동서 미학으로 그림을 읽다

- 김기주 평론집 2003~2015

동서 미학으로 그림을 읽다
　　- 김기주 평론집 2003~2015

2016년 6월 15일 초판 1쇄 인쇄
2016년 6월 17일 초판 1쇄 발행

지은이　김기주
펴낸이　권혁재

편집　권이지, 김경희
출력　CMYK
인쇄　한일프린테크

펴낸곳　학연문화사
등록　1988년 2월 26일 제2-501호
주소　서울시 금천구 가산동 371-28 우림라이온스밸리 B동 712호
전화　02-2026-0541~4
팩스　02-2026-0547
E-mail　hak7891@chol.net

ISBN　978-89-5508-346-0　93650
ⓒ 김기주 2016
협의에 따라 인지를 붙이지 않습니다.

동서 미학으로 그림을 읽다

- 김기주 평론집 2003~2015

김기주

학연문화사

차 례

第二部 ｜ 기획전시 · 단체전

第一章 ｜ 학부 · 대학원 전시

1. 학부: 《우수졸업 작품전》

작품 목록

그림 5 〈놀데의 선인장〉, 135×135㎝, Oil on Canvas, 2007

그림 6 〈이방인〉, 150×120㎝, Oil on Canvas, 2007

그림 7 〈이성의 꿈〉, 135×50㎝, Oil on Canvas, 2008

그림 8 〈풀밭 위의 식사〉, 145×80㎝, Oil on Canvas, 2008

오숙환 |

그림 1 〈휴식〉, 120×160㎝, 한지에 수묵, 1981, 현대미술관
　　　소장

그림 2 〈빛 Ⅱ〉, 171.5×171.5㎝, 한지에 수묵, 1982

그림 3 〈빛 Ⅱ〉, 300×150㎝, 한지에 수묵, 1992

그림 4 〈천지〉, 459×150㎝, 한지에 수묵, 2012

그림 5 〈천지〉, 270×80㎝, 한지에 수묵, 2012

그림 6 〈빛과 시공간〉, 250×180㎝, 한지에 수묵, 1995

그림 7 겸재 정선, 〈통천문암(通川門巖)〉, 53.4×131.6㎝, 한
　　　지에 수묵, 간송미술관 소장

그림 8 겸재 정선, 〈인왕제색도(仁王霽色圖)〉, 79.2×138.2
　　　㎝, 한지에 수묵水墨, 1751, 국보 제 216호, 삼성미술
　　　관 Leeum 소장

그림 9 〈천지 2〉, 459×150㎝, 한지에 수묵, 2012

그림 10 〈시간과 공간〉, 54.5×42㎝, 한지에 수묵, 2004

그림 11 겸재 정선, 〈금강전도(金剛全圖)〉, 94.1×130.7㎝,
　　　종이에 수묵 담채, 1734, 국보 제217호, 삼성미술관
　　　Leeum 소장

그림 12 〈날으는 새 2〉, 54×76㎝, 한지에 먹, 채색, 1992

그림 13 〈바람〉, 한지에 수묵, 134×230.5㎝, 1991

그림 14 〈빛과 시공간〉, 화선지에 먹, 128.5×62㎝, 2007

김정수 |

그림 1 〈생명수(生命樹)〉 145×75㎝, 한지에 채색, 2015

그림 2 〈The Tree of Life〉, 145×91㎝, 한지에 채색, 2015

그림 3 〈관경십육관변상도〉, 123×180㎝. 비단에 금, 분채,
　　　고려시대, 일본 사이후쿠지(西福寺) 소장

그림 4 〈Fullness〉, 65×24㎝, 한지에 채색, 2015

그림 5 〈Crown of Life〉, 70×30㎝, 한지에 채색, 2015

그림 6 〈Rûah〉, 45.5×60.5㎝, 한지에 채색, 2015

그림 7 〈Rûah〉, 45.5×60.5㎝, 한지에 채색, 2015

그림 8 〈이새의 나무(Tree of Jesse)〉, 스테인드글라스, 프랑
　　　스 사르트르 대성당

그림 9 〈생명나무(The Tree of Life)〉, 40×40㎝, 한지에 채색,
　　　2015

그림 10 〈Heaven's Bridge〉, 한지에 채색, 62×60.5㎝, 2015

第三章 | 박사청구전

유희승 |

그림 1 〈응시 - 空 Gazing – Emptiness〉, 268×200㎝, 화선
　　　지 천 배접, 먹·석채·금분, 2007

그림 2 〈응시 - 空Ⅱ Gazing - Emptiness〉, 233×200㎝, 화
　　　선지 천 배접, 먹·석채·금분, 2007

그림 3 〈응시 - 해탈 Gazing - Emancipation〉, 308×200㎝,
　　　화선지 천 배접, 먹·석채·금분, 2007

그림 4 〈응시 - 고뇌 Gazing - Suffering〉, 140×160㎝, 화선
　　　지 천 배접, 먹·석채·금분, 2007

그림 5 〈시선 - 空Ⅱ Gazing Emptyness〉, 43×172㎝, 화선지
　　　천 배접, 먹·채색, 2007

그림 6 〈홍취 Inspiration〉, 300×190㎝, 화선지 천 배접, 먹·
　　　석채·금분, 2007

신학 |

그림 1 〈連綿 continuity〉, 140×70㎝, 유지에 소목·주사,
　　　2008

그림 2 〈連綿 continuity〉, 140×70㎝, 순지에 쪽·석청·감
　　　청, 2008

그림 3 〈連綿〉, 91×51㎝, 순지에 은박·먹·석청, 2008

그림 4 〈實相華 1〉, 65×50㎝, 순지에 쪽·석청·감청, 2007

그림 5 강서 대묘 인동당초문

그림 6 김우문(金祐文), 〈수월관음도(水月觀音圖)〉, 419.5×
　　　254.2㎝, 비단에 채색, 1310년(고려시대), 일본 가가
　　　미진자鏡神社 소장, 사가현립박물관 기탁(전체 표
　　　구 크기 530×300㎝) ⓒ鏡神社所蔵, 佐賀県立博物
　　　館寄託, 日本国重要文化財, 絹本著色「楊柳観音像」)

서수영 |

그림 1 〈인현 왕후〉, 45×72㎝, 도침 장지에 금박·금니·수
　　　간 채색·먹, 2005

그림 2 〈고종 황제〉, 45×72㎝, 도침 장지에 금박·금니·수
　　　간 채색·먹, 2005

그림 3 〈황실의 품위〉, 163×112㎝, 닥종이에 금박·동박·
　　　금니·수간채색·먹, 2005

그림 4 〈황실의 품위 Ⅲ-1〉, 600×190㎝, 닥종이에 금박·동
　　　박·금니·수간채색·먹, 2006

그림 5 〈황실의 품위 V-1〉, 130×130㎝, 닥종이에 금박·동
　　　박·금니·수간채색·먹, 2007

第二部 | 기획전시 · 단체전

第一章 | 학부 · 대학원 전시

제4회 《2008 우수졸업 작품전》
그림 1 임희성(중앙대), 〈현대인의 초상〉, 122×163㎝, 아크
　　　릴릭·수묵·칠(漆), 2007

그림 2 정연태(홍익대), 〈그의 영역〉, 142×142㎝, 순지에 혼합재료, 2007

그림 3 김은솔(숙명여대), 〈Move – 도시 여행〉, 162×130.3㎝, 장지에 채색, 2007

그림 4 김상현(동국대), 〈한강(漢江)〉, 163×70㎝, 장지에 향, 2007

그림 5 이정아(고려대), 〈불완전 분리〉, 135×105㎝, 나무에 도료, 2007

그림 6 차수인(서울여대), 〈틈 사이에서 본 자유〉, 가변크기, Video Installation, 2007

제5회 《2009 우수졸업 작품전》
그림 1 조혜진(동덕여대), 〈留 2〉, 130×193.5㎝ , 2008, 장지 위에 수묵 채색

그림 2 편대식(고려대), 〈베네치아 Venezia〉182×227.5㎝, 2008, 45배접지에 연필

그림 3 권소영(성균관대), 〈감동(感動)〉, 180×420㎝, 2008, 한지에 수묵

제6회 《2010 우수졸업 작품전》
그림 1 임보영(동덕여대), 〈호흡 Ⅰ〉, 130.3×162.2㎝, 한지에 혼합기법, 2009

그림 2 김한나(한성대), 〈柳仁玉〉, 각각 70×83㎝, 혼합재료, 2009

그림 3 이지현(이화여대), 〈공간, 장소성〉, 180×200㎝, 사진 위에 아크릴릭, 2009

그림 4 민은희(이화여대), 〈병안풍수〉, 135×220㎝, 한지에 혼합재료, 2009

그림 5 김보람(동덕여대), 〈남영〉, 163×130㎝, 캔버스 위에 아크릴릭, 2009

그림 6 이현호(성균관대), 〈분양 - 남산타워〉, 81×141㎝, 순지에 채색, 2009

제7회 《2011 우수졸업 작품전》
그림 1 남상두(성균관대), 〈보고싶은 얼굴〉, 130×166㎝, 한지에 먹, 130×166㎝, 2010

그림 2 백경문(동덕여대), 〈Homos 2〉, 158×176㎝, Acrylic, Oil on Fabric, 2010

그림 3 김혜원(한성대), 〈사라지는 것〉, 130×160㎝, 장지에 먹, 2010

그림 4 박신영(서울대), 〈시각 - 촉각 유기체 놀이〉, 153×369㎝, 에칭 & 수채화, 2010

그림 5 김병진(이화여대), 〈Cyclical Relationship〉, 혼합재료, 2010

제1회 동덕여자대학교, 중앙대학교 《한국화교류展》
그림 1 고은주, 〈영원한 어머니의 표상〉, 91×116.8㎝, 순지에 수묵 담채, 2006

그림 2 유희승, 〈피에로 – 시선의 멈춤〉, 91×167㎝, 화선지에 천 배접, 혼합재료, 2006

그림 3 강수미, 〈이것은 잎이 아니다〉, 136.5×76㎝, 혼합재료, 2006

그림 4 안종임, 〈나에 대한 탐구〉, 260×162㎝, 순지에 채색, 2006

그림 5 구모경, 〈山水-Shopping〉, 장지에 채색, 162.2×130㎝, 2006

그림 6 한정은, 〈푸른 초상〉, 한지에 수묵 담채, 130×160㎝, 2006

제2회 동덕여자대학교, 중앙대학교 《한국화교류展》
그림 1 서수영(동덕여대), 〈황실의 품위〉. 262×163㎝, 닥종이에 석채 · 금박 · 동박 · 금니 · 수간채색 · 먹, 2007

그림 2 이한나(동덕여대), 〈감미로운 엉덩이〉, 227×181㎝, 장지에 채색 2007

그림 3 이수경(동덕여대), 〈Leap Ⅱ〉, 150×195㎝, 닥종이에 먹, 2007,

그림 4 홍진희(동덕여대), 〈공중 떠 돌기〉, 130.3×162.2㎝, 한지에 채색, 2006

제4회 동덕여자대학교, 중앙대학교 《한국화교류展》
그림 1 박정림(동덕여대), 〈090106〉, 162×130㎝, 순지에 먹, 콜라쥬, 2009

그림 2 박채희(동덕여대), 〈Mine〉, 260.6×162.2㎝, 장지에 채색, 2009

그림 3 오세철(중앙대), 〈Roman Dream 13〉, 50×130㎝, 장지에 채색, 2008

그림 4 이정(동덕여대), 〈참을 수 없는 존재의 가벼움〉, 132×162㎝, 장지에 채색, 2009

그림 5 여주경(중앙대), 45×38㎝, 장지에 채색, 2007

그림 6 박준호(중앙대), 〈메아리〉, 한지에 먹, 130.3×193.3㎝, 2009

《2010 논 플루스 울트라 Non Plus Ultra》展
그림 1 이광수(서울대), 〈생의 경계 D-2〉, 69×46㎝, 화선지에 수묵 담채, 2009

그림 2 하대준(서울대), 〈사람들〉, 162×130.5㎝, 순지에 수묵, 아교, 2009

그림 3 임택(홍익대), 〈옮겨진 산수 유람기 063〉, 138.03×110㎝, C-Print, 2006

그림 4 김정옥(동덕여대), 〈오후의 기억〉, 장지 위에 채색, 130×162㎝, 2010

第二章 | 기획전

《중국 북경 중앙미술학원 교수 초대전》

그림 1 리유 쿠왕흐어(劉廣和), 〈隔岸〉, 180×235㎝, 수묵, 2002

그림 2 천 원지(陳文驥), 〈西方·北方〉, 직경 100㎝, 캔버스에 유화, 2006

그림 3 손 진브어(孫景波), 〈몽고민족의 영웅〉, 2760×320㎝, 캔버스에 유화, 2006

그림 4 손 진브어(孫景波), 〈징기스칸 몽고제국을 세우다〉, 2750×320㎝, 캔버스에 유화, 2006

《중국 북경 중앙미술학원 우수졸업작품 한국전》

그림 1 팡 잔치엔(方展乾), 〈淸秋圖 Autumn〉, 120×210㎝, 紙, 2006

그림 2 비엔 카이(邊凱), 〈山水〉, 130×160㎝, 紙, 2006

그림 3 왕 아이잉(王艾英), 〈隴東市井人物之二 Citizens of Longdong City Ⅱ〉, 89.5×97㎝, 紙, 2000

그림 4 우 쉬타오(吳虛嘯), 〈車上老婦 A Woman in the Bus〉, 40×53㎝, Dry Point, 銅版, 2001

그림 5 시아오 진(肖進), 〈閃亮的日子系列 Shining Light〉, 布, 4pieces, 各各 160×180㎝, 2001

그림 6 우 홍(武宏), 〈逝去的記憶之二 Lost Memory Ⅱ〉, 48×38㎝, 石版, 2004

《동덕 창학 100주년·동덕여자대학교 개교 60주년 기념 한·중 교류전 – 동덕여자대학교·중국 북경 중앙미술학원·국립대만사범대학 교수작품 초대전》

그림 1 바이 사이오강(白曉剛), 〈老車間之一〉, 100×100㎝, 布面에 유채, 2008

그림 2 왕 잉성(王穎生), 〈父子〉, 97×187㎝, 수묵

그림 3 리쩐밍(李振明), 〈不甘願的肆意〉, 114×72㎝, 수묵, 2008

그림 4 서용(徐勇), 〈천상 언어(天上言語)-1001〉, 150×175㎝, 마麻에 황토, 분채·석채·금박, 2008

그림 5 린 창드어(林昌德), 〈淡水風情〉, 59×120㎝, 선지宣紙에 수묵, 2003

그림 6 이철주(李澈周), 〈致虛-비우다〉, 63×63㎝, 한지에 수묵, 2007

동덕여자대학교 회화과 40주년 기념 초대전 《자연·인간·일상 展》

그림 1 김혜원, 〈집에서〉, 3EA, 30×35㎝, 캔버스에 유채, 2007

그림 2 홍진희, 〈몸짓, 그 순간의 잔영〉, 141×74.1㎝, 한지에 채색 2007

그림 3 최순민, 〈My Father's House〉, 80×80㎝, 혼합재료, 2008

그림 4 이정, 〈어제와 같은 하루의 시작〉, 130×160㎝, 순지에 마블링, 꼴라쥬 2007

그림 5 이하나, 〈달콤한 꿈〉, 160.2×130㎝, 장지에 채색, 2007

그림 6 허정수, 〈바람부는 언덕〉, 160×97㎝, 캔버스에 유채, 2006

그림 7 이수경, 〈Circle〉, 170×170㎝, 닥종이에 먹, 2010

그림 8 안예환, 〈연(緣)〉, 116.8×91㎝, 장지 위에 석채 수간안료, 2005

그림 9 김경미, 〈보금자리 Ⅴ〉, 61×46㎝, 아크릴릭·혼합재료, 2008

동덕 창학創學100주년, 동덕여자대학교 개교 60주년 기념전,《목화전》

그림 1 서지선, 〈081007〉, 130×130㎝, 캔버스에 아크릴릭, 2009

그림 2 강민정, 〈구겨진〉, 130×162㎝, 장지에 혼합재료, 2010

그림 3 김초희, 〈Installation View〉 적동·F.R.P·우레탄 도장·나무·브론즈·천·광원, 한전프라자 갤러리, 가변크기, 2010

그림 4 박지은, 〈Human Performance - Floral Arrangements 5〉, 삼베에 옻칠 재료기법, 45×45㎝, 2009

그림 5 한정은, 〈푸른 초상의 나열〉, 한지에 수묵 담채, 156×57㎝, 2005

전시와 작품

　미술계Art World는 어떻게 구성되어 있는가? 그리고 미술계의 한 부분인 본서가 다루게 될 회화계繪畫系는 어떻게, 무엇으로 구성되어 있는가? 회화계는 화가, 예술중학교 · 예술고등학교 · 예술대학이나 미술대학이라는 교육기관과 전시 · 수장收藏 · 출판 및 홍보를 담당하는 미술관과 화랑, 공개 판매를 하고 있는 경매auction 등의 제도 및 그 제도를 기획하고 운영하는 교사 · 교수 · 큐레이터와 관리자 및 작가와 작품을 현시대에서 평가하고 회화사 속에 그 자리를 매김하는 미학 · 미술사 · 비평 등에 참여하는 이론가 등 네 그룹과 그림을 애호하고 감상하거나 수장하는 감상자 · 취미인 및 수장가로 구성되어 있다. 작가의 경우는 소수의 독학獨學으로 그림을 배워서 그리는 작가를 제외하면, 대부분 예중藝中 · 예고藝高나 일반 중 · 고등학교 · 미술대학을 거쳐 같은 계열의 대학원 석사과정 · 박사과정을 통해 배출된 화가들로 이루어져 있고, 장르는 동양화 또는 한국화와 서양화, 판화로 나눌 수 있을 것이다.

　필자는 미술대학 회화과에 재직하면서, 한편으로는 동 · 서양의 미학과 미술사학, 조형론, 비평 등 미술 및 기타의 예술이론을 연구하면서 가르쳤고, 다른 한편으로는 전시를 기획하고 평론을 하는가 하면, 국내 외의 작품을 찾아 감상하고 답사를 하면서 작품에 관한 연구 및 발표, 그 출판과 그에 관련된 영어권과 중국어권의 기본적인 텍스트를 번역하여 소개함으로써 한국과 구미歐美 및 중국과의 간극을 좁히려 노력하였고, 주로 개인전이나 대학이 기획하는 전시에 관한 제반사항에 참여하였다. 그러나 21세기 미학과 미술사학, 조형론, 비평의 연구와 학계, 화단의 현실은 전혀 다른 면을 갖고 있음을 알게 되었다. 다시 말해서, 미학 및 회화사에서의 작가와 작품을 연구하고, 그들 연구를 기반으로 과거 역사 속의, 그리고 현재의 작가

들과 그들의 작품을 미학·미술사 속에서 평가하는 한편으로 그 맥脈을 찾으면서, 대학생이나 대학원생들에게 한국, 동양, 서양의 미학과 미술사, 비평을 가르침으로써 학생 각자가 회화의 역사와 화단의 현실 및 작품을 직시하고 자신의 화가로서의 길을 찾게 하는 한편으로 현실적으로 작가로 활동하는 교수작가나 대학원생 및 졸업생들에게는 자신의 그림의 정체성을 찾아 회화계와 조화를 이루게 하면서, 그 작품에 대한 평론과 함께 전시를 기획하려고 노력해왔다.

그러나 한국의 미술교육의 특성은 창의적인 교육보다는 교수와 학생 간의 수수授受관계가 주主이고 토론이 없고, 회화계는 현재를 중시하고, 트렌드와 유행에 민감하다. 1970년대 이후 예술의 다양성과 다변화는 미학에서 예술을 '개방개념Open Conception'의 시대, '사회제도'의 시대가 되게 했고, 대학의 학부제 시행이나 한국에서의 1970년대 이후 예술의 융합 등에서 보듯이 예술 장르 간의 벽이 무너지고 있는 상황이므로, 글로벌화된 20세기 말에서 21세기 현재, 우리가 영향을 받고 있으므로 교육도 세계 예술의 이러한 다양한 시각을 감안해야만 하고, 전시 기획이나 수장收藏에 참여하는 미술관 및 박물관의 큐레이터와 평론가나 이론가들의 역할 및 그들의 미술계 내에서의 방향 제시나 설정은 시대가 갈수록 더욱 중요해지고 있다. 그러므로 이러한 상황 하에서 미술계의 이론 교수는 미학·미술사를 연구하는 한편으로 미래에 작가들이 당면하게 될 전공의 기본교육을 담당하면서, 자신의 공부를 기초로 그 길을 가게 될, 또는 그 길을 가고 있는 작가의 개인전, 단체전과 기획전을 해야 하는 상황에 직면하게 되었고, 대학원생과 졸업생 등 작가들 역시 자신의 개인전과 기획전에 참여하면서, 자신의 작품관 뿐만아니라 전시나 팸플릿을 통해 감상자에게 '보이는 자신의 작품' 및 작품관도 유념하지 않으면 안되게 되었다.

그러나 이제 감상자나 수장층은 이전의 조선왕조에서의 왕가나 문인 사대부처럼 그 계층이 한정되어 있지 않고, 오히려 작가보다 더 통합적이고 고차원적인 작품관을 갖고 회화계 내지 미술계를 리드하기도 하므로, 이제 양자는 서로를 통해 더 발전할 수도 있을 것이다. 작품은 작가가 아는 면과 작가는 모르나 감상자만 느끼는 면, 작가와 감상자가 공유하고 있는 면 및 작가도 감상자도 모르고 신神만 아는 면모를 갖고 있기에, 작가는 전시를 통해 작품을 대중에게 공개하여 대중 및 큐레이터, 이론가, 비평가들의 의견을 듣고 반응을 봄으로써 그 전시가 자신의 작품을 더 보완하여 완전한 작품으로 나아가는 계기도 될 수 있으리라 생각된다.

전시와 전시에서의 팸플릿이나 도록, 화집의 출판은 작품을 통해 작가의 모든 것을 보여주

는 하나의 중요한 연출 행위이다. 전시가 없이는 작품은 그 존재 의미를 잃는다. 작가는 작품을 통해 말하지만, 작품은 전시에서 평론과 전시장에서의 구성과 홍보라는 연출행위를 통해 평가를 받고 미술사에서 자리매김을 한다. 예를 들어, 회화 전시의 경우, 작가가 전시작품을 제작 완료 후 전시작품을 정하고 사진촬영을 한 후 1) 전시의 기획과 평론에 의한 작품의 평가와 정체성의 획득 후에 전시의 기획의도를 정하고, 2) 팸플릿이나 리플릿, 엽서 제작이라는 전시의 기본 자료 준비 및 3) 인터넷이나 잡지 등을 통해 홍보하고, 4) 전시장 내에서 기획의도 하에 전시작품의 전체 틀을 정하고 배치한 후 오픈식을 통해 작품은 화단과 대중에게 공개된다. 우선 작품과 전시에 관련한 중요한 요소를 구체적으로 알아보기로 한다.

일찍이 그리스의 아리스토텔레스가 『시학Poetics』에서

"(구성인) 플롯plot, mythos, 즉 사건의 진행은 완결로 나아가는 과정을 바로잡는데 기본적이며 매우 중요하다. 따라서 플롯은 비극예술의 (제1의) '목적', '말하자면, 비극예술의 정신'이다."

이라고 말하면서, 비극예술의 목적이요 정신인 구성이 중요한 이유 및 조건을,

"복잡한 플롯의 특징, 즉 급전急轉과 인지를 분석하여 그것들이 공포와 연민을 불러일으키는데 가장 강력하게 이바지한다는 점을 밝혔다. 극은 단일의 응축된 충격을 지니도록 통일되어야 하며(7, 8장), 가능할 수 있는 가장 큰 필연성에 의해서 진행되어야 한다(9~11, 13장)…… 플롯의 전개는 '플롯의 구조 그 자체로부터 발생해야 하므로 선행사건의 필연적 혹은 개인적 결과로서 개개의 사건들이 일어나게 된다.'"[1]

고 하면서 플롯에서의 통일성과 개연성possibility 및 필연성을 중시했다. 동양에서도 당唐의 장언원張彦遠이 "경영위치(즉 구도)는 회화의 총체적인 요체이다"[2] 라고 했듯이, 구성이나 구도

1) 먼로 C. 비어슬리 著 이성훈 · 안원현 옮김, 『미학사』, 이론과 실천사, 1989, p.61.
2) 張彦遠, 『歷代名畵記』卷一 「論畵六法」: "至於經營位置則畵之總要."

는 작품에서만 중요한 것이 아니라, 전시장 전체에서도, 작품의 팸플릿이나 도록에서도 중요하다. 사실상 전시의 핵核이라고 할 수 있는 '전시장에서 작품들을 어떻게 배치하는가?' 하는 구성은 관객으로 하여금 전시 작품 전체 및 개개의 작품의 목적과 정신을 이해하고 공감하게 하는 가장 중요한 요소이다. 그러나 전술했듯이, 플롯의 전개는 플롯의 구조 자체로부터 발생해야 하고, 또 플롯의 통일성과 개연성possibility 및 필연성은 필수인데도 현재 대부분의 전시에서는 이점이 간과되고 있다.

우리는 왜 전시장에 가는가? '인적人的 관계 때문'이라는 이유를 제외하고 전시장에 가게 하는 요인은 무엇인가를 생각해 볼 필요가 있다. 그 요인은 아마도 홍보와 도록에 있을 것이다. 팸플릿이나 리플릿, 엽서에서 작품 이미지의 편집, 즉 도록의 구성과 내용은, 우리를 전시장에 가게 하는 요인도 되므로, 전시나 그 작품의 이해에 중요하고, 작품을 소개하고 평하는 평론 및 작품 제작시 작가의 제작의도인 화의畵意나 제작, 제작환경에서의 특이한 사항이 실리는 작가 노트 및 작가의 약력 또한 작가와 작품을 말해준다는 면에서 전시에 못지않게 중요하다. 그러므로 작품 이미지와 작품에 대한 평론評論과 '작가 노트'가 있는 팸플릿이나 리플릿, 엽서는, 전시장 밖에서 또는 전시 후에 전시 작품을 볼 수 있는 '또 다른 하나의 전시'라고 할 수 있다.

칸트I. Kant가 말하듯이, 작품은 주관적이지만, 민족이나 사회의 개념 및 미감美感 상 보편타당성을 가지고 있지 않으면 안되고, 작가·감상자·전시 기획자에게 전시의 목적은 전시 자체와 전시할 작품을 결정하고, 그 목적으로 작품을 바라보게 한다. 그룹전의 경우, 기획의도나 기획 목적에 따라 작가가 선정되고, 전시작품이 선정되며, 전시방법이 바뀐다. 이미 아방가르드 시대 이후 모든 사람은 예술가가 되었고, 지금도 그것은 여전하다. 제작 기술은 점점 다양하게 바뀌고 발전하고 있기 때문에, 이제는 기술의 유무有無로 작가와 비작가를 구분하는 시대는 지났다고 말할 수 있다. 작품은 제작만 중요한 것이 아니라 관람자에게 전달되는 그 의미와 기법 즉 회화언어도 중요하기 때문에, 이제 작품은 제작자로서의 작가의 작품이기도 하지만, 그것을 감상하는 감상자, 그것의 가치를 평가하고 세상에 알리는 기획자 및 평론가, 미학자·미술사학자, 이들 삼자의 작품이기도 하다. 작가가 작품을 만들지만, 그 시대의 평론가 및 이론가가 평가나 미술사적으로 작품을 재탄생시키기도 한다. 평론가 및 이론가의 작품평가와 해석이 우리를 그들의 눈으로 작품을 보게 하기 때문이다. 서구에서 우리는 이러한 현상

을 인상파 이후 흔히 보고 있다.

그러나 예술은 개성적이어야 하고 독창성을 중시한다. 작가만의 무엇, 즉 작가가 대상을 바라보는 독특한 시각과 표현방법이 있어야 한다. 작가의 표현기법도 중요하지만, 대상해석이 중요하기 때문이다. 이는 작가도 기획자도 유념해야 할 사항이다. 대학, 대학원에서의 회화교육도 이것에 준準해, 개개 작가의 독창적인 시각과 표현언어를 개발하도록 노력하게 해야 할 것이다. 서양 미술은 그리스 이래, 즉 일찍이 플라톤이나 아리스토텔레스에게 '예술은 자연의 모방'이었고, 동북아시아 미술도 남제南齊 사혁謝赫이 화육법畵六法을 주장하면서 그림공부學畵의 시작을 제육법第六法인 '전이모사傳移摹寫'라고 했듯이, 동·서 미술 모두 교육의 기본은 자연의 모방이든 고인古人이나 동시대 작가의 작품의 모방에서 시작하지만, 끝은 개성적이고 독창성있는 작품의 창출이다. 이점은 작가의 기본교육이라는 면에서는 동·서양이 마찬가지였고, 앞으로도 그러할 것이다. 그러나 이론상, 작가는 회화계의 역사인 회화사 상의 수많은 작품을 보면서 나의 작품 보기와 외부에서 보이는 나의 작업 간의 조화를 차근 차근 쌓아가지 않으면 안되고, 양자 간의 조화는 계속 추구되어야 할 것이다. 학부와 대학원, 그리고 미술계는 일직선상에 있으면서, 또 순환되지 않으면 졸업생들의 화가로서의 적응과 진출 및 입지 확보는 어려워진다.

미술대학에서는 매 학기를 마칠 때마다 과제 전시회를 통해 과목 당, 학년 당 그림을 서로 비교해 봄으로써 그 학년, 그 과목의 과거와 현재를 비교해 보고 예측하는 시간을 갖고, 학부를 졸업할 때, 각 대학은 졸업 전시회를 통해 학부 교육의 현재 모습을 대내외적으로 알린다. 회화계 및 일반 대중들은 그들 예비졸업생들의 작품을 비교해보면서 회화계의 추세를 예감할 수 있다. 그 경우, 전시는 바로 그 과정의 결과이면서 미래의 예고라고 할 수 있다. 이는 동덕여대 회화과가 매년 서울 소재 미술대학 동·서양화 우수 졸업예정자의 '우수졸업전시회'와 석사·박사과정생들의 전시를 기획하는 이유 중 하나이기도 하다. 진단과 예고는 미술계 내지 회화계의 앞으로의 발전을 위한, 또는 진로의 수정을 위한 중요한 단계이다.

그러므로 필자는 그러한 학교 간, 작가 간의 비교·예고의 길을 전시회의 평론 및 기획글을 통해 찾으려 했다. 본서는 그러한 목적 하에, 한편으로는 전시작품, 전시작가를 역사 상에 세워 역사를 잇고, 새로운 작가를 발굴하며, 다른 한편으로는 창조된 작품의 제작의도와 미적 가치 및 공통적인, 또는 새로운 시각의 발견과 그 해결, 기술적 방법을 철학적·미학적·미술

사학적으로 규명하려고 노력함으로써 회화사상繪畵史上에서 현대 회화를 이해하려는 노력 하에서 탄생되었다.

Ⅰ. 동·서양화의 그림의 목표와 근거

1. '자유自由'의 의미와 독창성

현재 많은 전시회 평론에는 동양의 철학 및 미학, 화론에서의 '보편'보다는 서양 미학이나 미술사에 의거한 '특수'가 주主를 이루고 있다. 즉 그림의 장르는 동·서양화로 나뉘나 그 평가가 대부분 서양의 미학이나 미술사학적으로 이루어짐으로써, 우리 그림이 제대로 평가받지 못하고, 특성 파악 역시 어렵다. 그렇다고 서양화가 서양철학이나 미학·미술사학에 근거해 뿌리를 내리고 있는 것도 아니므로, 본서에서는 동·서양의 그림을 이해하기 위해 동서양의 미학과 회화사에서 그림의 목표와 근거를 알아보되, 우선 동·서양 화가의 근거요 추구목표인 '자유'의 의미와 독창성의 의미를 알아보기로 한다.

화가의 동·서양적 의미를 보아도 화가의 의미는 달랐으므로 동·서양화는 당연히 그 의미가 다르다. 한자로 '화가畵家'는 '그림에서 일가一家를 이룬 사람'을 말하고, 영어로 화가인 'painter'는 '그리는 사람'이라는 뜻이다. 다시 말하면, 한자로는 자신의 독자성을 지닌 화인畵人을 말하고, 영어로는 '그리는 기술자'를 의미한다.

또 동양화에서의 기본은 '자연自然'이고, 서양화에서의 기본은 '인간'이다. 동양에서는 인간은 자연의 일부이지만, 서양에서는 '인간'은 '하느님의 피조물'로 땅을 정복하고 '바다의 고기와 공중의 새와 땅 위의 모든 짐승을 부리는 존재자'이다(『창세기』). 그런데 동양어인 '자연自然'의 문자적 의미에는 '자언自焉', '자성自成' 및 '자약自若'·'자여시自如是' 세 가지가 있다. 즉 '自焉'의 경우, '焉'은 어조사이므로 '自'의 뜻을 보면 '처음부터' '저절로' '스스로' '자연히' 라는 뜻 외에 끝[終]의 뜻이 있고, '自成'은 그 상술한 '自' 의 뜻에 '성취한다' '이루어지고 있다' '만들어지고 있다' – 이때는 완료의 의미와 진행형의 의미가 같이 있다 – 인 '성成'의 뜻이 합쳐져 있고, '自如是', '自若'는 '처음부터 그러하다, 또는 이와 같다' '저절로 또는 스스로, 처음부터 그러하다, 또는 이와 같다' '자연히 그러하다'의 뜻이 있다.

자연이나 신神에 비해 제한성을 갖고 있는 인간의 염원이자 작가들의 궁극적 목표는 동북

아시아 언어로는 신神과 같은 '자유自由' '자유자재自由自在'일 것이다. 이 의미는 문자적으로는 한대漢代에 이미 '자연自然'의 의미와 같았다. 그러나 서양 예술이나 서양 인문학의 이상理想이 자 목표인 '자유自由(freedom)'는 '무엇이 없는(free of)', 또는 '무엇으로부터의 자유(free from)'이다. 즉 freedom의 의미에는, 『성서』「창세기」에서 보듯이, '금지'나 '제한성'의 의미가 내포되어 있는데 비해, 동양 한자의 '자연自然' '자유自由'의 문자적 의미는, 인간이 그대로 자신의 자연이 되면 자유가 되어 자유로워지는 것이다. 그러므로 당唐, 장언원張彦遠은 역대명화기歷代名畵記』를 시작하면서,

"그림이라는 것은 ……저절로 그렇게 발현되는 것이지 (인간이) 지어서 만든 것으로부터 말미암은 것이 아니다."[3]

고 말한다. 즉 그림은 천연天然, 즉 자연의 발로發露, 즉 '발어천연發於天然'이라고 정의定義한다. 다시 말해서, 그림도 '자연'의 문자적 의미와 같이 당대唐代에 이미 '천연대로 발현되는 것'이었다. 육조시대에 이미 동양화의 목표가 '이치를 밝힘〔明理〕'이나 '기운氣韻' '세勢'인 것도 그 원초의 이치理나 기氣·세勢가 우리 내부에도 있기에 그것을 알아내어 그것과 하나가 되려는 노력이었다. 서양화의 목표가 그리스 시대, 플라톤의 '선善의 이데아Idea'라든가 아리스토텔레스의 '형상形相(Form)'의 인식이었고, 중세 이후는 '하나님' 즉 순수이성자인 일자一者(the One)의 인식이었으므로 '물物 밖의 어떤 이상형'을 추구했던 것과 달리, 동양화는 그 궁극목표가 우리 자체 안에, 즉 모든 자연에 공통적인 이치〔理〕나 기氣, 세勢를 파악해 표현하는데 있었다. 그러한 사유思惟는 동북아 예술로 하여금 불교에서 말하는 '일즉다一卽多'라는 대상 하나에서 전체를 보는 통합적 사유와 많은 대상의 다름보다는 그들 속에 관통하는, 불변하는, 어떤 하나를 보는 보편적 사유를 가능하게 했고, 많은 사물의 표현보다는 그 사물에 공통된 이치〔理〕나 기氣를 추구하기에 표현을 계속 생략省略해 가는 생필화省筆畵 방식을 취하게 했다. 장언원이 "장(승요)와 오(도자)의 오묘함은 붓자취가 겨우 하나, 둘인데, 상像이 이미 그것에 응해 있다"[4]고

3) 張彦遠, 앞의 책, 卷一「敍畵之源流」: "夫畵者……發於天然, 非繇(由)述作."
4) 앞의 책, 卷二「論顧陸張吳用筆」: "張吳之妙, 筆纔一二, 像已應焉."

장승요張僧繇와 오도자吳道子의 소체疏體를 평가한 이유요, 선화禪畵나 문인화의 생필화省筆畵가 그것을 이은 이유이다. 그러기에 장언원은 "그림에 소疎·밀密 두가지 체體가 있다는 것을 알아야 바야흐로 그림을 논할 수 있다"[5]고 했을 것이다. 이것은 동양화가 '젊음[若]'보다는 노숙함[老]'을, '교묘함, 오묘함[巧]보다는 어눌함[拙]'을 숭상하는 이유일 것이다.

우리는 위에서 동·서양화가 같이 '자유'를 목표로 했지만, 양자兩者는 그 의미도, 접근하는 방법도, 목표도 다름을 알게 되었다. 그러나 칸트가 『판단력비판』「미의 분석」 장章에서 미美를 질質·양量·목적의 관계·대상의 만족의 양상으로 1나누어 설명하면서, 미가 주관적이면서도 '관심 없는 관심' '만족의 무관심성'으로 보편타당성을 갖지만, 독창성, 즉 originality를 가장 중시함을 보면, 역시 동·서양은 작품이 작품마다 작품 그 자체에 만족할 수 있어야, 즉 미적 쾌감이 있어야 의미가 있다는 면에서는 같음을 본다. 그러면 '독창성'의 참 의미는 무엇일까? 서양의 '독창성'인 originality는 그것이 origin, 즉 근원, 시초임을 말하지만, 독일의 현상학자 니콜라이 하르트만N. Hartmann은 『미학Ästhetik』「서문Einleitung」을 14. 모방과 창조Nachahmung und Schöpfertum로 끝내면서 다음과 같이 결론짓고 있다.

"여기에서 끌어낼 수 있는 결론은 창작 그 자체 속에 두드러지게 나타나는 예술적 자유에 대한 전망이다. 이 예술적 자유는 …예술가의 할 일이 무엇을 실현하는데 있는 것도 아니며, 따라서 무엇을 실재적實在的으로 가능하게 하는데 있는 것도 아니라 오직 나타내는 데에 제한되어 있는 점에서 성립하는 것이다. 그러나 현상現象이라는 평면상에서 예술가는 무제한적인 지배자이다… 여기서 예술가는 실재實在의 완강한 저항에 부딪히지 않는다. 여기서 예술가에게는 실재적實在的으로 불가능한 것이 무한히 가능하다. 예술가가 입법立法하여 소재素材의 형식으로 명령한 법이 적용될 뿐이다. 그러므로 예술가가 관조한 것이 여기서는 자율적일뿐만 아니라 또한 자족적自足的인 것이며, 예술가 이외에는 하등의 신神도 없다.

창의적인 예술가의 이러한 유일무이한 위력은, 뛰어나다는 의미에서, 횔덜린의 말에 따르면, '그의 자유는 그가 원하는 대로 어디든지 갈 수 있는 자유'인 것이다."[6]

5) 앞의 책, "若知畵有疎密二體, 方可議乎畵."
6) N. Hartmann, 『Ästhetik』, 「Einleitung」 14. Nachahmung und Schöpfertum(N. 하르트만 著, 전원배 譯, 『미학』

즉 예술가는 작품에서 신神이 되고, "원하는대로 어디든지 갈 수 있는 자유"는 갖지만, 실재적으로 가능하게 하는 것이 아니라, 예술가가 입법立法한 소재의 형식으로 오직 나타내는데 불과하다. 즉 자율적 · 자족적으로 관조하는 것은 신과 같이 자유로우나 역시 제한적임을 읽을 수 있다.

그러나 중국의 경우는, 그림이 실기와 이론, 제도면에서 최고도로 발달한 북송 말, 소식蘇軾 (1037~1101)의 다음과 같은 시詩, 즉

> "그림을 형태의 유사함〔形似〕으로 논한다면,
> 식견識見이 아동의 식견에 가깝다네.
> 시詩를 짓는 데도 반드시 이 시여야 만 한다고 한다면,
> 정녕코 시를 아는 사람이 아니네.
> 시와 그림은 본래 일률一律로,
> 태생의 천재〔天工〕와 독창성〔淸新〕 뿐."[7]

이라는 시詩에서 보면, 북송시대의 그림은 이미 대상과 닮음인 형사形似에서 떠났고, 시와 그림이라는 예술의 근원은 본래 일률一律로, 작가에게 요구된 것은 천공天工과 청신淸新 - 수잔 부시의 번역으로는 'natural genius and originality' - 이었다. 그러나 한자漢字의 (태생) 천재天才라는 말은 '하늘이 내린 재주'라는 말이고, genius라는 말은 특정 작품에 관한 말이다. 그런데 시도 쓸 때마다 반드시 이 시詩가 아니듯이, 그림도 제작할 때마다 달라질 것이다. 예술가의 위치는 과연 당唐 시대에는 시詩에 두보杜甫, 이태백李太白, 왕유王維, 백거이白居易, 그림에 오도자吳道子, 왕유, 이사훈李思訓 · 장조張璪와 같은 수많은 천재의 시대였으니, 당말唐末, 장언원이 말한 것처럼, 그림은 '발어천연發於天然'의 '천재'와 '비요술작非繇述作'의 '독창성'이 없이는 될 수 없는, 경전經典과 같은 공능功能을 가진 최고의 위치가 되었고, 송宋은 그 연속이었다고 할 수 있

을유문화사, 1969, p.42).

7) 蘇軾, 『集註分類東坡先生詩』: "畵論以形似, 見與兒童隣. 賦詩必此詩, 定非知詩人. 詩圖本一律, 天工與淸新." (수잔 부시, 김기주 譯, 『중국의 문인화』, 2008, 학연문화사, p.53)

다. 곽약허郭若虛가『도화견문지圖畵見聞誌』에서 예술가에게서 생지生知를 요구한 것도 같은 맥락이었을 것이다. 북송시대 초기부터 활동했던 산수사대가山水四大家가 모두 문인이었고 북송 말까지 화단을 문인들이 리드하여 '인품이 높으면 그림의 품등도 높다〔人品高, 畵品高〕'는 생각이 화단을 주도하게 되어, 구양수는 기술적으로 능한 작가인 오도자를 거부하고, 소동파는 왕유를 받아들였으니, 천공은 타고난 기교라기보다는 천성적으로 타고난 재주와 그것에 더해, 화원화가나 세속의 화가와 달리, 수양에 의해 인품을 닦는 것이 요구된 결과 작가의 '맑은〔淸〕' 마음 위에 곽희가 이미 간파한 "사람의 이목이 새것을 좋아하고 묵은 것을 싫어함"[8]이라는 인간의 속성에 의해 새로운〔新〕 시각과 표현이 요구되었다고 볼 수 있다. 그 점에서 동양화에서의 독창성인 '맑고 새로움〔淸新〕'은, 동양에서는 문인화가 지속되는 한 지속될 것이고, '반드시 이 시詩가 아니라 다양해야 했다'. 그러면 이러한 예술은 무엇의 산물이기에, 우리가 역사상 예술과 예술가를 그렇게도 찬양하면서 지향志向해 왔을까?

2. 예술－사랑의 산물産物

그리스의 플라톤이『향연』에서 미美를 '사랑eros'의 대상으로 규정했듯이, 예술의 탄생의 기본은 사랑eros이다. 플라톤은 미를 사랑하는 것을 배우는 올바른 방식을 다음과 같이 기술하고 있다. 그는 교육은 일찍부터 시작해야 한다고 말하면서, 다음과 같은 순서를 추천한다. 그는, 우리가 늘 보는, 하나의 아름다운 육체를 사랑하는 것을 가르치는 것에서 출발하여, 그 신체가 다른 아름다운 신체들과 미를 공유하고 있다는 것에 주목함으로써, 모든 아름다운 신체를 사랑하는 근거를 마련해 주고, 그 다음 영혼의 아름다움이 신체의 아름다움보다 우월하다는 사실을 깨닫고, 이러한 신체적인 단계를 초월하면, 정신적인 단계에서 아름다운 행위들과 관습들을 사랑하는 것을 배우게 되고, 그러한 활동들이 하나의 공통적인 미를 갖고 있다는 사실을 깨달은 다음, 여러 종류의 지식에서 미를 인지하고, 최종적으로는 신체적인 것에도 정신적인 것에도 구현되어있지 않은 미 자체, 미의 형상形相, 대상의 추상적인 이데아idea를 인식하게 되고, 더 나아가 궁극적인 선善의 이데아idea의 인식에까지 이르게 된다[9]고 설명한다.

8) 郭熙,『林泉高致』,「山水訓」: "人之耳目, 喜新厭故…."
9) 조지 디키, 오병남·황유경 공역(共譯),『미학입문』, 서광사, 1982, pp.16-17.

이러한 사랑은, 중국의 대표적인 산수화가요 산수화론가인, 북송, 곽희郭熙가 자신의 저서인 『임천고치林泉高致』를 "군자가 산수를 '사랑하는 까닭〔所以愛夫山水〕'은 그 취지가 어디에 있는가?"로 시작하고 있는 것에서도 보인다. 그에 의하면. 산수화는 군자가 세속의 풍진사風塵事에 얽매여 실제로 눈으로 보고, 귀로 듣는 것이 단절되어 있으나, 꿈 속에서도 그리는 바인 안개 피어오르고 구름 감도는 절경絕景을 훌륭한 솜씨를 가진 화가를 구해 울연鬱然하게 그려내어 대청이나 방에서도 그것을 즐기기위해 그려졌다고 한다. 그렇게 '산수'는 '군자의 사랑愛의 대상'이요 '간절히 사모〔渴慕〕하는 대상'이었다. 그에게 산수화는 그 사랑의 결실이요 간절히 사모함으로써 노력한 결과라고 할 수 있다. 그러면 군자君子가 산수를 사랑하는 이유는 무엇이었을까? 그는 군자가 산수를 사랑하는 이유를, 산수가 '언제나 거처하고자 하는 곳〔所常處〕', '언제나 (그곳에서) 즐기고자 하는 곳〔所常樂〕', '언제나 취미에 맞는 곳〔所常適〕', '언제 친하고 싶은 곳〔所常親〕'이기 때문이라고 구체적으로 명시明示하고, 바로 산수에 이러한 아름다운 곳〔佳處〕, 즉 갈 만한 곳〔可行者〕, 바라볼 만한 곳〔可望者〕, 노닐 만한 곳〔可游者〕, 살 만한 곳〔可居者〕이 있고, 그 중에서도 최고의 경계는 '그곳에서 살고 싶고 노닐고 싶은' 거유居游의 경계이기에, 북송의 산수화는 바로 그러한 경계를 표출한 것이라고 말하고 있다. 그는 감상자도 이러한 뜻으로 그림을 보아야 신기神氣로 관찰하고 맑은 풍취로 본래의 의도〔本意〕를 잃지 않게 된다고 말한다.[10] 우리는 영원히 그러한 산수의 경계境界 속에서 노닐고 싶었을지도 모른다.

그러면 오랜 세월 '거유居遊'의 경계境界로 동북아시아인의 사랑〔愛〕과 간절한 사모〔瀉慕〕의 대상으로 동양화의 주축主軸이었던 산수화가 현재 그 존재를 물어야 할 정도로 사라진 이유는 무엇일까? 서양의 자본주의와 실용주의의 유입에 따라 동양의 정신적 성향보다 자본과 실용성이 중시되고, 인식과 정보의 확산으로 산수에 대한 외경감, 숭고감崇高感이 줄어든 한편으로, 교통과 인터넷의 발달로 세계속의 명산名山과 대산大山에의 직접적인 접근이나 사진으로의 간접적인 접근이 용이하게 됨에 따라 명산名山이나 대산大山 산수에 대한 외경감이나 신비가 줄

10) 郭熙, 앞의 책, "君子之所以愛夫山水者, 其旨安在? 邱園, 養素所常處也; 泉石, 嘯傲所常樂也; 漁樵隱逸所常適也; 猿鶴飛鳴所常親也. …(中略)…世之篤論, 謂山水有可行者, 有可望者, 有可游者, 有可居者. 畫凡至此, 皆入善品. 但可行可望不如可游可居之爲得, 何者? 觀今山川, 地占數百里, 可游可居之處十無三四, 而必取可居可游之品. 君子之所以渴慕林泉者, 正爲佳處故也. 故畫者當以此意造, 而鑒者又當以此意求之, 謂不失本意"
(장언원 외 지음, 김기주 편역, 『중국화론선집』, 미술문화, 2002, pp.126-127 참조)

어둡고 실용적인 면만 부각된 것이 원인이 아닐까 생각한다. 그러나 동북아시아 회화사를 들여다 보면, 서양같이 산수에 그러한 외경감, 숭고崇高가 있었다고 해도, 예를 들어, '청변산'이라는 명산을 그린 〈청변산도靑弁山圖〉[11]라든가 〈금강산도〉, 〈후지산〉같은 제목의 명산名山을 그린 작품을 보면, 작가가 달라질 경우, 또는 작가가 어느 때 그렸는가에 따라 전혀 다른 화풍, 다른 작품으로 창조되기도 한다. 예를 들어, 조선조 겸재謙齋 정선鄭敾의 〈금강산도〉나 〈청풍계〉, 〈통천문암〉이나 단원檀園 김홍도金弘道의 금강산 그림 등은, 같은 작가에 의해 거듭 그려질 경우, 그릴 때마다 작품이 달라져, 형사形似 면에서 보면, 다른 산같이 보이기도 한다. 서양화에서 제목이 제시하는 산은 특수한 산이기에 산의 닮음, 즉 형사形似는 중요하지만, 동양화에서는 제목이 보편적인 제목이라서, 제목은 그다지 중요하지 않다. 동양화에서, 그림의 의미는 문자적으로는 '도圖' '화畵' '회화繪畵'가 있다. 그 중에 구한말舊韓末까지 가장 많이 쓰였던 '도圖'의 의미를 알면, 아마도 이해되리라고 생각한다. 위에서 〈청변산도靑弁山圖〉라든가 〈금강산도〉같이 제목에 '도圖'가 있는 경우, 괘상卦象처럼 '이치〔理〕'를 그린 것〔圖理〕, 문자학같이 '개념'을 그린 것〔圖識〕, '형상形狀'을 그린 것〔圖形〕 등 세 가지 의미를 함유하고 있으므로[12] 지금까지 전해오는 한·중·일의 명품名品들은 '도圖'의 경우라 해도 굳이 형사形似를 요구하지 않고, 이치〔理〕라든가 그 개념을 그릴 수 있기 때문이다.

그런데 M. 설리반이 동기창의 산수화를 중국 산수화 최초의 '순수하게 형식적이고 추상적인 회화'로, 즉 '형形을 배경으로 하여 형(form against form)'을, '면面을 배경으로 하여 면(plane against plane)'을 밀어넣는, "순수형식의 언어로 법의 규칙이 절대적인 하나의 영역"으로 언명한 것도 그의 〈청변산도靑弁山圖〉에서는 냉철한 이지적인, 중용中庸만 보이기 때문이었다.[13] 동기창 외에도 그 후에, 일반적으로 동북아시아 산수화에서는 큰 물체〔大物〕인 산수를

11) 〈청변산도(靑弁山圖)〉는 同名으로 왕몽(王蒙)의 〈靑弁山圖〉(중국 상해박물관)와 동기창(董其昌)의 〈靑弁山圖〉(1617년, 미국 클리블랜드 미술관)가 있다.

12) 張彦遠, 앞의 책, "顔光祿云, '圖載之意有三… 一曰圖理 卦象是也. 二曰圖識 字學是也. 三曰圖形 繪畵是也.'"

13) "그(즉 동기창)의 〈청변산도(靑弁山圖)〉의 시각은 (이미 북송 산수화처럼) 그 속에서 거니는 거유의 산수도 아니고, 심지어는 편안한 쾌감을 가지고 정관(靜觀)할 수 있는 산수도 아니다. 동기창(董其昌)은 관람자에게 전혀 양보하지 않으며, …오빈의 환상적이고 초현실적인 왜곡도 전혀 없으며, 또 어떠한 시적인 감정도 전혀 없고, 영원을 넌지시 비추는 일도 전혀 없다. 이렇게 냉철하게 이지적인 미술가는 그 점에 관해서 대단히 중용(中庸)이었던 듯이 보인다. 그의 회화가 만드는 충격은 자연과 공간의 제 법칙을 어기고 '형(形)을 배경으로 형'을, '면(面)을 배경으로 하여 면'을 밀어넣는 방법을 통해 우리와 마주서게 하는 '순수하게 형식적인' 것

서양적인 추상화로 그린 예는 나타나지 않았다.

Ⅱ. 전시의 특징을 결정하는 요인들

우리는 지금 서울, 한국, 더 나아가 세계 각국에서 끊임없이 열리는 수많은 그림 전시회에서 고금 및 각국의 다양한 그림들을 본다. 한국의 수도, 서울을 예로 들어, 전시공간은 국·공립 미술관·박물관, 사립미술관은 물론이요 화랑도 인사동에서, 팔판동·삼청동, 평창동, 압구정, 청담동, 신사동으로 계속 확대되면서, 현대 그림이 전시되고 있고, 전시장들은 점점 늘어가고 있는 추세이다.

국·공립미술관에서조차, 동서양의 현대 그림은 물론이요 현대 이전 한국 화가의 그림도 전시하고 있다. 그들 경우에도 옛 그림이냐, 그 작가의 어떤 화과畵科, 어떤 시기의 작품이냐가 중요하며, 중국, 일본, 유럽, 미국 그림의 전시의 경우에도, 이러한 상황은 마찬가지이다. 과연 이제 세계는 하나가 되었고, 아시아는 물론이요 구미歐美, 심지어 동유럽·러시아에서도 우리의 고古미술품 및 현대 작가의 그림을 보게 되었다. 전시의 경우, 고금古今도, 동서도 모두 열려 있는 상황이다. 따라서 현대 한국그림의 해외전시도 흔히 보게 되었고, 미국·영국·유럽에서도 ─런던의 대영박물관 한국관에서 보듯이─ 우리의 고미술품을 보게 되었다. 그러므로 한 화가의 전시, 또는 어떤 화과(ism)의 전시나 그룹의 전시회의 경우에, 그 시대의 추세도 중요하지만, 큐레이터가 어떤 시각으로 어떻게 전시를 기획하는가가 작가 및 작품 이해에 중요한 변수가 된다. 그 시각은 그 시대의 추세요, 요청이기도 하기 때문이다. 이것은 세계적인 비엔날레, 트리엔날레를 통해서도 확인된다. 한국에서도 1995년 9월 아시아에서 처음으로 광주광역시에서 현대 설치미술을 중심으로 광주 비엔날레를 시작하여 2014년 9월 5일 10회까지 지속되었으니 한국에서의 국제전도 이제는 본격화될 전망이다.

그러나 전시는 큐레이터에 의해 기획된다. 큐레이터는 초빙되기도 하고, 그 전시관 소속 큐레이터이기도 하다. 지금 한국 화랑에서는 전문 큐레이터가 없는 소규모의 대여 화랑이 많지

이다."

(M. Sullivan, Symbols of Eternity, p.134; M.설리반 著, 김기주 譯, 『중국의 산수화』, 문예출판사, 1992, p.191)

만, 본서에서는 이러한 화랑은 제외하기로 한다. 큐레이터는 기획을 할 미술관이나 화랑의 전시 장소, 기획 상의 목표, 일할 인원, 기간, 기금의 액수 등을 감안해서 작가와 전시의 규모를 정하고, 작품을 선별한 후, 도록의 제작과 전시 작품의 배치 및 홍보 등 대체大體를 정한다. 본서는 기획이 시작되어, 기획자가 구체적인 전시 내용을 정한 다음, 한편으로는 작품의 섭외, 운송, 보험, 홍보 및 광고 등을 하고, 다른 한편으로는 팸플릿이나 화집 제작을 위해 평론가나 그 전공자를 선택하여 글을 부탁하고 팸플릿의 디자이너와 인쇄소, 종이의 종류 등을 정한 다음, 팸플릿의 디자인 및 구성을 거쳐 인쇄를 하는 한편, 작품을 배치하고 건 후, 오픈식을 하면서 전시가 본격적으로 시작되지만, 본서에서는 이러한 부분을 생략하고, 우선 전시회장에서 감안해야 될 사항만을 간단히 살펴보기로 한다.

1. 작품의 이해를 돕는 전시 구성과 방법, 동선動線

전시의 경우, 시대, 나라, 도시의 요청과 추세, 큐레이터의 작가를 보는 시각과 작품을 보는 시각에 따라 전시 명칭과 전시 작가 및 그에 따른 작품들이 정해지겠지만, 전시가 언제, 어느 도시에서 이루어질 것인가는 그 국가나 지역의 미적 취향이나 시대상황이 중요한 변수가 된다.

그런데 상술했듯이, 아리스토텔레스는 "(구성인) 플롯plot은 비극예술의 (제1의) 목적, 말하자면, 비극예술의 정신"이라고 말했고, 장언원張彦遠은, "경영위치(즉 구도)는 회화의 총체적인 요체다[經營位置, 畵之總要]"라고 말한 바 있으므로, 전시의 구성 역시 전시 기획의 목적과 정신을 보여주는 총체적인 요체라고 말할 수 있다. 따라서 같은 작가라도 작품의 구성이나 배치는 전시 기획의 목적과 정신에 따라 작품의 구성이나 배치가 달라질 수 있다. 큐레이터는 관람객으로 하여금 전시 구성을 보고 전시 기획의 목적과 정신상, 총체적으로 중요한 부분들을 알 수 있게 해야 하고, 그에 따라 관람객을 예측해서 공간을 확보한 다음, 그 공간들을 몇 개의 블록block으로 나누고, 각 전시공간에서는 그 작품들을 어떻게 배치하는가 등 전시공간 전체의 배치 및 각 전시실의 동선動線을 기획해야 한다.

전시 때마다 작가의 대표작 섭외도 중요하지만, 작품이 결정되면 그 목적에 따라 그 전시장의 구조와 전체작품의 배치 및 동선動線이 품어내는 아우라가 그 전시의 성공을 좌우하는 만큼, 전시장의 구조, 즉 전시장이 불변적不變的인 구조인가, 가변적可變的인 구조인가도 전시 전체의 구성에 큰 영향을 미친다. 지금은 전시장이 가변적인 경우가 느는 추세이고, 그 가변성

은 벽뿐만 아니라 천장까지 그 변수에 포함되고 있다. 중국은, 대학 화랑도 가변적인 경우가 많고, 이는 한국의 중요 미술대학들의 대학 화랑에서도 채용되고 있다. 아직은 한국에 가변적인 기둥이나 벽이 적기는 하지만, 이미 도입되고 있다. 전시 구성상 가변적인 요소를 적극 활용한다면 더 다양한 전시를 할 수 있으리라고 생각한다.

　대형 전시회의 장소는 크고 넓고, 천장까지의 높이가 높은 경우도 있지만, 동북아시아 및 구미와 비교해 보면, 한국의 전시장은, 북송 심괄沈括에 의하면, 전체에서 부분을 보아야 함에도, 아직도 넓이·높이는 중국이나 일본 및 구미歐美에 미치지 못한다. 이는 한국의 전통회화가, 벽화는 벽에 그리는 그림이므로 제외한다고 해도, 횡권橫卷이나 종축縱軸이었으므로 높이는 한국 건축의 높이를 고려한 그림이었으므로 지금의 현대 건축과 달랐던 데 연유했으리라 추측한다. 따라서 아직은 그림이 갈수록 높아지는 현대 한국의 건축 높이를 고려하고 있지 못하다. 특히 건축 구조 상 천장 높이가 그러한데, 이는 감상자들로 하여금 작품의 크기를 무언중에 그 넓이·높이로 한정하게 하는 면이 있다. 이는 대학의 실기실도 마찬가지이다. 특히 한국의 경우, 회화과의 경우는 물론이요, 특히 조소실은 대형 작품이 필요할 경우, 미술대학 조소실이 그렇지 못하고, 조각의 경우는 소리와 분진도 문제가 되어, 점점 조각이 사라지고 조소만 하는 경우가 늘고 있다. 따라서 학과의 명칭도 조각과가 아니라 조소과로 변하고 있다.　대학의 실기실의 넓이·높이·형태는 그림을 시작할 때 작가의 습관을 무언중에 결정하게 하는 요소 중 하나이고, 미술관의 넓이·높이·형태가 무언중 작가의 작품을 결정하기도 하고 감상자의 시각을 결정하는 등 상보相補 관계에 있으므로 건축구조도 유념해야 한다. 특히 중국이나 일본의 미술대학의 경우, 그들이 전체를 조망할 수 있을 만큼 높거나 중간에 조망할 수 있는 장소가 있고 그 일부가 2층인 경우도 있는데 비해, 한국의 실기실은 넓이·높이뿐 아니라 공간 배정이나 활용이 더 다양해져야 하리라고 생각한다 – 한국의 경우, 대형 조각작품을 조각가가 직접 하는 경우가 드물고, 석공들이 하는 경우가 많으며, 조각가는 디자이너가 되고 있는 이유이기도 하다. 특히 학기 중에, 또는 매 학기 완성된 그림이 보관 장소가 없이 그대로 쌓여 있어 실기실을 좁게 하고 있는데, 실기실 배정 때 이러한 작품보관실 또한 배려되어야 한다. 일본 교토조형예술대학의 경우같이, 작품 보관실이 있을 필요도 있고, 천장이 높은 경우, 천장을 활용하고 있으므로 천장이 대안이 될 수도 있다.

　상술했듯이, 아리스토텔레스의 『시학』을 응용하면, 전시의 구성은 '전시의 (제1의) 목적이

요 정신'이라고 할 수 있다. 그것은 동양화에서는 구도인데, 구도는 예술가의 대상에 대한 시각을 구체적으로 보여주는 것으로, 제작의도, 즉 화의畵意를 가장 잘 반영하는 부분이다. 이것을 전시회로 확대하면, 전시회에서의 배치 및 동선은, 작품으로 말하면, 작품의 구도에 해당하므로, 전시의 목적이요 정신을 이해하는 중요한 요인이 될 것이다. 실제로 중요한 작품을 제외하고 그림 한 점을 보는 시간은 몇 초일 것이다.

실제로 그림의 경우는, 그 시대의 작품의 경우, 전시한 개인전과 어떤 그룹의 전시회로 나눌 수가 있다. 그러나 시대가 다른 많은 작품이 같이 전시된 공공 미술관의 경우, 예를 들어 프랑스의 루브르 박물관의 레오나르도 다 빈치의 〈모나리자〉, 스페인의 레이나 소피아 국립미술관의 〈게르니카〉 같은 명작은 그 작품 만의 독립공간이 아님에도 불구하고 작품의 인기나 중요성상 전시방의 중앙이나 한 벽면 전체에 둠으로써 수많은 관객들이 동시에 관람할 넓은 장소가 배려되었다는 점을 생각해 볼 필요가 있다.

그리고, 화파나 개인 작가의 경우는, 독일 전시관의 경우같이, 대개 시기별, 년도별로 전시하고 있는 경우와 프랑스 루브르 박물관같이, 대표작을 중심으로 배치함으로써 전체 구성을 통해 큐레이터의 커다란 기획의도가 파악되게 할 수 있다. 따라서 어떤 작가의 전시회나 어떤 시대, 어떤 목적의 전시회의 경우, 큐레이터가 '문제작품을 과연 어디에 배치하고, 그것은 왜 인가? 그 결과 관람객의 동선動線은 어떻게 할 것인가?'는 바로 큐레이터의 기획의도에 따라 달라질 것이다. 작품들 전체에 대한 해석과 예상 관객 수에 따라 전시에서 관객의 흐름을 감안하여 작품의 배치 및 동선을 반영해야 하고, 그것이 바로 전시의 성패를 결정할 것이다.

사실 동·서양은 그림을 제작하는 방법이나 보는 방법, 작품 상의 중요한 곳도 다르기 때문에 전시 구성이나 작품을 거는 높이 및 작품 간의 간격도 달라야 하고, 그에 따라 특히 동선도 달라야 한다. 그러나 일본도 한국도 그 점을 배려하지 못하고 구미歐美의 방법을 따라가고 있는 전시가 많은 점은 우리가 앞으로의 전시를 위해 유념해야 할 사항이다.

그림을 제작할 때, 동양화는, 예를 들어, 인물화에서는 주종主從으로, 산수화에서는 군신君臣 관계로 제작한다. 전통 인물화에서는, 고구려 벽화에서 보듯이 주인공, 예를 들어, 안악3호분에서의 왕인 주主는 크고 정면상이며, 종從은 그보다 작고, 왕후는 측면상이고, 산수화에서는 주산主山은 임금〔君〕이므로 정면 중앙에 크게, 나머지 산들을 신하〔臣〕같이 임금에게 읍揖하는 모습으로 그린다. 그리고 그림을 그리는 방법은 동·서양이 책을 읽는 방법과 같다. 서양화는

왼쪽에서 오른쪽으로 읽고, 동양화는 오른쪽에서 왼쪽으로 읽는다. 동양화는, 제작할 때도, 오른쪽에서 왼쪽으로 그려가고, 위에서 아래로 제작하며, 한 점의 작품을 볼 때는, 동양화는, 어느 의미에서는 횡권橫卷이나 종축縱軸의 경우가 모두 두루마리이긴 하지만, 종축의 경우는 두루마리를 풀 때 위에서부터 아래로 보게 되고, 보관할 때는 아래에서 위로 말면서 보며, 횡권의 경우는 두루마리를 풀면서 끝인 왼쪽에서부터 처음인 오른쪽으로 보는데, 그림 오른쪽 끝에 도착하면 작품을 다시 오른쪽에서 왼쪽으로 보기 시작하고, 다 보면 다시 처음인 오른쪽부터 두루마리를 말면서, 왼쪽으로, 즉 처음부터 끝까지 보게 된다. 산수화의 경우는 하늘(天)의 자리가 중요하다. 그림의 위는 하늘이요, 아래는 땅이다. 그림에서 하늘과 땅의 비례比例는 중요하다. 그것은 작가가 대상에 대해 편안한가 불안한가에 따라, 즉 불안할 경우 하늘 쪽은 작아진다. 더욱이 종축이든 횡권이든 그림의 제목이나 제발題跋의 위치 또한 감안해야 한다. 일반적으로, 제목은 종축의 경우는 오른쪽 위, 횡축의 경우는 그림 오른편 윗쪽이다. 하늘의 자리는 크기에서 볼 때, 종축이 횡권보다 자연스럽게 이루어질 수 있다.

그러므로 전시의 경우에도, 동·서양화의 이러한 특징들을 감안하지 않으면 안된다. 동양화, 특히 고화古畵 횡권의 경우, 그림은 오른쪽에서 왼쪽으로 보아야 하는데, 전시장에서 우리가 길을 갈 때처럼 오른편에서 시작한다면 동선動線이 거꾸로 되어, 관람객들은 전시회장의 동선을 따라가다가 다시 거꾸로 가서 전시작품을 시작부터 보아야 하므로, 갔다왔다 해야 하기 때문에 그림을 제대로 보게 오른쪽부터 보게 전시해야 한다. 현재 대부분의 전시회처럼, 서양화같이 왼쪽에서 오른쪽으로 할 경우, 관람객들끼리 동선이 뒤얽혀 제대로 감상할 수가 없다. 우리가 작품을 제작하는 방법, 이해하는 방법 위주로 전시하지 않고, 전시가 서양 문화를 따른 결과, 한국·중국·일본의 고화古畵 전시장에서는 거의 언제나 같은 상황이 연출된다. 예를 들어, 예술의 전당 전시장에서 열렸던《명청明淸회화전》이나 일본 교토국립박물관에서의 《고려불화전》이 이에 해당된다. 고화만 독립적인 쇼윈도우에 넣지 않을 경우, 상황은 마찬가지여서 오던 길을 거꾸로 가서 다시 보지 않으면 안되는데, 관람객이 많은 경우, 상황은 더 악화된다. 그러므로 고화古畵 횡권의 경우에는 우리 식으로 오른쪽에서 왼쪽으로 보게 전시하지 않으면 안된다.

고화古畵 동양화는 종축縱軸이나 횡권橫卷, 즉 세로로(縱軸), 또는 가로로(橫卷) 길다란 그림이다. 세로로, 가로로 길다란 길이때문에 작품의 눈높이를 어떻게 전시하는가는 전시에서는

큰 문제이다. 북송의 미불米芾은 그림을 어깨높이로 걸도록 권한 바 있다. 그러나 현재 사실상 종축, 횡권의 경우 대작을 전시할 전시장이 적기때문에, 가변적인 전시장이 요청된다. 종축의 경우, 2009년 통도사 성보박물관에서 있었던 《600년 만의 귀향 – 일본 가가미진자鏡神寺 고려 수월관음도 특별전》(2009.4.30~6.7)에서 전시된 고려불화, 〈수월관음도〉(252.2×419㎝, 1310)와 횡권의 경우, 안견의 〈몽유도원도권夢遊桃源圖卷〉[14]과 심사정沈師正의 〈촉잔도권蜀棧圖卷〉(58.0×818.0㎝)을 예로 들어 보자.

가가미진자鏡神寺 소장 〈수월관음도〉는 – 국립중앙박물관에 이러한 불화 전시장이 가능한 장소가 있기는 하지만 – 불교회화로 대작(252.2×419㎝)이므로 한국 3대 사찰의 하나로 부처의 진신사리眞身舍利가 있어 불보佛寶사찰이기도 한, 경남 양산의 통도사 성보박물관에서 전시되어, 전시는 더 큰 의미를 갖게 되었다. 아래에서 볼 경우, 위는 보이지 않게 되므로, 2층에서도 볼 수 있게 전시되었다. 현재, 유럽 미술관의 중세 회화 전시나 독일의 현대미술관들은 대형 작품의 경우, 2층에서 볼 수 있게 전시한 경우가 많아, 우리의 전시장은 작품을 이해할 수 있게, 인식할 수 있게 다각화된 전시가 필요하다고 생각된다.

횡권의 경우, 예를 들어 한국에서 안견의 〈몽유도원도권〉(1447년)은, 1986년 중앙청으로 국립중앙박물관이 이전되었을 때, 한병삼韓炳三 관장의 노력으로 국내 관객에게 처음으로 선

14) 1939년 5월 27일 일본의 국보(國寶)로 지정된 〈몽유도원도권〉(중요문화재 제1152호)은 현재 일본 텐리대 (天理大學) 중앙도서관에 소장되어 있다. 이 회권(繪卷)이 어떻게 일본에 소장되게 되었고, 지금의 모습을 갖게 되었는가에 대해 간단히 살펴보기로 한다.

마유야마 마쓰타로(繭山松太郎, 1882 ~ 1935)는 그의 나이 22세 때인 1905년 혼자 베이징(北京)으로 건너가 고미술상(古美術商)을 시작했다. 그는 베이징에「龍泉堂」– 龍泉堂이란 屋號는 감정이 가장 어렵다는 남송(南宋) 청자인 '용천요 청자(龍泉窯 靑磁)' 때문에 그 이름이 붙여졌다 – 베이징 지점(北京支店)을 개업하고 고미술상(古美術商)을 시작한 후, 베이징에서 쌓은 고미술 매매지식을 근거로 1916년, 차도구(茶道具) 중심의 도구상이나 골동상 밖에 없던 일본 도쿄 긴자에 마유야마(繭山龍泉堂)를 창업했다.

쇼와(昭和) 시대에 들어서 감상 도자가 유행함에 따라 마유야마 龍泉堂은 베이징에서 같은 시기에 고미술상으로 일본에 진출한 야마나카 베사다지로(山中定次郎)의 '山中商会'와 함께 일본의 메이지(明治)· 다이쇼(大正)· 쇼와(昭和) 시기의 2대 중국 고미술상(二大中國古美術商)으로 주목받는 고미술상의 지위를 구축하게 되었다. 마유야마 龍泉堂은 마유야마 마쓰타로의 사후(死後), 장남인 마유야마 준기(繭山順吉, 1913~1999)에게 계승되어 여전히 중국 도자 중심의 동양 고미술품을 취급했고, 전후(戰後)에는 미국에 일본 미술 명품을 소개해, 세계 미술관이나 부호, 수장가들로부터 '마유야마'라는 이름이 알려졌다.

〈몽유도원도〉는 1947년 마유야마 씨의 손에 들어간 직후 上 · 下 2개의 두루마리로 표구되었다. 높이 41㎝에 상권(上卷)이 8.57m, 하권이 11.12m, 총 길이 19.69m이며, 〈몽유도원도〉의 크기는 106.5×38.7㎝이다(안휘준·이병한 공저,『안견과 몽유도원도』예경, 1993, p.104. pp.106-107; www.mayuyama.jp/ - キャッシュ참조).

보인 후, 1996년 호암미술관의 《조선 전기 국보전》, 그 이후 13년 만인 2009년 9월 국립중앙박물관에서 열린 《한국박물관 개관 100주년 기념 특별전 – 여민해락與民偕樂》에서 전시되었다. 〈몽유도원도권〉은, 안견의 〈몽유도원도〉라는 그림 외에, 그림 양쪽으로 안평대군의 제첨題簽과 제시題詩, 기문記文 외에, 세종조의 탁월한 선비들인 신숙주申叔舟, 이개李塏, 하연河演, 송처관宋處寬, 김담金淡, 고득종高得宗, 강석덕姜碩德, 정인지鄭麟趾, 박연朴堧, 김종서金宗瑞, 이적李迹, 최항崔恒, 박팽년朴彭年, 윤자운尹子雲, 이예李芮의 시詩와 이현로李賢老의 부賦, 서거정徐居正의 시詩, 성삼문成三問의 기記, 김수온金守溫, 천봉千峰, 최수崔脩의 시詩 등 당대 21명의 친필 시詩와 부賦, 기記를 포함한 시서화권인 〈몽유도원도권〉으로 표구되어 있기 때문에 〈몽유도원도〉를 위주로 전시하기도 하고(1996) 〈몽유도원도권〉으로 전시하기도 한다(1986, 2009). 전체를 보아야 그림의 제첨題簽과 제시題詩, 시서화詩書畵의 어우러짐 등을 통해 조선 전기 세종조世宗朝의 문학계는 물론이요 화단에서의 서예와 산수화의 흐름도 파악되리라 생각한다. 그러나 아직도 기억나는 안견의 이 시서화권은 중앙청 전시 마지막 날 처음 보는 시와 서를 읽어 갈 때 이미 일본 담당자들이 와 있어 그 날로 일본으로 가져간다는 소리를 들었을 때나, 호암미술관에서의 그림 보호를 위한 희미한 조도照度, 2009년의 국립중앙박물관 밖에까지 길게 줄을 서서 몇 시간씩 기다린 관람객들에게 20m 쯤 되는 서화권을 지나가면서 보아야 했던 일은 아직도 아쉬움으로 기억에 남아있다. 특히, 2009년 전시는 그 짧은 시간과 전체를 조망할 수 없는 좁은 곳에서 관람객들은 과연 무엇을 볼 수 있었을까? 무엇을 위한 전시인가? 라는 생각을 하게 한다.

루브르의 〈모나리자〉라든가 1996년 상하이上海 박물관 전시 때의 범관范寬의 〈계산행려도溪山行旅圖〉와 곽희郭熙의 〈조춘도早春圖〉 앞에도 인산인해의 관람객이 있었으나 사람이 보고 나올 때까지 기다려주는 관람문화가 돋보였다. 그 앞에 앉아서 책에서는 보이지 않는 세부를 볼 때의 작품의 이해가 달라질 정도의 감동이 아직도 필자의 뇌리에 남아 있다. 역시 그림은 크로체가 말했듯이, 전체는 부분의 합습이다. 이제 미술사도 작품의 인지 외에 부분 부분에 대한 연구가 진행되어야 할 것이다. 부분 부분을 잘 이해해야 전체도 잘 이해할 수 있을 것이다. 물론 한국의 경우, 상기上記 두 점의 작품이 일본에서 대관한 작품이기에 우리 국민의 관심이 남달라 그럴 수밖에 없는 면도 있었겠지만, 우리의 전시기획 및 관람 문화를 다시 한번 생각해 보아야 하리라 생각되는 동시에 수장자의 작품에 대한 철저한 관리도 우리를 자성自省하게 한다. 예로, 최근 간송미술문화재단이 간송미술관이 아닌 동대문 DDP 디자인박물관에서

전시한 심사정沈師正(1707~1769)의 사망 전 해인 62세 작作 〈촉잔도권蜀棧圖卷〉(58.0×818.0㎝, 1768)은 8m가 넘는 두루마리인데도 그 전체를 볼 수 있어, 우리의 촉잔도와 중국의 〈명황행촉도〉에서의 촉잔蜀棧이나 기타 촉잔도와 구별하면서 천천히 관람할 수 있는 흔치 않은 귀한 기회를 제공하였다. 전시 기획은 기획자의 의도에 의해 계속 발전되고 있다.

현대회화는 한국화의 경우, 대부분 족자 형태 – 종축이나 횡권 – 가 아니고, 가로 세로의 비율도 전통적이지 못하며, 크기가 커지면서 표구 문제가 아직 방법을 못 찾고 있어 전시 및 보관, 감상의 어려움을 겪게 하고 있다.

서양화의 경우, 르네상스 이후 큐비즘 이전까지는 대체로, 선원근법의 경우, 초점이 하나여서 그림 전체가 두눈에 다 들어오는, 160° 쯤 되는 거리, 즉 물리적인 '미적 거리'에서 그림을 전체적으로 볼 수 있게 해야 하고, 동양 산수화의 경우, 북송시대에 완성된 산수화는, 산수는 큰 물체(大物)이므로 산수화의 초점은 다초점일 수 밖에 없다. 서양의 선원근법·색원근법·대기원근법과 달리, 산의 경우, 산의 삼원법(즉 넓이의 평원平遠·높이의 고원高遠·깊이의 심원深遠)과 물(水), 즉 강江의 삼원법(즉 미원迷遠·활원闊遠·유원幽遠)에 의해 제작되었다. 그러나 육조의 종병과 북송의 곽희가 말하듯이, 산수는 크기 때문에 멀리서 보고 산수의 형세形勢와 기상氣象을 파악해야 하고[15], 실제로는 북송의 심괄沈括이나 곽희가 말하듯이, 부감법俯瞰法에 의해 전체를 볼 수 있는 곳에서도, 가까이에서도 보아야 했다. 즉, 원근법은, 그림 보는 방법도, 상술한 〈촉잔도권蜀棧圖卷〉의 경우, 오른쪽에서 왼쪽으로 옮겨가면서, 삼원법에 의해 '이동하는 시점'을 따라 보아야 만 한다. 한국과 중국의 경우, 심원深遠은 북송 말에 이루어졌으니, 심원이 완성되기 전 당唐 시대의 〈명황행촉도明皇行蜀圖〉와 심사정의 〈촉잔도〉는 심원 표현이 다르다. 심원이 생기기 전에는 고원高遠 산수의 깎아지른 산 위에 말을 탄 사람이 겨우 말을 타고 갈 수 있는 목책이 처진 잔도棧道 위를 가고 있지만, 심사정의 그림에서는, 잔도의 의미는 중요하지 않았던 듯, 현재는 심원으로 표현하지 않고 두레박 같은 것을 타고 낭떠러지를 내려간, 그 곳에 기와집을 포함한 몇 채의 집이 그려지고 있다.[16] 따라서 동양의 산수화는 감상할

15) 郭熙,『林泉高致』,「山水訓」: "山水大物也. 人之看者, 須遠而觀之, 方見得一障山川之形勢氣象. 若士女人物, 小小之筆即掌中几上, 一展便見, 一覽便盡, 此看畫之法也."
16) 간송미술문화재단 2014년 재단설립기념전,『간송문화(澗松文化)』, 2014, pp.146~155.

때, 그에 따라 그림을 읽을, 즉 독화讀畫할 필요가 있으니, 그 점에 유념해야 한다. 그리고 옛 동양화의 경우에는, 그림 원본의 상하좌우를 비단으로 표구해 – 표구방식은 한국과 중국, 일본이 각각 다르다 – 이미 작품은 독립해 있으므로, 전시 도록의 작품과 전시장의 작품이 달라 우리에게 전혀 다르게, 낯설게 느껴질 수 있다.

이상의 사항들을 감안한다면, 기획자인 큐레이터도, 그림의 경우, 동·서양화·판화 전시에 각각 전문 전공자의 필요는 절실해진다. 미술사에서 거론된, 예를 들어, 러시아에서의 모네의 〈건초더미〉 전시회나 미국 뉴욕에서의 칸딘스키Wassily Kandinsky(1866~1944)[17]의 《Composition 전展》(14점) 등에서 보듯이, 전시회 또는 전시장에서 구미의 경우처럼, 큐레이터가 특정 작가 또는 특정 작가의 특정 작품 전문가로서 그들 작품을 해석하여 작품의 다각적인 이해로 작가의 일생 중 특정 시기 작품의 그의 전 생애에서의 위치라든가 역할, 전시 작품 각각의 탄생배경 및 미적 가치를 추구함으로써 미학·미술사학적인 연구성과로 연구자나 관객을 리드하는 면이 필요하고, 그 위에 특정 작가의 작품이 있는 전문미술관의 경우, 예를 들어, 프랑스나 스페인의 피카소 미술관이나 2006년 6년의 보수공사 후 재공개된 프랑스 오랑제리 미술관의 타원형 방에 있는 모네의 수련 연작連作이라든가 네덜란드 암스텔담에 있는 반고흐 미술관이나 국립박물관 등은 고흐나 렘브란트의 연구나 감상의 시작이요 궁극점으로 그 연구 상황은 계속 업그레이드 되고 있음에 유념해야 할 것이다.

한국에서도 김환기·이응노·안동숙·남관·박노수 등 개인 미술관이나 공공미술관이 있고, 이러한 경향은 지속되고 있다. 이제까지 한국에서 우리가 본 전시회 중 큐레이터의 의도가 확연히 느껴지는 전시회와 미술잡지에서의 기사記事는 어떤 것이 있었을까? 하고 자문自問해 본다. 미술사학자나 미학자, 그리고 미학 및 미술사학의 예비학자나 큐레이터 지망생에게 전시나 미술잡지의 기사는 미학이나 미술사학의 학문적 기초인 작품 보기를 할 수 있는 첫 기회이다. 예를 들어, 추상 미술의 아버지요 청기사파의 창시자인 칸딘스키가 클로드 모네 Claude Monet(1840~1926)의 〈건초더미〉 연작을 보고 법률가로의 길을 접고 화가의 길로 들어섰듯이, 그 작가 작품의 처음 인상은 그의 인생에 전환기를 만날 수 있는 중요한 기회를 제공

17) 그의 중요 저서에 『예술에서의 정신적인 것에 관하여(On the Spiritual in Art)(1911)』와 『점·선·면(Point and Line to Plane)(1926)』이 있다.

하기도 한다. 전시 기획이 신중해야 되는 이유이다. 작품은 보고 인식하는 것이기에, 그리고 대부분 논리적으로 개념에 따라 인식하는 것이 아니라 감각을 통해 직관으로 인식되기 때문에, 미학이나 미술사학에서는, 동양의 수묵화와 달리, 원작原作을 보지 않으면 학문을 제대로 하기 어렵다. 시대마다, 작가마다, 또는 작품마다 달라지는 의도나 표현방법은 원작을 감관에서 자료로 받아들인 후, 즉 sense에서 data를 받아들인 후 감이응지感而應之, 즉 감응해 쌓아야 그 작품의 제반 사항을, 또는 그 작가의 일련의 작품들을 종합적으로 제대로 이해할 수 있기 때문이다.

우리는 전시를 하면서 흔히 전시장 전체 구조와 동선 및 작품 배치, 작품의 전체적인 높이와 그에 따른 감상 공간에는 무심하다. 개인전은 물론이요 기획 전시일 경우에도, 전시장의 구성이, 상술했듯이, 바로 그 작가의 정신과 목적을 전체적으로 말하고 있으므로, 작품들의 배치, 즉 구성에 관심을 가져야 한다. 바로 그 구성속에서 개인전이든, 큰 전시이든 전시기획자의 의도는 빛을 발한다. 작품이나 작가의 이해가 바로 그 구성의 중심에 – 전시회의 경우에는 배치에 – 있기 때문이다. 전시마다 같은 작가라도 작품의 특성에 따라 전시의 구성, 즉 배치가 바뀔 수 있고, 바뀌고 있지만, 유럽의 미술관을 다니다 보면, 구성 – 배치 – 자체가 전시에서 작품의 가치의 발굴 및 전시의 성공을 결정하는 중요한 요인임을 절감하게 된다.

지금도 2009년 여름 스페인에서 보았던 스페인 내전內戰(1936~1939)과 중일전쟁(1938), 제2차 세계대전의 사진작가 삼인전, 그 중에서도 세계적인 전쟁 보도 사진작가인 로버트 카파 Robert Capa(1913~1954) 전이 필자의 뇌리에 뚜렷이 남아 있다. 전시공간은 지하였다. 지하공간 전체가 검은색 벽면에 흑백사진이 전시되어 있었다. 관객은 처음에 천장에서 아래바닥까지 검은 바탕에 흰색 글씨로 된 벽면의 '전시·기획의도'를 읽으면서 – 생生과 사死를 흑백으로 표현한 듯하다 – 전쟁의 절대절명의 생生과 사死의 순간에 인간이 어떤 행동을 하게 되는가를, 전쟁의 시공간의 소개와 더불어 관람객의 눈높이에 사진 기자記者의 길다란 조그만 흑백 필름이 죽 붙어있고, 그 아래에 그것을 현상한 사진이 전시되어 있었다. 그들 흑백 사진들은 노르망디 상륙작전에서 그가 배를 옮겨타지 않았으면 죽었을 그 순간이나, 부상병을 업고 뛰는데도 피신해 있는 바위 밑 군인들은 아무도 자리를 내주지 않는 상황, 난징 학살에서 집총한 군인과 구덩이 속의 인물 등 갖가지 절대절명의 순간에서의 인간 및 인간성을 보여주고 있었다. 지하공간에 검은 벽과 흑백사진들은 큐레이터의 기획의도가 전시에 얼마나 중요한 역할을 하

는가를 인식하게 한 동시에, 종군 기자요 매그넘 포토스의 설립자이자 20세기 최고의 전쟁 보도 사진작가인 로버트 카파의 시각을 통해 20세기 치열했던 중요 전쟁에서 인간의 잔혹함, 생生과 사死의 순간에서의 인간의 두려움과 공포, 인간의 살려는 절절한 본능, 인간의 하찮음, 생의 덧없음, 이기심 등이, 그 순간 순간 등이 흑백사진을 통해 전해졌다. 동시에 전쟁을 통한 인간의 잔학성을 전함으로써 전쟁이 없어야 함을 역설하고 있었다. 그 기획은 르네상스 이후 유럽의 정신적 중심인 휴머니즘의 실상을 보여주고 있었다.

따라서 큐레이터들은 어느 시대, 어느 작가와 그의 시기에 따른 작품에 관한 전공상의 해박함과 그림을 보는 자신의 시각, 전문성을 갖추지 않으면 안된다. 한국의 경우, 계속 이어지고 있는 《고려불화전》의 경우는, 통도사 전시의 경우, 전시회에 이어 국립중앙박물관에서 상당수의 고려불화 전문 외국학자들이 초빙된 학술세미나에서 발표와 토론이 이어져 그 분야 연구자는 물론이요 일반인들의 궁금점을 풀어주었고, 그간에 출간된 '고려불화' 책들의 도판과 논문도 이후의 연구에 도움이 되고 있다. 현존 불화는 대표작이 일본에 있는 경우가 많아 우리 연구자의 육성이 긴급히 필요한 상황이다.

그러나 한국 환경에서 아쉬운 점은 신문이나 계간 잡지, 월간 잡지의 기획과 전문성, 기여도이다. 한국에서의 신문이나 미술 잡지는, 2000년대의 미국의 『Art Form』이나 『Art in America』처럼, 그 시기의 현장성의 조명과 지나간 전시와의 비교를 통해 전시를 또 한 번 미술사나 미학의 역사상으로 불러오는 역할 면에서 전문성이 부족하다. 1980년대 후반부터 한국에서도 상당한 독자층을 형성하고 있던 미국의 『Art in America』나 『Art Form』 등의 잡지는 전시 소개뿐 아니라 전문 큐레이터들의 기고글이 작품 전시회를 보지 못한 작가나 연구자들에게 많은 도움을 주었다. 필자가 본 글 중 칸딘스키의 《Composition 전》(14점)이라든가 뒤러의 《드로잉전》, 최초의 여성화가 《아르테미시아 展》 등의 큐레이터의 글은 독자에게 전시를 상상하게 하면서, 한국에서는 미지의 세계였던 전문 큐레이터의 질質 높은 수준의 기획기사로 독자에게 전문성 높은 새로운 작품의 세계를 열어주었다. 필자의 경우에는 일부 이론 시간에 강의 교재로 사용하면서 구미의 현대 미술계를 이해하게 하는 단초를 제공하기도 하였다. 그들 전시는 전시에서의 미술사학 및 미학상의 문제를 제시함으로써 유명작가 작품의 진정한 미적 가치를 찾아, 그들 작가의 미적 세계를 찾고 넓히고 있어, 우리에게 작가 및 작품의 진정한 이해에 다가서게 하고 있다. 즉 연구자나 학자, 더 나아가 독자들에게 새로운 시각을 보여

주고 있다고 보여진다. 외국의 유명 전시를 가 볼 수 없는 상황에서 대학의 미학 및 미술사 전공 교수에게는 연구 방향에 도움을 주고 우리의 미술대학 교재의 현재화라는 면에서 생각해볼 문제이고, 학생들의 작품 이해 공부라는 면에서도 생각해 볼 문제이다.

현재 한국화단에서는 구미歐美의 철학과 미학, 미술사학뿐만 아니라 한국의 전통 미학, 문화적 소인에 대한 지식과 작품을 보는 감식안을 포함한 전문 큐레이터의 양성과 발굴이 시급한 상황이다. 세계가 글로벌화되고 있으므로, 국제전일 경우, 국제간·국내의 전문 큐레이터들의 협동이 요구된다. 연구가 진행됨에 따라 작품이 시공을 넘어 가치와 해석이 변화하고 있으므로, 전시도 작품에 대한 다양한 시각과 해석을 창조적으로 창출하는 큐레이팅이 요구되며, 그에 따라 전시 때마다 전시공간의 창조적인 가변적 확보가 요구된다. 그 전시를 기획한 큐레이터가 작품을 어떻게 보는가 하는 큐레이터의 그림이나 그 시대를 보는 시각을 근거로, 큐레이터는 전시장의 구조를 감안하되 보존에 유념해 습도와 조도照度, 관객의 숫자와 작품의 거리 및 관객의 동선動線 등에 유념하면서 전체 전시작품을 구성해 작품들을 배치하는 등이 그 전시의 성공을 결정하므로, 관객 숫자를 감안한 관객의 동선과 작품의 배치는 작가나 큐레이터가 유념해야 할 중요한 요인 중 하나이다.

그러나 전체 구성도 중요하지만, 중요한 작품일 경우, 그 중에서도 큰 대작이나 정교한 작품의 경우는, 관람자로 하여금 그 작품을 이해시키기 위한 전시방법도 중요하다. 이탈리아의 철학자요 미학자인 베네데토 크로체Benedetto Croce(1866~1962)가 말했듯이, 작품은 부분의 합이다. 그러므로 전체의 파악도 중요하지만, 부분 부분에 대한 이해없이는 전체 작품의 이해가 불가능해, 부분에 대한 이해도 중요하다. 다음 세 가지 예들은 그러한 점에서 우리에게 시사하는 바가 크리라고 생각된다.

첫 번째 예는, 상술한 2009년 통도사通度寺 성보박물관에서 전시했던 일본 가가미진자鏡神社 소장 고려불화 〈수월관음도〉[18]이다. 이 작품은 우선 일반 전시장이 아니라 한국 3대 불교 사찰 중 하나요, 부처의 진신사리眞身舍利가 있어 불보佛寶 사찰이기도 한 통도사에서 전시되었고, 그 당시 국립중앙박물관 세미나에서 일본 학자에 의해 화폭인 252.2×419㎝의 대형 비단

18) 전체 그림과 부분도는 본서, 第一部 개인전, 第三章 박사청구전, 단체전, 「신학Ⅰ장인기(匠人氣)에 바탕한 역설적 생명의 기구(祈求)」, 〈그림 6, 6-1, 6-2, 6-3, 6-4〉 참조.

이 하나로 직조된 것으로 발표되면서 고려불화의 진면목을 다시 한 번 드러내었다. 중국과 일본에서도 그 유례가 없다고 하는 대작大作이기에 통도사에서는 두 가지 방법으로 보게 했다. 즉 아래에서는 419㎝의 큰 작품 중 아래 부분을 자세히 볼 수 있었고, 한 층을 올라가면 그 수월관음 전체를 보게 하였다. 위엄을 느낄 수는 있었으나 그림과의 간격 때문에 1층에서든 2층에서든 자세히 볼 수는 없었지만, 아래층에서 가까이 수월관음으로 가보면, 비단 화폭에서의 자세한 표현은 물론이요 직조 상태까지 보이고, 친견親見해야 잘 볼 수 있는 투명하게 비치는 사라, 즉 투명한 흰 비단 속에서의 바다 풍경이라든가 그 위에 상승하는 금니의 극락조와 흰색의 구름 문양〔雲文〕의 조화도 놀라워, 바위의 먹색과 붉은 적색赤色 옷과 문양, 극락조의 금색과 흰색의 사라와 그 위의 구름무늬 등의 아름다운 조화가 돋보였다. 곰브리치Ernst Gombrich(1909~2001)가 말했듯이, 작품의 이해 및 감상은 '아는 만큼 보이는 것'이기에 관람객의 몫이다.

두 번째 예는, 정교한 공예품의 경우이다. 예를 들어, 미륵사지탑 해체 때 나온 금·은·동 사리함이나 왕흥사지에서 나온 사리함 등은 해체 현장 전시회 때나 국립중앙박물관 전시 때 – 안견의 〈몽유도원도권〉과 같이 전시되었다 – , 구부리거나 앉아서 확대경을 들고 보면 백제 때 우리 공예의 탁월함을 확인할 수 있었지만, 유럽의 경우처럼, 확대경을 부착했더라면 좋았을 것이라고 생각한다.

〈수월관음도〉같이 대형그림의 경우는, 망원렌즈가 없이는 구체적으로 볼 수가 없으므로, 대만 타이페이의 국립고궁박물원國立故宮博物院의 경우, 이당李唐의 〈만학송풍도萬壑松風圖〉 확대 임모臨摹작품을 전시실과 전시실 사이에 전시하여 일반 관람객의 전체 인식을 도왔다. 한국에서도 가끔은 확대경을 부착하거나 확대사진을 같이 전시하는 경우가 있고, 최근 동대문DDP의 《간송문화전》의 경우는 영상으로 만들어, 전체와 부분을 볼 수 있게 해, 최근에 올수록 전시장에 이러한 현대 과학에 의한 도구의 도입은 작품의 이해에 필수적이 되고 있다. 실제로 미륵사지 해체 때 나온 전시 자료는, 최근 발견된 획기적인, 역사적 자료이기에 전시장에 관객들이, 또는 전공 연구자가 그에 맞는 도구를 갖고 갔다면, 아마도 그 작품의 진수眞髓를 맛볼 수 있었으리라고 생각한다. 이들 최근의 발굴로 백제미술사는 새로운 전기를 맞아, 한국의 삼국시대 미술사를 풍요롭게 하고 있다.

그러나 이러한 단점은 전술前述했듯이, 대만 국립고궁박물원의 〈대관전大觀展〉 전시회같이,

전시장 복도에 북송 말 이당李唐의 〈만학송풍도〉를 확대해서 임모한 일부를 병풍식으로 만들어 전시하는 경우, 작가에게는 세부를 임모함으로써 작품 화면 상의 전체의 기법 및 실체를 이해하게 하고, 연구자나 관객에게는 감상과 이해 및 기법과 구도, 전체적인 기운의 표현과 파악을 도와줄 것이다. 일본이나 중국의 경우, 회화과 석·박사과정 중 작품을 감상하는 수업이나 임모 때 고배율 확대경 사용을 보편화함으로써, 그후 그림을 볼 때나 전시회 때도 확대경을 가지고 가는 것이 습관이 되어 그림이나 공예품의 미세한 부분까지 자세히 보게 하는 계기가 되게 함으로써 작품익 미저 가치를 높이고 감상의 질質을 높일 수 있게 하고 있다. 우리도 작품 임모나 감상 때 그 미세한 표현을 보기 위해서 고배율 확대경의 상용화가 필요하다.

세 번째 예는 1998년 여름, 중부 프랑스의 미술관에서 본, 대작 제단화인 예수님 그림이다. 쇼 윈도우의 유리 넘어 전시된 대작은 한 벽을 다 차지할 정도로 작품이 커서 그 세부를 잘 볼 수가 없었다. 대형 돋보기 하나가 움직이면서 작품 전체를 차례로 보여주고 있어, 우리는 돋보기가 오면, 인체의 세세한 부분까지, 예를 들어, 예수님의 손톱, 발톱까지 자세히 볼 수가 있었다.

이상의 예에서 본 관객에 대한 배려와 관객의 기다림이, 기다리지 않았더라면 그 작품을 그냥 지나쳤을 감상자로 하여금 그 작품 전체를 자세히 보게 함으로써 작품의 진정한 이해에 가까이 가게 하는 계기가 되게 하고 있었다.

2. 작품의 시간성 · 장소성 · 보편성

작품의 시공時空은 여러 면에서 고찰될 수 있다. 우선 큐레이터는 작품 제작의 시간·장소에 대한 이해가 있어야, 그것을 전시에 응용하여 재해석할 수 있다. 앞서 기술한 로버트 카파의 사진전도 제2차 세계대전, 스페인 내란, 즉 당시 스페인 안에서의 소수 민족의 독립운동과, 중일中日전쟁의 상황 등과 연관지어 생각하지 않으면 제대로 그들 사진의 가치를 이해하지 못할 것이다. 따라서 전시 작품의 큐레이팅은 '그때, 서울에서', 또는 '그때, 한국에서'에서처럼 작가의 작품 제작 시의 시대성·시간성과 장소성도 중요하지만, 동·서양화 전통에서 이어져 내려온 문화적인 보편성과 작품의 가치 평가 방법을 참고하면서 현재 전시라는 장소의 시간, 공간 상에서 계속 변화하는 작품평가나 가치의 변화가 함께 이루어져야 한다.

피카소(1881~1973)의 작품 중 세계적으로 가장 잘 알려진 〈게르니카〉의 예를 들어 보자.

〈게르니카〉는 작품의 탄생부터 현재까지 다른 작품과 남다른 면을 지니고 있다. 제작 원인과 그 과정이 날짜 별로, 그리고 그 변화까지 알려져 있으며, 최초의 전시 후에도, 그리고 지금도, 전쟁이 있는 곳이면 항상 거론되는 작품이고, 끊임없이 대중의 애호를 받고 있는 작품이다. 그러므로 그 작품의 가치를 이해하기 위해서는 작품 제작시의 상황과 그 이후 지금의 전시관으로 가기까지의 과정을 살펴볼 필요가 있다.

스페인 정부는 1937년 파리 만국 박람회의 스페인관에 설치할 작품을 피카소에게 의뢰하였다. 스페인 내란 막바지인 1937년 4월 26일, 24대의 나치군 비행기가 스페인과 프랑스 국경에 있던 바스크족의 고도古都를 폭격한 사건이 일어났다. 화가로서의 생애 대부분을 파리에서 보낸 스페인 작가, 피카소는 나치군이 어떤 군사적인 정당성도 없이 스페인의 역사와 전통에서 중요한 위치를 점하고 있던 바스크족의 정치 중심지인 '게르니카'[19]를 불법폭격한 이 사건에 엄청난 쇼크를 받았다. 1937년 5월 1일까지 석달이나 의뢰받은 작품을 전혀 그리지 못하고 있던 그는, 그때 최초의 소묘를 하고, 8일 후 지금의 크기인 높이 350㎝ 폭 752㎝의 대체적인 형식을 결정한 후, 스페인과 유럽 전통에 기초한 〈게르니카〉 벽화를 완성하였다(실제 크기 349.3×776.6㎝). 거대한 벽화 형상을 한 이 그림은 전쟁 장면이기에 형과 색의 언어인 회화에서 색을 뺀 무채색으로 그의 조국, 스페인의 그 참상을 스페인 및 유럽 미술의 모티프를 사용하여 스페인의 언어와 유럽의 언어로 보편화한 그림으로 유명하다. 이 그림은 파리 만국박람회 때 프랑스 파리 수정궁 스페인관 끝쪽 벽 중 하나에 계속 전시되었다. 현재 〈게르니카〉는 스페인 마드리드의 레이나 소피아 국립미술관에 19세기 이후의 현대작품들과 함께 전시되어 있다.[20]

19) 게르니카(스페인어 : Guernica, 바스크어 : Gernika)는 스페인 바스크 지방의 도시로, 현재의 공식명칭은 이웃한 루모와 합쳐져 '게르니카 – 루모'이다.

20) 피카소의 〈게르니카〉 제작 당시와 만국박람회 전시 때의 이야기 및 그것이 지금 전시관에서 전시되기까지의 과정을 정리하면 다음과 같다.
 피카소는 1937년 5월, 이 그림에 대해 "현재 작업 중인, 그림에 '게르니카'라는 이름을 붙일 생각인데, …… 스페인을 고통과 죽음의 대해(大海)에 침몰시킨 군사적인 유형에 관한 나의 혐오감을 표현하고 있다"고 말했고, 〈게르니카〉의 특정 상(像)들에 대해 질문을 받았을 때, "말은 민중을, 황소는 만행과 암흑을 표현한다"고 말했다고 한다. 국제 만국 박람회 개최일 하루 전인 1937년 7월 11일, 파리 주재 스페인 대사관 선전·문화 담당관이자 전시회 집행위원인, 작가 막스 아웁은 이 벽화를 보고, "사람들은 오랫동안 이 작품에 대해 이야기할 것이다. 천재 화가는 절망과 공허함을 표현하기 위해, 또 ……공포를 표현하기 위해 회색으로 칠했

〈게르니카〉는 다음과 같은 세 가지 점에서 미술사상 작가의 제작 의도와 작품관作品觀 및 그 후 그 작품에 대한 평가를 알 수 있게 하는 중요한 참고 자료요, 선례先例로, 미술품의 수집이나 미술관의 경영 · 건립 · 전시에 하나의 모델이 되리라 생각한다.

첫째, 나치의 폭격으로 인한 스페인 및 스페인 내의 소수 민족의 고통과 죽음을 스페인과 유럽의 모티프와 색 전통에 입각해 유럽화 · 보편화한 〈게르니카〉 한 점의 독창적인 작품 제작이 던진 문화적인 메시지는 세계에 큰 공감을 불러일으켜, 〈게르니카〉가 프랑스 파리 수정궁에 전시된 이후, 전 세계 신문은 끊이지 않고 이 작품을 평가했다. 이 그림은 그 후 1939년 11월 15일~1940년 피카소 예술 40주년 행사의 일환으로 뉴욕 현대미술관에 벽화뿐 아니라 습작까지 전시된 후, 어떤 형태의 전쟁이든, 정치적인 무기요, 전쟁의 야만성에 저항하는 목소리요, 자유와 권리를 위해 싸우는 사람들의 외침이 되었다. 특히 1967년, 미국이 베트남전에 개입하자 세계 전역에서 반전反戰의 선전도구로 사용되었다. 한국은 반도여서 역사 상 끊임없이 전쟁이 많았으나 우리에게는 뛰어난 전쟁 그림도, 문학작품도, 그에 대한 자료도 없다는 점을 뒤돌아보면, 그 이유가 우리의 유교문화의 선善지향 때문인가 생각해 보기도 하지만, 피카소의 위대성이, 천재의 도래가 문화사 내에서 예술의 가치를 얼마나 급부상시키는지 더 절감하게 된다.

둘째, 〈게르니카〉의 유전流轉을 통해 한 유럽 예술가의 작품의 국가 간, 가족 간의 귀속 문제에 대한 태도를 살펴볼 수 있다. 작품은 제작도 중요하지만, 회화사를 뒤돌아보면, 보존과 수장, 미적 가치의 평가와 시대에 따른 재평가가 더 중요하다. 평가는 그 평가가 지속되기도 하

다. 피카소의 이 그림이 지닌 한 가지 흠이 있다면, 너무 사실적이고 지나치게 잔혹하고 진실되다는 점이다." 고 말했다고 한다. 사실상 〈게르니카〉는 희망을 상실한 세계를 보여준다. 그림 속의 모든 곳에서 죽음과 범죄가 자행되고, 혼란과 비장함으로 가득차 있다.

그러나 1978년 4월 21일, 미 상원은 "지난 40년간 전쟁에 대한 공포의 상징이 되어 온 피카소의 〈게르니카〉를 가까운 미래에 합법적인 절차를 거쳐 민주화된 스페인 정부와 국민에게 되돌려 보낼 것이다"고 결의했고, 1980년 3월, 스페인 반환 후, 어디에 둘 것인지에 대해 논란이 일자, 상속자들은 프라도 미술관에 부속된 Cason del buen retiro로 옮기는데 동의했다. 이 그림은 1981년 9월 10일, 이베리아 항공편으로 스페인에 첫발을 내딛은 후, 프라도 미술관에 있다가, 1992년 5월 19일 문화부장관 조르디 솔 투라의 지시로, 레이나 소피아 국립미술관(Museo Nacional Centro de Arte Reina Sofie)으로 이전되었다.
〔마크 로스킬 著, 김기주 譯, 『미술사란 무엇인가』(문예출판사, 1990) 제9장 현대회화의 이해: 피카소의 〈게르니카〉 참조; 2015년 5월 7일자 서울 문화재단 글 참조〕

지만, 원元 시대 작가 오진吳鎭과 성무盛懋의 경우 같이 어떤 시대에 미적 가치가 역전되기도 한다. 미국 상원의 〈게르니카〉의 스페인에로의 반환 결정과 작가 가족의 스페인 정부에의 작품 기증과 협조를 통해, 우리는 구미에서의 문화재에 대한 인식 및 태도를 배울 필요가 있다고 생각한다. 또 스페인으로 돌아와 조국 스페인에서 전시됨에 있어, 전시관이 새로 건축한 건물이 아니라 18세기 종합병원이었던 건물을 1990년대에 개축한, 레이나 소피아 국립미술관이라는 사실도 우리에게 시사하는 바가 크다. 〈게르니카〉는 세계에 흩어져 있는 우리 문화재의 미래의 반환 청구 및 반환 후 후속 조치에 관해서도 생각하게 하고, 앞으로 한국에서의 기증문화재 및 미술품에 관해서도 생각하게 한다.

셋째, 피카소의 〈아비뇽의 처녀들〉은 1908년 볼링거의 『추상과 감정이입』의 발표와 더불어 유럽에서 추상을 선도한 작품이다. 그러나 〈게르니카〉는 스페인 및 유럽의 일반적인 모티프를 사용한 결과 작품을 이해하는데는 구미의 어느 문화권이나 시대, 나이에도 별 어려움이 없다. 색과 형의 예술인 회화에서 감정을 표현하는 색을 버린 무채색 역시 유럽이 이미 제1차세계대전을 겪었고, 또 무단 포격에 대한 절망과 공허함을 표현하기위한 선택이었다. 구미歐美 작품의 모티프 및 자료에 근거해서 작품을 제작한 결과, 작품성에 대한 인식이 그 작품을 20세기 최대의 작품이 되게 한 역사를 보여줌으로써 우리 작품도 작가 자신을 포함한 관계 기관의 자료의 수집과 이론화로 작품의 세계화가 가능할 것이라고 생각한다. 그러기 위해서는, 우리의 기존 작품에 관한, 또는 우리가 작품을 제작할 경우, 철학, 미학, 미술사학적 연구와 분석이 필요할 것이고, 미학 및 미술사학의 경우, 석사과정이 유럽의 디플롬처럼 학부와 합쳐 6년제로 하거나, 석사과정이 다른 전공과 같이 2년이 아니라 중국 북경 중앙미술학원처럼 3년으로 연한을 늘여서라도 현장 실습과 연구 방법, 감식안의 축적이 필요하다고 생각한다.

그런데 피카소 작품의 이론화, 평가에는 작가 자신과 가족들의 자료 정리가 큰 역할을 했다. 이 점은 작가나 이론가들도 본받아야 할 점일 것이다. 즉 다년간 피카소와 함께 살았던 프랑스와즈 질로가 '도대체 그것이 무엇에 관해서인가'에 관해 극히 소박한 말로, 지성은 풍부하나 지식이 결여된 사람에게 말하려는 듯이, 여러 단계에 걸친 피카소의 대화들을 기록해 두어, 우리는 그 기록을 근거로 공적인 피카소와 사적인 피카소간의 이분성二分性이 그의 예술 전체 속에 – 예를 들어, 정치적으로 촉발된 〈게르니카〉와 같은 작품들과 아이들이나 슬픈 어

릿광대 및 유랑 연예인을 그린 그림 간의 대비에 – 스며들어 있다[21]는 사실을 알 수 있다. 예를 들어, 〈게르니카〉의 경우, 그림 제작의 기초였던 소묘에 있는 날짜와 작가의 생각 등을 통해 제작시 작가의 구사構思의 진전변화를 이해할 수 있어, 그 후 완성된 작품의 이해에 도움이 된다. 상술했듯이, 그는 5월 1일 이후 믿을 수 없을 정도의 속도로 제작했고, 8일 후에 이미 그 작품의 크기를 결정했다는 것은 뉴욕 현대미술관에 장기대여 중인 그의 1937년 5월 1일과 2일 날자가 적혀 있는 소묘[22]에서도 확인할 수 있다. 우리 미술사상, 아니 미술아닌 어떤 장르의 예술에서건, 이러한 속도로 정치精緻하게 완성된 예는 당唐 현종玄宗 때 오도자吳道子가 대동전大同殿 벽에 그린 가릉강嘉陵江 삼백여 리 촉도蜀圖 산수화 벽화가 있었지만, 구미에서 그 자료가 그 사실을 입증한 예술작품이 〈게르니카〉외에 또 있었을까 생각해 본다. 우리 미술도 언젠가 외국에서, 예를 들어, 프랑스 파리 기메박물관에서 고려불화가 일본작품으로 소개된 것을 보거나 동자상童子像들을 보았을 때를 생각하면, 우리 국민이 일본 텐리대 소장, 안견의 〈몽유도원도〉나 일본 가가미 진자鏡神社 소장 고려 〈수월관음도〉 전시에서 그 작품에 열광하는 것을 볼 때, 미국상원의 결정에 의해 피카소의 조국, 스페인에서 자국自國 작가의 〈게르니카〉 및 그에 관련된 자료들을 볼 수 있다는 것은 피카소에게도, 그의 조국에도 행운이라고 할 수 있다. 〈게르니카〉는 작품의 의미가 작자의 원래 의도와 달리 다중적多重的임을 알 수 있는 예이다.

그러면 스페인에서 〈게르니카〉는 어떻게 전시되어 있을까? 〈게르니카〉는 주註 19에서 보듯이, 뉴욕현대미술관에서 피카소의 조국인 스페인으로 돌아와, 지금은 레이나 소피아 국립미술관에 전시되어 있다. 〈게르니카〉가 있는 전시방에 들어가면, 〈게르니카〉라는 349.3×776.6㎝의 대작이 그 방 입구에서 오른편 주 벽면을 다 차지하면서 전시되어 있고, 다른 벽면에는 1939년 11월 15일~1940년 피카소 예술 40주년 행사의 일환으로 뉴욕 현대미술관에 벽화뿐 아니라 습작까지 전시되었듯이, 그와 관련된 자료들이 함께 전시되어 있다. 대작이기때문에 관객은 멀리 떨어져서 작품을 빙둘러 서서, 물리적인 미적 거리를 확보하면서, 그 작품과 자료를 번갈아 보면서 그 전시방에서 떠날 줄 모르고 있었다. 그 방 전체가 〈게르니카〉를 위한 방인 듯이 생각되었다. 유럽의 미술관에서는, 벨라스케스의 〈라 메니나스Las Meninas〉(1656)

21) 마크 로스킬, 앞의 책, pp.256-257.
22) 앞의 책, pp.258-259. 도판 122, 123, 124.

의 예에서도 보듯이, 자료를 같이 전시하는 경우가 종종 있다. 일반적으로, 자료는 작품이 전시되어 있는 복도 벽이거나 쇼케이스 안에 전시되어 있다. 한국에는 그림의 자료인 분본紛本이 있었음에도, 분본이 남아있는 경우는 18세기 조선 초상화를 제외하면 분본 전시를 볼 수 없다. 작가도 자료없이 제작하는 경우도 흔하고, 혹시 있다고 하더라도 그 자료를 계속 갖고 있는 경우가 흔하지 않아, 자료 전시는 거의 볼 수 없고, 현대의 작가들이 혹시 자료를 전시하고 있더라도 관객은 보지 않는 경우가 대부분이다.

렘브란트의 〈야경夜警〉[23]도 네덜란드 암스테르담 국립박물관Rijksmuseum Amsterdam 전시방에 들어가면, 입구 바로 오른쪽 입구에, 〈야경〉에 비해 대단히 작은 그 밑그림이었다고 전해지는, 우리 그림으로 보면 분본紛本같은 그림을 전시하여, 들어가면서 이미 사선방향의 363×437㎝의 유화인 〈야경〉의 이해가 시작되게 하고 있다. 밑그림의 경우, 처음 제작 의도를 알 수 있어 작품 이해에 상당히 도움이 된다.

그들 전시의 경우, 전시를 통해 그 작품의 다른 면모가 계속 발견되고 있음을 알 수 있다. 즉 그 후 연구자, 감상자들에 의해 작품 및 작품의 자료가 계속 수집되면서 작품은 재창조·재평가되고 있다. 그러므로 그 경우, 작품은 작품의 제작완료와 더불어 완료되는 것이 아니라 지속적으로 그 작품의 창조성의 발굴과 더불어 미적 가치에 의해 작품의 평가가 재창조됨을 알 수 있다.

한국 전시 중 피카소 작품으로 기억에 남는 전시는 1995년 10월에서 11월 5일까지 환기미술관에서 전시된 《피카소 판화와 도화陶畵》전이다. 이 전시는 당시 오광수 환기미술관 관장이 프랑스 안티브의 피카소미술관 소장품인, 1950년대 피카소의 〈우는 여자〉〈투우〉〈풀밭 위의 식사〉 등 리놀륨 판화 100여점과 피카소가 생전에 작업을 했던 곳인 프랑스 바로리스에 있는 마두라 공방에서 대여한 '투우鬪牛'를 주제로 한 20여 점의 도자기 그림들을 한국에 초대한 전시였다. 피카소 전시는 환기 선생님의 오랜 소망이었는데, 환기 선생님 사후, 부인인 김향안 여사에 의해 이루어졌다. 우리에게 익숙한 도자기와 달리, 전시에 초대된 도자기는 장식적 요소가 강한 일상의 생활도자가 한 예술가에 의해 예술도자로 승화한 경우라고 할 수 있다. 포

23) 렘브란트 하르멘스존 판 레인(Rembrandt Harmensz van Rijn, 1606~1669), 〈야경(The Nightwatch)〉, 캔버스에 유채, 1642년 경, 네덜란드 암스테르담 국립미술관(Rijksmuseum Amsterdam) 소장.

르투갈의 투우는 승부가 결정되면 경기가 끝나는데 비해, 생사生死까지 지속되는 스페인의 투우를 생사生死의 색인 흑백으로 묘사한 점에서 피카소의 뛰어남이 돋보였고, 다시 한 번 〈게르니카〉와의 공통점을, 즉 그가 스페인 사람이기에 표현이 가능했던 요소와 그의 조국에 대한 이해와 사랑을 느낄 수 있었다.[24] 마침 도구가 도착하지 않아 작업을 하지 못하고 있던 피카소가 도자기가 쇠퇴해가던 이곳 도자기 마을에서 도자기에 그림을 그림[陶畵]으로써 이 마을을 다시 도자 마을로 되살아나게 했다고 하니, 현대에, 서양 고대의 모자이크에서나 보던 흑백의 조화를 도화로 그린 '스페인의 투우'를 볼 수 있는 기회요, 생사生死를 흑백으로 표현한 도자 예술을 볼 기회였다. 이점에서는 무채색의 〈게르니카〉와 공통된다. 일찍이 중국회화사에서 인물전신人物傳神을 산수전신으로 전용한 고개지顧愷之나 채색산수화를 수묵산수화로 전용한 오도자吳道子같이, 그림을 다른 장르인 도자기 그림에로 전용한 피카소의 탁월한 재능, 예술가의 장르 구분없는 예술에 대한 사랑의 의미, 예술의 위대함을 다시 한 번 생각하게 한 전시였다.

회화사를 보면, 당시의 인기 작가와 역사 상의 인기 작가는 같은 경우도 있지만, 다른 경우도 있다. 우리는 지금 가장 인기있는 작가인 인상파 화가 고흐의 작품이 생전에 작품을 팔지 못할 정도로 인기가 없었다는 사실을 알고 있고, 상술했듯이, 중국 원말 사대가元末四大家의 한 사람인 오진吳鎭의 그림이 생전에 전혀 인정되지 못했음에 비해 옆집 화가로 조선조 초기에 우리나라에까지 그 산수화 화풍이 전해졌던 성무盛懋의 그림은 그림을 사기위해 사람들이 줄을 이었다는 사실도 알고 있다. 취미는 시대마다 다를 수 있고, 잘못되어 있을 수도 있다. 상술한 피카소의 경우도, 그의 이름의 미술관이 프랑스와 스페인에 있고, 그의 그림에 대한 애호가 아직도 사라지지 않고, 그의 그림 앞에 여전히 줄을 서는 인파들이 쇄도하는 것을 보면, 피카소의 경우, 피카소를 인정한 취미가 계속되고 있음을 알 수 있다. 그것은 아마도 인간의 보편적인 미적 가치에 기인한 것일 것이다. 우리는 이것을 미술사에서 확인할 수 있다. 그러나 심미안의 시대에 따른 변화 역시 작품의 제작이나 감상에 중요하니, 전시에서 그 시대나 장소의 심미안도 참고해야 할 중요 변수 중 하나이다. 그 이해 없이는 작품을 제대로 감상할 수 없다. 심미안의 변화 역시 화가의 새로운 발굴을 예고할 수 있기 때문이다.

24) 동아일보, 「피카소 '또 다른 세계'로 초대」, 1995년 10월 16일.

Ⅲ. 작품의 이중적 역사성

그림은 그림을 제작하는 화가와 물物(thing)로서의 그림, 그 그림을 감상하는 감상자라는 세 가지 층으로 이루어져 있고, 역사상으로는 역사상의 제작된 시기의 그 작품과 역사상 유전된 그 그림이 있다. 그림은 역사를 거치면서 유실되기도 하고, 일부가 잘렸거나 보수되기도 한다. 그리고 그림은 제작된 후, 작가가 소장하기도 하고, 작가의 생존 시 또는 사후死後에 지인知人이나 친척에게 주기도 하고, 개인이나 미술관, 박물관에 팔거나 기증으로 그들 기관에 소장되기도 하며, 또 다른 나라에 소장되기도 한다. 그의 사후에도 상황은 마찬가지이다. 특히 동양화의 경우는 두루마리나 병풍, 책엽冊葉이기에 보관이나 이동이 서양보다 용이하기는 하나, 전쟁 등 특정 상황에 의해 병풍이나 책엽이 뿔뿔이 흩어지기도 하고, 보관의 잘못으로 화폭인 비단이나 종이가 습기에 의해 색이 변하거나 곰팡이가 슬기도 하며 좀벌레가 먹어 탈락되기도 해, 그 틀이 달라질 수도 있어 평소에 작품의 보존 상, 봄·가을 맑은 날 11시 쯤이나 오후 3, 4시 쯤 응달에서의 거풍擧風은 특히 중요하다.

1. 진안眞贋의 문제

회화사상 작품에서 가장 중요한 요소는 어떤 작가가 어느 시대, 몇년에 어떤 작가에 의해, 어떤 이유로 제작되었는가 하는 문제와 어떻게 작품이 전수傳受되었는가의 문제, 가짜 진짜를 구명하는 진안眞贋의 문제일 것이다. 동북아미술사에서는 이미 당唐시대에 장언원의 『역대명화기』 권일卷一, 권이卷二가 이들 문제를 다루고 있고, 서양에서는 마크 로스킬이 『미술사란 무엇인가』에서 「제1장 회화의 귀속」과 「제8장 안작贋作과 그것의 간파」, 즉 9장 중 2장에서 거론할 정도로 진안眞贋의 문제와 제작년대는 중요한 문제이다.[25] 미술사에서 양식상 작가와 기년紀年은 작가의 양식의 진전변화를 이해하고 작품의 제작 의도와 작품 평가에 중요한 역할을 한다.

진안의 경우, 동양화에는 크게 두 가지 경우가 있을 수 있다. 한 가지 경우는 동양, 특히 중국의 경우, 제작방법이나 학화學畵의 방법때문에 나올 수 있는 경우이고, 또 한 가지는 진짜 진

25) 마크 로스킬 著, 앞의 책.

안의 문제이다. 우선 전자의 세 가지 경우를 살펴보기로 한다. 하나는, 고대의 그림은 벽화나 견본絹本이기에 그 수명에 한계가 있으므로 중국에서는 임모臨摹는 그림 공부學畵의 기본이요 그림 보존의 한 방편이기도 했기에 문제는 더 크다. 물론 작품 제목에, 예를 들어, 〈임왕유지 망천도臨王維之輞川圖〉라든가 〈방왕유지망천도倣王維之輞川圖〉에서 보듯이, '임臨'이나 '방倣'이 작가 · 작품 명칭 앞에 있어 임작臨作이나 방작倣作임을 밝히고 있지만, 가짜(贋作)도 많았다.

다른 하나는, 동양화의 경우, 형호荊浩의 『필법기筆法記』에서 "다음날부터 필묵을 가지고 가서 거듭 그것을 그리기 시작하여 무릇 수 만 본을 그린 후에야 비로소 그 실물과 같게 되었다" 고 했듯이, 같은 작가가 같은 제목이나 구성으로 여러 번 그린 그림이 많아, 진안은 회화사상, 대가大家나 명가名家의 경우에도 큰 문제였다. 대표적인 예로, 역대 산수화 중 가장 뛰어난 '신 품神品'이라는 평가를 받는, 황공망의 〈부춘산거도富春山居圖〉가 있는데, 〈부춘산거도〉는 두 점 중 한 점을 즉 지금 그의 대표작으로 전해지는 그림을 황제가 택했다고 한다.

그러나 현존하는 동진東晉 고개지顧愷之의 〈여사잠도女史箴圖〉, 〈낙신부도洛神賦圖〉처럼 당말唐 末 · 송대宋代의 임모화나 작품명칭에 '임臨'이 없는 경우도 있어, 실제로 그 그림이 어떠했는 지는 정확히 알 수 없다. 임모화를 통해 우리는 그 그림의 대체를 알 수 있을 뿐이다.

또 하나의 문제는 70년대 한국에서 많은 문제를 가져온 경우처럼, 한지韓紙는 나눌 수 있기 때문에 한 작품이 두 작품으로 분리되는 경우이다. 또 진안은 동서양 모두 작가의 사후에만 있는 것이 아니고 생전에도 있었다. 그러나 동시대의 경우, 최근 한국에서 문제가 되었던 김 은호 · 천경자 · 박수근 화백의 경우처럼, 작가가 생존해 있거나 그 작품을 본 가족이나 제자, 동료들이 생존해 있는 경우는, 그래도 해결의 단초는 있으나, 시대가 달라진 경우, 진안때문 에 작가의 작가성, 경력과 이력 자체가 문제가 되기도 한다.

그러나 이상의 진안 문제 외에 사실상 회화사상 큰 문제는 이름을 알 수 없는 일명씨逸名氏 나 진짜, 가짜 작품이다. 이상 세 가지 경우는 사실상 진안의 문제가 있기는 하나 두 번째 경우 나 세 번째 경우에는 진안 상에 문제는 없다. 4세기부터 화론이 잘 정리되어 있는 중국의 화론 서에서도 감식안鑑識眼의 감식이 강조되고, 누차 거론되는 이유이다. 화론에서 지명도 있는 작 품이라도 그림이 존재하지 않는 경우는, 그 근거 작품이 없어 더욱 그러하다. 유명한 〈명황행 촉도明皇幸蜀圖〉를 예로 들어 보자. 이 작품의 작가는 1960~70년대에는 작가가 이사훈李思訓이었 다가 그의 아들, 이소도李昭道로, 지금은 당나라 작가가 그린 그림으로 전해진다는 의미인 '전당

인傳唐人'이다. 동양화는 북송北宋이래 제발題跋이나 낙관落款 및 유인遊印 전통이 있어, 작가가 작품을 하게 된 이유, 당시의 평가, 그 후의 그림 소장자의 변화 및 작품 평가와 시대에 따른 작품의 품평의 달라짐 등 그 작품의 이해의 많은 근거나 단초를 작품에서 찾을 수 있다. 지금도 중국에는 이러한 전통이 남아 있으나, 한국에서는 이러한 전통이 사라졌다. 그 작가의 시대에는 작품의 작가나 작품을 아는 지인知人이나 지금의 평론가인 감식안이 있어 알 수도 있겠지만, 그 시대나 장소가 달라지거나 추세가 사라지면, 그 작가가 누구인지 모르는 일명씨逸名氏의 작품이 되기도 하므로, 동북아 전통의 장점인 회화에서의 제발이나 낙관은 서화書畵가 상호보완하면서 작가를 밝히고 그림에 대한 평가에 대한 시대에 따른 변화를 알려준다는 의미에서도 다시 되돌아 갈 필요가 있다. 작품에 낙관落款은 못하더라도 그림 내에 또는 전통회화처럼, 횡권이나 종축의 경우, 두루마리 그림을 다 말고 그 윗쪽, 즉 표구한 그림 뒤에라도, 작가 이름, 작품명 및 제작 날짜, 장소 등의 표기는 '서양식으로 간단히'라도 표시할 필요가 있다. 그러나 동양 수묵화에서 낙관은 작가가 누구임을 알려주는 동시에, 인장의 재료와 전각篆刻의 서체書體 및 크기, 형태 – 성명이나 호號, 자字의 일반적인 정방형, 장방형, 원형 인장 외에 타원형, 표주박 형태, 잎의 모양 등의 유인遊印, 소장인所藏印, 감상인鑑賞印 – 및 인주의 붉은색이 흰 한지나 흰 비단 화폭·검은 수묵 색에 인상적인 특별한 요인이 되면서 어두운 흑색의 수묵의 무거움을 덜어주고, 구도상에서도 그 인장의 형태와 색, 인장을 찍은 위치가 그림에서 특이한 역할을 하는 등 회화상의 미적 요인이 많아, 화가가 이들을 전수해서 개발할 경우, 전통을 계승하면서도 20세기 서양 미학에서 강조하는 '새로움novelty' '흥미' 면에서 특이한 장점을 갖게 되므로, 특히 요즈음의 작가들이 오히려 더 노력해야 될 부분이라고 생각한다.

그러나 진안의 문제는 『미술사란 무엇인가』의 저자 마크 로스킬도 제1장을 「회화의 귀속」, 즉 작가 찾기부터 출발하고 있는 것에서 알 수 있듯이, 작가 찾기는 중요하다. 작가 찾기는 작가를 알 수 없는 경우와 가짜 작품을 분별하는 두 가지 경우로 나눌 수 있다. 첫째 경우, 마크 로스킬이 예로 든 고흐의 귀 잘린 자화상과 고갱의 정물화의 작가 찾기가 그 예이고, 또 하나는 두 사람이 합작合作한 경우의 작가 찾기[26]가 있다. 두 번째 경우는 나치 정권 때 최상의 그

26) 동북아시아의 경우는 화가의 성장이 사자전수(師資傳授)로 이루어지고, 화원에서의 교육때문에 작가를 찾는다는 것이 어려운데, 유럽의 예도 마찬가지이다. 이탈리아 피렌체, 우피치미술관 소장인 안드레아 델 베로

림 값을 갖고 있던 베르메르의 가짜 작품이었는데, 나치는 그것을 재제작하도록 요구했을 정도로 베르메르 작품이라고 판단했다. 그러나 그것을 감식하는 방법은 전체 그림에서 나오는 분위기나 감感이었다. 마크 로스킬의 경우는, 서양화의 경우이지만, 동양화의 경우는 종이나 비단 위에 그리기때문에 시간이 감에 따라 누래지고, 또 작품의 보관 방법에 따라 습기나 벌레 등으로 인해 좀이 슬거나 삭기도 하고, 화폭인 종이나 비단의 색뿐 아니라 안료의 색이 변해 작품이 전혀 달라 보이기도 하므로, 그림의 진안 확인은 어려움을 겪기도 한다. 일제시대에 옥션자료가 도움이 되었듯이, 현대, 우리 시대에도 도록이나 그림 엽서, 리플릿, 팸플릿, 화집이 앞으로의 작가나 작품의 진안의 확인에 도움이 될 것이고, 개인전의 경우에는 그 속의 평론이나 작가 노트도, 그 시대의 그림들을 이해하거나 작가 및 작품의 진면목을 알아보는데 중요한 역할을 할 것이므로, 작가의 팸플릿이나 화집의 제작 및 전시자료의 보존은 지금은 물론이요 미래에 작가와 예술계를 위해서도 중요한 자료가 될 것이기에, 작가는 작품을 평생에 걸친 기획 하에 이들 자료를 기획해야 할 것이다.

2. 작품의 재발견과 재평가

역사는 과거 · 현재 · 미래로 나뉘지만, 사실은 점인 순간의 연속으로 이루어져 있다. 현재라고 느낀 순간 현재는 흘러가 버린다. 이것은 작가의 제작 시기나 작품 감상의 경우도 마찬가지이다. 그러므로 작가나 미술관이 그때 그때 작품 및 자료를 정리하고 보존하지 않으면, 곧 잊혀져 작품 및 작품에 대한 자료는 제대로 보존될 수 없고, 작품의 이해도 제대로 될 리 없다. 보존과 그 시대의 평가는, 특히 동양화의 경우, 화폭이 비단이나 종이이므로 습기나 벌레 때문에 작품 전체가 변해 후대의 그 작가 및 작품 평가에도 중요한 영향을 미친다. 그러므로 역사성은 안견의 〈몽유도원도권〉이나 피카소의 〈게르니카〉에서 보듯이, 작품 제작시의 작가나 작품의 역사성도 있지만, 제작 완료 후 작품이 작가를 떠나 타인이나 기관에 의해 수장된 경우에도, 그림 자체가 또 역사를 갖고 시대의 감식안의 평가를 남긴다.

키오와 레오나르도 다 빈치의 합작, 〈그리스도의 세례〉의 경우는 레오나르도 다 빈치가 1466년 이후 부친의 친구인 베로키오에게 가서 도제수업을 받을 때 스승과 합작한 것으로 알려진 작품이다(마크 로스킬 著, 앞의 책, p.8 도판 1 참조).

기존 작품은 제작시기와 제작 장소, 역대 작품 소장자와 소장처가 알려져 있고, 전시도 그 당시 미술계에 의해 기획된 시간과 장소가 알려져 있어, 그 기획의도와 당시 회화계의 경향을 알 수 있다. 우리가 흔히 '인생은 짧고 예술은 길다'라고 말하듯이, 작품은 제작 후 바로, 또는 몇 달이나 몇 년 후에 전시되기도 하지만, 시대가 달라지고 장소가 바뀌어도 그 명성이 유지되어 전시되기도 하고, 취향이 달라지면 재발견되어 전시되기도 하고 사라지기도 한다. 중국의 유명 화가, 곽희의 경우를 보아도, 북송 신종神宗 시대(재위 1067~1085) 궁궐은 곽희의 그림과 소동파의 글씨로 둘러싸여 있었다고 전해지지만, 북송 말 휘종徽宗(재위 1100~1125) 시기에 이르면, 그의 아들 곽사郭思가『임천고치』에서 전하듯이, 심미안의 변화로 곽희의 그림이 수레째 궁 밖으로 실려나가거나 걸레로 쓰여지고 있었다고 한다. 그러므로 작품은 미학이나 미술사학에서 그림제작 당시의 심미안이나 역사성과 제작완료 후의 어떤 시대의 감식안이나 심미안에 의한 역사성이라는 이중적인 역사성을 갖기도 한다. 중국회화사에서 보면, 당唐, 왕유王維가 북송의 소식蘇軾에 의해 재발견되었고, 명 말明末의 동기창에 의해 재평가되어 남종화의 종주宗主가 된 것이나, 북송 초北宋 初의 동원董源이 북송 말에 미불米芾에 의해 발견되고, 원말사대가에 의해 재발견되어 전승되었으며, 미불은 동기창에 의해 재평가되었다. 특히 미불의 미씨운산米氏雲山은 동기창董基昌의『화지畵旨』上에서 보듯이, 중국 산수화가 북부 산수를 그린 산수화가 주主이다가 남부 출신인 동기창에 의해 남부의 연운煙雲을 그린 미불의 미씨운산米氏雲山이 재평가되면서 회화사에서 미불과 미우인米友仁이 재평가된 예에서 보듯이, 작품의 가치나 평가는 시대에 따라 전변轉變하기도 한다. 그러나 화법畵法에서 보면, 왕유는 남부 중국 산수화를 그리는데 필요한 피마준披麻皴과 눈〔雪〕을 그리지 않고 화면 그대로 두는 파묵破墨과 수묵선염이 평가된 것이요, 동원은 남부 중국의 연운으로 아스라이 보이는 경치를 선線이 없는 담채淡彩의 낙가준落茄皴으로 표현한 것에 대한 평가이며, 미불은 산수화에서 낙가준을 발전시켜 미점米點이나 연운으로 덮인 '미씨운산米氏雲山'에 대한 평가였다. 이들을 보면, 시대와 상관없이 자신의 지방 및 환경을 그릴 수 있는 기법을 발견하려는 노력이 계속되고 있고, 그것에 대한 평가는 후시대에도 이루어짐을 알 수 있다.

3. 작품의 보수

작품은 작가가 사망해도 남아 있으므로 시대가 지나갈수록 작품의 가치나 평가에 중요한

변수는 작품의 원작대로의 보존이다. 동양화는 화면이 비단이나 한지이기때문에 그 상태에 문제가 있을 경우, '보수補修'가 어렵다. 보수가 된 경우도 화면 바탕인 비단이나 종이가 문제이고 색도 문제이다. 이사훈의 〈강범누각도江帆樓閣圖〉처럼, 보수한 기둥의 붉은색이 살아나와 전체 그림의 분위기가 달라져, 그림의 평가에 큰 영향을 끼치기도 한다. 회화사에서 보면, 동양화에 임작臨作이나 방작倣作은, 화면부터 다양한 회화 재료 탓인듯 체재가 잘 전해지지 않고 있다. 화론에서 그에 대한 논의를 볼 수 없고, 작품이 진짜인가 가짜인가를 다루는 진안眞贗 문제에 어느 정도 치중되어 있다. 그러나 작품 중 누가 어디를 어떻게 언제 보수했는가? 그 후 작품은 어떻게 되었는가?는 미술사 상 시대의 심미안 및 작품 연구에 중요한 변수가 된다.

서양에서는 A.D. 2000년 대희년大喜年을 맞이하여 유럽 전역 특히 프랑스의 대성당이나 작품이 그간의 때를 벗었지만, 동양화의 경우에는, 감상화의 경우, 대개가 병풍이나 두루마리, 책엽冊葉이기 때문에, 역사에 따른 때·먼지는 별로 문제가 되지 않는다. 그러나 서양화의 경우는 예로, 시스티나 경당의 미켈란젤로의 〈천지창조〉 - 후에 상술詳述하기로 한다 - 나 렘브란트의 〈야경〉, 프랑스의 로마네스크·고딕 성당의 석조건축의 조각이나 스테인드글라스 같은 작품은 오랜 세월에 걸친 나무를 때서 나오는 그을음이나 촛불의 그을음 등 때문에, 이들을 제거했을 때 연구자나 관람객들이 낯설었다는 후문이다. 동양화에서는 최근의 보수의 예로 전술前述한, 2007년 타이페이 고궁박물원의 〈대관전大觀展〉에 출품된 전傳 이사훈李思訓의 〈강범누각도江帆樓閣圖〉(14세기)가 있다. 이 작품은 당唐시대 이사훈의 작품을 14세기에 임모한 작품으로 추정된다. 소나무숲松林 속 건물의 주색朱色 기둥의 붉은색은 보수로 인해 오히려 붉은색이 작품성에 문제가 되었다고 생각된다. 동·서양은 보수 개념에서도 차이를 보인다. 고려불화의 보수의 경우, 한국에 보수전문가가 없어 일본에 위탁한 경우, 화폭인 비단도 그 시대 비단을 쓰고 있고, 유럽의 미술은 '현재 상황의 유지'를 택하고 있으므로 그것이 옳지 않은가 하는 생각이 든다.

그런데 서양화의 경우, 특히 베네치아의 아카데미아 미술관은 서양미술사에서 르네상스 베네치아파 그림이 많은 미술관인데, 그림이 흑화黑化되어 있기는 하나, 대작大作의 경우, 일반미술관이 벽면에 그대로 건 것과 달리 우리가 잘 볼 수 있게 비스듬하게 전시하여 우리가 잘 볼 수 있게 한 점이나, 전시 방마다 작품의 작가와 흑백 작품사진과 함께 작품 중 보수한 곳, 보수년도, 역대 소장처를 적은 두터운 종이로 만든 흑백자료가 벽면 끝에 꽂혀 있어 관람객이

꺼내 볼 수 있게 한 점 등은, 미술사가 전시관에 자료로 인용되어 있었다는 점에서 미술관의 역할을 다시 한 번 생각하게 한 전시방법이었다는 점에서 인상적이었다.

4. 전시의 다변화로 인한 작품의 재인식

그러나 시대가 위로 올라갈수록 상황은 달라진다. 리오넬로 벤투리가 자신의『미술비평사』에서 말했듯이, 우리는 지금부터 출발해 과거로 올라가 작품을 평가할 수밖에 없다. 그가 추천한 방법은 미학=미술사=미술비평사의 방법이었고, 작품의 특수성이 아니라 보편성에 근거한 것이었다. 그러므로 그의『미술비평사』에는 작품 명칭이 거의 등장하지 않는다. 아니 라파엘의 〈동굴의 성모〉외에는 거의 등장하지 않는다. 그러나 우리의 현실은 그렇지 못하다. 세 학문의 상보성이 제대로 이루어지지 못하고 각각 연구되고 있고, 공부 과정 중에 작품에 대한 이해를 깊게 하는 과정이나 현장에서의 인턴과정이 없어 상보성의 필요에 대한 자각은 있겠지만, 역사인식이나 심미안, 감식안과 이론이 각각 분리되어 있고, 인문대학이나 미술대학의 교육과정 역시 그에 대한 상호연계는 없다. 그러므로 앞으로도 상황은 개선되지 않을 것이다. 현장과 교육기관의 상보관계는 현재의 교육제도로는 요원한 상황이다. 그러면 그것을 어떻게 극복해야 할까?

아직도 한국에서 화집, 전시도록, 그림 엽서, 리플릿, 팸플릿은 전시 때마다 출간되나 한국의 중요전시를 기억할 정도의 기획의 완성도가 떨어지고, 그들 전시 자료도 제대로 정리되지 못하고 있다. 특히 미술사상의 작품의 경우는 더욱 그렇다. 현대와 과거가 이어지지 못하고, 학문간의 상보적인 협력도 드물다. 미술사상의 작품의 경우에는 미술관이나 박물관을 찾을 수도 있지만, 필자가 본 경우로, 일본 나라시奈良市의 도다이지東大寺라든가, 중국의 진시황릉, 베트남의 동두옹 유적, 16세기 화산폭발로 무너져 내린 뒤 1953년에 주 건물이 복원된 인도네시아, 중부 자바의 고도古都 족자카르타의 프롬바난Candi Prambanan의 힌두사원에서의 복원할 자리를 찾지 못해 그대로 쌓아둔 돌이나, 보르브드르 사원에서의 해 뜰 녘 계단을 올라가면서의 층층이 방형方形으로 쌓여진 그 사원의 장대한 크기와, 다 올라가면 보이는 수많은 정교한 투조透彫씌우개가 있는 불상과 없는 불상들, 올라가면서 층층이 계단에 새겨진 수많은 부조浮彫 조각들은 그 사원 자체가 현장 그대로 미술관이요, 박물관이었다. 우리의 경주 석굴암과 비교해 볼 때, 전시방법상 다시 생각해 볼 만한 야외 박물관이었다. 프롬바난은 발굴이

인도네시아 족자카르타 보르브드르 사원 전경(1997)과 최상위 투각 불상(오른쪽 위 사진)

인도네시아 족자카르타 프롬바난 사원 전경(1997.08.08)

오랜 시간에 걸쳐 연계 학문 간의 도움 하에 이루어지고 있으며, 문제가 있을 경우, 잠정 중단하고 있었다. 또 예를 들어, 일본 도다이지同大寺 대웅전 안에는 대불大佛 좌우 뒤 쪽에 그 옛 모습, 옛 자리를 찾을 수 없는 유물들이 그대로 바닥에 있었고, 중국 시안西安의 진시황릉秦始皇陵은 진시황릉 자체가 발굴 현장으로 앞으로도 계속 발굴될 예정이며, 또한 전시장이기도 해 진시황릉의 발굴품이 함께 전시되어 있고, 우리의 삼국시대 말기 통일신라시대의 불교 미술, 특히 석조 불상, 탑파, 불교사찰 유지遺址 등에의 영향 때문에 연구 대상인 참파왕국[27]의 동두옹 Dong Duong 유적의 대승불교사원(875) 유적은 2000년대 초 유네스코의 후원 하에 복원되고 있었는데, 그 자체가 미술관이요 박물관이었다. 복원이 진행되고 있었으므로 소수의 인원만 1대의 짚차를 타고 가면서 현장을 볼 수 있었다. 그곳에서 프랑스 대학 학생들이 현장에서 수업을 하고 있는 것을 보았다. 유럽의 경우, 미술관·박물관에서의 수업을 몇 번 본 적이 있는데, 이곳에서도 십여명의 프랑스 학생과 교수가 작품을 보면서 수업을 하고 있었다. 유럽의 경우, 20세기 말 발굴이 계속 이루어지고 있는 프랑스의 아미엥 성당, 헝가리의 구舊 왕궁 등 상당수를 보면, 우리의 발굴 복원이 더 체계적인 연구 결과를 토대로 발굴과 복원이 이루어졌으면 하는 소망과 전시의 다양성의 필요함을 느끼게 한다.

한국의 경우도, 감은사지 해체 복원 시 해체 장소를 개방한 적이 있었고, 미륵사지 해체 복원 시 발굴 현장을 개방하면서 발굴 유물 전시 및 자료를 같이 전시한 경우가 있었으며, 국립나주박물관의 오픈과 전시는 우리 전시문화를 역사 이후 뿐 아니라 역사 이전까지 확대한 고고학 박물관이라는 점에서 전시문화의 일보전진이라고 생각한다. 그러나 현장전시 외에 국·공립 박물관이나 대학박물관의 발굴 유물 전시의 경우는 지금은 정보시대이기도 하고 발굴 유물을 통해 유실된 역사를 복원하거나 역사를 확인할 수도 있으므로 국립나주박물관의 옹관이나 옹관묘의 전시처럼 여전히 앞으로의 전시방법의 다각화가 필요하다고 생각한다.

그림의 경우, 색과 형은 그림의 가장 중요한 요소이다. 그러나 벤투리의 "예술가의 혼은 형과 색을 수단으로 해서 표현되는 것이 아니라 바로 형과 색에 표현되어 있기 때문에, 20세기 비평은 형과 색 처리 방식 연구에 중점을 두어왔다"[28]고 한 말에서 알 수 있듯이, '예술가의 혼

27) 2세기 경 참족이 인도차이나 반도 가장 동쪽인 남부 베트남 지역에 세운 나라로 15세기에 멸망했다.
28) 리오넬로 벤투리 著, 김기주 譯, 『미술비평사』, 문예출판사, 1988. p.409.

이 형과 색에 표현되어 있기 때문에 예술가의 형과 색의 처리 방식'과 색과 형의 의미 및 그 민족이나 사회의 그것에 대한 심미 의식에 유념해야 한다. 특히 동양화의 경우, 아교와 백반의 사용량과 방법에 따라, 그리고 비단과 종이, 붓과 먹의 종류에 따라 수묵과 색, 형의 처리 방식이 다양하고, 오행색 및 대상에 대한 의미 등이 달라, 작가도 감상자도 그 자료에 대한 이해 위에 그 형과 색에 표현되어 있는 혼이나 민족적 정서를 보지 않으면 작품을 이해하기 힘들다. 예를 들어, 붉은색의 경우, 색의 원료가 다양하고 색을 내는 방식도 다양해, 한국과 중국, 일본 그림의 경우, 색상에 차이가 난다. 전술前述한 전傳 이사훈의 〈강범누각도江汎樓閣圖〉의 경우, 붉은색인 주색朱色은 보수로 인해 그 원래의 색을 잃었다. 우리는 색을 작품을 통해, 또는 미술사책이나 전시도록 이미지를 통해 접하게 되므로 그 제작 과정 및 인쇄의 색분해를 감안해서 자세히 보지 않으면 안 된다. 이것은 특히 21세기 이후, 컴퓨터 인쇄가 보편화되면서 삼색과 흑백 위주로 색이 분해되어 색이 정확하게 인쇄되지 않으므로, 특히 동양화의 경우에는 더 우려할 상황이 되었다. 작품을 제작한 작가나 형과 색의 처리에 익숙한 작가는 이해에 별 어려움이 없겠지만, 그러나 현재는 동서양의 마테리가 혼용되어 사용되고 있고, 인공 안료의 사용이 갈수록 늘고 있어, 아는 작가라도 최근의 작품을 알기 힘들고, 알지 못하는 작가나 외국작가의 작품의 경우는 제작 방법이나 안료 등 마테리나 그 처리가 달라 그 작품을 보지 못한 경우, 그림의 이해에 어려움을 겪는다. 또 고화古畵의 경우, 작가가 죽고, 시대도 지나 작가의 이력이나 경력, 그 주변 상황을 잘 알 수 없는 경우, 더 문제가 될 수 있다. 예를 들어, 옛 그림 전시회의 경우, 예를 들어, 조선일보가 주최한 《아! 고구려 - 1500년전 집안고분벽화전》(1993) 이나 호암미술관의 《고려불화전》(1993), 통도사에서의 《일본 가가미진자鏡神社 소장 〈수월관음도〉 전시회》(2009) 등의 전시회는 수많은 관객이 관람한 인상적인 전시였지만, 특히 고구려 고분古墳 벽화 전시는 임모전시여서, 진작眞作을 알 수 없고, 더구나 현재 우리가 볼 수 없는 곳에 있으므로 분묘 전체에서의 작품의 위치나 역할을 구체적으로 알 수 없어, 작품을 제대로 이해하지 못해 제외한다고 해도, 다른 경우에도 이해하는데 문제가 많다. 그러나 로마의 시스티나 경당[29]의 유명한 미켈란젤로의 천장벽화 〈천지창조〉(1508~1512, 41.2×

29) 시스티나 경당(Cappella Sistina) : 교황 식스투스 4세가 성모마리아에게 바친 경당으로, 바티칸 시국에 있다. 1473년 건축가 조반니 데 도르티의 설계로 착공하여, 1481년에 완성되었다.

13.2m)의 경우는 500여 년 동안 여러 차례에 걸쳐 덧칠과 복원작업이 이루어졌고, 1984년 11월 7일부터 2004년 4월 8일까지 최첨단 기법을 동원한 복원작업으로 그림을 덮고 있던 때와 후대의 덧칠이 제거되었다. 이에 비해, 고구려 벽화는 프레스코화도 있지만, 돌을 물갈이 한 돌 바탕에 그린 벽화로 그림의 풍부한 내용과 화려한 색채는 물론이요 그 벽화가 3세기부터, 동수묘로부터 보면, 4세기 후반부터 1600년 넘게, 거의 변화 없이 보존되었다는 사실은 세계에서 유례를 찾기 힘들다. 그들 고분 벽화는 집안集安 장천고분長川古墳의 경우처럼, 벽화 자체를 떼어가기도 했고, 시간이 감에 따라 작품 자체가 변하는가 하면, 고분의 주인공이 누구이고 고분 제작시기, 무덤의 축조과정이나 제작한 작가, 회화의 발전 모습 및 그 벽화에 숨겨진 대단한 기법적 비밀 등 벽화 자체가 미술사상 아직도 연구가 진행중인 경우가 많고, 임모 전시라도 고분의 어떤 위치에 있던 작품이었는지 등에 따라 그림의 화의畵意나 전체 구조 속에서의 역할이 달라지는 등 문제점이 있을 수 있어, 중국 둔황석굴처럼, 구조를 통째로 임모석굴을 만들지 않는 한, 제대로 이해하기 힘들 것이다. 그러나 전체 석굴을 임모했다고 해도 시대와 그 시대 환경이 오늘날과 다르므로 문제는 남는다. 그 역사성, 즉 그 무덤의 주인공과 시대성, 장소성에 관한 연구가 아직 확정되지 않은 경우, 임모작으로 전시된 작품들을 통해 그 작품들을 이해하기는 어렵다. 이러한 상황은 고구려 벽화를 볼 수 없는 지금 둔황벽화로도 확인될 것이다. 그러나 한국의 고분도 마찬가지이지만, 둔황 석굴의 경우, 관람객들의 방문이 보존에 문제가 있으므로 임모 석굴을 만들었으나 이러한 제반사항을 완비할 수는 없어 계속 연구가 필요하리라 생각된다. 그러나 역사를 떠나 역사상의 그림을 이해하기보다는 우리의 문제로 환기시킨다면, 임모 그림들은 다시 역사를 뛰어넘어 우리에게 말을 걸게 될 것이다. 임모를 통한 옛 작품 자체의 이해가 작가나 연구자 자신의 문제로 치환되어 그 연구를 더 심화시킬 수 있을 것이기 때문이다.

그 점에서 필자가 본 20세기 말, 21세기 초 프랑스나 독일, 스페인의 국공립미술관의 몇몇 작품의 이해를 돕는 전시방법을 보기로 하자. 예를 들어, 독일의 미술사학자 한스 벨팅Hans Belting(1935~)에 의해 그림에 등장하는 화가 자신과 왕 부부, 다섯 살의 공주 마가리타, 두 명의 시녀와 난쟁이 등의 의미나 구도 및 구성요소가 계속 논의의 대상이 되고 있는 스페인 프라도 미술관의 대표작인 디에고 벨라스케스(1599~1660)의 〈라 메니나스Las Meninas〉(1656년 경, 2.76×3.2m)의 경우, 공주라든가 난장이 등 그림의 구성요소들이 개별 작품으로 되어 있

는 작품들이 그 층 끝 복도에 따로 전시하여 〈라 메니나스〉의 이해를 돕고 있고, 몇 년 전 본 독일의 기획 전시 《뭉크 전》의 경우는, 캔버스 뿐 아니라 종이 위에 한 드로잉이나 종이 그림의 경우, 뭉크가 사용한 다양한 소재와 장르별, 시대 별, 연도 별 전시에 덧붙여 소재의 이해 면에서도 그들에게 익숙하지 않은 일본의 화지和紙나 중국의 한지漢紙 등과 함께 그 그림들을 소개함으로써, 관객의 이해를 돕고 있었다. 독일은 미학과 미술사학이 탄생한 나라이다. 그러한 배경답게 특히 자료가 부수된 전시회를 많이 볼 수 있었고, 전시회의 구성 또한 연구자의 입장에서 작품의 연구에 많은 도움을 주고 있었다. 또 스페인의 바르셀로나의 경우, 가우디(1852~1926)의 도시라고 해도 과언이 아닐만큼 도시 전체가 그의 건축작품들로 이어져 있고, 그 정점에 1882년에 시작해서 그의 사후死後 지금도 계속 건축되고 있는 〈성가족 성당Sagrada Familia〉이 있다. 바르셀로나 시市는 이 성당을 그의 일련의 작품들과의 관계 속에서 살펴보게 해 가우디라는 건축가의 건축의 특성을 알게 하는 동시에 〈성가족 성당〉의 건축작품으로서의 가치를 더 높이고 있다. 가우디는 자연에는 직선이 존재하지 않는다는 자연론에 영향을 받아 현대 건축가들이 상상하기 힘든 입체기하학에 근거한 네오고딕양식의 파격적인 건축을 디자인했고, 이 성당은 건축에 쓰레기를 만들지 않으면서 앞에 있는 공원에서 성당을 조망할 기회도 주어져 있고, 엘리베이터를 타고 오르내리면서 꼭대기에서 아래까지 그 건축 내부 전체를 내려다 보게 함으로써 오히려 〈성가족 성당〉이라는 건축 작품의 이해에 더 가깝게 접근할 수 있는 계기를 만들어 주고 있다. 그의 사후死後, 다른 건축가들에 의해 계속 그의 건축 이념이 계승되고 있고, 지금도 성당 내에 그간 참여한 건축가들의 설계도와 모형을 전시하고 있어, 앞으로 어떻게 완성될지 궁금증을 자아내게 한다. 그들 건축가들 중 일본 건축가가 보이는데, 우리 건축가가 보이지 않은 점은 아쉬웠다.

우리는 건축에 대한 그러한 전시가 없기는 하나, 감은사지 해체복원시 현장을 공개함으로써 우리는 감은사지 대웅전 밑 석조 구조를 보면서 해저海低 용이 상상되었는가 하면, 전체 구조를 어느정도 상상하게 했고, 미륵사탑을 해체 복원하는 과정을 통해 탑의 구축과정과 그때 나온 유물 공개를 통해 사리와 사리함을 보면서 인도에 있는 적赤·록綠 등의 사리와 다른 연보랏빛의 여러 과顆를 보기도 했고, 미륵사지彌勒寺址 해체현장을 통해 절터의 다각적인 상상도 할 수 있었다. 또 남대문이 불탄 후 복원하는 과정에서 성곽을 복원하면서 성문 밑의 석축을 유리를 씌운 후 공개한 동시에 지하 발굴터를 공개하여, 남대문의 문門의 기초와 그 근처의 조

선시대 마을의 여러 면모를 알게 한 점, 옛 화신백화점 뒤의 인사동 발굴터를 유리를 통해 보게 한 점 및 국립나주박물관의 옹관과 옹관 무덤 전시 등은, 현대화한 서구식 건물로 변화되는 현대 한국의 곳곳에서 고대 건축의 실제를 알 수 있게 한 동시에, 조선조 한양성의 건축도 상기想起하게 함으로써, 우리의 전시가 미술을 넘어 건축, 옛 건축터, 탑파의 구조 및 역할, 옛 무덤古墳의 건축 구조, 그 시대 삶의 다양한 모습으로 확대되는 현재의 상황을 보여주었다. 즉 이들 전시들은 연구의 진전으로 미술사학이 더 다양화되고 발전되어 각 전공의 큐레이터들이 작품 이해를 위해 큐레이팅 시각이 계속 확장되고 있음을 보여주고 있다.

Ⅳ. 작가와 평론의 기본태도

리오넬로 벤투리의 『미술비평사』처럼 작가에 대한 일반적인 회화론도 작가의 이해 및 작품의 평가에 중요하지만, 작가의 평가는 작품 한 점, 한 점에 대한 평가의 연속이기도 하다. 작가의 작풍作風은, 서양의 경우, 상술한 『미술비평사』에서의 미학=미술사=미술비평사의 입장에서는 작가론은 있으나 보편성에 근거하였으므로 개별작품에 대한 개별 비평은 거의 없다. 이렇게 보면, 비평은 현재처럼 영미英美에서의 역사 위주의 '양식사로서의 미술사' 위주가 아니라 미학의 범주 중 하나인 다양한 형식 속에 공통점을 찾으려는 '미술비평'으로서의 작가론, 작품론일 때 오히려 작품의 가치나 이해에 접근할 수 있다고 생각된다.

한국의 현실에서 그들 세 학문의 상보성의 부재不在는 대학의 커리큘럼상 인문대학과 미술대학, 자연대학 등 대학 간의 상보적인 교육과정이 없어 나타난 현상이기도 해, 당분간 상보적인 인재의 배출은 어려울 것이다. 예를 들어, 현재 미술대학 커리큘럼에 있는 '한국미술사'와 '현대미술사' '서양미술사'는 미학과, 예술학과, 큐레이터학과 커리큘럼에도 있지만, 현재는 강의 내용에 거의 차이가 없다. 실기를 하는 미대생에게는 미술의 역사나 미학이 어렵고, 이론을 하는 학생에게는 기법이라는 미술언어를 몰라 작품들이 구체적으로 알기 어렵고 감동으로 다가오지도 않는다. 사실상 '한국미술사'나 '현대미술사'는 미술의 역사인만큼 '미술이란 무엇인가?'라는 미술의 정의가 전제된 후 그 역사를 기술해야 하는 것이니만큼 '미술'의 미학적 정의에 따라 미술사의 기술은 크게 달라지고, 특히 '현대미술사'는 '현대'를 어느 시기로 설정하느냐의 문제가 있고, 한국의 현대인지 세계에서의 현대인지가 불분명하여 이론교수로서는

강의 자체가 어렵다. 지금 현재는 누구의 어떤 작품의 확인과 양식사 위주로 강의되고 있다.

현재는 전시마다 그때 그때 기획 의도에 그 시대성, 역사성에 의거한 작품성을 정리하지 않고 있고, 또 저서를 통해 화단의 전체적인 추세나 작품과 작가를 이해하기도, 평가하기도 힘들다. 양자가 서로 다가가야 할 것이다. 현재가 모이면 또 현대의 일부가 되므로 꾸준한 공부와 연구가 필요할 것이다.

황창배 사후死後, 동덕여대 후원 하에 기획된 2003년 황창배 전시 화집에 평론을 쓰기위해 황창배 작가가 자신에 관한 조그마한 신문기사까지 모아놓은 자료를 보았다. 그 자료들은 그대로 작가의 자신에 대한, 그리고 자신의 작품에 대한 사랑에 근거한 자신의 역사 정리로 한국의 작가 중에서는 보기 드문 예였지만, 그에게서도 레오나르도 다 빈치나 피카소같이 자신의 작품에 관한 메모나 드로잉 북에서의 당시의 진전 변화 및 작품에 관한 가족들의 기록은 없었다. 한국의 경우, 이러한 정리는 작가는 물론이요 국·공립기관, 도서관이나 기록보관소에서도 찾아보기 어렵다. 마크 로스킬은 자신이 1964년 미국 보스턴 미술관 소장, 정물화 한 점에서 'P. Go'라는 고갱의 서명署名과 구상 디자인과 모티프 및 색채표시가 있는 노트를 발견하고, 그의 생애를 추적함으로써 작가를 밝힌 예를 소개하고 있는데[30], 유럽에서 이탈리아의 경우, 기록보관서는 로마 이래의 전통이었다. 한국에서도 그러한 정리는 작가, 작품, 더 나아가 우리 민족 문화의 정체성의 확립상 우리 화단이나 회화사 연구에 반드시 필요한 사항이다. 앞으로 미술관 관계자나 작가들에게 기대해 본다.

레오나르도 다 빈치가 자신의 『회화론』에서, 그림은 '자연의 일각一角'의 인식을 표현한 것 - 이것은 동양화의 경우, '이치를 밝히는 명리明理'에 해당할 것이다 - 이라고 본 것은 우리에게 시사하는 바가 크다. 서양미술은 근대까지 신神과 영웅을 표현한 것이었기에, 미술은 이성적 표현에 집중되었다. 그러나 미술사는, 예술가가 평생을 작업해도 미술에서 인간을 초월하여 신神과 영웅의 영역으로 확대하기에는 한계가 있음을 증명하고 있다. 레오나르도가 말하듯이, 화가가 아무리 대가라고 해도 그의 작품은 여전히 '자연의 일각一角'을 표현한 것에 불과하다. 중국의 산수화가 형호가 『필법기』에서 말하듯이, 같은 곳을 수만 본本 그리는 이유요, 대산수大山水를 그리기 위해 부감법과 이동하는 시점, 삼원법三遠法 등 산수를 보는 다각적인 시각을

30) 마크 로스킬 著, 앞의 책, pp.41~43, 도판 18·19 참조.

개발한 이유이다. 그럼에도 그 방법의 개발이 어렵기 때문에 우리는 천재의 도래를 기다린다. 그러나 동기창은 『화지畵旨』에서 화가는 우주를 손 안에 쥔 화도畵道를 가진 자이기에 조물주에게 부림을 당하지 말고, 배워서 익히지 말고 그림에 기탁하고 그림으로 즐기라고 권하고, 그렇게 해서 80여 세까지 장수해야 작가라고 말한다.[31] 그러나 서양 미학에서는, 예술작품이나 인간의 이상理想은, 근대까지는, 선善이나 미美였다. 즉 고대 그리스부터 '미 즉 선kalokagadia'이 그들의 이상이었다. 중세에 아우구스티누스Aurelius Augustinus(354~430)는, 예술작품에 가장 중요한 것은 신의 은총인 '영감'이고, 신의 은총인 영감에 의해서만 인간은 그 목표인 미美를 인식할 수 있고, 그것을 표현할 수 있다고 말하고, 동양과 달리, 인간의 행동이나 생각에 동반되는 추醜나 악惡의 표현도, 추醜는 미를 돋보이게 하기 위해, 악은 선을 돋보이게 하기 위해 용인되었다. 그 후 중세, 로마네스크의 팀파눔은 왼편이 천국의 표현이요 오른편이 지옥 광경이고, 성당 내의 미술은 라틴어 성서를 읽을 수 없는 일반신도들을 위한 계몽 내지 교화敎化의 역할을 했다. 성당이 제대祭臺[32]를 중심으로 바오로와 베드로에 관한 성화를 성당의 좌우로 배치한 것도, 교회의 주춧돌이 그 두 성인에 있음을 천명하는 것이었다. 그러나 우리 동북아시아 미술에서는, 특히 한국의 미술에서는 근대까지도 진眞·선善·미美의 표현뿐이고, 악이나 추를 거부해 그 표현은 없다. 따라서 한국의 불교미술에서도 지옥 풍경은 거의 없다. 동양의 예술은 그 점에 강점을 갖고 있다. 영국의 미술·건축 평론가인 존 러스킨John Ruskin(1819~1900)이, 비록 그가 예술미의 순수 감상을 주장하고, 미술의 원리, 즉 예술의 기초를 민족 및 개인의 성실성과 도의에 두기는 했으나, 서양미술에서의 악惡이나 추의 표현을 애석해 한 이유이고 동양의 예술을 찬양한 이유이다. 이는, 중국에서 북송시대에 그 때까지 주도하고 있던 순자荀子의 성악설性惡說 대신 맹자孟子의 성선설性善說이 자리잡았던 결과였다. 그러나 서양의 경우, 그것은 일찍이 그리스의 플라톤이 인간의 본성은 미와 선, 악과 추가 혼재되어 있다고 생각했

31) "그림의 도(道)는 이른 바 우주가 손 안에 있는 것이어서 …그 사람(화가)은 왕왕 장수(長壽)하는 사람이 많다. 각획하고 신중하게 그리느라 조물주에게 부림을 당하는 자는 곧 수명(壽命)에 손상을 입을 수 있으므로 대체로 생생한 기미가 없다. 황자구(黃子久 즉 黃公望), 심석전(沈石田 즉 沈周), 문징중(文徵仲 즉 文徵明)은 모두 아주 오래 살았다. 구영(仇英)은 50세(知命)였고, 조오흥(趙吳興 즉 趙孟頫)은 단지 육십여세였다." (장언원 외 지음, 앞의 책, pp.239-240.)

32) 성당 앞쪽 제단 한가운데에 놓여있다. 성당의 중심이며 그리스도를 상징한다. 신부는 미사를 행할 때 이 제대 앞에서 서서 신도를 마주하고 서서 미사를 주도한다.

고, 아리스토텔레스는 인간에게는 모방 충동이 있고, 예술은 인간의 모방충동의 결과라고 한 것을 아우구스티누스가 이은 것이라고 할 수 있다.

상술했듯이, 아무리 뛰어난 작가가 자연을 연구한다고 해도, 레오나르도 다 빈치가 말했듯이, 작가는 자연의 일각一角만 알 수 있을 뿐 자연 모두를 알 수는 없다. 작가나 미학·미술사학의 연구자, 평론가에게도, 현대 심리학에서는, 사분의 일쯤은 인간이 알 수 없는 신神의 영역으로 남아 있다고 한다. 그러나 현대에는 미학 및 미술사학의 수많은 저술서와 학회지의 시각 자료 및 작품 연구, 작가 연구, 시대·사회의 심미안 및 특성 연구, 평론 등의 다양한 정보와 지식의 축적과 인터넷에 의한 검색으로 그 이전 어떤 시대보다 작가 자신이나 연구자는 물론이요 소장자나 감상자의 인식의 범위가 넓어져가는 만큼, 작가도 인식의 영역을 넓혀야 작품의 완성도를 높일 수 있으리라고 생각한다.

그러나 한국의 현 상황은, 미술대학에서 미술사는 공부하나 그림을 정의하고 그 기준을 제시하는 미학을 거의 공부할 수 없고, 그것도 우리가 동양에 살고 있으면서도 동양·서양의 미학을 같이 공부하는 경우가 드물고 서양 미학 위주로 공부한 결과, 작가들도 미학도 대학의 커리큘럼상 동양 미학이나 동양의 회화 미학인 화론공부보다 서양 미학 공부가 주主이고, 그 것도 미학 쪽 연구보다는 양식사 위주의 미술사 연구가 대부분이며, 그것도 너무 현대에 치우쳐 있어 고중세古中世 한국·중국 회화사에서의 작가 연구, 작품 연구는 이루어지고 있지 않다. 그러므로 한국 현대작가의 경우에도 박사학위 논문조차도 한국의 회화나 한국 화가에 대한 체계적인 연구가 제대로 이루어지지 못하고 현대 회화사 및 현대 작가 위주로 연구되고 있다.

역사가 정리된 후, 비로소 미학이나 미술사학적인 연구를 통해, 우리는 작품의 작품성이나 미적 가치를 평가할 수 있을 것이고, 더 나아가 한국 그림의 타국 그림과의 비교연구도 가능해, 작품의 세계화도 가능할 것이다. 역逆도 가능하다. 그러나 현재의 미술사 연구는 지나치게 근현대에 쏠려있고, 평론의 경우, 비슷한 시기의 평론도 그 논리가 다른 경우가 많고, 질적質的인 차이도 크다. 미학·미술사에서 평론의 방법이나 역사를 체계적으로 연구하는 학자도 없고, 세계적 연구와의 체계적인 비교·연구도 없는 현재 상황에서는 평론은 많아도 전시 '작품의 본질이나 특성'을 알 수 있는 평론의 기여는 적다. 그러므로 그림 엽서, 리플릿, 팸플릿, 화집畵集이 이 시대 작가나 작품의 작품성, 역사성, 장소성조차 제대로 정리되지 못하고 평론과 작가노트 역시 작가나 작품의 그에 대한 단초를 제공하지 못하고 있다. 요새 시도되고 있는,

전시 전에 엽서로 전시를 고지하고, 전시 후에 전시 광경까지 넣은 팸플릿을 제작하는 소수 작가의 팸플릿은 그 전시장에서의 작품 배치 및 작품 구성이라는 현장성을 담을 수 있어 조금이나마 기획자나 작가의 전시의 기획의도와 작품의 목적 및 정신을 알 수 있는 대안이 될 수 있을 것이다.

오대 말五代末의 형호荊浩가 말했듯이, 오대말五代末 송초宋初의 그림공부의 목적은, 현대처럼, 그림 제작 자체가 목적이 아니고 끊임없이 생기는 '생生을 해치는 기욕嗜慾'을 제거하기 위해서였다.[33] 그러나 기욕은 끊임없이 일어나기에 "일생의 학업으로 수행하면서 잠시라도 중단됨이 없어야 했다〔終始所學勿爲進退〕." 다시 말하면, 작가는 끊임없는 서화 제작을 통해 '대신 잡된 욕심을 제거하여〔代去雜慾〕', 기욕이 더 이상 생기지 않는 '참된, 천진한 인간'이 되고자 노력했다. 북송의 미불이 동원董源의 '평담천진平淡天眞'을 높이 평가한 이유였다. 서화를 하는 목표가 '기욕嗜慾의 제거'라는 수양에 있었으므로, 회화사를 보면, 중국의 문인들은 화단을 리드할 수 있었다. 중국뿐 아니라 한국에서의 그림도 근대까지는 수양의 한 방편이었다. 그러나 오늘날의 문인인 석·박사과정 후 화가들에게는 그러한 목표가 없다. 학부, 대학원의 석·박사과정이라는 긴 수련기간에도 불구하고, 그들의 교육과정의 목표가 그러한 사상적·정신적인 면이 아니라 기술에 집중되고, 시각이 멀고 넓지 못해 작가들이 옛 문인들같이 폭넓은 소양이나 감식안을 갖추지 못하고, 작품은 감상자에게 감동을 주지 못하고 소외된 것이 아닐까 생각한다. 그러면 과연 오늘날의 그림의 목표는 무엇이고, 화가의 목표는 무엇인가? 자문하지 않을 수 없다.

서양의 경우는, 역사상 동양의 경우와 반대였다. 일찍이 플라톤은 격정의 표출인 예술은 이성을 마비시켜 이성적인 사유를 못하게 하므로 '예술가 추방론'을 주장한 바 있고, 이러한 생각은 그대로 이어져 르네상스 미술가들은 중세의 길드의 직인職人이라는 위상을 버리고, '명예'를 소중히 여기는 scientist로의 길을 선택했다. 그 후 칸트는 예술이 여타의 이익을 생각하

33) 형호(荊浩), 『필법기(筆法記)』: "서화(書畵)라는 것은 유명한 명현(名賢)들이 학습하는 바이고, 나와 같은 농민 출신의 본분에는 맞지 않는다는 것을 깨닫게 되었습니다…중략(中略)…
인간의 기욕(嗜慾)이라는 것은 생(生)을 해치는 것이다. 명현(名賢)들이 비록 거문고와 서예를 즐기려 함도 그러한 취미로 대신 잡된 욕심을 제거하고자 함이다. 자네는 그림을 그리는데 정을 붙였으니, 앞으로는 다만 일생의 학업으로 수행하면서 잠시라도 중단됨이 없기를 결심해야 할 것이다."

지 않는 '무관심적', 즉 '순수관심적', '무목적적無目的的', '자기목적적'임을 주장했으나, 현대에 이르러서, 예술이 아방가르드가 되고 사회화에 의해 예술은 더 다양화되었다.

20세기는 제1차, 2차세계대전, 식민지로부터의 해방전쟁, 베트남 전쟁(1960~1975), 걸프 전쟁(1991) 등으로 이어진 세계사상 유례없는 전쟁의 시기였다. 예를 들어, 제1차 세계대전, 제2차 세계대전으로 유럽은 연합국 및 추축국樞軸國 등 유럽 전역이 전쟁으로 초토화된 것은 말할 것도 없고, 인간이 감당하기 어려운 고통과 충격은 인간의 세계관, 우주관을 바꾸어 버렸고, 예술의 목표도 크게 흔들리게 했으며, 현대 예술의 중심은 프랑스 파리에서 미국 뉴욕으로 옮겨졌다. 그 고통은 격정을 일상화시켰고, '다다이즘'은 자신까지 부정했으며, 초현실주의는 환상이나 꿈, 무의식에서 인간 내지 예술의 답을 찾으려고 했다. 인간의 생각이나 감정의 표출은 다른 세기에서는 볼 수 없을 정도로 격激해 작품은 추상이 계속될 수 밖에 없었고, 추상 일색이 되었다. 세계대전 이후 미·소의 대립 및 계속되는 전쟁의 결과 예술의 정의가 다양한 '개방개념Open Conception' 시대가 지속되었고, 그 후 예술의 중심은 파리와 뉴욕으로 이원화되면서 예술은 더 다양화되었다.

한국의 경우도 마찬가지였다. 20세기 초 한국은 일본의 식민지가 되었고, 1945년에 해방되었으며, 그 후 남·북한에 미군과 소련군이 주둔한 결과, 남·북이 분단되었고, 그 후 한국전쟁, 남·북한의 대립·군사정권의 지속과 민주화운동 등으로 이어져, 한국의 역사는 작가들로 하여금 서양의 경우처럼, 전통적인 동양화의 목표였던 '평담천진平淡天眞'을 지향하는 수묵 담채의 구상적인 자연친화적인 동양화를 버리고 서양화와 같은 추상화를 탄생시켰고, 색은 담淡이 아니라 짙어[濃]지고 표현은 대담해지고 거칠어졌다. 추상은 아직도 지속되고 있다.

그런 한편으로 대한제국이 멸망하고 일제 식민지 시대가 되면서, 일제에 의해 교육은 도제적徒弟的인, 수양에 근거한 문인 사대부 위주의 전통 교육이 사라지고 국민 모두에게 개방된 서양식 교육이 제도화되었다. 해방도 우리의 자립적 해방이 아니었으므로, 해방 후에도 미술교육은 일제식민지 하에서의 일본화된 구미歐美의 교육제도가 지속되었다. 아니 오히려 더 구미화歐美化 되었다. 화가가 교육기관을 통해 양산量産되는 현재의 상황에서 일본과 구미歐美의 아카데미적 미술 교육은 여전했고, 화가의 등용문인 국전國展도, 선전鮮展과 크게 다르지 않아, 예술은 감정이나 사고思考의 표출로 보면서도 정신적인 면보다는 정형화定型化된 기술 교육에 치중되었고, 화가는 이제 직업이 되었으며, 그림은 매매됨으로써, 그림의 목표 자체가 바뀌었

다. 그림의 문화권역은 동일하지만 문화 자체가 바뀌어, 동양화도 서구화되어갔다. 농업국가였던 한국은 서구의 산업혁명과 자본주의의 영향, 교통과 통신의 발달로 우리의 의식조차 서구적으로 개인화되었고, 사회는 산업화·자본주의화되었으며, 한국의 경제성장으로 인해 교육도, 전시도 정보의 확산과 심화, 외국 유학, 여행의 자유화로 인해 글로벌화되었다. 따라서 현대의 작가들에게는 예술에서 완벽한 인간상을 지향했던 수양修養의 개념도, '기욕嗜慾의 제거'라는 생각도 사라졌다.

상술한 바와 같이, 회화의 목적이 평생에 걸친 노력으로 폭넓은 인식에 근거한 자기 세계관·우주관의 확립과 완성도보다는, K. 해리스가 20세기 미술의 특징을 '새로움novelty' '흥미'라고 지적했듯이, 예술은 평생 직업이 아니라 흥미나 관심상 '새로움'을 위해서 제작되게 되고, 제작에서는 각종 기술이나 기법의 일반화로 화가에게 이제 기술이 더이상 큰 의미를 지니지 않게 되고, 인식상의 노력보다는 그의 창조력과 상상력이 큰 역할을 하게 되었다. 그러한 상황 하에서 20세기의 예술의 다양화는 예술을 정의하지 못하고 '개방개념'으로 다변화되었고, 그 결과 '사회제도'가 갈수록 더 큰 힘을 갖게 되었다. 이것은 서양의 경우, 르네상스때 예술가가 길드의 직인職人을 떠나 인문학자·과학자scientist가 되려고 했던, 즉 '명예'를 선택한 작가의 위상 상승에 대한 작가의 염원과도 차원이 다르다.

동북아시아의 화가들은 이미 한대漢代부터 문인들이 여기餘技작가로 참여했고, 장언원에 의하면 이미 당唐시대에 회화는 경전과 같은 공능을 인정받았으며, 북송이 되면 이미 회화는 극점에 도달했다. 그러던 우리 작가들은 어디로 갔고, 무슨 목표를 향해 가고 있는가? 회화사상에서 보면, 역사는 거꾸로 가고 있는 것은 아닌가하는 생각이 든다.

지금 한국에서는 동·서양화의 예술교육이, 서양과 달리, 인문학과 분리되고 타 장르의 예술과도 분리됨으로 인해, 화가는 미학이나 미술사, 철학 등 인문학적 근거가 부족하고, 그 결과 통합적인 인식의 부족으로 작가의 세계관이 확립되지 못해, 한편으로는 감상자들에게 감동을 주지 못해 어떤 작가나 작품의 지속적인 애호나 감상, 수장으로 이어지지 못하고, 다른 한편으로는 작가 자신의 예술 내지 미술일반 이론의 연구 및 소통도 약해, 문화계를 리드해야 할 화가 자신의 예술적 시각이나 판단, 소통의 한계 등이 우리 그림의 수장층·감상층을 약화시키고 있다.

한국과 달리 중국과 일본에서 국가경제가 어려울 때도 자국自國 그림의 판매나 수장이 지속

된 것은 자국의 문화, 자국의 그림에 대한 그들 국민의 이해 노력과 사랑을 보여줌이요, 작가에 대한 신뢰를 보여주는 것으로, 우리에게 시사하는 바가 크다. 그러나 명明, 동기창董其昌이 『화지畵旨』 모두冒頭 글에서 그림의 최고의 목표인 기운생동氣韻生動을 획득하는 방법인 '자연천수自然天授' 즉 '기운생지氣韻生知'가 '만권의 책을 읽고 만리를 여행하라〔讀萬卷書, 行萬里路〕'로도 가능하다고 권했듯이, 작가들이 문인적 교양의 축적과 자연에 대한 시각의 전환과 자연과의 조화, 또는 자연화自然化를 통한 정신적인 성숙과 위로·휴식을 위한 여행을 통한 경험의 확대에다 그림을 그리기 위한 자료수집과 연구, 많은 그림보기를 추가한다면, 아마도 그림에 대한 반성으로 새로운 안목이 열려, 작품의 작품성이 높아질 것이고, 감상자의 인식도 좋아지지 않을까 하고 기대해 본다. 그러나 이것은 미술대학에서의 커리큘럼이 변화하지 않는 한 작가 개인에게 부과된 숙제이기에 화가들은 앞으로도 당분간 어려움을 겪으리라 생각되고, 결국 화가 자신의 노력에 기댈 수 밖에 없다.

V. 감식안鑑識眼과 평론

중국에서는 이미 4세기 육조六朝시대에 화론畵論이 본격적으로 시작되어 청대淸代, 최근까지 발달했다. 화론은 시대마다 주로 문인 및 문인화가들이 그 시대 또는 자신의 안목과 논리로 고금의 작가 및 작품의 분석과 논리화에 노력했고, 문인 및 문인화가들은 물론이요 화원화가조차 그들 이론을 근거로 논쟁에도 익숙했다. 다시 말해서 중국에는 화가도, 서가書家도 감식안도 고금古今의 작가, 작품에 관해 논쟁하는 문화가 형성되어 있었다. 그림이 동시대간에, 또는 역사적으로 꾸준히 평가되면서, 화론가나 감식가들이 이전시대는 물론이요, 당시의 작가나 작품을 회화사, 회화미학 속에서, 즉 역사와 철학 속에서 비교·검토하는 훈련이 되어 있었음을 말하는 것이다. 다시 말해, 중국의 감식안은 고금古今의 회화사에 근거한 안목을 갖고 있었기에 당唐의 장언원도 고개지와 육탐미의 상고上古시대인 진晉·송宋(4-5세기)의 '붓자취가 간결하고 그림의 뜻이 담박하면서도, 기품이 우아하고 바른[34]' 그림을 높이 평가했던 것이다. 중국에서 서書·화畵가, 서書는 그 뜻을 전하기 위해〔傳其意〕, 그림〔畵〕은 '그 형상을 보여주

34) 張彦遠, 앞의 책, 卷一「論畵六法」: "上古之畵 跡簡意澹而雅正 顧 陸之流是也."

기 위해〔見其形〕 시작되었지만, 장언원이 『역대명화기歷代名畫記』 「敍畫之源流」에서 말하듯이, 역사상 이미 당唐 시대 이래 '서화는 이름은 다르나 한 몸〔書畫異名而同體〕'으로 오래 발달해 온 결과, 그 저술서도, 예를 들어, 당唐, 장언원張彦遠의 『역대명화기歷代名畫記』·『법서요록法書要錄』, 북송北宋 시대의 『선화화보宣和畫譜』·『선화서보宣和書譜』, 청나라 강희제康熙帝(1654~1722, 재위 1661~1722) 연간의 『패문재서화보佩文齋書畫譜』[35] 등에서 보듯이, 서화가 같이 발달해 왔다. 이렇게 감식안을 가진 문인 서화가들이 자신의 학문적 기반 하에서 서화사書畫史를 정리해왔기에, 문인들은 고도의 추상인 서書에 익숙함으로써 화畫도, 일필화—筆畫·생필화省筆畫 등 추상화에 익숙하게 되었다. 지금의 한국화에서의 추상화의 유행도 이러한 우리 서화書畫 문화의 한 편린이 아닌가 생각되기도 한다.

중국의 이러한 회화이론 즉 화론은 한국과 일본으로 확대되었지만, 한국의 경우는 중국회화사에 백제의 남조南朝 양梁의 서화의 구입과 고려의 북송시대 회화 구입과 흥왕사興王寺에 북송의 상국사相國寺의 임모가 국내로 유입된 경우가 보이기는 하지만[36], 한반도에 전쟁이 시대마다 끊이지 않아 역사 상 우리 그림의 수장이 이루어지지 못해, 한국 회화에 관한 논의나 중국회화와의 비교가 지속적으로 논의되지 못했고, 따라서 화론도 독자적인 화론으로 성숙되지 못했다. 그 결과, 그 화론을 우리 그림에 적용하거나 또는 독창적인 이론으로 체계적으로 발달시킨 면이 부족하다. 독창적인 그림조차, 예를 들어, 조선왕조의 겸재나 단원조차 그 시대 왕이나 안동 김문金門, 강세황 등 문인 감식안의 도움을 받기는 했으나, 겸재의 남종산수화 외에는 그 시대 화론의 도움은 제한적이었다. 따라서 우리 그림은 고대에서부터 현대로 이어지는 연속성을 찾기 힘들어, 우리 이론 만으로 우리 그림을 평가하기 힘들었고, 이러한 상황은 지금도 마찬가지이다.

그러면 역사 상 한반도에서의 화론 중 감식 내지 평론은 어떠한 모습이었고, 지금은 어떠한 모습인가? 한국에서 화론이 역사상 체계적으로 발달되지 못했기에, 본서에서는 중국의 고대 화론의 품등品等과 품평기준, 목표의 회화사적 변이를 잠시 고찰하고, 서양미학에서의 예술의

35) 중국 청(淸)의 강희제의 칙명으로 손악분(孫嶽頒)·송준업(宋駿業)·왕원기(王原祁) 등이 편찬한 서화론서로 100권 15문으로 되어 있고, 강희 44년(1705)에 완성됨.

36) 『東國李相國全集』, 朝鮮古書刊行會本, 卷17 4·5·6面(중앙일보, 『韓國의 美』 시리즈 7. 『고려불화』, p.195, 205).

평가 기준 · 목표와 비교 고찰함으로써 잠정적으로 한국회화사에서의 화단에서의 모습을 간략하게 추정해 보기로 한다.

1. 품평기준과 목표

그리스 이래로 서양에서는 예술의 목표가 플라톤의 선善의 이데아idea나 아리스토텔레스의 형상形相(form)의 파악과 표현이었기에, 서양화는 내용과 형식으로 양분兩分하여 본질인 이데아idea나 형상form 또는 실재實在(reality)나 실체實體(substance)의 파악과 그 표현 형식의 기술 개발에 노력해 왔다. 그러나 동북아시아 회화의 경우, 중국에서의 품평 기준은 남제南齊 사혁謝赫의 '화육법畵六法'이라든가 당唐, 장언원의 '오품五品', 오대말五代末 송초宋初, 형호荊浩의 '육요六要'[37] 등이 품평品評기준이요 품등品等의 순서이며, 제작목표의 순서였다. 그들 중에서 사혁의 화육법중 제일법第一法인 '기운생동氣韻生動'은 회화사상 최근까지도 가장 중요한, 회화의 최고 품등이요 목표였다. 원래 '기운氣韻'은 인물화의 품평기준이었고, 산수화의 경우는 종병宗炳의 '세勢'였지만, 동진東晉의 고개지顧愷之에 의해 '인물전신人物傳神'이 '산수전신'으로 확대됨으로써 '기운氣韻'은 인물화에서 산수화로 확대되었고, 북송北宋에 이르면 동원董源에 의해 수목樹木까지 확대되었다. 중국회화에서 '기운氣韻'은 '신기神氣', '신운神韻' 등으로 다양하게 쓰였고, '세勢'보다는 '기운氣韻'이 일반화되어 있었다.

한국의 산수화나 인물화의 평가에는 '기운'은 있으나, 산수화의 경우에는 '세勢'는 간혹, 예를 들어, 겸재의 〈통천문암〉이나 〈만폭동〉, 단원의 〈총석정〉 등에서 간취되나 일반적으로 찾아 보기 힘들다. 중국 산수화가 큰〔大〕 산수山水나 산山을 그리는 것인데, 우리 산山이 중국처럼 크거나 험준하지 않아서인가? 우리의 국토가 중국보다 작고 외침外侵이 많아 문화가 축적될 경제적 · 문화적 바탕이 약해서일까? 생각해 보기도 하나, 우리 민족에게서는 중국의 당唐의 장언원 가문이나 역대 제왕의 대수장大收藏 기록도 없고, 고려 말기의 원元과의 교류 기록과 조선왕조에서 세종조 - 안평대군 수장목록 - 에서 보이기는 하나 회화사나 화론의 정리, 작가나

37) 남제(南齊) 사혁(謝赫)의 '화육법(畵六法)'은 第一法은 氣韻生動, 第二法은 骨法用筆, 第三法은 應物象形, 第四法은 隨類賦彩, 第五法은 經營位置, 第六法은 傳移模寫이고(『古畵品錄』), 장언원의 五品은 自然 · 神 · 妙 · 精 · 謹細(『역대명화기(歷代名畵記)』 「논화체공용탑사(論畵體工用搨寫)」)이며, 형호의 六要는 氣 · 韻 · 思 · 景 · 筆 · 墨이다(『필법기(筆法記)』)(張彦遠 외 지음, 앞의 책, pp.82~89, 111~113 참조).

작품의 분석, 작품의 수장과 보존, 화론의 전개 등에서 독자적인 품등기준과 목표를 보기도 어려우며, 그 평가에 동북아시아에서 일반적인 중국의 기준이 그대로 쓰였다. 그러나 청대清代 화단에서는 남종화의 관학화官學化가 이루어져 화원화가들이 오히려 남종화를 한 것과 달리 조선조 초기·중기에는 원元을 이어 귀족화가 이정李霆(1554~1626)이나 유덕장(1675~1756)의 묵죽이 유행했고, 산수화는 초기에는 강희안이나 안견 등이 오히려 화원화가나 명대明代 절파浙派를 도입했는가 하면, 새로운 문화의 기조가 성숙된 18세기 영·정조 때는 오히려 겸재 정선謙齋 鄭敾(1676~1759), 현재 심사정玄齋 沈師正(1707~1769) 등에 의한 남종 문인화가 유행되는 등이 그것을 설명한다.

2. 품등, 화의畵意와 소재

중국 화론은 일반적으로, 예를 들어, 당, 장언원의 『역대명화기』를 보면, 중국 미학과 회화사에 작품론과 작가론을 겸비하고 있으면서 작가론이 강하다는 특색을 갖고 있다. 권일卷一은 회화의 원류를 서술하면서 회화의 정의부터 시작하여, 소장의 역사와 능화가能畵家, 품등品等의 기준과 새로이 등장한 산수화와 기존의 수석화樹石畵를 설명하고 있다. 그리고 평론은 엄격한 품등에 의한 품평品評이 주도했다. 일찍이 인물품평에서 시작된 품평론은 9품론(즉 上之上, 上之中, 上之下, 中之上, 中之中, 中之下, 下之上, 下之中, 下之下)중 상품 3등에 근거한, 일반적으로 신神·묘妙·능能 순서였으나, 당唐나라 때 신·묘·능 삼품三品 외에 제4품第四品으로 정상적인, 아카데믹한 교육에 의한 '상법常法에 구애받지 않는〔不拘常法〕' 품등인 일품逸品이[38] 추가되면서, 이 사품四品 위주로 발전해 왔다. 북송北宋 때, 문인들이 당唐을 이어 문학과 서화書畵를 주도하면서 – 이것은 그 후에도 지속되었다 – 문인화가 발달해, 황휴복黃休復의 『익주명화록益州名畵錄』에서는 오히려 "붓터치가 간단하면서도 형태가 갖추어져 있어, 자연自然을 얻은(또는 자연스러움을 얻은), 모방할 수 없지만 의표意表에서 나오는" 일품逸品이 선두가 되어[39] 품등은

38) 당(唐), 주경현(朱景玄)은 자신이 찬(撰)한 『당조명화록(唐朝名畵錄)』에서 당대(唐代)의 화가 124인을 神·妙·能·逸 사품(四品)으로 나누어 품평하였고, 『唐朝名畵錄』序에서 '일품(逸品)'을 "그들 (세가지) 격(格) 외로 상법(常法)에 구애되지 않는 것[其格外有不拘常法(又有逸品)]"이라고 정의하였다.

39) 宋, 黃休復, 『益州名畵錄』: "畵之逸格, 最難其儔, 拙規矩於方圓, 鄙精硏於彩繪, 筆簡形具, 得之自然, 莫可楷模, 出於意表, 故目之曰逸格爾."

일逸 · 신神 · 묘妙 · 능품能品의 순서가 되었다. 이것은 이미 당唐, 장언원張彦遠이 "붓으로 그리기 전에 제작의도가 존재하고, 그림이 다한 뒤에도 그 의도는 남아 있어야 한다〔意存筆先, 畵盡意在〕"고 했듯이, 동양화에서 가장 중요한 것이 강력한 제작의도, 즉 화의畵意였기 때문에 가능했다. 화의畵意는 그림을 제작하는 내내, 제작이 끝난 뒤에도 존재해야 하므로, 앞서 장언원이 말한, '붓자취가 간결〔迹簡〕'함은 고개지나 육탐미가 선線의 작가임으로 보아, 그후에도 중국회화는 선이 주도하게 됨을 말한 것이었다. 따라서 동양화는 서양화같이 그림의 완료와 더불어 그림이 끝나는 것이 아니다. 이는 '붓자취가 간결'하면서 쾌속快速의 용필이 가능한 수묵화를 발달시킨 이유요, 생필화省筆畵가 발달한 이유이기도 하다. 동양화에서의 쾌속快速의 용필은 현재의 모필毛筆 붓을 개발하게 했고, 그 위에 화폭인 비단의 도련搗練을 발달시켰고 비단이나 한지의 틈을 아교나 백반으로 메꿈으로써 그림은 쾌속과 더불어 정교한 표현까지 가능하게 되었다. 현재의 동양화 붓의 발달은 화면이 벽화에서 비단으로 바뀜을 보여준다. 당唐 시대에 수묵화의 발달은 주로 기존의 벽화에 사용되던 딱딱한 경필硬筆에서 쾌속과 작가의 생각의 무게를 표현이 가능한 모필毛筆의 개발의 결과 이루어진 것으로, 그 붓의 소재는 표현하려는 소재에 따라 다양하게 발달되었다. 이것은 장언원이 『역대명화기』에서 극찬한 오도자吳道子의 그림의 특성이 속도 즉 쾌속快速과 일세逸勢 · 오장吳裝 – 미술사학자들은 간담簡淡한 색채라고 추정한다 – 이었던 것에서도 알 수 있다.[40] 그러나 '완성' 개념에는 "그림이 끝나도 그 의도는 남아 있어야 한다〔畵盡意在〕" 외에도 화폭인 비단이나 종이가 시간이 감에 따라 색이 변하고, 도자기의 색이 변하는 것도, 자연 그대로 수용했다는데 특색이 있다. 동양화에서의 색은 광물성 · 식물성 안료가 주主이므로 서양화가 시간이 감에 따라 흑화黑化되는 것에 반反해 계속 쌓아도 색은 여전히 담淡하면서 깊어진다는 특색을 갖고 있다.

　허버트 리드[41]가 말했듯이, 중국에서의 필묵筆墨은 세계미술사상 유례없는 최고의 발명이다. 중국에서는 이미 당唐, 장언원의 『역대명화기』에서 보듯이, 광물성 안료를 아교와 백반을 사용해서 벽면이나 비단 바탕 위에 올리는 정치한 채색화 외에 순간의 영감이나 오도悟道의

40) "落筆雄勁而傳彩簡淡"; "지금 화가에 '단청(丹靑)을 가볍게 건드리는' 자가 있는데 그것을 오장(吳裝)이라고 한다"(譚旦冏 編, 김기주 譯, 『중국예술사 – 회화편』, 열화당, 1985, pp.88-89 참조).
41) 허버트 리드(Sir Herbert Edward Read, 1893~1968) : 영국의 시인이자 문예비평가, 미술비평가.

순간을 순간적으로 표현할 수 있는 수묵화가 이미 중당中唐부터 발달해, 회화에서 채색화와 수묵화가 양대축兩大軸으로 발달했다. 그러나 중국 회화의 발달은 종이〔紙〕· 붓〔筆〕· 먹〔墨〕· 벼루〔硯〕라는 간단한, 이동이 가능한 '문방사우文房四友'라는 도구의 발명이 있었기에 가능했다. 먹은 사실상 어떤 나무의 그을음이냐에 따라, 그리고 '빨리', '천천히' 가는가에 따라 그 효과는 또 달라지고, 붓은 쾌속으로 그릴 경우, 팔에 힘을 주지 않고 가볍게 빠르게 움직이고, 사유思惟의 깊이는 붓에 힘을 줌으로써 가능하다. 그리고 다양한 먹과 붓의 발달에서 더 나아가, 심지어 손가락 끝〔指頭〕까지 사용하는 지두화指頭畵까지 나옴으로써 중국, 더 나아가 동북아시아에서는 난세亂世에도 서화가 발달할 수 있었다. 동북아시아의 서화는 누구에게나 보편화되어 태평성대이든 난세이든 세계미술사상 유례없이 발달할 수 있었고, 문인들은 그들의 서화작품을 수장이 쉽고 이동이 가능한 두루마리卷軸로 만들어 수장함으로써 동료나 사회와 소통하고 문화계를 리드해, 서화는 사회상, 예술상의 통합에 기여했다. 시대의 필요에 따른 소재 개발의 중요성을 다시 느끼게끔 하는 면이다.

그러나 해방후 대한민국이 서고, 교육이 서구화西歐化되면서 이러한 평론은 전혀 달라졌다. 미술의 경우, 서양의 예술 'art'가 그리스어 'techne'에서 왔듯이, 서양화는 일찍이 정신적인 면보다는 기량이 중요했고, 르네상스 이후에는 미술도 인문화하면서 예술가의 시각이 중요해지고, 18세기에 이미 화가들은 전업화된 경향을 보여, 미술사학과 미학이 시작되었고, 그에 따라 감식에 대한 논의와 평론이 활발해졌다. 이제 동북아시아에서의 전통적인 여기餘技화가로서의 문인화가는 거의 볼 수 없다. 중국에서는 여기 화가가 이미 한대漢代에 시작되었지만, 서양에서는 화가들이 학자, 즉 scientist가 되고자 한 것은 르네상스때 이르러서였다. 따라서 본격적인 『회화론』이 나타난 것도 르네상스의 알베르티Leon Battista Alberti(1404~1472)나 레오나르도 다 빈치Leonardo da Vinci(1452~1519)에 이르러서였다. 그렇지만, 서양은 북송의 미불米芾같이 서화가가 감식안을 겸할 수 없었으므로 작가가 지향하는 사고思考나 표현 언어의 발전에 대한 논리와 상세한 평가는 지속적으로 발전할 수 없었다. 근대까지 동북아시아에서는 화원화가들도, 북송, 곽희의 『임천고치林泉高致』에서 보듯이, 공부와 수양을 중시하고 서화書畵에 친숙했기에, 같은 목표와 감식안 하에서 제작과 감식이나 품평品評이 상보적으로 발전하면서 공유되던 전통적인 평론은 이제 전해지지 않고, 현대에는 서구적인 평론으로 바뀌었다. 그러나 서구적 평론이 유럽 철학이나 미학에 근거하지 않고, 평론에 어떤 준거 기준이 설정되지 않

고, 평론이 평론가마다 다른 안목을 갖고 쓰여짐으로써 사실상 전시된 '작품의 본질이나 특성', 즉 작품성은 다양하게 제시되고 있지만, 그 평론은 작가나 감상자들을 설득시킬 수 없었다. 그러므로 이제라도 동서미학이나 동서미술사 공부를 통해 우리 감성에 근거한 준거 기준의 설정과 그것에 의한 작품의 인식상의 해석을 확립해 갈 수 밖에 없다.

상술했듯이, 그림을 제작하거나 감상하는 능력은 형호의 '평생 호학好學' 요청이나, 동기창의 '讀萬卷書 行萬里路'에서 보듯이, 하나하나 차근차근 배우고 경험함에 의해 축적되는 것이지만, 간이응지感而應之하는 감성이 중요하므로, 비록 눈이 10세 쯤에 완성된다고 해도, 고등학교 · 대학교에서의 미술교육은 그 후의 평생의 감성을 좌우하는 만큼 중요하다. 그러므로 현재 상황에서는 전시 '작품의 본질이나 특성'을 이해하는 주요한 요인인 작품 이미지와 도록 내에 있는 평론이나 신문, 미술잡지에서의 평론이 판단에 큰 역할을 할 것이다. 도록에서의 평론은 전시마다 그것을 쓰는 평론가가 다르므로 한 작가의 작품도 평론가마다 다른 시각, 평가를 보여준다. 레오나르도 다 빈치가 말했듯이, 예술은 '자연의 일각a corner of the Nature의 인식'인 만큼 평론가들도 그럴수 있으리라 생각되므로 그들의 생각을 종합해 볼 필요는 있다. 그러나 평론의 역사가 일천한 한국의 상황에서 그들 글들의 상호연관성이나 시각의 특성 등의 파악이 동양화에 있던 전통 화론 중에 화품畫品에 의한 평가가 사라진 현재, 평론가와 큐레이터들의 학맥學脈이나 그들의 입각지를 감안해서 파악할 수 밖에 없다. 평론 초기인 1960년대나 1970년까지는 평론의 기여는 잡지인 『공간』과 『신동아』의 기여를 생각하지 않을 수 없고, 그 후 『계간미술』 – 후에 『월간미술』로 바뀌었다 – 이나 『아트 인 컬처』, 『미술세계』 등으로 이어지고 있지만, 아직도 평론의 역할이 커진 만큼 그 역할이나, 앞으로 어떻게 해야 작품의 가치를 정하는 품등을 정해 품평을 할 수 있을까?는 아직도 요원하다.

따라서 본서에서의 필자의 평론 글들은, 작품 외적으로는 동서 철학이나 미학, 회화사, 또는 화론의 지식을 적용한 독화讀畫방법을 택했다. 이는 전통과 현대의 차이를 좁혀 역사를 꿰뚫고 하나의 '작품을 이해하려는' 필자의 노력이요, 작품 내적으로는 작가들이 '자연의 일각一角'의 표현을 통해 '자연의 어떤 완성'으로 나아간, 작가의 작품을 이해하려는 필자의 노력이라고 할 수 있다.

Ⅵ. 전시와 기획

서양에서는 18세기 이후 미술관이 생기면서 전시가 시작되었고, 일반 관람객들이나 연구자들이 미술을 관람하게 되면서 독일을 중심으로 미학사학이 발달하게 되었지만, 한국에서는 1909년에 이왕가李王家박물관이 생기면서 대중의 교육과 관람 목적으로 전시가 시작되었다.[42]

일제강점기日帝强占期에는 '서화미술협회'나 '조선미술전람회'[43]를 통해, 해방 후에는 국전國展, 즉 '대한민국미술전람회'[44]가 일반에게 공개되면서 화단 및 사회에 새로운 작가 및 작품이 소개되었다. 관전官展인 '대한민국미술전람회' 이후에는 '대한민국미술대전', '동아대전', '중앙대전' 등을 거쳐 화가가 등단했으며, 요즈음은 서울에 국립중앙박물관, 국립현대미술관, 서울시립미술관이 있고, 각 도道마다 국립박물관이 있으며, 대도시, 즉 서울·대구·대전·부산 등에 시립 미술관 등이 있어, 그들 공공단체가 기획전시와 더불어 작품의 소장, 입주 작가의 선정과 작업공간을 후원하면서 작가가 작가로서의 길을 확고하게 가도록 후원하는 외에 리움, 간송 등 사립미술관 및 수많은 화랑이 전시를 통해 끊임없이 작품을 선보이고 있다.

1. 역사와 현대를 잇는 작품제작과 전시기획

작가는 국공립 미술관이나 개인 미술관, 개인 화랑에서 개인전이나 기획전, 공모전을 통해 작품이 평가받음으로써 소개되고 성장한다. 현재 이것이 화가의 등단과 평가의 일상적인 모습이다. 그러나 어떤 평가는 계속 유효하기도 하지만, 시대나 장소에 따라 달라지기도 한다. 이제 화단의 화가들도 대부분 해방 후 1세대, 2세대로 대체되면서, 본격적인 대한민국 탄생 후 화가의 시대가 되었다. 학문도 세계화된 미학적·미술사학적 작가 연구, 작품 연구, 평론이 진행되면서 작가의 새로운 면의 발견과 재평가는 계속되고, 미술관이나 화랑의 큐레이터들은

42) 1909년 순종황제가 황제의 관람을 목적으로 창경궁(昌慶宮)의 정전(正殿)인 명정전(明政殿) 일원에 설립하였으나, 11월 1일부터 대중의 교육과 관람을 목적으로 일반에 공개되었다. 일제강점기 때 '이왕가박물관'으로 개칭되었고, 1938년 '이왕가미술관'으로 바뀌었으며, 해방 후 '덕수궁미술관'으로 존속하다가 1969년에 소장품이 '국립박물관'에 통합되었다.

43) 1922년 조선총독부가 개최한 미술작품 공모전으로, 1922부터 1944년까지 23회 동안 지속되었다. 약칭으로 '선전(鮮展)'이라고 부른다.

44) 1949년부터 1981년까지 총 30회 동안 이어진 한국의 관전(官展). 약칭으로 '국전(國展)'이라고 부른다.

이것을 전시로 가시화하고 있다.

이제는 도道마다 국립박물관이 있고, 대도시마다 시립미술관이 있으며, 그들 국공립 박물관·미술관과 사립미술관, 개인화랑이 서서히 역할이 분리되면서 역사상, 화가는 그의 생전 전시에서도 사회의 트렌드가 바뀔 때마다 재조명되기도 하고, 사회에서의 새로운 이슈가 등장할 때마다, 사후死後에도, 예를 들어, 탄생 100주년, 200주년, 300년이라든가 서거 100주년, 200주년 등으로 재개되면서 재조명되기도 한다. 자료가 소중한 까닭은 여기에 있다. 그러나 한국에서의 전시기획은 앞으로 주체가 공공기관이든 사립기관이든 기획 속에서 기획된 회화의 특성을 찾거나 시대의 변화에 따른 작가의 특성의 재발견에 주목함으로써 서양미술 및 세계 속의 한국 그림 내지는 법고창신法古創新으로 거듭나는 한국그림이나 한국작가를 재평가하게 될 것이다.

그러면 과연 예술이 민족마다, 개인마다 다른 원인은 무엇이고, 같은 민족이라도 어느 시대에는 뛰어난 예술가, 예술이 나오고 어느 시대에는 그렇지 못한 이유는 무엇일까? H. A. 떼느 Hippolyte Adolphe Taine(1829~1893)는 예술 개화開花의 원인으로 종족·기후·환경을 들었고, 존 러스킨(1819~1900)은 예술미의 순수감상을 주장하고, "예술의 기초는 민족 및 개인의 성실성과 도의에 있다"고 말한 바 있다. 그러나 이들 이론의 종족·기후·환경과 민족 및 개인의 성실성과 도의로 위대한 예술의 탄생을 설명할 수는 없다. 그러나 이들 요인들 중 환경과, 개인의 성실성과 도의는 변했으나 우리의 미술도, 우리 민족 고유의 예술의 목표와 고래古來로부터의 심미안을 도외시할 수는 없을 것이다. 따라서 우리는 평론에서 한국회화사에서 전수되는 고래古來로부터의 회화의 목표와 작품을 제작하고 평가하는 심미안과 감식안의 기준을 찾으려는 노력과 그것을 현대와 잇는 노력이 필요하다. 그러기위해서 우선 한국의 역사, 더 나아가 한국회화사를 돌아보고, 일제강점기에서의 서양미술의 도입과 일본미술의 영향 하의 변화가 무엇이고 어떠했는지를 인지하고, 동·서양의 미학, 미학사 및 미술사 공부를 한 후, 우리의 심미의식에 대한 기준과 평가방법을 찾아 평가해야 하리라고 생각한다.

이미 중국에서는 4세기부터 각종 화과畵科의 화법畵法·화리畵理·화품畵品·회화의 경계境界 등의 화론이 본격적으로 시작되면서 그림의 목표나 표현방법, 품평의 기준이 세워졌고, 그것에의해 회화작품이 평가되었으며, 그것은 청말淸末까지 계속되었다. 그러나 우리 미술은 동북아 문화권이라는 점에서는 공통점을 보이면서도, 중국이나 일본의 그림과 다른 면모를 보이

고 있다. 삼국 시대의 회화는 현재 고구려 벽화 외에는 그 모습을 볼 수 없지만, 삼국시대 고구려의 〈연가7년명延嘉七年銘 금동여래입상金銅如來立像〉이나 신묘년명 불상, 석굴암의 본존상이나 보살상, 십대제자의 모습 등을 통해 삼국시대 및 통일신라시대 회화의 모습을 추정할 수는 있다. 그러나 그 외에도 최근의 일련의 '무령왕릉출토유물'(국보 154, 155, 157, 158, 164호 등)과 〈백제금동대향로〉(국보287호), 왕흥사지와 미륵사지에서 출토된 사리장엄유물 등[45] 백제 공예의 발견은 우리의 상상을 초월하는 회화 세계가 신라나 백제에 있었으리라고 추정할 수 있게 한다.

미술사는 발견·발굴을 통해 계속 새로 태어나고, 그에 따라 한국의 미학은 재정리될 것이다. 우리의 현대 그림 역시 그러한 존재를 만든 예술가의 후예들의 작품이므로 앞으로도 그 가능성은 무한하리라 생각된다. 그러나 그들 작품은 그리스의 플라톤이나 북송의 곽희가 말했듯이, 우리 화가들이 우리에 대해 더 깊은 사랑과 자긍심을 갖고 그러한 사랑·자긍심 하에 역사를 통해 새로운 창조를 하는 한편, 동시대인에게도 부응하는 작품을 향해 꾸준히 노력할 것을 요구하고 있다. 일제시대 이후 1세기가 지났으므로 이제는 일본의 영향, 서양미술의 영향을 찾아내, 그들 영향을 벗어나 이 시대, 우리 만의 독자적인 회화의 특성을 찾고 품등기준을 설정할 필요가 있으며, 작가는 그 품평 기준에 유념하면서 그림을 그리려는 노력이 필요하다. 큐레이터 역시 그것에 근거해 전시를 기획하려는 노력이 필요하리라고 생각한다.

2. 전시회 주체의 다양화에 따른 전문 큐레이터의 양성과 영입

현대의 전시회 주체는, 조지 디키가 현대를 '개방개념'의 시대, '사회제도의 시대'라고 했듯이, 열려 있다. 그러나 크게 나누면, 국공립미술관, 미술대학내의 미술관 등 공공단체와 사립미술관, 개인화랑이 있다. 그렇지만, 전시 작품의 대여 및 작품의 운송, 보험비용 및 전시 기획자·관리자 등의 전시 인력의 확보 등의 어려움 때문에 대형 전시회일수록 국공립 미술관의 역할이 점점 더 커지고 있다. 국립현대미술관의 경우, 과천관 한 곳에서 시작하여 과천관, 서울관, 덕수궁관으로 늘어났고, 하부관리기구로 레지던시, 미술은행, 정부미술은행 등이 있으

45) 본서, 第二部 기획전시, 단체전, 第三章 한국화 기획전, 「한국 미술 – 한국화 어떻게 보아야 할 것인가」 주3, 4, 5, 6 참조.

며, 서울시립미술관의 경우, 서소문본관, 북서울미술관, 남서울생활미술관, 경희궁미술관, 난지미술창작스튜디오로 장소가 확대되면서, 그 기능과 전시가 다양화되고, 지역사회와의 조응도 폭넓게 확대되고 있지만, 각각의 미술관의 운영과 관리의 특색이 선명하게 드러나지 못하고 있다는 점은 큰 문제로 부상하고 있다. 그 중 가장 큰 문제는 그들 미술관의 역할의 나눔 및 특성의 개발일 것이고, 그에 따른 예산의 확보와 미술관 소장품 구입과 그에 맞는 전문 큐레이터의 영입과 육성일 것이다. 이 두 예로 보아도 현재의 미술관의 다양한 모습과 역할은 아직 뚜렷하게 가시화되지 못하고 있고, 이러한 변화는 앞으로 더 계속될 것이기에, 각 전공마다의 큐레이터의 영입과 육성과 아울러 전시관계 전문가의 육성과 영입 또한 요구된다. 그렇지 않을 경우, 숫자는 늘고 있으나 미술관과 화랑은 존재 자체가 위협받게 될 것이다.

이 기관들은 한편으로는 예를 들어, 국립현대미술관처럼 올해의 작가를 선정하여 전시하기도 하고, 미술은행에서 작품을 매입해서 다음 해에 전시하며, 다른 한편으로는 이전과 달리 공모전을 주최하거나 입주작가를 선정하여 젊은 작가들의 작업 공간을 후원하기도 하고 전시를 하기도 한다. 그 외의 전시로는 소장품이나 기증 작품들의 전시가 있고, 회고전으로 기존 작가들을 소개하고 재평가하기도 한다. 대학들도 학내 미술관이나 박물관을 갖고 작품을 구입하거나 기증을 받는 한편으로 기획전시를 하면서, 학외로, 국외로 전시를 교류하기도 해, 전시는 더 다양화되고 있다.

이제는 세계 속의 나라도 우리가 알지 못하는 나라가 많고, 작가들도 많으며, 그들의 작품 언어도 우리와 다른 것이 많고 다양해, 일반인들이 이들 작가와 작품을 잘 알기가 힘들다. 조지 디키가 '사회제도론'을 주장한 이유이다. 우리는 사회제도를 믿고, 사회제도에 의해 그곳에서 일하는 큐레이터나 평론가의 전시 기획 및 그 전시 작품들에 대한 평가를 믿을 수 밖에 없다. 우리가 사회제도를 운영하는 기관이나 기획자, 큐레이터들의 노력과 작품의 독창적 재해석을 기대하는 이유이다. 20세기 말, 21세기 초에 사회제도에 의한 수많은 미술관, 박물관의 등장과 종류의 다변화는 사회제도의 변화에 따라 그 제도에 의한 기획의 역할이 더 커지고 다양화되고, 더 중시되고 있으며, 앞으로도 그러할 것임을 예고하고 있다.

저자 서문

　본서는 2003년에서 2015년 최근까지의 필자의 개인전 평론과 기획전의 기획의도, 작품소개 및 평론을 싣고 있다. 어떤 전시든 기획이 없는 전시는 없을 것이다. 그러나 작가의 작품은 작가의 삶의 투영이고, 그 시대, 그 사회의 반영이다. 현재, 작가는 전시회를 통해, 다시 말해서 대학졸업전, 석사청구전, 박사청구전 등 학위를 위한 전시와 수많은 개인전 및 기획전을 통해 화단에 등단하고 평가를 받고 성장하기도 하고 사라지기도 한다.

　사람이 시간이 가고 환경이 바뀌면 바뀌듯이, 작가도 자신의 환경이나 삶의 방식, 사유思惟가 바뀌면, 작가의 작품의 시각, 그 표현방식, 매체도 바뀔 수 밖에 없다. 작가로서의 삶이 계속되는 한, 작가는 일생동안 전시를 계속할 수밖에 없고, 그에 따라 계속 평론에 의해, 그리고 기획자의 기획 의도에 의해 평가받을 수밖에 없다. 그러므로 '작가는 사실상 전시회를 통해서 화단에 등단하는 것이 아니라 전시회 때마다 화단에 등단하고 있다'고 생각된다. 작품의 '소통' '전달'이 중시되는 이유이다. '소통' '전달'이 되지 않을 경우, 작품은 그 생명을 상실한다. 그 '소통'과 '전달'에 큰 역할을 하는 것이 평론과 전시도록에서의 '작가노트'일 것이다. 그러나 동양 문인화에서 중시한 화의畵意는 같은 화의를 전달하고 파악해야 하지만, 서양의 경우는, 톨스토이가 중시한 '전달'은 작가가 의도한 것일 수도 있고, 그렇지 않은 것일 수도 있다. 만약 같다고 해도 표현방법이 다르더라도 미적 가치가 시대마다 또는 지역마다 달라질 수는 없기 때문이다.

　작품은 독창성과 보편성을 가져야 한다. 작가는, 한편으로는 개인전이나 초대전을 통해 보면, 꾸준히 자신의 개성적·독창적인 생각과 느낌을 세상에 알리기도 하지만, 다른 한편으로

는 갖가지 형태의 그룹전을 통해 사회와, 참여하는 그룹과 현現 화단과의 공통점·보편성을 갖고 있기도 한다. 작가가 이렇게 개인적·사회적 삶을 함께 한다는 것은 아이러니라고 생각할수도 있지만, 작가가 사회에서 살고 있는 한, '소통' '전달'도 중요하기에 독자성, 개성과 더불어 그 역逆인 보편성과 공통점이 있어야 한다는 점이 바로 작품의 본질이요, 우리 일반 감상자로 하여금 작품에 다가가게 하는 점이라고 할 수 있다. 그러기에 우리는 '가장 한국적인 것이 가장 세계적이다'고 말하지 않는가? '밥' '쌀밥'은 시인 김지하도, 비디오 아티스트 백남준도 그것을 주제로 한 바 있지만, 그것은 한국인에게는 누구나 아는 소재이면서도 사람이나 세대에 따라 양자의 의미는 다르다. 한국인이라면 그 '밥' '쌀' '쌀밥'이라는 소리를 들으면, 나이가 들었을수록, 어려운 역경을 겪었을수록, 자신의 역사 뿐만아니라 한국사에서의 어려운 역사까지 구구절절하게 다양하게 떠오르는 생각들이 외국인으로서는 도저히 이해하기 어려울 것이다. 따라서 작가 자신은 물론이요, 전시회 기획자나 평론가는 그러한 점을 감안하여 기획하여야 그 기획 의도가 작품의 특성 파악이나 그 평가에 큰 역할을 하게 될 것이고, 좋은 평론, 좋은 기획이 될 것이다. 따라서 평론가도, 기획자도 좋은 평론, 좋은 기획을 위해서는 끊임없이 작품을 보고 작가의 철학과 그때 작업 시의 작품관을 이해하려 노력해야 할 것이고, 그러한 현실, 즉 현재의 작품의 기초 위에, 그리고 미학과 미술사학의 기초 위에 서서 자신의 확고한 평론이나 기획의 입장을 세우지 않으면 안된다. 좋은 작품은, 같은 작품이라도, 기획자가 달라지면 볼 때마다 다른 미적 가치가 개발되어 우리에게 다른 이야기를 하고, 다른 느낌을 준다.

본서는 전시회의 기본요소인 전시를 하는 작가 '개인'과 전시를 주도하는 '제도권'이라는 두가지 틀, 즉 작품의 제작·평론과 기획, 개인전과 단체전이라는 두가지 틀로 구성되어 있다. 여기에서 '제도권'이란 흔히 미술계art world를 구성하는 제도, 즉 미술관, 박물관, 화랑은 물론이요 미술대학, 더 나아가서는 국가적 차원의 정책도 포함되겠지만, 본서의 평론은 최근의 한국 화단의, 그리고 필자 개인의 어떤 단면에 한정되어 있다. 즉 기성 작가들의 평론글과 사회로, 화단으로 나가는 회화과 학부 졸업생 및 석·박사 전시회, 동덕여대의 자매학교인 중국 북경 중앙미술학원의 학부 졸업생·교수와 대만 국립 사범학교 교수전 및 한국화 여성작가회 정기전, 한국은행의 신진작가 공모전, 삼성미술관 리움 개관 3주년 기념전에 관한 평론글로 나뉘어져 있다. 이들 글은, 크게 나누면, 작가로서의 입지를 확고히 한 작가 – 개인전 평론

– 와 학부부터 석사·박사과정을 거쳐 화단에 본격적으로 진입하는 기획전·단체전의 경우로 나눌 수 있으므로, 현대와 더불어 역사 상의 작품의 재해석까지 한국의 현재 화단을 파악할 수 있는 하나의 계기가 되리라 기대한다. 그러나 그 중심에 화가를 배출하는 미술 대학이 있다. 따라서 미술 대학은 앞으로 활동할 작가를 위해 미래까지 염두에 둔 큰 틀의, 미래지향적인 교육이 주어져야 할 것이다. 그러한 의미에서 글로벌화된 지금 필자가 근무하던 동덕여대의 중국 자매학교, 즉 북경중앙미술학원과 대만 국립대만사범학교와의 학생·교수 교환전시를 통해 현재의 중국회화를 소개했고, 미술대학의 예로 동덕여대 회화과 40주년, 동덕 창학 100년·개교 60주년 전시회를 소개함으로써, 중국의 미술대학의 현재와 동덕여대의 현재도 소개함으로써 한국과 중국의 회화를 비교해 볼 수 있게 했다.

독자들은 이 책의 제목, '동서미학으로 그림을 읽다'라는 제목과 책의 목차를 보면, 이 책의 성향 내지 지향志向을 추측할 수 있으리라고 생각한다. 이 책은 보편적인 동양 미학과 서양 미학 이론을 그림을 이해하는 방법의 근거로 삼고 있다. 아직도 동양 미학, 그중에서도 동양의 '회화미학'하면 조금은 낯설겠지만, '화론'이라고 하면 그 역사나 다양성, 몇몇 이론들 정도는 알고 있으리라고 생각한다. 중국의 경우, 화론畵論은 경전經典이나 고대부터 문집 속에서 이미 그 싹이 보이고 있었고, 4세기부터 저술이 본격화되면서 그 기본이 다져졌다. 중국의 화론은 한대漢代부터 문인들의 대거 참여로 화가·수장가·감식안·감상자가 자신의 화론을 갖고 있어, 세계 회화사상 그 유구한 역사와 회화사상 유례없는 질質과 양量, 그 폭과 넓이, 깊이를 갖고 있다. 따라서 과거 및 현재의 미학 및 작품의 이해를 위해서 뿐만 아니라 앞으로의 작품의 방향이나 이해, 한국 미학의 정립에도 그 근거가 되리라고 생각한다.

20세기 후반, 서양 미학은 20세기를 '개방개념'의 시대, '사회제도'의 시대라고 정의한 바 있다. 21세기 이후에도 20세기의 '사회제도'가 그대로 전수되면서도 사회제도 자체가 끊임없이 다양하게 변화하고 있고, 열린·보편화된 교육으로 학자층, 큐레이터층, 작가층, 감상자층, 수장자층도 다양하게 변했다. 그에 따라 예술의 정의도 다양화되고 있지만, 사회제도론 이후 주도이론은 나타나지 않고 있다. 우리 화단의 구성원들도 그 점에 유의하지 않으면 안 될 것이다. 우리가 이 시대를 살면서 매일의 기분이나 목적, 생각에 따라 의상을 바꾸어 입듯이, 화가들도 기존의 회화관을 잇는 한편으로 시대 및 상황에 따라 자기 나름의 독창적인 새로운 생각의 확립과 새로운 회화 언어의 모색에 노력해야 할 것이다. 그것에는 개인적인 성향과 문화권

이 갖고 있는 속성이 역할을 할 것이다.

　상술했듯이, 본서는 필자가 2003년에서 2015년까지 쓴 평론 글 및 기획글을 전시회의 가장 기본적인 요소인 전시를 하는 작가 '개인'과 전시를 담당하는 제도권이라는 두가지 틀, 즉 제 1부第一部는 '개인전 평론'을 실었고 제2부第二部는 '기획전시 · 단체전'으로 나누어 구성하였다. 20세기 사회의 자본주의화 · 산업화 · 기계화 · 정보화에 따라 작가는 사회의 심미의식을 대변하는 것이 아니라 더 개인주의화 되어 자신을 들여다보게 되었다. '예술계'라는 예술 전체 중에 '미술계', '미술계' 속의 '회화계'에서 이미도 가장 중요한 존재는 '작가'의 작가를 움직이는 '제도권'일 것이지만, 전시에서 이 양자는 분리할 수 없는 상보적相補的인 존재이고, 그 상보적인 관계를 이어주는 계층이 아마도 미학자 · 미술사학자 · 큐레이터와 평론가일 것이다. 그런데 제도권 중 미술대학은, 공공미술관 · 상업적 · 영리적 미술관 · 화랑과 달리, 작가를 양성하는 교육기관이다. 대학에서는 경쟁력 심한 현대 화단의 과거와 현재 상황을 논리적으로 보여주고 미래를 진단하면서 대내외적으로 순수한 교육기관의 기능을 강화하고 보충 · 확대하여, 국내적으로는 대학미술관 · 대학박물관을 중심으로 연구와 홍보 · 전시를 통해 통합적인 교육을 도모하는 한편, 대 사회적인 기능을 강화 · 확대하고 있고, 국외적으로는 외국 저명대학과의 자매결연으로 해외 유명대학의 학생과 교수 전시를 초청함으로써 전시의 영역을 해외로 넓혀감으로써 우리 화가들의 활동영역을 넓혀, 우리 화단의 국제화와 외국 그림의 한국에의 소개에 기여하고 있다.

　이들 두 존재인 '개인'과 '제도권'에 필수인 화가의 작품의 제작과 기획, 감상, 비평을 위해서는 우리가 철학 · 미학 · 미술사 등을 연구하여 기존의 작가 및 작품의 사유세계와 언어를 읽어, 우리 예술 내지 철학관을 우리의 회화언어로 개발하지 않으면 안된다.

　한국화단은 크게 동 · 서양화로 나뉘어 있지만, 미술대학의 학과 명칭은, 대학마다 서양화는 서양화과로 통일되어 있지만, 서양화과 · 서양화 전공과 한국화과 · 동양화과 및 한국화전공 · 동양화전공이라는 용어로 나뉘어져 있다. 서양화의 경우, 서양의 범위는 구미歐美에 한정되어 있고, 그 명칭이 모호하며, 한국화 · 동양화는 전통회화 및 일부 중국회화를 가르치고 있어 전공 용어의 통일과 정확한 사용, 확정은 시급한 형편이다. 중국과 일본이 각각 자국의 전통적인 그림을 국화國畵로 부르면서도 일본은 또 대화회大和繪로도 부르고 있는데 비해, 한국에서는 자국自國의 그림을 동양화와 한국화로 부르고 있어 한국화라는 장르의 정체성이 확립

되어있지 않다. 사실상 '동양화'는 일제강점기에 일본을 중심으로 만든 용어이므로, 이제는 그 의미를 잃었다. 그러나 동양화·한국화와 서양화는 그 탄생 배경과 발전경로가 다르기 때문에, 작품 제작의 목표와 근거, 제작방법, 품평기준도 달라서 동양화를 아는 사람이 서양화를 알 수 없고, 그 역逆도 마찬가지이므로 미술 대학에서 회화과로 학생을 뽑아 2학년 때 동양화·한국화와 서양화로 전공을 나누는 경우도 있고, 1학년 때부터 따로 뽑는 대학도 있다. 그러나 중국 북경의 '중앙미술학원'의 경우, 서양화는 '유화油畫'라고 부르고 있어 대안이 될 수 있겠지만, 현재는 서양화의 영역이 아크릴화가 추가되고 혼합재료가 사용되는가 하면, 설치, 영상까지 확대되고 있어, 이제는 학과의 구분으로서 '오일'이라는 매체를 사용하는 회화라는 의미에서의 '유화' 역시 타당한 용어라고는 할 수 없게 되었다. 그러나 양자의 이해는, 그 목표도 방법도 각각 공부하지 않으면 이해할 수 없다.

따라서 필자는 책 서문 앞에 「전시와 작품」이라는 글을 실어 동서양화의 평론이나 기획글들을 보기 전에 알아야 할 사항, 또는 작품을 감상하기 위해 기본적으로 알아야 할 사항들을 간단히 다음과 같은 순서로 기술하여 그림읽기인 독화讀畫를 돕도록 하였다. 「Ⅰ. 동서양화의 그림의 목표와 근거」에서는, 미학에서 예술가의 목표인 '자유'와 '독창성'의 동·서양에서의 의미와 그림 제작이나 감상의 기본조건을 찾아보고, 「Ⅱ. 전시의 특징을 결정하는 요인들」에서는 첫째는 작품의 이해를 돕는 전시 구성構成의 다양성과 통일성, 그에 따른 전시장의 동선動線을 통한 작품 감상법을 살펴보았고, 둘째는 작품의 시간성과 장소성, 보편성을 살펴보았으며, 「Ⅲ. 작품의 이중적 역사성」에서는 1. 작가의 '작품의 진안眞贗의 문제'와 2. 역사에 따른 '작품의 재발견과 재평가' 3. '작품의 보수'에 따른 작품의 미적 가치의 문제 4. '전시의 다변화로 인한 작품의 재인식' 등을 다루었고, 동서양의 미학에 따른 「Ⅳ. 작가와 평론의 기본태도」에서는 기존의 동서양화의 목표에 따른 그림보기와 과거와 현재의 차이점을 다루었으며, 「Ⅴ. 감식안鑑識眼과 평론」에서는 중국 당唐시대에 시작된 그림의 진안眞贗을 알기위한 감식과, 진안과 품평을 할 수 있는 감식안 – 서양에서는 이와 유사한 언어가 없다 –, 한국회화에 영향을 준 중국회화의 품평의 등급인 품등品等의 종류와 품등의 역사적인 변이 및 목표, 화의畫意와 소재를 화단의 변화와 더불어 알아보았으며, 「Ⅵ. 전시와 기획」에서는, 첫째로 중국 회화사 및 화론을 볼 때, 역사와 현대를 관통하는 작품 제작과 전시기획을 해야하지 않을까 하는 작품제작과 전시기획의 정체성 및 양자의 앞으로의 희망 내지 이상을 살펴 전시기획과 작품감상의 이해를 돕고자

했고, 둘째로는 현대의 '개방개념'의 시대, '사회제도'의 시대에 다양화된 작가·작품으로 인해 전시관도 다변화되고 있고, 전시의 주체도 다양해지고 있으므로, 그에 따른 미학자·미술사학자·큐레이터의 양성이나 전문화가 필요하고, 감상자들도 동서양화에 대한 미학 및 미술사적 지식이 없이는 작품의 이해가 제대로 될 수 없으므로 그에 대한 고구考究를 싣고 있다.

본서는 '제1부第一部 개인전 평론'을 3장三章으로 나누었다. 제1장第一章 '추모전·회고전'에서는 작고作故 작가와 노老 대가의 '추모전·회고전'을 다루었다. 추모전에서는 '황창배' 작가와 '강선백' 작가의 평론글을, 그리고 회고전에서는 안동숙 작가의 작품에 관한 평론글을 실었고, 제2장第二章 '개인전'에서는 9인의 동·서양화 작가의 '개인전' 평론글을 실었고, 제3장第三章 '박사청구전'에서는 박사과정을 이수하고 박사 논문제출 전에 하게 되는 6명 화가의 '박사청구전' 평론글을 실었다. 이 부분은 필자가 참여한 동덕여대와 이화여대 '박사과정전'에 한정되어 있다.

앨빈 토플러Albin Toffler에 의하면, 지금 시대는 농업기술을 발견한 농업혁명을 기반으로 한, 일만년의 제1의 물결시대를 지나, 산업혁명 후 과학기술 혁신의 300년 간의 제2의 물결 시대를 지나, 고도로 발달한 과학기술에 의한 '제3의 물결The 3rd Wave'이라는 미증유의 대변혁기이다. 그에 의하면, 이 시대는 가족관계의 붕괴와 가치관의 분열로 새로운 가치관 하에 새로운 정신체계의 재구축이 요구되는데, 이러한 미래사회에 대처하기 위해, 그리고 한국 회화가 일제시대 외래 영향 일세기가 되는 현 시대의 사회의 요청을 받아들여 최근 10여 년 간 미술대학들은 신시대에 맞는 새로운 화가의 양성을 위해 새로운 커리큘럼 하에 대학원 과정에 석사과정에 이어 박사과정을 설치하여 화가들의 공부연한이 더 확대되었다. 박사과정은 최근, 2000년 이후 기존 작가의 재충전 과정으로 급부상하였다. 제3장第三章 '박사청구전'은 어떤 의미에서는 최근 10여년 간 미술대학들이 기성작가들이 대학교라는 제도권의 마지막 최고 과정을 이수하면서 재충전하여 또 다른 모습으로 변신한 새로운 모습의 화가로 재도전하는 전시회이므로, '박사청구전'은 연령이나 화력畵歷으로 보면, 제2장第二章 개인전에 속한다고 생각할 수도 있겠지만, 개인전 성격이 강하면서도, 각자가 자신의 작품의 제작 의도나 표현 방법에 대해 작가노트나 논문을 통해 학문적으로 깊이 성찰하게 하고 있어 차별화되고 있다. 대학마다 다른 커리큘럼과 그 교육과정이 반영된 전시이므로 차별화해서 '제3장第三章'으로 따로 묶었다. 이들 박사과정 졸업을 위한 '박사청구전'은 한국이 일일권一日圈이고 글로벌화가 지속되

고 있는 만큼, 아직도 미술대학 대학원 박사과정의 커리큘럼이나 졸업과정에 미래의 작가를 위해 각 대학의 창조적 아이디어가 필요하고 대학 간의 특성화가 필요하다고 생각하나, 사실상 박사과정을 운영하는 교수진이 박사과정을 이수하지 않은 경우가 많고, 이에 대한 경험이 적어, 석사과정과 크게 다르지 않아, 앞으로 더 지켜보아야 할 상황이다.

실제로 박사 작가가 되기 위해서는, 그리고 세계화 시대에서의 작가가 되기 위해서는 실기 면에서의 완성도와 자신의 그림에 대한 미학·미술사적인 인식적인 면에서의 성숙에 근거한 뚜렷한 자신의 작가관과 철학관·세계관이 요구되고, 그들 관점에 근거한 전시 자체의 기획과 홍보도 과거를 되돌아보면서 작가의 앞으로의 작품을 조망해야 한다는 점에 어려움이 있다. 이들 박사청구전은 우선 작품이 박사과정 중에 제작된 작품이어야만 하고, 커리큘럼이 요구하는 것을 작품이 실행해야 한다는 점, 또 대학교마다 다르기는 하지만, 대부분 팸플릿에 작가 개인의 작품에 관한 작품론 논문과 평론가의 글을 실음으로써 그림 이미지와 간단한 평론이나 작가노트만 싣는 기존의 팸플릿과는 성격이 다르다.

작가의 작품론은 박사과정 중에 일정한 주제 하에 자신이 제작한 그림을 한국 회화사 및 현대 회화사 하下에서 보는 회화관과 작가 자신의 뚜렷한 작품의 방법과 목표가 표출되어 있어야 한다. 일찍이 당唐, 장언원張彦遠이 말했듯이, "그림그리는 뜻은 붓으로 그리기 전에 존재해야 하고, 그림이 끝난 후에도 그 뜻은 존재해야 한다〔意存筆先, 畵盡意在〕." 이제 시대는 고도의 기술과 정보의 시대이므로, 제2의 물결의 대중화 시대가 아니라 제3의 물결의, 개인화·소수화 시대요, 개념과 표현이 일치하는, 그러나 끊임없는 새로움과 변화를 요구하므로, 작품 역시 이러한 요구를 반영해야 한다. 과거에 중국의 그림이 동북아 회화를 주도한 이유도 다민족 국가요, 끊임없는 중앙아시아로부터의 문화의 유입이나 이민족異民族인 북위北魏·북제北齊·금金·몽골족〔元〕이나 만주족〔淸〕의 통치로 인한 갈등을 중화中華 정신으로 재창조하였고, 그 결과를 우리 선인先人들이, 즉 화가 자신과 동료 및 후학後學들이 논의의 장場인 제발題跋이나 화론을 통해 계속 증명해왔기 때문이라고 생각한다.

동덕여대의 경우, 박사과정 설립 초기에 교육과정 속에 세계회화사에서 뛰어난 종교화요 인물화이며, 극채화인 '고려불화를 임모臨摹'하고, 그 임모작臨摹作을 전시하게 요구함으로써 고려시대의 당당한 대작大作인 인물화와 채색화를 공부하게 하여 다른 대학 박사과정 및 박사청구전과 차별화되어 있었다. 이 과정은 우리의 뛰어난 고려시대의 불보살도佛菩薩圖 임모를 통

해 사라지고 있는 불교회화, 즉 전통 채색 불보살도에서의 인물화의 구성과 표현기법 및 그 화의畵意의 다양한 해석을 배우게 함으로써 특히 지금은 거의 잊혀지고 있는 도석인물화 및 화조화·산수화 등, 우리 전통회화의 전수와 창안이라는 두 가지 길을 익혀, 전통의 전수면에 서는 '복고復古내지 법고法古에 의해 창신創新'을 추가하는 것이었다. 전통회화에서의 화의畵意라는 이념의 전수와 전통회화에서의 비단의 밑바탕 처리와 색과 수묵, 형形의 기법 등을 익히게 함으로써, 한국 회화사에서 채색종교회화로서는 최고의 전성기였던 고려시대 화가들의 불교 이념 및 표현을 새로운 언어로 재창조再創히여 작기 자신의 역량을 확대해기게 하는 교육방법이 기도 했다.

그러므로 제1부 평론 글들 대부분은 대학교에 재직했던 교수작가들과 현직교수들 및 교강 사들, 박사과정생의 작품에 대한 평론글이다. 제1부에서 원로작가들의 그림들로부터 30~40대 작가들의 작품을 보면서 해방후 현대작가들의 전통과 전통의 현대화, 외래 문화의 수용으로 인한 대상에 대한 새로운 해석과 새로운 언어의 개발 등 작가의 정신적·실기면에서의 다양 성과 아울러 빠르게 변하고 있는 현실에 제도권이 어떻게 대응했으며, 제도권의 작가들이 그 림의 인식적인 면과 표현면에서 어떻게 대응하고 있나 등 여러 가지 모습들을 보여주려고 노 력했다. 이들 작품들과 평론 글들은 이들 다양한 화가층의 독특한, 다양한 형태들을 분석하는 동시에 새로운 교육으로 새로이 태어난 이들 한국 소장 화가들의 현주소와 새로운 기운을 알 림으로써 그들의 미래의 변화를 기대하는 글이다.

제2부第二部 기획전시·단체전 제1장第一章과 제2장第二章은 20세기 말, '한국에서 미래의 화 가 및 미술계에서 일할 중요 인력의 교육을 담당하는 미술대학이 구미歐美와 달리 학생과 학 부모들의 엄청난 경제적인 부담과 학생들의 노력에도 불구하고 세계적인 작가가 나오지 않는 이유는 무엇인가?'에 대한 의문과 아울러, 필자가 몸 담고 있던 대학이라는 제도권에서 '어떻 게 학생들을 한국적이면서 세계적인 예술가로 키워낼 것인가, 또는 키워낼 수 있겠는가'라는 고민에서 비롯된 노력의 결과를 보여준다. 이것은 한국 대학 내의 구성원이나 학부모들의 염 원이요, 교수나 학생들·작가들의 해외유학이나 해외 전시, 레지던스 참여 등도 이러한 이유 에서일 것이다.

미술 대학은, 특히 석·박사과정의 교육과 청구전은 본격적으로 대사회적으로 전시를 준비 하고 그 전시를 주제로 논문을 쓰는 과정으로 되어 있다. 즉 자신만의 화의에 입각한 작품제

작과 그 작품의 논리화 교육에 중점을 두고 있다. 현재 한국 화단에는 공모전이나 입주작가 등의 제도가 있기는 하나, 국전시대처럼 뚜렷한 화가 등단의 장場이 없이 기성작가 위주로 이루어지고 있어, 청년 화가들의 화단에의 진입이나 생존·성장은 대단히 어려운 상황이다. 따라서 그들의 과정 중에, 또는 청구전에서의 전시 주제의 선정과 해석, 표현기법의 선택은 앞으로의 화업畵業에 중요한 영향을 끼친다. 교수진들의 노력이 필요한 부분이다.

이미 해방 70년이 지났으니, 화가는 국내외적으로 국가적·개인적 정체성을 갖고 체계적으로 상승·발전해야 하는 시기가 되었다. 그러나 미학 및 미술사학은 각 세대별로, 작가별로 그 기본 소양이 다른만큼 세대별·작가별 다른 시각과 그에 따른 해석, 새로운 표현방법 개발의 보편성과 특수성을 체계화할 필요가 있다. 그러므로 작가는 세계 화단 및 한국 화단의 흐름에 대한 인식과 표현언어 방식의 세계회화사 내지 한국회화사에서의 자신의 위치를 인지하고 우리 작가들의 예술인식의 체계화와 언어방식의 체계화 및 그들의 세계화를 도모할 때가 되었다. 아니 이미 늦었는지도 모른다.

그 일에서 우리 작가들을 배출하고 작가의 성장에 가장 민감한 대학이 한국 화단에 과연 어떤 기여를 할 수 있는가? 또는 해 주어야만 하는가? 하는가에 관심을 가져야 하는 시대가 되었음을 의미하기도 한다. 다시 말해서, 대학만이 과거와 현재를 잇고 미래를 진단하는 역할을 할 수 있다. 그러한 의미에서 교수작가는 전업작가와 다른 면모, 즉 학생들보다 앞서가는 선배로서의 꾸준한 자기개발의 면모와 교육을 통한 보편화·실험성을 갖고 있어야만 한다.

그러므로 제2부에서는 작가의 국내적 성장과 더불어 앞으로의 국제적인 성장도 중요하다는 인식 하에, 그 성장의 모티프를 국내에서는 물론이요 국제적으로 눈을 돌려 해외 대학과의 전시교류와 그 곳의 예술을 보고 경험하게 함으로써 한국의 교수진과 젊은 석·박사 과정 작가들의 국제적인 안목을 넓히는 동시에 우리의 현재의 그림의 위치도 확인하려고 했다. 그러한 생각 하에 기획된 '제2부第二部 기획전시·단체전'은 다음 5장章으로 구성하였다.

'제1장第一章 학부·대학원 전시'에서는 미술대학이라는 제도권을 학부와 대학원의 석사, 박사과정, 세 종류의 과정으로 나누어, '학부'전시, '대학원 석사'전·'박사'전으로 나누어 그 기획 의도와 평론을 기술하였다. 이 글들은 앞으로 화단에서 활동할 작가와 그들의 회화적 특성을 소개하려는 의도 하에서 기획된, 학부·대학원 석·박사전을 통해 한국의 '회화계'에서 대학교라는 제도권 교육의 현주소 및 경향을 보여주고 있다.

우리가 매년 각 대학 졸업전을 다 볼 수는 없을 것이고, 그 작품들을 다 기억할 수도 없을 것이다. 1. 학부 : '우수졸업 작품전'은, 이 전시 명칭에서 보듯이, 서울시내 소재 대학교 19개교 미술대학 동·서양화과 내지 동·서양화 전공에서 출발하여 20개 대학교로 확대된 전시회로, 각 미술대학 회화과 교수로부터 서양화(학)과, 동양화(학)과나 한국화(학)과 우수졸업예정자 1명을 추천받아 전시하는 기획 전시회에 관한 글이다. 이는 서울시내 미술대학 회화전공 졸업전의 축소판이요, 각 대학교 측에서 보면, 대표작의 전시회라고 할 수 있다. 이 전시회는 동덕여대가 인사동의 '동덕아트갤러리'에서 매년 주최하는 미술대학의 대시회적인 하나의 역할로 기획된 '학부졸업전'으로 화단과 사회에 미술대학의 동·서양화 회화작품의 현재와 예비작가의 출발을 알리는 전시회이다. 이 전시는 처음에 《향방전》으로 기획하였으나 중단되었다가 2008년에 《우수졸업 작품전》으로 명칭을 바꾸어 새로 출발한 '학부 우수졸업자 전시회' 중 필자가 참여한 2008년(제4회)부터 2011년(제8회)까지의 평론 및 기획글이다. 이 전시는 그 해 예비졸업생들의 우수 작품을 합동으로 소개함으로써, 예비 졸업생 작가에게는 참여에 대한 자긍심을 갖고 막연한 자신 및 자신의 작품의 위치를 전시를 통해 반성하게 함으로써 앞으로의 자신의 작품의 방향을 설정할 수 있게 할 것이고, 화단에는 예비작가의 모습을 알리는 장場이 될 것이다.

'2. 대학원, 석사'에서는 동덕여자대학교 대학원 회화학과와 중앙대학교 대학원 한국화학과의 《한국화 교류전》을 실었다. 이 전시는 양兩 대학교가 국화國畵인 한국화의 육성과 발전을 목표로 개최한 전시회로, 두 대학교에서 매년 번갈아 전시한 《한국화교류전》이다. 두 대학원의 젊은 한국화 작가들의 현재의 작품들을 소개함으로써, 한편으로는 교류전을 통해 대학원생 자신에게 자신의 지금의 화업畵業에 대한 자긍심과 반성을 가져오고, 다른 한편으로는 학부졸업 후의 젊은 작가들, 즉 양兩 대학교 대학원 재학생의 현재의 인식내용과 그 표현언어를 화단과 사회에 소개하는 전시이다.

이제 학부, 석사전을 상례화함으로써, 대학원생들에게는 타 대학과의 비교를 통해 자신의 그림의 정체성을 알게 하는 한편으로, 그 전시들을 통해 각 대학이 배출한 작가나 그들의 그간의 추세를 작가와 대중에게 알리게 하는데 어떤 역할을 했다고 생각한다.

'3. 대학원, 박사'에서는 동덕여학단 창학創學 100주년 기념 전시회로 기획한 서울 소재 8개 대학교에 개설된 동·서양화 전공 박사과정생의 《2010 논 플루스 울트라Non Plus Ultra》 전展을

소개함으로써, 각 미술대학의 학부와 석사 · 박사과정생에게는 비교 · 반성하게 하는 계기를 주고, 화단에는 각 대학 박사과정 중의 작가들의 그림의 현주소를 소개함으로써 각 대학교 박사과정생들이 각자의 특성을 비교하면서 파악할 수 있는 계기가 되기를 기대했다.

특히 중앙대학교와 동덕여자대학교 대학원 석사생들의 한국화 교류 전시라든가 각 미술대학 회화전공 박사과정생들의 작품비교는 한창 성장 중의 젊은 작가들을 응원하고 후원하는 의미에서 교내전시에 머물렀던 전시를 교외전시로 기획함으로써, 우리 화단 및 사회에 각 미술대학의 작가를 알리고 요즘 젊은 작가들의 작품 경향 및 특성, 동 · 서양화 한국 그림의 공통점을 알게 하는 계기가 되었으리라 기대한다.

'제2장第二章 기획전'의 1은 동덕여자대학교가 세 차례 기획한 《중국작가 기획전》이다. 동덕여대는 세계미술을 선도하고 있는 유럽과 미국, 동북아시아 미술 중 우리와 가장 가까운 동북아, 그중에서도 한국과 가장 가깝고, 역사상 영향을 많이 받아 잘 알고 있는 중국, 세계에서 새로이 부상하는 중국의 유명한 대학들, 즉 북경 중앙미술학원, 국립대만사범대학과 자매결연을 맺고, 우선 전시교류를 통해 중국 그림의 전통과 현대화를 한국에 소개하고 우리의 학부 · 석사 · 박사과정생들의 작품도 중국에 소개하면서 직접 중국의 주도 예술을 이해하게 하는 일에 어떤 역할을 하리라고 기대했다. 중국과 중화민국 최고의 미술대학은, 중국 북경 '중앙미술학원'과 '국립대만사범대학'이다. 그들 대학과의 교류전시회들은 국내에서 보기 힘든 중국의 대표적인 두 대학의 교수와 학부 우수졸업생들의 작품을 초대함으로써 대학의 대외적인 · 대사회적인 역할을 기대한 전시로, 글 역시 그 전시를 이해하게 하기위한 글이다. 1)은 동덕여자대학교 자매학교인 '북경 중앙미술학원' 교수 초대전(2006년)이고, 2)는 북경중앙미술학원과 자매학교인 동덕여자 대학교 회화과가 격년隔年으로 상대相對 대학교에서 학부 졸업전시를 교환하기로 약정한 후 한국에서의 첫 전시이다. 2006년도에 한국의 학부졸업전으로는 처음으로 동덕여자대학교 예술대학 회화과 졸업생들의 해외 단체전, 즉 북경 중앙미술학원에서의 전시회가 있었고, 2007년 전시는 2006년 북경 전시에 이은 교환전시로, 중국 북경 중앙미술학원이 소장한 우수 졸업 작품 중에서 엄선한 '2007 중국 북경 중앙미술학원 최근 졸업작품 우수작 한국전시회'에 관한 글이다. 중국 북경 '중앙미술학원'의 최근 학부생의 우수졸업작품 한국전은 한국에서 중국 북경 중앙미술학원의 학부 졸업생 작품을 한국 대학교 화랑에서 볼 수 있는 첫 사례로, 앞에서 동덕여대 회화과가 주관한 《우수졸전》의 작품과 비교해 본다면, 양국 간의

졸업생들의 큰 차이를 알 수 있는 동시에 우리 대학들의 앞으로의 방향도 반성하게 되는 계기가 되리라고 생각한다. 3)은, 2010년은 동덕 창학創學 100년 · 동덕여자대학교 개교 60주년이므로, 이에 맞추어 한국과 중국, 즉 동덕여자대학교 · 중국 북경 중앙미술학원 · 국립대만사범대학의 교수작품을 초대한 《한韓 · 중中 교류전》 기획전에 관한 글이다. 삼국의 그림의 현격한 차이를 우리가 어떻게 이해해야 하는가, 그리고 현재와 앞으로 우리 그림에 대한 미래를 생각해 보는 글이다.

이싱 헌 · 중 교류전에 전시된 중국의 학부 졸업생들과 교수들의 그림들 및 중화미국 교수들의 그림을 우리 그림들과 비교해 보면, 아마 가장 큰 차이는, 중국 그림들이 사회주의 체재 아래 학부 졸업작품이나 교수 그림이 전통을 잇고 있고, 특히 인물화 부분에서는 국가체재인 사회주의 체재때문에 전통적인 그림과 현대의 그림 형식이 현격히 달라졌음을 느낄 수 있었다. 낙관落款의 전각篆刻이라든가 제발題跋의 서書는 아직도 그들이 전통 문인화의 시 · 서 · 화를 공유해 우리보다 폭넓은 통합적인 사유를 지향하고 있지만, 중국의 그림은 사회주의 체재이기 때문에, 문인 · 사대부들의 고도로 정신화된 품격 높은 선線이나 선염渲染 위주의 그림이 보이지 않고 그림의 목표가 교화敎化 · 홍보여서 같은 동양화라도 산수화는 전통체재가 유지되고 있는데 비해, 특히 인물화 부분은 이제 다른 길을 가고 있음을 보여주었다. 특히 중국화론이 중시하던 정신화된 고도의 필선筆線이라든가 먹, 채색에서 평담천진平淡天眞은 사라졌다.

그러나 북경과 대만의 중국 작가들의 그림을 학교 별로, 또는 함께 전시함으로써 이들 전시가 그동안 단절된, 말로만 듣던 중국작가들의 작품을 단체로 국내, 즉 인사동 동덕아트갤러리에서 보게 됨으로써 그들의 최근 작품과 제작방법, 더 나아가 그들의 대체적인 경향과 교육과정도 비교해서 아는 계기가 되기를 기대했다.

2에서는 2008년 동덕여자대학교 회화과 창설 40주년과 2010년 동덕 창학創學 100년 · 동덕여자대학교 개교 60주년 기념으로 기획한 두 차례의 동문전을 다루었다. 1)에서는 2008년, 동덕 회화과 창설 40주년 기념 동문초대전 주제를 미리 《자연 · 인간 · 일상》전展으로 정하고, 동문작가들에게 그 주제에 맞추어 출품하게 함으로써, 그간에 국내외 활동을 통해 성장한 국내외 동문작가들의 작품들을 통해 그간 회화과의 성장 · 발전을 보여주면서 회화과 창설 40주년을 자축自祝하고 회화과와 동문들의 앞날을 기대하게 했다. 미술대학이라는 세계는 현 재학생과 졸업생, 교수진이라는 세 그룹이 상보적으로 발전할 때 성장한다. 이제 동덕여대 회화과는

인간으로 치면 40세, 불혹不惑의 나이가 되었다. 동문들은 이 전시회를 계기로 그간의 한국 사회의 다변화된 발전상에서 자신들이 각자 스스로 쌓아온 자신의 생각과 느낌을 표출한 자신의 예술 세계를 다른 동문들의 작품 및 이 시대의 작품과 비교 · 확인하면서 새로운 마음으로 앞으로 미술계의 흐름을 감안하면서 새로운 자기만의 독자적인 세계 구축을 다짐해야 할 것이다. 화단도 이 전시회를 통해 동덕여대 동문들의 특성과 다양성 및 발전상을 느낄 수 있었으리라고 생각하고, 현 재학생들은 현 상황을 보면서 자신의 앞으로를 생각하고 그 길을 수정하거나 따라가야 하리라고 생각한다. 2)에서는 동덕 창학創學 100주년, 동덕여자대학교 개교 60주년을 기념하기 위하여 현재 작품활동을 하는 국내외 모든 동문들이 회화과 동문전인《목화전》에 최대한 참여하게 함으로써 모교의 개교 60주년의 축하의 의미를 더한 동시에 동문들로 하여금 그간의 서로의 작업의 현황을 알 수 있게 하였다.

제2부第二部 제1장第一章과 제2장第二章은 동덕여자대학교가 기획한 단체전이므로, 그들 전시들은 영리적인 일반 화랑이나 국립, 시립 등 공공미술관과 달리 합동 전시의 기회가 힘든 학부 · 석 · 박사과정생이나 교수들의 합동 전시를 가장 순수하게 학술적으로 다루면서도 교육적인 면이 강하다는 속성을 보여준다. 이들 기획전 자체가 한국에서는, 동덕여대 회화과가 대학 화랑인 동덕아트갤러리에서 서울시내 대학 및 대학원의 석 · 박사 과정생과 중국 유명 대학의 학생 및 교수 그림들을 전시함으로써 국내외 그림의 현재의 모습을 보여주어 그들 그림의 특성과 현황을 파악하게 한 것 외에도, 그 기간에 북경 '중앙미술학원'에서의 동덕여대 학부생 졸업전과 저장성浙江省 항저우시杭州市 중국미술학원中國美術學院에서의 석 · 박사전, 북경 공화랑에서의 석 · 박사전 및 타이완 타이페이의 중정中正기념당[46] 전시에서의 '국립대만사범대학' 교수들과 함께 회화과 교수들의 전시참여는, 중국과 한국 내 미술대학에서의 미술관의 역할과 운영 방식, 중국 전시장과 한국 전시장의 전시 문화 · 전시 방법 · 사회에의 기여 등을 비교해 볼 수 있는 기회가 되었고, 전시 기획 상 작품의 선정, 운송 및 통관, 작가의 초대, 그에 부수하는 여러 가지 인적人的 · 물적物的 사항 등에 관한, 우리 화단이나 동덕여대 회화과의 교

46) 타이완의 초대 총통 장제스(蔣介石, 1887~1975)를 기념하기 위해 1980년에 장 총통의 본명인 중정(中正)에서 이름을 따와 설립한 기념당이다. 2007년 '국립대만민주기념관'으로 이름이 바뀌었다. 기념당 주위로 총 면적 25만㎡의 기념공원 내에 있는 기념당으로, 장 총통이 89세까지 살았던 것에서 따와 만든 89개의 계단을 오르면 2층에 6.3m의 장제스 청동상이 있다.

수진들의, 그와 유사한 앞으로의 행사를 위해 우리의 시각을 확대한, 다시 말해서, 큰 성장을 가져온 경험이었다고 생각한다. 일찍이 명明의 동기창董其昌이 회화의 목표인 '기운氣韻이 생지生知', 즉 '자연천수自然天授'이기는 하나 '많은 독서와 여행, 즉 讀萬卷書 行萬里路'로 '기운'을 획득할 수 있다고 했듯이, 우리도, 한국과 중국의 회화 이론이나 실기 방면의 끊임없는 연구 외에 개인전이든 기획전이든 짧은 기간의 전시 현장이라는 퍼포먼스performance를 위한 기획의 경험을 통해 양국의 국민이나 대학의 그림을 보는 눈과 우리와 다른 중국 국민의 대학 전시에의 호응을 보면서, 앞으로 한국에서 대학 전시장의 대중에의 호응 을 어떻게 이끌어 낼 수 있는가 하는 방법은 숙제로 남았다. 그러나 이들 전시를 통해 한국, 더 나아가 한·중 미술계를 보는 눈과 의식이 확대됨을 느낄 수 있었고, 그림과 전시의 제반사항 역시 변화하는 세상에 맞추어 다각적인 연구와 변화를 수용해야 함을 절감하게 되었다.

제3장第三章은 학교라는 제도권을 넘어 외부로 눈을 돌려, 대학 졸업후 한국화 분야에서 활동하고 있는 '한국화 여성작가회'의 2009년 제10회 정기전을 기획하면서 전시기획 의도와 매년 보는 한국화 여성작가회 작가들의 화풍의 변화와 작가들의 특성을 다룬 글이고, 제4장第四章은 '국전' 이후 또 한가지 화가로의 등단 내지 작가의 위치를 재확인할 수 있는 공모전 중 하나로 한국은행의 《제2회 한국은행 신진작가 공모전》에서의 필자의 평론글을 실었다. 이번 한국은행 신진작가 공모전은, 다른 공모전에서는 심사위원이 작품만 선정하는데 비해, 이 공모전에서는 포트폴리오 심사 후 그 중에서 입상자 15명의 작가를 뽑고, 다시 작가들의 자신의 작품에 대한 프리젠테이션과 자료를 보고 그들 작가들과 면담한 후 10명을 뽑은 다음, 그 후 몇 달간의 작품 준비 후에 그들의 작품에 관한 평론글을 실은 도록을 출간하고, 전시로 이어지는, 조금은 색다른 공모전이다. 2차의 심사 과정과 프리젠테이션과 질문·대답 등을 거치기 때문에 전시 때에는 처음과 달리 약간은 수정된 그림들이 제출되어, 젊은 화가들에게는 좋은 기회가 되리라고 생각한다. 여타의 공모전도 공모 방법의 다양화로 다양한 작가의 양성이 필요하지 않은가 생각하게 하는 공모전이었다. 제5장第五章에서는 한국의 대표적인 사립미술관인 삼성미술관 리움Leeum의 개관 3주년 기념으로 열린 《한국미술 – 여백의 발견》전展의 평론글을 실었다. 리움의 《한국미술 – 여백의 발견》전展은 한국미술의 한 특징인 여백餘白을 고금古今의 미술, 즉 옛 미술품과 과거를 기반으로 한 창신創新의 작품들을 전시하면서, 그들 작품 모두에서 여백이 어떤 의미였고, 현대 작품에서 여백은 어떻게 표현되고 있으며, 어떻게 이해되

어야 만 하는가를 다루었다. 전시마다 기획자에 의해 한국 미술이 어떻게 다르게 해석되는가를 생각하게 한 동시에, 그림을 넘어서 조각, 도자기, 설치 등에서 한국 미술의 하나의 뚜렷한 특징인 여백이 어떻게 표현되는가를 생각하게 하였다. 이 전시는, 동양삼국의 예술 중에서 '여백'에 관한 한, 한국은 독보적인 존재임을 증명하였다. 작품은 전시 때마다 기획자의 시각에 따라 다른 모습으로 거듭 태어난다. 작품은 '일즉다—卽多'요 그 역설도 가능함을 보여준 전시였다. 끝으로, 부록으로 2007년 5월, 필자의 '북한 평양 – 묘향산 방문기'를 실어 해방 후 큰 차이를 보이고 있는 북한 미술 기행의 심회 및 작품 몇 가지를 소개하였다.

동북아시아에서는 '그림을 본다고 하지 않고 읽는다' 즉 '독화讀畵'의 전통을 갖고 있다. 필자는 해방 후 서구화되고 있는 현대의 한국 그림도, 전공자에게는 폭과 넓이와 깊이를 주고, 새로운 감상층에게는 진정한 그림의 이해에 다가서게 하기 위해서는 동서미학에 근거하여 그림을 이해하려는 방법을 취해야 한다고 믿고, 한국 현대의 작품을 한국 회화사 및 세계 회화사의 맥락 하에서, 그리고 동서미학에 근거하여 이해하려고 하였다. 그러나 이 글들이 2003년에서 2015년이라는 짧은 기간의 평론 및 기획의도, 작품에 관한 소개글이므로 작가와 작품, 팜플렛이나 화집이 남아있는 지금, 본서는 어떤 의미에서는 이 기간 동안의 자료정리의 성격도 갖고 있다. 상술했듯이, 전시는 과연 하나의 퍼포먼스인가? 그 시간이 가고 그 전시는 우리 기억 속에 어떻게 남아 있을까? 본서는 그 기억이 사라지기 전에, 플라톤의 상기설想起說처럼 다시 상기할 수 있게 다시 한 번 정리한다는 의미도 갖고 있다. 20세기 초 일제강점시대 이래 아직도 정리가 미흡한 근현대 한국미술을 생각할 때, 이 짧은 기간 동안의 필자가 만난 화가와 작품, 화단의 그때 당시의 추세 및 평가와 그들 전시의 실체를 알기 위해서도, 그리고 그때의 역사 속에서의 전시를 정리한다는 의미에서도 이러한 정리 노력은 앞으로도 계속되어야 하리라고 생각한다.

그러나 본서는 필자의 활동의 한계상, 다시 말해서 필자가 대학에 재직하였기에 대학에서의 작가와의 인연으로 인한 개인전 평론글과, 대학에 있으면서 회화과 교수들과 함께 기획한 전시 기획에 관한 글들로 구성되어 있어, 평론이나 기획상 어떤 한계가 있고, 한국화단의 특성상, 대부분 글을 쓸 기간의 촉박함으로 인해 어떤 한계도 있으리라 생각하며, 필자가 미학 · 미술사 전공이므로, 회화의 전문적인 기술 상에도 문제가 있을 수 있으리라 생각한다. 그 위에 또 이 책을 엮으면서 팜플렛이나 화집畵集과 달리 그림 이미지를 선정해야 했기 때문에 팜

플릿이나 화집畵集과 달리 그림 설명이나 그 근거인 이론이나 작품 이미지가 추가되었고, 책자로 출간하면서 인용된 글은 주註를 달아 출처出處를 밝힘으로써, 앞으로 이 분야를 공부하려는 후학後學 및 작가들에게 그 근거점을 분명히 하였다. 그 결과, 이미 발표된 글에서 수정과 첨삭은 불가피했다. 그러나 될 수 있는 한 평론글과 도판 이미지를 함께 보면서 전시 당시 작품들을 이해할 수 있도록 노력하였다. 이 작품 이미지와 글은 시대가 가면 회화사의 또 하나의 자료가 되리라 기대한다.

특히 제2부第_部는 단체전으로 작가의 이미지가 다 들어가 있는 도록과 달리 평론글 외에 몇점의 작가의 이미지만 선정해야 되는 상황 하에서, 또 기획전이기에, 기획의도와 평론, 몇점의 이미지만 들어가 있어, 전체 작품이 전시된 전시회와 달리 독자가 문맥상 이해하는데 그 연결이 어려울 수도 있으므로, 도록의 글 외에 글 중에 도판에 대한 설명들을 첨가함으로써 그림의 이해를 도우려고 노력했다. 또 전시 기획에 필자가 참여한 경우는 기획 의도 및 평론을 실어 그 기간동안의 화단 상황이나 기획 의도의 일부나마 알 수 있게 하였다. 기획전·단체전의 경우에는 흔히 기획의도만 중시하고 참여작가를 소홀히 하거나, 참여작가가 중시되는 경우에도, 그 기획의도에 맞는 작품이 나오지 않는 경우가 있으므로, 그러한 경우 작가의 당시 작품에 대한 소개나 이해에 대한 공부는 앞으로 독자들이 추가해야 할 부분이다. 본서에서는 그때, 기획의 의도와 함께 참가자까지 밝힘으로써, 한편으로 참여작가에게는 앞으로 그 참여 때의 초심初心을 살려 작업에 매진하기를 기대하고, 다른 한편으로는 21세기 초의 '역사와 시대성'을 정리하고 규명하는 동시에 그 기획의도 하에 전시된 그림들의 실체 및 특성, 그들 간의 관계를 이해하게 하였다.

마지막에 「부록」으로, 해방 이후 갈라진 우리 민족의 미술, 오히려 구미歐美나 아시아의 다른 나라 미술보다 낯설고, 한국과 중국, 구舊 소련의 미술이 혼합된 듯한, 우리가 접하기 어려운 북한 기행을 실음으로써, 북한 미술의 일면이나마 엿볼 수 있게 하였다.

또 각 전시회의 〈작품 도판〉에서는 작품 이해에 필수인 '크기'와 색과 소재, 소장처를 기재해 앞으로 진작眞作을 볼 때 참고하게 했고, 매해 전시가 계속 늘고 있는 상황에서, 작품 이해에 필요한 작가의 실제 생년生年과 간단한 학력, 중요한 전시, 수상 약력만의 간단한 「작가약력」을 기재함으로써 본서의 자료적 성격을 강화했고, 기존의 평론집과 달리 글 중에 나오는 참고문헌을 게재함으로써 평론의 근거인 미학·미술사 이론에 관심이 있는 작가나 미술평론

을 공부하려는 후학들에게 그 전거를 제공하고자 했으며, 번역서의 경우, 원서를 참고하여 번역에서 오는 간극을 극복하려고 노력하였다.

필자에게 2015, 2016년은 이 책을 출간하기 위한 준비의 해였다. 어쩌면 양립될 수도 있는 전혀 다른 개인 평론글과 기획전시, 단체전 글을 묶으면서, 이 책의 가이드라인을 정하기 위해 본서 앞부분에 「전시와 작품」이라는 도입부의 글을 쓰면서 그간의 유럽과 아시아 답사여행들이 주마등처럼 지나갔다.

미학·미술사는 예술작품 위에서 성립하는 학문이고, 그것은 작품에 대한 감동에서 시작된다. 작품은 감동에 의해 새로운 작품으로 탄생한다. 따라서 전공자는 항상 작품의 현장, 즉 역사 상 작품이 제작된 현장과 지금 소장하고 있는, 또는 전시되고 있는 현장에 설 필요가 있다. 과거는 지나갔으므로 전시 현장이, 지금의 해석이 중요한 이유이다. 독자는 전시에 선택된 그림, 이미지들을 통해 전시의 기획 의도나 작가의 제작 의도를 이해하고, 본서를 위해 채택된 그림의 도판을 통해 필자의 평론의 의도를 이해하게 될 것이다. 틈틈이 이루어진 국내 답사는 물론이요, 방학마다의 구미歐美와 동북아시아 및 동남아시아의 미술관 탐방 및 유적 방문과 사진을 찍고 인쇄 그림과 슬라이드, 도서를 구입하면서, 필자는 연구자의 입장에서 확인을 하고, 작품의 현장에서 학문의 시대에 따른 변화를 읽으면서, 학문을 하면서 놓쳤거나 미처 생각하지 못했던 부분으로 연구를 확대하였다. 그 기억과 감동, 그로 인한 작품을 보는 눈의 변화를 일부나마 기록함으로써 본서에서 필자의 그간의 수많은 답사가 작품의 진정한 이해에 도움이 되었기를 기원해 본다.

이러한, 이제까지의 평론집과는 조금은 다른, 도판과 더불어 그림을 읽어가는 독화讀畵 방식의 본서本書가 세상에 빛을 보도록 힘써 주신 학연문화사의 권혁재 사장님과 그 수많은 수정과 작품 이미지의 교체 및 저작권 문제 등에 노고를 아끼지 않은 편집자 권이지 씨에게 고마움의 마음을 전하며, 이 책이 참여 작가와 미학이나 미술사학, 회화이론이나 전시기획을 공부하는 사람들에게는 전시추억을 환기해 앞으로의 작품 제작 및 작품 연구에 매진하게 하는데 도움이 되기를 기원한다.

2016년 6월 김 기 주

第一部
개인전 평론

第一章 추모전 · 회고전

황창배 | 인식과 열정, 전통과 현실 사이에서

《황창배 展》 · 2003. 04. 09 ~ 05. 04 · 동덕아트갤러리

I. 서론

1993년 7월 『월간미술』이 집계한 '미술애호가가 가장 좋아하는 한국작가' 10명, 즉 박수근, 김환기, 이중섭, 황창배, 장욱진, 남관, 천경자, 김흥수, 김기창, 유영국 중에서 황창배 (1947~2001)는 유일한 40대 작가로, 천경자, 김기창 같은 대 선배와 더불어 대표적인 동양화 화가였다. 필자가 그의 사후死後 이번 전시 평론을 쓰기 위해 본인, 또는 가족에 의해 스크랩된 많은 기사를 보면서, 작가 황창배는 작가로서 자신 및 자신의 작품에 자부심이 남달랐으면서, 외부의 평가에 귀 기울이고 있었던 작가였음을 알게 되었다.

조선왕조를 관철한 유가儒家의 가르침인 '수기치인修己治人'이나 '수신제가치국평천하修身齊家治國平天下'를 볼 때, 우리의 전통적인 사유는, 사랑이 '자기 사랑'으로부터 '사회'로, '국가'로 확산되는 것이요, 자신을 수양한 후 남을 다스리는 것 – 수기치인修己治人 – 이었다. 황창배의 그림은 분명 전통적이었고, 이는 우리 작가들이 다시 생각해야 만 할 점이다. 그러나 그가 몇 년에 한 번씩 전시회를 열 때마다 보인 큰 변화에 대중이 환호한 원인은 그가 창조해 간 회화언어가 쉽고 고유한 우리의 회화언어에 기초하면서 시대에 부응했기 때문이 아니었나 생각한다. 그런 한편으로, 우리 미술계가 70-80년대의 그 대단한 추상시대를 거쳤고, 지금도 추상이 계속되는 상황에서, 상기上記 『월간미술』이 뽑은 한국 작가들은 매체가 동 · 서양화 어느 쪽이었든지 간에 한국인의 언어와 정서, 표현방법을 가진 작가가 대부분이었다는 점은 현대의 작가가 지향하고 있는 점에 어떤 경종을 울려준다.

그는, 보수적인 동양화 화단의 경향과 달리, '한국의 문제를 한국인의 이미지와 정서로 표현'하기 위해서 동·서의 재료를 가리지 않고 차용借用한 작가로, 이는 아마도 그의 젊음과 성격에서 온 과감함이었을 것이다. 그의 그러한 실험적 모험은 당시 비평에 의해 '동·서양의 파격적인 재료와 기법의 사용'으로 오히려 '동양화의 파격적인 현대화 내지는 영역을 확장하였다'고 평가되었지만, 사실상 동·서양화는 재료로 나누는 것이 아니라 화가의 의식意識, 즉 화의畵意와 표현 방법에 따라 나누는 것이요, 화가의 생명이 '자유와 독창성'임을 생각한다면, 이러한 그의 행동은 당연하다. 오광수는 1987년 황창배의 선화랑 전시회의 글, 「문인화적 발상과 민화적 소재 지향」에서 그 시대에 "조만간 서양인의 시각이 아니라 우리의 시각으로 우리 양식을 재점검하는 시기의 도래"를 요망한 바 있다. 이러한 관점은 지금도 우리 작가들에게 요구되는 상황이다.

그러한 그의 평가는 그의 생평生平을 볼 때, 성장 배경에서 어느 정도 성숙된 것임을 알 수 있다. 그는 한의사 아버지에게서 한학漢學과 노장老莊을, 장인인 철농鐵農 이기우李基雨(1921~1993)에게서 서예와 전각을 배웠고, 어머니에게서 예술성을 받았다고 생각되는데, 이들 세 가지 요소는 그의 그림의 기본틀이 되고 있다. 평생 어머니의 훈도 밑에 있었던 만큼 그의 어머니에 대한 애정 역시 남달랐다. 특히 교육열이 대단했던 어머니는 그를 방산국민학교에서 그 당시 중학교 입학률이 가장 좋았던 덕수국민학교로 옮겨 그로하여금 경복 중·고등학교, 서울대라는 정통 엘리트 코스를 거치면서 화가로 성장하게 하였다.

그의 청소년기는 온통 군정시대였고, 그가 다닌 경복 중·고등학교, 서울대학교는 당시의 힘든 현실이 보이는 서울의 중심지, 종로구여서, 그는 한국의 정치·사회상을 보면서 청소년기를 보냈다. 해방후 세대인 그는 태어나자마자 남북의 혼란과 한국전쟁을 겪었고, 청소년기에 4·19혁명(1960), 5·16군사정변(1961) 등 혁명·민주화로 이어지는 격변기에 살았으며, 대학·대학원 재학 시기는 대학생들 간에 탈춤, 유·무형 인간문화재, 임창순 선생의 태동고전 연구소 수학 등 우리 전통문화에 대한 관심이 남달랐던 시기였기에, 그의 실험과 이례적인 일탈은 오히려 그 시대 의식 있는 젊은이들 세대의 공통 특성이었다고 생각된다. 그림에도 불구하고 2001년 9월 작고한 황창배의 사후死後 신문기사는,

"기존 한국화의 틀을 깨는 파격적인 실험으로 전통 한국화의 현대화에 기여"(내외경제)

"한국화의 정체성에 대한 논란의 불씨를 제공하기도 했다. 재료와 기법을 파괴했지만, 그가 추구한 것은 한국적 정서와 이미지를 새로운 틀에 담아보려는 것이었다. 작품 사인(sign)에 서기西紀가 아닌 단기檀紀를 고집한 것도 같은 맥락이다" (조선일보, 「한국화 재료 · 기법 파괴, 화단의 테러리스트」)

"소재와 기법에서 전통적인 틀을 깨며 동 · 서양의 경계를 넘나드는 파격적인 시도로 80년대 이후 한국화의 영역을 확장시킨 작가"

"98년 말 한국화가로는 처음으로 북한 사람들의 생활상과 유적을 담은 작품전을 연 작가"

"서울 · 밀라노 · 파리 · 보스턴에서 작품전을 연 작가" (대한매일)

"화단의 이단아" (한겨레)

등으로 황창배의 작품 세계를 특징짓고 있는데, 이는 그러한 대학 · 대학원 시절의 의식이 그후 지속적으로 그의 그림에 투영된 것이었다. 그들 평가는, 시대적 배경으로 인한 그의 어쩔 수 없는 선택이어서, 이러한 논지로만 황창배의 작품을 평가하는 것은 무언가 결여된 면이 있다.

그의 작품은 재료와 기법은 물론이요, 한국화에서 가장 중시되는 화의畵意면에서 조차 동 · 서양화를 넘나들고 있어, 일제강점기에 시작된 한국 화단의 한국화와 서양화 구분을 다시 한번 생각해 보게 된다. 지금 동양화 작가 중에는 서양화단의 뛰어난 작가들의 구성법이나 배경, 대상처리 방법을 차용한 작가도 흔하고, 20세기 후반의 서양미술의 영향도 나타나고 있다. 그러나 남관의 '문자' 그림이나 이응노의 '핵 시위'나 '강강수월래'인 듯한 기호화된 인간 군상, 문자 추상, 된장을 풀어서 그린 그림이나 밥알을 짓이기고 된장을 안료로 한 조소, 김환기의 붉은 점, 먹점, 푸른 점들을 어찌 한국 그림이 아니라고 할 수 있겠는가? 유럽인들은 이응노는 동양화가, 남관과 김환기는 서양화가라고 구분하지 않는다. 그저 한국의 화가, 세계 속의 화가일 뿐이다. 그러나, 한국인의 풍토 · 사유思惟 · 정서情緖가 없이 그들 그림을 어떻게 이해할 수 있을까? 유럽 화단은 그들의 그림을 한국화로 이해하고 있다. 우리 화단은 선전鮮展 이래 동양화와 서양화로 불리는 두 영역으로 나뉘어져 왔고, 그 두 영역은 지금까지 마치 아무도 무시할 수 없는 성城처럼 한국화 내지 동양화 · 서양화로 자기 영역을 고수하고 있다. 이제는 재고再考해야 만 할 때이다.

그러나 세계 유명 도시에서 전시회를 가질 정도로 평가된 황창배의 그림은, 한편으로는 사

후死後 기사나 자신의 말에서 보이듯이, "한국의 이미지와 정서를 표현" 하기 위해 "동 · 서양의 재료와 기법을 파격적으로 활용"해서 오히려 "동양화의 파격적인 현대화 내지는 영역을 확장"했다고 평가되었으면서도, 다른 한편으로는, 신항섭이 말하듯이, "일관된 창작열 및 조형적인 사고" 때문에 그를 기존의 형식미학에 적용시키기보다는 "오히려 기존의 형식미학에서 간과한 미적 요소를 새로운 시각으로 검증한" 작가로, "표현언어 및 기법의 새로움보다는 새로운 조형형식에 작가적인 열정 및 신념을 바친"(미술시대) 작가로 평가되었다.

그는 해방 후 출생해서 대한민국의 교육을 받고 자란 '해방 후 세대'로, 전통적인 교육보다 그 당시 최고의 교육, 즉 한국의 중심, 서울, 그것도 당시 서울의 중심인 종로구에서 그 당시 최고라고 평가된 유럽식 · 미국식 교육과 그들의 화풍을 보고 배우며 살았다. 그의 일생은 1978년, 국전에서 대통령상을 받은 후 교수가 되어, 30~40대는 교수로, 91년 이후는 전업작가로, IMF 이후에는 다시 교수로 이어졌으니, 본고本稿에서 그 당시 엘리트 화가들의 코스였던 국전 시상과 교수작가로서의 역할과 전업작가로서 그의 작품을 되돌아보는 것도 의미있는 일일 것이라고 생각된다. 지금 그의 마지막 교육의 장場이었던 동덕여대에서 그를 기려 연 동덕아트갤러리에서의 이번 유작전遺作展을 보면서 그의 작품의 진면목을 재조명해 해석해 보는 것은 20세기 후반, 동 · 서양 문물이 맞부딪치면서 서구화 경향으로 간 격동기에 동 · 서양의 이중적인 삶을 살다간 작가들 및 현재 우리의 작품들을 이해하기 위해서도 이러한 작업은 필요하리라 생각된다.

한국인의 미적美的인 것das ästhetische과 서양인의 미적인 것이 다르듯이, 동 · 서양화의 이념 · 표현 방법 · 평가 척도도 다르다. 해방 후 비평계는 이제까지 서양미학에만 치우쳐 있다. 그러나 화단의 성격과 그림의 근거가 달라 서양미학이 한국 미술의 비평의 기준이 될 수는 없다. 그렇지만 아직도 우리의 전통미학 내지 동양미학에 대한 연구는 미흡하므로, 본고에서는 서구미술의 영향이 컸던 시기를 살았던 그의 작품의 중요한 특징 몇 가지와 대표작 몇 점을 들어 서양미학과 동양미학, 또는 한국미학적 관점에서 그의 그림세계를 조명해 보기로 한다.

Ⅱ. 전통과 현실 사이에서

1. 전통으로 현대화現代化를

황창배가 화단에 혜성처럼 등장한 것은 1977년 제26회 국전에서 문화공보부 장관상 수상에 이어, 1978년 제27회 가을 국전에서 대통령상을 수상한 동양화 비구상작, 〈비秘 51〉(그림 1)을 통해서였다. 이 작품은 동양화 최초의 비구상 부분 대통령상 수상작이라는 데에 그 의미가 있다. 그의 대상 작품은 구상이 위주였던 동양화 화단에 비구상, 추상이 평가되었다는 점에서도 그 의의를 찾을 수 있다. 그러나 한국화에서의 추상인 이 작품은 한지韓紙나 비단바탕에 구상적 표현 경향이 강했던 전통적인 동양화에서 거의 보편화된 비단이나 한지라는 화면에서

그림 1 〈비秘 51〉, 130×162㎝, 마직에 수묵 담채, 1978

일탈해서, 한지 대신 마대를 물로 빨아 부드럽게 만든 마직천에 먹, 붓 등 전통적 동양화 재료에 의한 수묵 담채, 그 중에서도 선염渲染에 의한 '연무煙霧'로 오묘한 동양적 신비를 처리한 작품이라는 점에서, 즉 거칠고 투박한 당시 현실을 반영한 듯한 마직 천에 수묵 담채의 전통과 70년대 당시의 수묵 바람, 우리 채색 살리기의 한 단면 등을 추상화로 잘 융합하고 있다는 면에서 당시로서는 특기할 만한 사건이었다.

그의 이러한 그림 경향은 그 후 서양의 재료와 전통 화법의 활용으로 진전된 결과, 한국 동양화 화단에서는 '이단아'라는 평가를 받았지만, 그러나 1993년 미국 보스턴에서의 개인 전시회에서는 아직도 오히려 '너무도 한국적'이라는 평을 받았다. 그것은 아마도 서양화에서는 낯선 수묵선염의 응용에 의한 것 때문이었으리라 생각되는데, 그는 이 전시를

"그들의 눈에 내 그림이 좋게 보여서 싫을 리는 없지만, 그들의 입맛에 맞지 않더라도 그들
의 현대미술에 물들지 않은 한국 자생自生의 현대미술을 보여주겠다는 의도로 열린 전시회
였다."

고 회고하면서, 문화의 교류도 약육강식임을 믿는 그에게 이 전시가 사실 그간 마음 한구석에
외국의 우수한 문화를 접목시킨다고 자신도 모르는 사이에 그들 문화에 물들어 있는게 아닌
가 하는 조그마한 의구심을 비리고 '한국 자생의 현대미술'을 한다는 의식 속에서

"이 땅에 태胎를 묻고, 그 정기를 받으면서 살아온 토종으로서 한국인의 정신이 고스란히
살아있다"

는 것을 확실히 깨닫게 했다고 토로했다. 그러나 그의 이러한 토종으로서 한국인의 정신에
도 1999년 2월 14일자 뉴욕 타임즈 기사는 그들의 입장에서 다섯 명의 그룹전을 '국가나 미
디움의 전통을 응용해서 최신화시켰다(Updating and Adapting Traditions of a Country or a
Medium)'는 제목 하에,

"아직도 아시아의 관례와 국제적인 근대주의간의 경계에서 국제적이지 못하고, 고대와 현
대가 융합되어 있지도 못하다"

고 혹평을 당한다. 그러나 하나의 연속적인 백묘선白描線으로 기술된 이미지인 황창배의 오일
스틱 소묘, 〈무제〉(그림 2)에 대해서는

"칼더의 아크로바트 소묘처럼, 황(창배)의 무녀舞女, 무사武士, 악인樂人들은 예술가의 열정적
인 장인기匠人氣에 의해 본질적인 것들로 추상되었으면서도 생동적이다"

는 호평을 받았다. 이 평은, 그가 고도의 집중 속에서 용필의 굵기에 비수肥瘦가 없는 전통적
인 동양화의 백묘白描 인물화법을 전통적인 붓이 아니라 서양화 소묘 재료인 오일 스틱의 선

으로, 즉 유연한 무녀, 무사, 악인을 리드미컬한 선으로 현대적으로 응용한 것을 "열정적인 '장

인의 기질匠人氣'로 본질적인 것을 생동적으로 추상하였다"고 본 것이다. 이것은 그의 20여년 간의 실험이 오히려 동양화적으로 성공했다고 본 것이다. 동양화 쪽에서 보면, 그의 그림에서 그의 상술한 생각과 작업의 근간인 동양화적 속성이 여전히 지속되고 있다고 본 것이다.

보링거Wilhelm Worringer(1881~1965)가 말했듯이, 현대사회는 더 이상 자연과 조화를 이룰 수 없을 정도로 인간은 자연으로부터 소외되어 있거나 자연을 파괴하고 있다. 황창배의 대학시절과 젊은 시절, 한국의 1960~80년대의 젊은이들은 모든 것에 반대

그림 2 〈무제〉, 143×193㎝, 한지에 혼합재료, 1999

그림 3 〈무제〉, 334×178㎝, 한지에 먹과 분채, 1988

그림 4 〈무제〉, 95×130cm, 한지에 먹과 분채, 1986

를 하는 것이 인텔리라고 생각할 만큼 정치와 사회에 대해 부정 일변도의 모습을 보였다. 시대가 더 이상 세상과 조화롭지 않았고, 산업화·기계화로 인간은 자연을 생각할 여지가 없었다. 자연과의 조화는 아직도 그 시초가 보이지 않았기에 그의 감성은 한국화를 그리면서도 1978년 국전 대통령상 수상작 〈秘 51〉에서 보듯이, 부정 일변도의 생각이나 감정이어서 긍정적인, 전통적인 한지나 고운 비단 대신 자신의 거친, 부조화의 생각과 감정을 거친 마직 천을 사용하여 표현해, 생각 많고 복잡한 감정 상황을 역설적으로 여백없이 화면 가득히 표현했다. 80년대에는, 전통적인 노장老莊의 '무위이위無爲而爲'의 무無, 불가佛家의 허공虛空의 허虛에 해당하는 여백이 잠깐 잠깐씩 표현됨으로써 관자觀者로 하여금 오히려 작가의 불안한 심정을 더 엿보이게 하였다(그림 3, 4). 북송대北宋代이래 중국 산수화에서 큰 산大山을 표현하기 위해 중간을 아무것도 그리지 않는 무無인 왕유의 파묵破墨인 연무煙霧로, 차단해서 숨겼다 나타냈다 하는 은현隱現이나 장로藏露 기법으로 오히려 그 크기를 크게, 깊이와 넓이를 더 깊고 넓게 보이게 하는 한편 신비감을 더하게 한 것을 응용한 것이었다. 청淸의 화론가, 심종건沈宗騫이

"만약 통체通體가 빡빡하고 꽉 차있는 경우, 능히 한 두 곳을, 구름이나 강〔水〕으로 작게나마 비워두면, (그곳 모두가) 화가의 영기靈氣가 통하는 곳이 된다."

고 말했듯이, 유有의 표현보다 더 강한, 무無의 허허虛虛로움을, 또 하나의 역설로 간간이 표현함으로써 불안을 가중시킨 것이었다. 1988년 12월 초, 미美 국무성 초청으로 세계 각국에서 선발된 15명의 작가와 함께 뉴욕 주州 북부의 야도 예술가촌Yaddo Artist's Colony에서 40여일간 거

의 매일 퍼붓는 흰눈, 잿빛 하늘, 꿈처럼 뛰노는 노루 떼, 가족에 대한 그리움, 지독한 추위 속에서 화실에 틀어박혀 그림만 그리면서 작업했던 기간에, 그는 "나중에 내 몸 안의 무엇이 폭발하는 기분과 함께 정신없이 그림이 그려졌다"고 회고했다. 그는 중국회화사에서 작가를 이분二分했던, '인식의 작가'이기보다는 '열정의 작가'였다. 그러한 복잡한 시기를 살았던 그는 복잡한 상황을 역설적인 여백, 그것도 극히 적은 파묵의 여백으로 표현했다. 〈무제〉에서 빽빽이 가득 채운 화면가운데 비어 있는, '조그마한 공간이 화가의 영기靈氣가 통하는' 소통 통로요, 바로 작가 자신의 영기를 뿜어내는 곳이었다(그림 4). 여백이 화면을 주도하는 전통이 차용된 것이다. 그러나 그 여백은 조그마한 여백이었기에, 우리의 마음은 주위의 채색의 빽빽함때문에 복잡함을 더 극대화한다.

그 후 그의 그림은 더 다변화되었다. 그러나 이러한 표현은 일반적으로 그의 대표작이라고 일컫는 〈무제無題〉 시리즈에서도 나타났다. 뉴욕에서의 내적 폭발에 대한 체험은, 그림을 그리는데 자동차의 예열같은 순간이 필요한 작가였던 그에게 자신의 또 다른 면모인 내적 열정을 확인하게 한 듯하다. 그의 일련의 〈무제〉 그림에서 느껴지는 '무無'는 동양화의 특성이기도 했지만, 무언가 채워지지 않는, 끊임없는 무엇이 생성되는, 상술한 노장老莊의 '무無', 불가의 '허虛'였다.

미술대학 교수로서, 방학을 제외하면, 학생을 가르치는 중간중간 그림을 그릴 수 밖에 없던 그에게 40여일 간의 끝없는 표출 욕구와 그 결과를 지켜 본 작가로서의 뉴욕에서의 체험은 그로하여금 교수직을 그만두고 전업작가를 택하게 했고, 그 후 그는 주위에 인가人家가 거의 없이 철저한 자기소외와 고독일 수 밖에 없던 증평의 작업장에서 IMF가 올 때까지 작업에 전념했다.

20세기 현대미술은 '자기소외'와 '고독'의 소산이다. 뉴욕에서의 40여일 간 27점을 그렸다는 사실과 그 기간동안의 다양한 표현은 그의 그림의 성격과 생활을 바꾸게 했고, 자기 자신에 대한 믿음을 확인하는 계기가 된 듯 하다. 그러나 그는 평생, 전통적인 동양의 음양이나,

그림 5 〈무제〉, 36×32cm, 한지에 먹, 연도미상

복잡한 감정을 소疏와 밀密(그림 3, 4), 채색과 수묵 등, 극極은 극과 통한다는 이분법과 전통 문인화의 제화시題畵詩기법을 차용한(그림 5) 전통 문인화의 방법으로 자신의 정신세계를 완벽하게 표출하고자 했고, 그것들은 점점 그의 회화언어로 자리를 잡아갔다.

그러나 이러한 이분법은 동양에서는 서양화처럼 상극이 아니라 상보적인 관계이므로 화면을 채우든 비우든, 즉 소밀疏密에서나, 채색이든 수묵이든, 그 역할을 잘 수행하고 있다. 특히 중국과 소련이 죽竹의 장막, 철鐵의 장막으로 닫혀 있으면서 미국과 소련, 남북한의 첨예한 대립과 군사정권 하에서의 70년대부터의 본격적인 한국의 발전은 젊은이들로 하여금 전통과 현대의 크나 큰 간극이 보이는 갈림길에서, 한편으로는 전통을 찾으면서도, 꾸준한 연마가 필요한 전통적인 테크닉 대신 그 간극을 민중화로 왜곡된 전통을 택하든 정서적으로 마음의 평정을 잃고 서양의 테크닉, 서양의 추상을 택하면서, 다른 한편으로는 무의식적으로 전통을 차용하고 있었다. 최광진이 '무법과 자유'는 황창배가 평생동안 일관되게 추구한 화두話頭요, 그가 던진 한국성과 현대성에 대한 치열한 고민의 요체를 형식의 굴레에 갇혀 있는 (전통 동양화의) 법을 해체하면서 전통 속에서 꽃피운 그의 아방가르드적 실천으로 보고, 그의 인기와 대중의 애호를 전통에 근거한, 끝없는 실험 정신이 고답적인 한국화에 새로운 활력을 제공했다[1]고 본 것은 앞으로 후학들이 고민해야 될 부분이다.

동양미학적 관점에서 보면, 회화의 이상理想은 이치를 밝히는 '명리明理'이면서, 그 궁극목표는 '기운氣韻' 또는 '신운神韻'이었다. 기운이나 신운은 사혁謝赫의 화육법畵六法 중 '응물상형應物象形'과 '수류부채隨類賦彩', 즉 자연의 형과 색에 근거하지만, 골법용필骨法用筆에 의해서만 기운이나 신운으로 초월한다. 다시 말해서, 수묵에 의한 골법 선骨法 線에 의해서만, 즉 최소의 기技를 통해서만 기운으로의 초월이 가능했기에, 채색화, 서양화 기법으로는 앞으로도 고민해야 될 부분이다.

동북아시아의 도자기가 우연성에 의해 다각적인 발전을 이루었듯이, 그는 80년대에는 위험한 실험일지라도 즉흥적인 우연성에 큰 기대를 걸었다. 그 즉흥성·우연성은 주로 색이나 동양화의 파묵·발묵기법에 의존했고, 철농으로부터 서예를 배운 결과, 대나무나 연꽃 잎, 오동 잎 등의 전통 모티프에 의존했다. 〈무제〉(그림 4)에서는 가운데 부분의 대나무 잎이라든가 그

1) 최광진, 「무법의 신화」, 아트 인 컬처, 2001년 10월호.

옆의 여백이 그림의 중심을 지지하고 있다. 그러나 그는 채색화에서, 그리고 앞에서 본 오일스틱의 선線에서(그림 2) 선의 실험은 이미 시작되고 있었다.

그의 작품은, 구상이든 비구상이든, 그 본질을 좌우하는 자연의 근본 형形이나 근본 색을 잘 활용하고, 동양화의 선염渲染을 잘 활용했다는 면에서는 전통적이다. 그러나 그에게 구상적 형形에 자질이 있었음에도, 그리고 가정적 훈도가 유교적·노장적이었고, 철농 이기우로부터 서예와 전각을 배웠음에도 그 자질을 사용하지 않고 형形을 깸은, 시대 탓인가 이미 자기 속에 어떤 틀로 배태胚胎되고 있어 그의 그림으로 하여금 이율배반적인 요소를 갖게 했다. 그의 젊은 시절 한국의 시대상황의 격변은 작가들로 하여금 이성적인 선線보다 감성적인 색으로 표출하게 했고, 선線보다는 면面으로, 담묵淡墨보다는 먹의 농담을 통해 다변화되게 했는데, 그도 중국 문인화의 이상理想인, 깊이 침잠한, 동원董源의 '평담천진平淡天眞'이나 전통적인 담묵淡墨이나 용필의 선보다 다차원적인 매채와 색으로 시대에 예민하게 반응함으로써 오히려 그의 시대의 특성에 동참했다.

이제 우리는 반문해 본다. 20세기 말末, 시대 상황과 산업화로 가속화된, 힘든 삶에 여유를 느낄 수 없어 그로하여금 사회나 자연을 대하던 방식이 사유思惟보다는 감정 방식에 훨씬 무게가 가는 예술을 하게 했다면, 1990년대 한동안 불었던 '황창배 신드롬'의 실체는 무엇일까?하고. 다음에 그 실체를 구명해 보기로 한다.

그림 6 〈무제〉, 100×144cm, 장지에 혼합재료, 1990

2. 일반언어가 회화언어로

1978년 국전에서 동양화 추상으로 대통령상을 수상한 후에도, 그는 동양화의 방법론을 무시하기보다 기본 색과 형은 있어야 한다는 동양화의 전통을 지속했다. 피카소가 그림이 집안장식에 그치지 않고, 적을 공격하고 방어하는 전쟁무기가 될 수도 있다는 생각을 하

그림 7 〈무제〉, 130×162㎝, 한지에 혼합재료, 1991

그림 8 〈무제〉, 160×128㎝, 한지에 혼합재료, 1991

고, 예를 들어, '황금관을 쓴 소' 등 스페인의 사고와 정서를 근거로 표현한, 자신의 일련의 엽서 작품을 팔아 스페인 내란을 지원했고, 나치의 공중 폭격으로 인해 오랜 역사를 지닌 바스크족의 문화와 종족이 파괴됨에 대한 인류애적 고발이자 경고를 표출한, 그의 유명한 〈게르니카〉에서 소와 말, 불타는 건물, 부러진 칼을 들고 죽어 넘어져 있는 군인, 죽은 아이 - 고개가 뒤로 젖혀 있다 - 를 안고 울부짖는 엄마 등 유럽과 스페인의 전통적인 표현을 쓰되, 처절한 인간의 심사로 인해 색 위주의 서양화 표현방식을 무채색으로 바꾸었듯이 - 거의 회화사상 혁명적이라고 할 만하다 - , 황창배의 〈무제〉 시리즈 중 일부에서 '우리의 일반언어인 한글과 한자가 자신의 회화언어로' 전용되어, 화면에 '×'字를 쓰거나 자유로운 방식으로 한글과 한자가 쓰여졌다. 첫째 예는 '×'字이다(그림 6, 8). '꼬꼬댁'하고 우는 닭을 '높고 큰 집에 대해 곡哭을 하는 곡고택哭高宅'으로 의미를 변화시켰고(그림 6), 물고기나 사과의 내부가 금속성 물질로 가득 찬 것을 투시해서 표현함도 모자라 '×'字를 씀으로써 우리의 일반적인 맛있는 사과나 물고기의 맛있는 과육果肉이나 물고기의 살과 뼈가 있어야 할 자리에 쓰레기가 차 있는 일련의 환경고발적인 대작大作들은(그림 7, 8), 우선은 사과나 물고기의 크기를 예상할 수 없이 큰 크기로 확대해 고발 내지 경고의 수위를 높이고, 전통적인, 정제된 섬세한 동양화의 색이 아니라 대상 고유의 색인 빨강, 초록, 검정 등 혼합재료의 극채

색을 커다란 거친 붓터치로 그리면서, 공해 물질로 가득찬 사과나 물고기를 그리고, 물고기의 경우, 화면을 꽉 채우게 검은색으로 'ㄨ'字를 씀으로써(그림 8), 맛있는 먹거리가 아니라 날로 심각해지는, 무심코 버려지는 공해公害물질과 자연파괴에 대한 우리의 사고 및 행위가 절대로 안됨을 경고하고 있다. 그것은 그러나 사과나 물고기만이 아니라 우리 인간 자신에 대한 이야기이기도 한 듯 하다. 그러나 그러한 강한 고발이자 경고는 어떤 타협도 없다. 그러한 상황의 경고는, 물론 어린 아이같은 발상이기는 하나, 그 크기와 극채색으로 극대화되었다. 〈그림 6〉에서는 만화 기법인 '말풍선'을 이용하여, 우리가 일반적으로 알고 있는, 장닭이 '꼬꼬댁'이라고 우는 것이 아니라는 의미에서

그림 9 〈무제〉, 64×93㎝, 한지에 혼합재료, 1991

'꼬꼬댁' 위에 'ㄨ'字를 쓰고, 흑백의 수묵화에, 우리에게는 낯선 분홍색으로 '哭高宅'으로 수정한다.

그리고 두번째 일상적인 언어의 사용은 다음 두 가지 방식으로 사용뇌고 있다. 제발題跋을 동양 서체 중 정서체正書體인 근엄한 해서楷書, 행서行書등이 아니라 우리가 흔히 쓰는 한글 필기체로 제발 형식에 맞추어 쓰기도 하고(그림 2), 화면 여백에 생각나는대로 한글 필기체로 써내려 가기도 한다(그림 6, 9). 〈무제〉(그림 2, 6)는 화면을 칠하지 않고 그대로 두는 전통을 역逆으로 먹빛으로 특화特化하고, 먹빛 화면 속에 필기체의 언어가, 좌우도, 글씨체의 간격도, 규칙도 없이 계속된다. 서구 미학에서 규칙 없는 예술은 예술이 아니지만, 미처 규칙화될 여유가 없는 그의 격정의 마음이 읽혀진다.

〈무제〉(그림 2)에서는 먹빛 화면 위에 오일스틱으로 마치 백묘같이 굵기가 같은 흰 드로잉으로 빠르게 그려내는가 하면, 〈무제〉(그림 6)에서는, 화가 난 장닭이 목과 날개를 꼿꼿이 세운 채 온몸으로 경고하는가 하면, 장닭의 몸의 먹빛 속 여백이 화면의 짙은 먹빛과 호응하는 일逸적인 표현을 통해 오히려 닭의 곡哭을 강하게 어필하는, 이보다 더한 경고가 있을까? 마치

철망같은 작은 'x'자의 연속 또한 우리를 얼어붙게 만든다. 공해 물질로 가득 찬 배를 가지고 돌진하는 소는 이중섭의 소를 패러디한 것 같으면서도 돌진하는, 강력한 머리의 이미지와 뱃속의 이중성이 우리를 당황하게 한다.

오광수는, 1987-88년의 선화랑 전시작품이나 도쿄 전시회의 작품들 평에서, 화면에 등장하는 불로초와 선인의 이미지, 남녀의 열락悅樂의 장면은 문인화에서 그 발상의 근원을 얻었으나 – 우리 전통의 자기 수양적인 근엄한 사유와 달리 – 민화에 닿아 있다고 말한다. 그러나 황창배의 작품은, 고구려 벽화에서 보듯이, 주인공을 정면으로 표현하는 동양 인물화의 경우와 달리 측면이나 배면背面을 사용한다. 아마도 현대의 자본주의 사회에서 우리는 주인공의 위치를 잃고, 즉 자기 정체성을 잃고 다수의 민중 속의 한 사람이 되었음이 은연 중 표현되고 있는 듯하다. 서양화에서 미켈란젤로를 염원하던 엘 그레코가 그를 넘어설 수 없자 인간을 길게 표현하는 매너리즘으로 바꾸었다면, 황창배의 매너리즘은 매너리즘적이되 강하게 주체성을 주장하지도 않고, 누드 인물이 독립적으로 있지도 않으며, 수묵 혹은 강한 색면 대비 속에서 수묵과 어우러지면서 노장老莊의 경계境界같이 자연 속에서 인어와 물고기, 또는 꽃들과 함께 있음으로써 자유로운 영혼의 유희遊戱가, 유遊와 희戱가 이루어지고 있는 듯하다. 자연의 일부로 길게 늘어진 누드 인물들이 고리를 이루며 이어져 있거나 점점이 자연에 숨듯이 있는가 하면, 때로는 측면으로 당당하게 있으면서도 바깥 세상에는 전혀 관심이 없는 듯이 보이기도 한다.

그러므로 자칫 젊음의 성적인 열락悅樂의 상태로 보이기 쉬운 인물조차 운염暈染이 그 사이 경계를 무난하게 이어주어 색은 색이되 야하지 않다. 현대에 왜소해진 영혼이 마치 어두운 암흑 속에서 자유를 갈구渴求하듯이, 어둠 속에서 이들이 저절로 생성되어 가는 듯이 느껴진다. 북송의 산수화가 대산大山, 대수大水의 '대大'를 그렸기 때문에 그 산수에 거유居游하는 인물은 극히 작으면서도, 크고 엄숙한 산에서 편안하게 거유居游했던 것과 달리, 황창배의 그림은 인간이 왜소해지면서도 고독과 소외 속에서, 그러나 자연속에서 자유를 추구하는 영혼이다. 현대 자본주의의 풍요 속에서 인간은 물질적으로는 풍요로우나 내적인 정신은 오히려 아무 것도 할 수 없는, 철저한 고독 속에서 더 왜소해지고 부자유로움을 보는 듯하다. 모습은 다양하나 화의畵意는 다多속에 일一이다. 그러나 황창배는 뉴욕의 야도 예술가촌에 다녀온 이후 실험정신은 더 깊어져, 색은 동양화의 특색인 운염이나 선염이 없이 서양식 페인팅의 개념으로 전환해 담淡한 색을 쓰거나 적묵積墨으로 깊이를 쌓아가기 보다는 서양화의 칠처럼 밑을 볼 수

없게 했다. 아니 현대는 그 밑을 알 수 없어 그러한 노력이 필요하지 않는지도 모른다.

3. 자유와 독창성

동·서 예술은 모두 '자유'와 '독창성'을 추구하지만, 동·서양의 의미에는 차이가 있다. 그 의미를 알아보기로 한다.

1) 자유

(1) 서양의 의미

영어의 '자유', 즉 'freedom' 다음에는 'of' 나 'from'이 온다. 즉 서양의 자유는 '무엇이 없어지거나' 또는 '…로부터의 자유'라는 의미이다. 그러므로 서양에서의 '자유'란 작가를 얽매이는 어떤 제한적인 요인이 없어지거나 그것으로부터 벗어나는 것을 의미한다. 일찍이 플라톤은 "인간은 존재being의 세계로부터 생성becoming의 세계로 추방되었다"고 말한 바 있고, 그리스도교에서는 인간은 하나님의 금기禁忌를 어겨 에덴동산에서 추방되었다고 한다. 그러므로 서양문화의 2대 축인 그리스 전통과 그리스도교 전통에서 보면, 인간은 존재의 세계, 즉 신과 더불어 살던 낙원에서 '실낙원' 한 존재이다. 따라서 유한한 존재가 된 인간에게는 순수한 자유가 없다. 서양인의 인식으로는, 진정한, 온전한 자유를 가진 존재는 오직 신神뿐이었다. 따라서 인간은 항상 존재의 세계나 낙원에 대한 끊임없는 간절한 사모[渴慕]와 간절한 추구[渴求]를 통해 궁극적으로 완전자인 신神이 되기를, 인간에게 불가능한 자유를 간절히 염원하면서 추구했다. 그러나 중세의 아우구스티누스(354~430)가 말했듯이, 인간은, 예술작품을 제작하는 과정에서, 신의 은총인 영감에 의해서만 순간적으로 완벽한 자유를 얻을 수 있을 뿐이다. 이것은 중세의 토마스 아퀴나스(약 1225~1274)가 제시한 미의 세 가지 조건, 즉 통합적인 완전무결성integrity, 즉 완벽성과 비례나 조화, 광휘성이나 명료성을 보아서도 알 수 있다. 예술이 추구하는 미는 완전무결하고 조화로우며, 빛나는 존재인 것이다.

(2) 동양의 의미

동북아시아에서의 한자漢字의 '자유自由'는 한대漢代부터 '자유자재自由自在', '자연自然'과 동의어였다. '자연自然'의 문자적 의미에는 '자언自焉', '자성自成', '자약自若'·'자여시自如是' 등 세 가지

뜻이 있다. '自'의 뜻에는 '처음'과 '끝'의 뜻이 있고 '저절로' '스스로'라는 뜻도 있으므로, '처음부터, 저절로, 또는 스스로 이루어지고 있다, 또는 이루어졌다〔自成〕', '처음부터 그러함〔自若〕', '저절로, 또는 스스로 이와 같음〔自如是〕'의 뜻이 있다. 다시 말해서, 동북아시아에서는 '자연'과 하나가 될 때, '자유' '자유자재'가 되고 – 이것은 이미 한 대漢代의 서적에서 보인다 – 인간은 자유롭다.[2] 그러므로 동북아시아에서는 예술에서 '자유'니 '자연'이니 '자유자재'라는 개념을 따로 언급할 필요가 없다. 예술도 작가가 자연과 하나가 되면 자유가 된다. 황창배가 증평으로 가면서 전입작가의 길을 택한 깃도 자연인으로서의 지유를 택한 것이라고 할 수 있다. 그 자유는 예술에, 자신의 자연에 몰입할 때, 또는 대자연의 자연과 함께 할 때, 그만의 자연과 하나가 되는 것이었다. 그러나 그 자연은, 북송의 곽희郭熙가, 군자가 자연인 임천林泉을 간절히 사모하는〔渴慕〕이유를 산수 속에는 '살아볼 만한 품등〔可居品〕', '노닐 만한 품등〔可游品〕'의 산수가 있기 때문이라고 하면서, 산수화의 대상은 일반적인 산수가 아니라 산수 중에서도

그림 10 〈이승훈〉, 80×166.5cm, 한지에 수묵 담채, 1984

살아볼 만한 '가거품可居品', 놀아볼 만한 '가유품可游品'이라는 품격品格에 한정한다. 그러므로 곽희는 산수화의 제작 이유와 감상 이유를,

"그러므로 이러한 뜻으로 창조를 해야 마땅하고, 관람하는 사람 또한 마땅히 이러한 뜻으로 궁구해야 한다. 이것이 그 본뜻을 잃지 않는 것이다."[3]

라고 말한다. 서양에서는 신神과 같은 자유를 간절히 사모渴慕하므로 바로크 미술까지는 신과 영웅을 이상理想으로 했고, 동양인은 산수를 갈모하

2) 竺原仲二, 『中國人の自然觀と美意識』, 創文社, 東京, 1982, pp.5-6, 21~31.
3) 郭熙, 『林泉高致』「山水訓」: "觀今山川 地占數百里 可游可居之處 十無三四而必取可居可游之品 君子之所以渴慕林泉者 正謂此佳處故也 故畵者當以此意造而覽者又當以此意窮之 此之謂不失其本意."

기에 그들은 산수화를 그려, 산수화 속에서, 산수에서 노닐거나 살면서 자유로움을 느꼈던 것이다.

황창배는 대통령상 수상 후 가톨릭의 요구로 한지에 수묵 담채水墨淡彩로 이승훈의 초상화(그림 10)를 그리면서, 그리고 북한 기행을 다녀온 후, 구상으로 돌아왔다. 그의 작가 생활은 추상·구상이 반복되었으나, 서양 고유의 진정한 의미의 추상이 아니라, 사회현상에 대한 불안이 그 원인이었던 듯하다. K. 해리스는 현대미술에 초상화가 없는 것은 인간에 대한 존경심이 사라졌기 때문이라고 하지만, 동양화에서, 인간은 천지간의 존재이다. 천天·지地·인人 삼재三才는 본성[性]을 공유하고 있기에, 인간의 이해는 자연의 이해에 있고, 천天·지地의 궁극점은 결국 '참 인간[眞人]'이 됨으로써 도달할 수 있다. 그러한 사유思惟는 이미 육조시대에 고개지顧愷之에 의해 전신傳神이 인간을 그린 인물화의 인물전신人物傳神에서 산수전신山水傳神으로 확대되었음으로도 확인된다. 그는 인물 자체가 갖는 제한성, 특수성 때문에 이승훈 초상화를 제외하고는 인물 및 돌·나무·산 등에 심취하기도 했다. 플라톤이 미의 이데아로 가는 길의 전제조건을 사랑eros으로 설명했듯이, 그 자신 및 가족, 친구에 대한 사랑은 그의 작품이 추상이되 서구적인 부정적인 추상화는 아니게 했다.

공자는 "三十而立, 四十而不惑, 五十而知天命"(『논어論語』卷之二)이라고 했다. 그는 분명 『논어』대로 30대에 화가로 서서, 40대에 이르러 흔들림없는 태도로 자신의 그림을 그려갔다. 80년대 말 90년대 초, 심지어는 2000년까지 계속되는, 그의 대표작을 포함한 일련의 〈무제〉 시리즈는 그 제목 자체가 당시 추상작품에서 유행하던 제목, 정할 수 없이 다의多意적인 제목이지만, 그의 전술前述한 가정환경때문에 그 해석은 다른 동·서양화 작가와는 다른 면을 지니고 있다. 노장老莊은 유有보다는 '무위이위無爲而爲'의 '무위자연'을 강조한다. 그러므로 그의 '무제'라는 제목은, 마치 노장의 '아무 것도 하는 것이 없는 것 같으면서도 하는' '무위이위無爲而爲' 같은 작품이라는 의미요, 유有 즉, 일정한 제목으로는 담을 수 없는 많은 이야기와 열정이 담겼다는 의미일 것이다. 〈무제〉 시리즈 중 일부가 평붓의 사용이나 화선지에 먹을 쏟아 부은 것 같은 묵흔墨痕의 분방한 표현, 물신주의의 유혹과도 같은 즉물주의적인 표현, 대담한 면 구획, 전면全面 회화라고 명명命名할 수 있는, 중심이 없는 이미지가 전면으로 확대되는 것 등을 볼 때, 그의 작품은 서양화의 재현적·완결적 작품이 아니라 동양화에서의 생성되고 소멸해 가는 생명적인 것의 연장선상에서 이해되어야 할 것이다. 그렇지만 낙관의 자유로움이나 〈무

그림 11 〈무제〉, 194×259cm, 캔버스에 혼합재료, 1994

제〉(그림 11)에서 보듯이, 화가의 왜소함, 일상적인 색이 아니라 음陰인 녹색의 커다란 얼굴과 가느다랗고 왜소한 팔·지체肢體는 그가 자연 속에서, 사회에서 자신을 얼마나 사회와 다르며, 상대적으로 왜소하게 느꼈는가를 보여준다. 그의 그림에서는 음陰인 녹색綠色의 커다란 머리와 눈에 비해 지체肢體는 너무나 작은 화가가 캔버스를 꿰뚫어지게 바라보면서 열을 내면서 그림을 그리고 있다. 이는 그의 작가로서의 작음과 어려움을 말하는 것이요, 한국화로서의 정형定型의 틀을 벗어나 〈무제(일명-名 곡고택哭高宅)〉같이 만화 기법을 차용하여 인식의 확대를 말하는 것이며, 그림 제작에의 집중을 말하는 것이다. 서구화되어가는 화단에서 그의 말처럼, "정신은 한국적"이고, 그의 기법 역시 재료는 서양재료이더라도 그의 한국적인 실험인, 무법無法의 자유가 작품을 제작할 때마다 얼마나 그에게 어려웠는가를 단적으로 설명한다. 당시 유행을 반영하듯이, 그는 미세 시각으로 작은 것을 크게 표현하기도 했지만(물고기, 사과, 닭 등), 마치 선화禪畵나 팔대산인八大山人의 그림처럼 지극히 일상적인 것·우연적인 것에서 출발하여 구체적인 의미를 찾아내기도 하였다. 그의 주제의 선택 역시 자유로웠다. 마치 17, 18세기 한국회화사를 보듯이, 인물화에서 산수화, 화조화, 닭, 물고기 등 우리를 혼란스럽게 할 정도로 모티프는 다양했지만, 전통적인 해석에 근거하면 다양한 것은 아니었다. 우리 현대인이 자연에서 멀어짐으로써 우리의 의식상 오히려 모티프가 점점 축소되고 있었던 것이다. 이제 황창배가 그 물꼬를 열고 있다.

2) 독창성 – '정신은 한국, 기법은 자유'

동양화에서는 사혁謝赫의 '화육법畵六法'중 제6법인 '전이모사傳移模寫'가 그림을 배우는 학화學

畵의 첫 단계이다. 즉 대자연이나 고화古畵의 임모臨摹가 첫 단계이다. 그 결과 중국회화, 더 나아가 동양화에서는 사생寫生·사경寫景의 '사寫'와 옛 것을 숭상하는 '숭고崇古'나 '법고法古'가 보편적으로 지속되었다. 그러나 그림 시작을 대자연의 모방이나 고화古畵의 임모臨摹로부터 시작한다고 해서 서양보다 독창성이 적은 듯이 평가하는 것은 잘못이다. 임모의 대상인 고화古畵나 대자연은 끊임없이 우리에게 영감을 제공하고 대상에 대한 다양한 시각과 인식을 제공하기 때문이다. 임모의 목표는 모방이 아니라 임모를 통해 대상에 대한 시각과 인식, 표현방법을 배우는 것으로, 자연을 최단기간에 습득할 수 있는 방법이었고, 북송대에 문인화가들에게 '격물치지格物致知'와 맞물려 자연에 대한 화가의 시각과 인식의 다양화에 최상의 방법이 되었다.

중국 산수화의 원근법인 삼원법, 즉 평원·고원·심원에서의 평平·고高·심深은 중국회화의 이상理想이기도 했지만, 그것으로 가는 길은 작가마다 달랐다. 독창성은 정신적인 깊이와 폭, 높이가 없이는 도달할 수 없고, 오래갈 수도 없으며, 감상층에게 감동으로 다가갈 수도 없다. '흥취로서 잡은 붓은 근실勤實하지 못해 결국 성취할 수 없을 것'이므로, 오대의 형호荊浩가 말하듯이, "일생의 학업으로 수행하면서 잠시라도 중단됨이 없기를 결심"하고 문인들의 "배우기를 좋아하면 끝내는 이룰 수 있다〔好學, 終可成也〕"는 각오가 북송회화를 중국 회화사의 극점에 이르게 했다. 그러나 평생을 공부하더라도 그것을 이루기 위해서는 북송北宋의 곽희郭熙가 말하듯이, '반드시 주의를 집중하여 정신을 통일하고〔注精以一之〕', '엄격하고 진중하면서 삼가도록 하며〔嚴重以肅之〕', '각별히 신중하고 주밀하게〔恪勤以周之〕' 하지 않으면 안되고, 그것도 평생에 걸쳐서 하지 않으면 불가능하다. 곽희는 그것을 '적敵을 대적하듯이', '큰 손님을 맞듯이'라고 말한다. 그러나 현대 산업사회, 자본주의 하에서 사는 작가에게 이러한 면을 기대하기는 어렵다. 〈그림 11〉은 이러한 노력의 힘듬과 그 결과를 적극적이 아니라 소극적인 음陰의 화가, 열내면서 열중하는 화가의 모습으로 보여주고 있다. 더구나 화단의 트렌드에 민감한 한국에서의 현대의 작가에게는 몰입이, 아마도 이러한 집중은 불가능할지도 모른다. 황창배가 뉴욕 야도촌에서의 40일간의 집중적인 작업 체험이 그의 생애를 바꾸었듯이, 곽희의 이러한 작가의 태도에 대한 조언은 작가들의 숙원일 것이고, 숙원이어야 한다.

칸트가 천재의 첫째 특성은 독창성이며, 천재는 학문 영역에는 없고 예술에만 있다고 말했듯이, 독창성은 예술만의 특성이다. 그러나 예술도 인식, 즉 오성의 개념없이는 불가능하다. 공부하지 않으면 불가능하다. 예술을 하게 하는 상상력은 물론이요 기법도, 매체를 다루는 법

도 오성에 근거하기 때문에, 배우지 않으면 그림을 제대로 그릴 수 없다. 모르면 그릴 수 없을 뿐더러 오성도, 기법도 대단히 잘 하지 않으면 훌륭한 작품 제작은 기대하지 못한다. 그런데 한국화단에서 '전통'하면 '답습'이라는 단어를 떠올리고 고개를 돌려버리는 것은 작품 제작 면에서 예술, 즉 기술을 말하는 것이 아니다. 중국의 산수화에서 보면, 극점에 도달하면서 정형화定型化되면, 관례화되어 그 후 명성을 잃었듯이, 정형화가 문제인 것이다. 정형화는 창조가 주主인 예술을 죽게 한다. 그러나 아직도 전통은 우리의 내부에 유전인자로 존재하는 것이기에 우리가 좋아한다면, 그 공부는 어려운 것이 아니다. 1970년대 이후 간송미술관 전시를 보면, 겸재나 단원, 추사의 우리 국민들의 작품성의 인지와 호응도가 대단하므로, 앞으로를 기대해 본다.

해방 후 20세기 말에 이르면, 서양화의 많은 재료와 기법이 거의 실시간적으로 들어왔고, 서양화는 작가가 대상을 대하는 태도, 제작의도가 동양화와 다름이 알려졌음에도, 동·서양화 두 영역은 각각 작가 자신의 제작 태도와, 기법과 재료를 갖고 호환互換은 생각조차 하지 못했다. 20세기 초, 일본에서 서양화를 배워 온 고희동은 그후 다시 동양화로 돌아갔지만, 그의 작품에서 서양화적인 요소를 찾기는 어렵지 않다. 사실상 1980년대 이후 동양화·한국화에서 서양의 기법과 재료를 보는 것은 어렵지 않다. "평생 그저 그림그리는 사람으로 살고 싶다" "장인이 되고 싶다"던 서양화가 장욱진(1917~1990)이 만년인 80년대에 수묵화로 영역을 확장하여 서울 평창동 가나화랑에서 전시를 했지만, 우리 수묵화의 뛰어남의 자각이 너무 늦어 일가를 이루지 못하고 사망했음은 애석한 일이다. 수묵화는 문방사우文房四友라는 간단한 소재를 기본으로 하지만, 그들을 다룸에 오랜, 지속적인 수련을 요한다. 먹과 붓은 종이, 비단과 더불어 우리 전통회화의 주요 소재로, 오채를 능가할 정도의 수묵의 오묘함이 적묵積墨은 가능하나 서양화와 달리 덧칠은 불가不可해, 특히 흡습성이 좋은 화선지나 도련搗鍊을 한 종이의 경우, 그림에 따라 선택과 다룸, 비단을 능숙하게 다루기 위해서는 오랜 수련이 요구되고, 또 제작 시, 대상에 대한 정신상의 해석이나 태도 역시 오랜 공부의 결과 이루어지기에 성공하지 못했다고 생각된다.

황창배는 젊어서부터 철농 이기우와 임창순에게 배운 탓인 듯, '정신은 한국, 기법은 자유'라는 생각때문에, 동양화에서의 화의畵意의 중요성을 인식하고 그 화의를 표현하는 기법면에서 서양화의 기법을 자유롭게 수용하였으리라 생각한다. 그러한 그의 선택은 형식에 얽매였

던 당시의 동양화단으로서는 일탈逸脫로 보이기도 했고, 독창적인 선택으로도 평가되었지만, 그러나 그는 그것을 완성하지 못했다. 그 완성은 동료나 후학에게 남겨졌다.[4]

4. '변變'과 복고적 낭만주의

K. 해리스Karsten Harris(1937~)는 20세기 미술의 특징을 흥미를 유발하는 '새로움novelty', '부정과 추상' 및 '구성', '감각적인 것의 마력화', '직접성에의 추구', '무의식에 대한 관심' 등이라고 말한다.[5] 황창배의 작품은 이들 요소들 대부분을 갖고 있다. 20세기에 많은 나라가 식민지로부터 독립하면서 기존의 모든 체계가 변하게 되었다. 해방 후 한국은 민주화·산업화·자본주의화를 표방하면서 나라의 사회체계·문화체계가 바뀌었지만, 그 중 가장 특징적인 것은 기존의 위계가 무너지고 평등화된 것이었다. 왕조가 무너지고 지도자를 보통선거·평등선거·자유선거에 의해 뽑았고, 모든 사람에게 평등하게 교육의 기회가 주어졌으며, 그렇게 해서 교육받은 세대들은 새로운 세계를 구축함으로써 시대의 체재 역시 달라졌다. 더욱이 현대 서양미술은 세계대전 이후 자기조차 부정하는 다다이즘을 거쳐, 보이는 세계뿐 아니라 환상이나 꿈, 무의식까지 다루는 초현실주의를 거치면서 예술은 인간의 의식, 무의식까지 다루게 되었다. 또한 과학의 발달로 인해 정보가 확대되고, 정보의 신속한 도입과 확산으로 세계는 점점 글로벌화되면서 표현방법 역시 기계의 사용이 점점 늘면서 다양화되고, 도시화·대량화·대중화된 현대인은 항상 무엇엔가 쫓기는 사람처럼 기존에는 없던 무언가 새로운 것을 향해 나아갔다. 현대인에게는 이러한 '새로움'에 대한 추구때문에 생활에 항상 속도와 변화가 동반되었고, 시간이 갈수록 속도는 점점 가속화되면서 정보는 일반에게 보편화되었다. "화가는 늘 변해야 한다"는 그의 생각은 스스로 사회의 변화와 작업 환경에 예민한 반응을 보이는 작업을 해오게 했다고 실토하게 할 정도였고, 피카소처럼 시대상황과 주변상황의 변화에 응해, 재직 학교를 옮기거나 전업작가가 되었을 경우, 그에 따라 그림의 주제나 화풍이 바뀌곤 했다.

그러나 그 변화는 의식의 심층에서 나온 변화가 아니라, 사회나 환경의 변이에 대한 그의

4) 지금 이러한 행위는 한국화 화가에게 익숙한, 보편적인 행위가 되었다. 한국화에 보편적인, 또 하나의 언어가 생긴 것이다.

5) K. 해리스, 오병남·최연희 옮김,『현대미술: 그 철학적 의미』, 서광사, 1988, 제2부 참조.

감성의 저 밑바닥의 요구였다. 이것은, 다른 한편으로는 시대가 낳은, 치열한 경쟁 속에서 이 시대를 살아가야 하는 사람들의 강박관념이 아닌가 싶다. "무척 추운 날 아침 자동차가 부드럽게 달리기 위해 시간이 걸리는 것에 비유해, 나를 언제나 시동이 걸려있는 상태처럼 덥히고 싶어할" 정도로, 그는 세계에 대해 예민하게 반응했고, 그것을 즉각적으로 그리고 싶어했다. 이미 그의 본격적인 등단작품인 〈비秘 51〉는 여백도 없으며, 그는 전통적인 동양화에서처럼 분본粉本을 만들지 않고, 스케치북에 그린 그림을 옮기지도 않고 즉흥적으로 그림을 그렸으므로, 선화禪畵처럼 화면에서 받는 우리의 감흥도 직접적이다. 이것은 그가 병저으로 솔직했다는 친구 송영섭의 말과도 같은 맥락이다. 그러나 이러한 작업은 교수직에 있는 한 쉽게 이루어질 수 없었다. 전업작가의 길은 뉴욕에서 결심하였다고 하지만, 헨리 무어가 41세에 대학을 그만두고 전업작가가 되었다는 것에 촉발되어 친구 최인수와 같이 하기로 한 약속이기도 했다고 한다. 그의 이러한 예민한 변화 욕구는 시대의 변화를 동양화에 수용하면서, 그 화의가 전통적인 화폭이나 기존의 매체로는 수용할 수 없기에 〈비秘 51〉처럼, 마대라든가 아크릴, 흑연, 연탄재 등의 기법에 관한 실험을 계속하게 했고, 새로운 것을 발견하기위해 오히려 전통 화론이나 화법을 배우게 했다. 그의 이러한 변화는, 동양 미학적 측면에서 보면, 다음 두 가지로 해석될 수 있다.

첫째는 '복고적復古的 창신創新'이다. 전술前述했듯이, 동서양 미학에서는 일반적으로 예술의 가장 중요한 특징은 '독창성originality', 소식의 언어'로는 '청신淸新'이라고 한다. 서양의 'originality'가 그 기원origin을 중히 여기는 것이라면, 동북아시아에서의 '독창성獨創性'인 '청신'은 작가마다 달라, 형호의 왕유의 평가를 보면, 왕유는 "필筆과 묵墨이 뚜렷하게 곱고[宛麗], 기氣와 운韻이 높고 맑으며, 교묘하게 형상을 그려내면서도 천진한 심사心思를 움직이게 한다"[6]는 것이요, 북송의 소식의 언어로는 '청신淸新'이므로, 동양화에서도 '새로움'을 소중히 여기지만, 그 '새로움'은 천진한 심사[眞思]를 움직이는 '맑은 새로움[淸新]'이요, '아속雅俗'에서의 '아雅' 즉 우아 · 고아高雅하면서 새로움이다. 즉 동양에서는 새로운 것만을 찾는 것이 아니고, 기운이 '탁濁'하지 않고 맑고[淸] 높으면서도[高] 세속화되어 있지 않은 우아한, 천진한 심사를 소중히 여긴다. 그 '맑고 높은 우아한, 새로움'을 화가는 어떻게 얻을 수 있는가? 그것은, 우리

6) 荊浩, 『筆法記』 : "王右丞筆墨宛麗, 氣韻高淸, 巧寫象成亦動眞思."

의 전통 회화가 회화 자체가 목표가 아니라 수양의 한 방편이었다는 점에서 얻을 수 있겠지만, 회화가 전업화된 현대에 그것은 이루기 힘들 것이다. 현대에는, 한편으로는 당시 세계 화단의 작가나 주의(-ism)에 유의하면서, 다른 한편으로는 중국 회화사에서 중당中唐의 오도자吳道子나 이태백, 왕유에 의해 주도되었던 복고적復古的 낭만주의처럼, 기존의 전통 요소들로 복귀하는 복고復古를 창신創新으로 활용하는 것일 것이다. 다시 말해서, '옛 것[古]'을 재해석해서 '새로움으로 창조하는 창신創新'일 것이다. 북송 말 당시 새로이 부상한 신유학의 '격물치지格物致知'의 '격물', 즉 사물의 이치를 연구해 지식을 찾는 방법은, 소식의 경우, 고목죽석枯木竹石 등 우리 주위부터 출발하는 것이었다. 소식이 주장한, 사물의 '항상된 이치[常理]'와 '시정화의詩情畵意'는 '항상된 이치[常理]'의 연구가 '시정詩情'으로 촉발된 것의 꾸준한 논리 추정일 수 있고, '시정'의 순간 '의意'로 그림을 그리는 것이었다. 사실상 북송 이래 '시정화의詩情畵意'를 중시여겼듯이, 시정詩情이나 상리는 변함이 없을 것이기에, 옛 것[古]이 화가의 재해석을 통해 그 시대에 맞게 새로이 탄생하는 것이다. 화가에게 사혁의 화육법중 '전이모사傳移模寫'가 중요한 이유이기도 하다. 임모臨摹를 통해, 즉 대상의 형과 색, 즉 형태의 묘사를 익히고, 그때 익힌 대상의 '상리'를 통해 궁극적으로는 그 원작가의 정신 및 대상에 대한 감정을 이해하는 것이기 때문이다. 동양철학에서 왕필王弼이나 주희朱熹의 주석 등 유명 철학자들의 경전 주석이 역사를 내려가면서 활용되며 중시되는 이유도 바로 그 이유였다.

수隋나라 때 또 다시 서역을 통해 들어온 감각적인 인도풍을 수렴한 중인中印 화풍의 색선色線이 중당中唐 때 오도자에 의해 낭만적 복고復古로 수묵 선線으로 돌아왔고, 왕유가 오도자의 수묵과 이사훈의 채색선염을 합해 수묵선염을 창안함으로써, '수묵이 입체적 요구도 수용'하게 되어, 이후 찬란한, 특히 문인들의 수묵화 시대가 열리게 되었다. 이것도 생각해 보면, 복고復古에서 온 창신創新이다. 수묵선염이 채색선염이나 위지을승의 농색중첩법을 대신해 입체적 표현까지 가능하게 됨으로써 장식적인 채색 화조화를 제외하면, 중당中唐 이후 수묵화의 강세는 송宋·원元을 거쳐 명明·청淸 시대까지 지속되었다. 입체를 표현할 수 있는 수묵선염渲染의 창안 후에도 수묵 연구가 진행되면서 그 후, 주로 형形의 '리理'를 구체화할 수 있는 인물묘법과 산수 준법皴法의 탄생 등 대상을 표현하는 선법線法이 지속적으로 개발되었고, 당唐 때에 이미 오채五彩가 표현 가능한 수묵 만의 파묵破墨이나 발묵潑墨의 창안 등 용묵법用墨法에서의 개발도 그 후 수묵화의 발달에 큰 역할을 했다. 그러나 중국화가에게 예술의 근원은 옛날이나

그림 12 〈무제〉, 135×170㎝, 캔버스에 혼합재료, 1992

지금이나 여전히 자연과 옛 그림〔古畵〕이다. 우리가 휘종徽宗의 그림으로 알고 있고, 그가 그 그림을 사랑해, 나라가 망해 금金으로 끌려가면서도 갖고 갔다는 〈도련도搗練圖〉도 사실은 당唐, 장훤張萱의 〈도련도〉를 모摹함으로써 거듭 태어났음을 보면, 사혁謝赫의 '화육법畵六法'에서 '응물상형應物象形'과 '수류부채隨類賦彩', 전이모사傳移模寫'가 중시되는 이유를 알 수 있다.

황창배의 경우도, '정신은 한국'이라고 했듯이, 이러한 전통의 재해석적 속성이 강하다. 예를 들어, 서양화가로 우리에게 '소' 그림으로 친숙한 이중섭의 〈황소〉[7], 〈흰소〉 〈싸우는 소〉와 황창배의 소 그림(그림 12)을 비교해 보면, 두 작가의 차이점과 동·서양화의 차이점을 선명하게 알 수 있을 것이다. 농업국가인 한국에서 소는 일소로, 고기로, 탈 것으로, 가죽으로 등 소의 이미지는 서양, 예를 들어, 앞에서 피카소가 〈게르니카〉에서 "황소는 만행과 암흑을 표현"했던 것과 달리 우리에게 친숙한, 긍정적인 대상이다. 이중섭의 〈황소〉 〈흰소〉 〈싸우는 소〉 등은 황소의 특징을 격렬한 '싸움'으로 이해했으므로, 그는 소의 격렬한 '싸움'을 소 싸움에서 움직임이 가장 잘 표현되는 소의 측면상이나 소의 정면 얼굴의 험악한 표정, 그리고 소가 싸울 때 격렬하게 움직이는 뿔과 골격, 힘살의 움직임의 표현을 통해 그 격렬함을 강조했다. 싸우는 소의 골격을 붓 터치 강한 굵직한 검은 선과 흰 선으로, 그리고 그로 인해 두드러지게 드러나는 격렬한 뼈와 살의 선과 면의 조합으로 완성했다. 싸울 때 황소는 무서운 괴물이 된 듯하다. 그러나 황창배의 소(그림 12)는 우리의 전통적인 황소요 표현도 전통적이다. 'ㄷ'자 형태로 화면 테두리를 검은색으로 돌리고 – 이것은 전각으로 네모난〔方形〕 도장을 팔 때 그 네모 테두리를 이용한 것이라고 생각된다 – 황소가 그 테두리, 즉 마치 문 속으로 들어가기 전 잠시 멈칫 정지해서 생각하는 듯한 측면 소의 모습이다. 우리는 그 소에서 싸울 의욕

7) 이중섭, 〈황소〉, 29×41㎝, 종이에 유채, 1955.
　　작품 이미지: http://museum.hongik.ac.kr/view/collection/represent.jsp (2016.05.23)

을 전혀 느낄 수 없고, 지독한 긴장을, 그의 깊은 생각을 느낄 뿐이다. 동양화에서 소의 리理는 싸움이 아니기 때문이다. 그에게 소의 리理는 머리와 어깨에 있다. 소는 머리를 잔뜩 움츠려 거대한 어깨에 붙여 '어떤 행동 직전의 긴장'을 고도화하고 있다. 어깨와 앞다리 부분은 농묵으로 흰 부분이 없이 밀도가 높아 황소의 강함과 크기를 강조하지만, 허리 아래 다리 부분은 먹의 밀도가 너무나 약해, 소가 고개를 움츠리면서 어깨에 얼마나 힘을 모았는가, 긴장하고 있나를 보여준다. 측면은 고대부터 전통 동양화에서 동작을 표현하기 위해 사용되었다. 황창배의 소는 이중섭의 〈황소〉〈싸우는 소〉가 싸울 때 가장 리얼한 엉덩이와 꼬리 부분을 오히려 생략하고 머리 측면과 어깨 부분에 힘을 모음으로써 황소의 앞으로의 무서운 힘을 더 예상하게 하는 동양화의 함의含意가 느껴지는데, 소의 진한 먹색이 함의를 더 높였다. 동양화는 싸우는 소의 싸움의 리얼함을 서양화같이 싸움이 최고조에 달한 순간을 그리지 않고, 오히려 잔뜩 긴장한, 싸움 직전의 모습을 그려 오히려 긴장을 극화極化한다. 그는 이러한 우리 전통그림의 동양화적 해석도 활용하지만, 그것을 이성적인 선線으로 표현하지 않고 오히려 서양화적인 감성적인, 격정적인 색면, 즉 먹 면面이나 색면을 사용하여, 작가의 시대상황이나 자신의 느낌을 표현하고 있다.

둘째는, '서예적 변법變法과 전각篆刻 요소의 활용'이다. 사실 '변법'이란 서예의 용어이다. 중국 화론에서, 변법은 서예에서의 서법의 창안과 변법이 회화로 전이된 것이다.[8] 당唐, 장언원張彦遠의 『역대명화기歷代名畵記』는, 당唐의 오도자에 의해 산수화에서 처음으로 '변變'이 시도되고 그 완성인 '成'은 이사훈李思訓·이소도李昭道에 의해 이루어졌다(卷一, 「논산수수석論山水樹石」)고 하는데, 그때 오도자의 '變'은 '사모산수寫貌山水'의 '사모'였다. 오도자에 의해 촉도蜀道 산수라는 거대한 산수의 사모, 즉 촉도의 형사形似가 본격적으로 시작되었기에, 산수화는 중당中唐에 이르러서야 비로소 기존의 기운氣韻이나 세勢가 촉도蜀道의 구체적인 모습을 띠고 발달하게 되었

8) 옛 사람[古人]은, 서법(書法)이 사람의 심정(心情)·성격·수양·지취(志趣)·애호·환경에 따라 무궁하다고 생각하였지만, 서법은 일정한 조예에 도달해야 만 새로운 것이 창조된다고 믿었다. 북송시대에 소식·구양수·황정견같은 서(書)에서의 대가의 출현은 화면에 제화시(題畵詩)를 추가해, 시·서·화가 어우러져 완벽한 경계(境界)를 출현하게 했고, 원말(元末)에는 화면에서 서(書)가 보편화되어 그 경계가 확고히 자리를 잡았다. 원(元)의 진역(陳繹)은 '변법(變法)'을 '정(情)·기(氣)·형(形)·세(勢)', 네 가지 방면에서 규정하였는데(『한림요결(翰林要訣)』卷11), 서(書)와 화(畵)가 상생(相生)하는 시·서·화의 화면이 명대(明代) 문인화로 이어지면서, 서(書)가 화(畵)에 영향을 주어 서가(書家)요, 화가인 동기창의 출현을 가져왔으리라 추정된다.

다. 산수화에서 '사寫', 즉 사경寫景이 시작된 것이다. 그러면 황창배의 '변變'은 무엇일까?

황창배는 1973년에 동양화를 제대로 알려면 우리의 서예書藝부터 알아야겠다는 생각으로, 전각 예술의 불모지를 개척한 서예가요 전각가인 철농鐵農 이기우李基雨(1921~1993)를 찾아가 서예와 전각을 배우는 한편, 틈나는대로 청나라 말기의 대가인 오창석吳昌碩(1844~1927)과 제 백석齊白石(1860~1957)의 그림을 모사하면서 동양화의 기본기를 익혔고, 파고다 공원 근처에 태동고전연구소를 설립하고 한학漢學의 기본인 사서四書와 삼경三經, 노장老莊, 초서草書 등을 가르치고 있던 임창순으로부터 한학과 미술사를 공부하였다. 서예와 전각의 대가였던 철농과, 독학으로 한학漢學을 공부했고, 서예, 미술에 감식안을 갖고 있던 임창순과의 만남은 그의 예술세계를 바꾸는 계기가 되었던 듯하다.

그러나 그러한 전통 내지 국학國學을 배우고자 하는 열기는 그 당시 젊은 대학생 내지 대졸자들인 인텔리들의 우리 전통 내지 전통예술에 대한 재인식과 체계적인 공부의 열기에 동참한 것이었다. 우리는 그의 대학시절 및 젊은 시절의 다음과 같은 국립박물관, 미술계 및 미학·미술사학계의 시대상황이 일생동안 그의 정신세계를 점유하고 있었으리라 추정된다. 즉 국립중앙박물관이 1972년에, 1955년부터의 덕수궁 석조전 시절을 마감하고, 경복궁 내에 지금의 국립민속박물관에 독립 공간을 마련하고 체재를 확대·정비하면서 연구와 수장, 해외 홍보 및 전시를 할 수 있는 계기를 마련했으며, 학술적으로는 1960년대에, 즉 1960년에 출발한 '고고미술동인회'가 1968년에 '한국미술사학회'로 개편되었고, 1968년에는 '한국 미학회'가 설립되는 등, 한국미술사와 동서미학과 미술사학 등 예술이론에 대한 본격적인 연구가 시작되었으며, 1962년 간송澗松 전형필全鎣弼 선생이 돌아가시고, 한국의 대표적인 사립미술관인 간송미술관이 1966년에 '한국민족미술연구소'를 설립하고, '간송미술관' 이름아래 민족 미술의 연도별, 장르별, 작가별 분류를 상세하게 정리한 결과를 1971년 가을부터 지금까지 5월과 10월에 2주일씩 전시를 하면서 – 이 전시는 지금도 이어지고 있다 – , 이제까지와 달리 작품 이미지와 캡션이 있는 도록에 전공 학자의 논문을 실은『간송문화澗松文華』를 출간하여 한국미술의 학문화學文化에 큰 역할을 하였다는 사실들을 유념해야 한다.

이러한 학회의 출범과 일반 대중에게는 멀기만 했던 박물관·미술관의 작품 공개는 한국에서 미술, 즉 미학·미술사학 이론과 실제가 본격적으로 연구되기 시작했음을 예고했다. 특히 일제에 의해 왜곡된 우리 역사를 바로잡고 민족문화의 정수精髓를 사들여 정리함으로써 한

국문화의 자긍심을 되찾고자 설립된 간송미술관의 작품 공개는 이제까지 일반인이 보기 힘들었던 한국의 국보급 서화·도자기 작품을 무료로 보름간을 볼 수 있게 했을 뿐만 아니라 이제까지의 작품을 병렬하는 전시가 아니라 연구자가 기획의도 하에 작품을 전시하고, 전시작품의 이미지와 그 연구성과를 『간송문화』에 실음으로써 해당 전시의 미술사학적 연구를 제공하여, 한국미술사학이나 한국미학 및 일반 대중의 한국문화의식에 끼친 영향은 크다. 이제 감상자가 미학과 미술사학의 상보적 관계에서 도판이 아니라 실제 작품을 보면서 미술품 자체에 대한 이해도를 깊게 할 수 있었기에, 한국 미학과 미술사학의 발전을 가져왔고, 간송미술관은 그 후 한국 미술사 관련작품 전시라는 면에서 타 미술관의 모범이 되었다.

작품에 대한 감동으로부터 작가나 평론가·미학자·미술사학자의 감식안이 성장하고 학자가 탄생한다. 모네의 〈건초더미〉 전시를 보고 법률가에서 화가로 전업轉業한 칸딘스키가 그 예일 것이다[9]. 좋은 작품은 볼 때마다 다른 감동을 준다. 다른 면이 보이거나 해석이 달라지기 때문이다. 연구자와 감상자에게 기획전시가 작가 내지 작품의 평가에 얼마나 중요한가는 한국 미술 컬렉션에서 독보적인 위상을 확보하고 있는 간송미술관의 겸재나 단원, 추사 등의 그간의 다각적인 작품 전시회로도 확인된다[10]. 이들 조선왕조 화가·서가書家들은 그간의 일제의 식민사관에 의한 인식 대신 미적 가치가 계속 연구되어 한국미술사의 중심 작가로 부상했다. 그 중에서도 1971년 가을, 첫 전시였던 《겸재전》 이후 2009년 5월 16일 '겸재 서거 250주년 겸

9) 〈건초더미〉 연작은 모네가 지베르니를 거닐다가 길목 어귀 박물관 옆 동산에서 발견한 건초더미가 계기가 되어 시작된 그의 대표작들 중 하나이다.

10) 민족 미술의 첫 주자로 1971년에 간송미술관이 기획한 첫 전시는 《겸재전》이었다. 최순우 국립중앙박물관 관장과 함께 준비한 '겸재 전시'는 『간송문화(澗松文華)』 뒤에 최 관장의 겸재 논문을 실은 체재로, 그 당시로서는 전공 논문의 도움을 받아 전시를 볼 수 있는 간송 소장품의 획기전인 첫 전시였다. 15일의 전시를 15일 더 연장해 한 달을 전시할 정도로 《겸재전》은 국민들의 큰 호응을 받았다. 그 후 서울대 외교학과 교수이자 한국미술사학자였던 이동주 교수(2회), 동양화가 청강 김영기(晴江 金永基, 1911~2003)와 함께 한 《추사전》(3회) - 특히 청강 김영기는 『간송문화』에 간송 소장의 추사의 인각(印刻)을 정리한 '인보(印譜)'를 실었다 - 이나 필자의 단원 논문을 실은 《단원전》(4회) 등으로 이어진 전시로 인해 국민들은 일제의 식민사관에 의한 한국 미술의 인식을 불식하고 한국 민족 미술의 실체 및 그에 대한 자긍심을 갖게 되었고, 특히 『간송문화』는 기획전 체재로, 전시는 작품 전시와 『간송문화』 출간이라는 이원적인 체재로, 즉 연구자에게는 전시와 연구 체재로 진행되었다. 이미지만 싣는 것이 아니라 이미지에 도판 캡션을 싣고, 제발(題跋)이나 인장 등 화면에 나타난 서(書)와 전각 모두를 읽어서 싣고, 또 그 해석을 실음으로써, 일반인에게 파악이 어려운 전서(篆書)나 예서(隷書) 등을 읽어 앞으로 미술사학의 발전의 기초를 제공했다. 그 결과 전통문화에 대한 연구와 시각을 다변화시킴으로써 한국미술사학에서 17, 18세기 서화 연구 붐을 일으키는 계기가 되었다고 생각한다.

재화파' 전시회로 7번에 걸친 《겸재전》 또는 《진경산수화전》에 의해 작가인 겸재 정선謙齋 鄭敾 (1676~1759)은 한국 회화사 및 한국회화 미학에서 독보적인 위치로 부상되었다. 이들 전시는 최완수 현現 한국민족미술연구소 소장이 "겸재는 우리나라 회화사상 가장 위대한 업적을 남긴 대화가로 화성畵聖의 칭호를 올려야 마땅한 인물"이라는 확신 하에 연구와 전시를 계속한 결과, 조선조에서 우리의 산수를 그린 진경산수화眞景山水畵를 중국산수화와 차별화된 하나의 조선조 회화 장르로 확립되게 했고, 그 중심에 겸재와 단원을 그 대표적 작가로 확인하는데 큰 기여를 했고, 그 대표작의 대표성을 연구자 및 대중에게 알리는데, 즉 우리 회화의 독자성과 다양화에 기여했으며, 그를 우리시대 겸재 연구의 최고 권위자로 만들었다. 같은 제목의 전시라도 기획할 때마다 좋은, 대표작의 섭외와 그 연구에 따른 연구성과와 홍보는 필수이다. 간송미술관은 대여 작품이 없이 자체 소장품만으로 45년 간이나 전시회를 할 수 있다는 점에 고故 간송 전형필 선생의 위대함이 있다. 그러나 다른 한편으로 전시회 때마다 작가나 작품의 다른 미적 가치가 인식될 정도로 명작·대표작의 간송 소장품 전시가 새로운 미술사학자를 탄생시켰다고 할 수 있다. 최완수 소장이 한국 회화사에서 겸재를 자리매김하게 했으므로, 이제는 회화미학 쪽에서 그의 한국 내지 한韓·중中 간의 미적가치 측면에서의 비교 미학 연구를 진행해야 차별화된 그의 작품의 가치가 동북아 미술사에서 제대로 조명되리라 생각한다.

그러한 시대적 분위기 하에서 황창배가 전시에서 전통 서화를 본 것이나, 철농과 임창순에게서의 서예·전각과 노장 및 미술이론 공부는 우리의 전통문화 하에서 동양화에 대한 근거를 이해하게 하여, 그것이 그의 화가로서의 삶에 중요한 전기轉機가 되었으리라고 생각한다. 철농과의 만남은 그의 딸 이재온과 결혼하게 된 계기가 되었고, 철농과 임창순에게서의 공부로부터 촉발된 전각과 서예에 대한 관심은 그로 하여금 그 주제로 대학원 졸업논문을 쓰게 했을 정도였으니, 대학시절 미대 연극 배우로 활동한 그의 성향과 관련하여 그 후 그의 그림에서의 사군자의 표현과 서예와 전각의 역할도 예측 가능하다. 상술한 '소' 그림에서 보았듯이, 그의 그림에서의 글씨나(그림 2, 5) 그림에 둘레를 친다거나(그림 12), 화면을 가득채운 밀密한 채색 그림에서 전각을 연상하게 하는 전면구도, 구멍 뚫린 투조적透彫的 구조 등은 아마도 전각의 영향으로 보이고, 그의 그림에 등장하는 많은 글 등은 기존의 동양화의 제발題跋과 제화시題畵詩같이 그림 만으로는 다 표현하지 못하는 것을 전통서예(그림 5), 또는 황창배식 '변變'이라고 생각되는 일상의 글씨로 보충했다고 생각된다. 이렇게 제화시題畵詩나 제발題跋의 형

식이 차용되었지만, 그의 그림은 전통적인 고래古來의 수양에 의한 문인화가 아니라, 언로言路가 차단되어 있던 상황에서 그의 그림에서의 한글은 하나의 언로言路, 표출 언어의 역할을 하고 있다.

황창배의 전통적인 그림과 서書 · 전각 공부는 그 후에도 지속적으로 그림 도처에 나타난다. 그는 자신의 회화언어가 일정한 조예에 도달하도록 화론, 화법 연구에 몰입했고, 회화에서 글씨를 낙관이나 제화시題畵詩로 쓸 경우, 자신의 생각대로 글씨를 쓰거나, 함의含意로 사용했다. 1970년대 부터 안동숙, 이종상, 정탁영 등의 화가들이 화론에 관심을 보였고, 이들은 전통회화를 같이 했다는 공통점을 갖고 있는데, 청년작가였던 황창배도 마찬가지였다. 그러므로 그의 '변'은 한글 낙관이라든가, 단기로 쓴 제작연대, 낙관의 파격적인 위치와 색으로 나타나는가 하면, 서예와 전각의 구성적 활용이나, 색의 면구성을 통한 전체 구성에의 활용이라고 할 수 있다. 80년대 말부터는 그림이 커지고 색과 색면이 도입되었지만, 증평으로 가면서 '정情 · 기氣 · 형形 · 세勢' 중 오히려 초기보다 줄어든 기氣나 세勢를 연마하면서 초기 그의 문인화풍 그림의 나약함(그림 5)을 극복하려는 노력을 보였다.

IMF이후 그는 동덕여대로 돌아왔다. 대학원 실기실 벽에 그의 서예가 채본으로 붙어 있는 것을 본 적이 있는데, 서예와 전각이 그의 화가 생활 및 교수방법의 일부였음을 알 수 있다. 사실상 당唐의 장언원도, 명明의 동기창도, '서화용필동원書畵用筆同源'을 주장했지만, 서예는 그의 회화 도처에 나타났다. 한자의 형성원리는 지사指事, 해성諧聲, 상형象形, 회의會意, 전주轉注, 가차假借[11] 등 육서六書가 있으므로, 흔히 한자 서예는, M. 설리반이 말하듯이, 세계미술사상 이 여섯가지가 혼용된, 가장 추상적인 것으로 인식되고 있다. 따라서 서예 · 전각이 일상화된 그의 경우, 추상으로의 출입이나 화면에의 활용은 여타의 작가보다 쉬웠으리라고 생각된다.

Ⅲ. 열정적인 방법과 인식적인 방법

1. 자연과 열정 · 인식

황창배의 작품은 일정한 양식이 확정되었는가 하면, 어느 사이에 마치 전혀 다른 작가의 그

11) 이 육서(六書)는 장언원 외 지음, 김기주 편역,『중국화론선집』, 미술문화, 2002, p.26 참조.

림을 보는 듯이 달라져 있다. 주제도 주제로서가 아니라 모티프로 차용되기도 한다. 그러나 그의 그림에 나타나는 일관된 특성은 화면에 문인화의 특성인 글자를 비중있게 사용해왔다는 점(그림 2, 5, 6, 9)과 인물의 본질을 반추상한 백묘 인물화(그림 2)를 갖가지 마테리로 지속하였다는 점이다. 직관적인 사유와 감정세계가 주로 이용되었고, 그것도 다양하게 사용하였다. 1999년 2월 14일자 『뉴욕타임즈』가 "열정적인 장인기匠人氣에 의해 본질적인 것들로 추상되었으면서도 생동적이다"라고 말했듯이, 후자, 즉 장인적인 몰입의 경지에서 백묘적 기법을 붓이 아니라 오일 스틱으로 그리고, 동양화의 화면바탕을 여백으로 두는 전통을 바꾸어 바탕을, 마치 고갱이 색면으로 타히티의 생활을 이상향으로 표현했듯이, 그는 먹면이나 색면으로 바꾸어 추상한 백묘 인물화를 그는 드로잉을 중시하는 서양에 소개했다. 바탕을, 여백이 아니라, 먹면이나 색면으로 바꾼, 전혀 다른 어려운 상황에 대한 경고성 메시지가 오히려 서양에서 성공한 것이다. 그러한 먹면 바탕은 경고적 성향이 강한 〈무제(일명一名 곡고택哭高宅)〉(그림 6)에서도 나타난다.

그러나 그의 변화에는 '인식'적인 측면과 '열정'적인 측면, 두 축軸이 혼용되어 있다.

인식적인 측면은, 예를 들어, 메기와 같은 물고기, 이승훈 초상화의 인물 등 자연형상을 완벽하게 구사하는 소묘력이 주主를 이루고, 경고성 그림인 경우는 어느 순간 노자老子의 '커다란 기교는 (도리어) 어눌한 듯 하다〔大巧若拙〕' 같이 어눌한, 어린아이같이 글씨를 흘려 쓰거나 사과와 물고기를 어린이같은 간단한 형과 색의 표현을 통해 의식意識과 일상日常이 서로 침투되면서 아이러니와 골계미가 나타나는 방식으로 환경파괴나 자연파괴에 대해 충격을 주면서 강하게 경고하고 있다. 이는 '교巧'와 '졸拙'이 자연스럽게 어우러지는 동양화의 고수高手적인 측면이요(그림 7, 8, 11), 원말사대가元末四大家나 명말明末·청초淸初의 유민遺民 화가들이 했던 것처럼, 보다 직설적인, 역설에 의한 강력한 현실적인 발언이라고 할 수 있다. 1995년 화가 자신의 모습은 그러한 고뇌를 보여준다(그림 11). 그의 화의畵意는 오히려 바탕을 먹면이나 색면을 씀으로써 더 드러났다.

그리고 다른 한 축軸, 즉 열정적인 축은 중국의 미술사학자들이 당唐의 장조張操, 왕묵王墨, 남송의 선禪 화가들을 '열정의 작가'라고 하고, 『뉴욕타임즈』가 그의 그림을 '열정적인 장인기'라고 했듯이, 가슴으로 그리는, 열정의 작가적 측면이다. 중국의 열정의 작가들이 유파로 존속되지 못하고 개인으로 남았듯이, 황창배의 그림도 유파로 존속할 수 없다. 칸트가 말했듯이,

천재는 독창적인 면에서 어떤 작품, 한 작품에만 일회적—回的이다. 따라서 천재의 모방은 성공할 수 없다. 칸트가 '천재는 학문에는 없고, 예술에만 있다'고 언명한 것도 독창성의 이러한 측면을 말한 것이다.

황창배는 1981년 동산방 화랑 전시 작품들에서 인식의 작가에서 열정의 작가로의 변화를 보인 이래, 80년대를 통해 그의 '즉흥' 작품은 지속되었다. 소심한, 그러나 맑고 해학적인, 전통적인 문인화풍의 학鶴, 소나무 등의 표현을 넘어 동산방 화랑 전시 그림에 대한 평은 문인화를 지칭하는 '낡아빠진 동양화를 개혁'한 작가, '기존의 표현방법과는 다른 일종의 선율이 있는 작가', '서양 지향적인 전위주의의 유혹에도 빠지지 않는 한국미술계의 전위자前衛者'였고, 이 타이틀은 그 후 그의 그림에 계속 부여되었다.

동양화, 특히 산수화는 서양화와 달리 공간에 시간이 가미된 4차원의 예술이다. 동양의 붓〔筆〕의 특징은 굵고 가늘기〔肥瘦〕, 속도와 무게가 있고, 집중이 요구

그림 13 〈무제〉, 110×220cm, 한지에 아크릴릭, 2000

되는 중봉中鋒의 중시, 집중적인 시간 속에 굵기가 동일한 백묘선도 있으며, 먹〔墨〕에는 선염渲染과 파묵破墨과 발묵潑墨이 있다. 그러나 그는 이 동양 붓의 특징을 적극적으로 활용하고 있지 않다. 특히 동양화의 큰 장점은 붓의 무게가 사고思考의 무게와 같은 것인데, 이것의 사용이 약하고, 오히려 빠르면서도 굵기가 일정한 백묘선을 오일 스틱이나(그림 2, 14), 다른 소재의 선으로 전용하기도 한다. 소묘에서는 감정이 양식으로 나타나지만[12], 그는 소묘를 소재를 확대해 자유로운 선으로 변용하였다(그림 15, 16). 이번 전시에서는 인물은 전통적인 필법을 벗어나 현대적인, 자유롭고 분방한 소재를 선으로 전용하거나 감각적인 붓질로 인물을 물적物的으로, 또는 정신적으로 자유롭게 변형시키고 있다. 인물의 형태를 과장하거나 강조함으로써 전

12) 리오넬로 벤투리 著, 앞의 책, p.99.

통화법에 대해 반기를 드는, 이 시대의 문기文氣가 느껴지기도 한다. 최광진이 "'무법과 자유'는 황창배가 평생동안 일관되게 추구한 화두였다"(註1)고 말하는 속성이다. 그러나 의식의 자유로운 전개라기보다는 감성적 해방이나 표출에 가깝고, 그에게서는 인간에 대한 관심 외에는 중심적인 주제나 이미지가 보이지 않을 정도로 자유분방하다. 황창배의 특징이요, 비극은 여기에서 비롯된 듯하다. 이후 그는 '자유연상' 방식에 따라 평면적인 구획에 의한 명확한 이미지 구성을 통해 탈 동양화적인 형形의 개념을 제시하는가 하면(그림 4), 수묵이나 수묵 담채로 지유추상 이미지를 그리다기 연상되는 구체적인 형상, 즉 인물, 새, 꽃, 나무, 물고기, 풀 등이 떠오르면 세필細筆로 그 형상을 그려 넣는 등(그림 13) 자연성 내지 무위성無爲性을 미적 가치로 환원시키는 작업을 계속했다. 평면을 도입하여 구성적 요인을 강조하는, 치밀한 화면구조로 전환되는 이러한 기법은 1970년대에 한국 서양화에서 유행한 미니멀리즘이나 개념미술의 영향이 아닌가 여겨진다.

우리는 조선왕조 산수화에서, 흔히 일정한 틀인 정형定型을 사용하면서, 실제로 그 정형을 만든 본질인 이理와 기氣를 알려고 하지 않는 속성을 본다. 그러나 겸재와 단원의 진경산수화나 풍속화처럼 새로운 대상의 경우 계속 대상의 이치인 이理와 그것이 표현된 기氣를 추구해 어떤 정형을 만들 필요가 있다. 그렇지 않을 경우, 제대로 응용할 수도 없고, 보편적인 회화언어의 창조도 이루어지지 못한다. 우리의 전통은, 중국회화사가 증명하듯이, 전통 언어를 현대의 언어로 바꿀 경우, 같은 동북아시아권이므로 훌륭한 스승이 될 수 있다. 서양 중세 말기의 첸니노 첸니니[13]는 '예술가의 가장 완벽한 안내자요 최상의 지침은 자연을 사생하는 것'이라고 말하면서, 예술가의 개성이 모사훈련과 상상력에서 나온다는 사실에 주목한다. 작가는, 긍정적이든 부정적이든 그 시대의 큰 이즘이나 대가의 영향을 받지 않을 수 없다. 그러나 첸니니가 "'될 수 있는 한 빨리 스승의 지도를 받으시오. 그리고 될 수 있는 한 늦게 스승으로부터 떠나시오'라고 말하면서 소묘drawing에서의 '감정이란 양식'이고, 누구나 스승의 작품 용례로부터 그것을 가지고 자연에 직면해야 하는 것이다."[14]라고 말한 것은 간접적으로 작가의 자연

13) Cennino d'Andrea Cennini(1370?~1440?) : 조토(Giotto)의 제자였던 탓데오(Taddeo Gaddi)의 아들, 아뇰로 가디(Agnolo Gaddi)로부터 배운 이탈리아 피렌체의 미학자요 화가로 『기법서(Il libro dell' Arte)』의 저자.
14) 리오넬로 벤투리 著, 앞의 책, p.99.

그림 14 〈무제〉, 35.5×42㎝, 종이에 오일스틱, 1997　　　　그림 15 〈무제〉, 60.6×72.7㎝, 캔버스에 혼합재료, 1996

에의 직면의 어려움을 오랫동안의 스승의 연구 경험을 통해 풀라는 의미로 들리고, 대상에서의 감정이 소묘에서 양식으로 나타남을 말한다. 이 충고는 자연의 사생이나 고대가古大家의 작품에서 작가의 시각이나 기준의 설정을 배우는 것이 얼마나 오랜 시간을 요要하고 어려운가를 보여준다. 그러나 고대가의 모방, 즉 임모는 이미 회화사가 증명한 것이기에 확실한 방법이요, 그 결론 또한 진리이다.

2. 열정적인 표현 기법과 인식적인 표현 기법

황창배는 아라비아 숫자의 단기檀紀 연호를 고집하였고, 낙관하는 이름도, 그 시대 작가와 달리, 호號나 자字가 없이 이름이나 성명인 '창배', '황창배' 등을 한글로 그대로 쓰거나 풀어쓰면서, 예외가 있기는 하나(그림 12), 전통적인 방법대로 대체로 일정한 낙관 장소가 있는 것이 아니라 대부분 그림 아래에, 단기 연호 아래에, 또는 단기 연호에 이어서 쓰고 있다. 이는 그가 한국의 작가임을 천명하는 의미로 보인다. 낙관과 단기 연호 역시 그림의 구성요소로 활용되었다. 역시 현대작가로서 서양 문물이 혼입 하에서, 조국 내지 조국 문화에의 사랑이 보이는 면이다.

사실상 동양화에서 연기年紀와 낙관은 엄숙한 자기 확인이요, 사회에 대한 자기공표인데, 황

창배는 동양화에서의 중봉中鋒에 의한 근엄한 해서나 행서가 아니라, 붓을 손에 잡고 쓰는 과정에서 자유롭게 변형하면서 자신을 희화戱化시키거나 그림 자체를 일상화시키고 있다. 이러한 단기 연호와 이름에서 오히려 60년대 대학생들의 국가 의식 내지 조국 사랑의 반영인 한국인의 정체성 인식이 보이는 동시에 노자의 "커다란 기교는 어눌한 듯하다[大巧若拙]"라는 말같이, 기존 동양화의 형식이기는 하나, 자연에 대한 고도로 자조적自嘲的인 면도 보인다. 서울을 떠나 증평으로 내려와서, 그는

> "그림 그리는 에너지를 자연에서 얻었다. 그림은 꾸미는 것이 아니고 내면을 폭발시키는 것이다."

고 말한다. 이전의 뉴욕에서의 작업처럼, 증평에서의 그의 작업은 자연에서 얻은 에너지로 내면을 폭발시키는 작업 외에, 입체적·반입체적인 기법이 추가되었다. 또 종이에 오일스틱이 사용되고(그림 14), 실이 선으로 차용되는 등 매체 실험은 더 대담해졌다(그림 15). 이것은 〈무제〉(그림 2)에서 보았듯이, 집중 속에서 자유로이 작업할 수 있는 오일스틱에 의한 백묘선의 응용에 의한 간단한 대상의 대담하면서도 조심스러운 어눌함이 보인다. 그 외에 종이 상자를 여러 개 붙이는 등의 각종 마티에르의 실험과 우리 체취가 담긴 한국화의 단순하고 힘찬 필선, 질펀한 색채의 평면작업 등이 나타난다. 시골, 증평에서의 삶은, 뉴욕에서의 작업과는 달리, 작업장으로 지은 집에서 자연을 바라보거나, 농사짓고 산책하면서, 그는 이제까지 도시에서는 느끼지 못했던 생명의 신비, 자연의 신비스러운 힘을 느꼈던 듯, 그도 자연화되어 가식이나 장식이 걸러지고, 무당의 신기 오른 삶처럼 즉흥적이고, 밀도 높은 조형세계가 펼쳐졌다. 현대적 정체성이 나타나는 가운데 화면의 선이나 모티프, 색조차 모두 단순해졌다. 인간을 얼굴만으로 표현하면서도, 갖가지 재료로, 즉 선(그림 14)이나 칠과 선으로 얼

그림 16 〈무제〉, 38.5×45.6cm, 캔버스에 혼합재료, 2000

굴의 정면과 측면(그림 14, 15)을 그리고, 놀란 모습을 희화戲化하는가 하면(그림 16), 화면 위에 전통적인 서체가 아니라 일상적인 글씨로 '무엇을 잡으려 하는가', '空' 등 그때그때의 생각을 써 넣어 그때 그때의 생각을 전하기도 한다. 또한 천天·지地·인人을 '하늘 땅 사람'이라는 한글로 쓰고, 검은 바탕에 푸른 하늘, 노란 땅, 아름다운 채색의 식물, 또는 세 개의 집이 나란히 있는 모습 등으로 지극히 원초적인, 그러나 우리 한국인에게는 굳건한 표현이 다양하게 이루어졌다. 이것은 그의 평생 그림의 특성인 그림에 문자가 쓰여지는 문인화 형식의 차용으로, 문인화처럼, 한편으로는 화가가 제시한 의미로만 이해하도록 요구하고, 다른 한편으로는 표현 기술의 개발 대신 일상적인 문자로 자신의 그림의 개념의 영역을 확대하면서, '교巧 대신 졸拙'을 택함으로써, 유가적 문인화 전통의 현대화·일상화를 시도하고 있는 것으로 보인다. 그는 인적人跡 없는 증평에서 자연을 벗삼아 오이, 옥수수, 감자, 참외 등의 농사를 지으면서 태고로 돌아간 듯한 소박하면서 평온한, 유유자적한 삶을 살면서 자신의 삶이

"거친 밥먹고 물마시며 팔 구부려 베개를 베도 낙樂은 또한 그 중에 있다. 의義롭지 않고 부유하고 귀함은 나에게는 뜬 구름 같으니라"[15]

고 말하면서 뜬 구름같은 인생을 자조自嘲하기도 한다. 농사와 그림 작업이 그에게 자신을 객관적으로 보는 힘을 키워, 고도의 유가적 문인의 사고와, 자연과 하나되는 은일적隱逸的 노장老莊의 진수가 체험되었을 것이다. 그러한 전원생활은 그의 그림에 삶의 이중적인 면으로 나타났다. 즉 색채 면에서 볼 때, 잿빛으로 더욱 탁해지고 뒤범벅이 되어 도시적이고 현대적이 된반면, 형상 면으로 보면, 한지가 아니라 캔버스에 단순한, 그러나 집채만한 크기의 내적인 힘이 더욱 크게 느껴지는 시커먼 황소(그림 12), 사람, 개, 꽃, 물고기, 사슴, 집으로 귀속되는 대형의 단일 형상이 화면을 가득 채우거나 여백에 갑자기 아름다운 색의 꽃과 누드의 여인이 시도되는 등의 자연적인 그림이 나타났다.

화면이 커진 것도, 입체가 시도되는 것도 이 시대의 특색이다. 1980년대 한국 그림은 흔히 화폭이 대형화되면서 특별한 제목이 없이 연대별 시리즈나 '무제' 작품이 많았다. 황창배의 경

15) 『論語』 권7 : "飯疏食飲水, 曲肱而枕之, 樂亦在其中矣, 不義而富且貴, 於我如浮雲."

우도 마찬가지이다. 사실상 전통 동양화는 대산大山·대수大水 외에는 대형 화면이 거의 없었다. 그러나 황창배의 경우는, 예를 들어, 오히려 역으로 미세 시각의 극대화가 나타나 붕어 한 마리, 또는 쓰레기로 속이 찬 사과 등의 500호가 넘는 대형 화면이 등장했다. 이는 1980년대 서양화의 영향으로 동양화에서도 작은 대상을 크게 그리는 그림이 유행했던 시기에 사용되었던 방법이었다. 그러나 작품은, 북송의 산수화에서 보았듯이, 정형화定型化가 이루어지면 그 생명을 잃는다. M. 설리반이 간파했듯이, 오대말 송초五代末 宋初의 형호荊浩에게서 이미 나타난 산수회의 정형회의 싹이 북송대에 관용구회되면서 송말宋末에 산수화는 그 (사실성의) 생명을 잃고[16] 다시는 그 성세盛勢를 회복하지 못했던 것이 그 좋은 예일 것이다.

상술했듯이, 예술가의 가장 큰 특징은 '자유'와 '독창성'이다. 이 양자에 의해 작가는 기존 예술의 제한성을 넘어 새로운 양식을 창조한다. 자유로 일보 전진한다. 작가 쪽에서 보면, 새로운 생각이나 느낌이 자신 만의 새로운 언어로 창조되는 것이다. 회화에서 양식과 자연은 상호 영향을 주는 존재이다. 그의《두손 갤러리전》평에서, 그의 전시회 그림을 탈장르를 주도해 온, '무법無法의 화풍의 신작전'이라고 소개한 것도 그의 그림의 '변화의 연속'에 주목한 것이다. 피카소는 우리가 그의 그림을 통해 그의 삶이나 생각을 이해하기도 할 정도로 자신의 삶을 반영한 다작多作의 작가이다. 그에게 '그림은 그의 일기日記의 한 부분'이기도 했다. 황창배 역시 피카소의 이러한 양면을 지니고 있다. 삶에 열정적일 때, 인간은 삶의 한 순간 순간에 반응하면서 민감하게 산다. 로마시대의 플로티노스는 일자―者(The One)에 도달하는 방법을 논리학, 우의友誼, 예술이라고 했고, 그 방법은 신비적인 합일合―이라고 했다. 황창배의 경우, 많은 친구들 즉 우의가 있었음에도 예술로서만 일자에 다가갔다.

H. A. 떼느가 예술 개화開花의 원인을 종족·기후·환경이라고 말했듯이, 이 세 가지 요인은 예술에서 상호 관여하고 있다. 인간의 삶은 현실에 저항하든 긍정하든 살아가는 것이고, 이 세 요소는 예술가에게 있어서 사실상 현실을 바라보는 시각을 결정하는 경우가 많다. 한국화의 특성도 이 세 요인에 의해 결정된다. 그러나 열정적인 표현과 인식적인 이 두 축軸이 항상 각각 존재하는 것이 아니라 인식적인 축으로 작업하다 어느 순간 열정적인 축이 나타나는가

16) M. 설리반, 김기주 譯,『중국의 산수화』, 문예출판사, 1992, 제3장 : 사실주의 성취되었다가 방기되다(M. Sullivan, Symbols of Eternity-The Art of Landscape Painting in China, Stanford University Press, 1979, Chap.3).

하면 이 두 축이 어느 순간 동시에 나타나기도 한다.

서양예술이 보편 위에 특수를 지향한다면, 동양예술은 오히려 그 역逆이다. 동북아시아에서는 서양과 달리 사단칠정四端七情같은 개인의 기본 감정을 인정하고, 그 위에서 보편을 추구한다. 인간이 사회적인 동물이요 자연인인 한, 인간은 기후나 환경과 시대가 달라짐에 따라 변하지 않을 수 없다. 해방 후 세대인 황창배가 산 시대는, 한국 역사에서 보면, 격변기였고, 1970~1980년대는 한편으로는 군사정권과 5 · 18, 민주화 운동, 6월 항쟁 등으로 민주화가 진행되고, 다른 한편으로는 산업화 · 민주화 · 자본화가 지속되면서 빈부격차가 커지고, 전통과 서구화 사이에서 많은 문제들이 우리 젊은이들의 머리를 꽉 채운 시기였다. 그는 그러한 시대를 어떻게 인식했을까? 그 중에 나온 작품이 아마도 〈무제(일명 곡고택哭高宅)〉(1990, 그림 6)일 것이다.

〈곡고택哭高宅〉은 〈무제〉 시리즈 중 하나로, 전통적인 동양화 맥락에서는 제작이 불가능한 작품이고, 그와 비슷한 시기에 환경 고발적인 소 · 물고기 · 사과 등의 작품이 나타남과 그 맥을 같이 한다(그림 7, 8). 동양화에서는 하늘天과 땅地은 크기 때문에 칠하지 않고 한지나 비단 바탕을 여백으로 남겨두고 대상을 그리는 것이 일반적인데, 이 작품은 역으로 그림의 바탕을, 자연과 같이 여백으로 두지 않고, 오히려 검은 먹색이고, 주제는 장닭의 외침, 꼬꼬댁이다. 그는 그 외침이 '꼬꼬댁'이라는 닭의 일상적인 말이 아니고, '哭高宅'이라고 말한다. 이 그림은 닭과 말의 표현과 색, 글씨체 등의 형체와 포치布置에서의 부조화가 우리를 혼란에 빠뜨린다. 주인공인 닭은, 마치 말레비치의 로봇같이, 머리를 꼿꼿이 죽 빼어 세운 채 양발과 날개에 온힘을 다 주어 뻗치고 서서 '높은 집高宅을 향해 곡哭을 한다'라는 의미의 분홍색 글씨, '哭高宅'을 근엄하고, 강하게 외치고 있는데, 분홍색의 '곡고택'도 우리를 당황하게 하지만, 닭의 형체 중 먹의 용필속에 나타난 여백이 강한 힘을 발휘하고 있다. 왼쪽 구석에 흘림글씨로, "황창배 / 그리다"라고 이단二段으로 한글로 서명을 하고 낙관하고 있음으로 보아, 이 그림이 우리 한국인의 생각과 말을 순간적인 영감으로 표현한 작품임을 암시한다. 우리가 일상적으로 쓰는 말인, 한글 글씨는 맨위에 왼쪽에서 오른쪽으로 황토색의 아라비아 숫자, 흘림글씨로 희화戲化된 단기 연대, "4323(서기 1990년)"을 크게 쓰고 검은색의 '×' 자字가 쳐진 흰색의 '꼬꼬댁(×를 쳐 아님을 표시했음)'과 닭의 분홍색의 외침인 "哭高宅"이라는 글자는 만화에서 사용하는 '말풍

선'처럼 말을 빙둘러치고, 상단 맨 위에 먹빛 바탕에 흰색으로 흘려 쓴 글씨로,

> "우리는 인위적인 꾀를 쓸 이유가 없잖아 또 지혜도 필요없어 예의도 필요없고 말씀이지
> 물건을 사고 팔며 생길 수 있는 이익과 손해, 그로 인한 욕심 오해같은 게 일어날 염려가 없
> 지 그런데 인간들은 이 세상을 더욱 어렵고 힘들게 어지럽히고 있어."

리고 이 그림의 회의畵意인 '세상을 어렵고 힘들게 어지럽히는 인간에 대한 항거'를 구체적으
로 써 놓고 있다. 이 작품에서는 다섯 종류의 글씨가 그 색과 파격적인 글씨체로, 즉 큰 목소
리, 작은 목소리, 색다른 목소리로 각각의 위력을 발휘하고 있다. 상술했듯이, '일반언어가 예
술언어로' 쓰이면서 의외적인, 대단한 힘을 발휘하고 있다.

이 작품은 충북 증평군으로 작업실을 이전하던 해에 그려졌다. 그 의미는 아마도 높은 집
〔高宅〕의 강한 권력으로 세상을 어렵고 힘들게 어지럽히는 인간에게 강하게 곡哭하는 모습인
듯이 보이는데, 상술한 작은 흘림글씨가 붉은색의 장닭의 "哭高宅"이라고 외치는 사실상의
본 생각이요, 날개를 뻗친 장닭의 격한 모습은 마치 세상을 향해 강하게 투쟁하고 있는 작가
의 마음 속 외침일 것이다. 동양화에서는 낯선, 바탕이 먹색인 검은 바탕이 이색적이지만, 이
암흑 속에 휘갈겨 씀으로 인해 생긴 닭의 몸의 흰 여백 바탕은 오히려 암흑을 뚫고 강하게 힘
을 발휘하고 있다. 그는 왜 '꼬꼬댁'이라는 의성어를 '높고 큰집에 곡한다'는 의미의 '곡고택哭
高宅'으로 썼을까? 우리는 고구려 고분 중 장천 1호분에서 장닭 두 마리가 그림 중앙에 대對로
마주보고 있는 것을 보았고, 털이 다 뽑혀 죽도록 싸우는 닭싸움도 알고 있으며, 새벽을 여는
장닭의 울음소리와 그 울음의 효과에 대한 우리 민족의 생각과 정서도 알고 있다. 아마도 증
평에서 아침을 깨우는 닭 울음소리와 닭들이 횟대에서 내려와 서는 모습에서 영감을 받지 않
았을까 생각되기도 한다. 〈곡고택〉은 극도로 거대해지는 권력의 사회체제 속에서 도원경桃源
境 같은 이상향으로 돌아가고자 하는 작가의 고독한 소외자로서의 처절하면서도 가슴 사무친
통곡으로 이해하면 안될까 하는 생각을 해 본다.

Ⅳ. 결어

공자孔子는

> "나면서 아는 자는 상上이고, 배워서 아는 자는 다음이며, 불통하는 바가 있으나 공부하는 자는 또 그 다음이니라. 불통하면서도 공부하지 아니하면 백성은 이를 하下라고 생각한다."[17]

고 말했다. 북송대의 중국 문인들은 '나면서 아는 자, 즉 生而知之者'가 그들의 이상이었으므로 설혹 불통不通하더라도 그러한 태어날 때부터 부여받은 능력인 '자연천수自然天授'의 내용을 알기 위해 부단히 공부했다. 그 결과 중국 회화사에서 즉 산수화 · 화조화 · 도석인물화 등 모든 화과畫科에 문인들이 활동해 문인과 화원화가들이 원원하면서 최고로 융성하면서도 다양한 회화 시대를 열었고, 도자사陶磁史에서는 아름다운 순청자純靑磁 시대를 열었다. 그것은 그 후 문인화의 이상理想이 되었다. 명말明末 동기창이 생지生知도 배워서 할 수 있다고 하면서, 그 방법으로 '讀萬卷書, 行萬里路'를, 즉 독서와 여행을 권했지만, 청대淸代에 남종화는 오히려 관학화官學化되고 그 이상은 실현되지 못했다.

그러면 동 · 서양이 권했던 모방은 어떠한가? 서양의 20세기의 대표적 천재인 피카소도 "다른 사람의 그림을 모사하는 일은 필요한 일이다. 그러나 자신의 그림을 모사하는 것은 슬픈 일이다"라고 말할 정도로 서양에서도 모방은 동양화에서의 임모臨摹처럼 인식을 위한 중요한 방법이기는 했으나, 창조가 중시되는 그림에서는 거부되었다. 동양의 경우도 '화육법'에서 '전이모사傳移模寫'가 제일 끝 법[末法]인 것에서 보듯이, 평가상에서는 말단이었다. 동양의 화가 및 감상자에게는 스승과 자연은 '생이지지生而知之'를 추정하게 하는 하나의 도구였을 뿐이었다. 황창배는 이 두 길을 걸었다. 그가 무엇을 추구했는지 그도 몰랐을지도 모른다. 그러나 황창배의 일생은 문인화, 즉 스승의 모사에서 시작하여 자연에서 그 영감을 얻는 변화의 연속이었다. 그러한 일생의 변화는 작품 내지 자신에 대한 지속적이고도 집중적인 자신의 달란트의 개발과 그 개발을 위한 작가의 열정과 확신, 자신 및 자기 작품에 대한 작가의 사랑과 집중,

17) 『論語』 권16 : "生而知之者, 上也. 學而知之者次也. 困而學之 又其次也 困而不學, 民斯爲下矣."

꾸준한 노력이 없으면 불가능하다.

중국학자들은 중국화에는 열정의 작가와 인식의 작가가 있다고 말한다. 황창배는 양자의 면모를 다 지니고 있었지만, 양자 중에서 선택할 경우, 가슴으로 그리는 열정의 작가쪽 색채가 더 짙다. 운염과 발묵을 많이 사용하면서도 문인화적 선묘를 지속했고, 1999년 뉴욕 전시에서의 작품은 남제南齊 사혁謝赫이 『고화품록古畵品錄』에서 최고의 작가로 지목한 육탐미陸探微의 일필화一筆畵와도 같은 연속적인 하나의 선으로 이어졌고(그림 2), 이것은 백묘의 필선이 아니라 서양화 재료인 오일스틱으로 대체되기도 했다(그림 14, 15). 또 하나의 '변變'이고 창안[創]이다.

그러나 전통 문인화의 지향인 '평담천진平淡天眞'은 그의 그림에는 없다. 이것은 해방, 남북대치, 미국과 소련의 대립, 서구화, 미국화, 계엄령 등 20세기 후반의 현상이 그를 포함한 이 땅의 젊은이들에게 안식을 불가능하게 만든 결과로 생각된다. 현대는 추사 김정희처럼 귀양지에서도, 또는 은거隱居하면서, 예술에 지향志向을 둘 정도로 예술이 높은 위상位相을 갖지 못하고, 수양에 의한 참 사람[眞人]이나 도道에의 지향도 없고, 고대처럼 시서화詩書畵가 문인화가들 옆에 있지도 않다. 그러나 수隋나라 때 서역을 통해 들어온 감각적인 인도풍을 수렴한 중인中印화풍이 색선이었고, 그것은 당唐의 최성기 시대의 작가였던 오도자에 의해 복고적 낭만주의적 입장에서 일세逸勢와 속도가 있는 수묵 선線과, 오장吳裝, 즉 담채淡彩 기법으로 수렴되었듯이, 그의 〈무제(일명, 哭高宅)〉의 닭 모티프는 여명을 깨우는 장닭을, 역逆으로 현실처럼 어두운 먹빛 바탕에 여백이 있는 검은 닭으로 그림으로써, 여명을 깨우는 장닭의 상징 속에서 혼란한 색 속의 먹색으로 그 상황의 혼란스러움을 표현했고, 〈무제〉(그림 2)에서는 검은 먹 바탕에 무사武士, 악인樂人을 붓에 의한 일필화가 아니라 영감의 빠른 속도[快速]를 표현할 수 있는 흰색 오일 스틱으로 영감에 의한 열락悅樂의 순간을 표현하기도 했다. 그는 무사나 악인처럼 열락 속에서 춤추는 인간으로 이 시대인을 표현했는지도 모른다. 그러나 역시 전통적인 수묵화는 그의 화의를 푸는 열쇠였다. 명明, 동기창은 『화지畵旨』에서

"그림의 도道는 우주가 손 안에 있는 것이어서 눈앞에 생생한 기미가 아닌 것이 없다"

고 하였다. 그의 그림에서는 그의 손 안에 있던 우주의 생생한 기미가 넘친다. 그러나 동기창

은 그것을 배워 익힌, 다시 말해서 "각획하고 신중하게 그리느라 조물주에게 부림을 당할 경우, 구영仇英은 50세知命, 조오흥趙吳興(즉 조맹부趙孟頫)은 단지 60여세를 산 것처럼, 수명에 손상을 입을 수 있으므로, 황자구(즉 黃公望, 85세), 심주沈周(82세), 문징명文徵明(89세) 같이 그림에 기탁하고 그림으로 즐기라"고 권했다.《무제(일명, 哭高宅)》에서 "우리는 인위적인 꾀를 쓸 이유가 없잖아"라고 그가 썼듯이, 세상은 인위적인 꾀로 만들어질 수 있는 것이 아니기에, 우리의 조상화가들은 세상이 어지러울 때 오히려 은일隱逸이나 탈속의 태도를 택하면서 세상을 피해 예술을 스스로 즐겼는지도 모른다. 서양이나 한국과 달리, 왕유王維나 소동파蘇東坡, 또는 명말청초明末清初의 석도石濤나 팔대산인八大山人같은 중국의 대가들이 난세亂世에, 또는 자신의 어려운 시기에 탄생했다든가 남송南宋이나 명말청초의 선승禪僧 화가들이 이것을 증명하는 것이 아닌가 하고 생각해 본다. 이것은 조선왕조의 추사秋史 김정희도 마찬가지이다.

그러나 20세기 말 우리 세대의 화가들은 자본주의·산업화의 사회에서 미술대학의 교수작가로 살든, 또는 전업화가로 살든, '그림을 즐기라'라는 말은 이미 해당되지 않는지도 모른다. 그러므로 현대 화가들에게서 그러한 즐기는 여유를 찾기는 어렵다. 그는 교수작가로 살다가 전업작가로 전원에 은거隱居했지만, IMF이후 다시 교수작가로 돌아왔다. 그러나 얼마 지나지 않아 병마로 고생하면서도, 그는 그림만 생각하고 그릴 정도로 그림을 사랑하던 작가였다. 그는 그림에 기탁은 했으나 즐긴 것은 아니었는지 조물주에게 부림을 당해 단명하고 말아 손 안의 우주는 미완성으로 남고 말았다.

그러나 황창배는 초상화에서는 근엄함을 보이다가도 오히려 한국 예술의 특징처럼 교巧보다는 졸拙을 택하고, 희화戲化시킴으로써 자조自嘲하는 면도 보인다. 우리시대의 뛰어난 작가는 그 당시인의 작품으로 기억되고 평가되는 것만은 아니다. 중국 회화사에서 뛰어난 화가인 당唐의 왕유가 소동파에 의해, 북송의 동원董源이 미불米芾에 의해, 그 후에 원말사대가에 의해, 그리고 이들 왕유와 미불이 명明의 동기창에 의해 재발견됨으로써 우리 시대까지 뛰어난 작가로 남았듯이, 황창배도 다작多作의 작가이기에 그의 사후에도 전시가 거듭되면서 작가나 미학자나 미술사학자에 의한 그의 미적 가치의 재발견은 계속되리라 기대한다.

장선백 | 동·서양화 합일의 지평에 서서

《한메 장선백 유작전》 • 2012. 04. 18 ~ 04. 24 • 동덕아트갤러리

한메 장선백 화백(1931~2009)의 《유작전》은 생전인 2007년, 조선일보 미술관 전시 (2007.11.21~11.26) 작품 일부와 그 후의 작품 및 구미歐美 기행 작품들을 중심으로 이루어졌다.

20세기 한국 미술은, 대내적으로는 일제강점, 해방, 미·소 군軍의 남·북한 주둔 및 남·북한 정부 수립과 한국전쟁, 4.19 혁명, 군사정권 집권 등으로 이어진 수많은 혼란, 대외적으로는 1990년대 소련의 붕괴(1991)와 중국의 '죽竹의 장막'의 개방을 겪음으로 인해, 전통회화와 일본, 구미의 영향이 혼재되어 있다. 한메는 일제강점기에 태어나 상술한 혼란기를 겪고, 1979년에서 1983년까지 미국에서 작가수업을 하였으며, 영남대를 거쳐 동덕여대 회화과 교수를 지낸 교수작가이다. 그러한 이력 하에 그의 그림에 나타난 특성 및 미적 가치를 전통과 창조, 어제와 오늘의 한국회화의 면모와 더불어 살펴보기로 한다.

전환기의 한국화단

글로벌화된 정보산업 시대에 살고 있는 우리는 여러 면에서 아직도 전환기에 있고, 인터넷의 확산과 발달로 글로벌화가 진행됨에 따라 그 변화는 앞으로도 당분간 진행되리라 생각된다. 따라서 최근의, 그리고 앞으로의 시대의 예술을 해석하는 우리의 눈과 예술가의 시각과 표현을 인식하는 우리의 인식에도 본질적인 자세교정이 필요하다. 일제 시대에 태어난 작가들이 점점 가고, 해방 후 세대가, 그것도 구한말舊韓末에 태어나 일제강점기 일본을 통해 서양문화를 전수한 세대가 아니라 해방후 한국에서 태어나 우리 교육을 받고 서양에 유학했거나

체재하면서, 또는 국내에서 전시나 구미歐美의 자료를 보고 배운 젊은 화가들이 왕성하게 활동하고 있는 현대에, 전통은 이미 낯선 것이 되어, 미술대학의 교육으로도 그것을 인식하거나 배우기 힘들게 된 만큼, 이제는 전통적인 교육과도 다른 교육과 연구의 모색이 필요하게 되었다. 인터넷과 IT기술의 발달로 시시각각으로 전해지는 정보의 홍수때문에, 현금의 미술은 한메 화백이 "예술에 국경은 없으나 국적은 있다"고 한 한국화의 무국적화 우려는 더 심화되고 있고, 우리 시각의 한국화는 아직도 그 정체성을 확인할 수 없다. 그 이유가 무엇일까? 우선 한메의 작품을 몇 가지 종류로 나누어 그 특징을 살펴봄으로써 우리 한국화 및 그의 그림의 정체성의 일면을 알아보기로 한다.

〈부활〉·〈일출〉·〈생명〉 −동·서의 부활 표현

2007년 조선일보 전시회 화집 중 제목이 〈부활〉인 작품은 총 93점 중 21점이었고, 그 후에도 한메의 〈부활〉 작품은 계속되므로, '부활'이 그의 주제 중 하나임은 틀림없고, 그것이 주로 뉴욕 체재 이후의 작품임은 주목할 만하다. 그의 그림은 〈정〉 등을 제외하면, 산수화나 풍경화가 대부분 장소 명칭이고, 화훼는 꽃 종류의 이름이어서, 그의 작품에서 제목은 큰 의미가 없다. 그러나 〈부활〉(그림1, 2, 3, 4)은 우선 작품 수가 많고 작품이 다양하며, 그 독특한 작품 명칭으로 볼 때, 그리고 그와 그의 가족이 독실한 가톨릭 신자이고 외국인 뉴욕체재 이후의 작품임을 감안한다면, 그 작품들은 우리의 전통적인 의미와 가톨릭적 의미로 해석될 수 있으

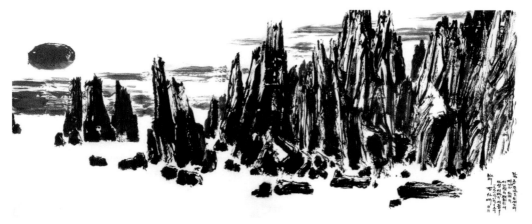

그림 1 〈부활〉, 375×150㎝, 한지에 수묵채색, 1998

리라 생각한다.

동양화의 목표는, 육조六朝 시대 이래로 인물화는 '기운생동氣韻生動'이나 '신기神氣' '신운神韻', 산수화는 '세勢'였으나, 이미 육조시대 동진東晉의 고개지顧愷之 이래 '기운'은 인물화에서 산수화로 확대되었고, 그 후 최근까지 '기운'은 동양화의 최고 목표였다.

한메는, 예술 생산의 발원지는 화가 자신이 발 딛고 서 있는 '지금, 바로 여기'여야만 한다는 것이 진리라고 믿고, 큰 붓

그림 2 〈부활〉, 90×90㎝ 한지에 수묵채색, 1998

과 먹으로, 우직하고 굵은 필선으로 압축된 일필逸筆작업을 고집하며, 산수화의 경우, 세勢를 즐겨 표현해 왔다. 그에게 있어 〈부활〉(그림1, 2, 3, 4)이나 〈일출日出〉, 〈새날〉(그림 5), 〈생명〉이라는 일련의 작품들은, 한편으로는 '예수님의 부활' 같이, 해가 지는가 하면 아침에 또 뜨는 '해돋이'를 '부활'로 차용하는가 하면, 끊임없이 '새날'로 살아있는, 새 생명을 상징하게 했을 것이다. 다시 말해서, 이들 〈부활〉·〈일출〉·〈새날〉은 그러나 어떤 의미에서는 같은 의미이다. 이들은 우리 가톨릭 신자로서의 염원이요, 화가로서의 한메의 염원이었을 것이다. 그는 그의 염원인 '부활'을 한국인이 특히 좋아하는, 매일 매일 뜨는 동해안의 일출日出, 그것도 신

그림 3 〈부활〉, 137×70㎝ 한지에 수묵채색, 2007

그림 4 〈부활〉, 90×90cm 한지에 수묵채색, 1986

년이 되면 '해맞이'를 위해 바다와 산을 찾아 축제행렬을 이루는 한국인의 삶의 방식 내지 사유방식을 원용해서 표현하되, 동양화에서 기운보다 '세勢' 위주의 그림으로 그렸다는 데에 그의 〈부활〉 그림의 한국적 의의와 신비가 있고, 이는 그가 예술의 발원지가 화가가 발 딛고 서있는 '지금, 바로 여기'라고 믿고 있는 것과도 상통한다.

그리스도교 역사에서 가장 중대한 사건은 예수님이 성령으로 잉태되어 탄생하셨다는 사실과 예수님이 죽음 후에 부활하셨다는 사실이다. 그 두 사건이 없었다면, 가톨릭이라는 종교는 그 존재 의미를 잃는다. 따라서 가톨릭에서 가장 중요한 축일은 지금도 여전히 크리스마스와 부활절이다. 예수님은 신神이었기에, 크리스마스에는 성령으로 잉태되어 인간으로 태어나심을 축하하고, 부활절에는 육화肉化되었던 신神이 죽음 후 부활·승천하심으로써 그가 신神임을 증명한 것을 축하하는 것이다.

중세미술이 본격적으로 시작된 로마네스크·고딕성당에서 가장 중요한 것중 하나는 문門과 스테인트글라스, 성당의 평면도가 십자가 형상이라는 점이었다. 문은 성聖·속俗을 나누는 경계로, 문위 팀파눔은 문이 하나였던 초기에는 〈예수 승천〉이 표현되었지만(그림 5), 문이 하나에서 삼문三門으로 확대된 삼문의 경우에는 부활 후, 성모와 보좌에 앉으신 예수님, 성모승천으로 확대되었다. 문을 들어서면 신神의 집이다. 로마네스크 성당이 십자가 형상인 것은 로마네스크 성당의 이념이 예수님의 죽음이 인류를 구원한 것임을 말하는 것이다. 그러나 '탄생'도 '죽음 후의 부활'도 신비이다. 중세의 신비는 프랑스인이 신神, 및 신의 집의 표현에서 발견한 소

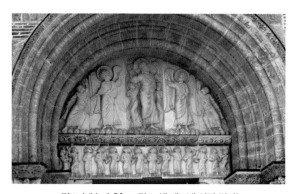

그림 5 〈예수 승천〉, 프랑스 생 세르넹 성당 팀파눔

그림 6 〈새날〉, 380×150㎝, 한지에 수묵채색, 1988

재인, 즉 건축과 조각에서 발견한 소재인 노란색, 검은색 사암에 의한 놀라운 석조 건축과 조
각에도 있지만 – 이 사암은 프랑스 외에 인도의 초기 불교 건축이나 조각, 인도네시아의 보르
브드르, 프롬바남 사원에도 사용되었다 – , 그러나 아름다운 스테인드글라스와 그 색유리에
의해 성당 안이 아름다운 빛으로 충만한 데에도 있다.

　가톨릭의 '부활'에는 예수승천이나 성모승천 등 승천昇天의 광경이 일반적이다. 중세 로마네
스크 초기 프랑스 생 세르넹 성당의 팀파눔(그림 5)에 나타난 부활이 천사의 인도에 의한 예
수님의 승천 사건을 바라보는 땅 위의 12제자와 구름, 천공天空이라면, 한메의 〈부활〉은, 동양
화의 함의적含意的, 상징적 방식인 동해안의 거대한 산들 사이로 매일 떠오르는 장대한 해돋이
광경이다. 즉 '태양이 검은 하늘을 배경으로 붉은 빛을 뿜으며 형태가 계속 바뀌다가 불쑥 바
다 위로 떠오르는 해돋이'요, 단원이나 겸재의 〈총석정〉에서의 뾰족뾰족하게 우뚝 솟은 바위
들 사이로(그림 4, 6), 또는 멀리 지평선이 보이는 그 지평선 상에서의 해돋이(그림 2, 3)는 한
국이 지구의 동쪽 끝인 극동極東이어서인지 어느 나라에서도 볼 수 없는 장관이어서, 그것을
보면 감동을 받지 않을 수 없다. 이 '부활' 광경은, 한메가 "예술에 국경은 없으나 국적은 있다"
고 한 한메의 한국에서만 볼 수 있는 국적있는 예술로의 번안이다.

　'해돋이'의 '부활'로의 차용借用은 자연의 신비요, 산수에 대한 외경감으로 산수화가 보편화
된 동북아시아인의 감동과 정서를 차용한 것이라 할 수 있고, 이는 한국인이기에 가능한, 대
단한 발상이라고 할 수 있다. 이것은 동덕여대 교수로서 스케치여행 때 자주 설악산을 가면서

영감을 얻은 것일까? 생각해 본다. 한메 이후에도 동해의 해돋이로 '부활'을 표현하는 작가가 없으니, 한메는 그 부분의 원조일지 모른다. 동양 산수화로 말하면, 평원平遠과 고원高遠을 사용한 해돋이이기에 산수의 '넓음'과 '외경감'인 '숭고崇高'가 포함된, 우리 민족만이 알 수 있는 우리의 언어이다. 이는 매일 매일 장관인 해돋이를 통해 가톨릭 신자 모두가 매 미사 중 다짐하는 예수, 즉 성자와 성자의 부활에 대한 믿음이, 매일 매일의 해돋이처럼 이루어졌으면 하는 염원을 담았을 것이다. 탁월한 혜안이라고 할 수 있다.

그러니 그의 〈부활〉 작품은, 예술가가 되려면, 먼저 '내 안에 모두가 있다'는 그의 신념과 그의 '역사적 고뇌의 과정'이 작품화된 것인 동시에, 19세기 덴마크의 철학자이자 신학자로, 실존주의의 선구자인 키에르케고르Søren Aabye Kierkegaard(1813~1855)가 말했듯이, '윤작법'에 의한 '새로움'의 인식이라는 실존적 의미가 담겨 있다. 즉 시각만 달리하면, 예를 들어, 매년 보아도, 볼 때마다 언제나 새롭게 보인다는 점에 키에르케고르적 윤작법에 의한 그의 동해안 해돋이의 〈부활〉 작품의 특색이 있고, 예수님의 '부활'의 그의 해석의 의미가 있다. 그런데 그의 산수화에는 사람도, 나무도 없다. 가톨릭 신자로서의 외경감 · 숭고감 때문일까? 한메의 〈부활〉은 바닷가에 평원경平遠景의 평평한 바위나 바다가 이어져 있거나(그림 2, 3), 바닷가에 총석정같이 깎아지른, 흘립屹立한 바위들 속에서 동해안에서나 볼 수 있는, 변화무쌍한 새벽 어둠 속에서 하늘이 빨개지면서 옆으로 둥근 빨간 해가 시뻘겋게 떠오르는 광경이다(그림 1, 3, 4). 그 해돋이에서 인간이 느낀 대자연의 위대한 숭고감을 보여준 것일 것이다. 서양화에서 영국의 터너[1]나 콘스타블[2]의 풍경화에서의 숭고崇高[3]를 생각하게 한다.

그는 이 광경을 원근을 농담으로 표현하는 전통 동양화의 기법으로 표현하였다. 즉 동양화의 기본인 선線 - 동양화에서 선은 이성理性에 의한 표현이다 - 이 아니라, 순간적인 감동을 중

1) 터너(Joseph Mallord William Turner, 1775 ~ 1851) : 19세기 영국 최대의 낭만주의적인 풍경화가. 대표작으로 〈영국 국회의사당 화재〉(1834) 〈눈폭풍, 알프스를 넘는 한니발과 그의 군대〉 〈전함 테메레르〉(1838)가 있다.

2) 존 컨스터블(John Constable, 1776 ~ 1836) : 터너와 동시대에 활동했던 영국의 풍경화가이자 근대 풍경화가. 들라크루와 및 밀레를 비롯한 프랑스 바르비종파 화가 및 인상파 화가들에게 직접적인 영향을 주었다. 1824년 파리의 살롱전에 작품 3점을 선보였는데, 그중 〈건초마차〉(1821)가 금메달을 수상함으로써 프랑스 화단에 큰 관심을 받게 되었다.

3) 미적 범주의 하나. the sublime. 미(美)가 자연과 인간의 조화를 표현한다면, '숭고'는 부자연 관계를 표현하나 '희극'과 달리 궁극적으로는 자연과의 괴리가 긍정적으로 전환된 것이다.

봉이 아니라 쾌속快速의 대필大筆, 갈필渴筆로 표현하고, 원경은 근경의 바위보다 담묵淡墨을 사용했다. 그 결과 먹 사이로 희끗희끗 비백飛白의 붓질로 인한 여백이 보여, 그림은 짙은 농묵濃墨의 바위와 여백에 농담의 수묵의 파도가 가미된 바다[水], 붉은 해로 이루어진, 즉 먹의 농담과 물水의 건습乾濕에 의한 오케스트라가 되었다. 한메의 〈부활〉이라는 산수화는, 동양화에서는 색은 감정의 표현이므로, 그의 그림이 원元, 예찬倪瓚의 산수화보다는 갈필渴筆이 덜하지만, 갈필이 많기에, 그는 황폐한 세상에서 희망을 염원한 작가라고 말할 수 있다. 그 그림은, 그가 자신을 '청전靑田(이상범李象範, 1897~1972), 심산心汕(노수현盧壽鉉, 1899~1978), 월전月田(장우성張遇聖, 1912~2005), 남정藍丁(박노수朴魯壽, 1927~2013)' 등과 같이 이성적 체질이 아니라 '고암顧菴(이응노李應魯, 1904~1989), 운보雲甫(김기창金基昶, 1913~2001), 풍곡豊谷(성재휴成在休, 1915~1996)'과 더불어 감성적 체질에 속하는 작가라고 말했듯이, 감성적으로 염원한 것이라고 할 수 있다.

서양화에서의 '스케치'와 동양화에서의 '사寫'의 합일

이번 전시회에 나온 장선백의 기행풍경과 화훼화花卉畵에는 서양의 스케치와 동양화에서의 사寫가, 즉 동·서양화가 혼재되어 있다. 영어 '스케치sketch'에 해당하는 글자로 동북아시아에 '사寫'가 있지만, 양자의 의미는 다르다. '사寫'의 어원은 "물체를 옮겨놓는 것[移置物体](『설문해자說文解字』)"이므로, 산수화에 적용하면, '사寫'는 '자연의 것을 그림으로 옮긴다'는 의미가 있다. '사寫'는 완전한 작품이나, 서양화의 경우, 스케치는 감동을 담기는 하나[〈파라솔〉(1988), 〈파리〉(1988)], 그림의 예비적 단계이다. 그러므로 한국화에서 '사寫'는, 특히 산수화의 경우, 고래로부터, 즉 1970년대까지만 해도 그림을 다 그리고 나서 작가의 호號나 이름의 낙관 전에, 즉 제작 년월일 다음에 장소 위에 쓰던 글자로 현장성을 중시한다는, 즉 현장을 그림 속에 옮긴다는 의미가 있다. 이제 사생寫生은 산수화에서도, 화훼화에서도 거의 존재하지 않는다. 따라서 '사寫'는 사라졌고, 동양화에서 현장성의 생생한 의미도 없어졌다. 동양화는 원래 사생寫生을 기본으로 했는데, 그렇다면 동양화는 어디로 가고 있는가? 하는 생각을 해 본다.

그러나 '寫'라는 말은, 사모寫貌, 사생寫生, 사의寫意, 사형寫形, 사경寫景, 사실寫実 등에서 보듯이, '그리는' 내용이 모습[貌]·삶·뜻·형태·경치·실체 등 가시적인 것으로부터 비가시적인 관념[意]에 이르기까지 동양화의 전 영역에 광범위하게 걸친 것이었다. 회화사에서 살펴보면,

사형寫形은, 남제南齊 사혁謝赫의 화육법畵六法 중 제삼법第三法인 '응물상형應物象形'으로 인물화에서 제시된 이래, 대상의 형태[形]와 색채 - 제사법第四法인 '수류부채隨類賦彩' - 는 모든 화과畵科로 확대되어 동양화의 기본이 되었다. '사생寫生'은 4세기의 불교학자요, 산수화가인 종병宗炳에 의해 '사생산수寫生山水'라는 용어로 산수화에 쓰인 이래, 송의 심괄沈括에 의해, 오대五代 후촉後蜀의 화조화가, 황전黃筌(?~965)의 채색 꽃 그림[花卉]이 '사생'이라고 평가되어 화조화花鳥畵로 전이되었고, 북송대 화조화에 '사생 조창趙昌'이 있는 것이나 "도군황제道君皇帝 휘종이 먹을 거듭 쌓는 적묵법積墨法으로 바위를 그렸는데[寫石] 그 속에 여섯가지 품등이 있다"[4]는 기술로 보면, 북송대에는 화조화로 쓰이다가 그 후 꽃을 포함하여 바위[石]까지 확대되었으니, 자연을 마주 대하고 그린 모든 화과畵科로 확대되었을 것으로 생각된다.

한메는 서울대에서 동양화를 전공했고, 한국화 작가로 알려져 있으나, 2007년 조선일보 전시회 때 한메의 화집이 한국화·서예·유화로 나뉘어져 있고, 국전 10회까지 동·서양화 12점이 입선과 특선(서양화, 유화, 1959년)을 한 것이나 1959년 현대작가전에 작가 25명과 더불어 그의 유화 2점이 초대된, 특이한 경력으로 보아 그가 동·서양화를 같이 하고 있었고, 화단이 그 점을 인정하고 있었음을 알 수 있다. 동·서양화는 동북아시아만의 구분법이다. 그가 동·서양화를 같이 해왔다는 것은 재료에 의한 구분을 거부한 그의 교수법에서도 나타나고 있다.

그림 7 〈연蓮〉, 70×70㎝, 한지에 수묵채색, 1983

그러나 그의 작품에, 화훼화 중 문인화 풍의 백미白眉 작품들, 즉 명明, 서위徐渭의 사의 화조풍寫意 花鳥風의 수묵 담채 〈연蓮〉(그림 7) 몇 점이, 즉 '군자君子꽃'으로서의 연꽃이 평담平淡한 담채와 농담, 활달한, 쾌속快速의 선으로 표현된 것으로 보아 그는 분명히 산수화, 화조화, 인물화를 하는 한국화가이다.

그러나 그가 좋아하던 후기 인상파 중, '모든 법칙이 자연 속에 살아있지 않고, 자연과 인간과의 접합점인 감각과 시각에 구

4) 董其昌, 『畵旨』 卷上 32 : "道君皇帝. 以積墨寫石. 凡有之品."

그림 8 〈울산바위〉, 380×150cm, 한지에 수묵, 1998

속되는 고갱의, 특히 시와 꿈이 살아 숨쉬는 세계를 물체가 아니라 스스로 선택한 색채에 의해 소박하고 건강하며 강렬한 힘으로, 그리고 낡은 의식과 전통을 탈피해 새로운 색채를 창조한, 야수파의 색채의 자유·관념과 꿈이 있는 상징적 환상주의'를 실험적으로 추구한 〈울산바위〉(그림 8) 〈낙산대〉(그림 9) 〈가을 설악〉 〈한계령〉 〈설악의 봄〉이라든가 〈향원정〉 〈탑〉 〈천지연 폭포〉 〈세월〉(그림 10) 및 〈하와이〉 〈파리〉(그림 11) 〈맹해탄〉(그림 12) 〈절두산〉(그림 13)같은 스케치는 현대인의 복잡하고 거친, 픽춰레스크한 면모로 나타났다. 그의 격렬한 성정

性情은 빠른 필세의 농묵이나 커다란 붓의 쾌속快速 용필에 의한 동양 산수화(그림 10)와 후기 인상파 화풍의 면화面化·시화詩化된 색 분할(그림 11)로 양분兩分되어 있다.

한 작가가 동·서양화를 다 할 수 있다는 것은 서울대 미대 초기의 회화과의 커리큘럼과 졸업작품 제출로 전공이 정해지던 그 시대의 영향으로 생각된다. 한메는 대학교 3학년때 '처음부터 힘들고 어려운 길인 줄 알면서도 독자적인 길을 개척하기 위해서 폭넓은 시각과 다양한 감각, 표현기법과 재료의 차이를 익히고 소화하는 일

그림 9 〈낙산대〉, 46×53cm, 캔버스에 유화, 1995

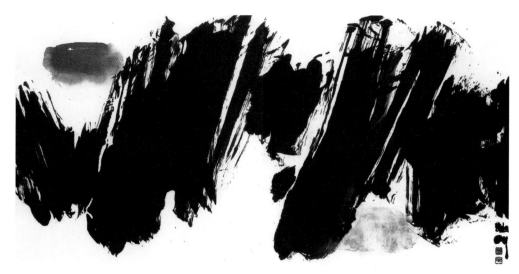

그림 10 〈세월〉, 137×70㎝, 한지에 수묵채색, 1989

이 필요하다는 확고한 믿음 하에' 동양화 전공을 선택했고, 그후 그는 그때 그때의 상황이나 제재題材에 따라 수묵화를 선택하기도 하고, 원색 대조의 박진감 넘치고 원초적인 서양화를 선택하기도 하였다(그림 〈파라솔〉〈낙산대〉). 한메의 감성적 체질은 1979~1983년의 뉴욕 체재 기간과 그 후의 구미歐美 근현대 미술관 기행으로 인해 더 강화된 듯하다. 그러나 그의 많은 〈연蓮〉작품(그림 7)은 오히려 한국적인, 유전적 소인이 농후하다. 이 작품들은 문인적인, 고은 수묵 담채화나, 그의 산수화와 마찬가지로 강한 필세筆勢가 느껴진다. 이것을 보면, 우리 한 국화 화가들도 우리의 유전적 소인의 전수를 위해, 그 전수 후의 발전을 위해서도 사생이나 고화古畵의 임모는 물론이요 한국의 회화사와 철학을 공부할 필요가 있다고 생각된다.

교수작가의 장단점

한메는 초등학교, 중·고등학교 교사를 거쳐, 대학교 교수가 되었다. 그의 교육관은 초등, 중등, 고등, 대학 과정이 반복적이면서 심화된다는 입장이었다. 그러나 예술은 독창성이 가장 중요한 요소이고, 칸트에 의하면, 미美라고 하는 것은 감성과 오성의 자유로운 유희상태에서 나오므로, 개념적 인식이 밑바탕에 깔려 있는 가운데 감성적인 감수성이 작품을 결정한다. 현대는 이미 미를 추구목표로 하는 시대는 갔다. 낭만주의 이후 세상의 급변은 이성적 추구보다는 감성적 추구의 색채가 짙다. 그러나 다변화된 사회·세계는 현재 미술대학이 대학원에

석사과정을 두다가 박사과정이 생긴 이유요, 형호가 『필법기』에서 "좋아서 배우고〔好學〕" 평생 공부를 요청한 이유이다. 예술가에게는 개념인식도 중요하지만, 감성의 역할 역시 매우 중요하고, 이 양자兩者는 화가의 화력畫歷이 늘어감에 따라 작품의 폭·길이·높이의 조절과 심화가 더 요구된다.

그 점에서 한메는 교수작가로서 어떤 한계를 느끼고, 작가와 교수가 별개의 전문적 분야임을 구별 못하는 한국화단의 원시성을 다음과 같이 꼬집고 있다. "나는 교단에 섰을 때 천재나 작가의 꿈을 버렸다"고. 사실, 대학에 재

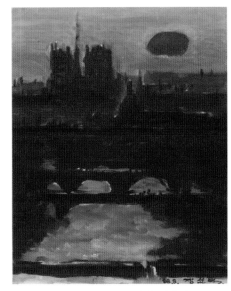

그림 11 〈파리〉, 41×51㎝, 캔버스에 유화, 1998

직하면서 교수와 작가를 동시에 성공적으로 수행하기는 어렵다. 교육에서 교수의 역할은 상부단계로 갈수록 심화되어야 하기 때문이다. 교수는 커리큘럼대로의 수업은 물론이요, 앞으로 화단에서 활동할 학생 각자에 대해 창의적인 교육의 개발과 자신의 연구를 해야 한다. 또

취업할 학생과 작가의 길을 갈 학생들이 갈 길, 즉 사회에 대한 교수들의 예측 및 그에 대한 학생들의 수련과 창조성을 개발하면서, 교수들의 매 학기 개개 학생들에 대한 평가와 지도가 어렵기 때문에, 교수들의 삶은 긴장의 연속이다. 혹자는 작가 교수에게 '가르친다는 것은 배우는 일이기도 하다'고 말하기도 하지만, 가르치면서 자각하는 일과 그것을 회화언어, 즉 기법으로 번안하는 연구 또한 교수의 몫이다. 따라서 교수작가에게는 자신의 작가로서의 길과, 학생들에 대한 수업 준비 및 학생들의 예술가로서의 길의 개발과 연구 등을 논리적으로 전개할

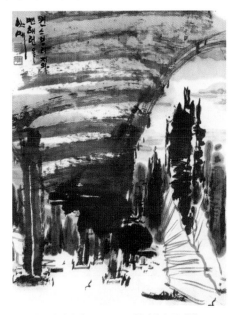

그림 12 〈맨해탄〉, 64×69㎝, 한지에 수묵채색, 1976

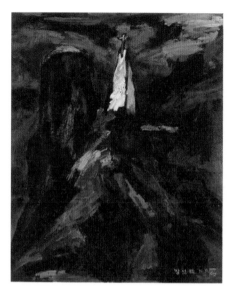

그림 13 〈절두산〉, 52×63㎝, 캔버스에 유화, 1972

집중적인 절대시간이 부족하다. 중국이나 일본 · 미국 · 유럽 등 세계 주요 나라의 미술 교육과 화단에 대한 연구가 필요한 이유이다.

그의 산수화에서의 〈부활〉 〈일출〉 〈새날〉이나 설악산의 여기 저기를 그린 산수화는 아마도 동덕여대 교수(1984~1998)로서의 오랜 스케치 여행의 결과 설악산에 대한 개념정리가 그러한 작품을 산출한 것으로 보인다. 즉 '만리의 길을 간다〔行萬里路〕'는 그의 경험이 화의의 개념의 근거가 되었으리라 생각한다. 그러나 그의 작품은, 전통적인 선에 의한 '이치의 파악〔明理〕'이 아니라 대상에서 오는 감응感應을 커다란 붓의 쾌속快速의, 필세筆勢 있는 용묵用墨에 의한 표현이었다. 그외에, 그의 동 · 서양화 모두에서 고갱풍의 자유로운 색채의 면화面化라는 특징이 나타나는가 하면(그림 10, 12), 면화面化된 추상화도 보인다(그림 11). 이는 교수작가들에게서 나타나는, 우리 선조 문인들의 자유로운 발상과 유전적 소인의 기법의 발로요, 기개높은 그의 성향에 의한 동양화의 발묵이나, 파묵의 역설, 비백飛白으로 인한 입체적 표현이라고 생각된다. 교단에서의 가르침은 반복적이기는 하나, 이렇게 급변하는 세계를 살아갈 제자들을 키우기 위해서는 교수에게 엄청난 전통의 다양한 현대화를 요구한다. 그 결과, 그는 전업專業 작가와 달리, 정통적인 길과 실험적인 길을 동시에 가면서 어떤 길을 찾으려고 노력했고, 작품은 그 결과였다고 생각된다.

오늘날의 화가에게, 당唐, 장언원張彦遠이 『역대명화기歷代名畫記』 머리글〔冒頭〕에서 한 회화의 정의, 즉

"회화라는 것은 교화를 이루고, 인간의 윤리를 조장하며, 신비한 변화를 궁구하고, 깊숙한 것과 미세한 것을 헤아림이 여섯가지 경서經書와 공功을 같이하며, 사계절과 더불어 나란히 운행되는 것으로, 저절로 그렇게 발현되는 것이지 (인간이) 지어서 만든 것으로부터 말미암은 것은 아니다."

고 한, 즉 당唐시대에 이미, 자연적으로 발휘한 것(發於天然), 회화가 신비한 변화를 궁구하고, 깊숙한 것과 미세한 것을 헤아림이(窮神變, 測幽微) 당시 최고인 여섯가지 경전인 육경六經과 공능功能면에서 같은 위상을 획득했던 화가의 그 높은 기개는 어디로 갔는가? 고 자문自問해 본다. 현대의 화가들은 아마도 '讀萬卷書 行萬里路', 즉 독서와 여행을 권했던 우리 선조들의 '끊임없는 공부와, 마음의 평정을 위한 심재心齋'의 수양을 포기한 것은 아닐까? 그리하여 그에게서는

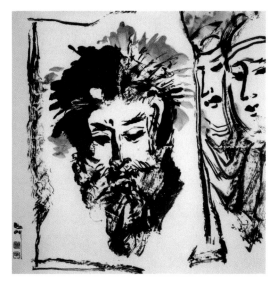

그림 14 〈성안聖顔〉, 70×70㎝, 한지에 수묵채색, 1998

80년대에 유행처럼 번진 연작連作도 – 그에게 연작의 의도가 없었거나 집중이나 연구 시간 부족때문인지 – 만날 수 없다. 그러나 그의 〈부활〉〈세월〉은 연작으로 이해되기는 하지만, 그가 의도한 연작은 아니었다. 그의 그림 중에서, 그가 그리도 경계했던 '달빛 문화의 노예습성'이 없는 독자적인 그림이, 예를 들어, 〈부활〉같은 상징적 그림이나 〈성안聖顔〉(그림 14), 16처 중 〈제3처〉(53×70㎝, 1988) 등의 성화聖畵, 스케치, 전통적인 연꽃 표현에서 실현되고 있음은, 오대말 송초의 형호가 말하듯이, 예술이 일상적이면서도 지속적인 평생 공부와 수양에 기원함을 말하는 것일 것이다.

새로움novelty – 모방의 역할

K. 해리스는 20세기 미술의 특성을 '새로움novelty'이라고 언명한 바 있다. 20세기 초 사회주의의 대두와 세계대전은 인간을 풍전등화의 위기로 내몰았고, 일반인보다 감성이 강한 예술가에게 그 위기감은 더 했다. 그러나 그러한 역사적 현실은, 어떤 이즘ism이나 트렌드가 없기 때문에, 오히려 작가마다의 독자적인 창의력의 세계와 시각의 확립을 부추겨, 20세기 벽두부터 피카소, 브라크, 칸딘스키와 같은 화가들은 이전 시대에는 전혀 생각할 수도 없었던 전혀 새로운 시각과 방법으로 큐비즘과 추상시대를 열었다. 그러나 그 후 다다이즘은 자기조차 부

정하고, 초현실주의는 인간의 의식意識이나 이상理想 저너머 무의식·환상·꿈의 세계까지 관심을 가짐으로써 아카데믹한 전통회화의 몰락을 가져왔다. 이는 20세기 한국의 상황도 마찬가지였다.

동북아시아에서는, 대상을 이해할 때, 외부적인 형과 색에 의한 이해로부터 시작하여 본질적인 '리理'라든가 '성性'에 대한 철학적인 고구考究가 추구되어, 일찍이 인물이나 산수의 바위, 나무를 그리는 인물묘법人物描法이라든가 준법皴法, 수법樹法이 발달했다. 형과 색의 보편적인 모습은 이러한 대상에 대한 철학적 사유에 기초한 보편 위에서 기반이 확립되었다. 그러므로 화가가 잘 그릴 수 있다는 것은 그러한 철학을 기반으로 하고 있어야 가능했다. 현대에는 구미歐美에서 오히려 이러한 철학적 기반이 이루어지고 있는데 비해, 현대 한국 미술대학에서 화학도畵學徒는 이러한 공부를 하고 있지 않다. 20세기 서양미술의 유입은 그 외형 만 들어왔고 그 내적 성찰은 들어오지 못했던 것이다.

서양미술은 그리스 시대 이래로 근대까지 '예술은 자연모방'이었고, 예술이 계획에 의해 진행되는 '인식認識의 산물'과 순간적인 '영감의 산물'로 나뉜다는 점에서는 동서가 마찬가지였다. 단지 동양화의 경우, 자연모방 외에 옛 대가[즉 古人]의 작품의 임모臨摹가 추가되었다. 그러나 사혁謝赫이 그림공부[學畵]의 방법으로 제출한 '화육법畵六法'중 제육법第六法인 '전이모사傳移摹寫'의 목표는 모방이 아니라 '온고이지신溫故而知新'을 요구한 것이었다. 그러면 무엇을 '전하여 옮기면서 즉 전이傳移하면서 새로움을 표현할 수 있겠는가?' 임모臨摹는 '자연'과 '고화古畵'의 형과 색色을 통해 옛 작가가 자신의 철학 하에 고구考究한 고인古人의 자연에 대한 시각에 의한 관찰방법과 사유방식을 찾고, 그에 맞는 표현 및 테크닉을 연습하는 것이다. 과연 전통적인 '임모'라는 학습방법이 없었더라도, 동양화의 명품들이 탄생할 수 있었고, 이렇게 잘 전해질 수 있었는가? 풍성한 대가와 명품을 그렇게 많이 탄생시킬 수 있었을까는 의문이다. 예술에서의 독창성은, 스케치를 통해 자연을 모방하면서 한편으로, 그 때 떠오른 생각이나 느낌에 근거한 착상이 중요할 것인데, 자연을 접할 기회가 적은 현대인에게는, 한메의 〈연蓮〉 그림에서 보듯이, 그 근거를 익히는데 고화古畵의 모방을 통한 전통의 활용이 요청된다. 중국 북경 중앙미술학원 및 한국 미술대학 회화과 커리큘럼에 아직도 '고화古畵 임모臨摹'가 있는 존재하는 이유이다.

안동숙 | 경계를 넘나드는 추상미술의 개척자

《오당吾堂 안동숙 회고전》 • 2012. 04. 25 ～ 05. 03 • 예술의전당 한가람미술관 2층

 오당吾堂 안동숙(1922~)은 2011년, 고향인 전남 함평의 군립미술관에 1960년대부터 2010년 전후 근작까지의 대표작 120점과 평생 모은 수목樹木(소나무 26주株, 잣나무 3주), 항아리, 맷돌, 조경석 등 물품 425점을 기증하였고, 2011년 11월 3일 개관한 함평군립미술관은 개관 특별전시회로 오당의 기증작 중 전통 한국화, 추상 한국화 작품 34점으로《오당 안동숙 기증작품전》을 개최한 바 있다. 이번 예술의전당 한가람미술관의《오당吾堂 안동숙 회고전》(2012.4.25 ~ 5.3)은 1988년 선화랑 회고전 이후 24년 만에 열리는 전시로, 정년 때(1987) 이화여대박물관에 30점, 이번 회고전 후 10점을 기증함으로써, 이번 전시는, 사실상 그의 작품을 한 공간에서 대거大擧 볼 수 있는 마지막 기회이다. 우리 그림이 중국이나 일본과 달리, 지정학적인 여건 상 끊임없는 전쟁과 일제강점기에 일본의 문화재 약탈 등으로 잔존 작품이 적은 상황에서, 현재 일련의 도립 · 시립 · 군립 · 대학미술관의 설립과 작가들의 작품 기증으로 인한, 그들 미술관에서의 작품의 수장과 전시는 우리 미술사상, 또는 일반 관객이나 연구자들에게는 하나의 축복이 될 것이다.

 이러한 상황에서 그의 생애 마지막이 될지도 모르는 이번 전시를 계기로 오당의 60년 화력畵歷을 돌아보면서 한국 근현대 한국회화사에서의 오당의 의식과 고뇌, 그림의 특징 등을 고구考究하여, 현대 한국화에서의 오당 그림의 위치라든가 그의 평생의 그림의 진전변화를 살펴본다는 것은 한국 현대 회화사 정립을 위해서도 도움이 되리라고 생각한다.

관전官展 작가이면서 구상 · 비구상 작가

당唐, 장언원張彦遠이 "만약 스승의 전수傳授관계를 모르면 그림에 관해 논의하지 못한다"[1]
고 했으므로, 오당의 그림을 알려면, '사자전수師資傳授'면에서 사승師承 관계인 이당以堂 김은호
金殷鎬와의 관계를 알아보아야 할 것이다. 그는 해방 전인 1936년, 15세의 나이로 김은호의 화
숙畵塾인 낙청헌洛靑軒에 입소하여 김은호의 제자가 된 후, 19세인 1940년 〈군계群鷄〉부터 1942
년 〈사슴〉, 1943년 〈공작초孔雀草〉, 1944년 〈작업의 대화〉 등 4회四回에 걸쳐 선전鮮展에 입선했
고, 해빙 후인 1948년, 서울대에 입학했다. 그러나 1950년, 한국전쟁으로 전북 전주로 피난을
가, 1956년까지 머물다가 상경한 후, 대한민국전람회에서 1961년 특선, 1962년 문공부 장관
상, 1963년 특선을 거쳐, 1965년에 추천작가가 된 한편으로 한국미술협회 동양화 분과위원장
겸 이사가 되었다. 그러므로 그는 당시의 유명작가들과 마찬가지로 해방 전前과 후後, 관전官展
을 통해 성장한 관전작가였다. 1965년 이화여대 동양화과 교수가 되었고, 1969년 국전 추천작
가상 수상의 부상副賞으로 세계일주를 하게 되었다. 이 여행을 계기로, 그는 국제미술의 동향
을 접하면서, 자신의 혁신작업에 자신을 갖게 된 듯, 그 후 추상작업이 시작되었다. 이 무렵 동
양화 작가로는 드물게 국제전, 즉 '상파울로 비엔날레'에 한국의 참여작가가 되었고, 1974년에
는 인도 트리엔날레India Triennale에도 참여하였다.

추상화가 활성화되면서 1970년에 국전 동양화부가 구상, 비구상부로 나뉘자, 그는 비구상
부 첫 심사위원이 되었고, 1972~73년에도 비구상부 심사위원이 되었다. 한편, 새로 등장한 민
전民展인 한국일보사의 한국미술대상전 초대작가, 동아일보의 동아미술제 심사위원 · 운영위
원 · 초대작가, 중앙일보의 중앙미술대전의 초대작가 등을 거치면서, 관전과 민전에서 한국화
추상화의 정립과 발전에 기여했다. 1981년, 국전 폐지 후에 새로 생긴 대한민국미술대전 심사
위원이 됨으로써, 관전, 민전을 막론하고, 동양화 부문에서 현대화된 문인화를 하는 구상작가
로 활동하면서, 또 비구상 부문의 정초작업에도 참여하여, 지금까지 수많은 작가들이 추상화
의 길을 걷게 하는데 일조一助를 했다.

1) 張彦遠, 『歷代名畵記』 卷二, 「敍師資傳授南北時代」 "若不知師資傳授, 則未可議乎畵."

후소회後素會 활동

후소회는 이당以堂 김은호金殷鎬의 제자로 결성된 단체이다. 이당은 오당이 낙청헌에 들어간 1936년에 결성된 후소회後素會를 통해 많은 동양화 제자를 배출하였고, 동양화 화단에 월전 장우성[2], 운보 김기창, 한유동, 조중현, 이석호, 이유태 등의 단단한 인맥을 갖고 있다. 1977년, 후소회가 부활된 후에도, 오당은 회원으로 1988년까지 계속 참여해, 김은호의 후학後學 화맥畵脈을 유지하는데 기여했다. 오당의 화가로서의 삶은 『시경詩經』「국풍國風, 석인碩人」에 나오고, 『논어論語』卷3,「팔일八佾」에 나오는, 먼저 흰 바탕을 칠한 다음에 그림을 그리는 '회사후소繪事後素'에서 그 이름을 따온 '후소'회 회원다웠다. 갈로葛路가 말하듯이, '회사후소'는 원래 회화와 관계가 없고, 사물의 본질質과 본질을 표현하는 형식인 문文의 문제를 이야기한 것일 것이다.[3] 즉 '회繪'는 문文이고, 문文은 질質을 표현하는 것이다. 그런데 이 '회사후소'는 『논어』뿐아니라 『주례周禮』에도 "무릇 그림 그리는 일은 흰 바탕을 칠한 다음에 한다"[4]고 나오고 있어, 이러한 관점이 그 당시에 상당히 유행했음을 알 수 있다. 김은호가 제자의 모임의 명칭을 '후소회'라고 한 것에서 보듯이, 김은호와 그 제자들은 '질(質, 즉 素)'과 '문(文, 질質을 표현하는 것)' 중에서 '문'보다 '질'의 중요성을 절감한 듯 하다. 즉 '후소회'의 '후소'는 그림을 그리는 일은 기술 내지 기교가 문제가 아니라 질質, 즉 자신의 바탕〔素〕을 닦는 것이 우선이라고 생각했다고 추측된다. 따라서 후소회의 회원들은 스승인 이당을 이은 미인화의 김기창도, 오당도 '어느 대가의 그림과 핍진하게 닮게 했더라도, 그것은 또한 어느 대가가 남긴 국물을 먹는 것일 따름[5]'이므로, 그들에게는 의미가 없다'고 느끼고, 전통회화처럼 각자 자신의 바탕인 '소素'를 닦음으로써 즉 자신의 수양修養으로서 다양한 화업으로 한국화단에 기여했다.

2) 월전 장우성(月田 張遇聖, 1912~2005)은 1930년 김은호(1892~1979)의 화숙(畵塾)인 낙청헌에 들어가 채색 공필화법을 배웠고, 김돈희(金敦熙)의 서숙(書塾)인 상서회(尙書會)에서 서예를 익혔으며, 1932년 제11회 조선미술전람회부터 1944년 선전이 끝날 때까지 연속 수상하였다. 1936년에는 백윤문, 김기창, 한유동, 조중현, 이석호, 이유태 등과 이당 화숙인 후소회(後素會)의 창립회원이 되었고, 1946~61년까지 서울대 미대 교수였다. 1949년 국전이 창설되자 초대작가, 심사위원이 되었고, 1981년까지 국전 추천작가, 초대작가, 심사위원을 역임하였다. 1989년 '월전미술문화재단'을 설립하고, 1991년 4월 서울 종로구 팔판동에 월전미술관, 동방예술연구회를 조직하였다. 월전미술관은 2007년 6월 '이천시립월전미술관'으로 새롭게 개관되었다.

3) 葛路 著, 姜寬植 譯,『中國繪畫理論史』, 미진사, 1989, pp.38~40.

4) 『周禮』卷10「冬官考工記」: "凡畵繪之事, 後素功."

5) 『石濤畵語錄』「變化章」第三 : "縱逼似某家, 亦食某家殘羹耳, 於我何有哉!"

한편 오당은 대학교수로서, 또 화단의 원로로서 자신의 조형이념과 작품관을 교육현장에서 실천해 보였다. 우리는 이화여대에서의 오당의 제자들에 대한 다음 예의 교육방법에서 그것을 확인할 수 있다. 제자 화가 원문자는 밑그림을 그린 후에 작품을 완성하는 당시 화단의 상황에서, 오당은 "300호 크기의 작품을 15장이나 그리게 하셨다"고 회고하고 있다. 300호 크기의 대작을 15번이나 그리게 할 정도로 오당은 제자의 작품에 관해서도 철저한 교수였다. 그러니 자신의 작품은 어떠했을지 상상이 간다. 이것은 수많은 그의 〈은총〉 작품의 세부묘사의 정확함으로 미루어서도 확인할 수 있다.

그는 1970년대부터 추상화가였으면서도 평생 문인화가였다. "전통적인 도덕적 교육이념에서 한발 더 나아가 어떤 형식을 구하기 이전에 조형을, 조형 이전에 의식意識을 요구하였다. 의식이 없는 조형은 예술이 될 수 없다"[6]는 그의 생각은 당唐의 장언원이 고개지·육탐미·장승요·오도자 등 역대사대가歷代四大家의 용필用筆을 보면서 '그림을 그리는 화의畫意가 그리기 전부터 시작되어 그림이 끝나도 존재해야 하는' 화의를 중시하는 전통적인 동양화의 입장[7]이면서도 문인화의 형식화에 반대하고, 형식이 아니라 부단한 실험과 모색을 통해 현대회화에서의 자신만의 조형의식의 완성으로 독특한 작품의 완벽성을 추구했다. 바로 후소회의 '후소'가 그의 의식 속에서 계속되고 있었던 것이다. 이점이 아마도 그가 전혀 다른 화과畫科인 구상적인 문인화, 화조화와 더불어 1970년대 이후 평생 추상화를 할 수 있었던 이유였을 것이다. 그러면 '후소後素'의 소素, 즉 구상과 추상을 가능하게 한 그의 조형의식造形意識인 화의畫意는 무엇일까?

열린 시각과 소素·밀密을 통한 변화의 추구

오당의 그림은 한 작가의 작품으로 볼 수 없을 만큼 광범위한 화과畫科와, 표현세계, 기법을 갖고 있다. 그가 일찍이 20세 때, 이묵회以墨會(1941)에 참여했다든가 묵림회墨林會(1959~1964) 활동 등을 통해 알 수 있듯이, 그는 새로운 세계에 대한 열린 시각으로 매체에 대한 새로운 실

6) 오광수, 「회화에서 조형으로 - 안동숙의 조형적 역정」(안동숙, 『오당 안동숙』, 2012, p.12).
7) 張彦遠, 『歷代名畫記』卷二, 「論顧陸張吳用筆」, "그림 그리는 뜻이 붓으로 그리기 전에 있어야 하고, 그리기를 마치고도 그림 그리는 뜻은 존재해야 한다(意存筆先, 畫盡意在)."

험을 계속 추구했다. 그 결과, 사실풍 寫實風의 구상작품이 만연하고, 한국화이기에 매체는 지紙 · 필筆 · 묵墨을 사용해야 한다는 한국화단에서의 고정관념을 깨고, 한국화 교수작가로서는 드물게, 아크릴과 유화, 캔버스 등 서양화 재료를 과감히 차용하면서, 유성 광택을 의도적으로 제거하고 아크릴 안료를 문지르는 등 새로

그림 1 〈은총〉, 105.5×48㎝, 혼합재료, 1970년대 후반

운 형태의 한국적 추상회화를 개척했는가 하면, 문인화에서도 실험을 지속함으로써, 그는 동 · 서양화, 구상과 비구상을 넘나들면서 구상과 추상의 길을 동시에 걸어갔다. 또 전통회화에서처럼 화의를 중시하던 오당은 그 출처인 중국 화론에도 관심을 가져 필자에게 번역을 의뢰해 이대 동양화과에서 출간한 학술잡지『채연彩研』(1972)에 형호의『필법기』와 곽희의『임천고치』의 번역을 소개하게 했는가 하면 – 이것이 한국에서 처음으로 중국 화론을 번역한 예로 그 후 동양화론 공부의 시작이 되었다고 생각한다 –, 이러한 새로운 자기계발로 동양화 미술사조에서 전통에 대한 혁명을 일으켜, 그 자신이 새로운 한국화 추상운동의 리더가 되었다. 그런데 한국화 화단에서, 작가마다 다르겠지만, 아직도 추상바람이 거센 이유는 무엇일까?

그림 2 〈은총〉, 91×71㎝, 혼합재료, 1970년대 후반

　오당이

　"하나님은 나의 인생의 주인이며, 나의 그림의 주제이다. 나의 그림 후기인 비구상작품은

고뇌에 찬 인생이 많이 표현되어 있다."[8]

고 말했듯이, 오당의 추상작업에 큰 역할을 한 것은 해방과 함께 이당에 의해 그가 영접한 하나님이었고, 그를 추상으로 유도한 것은 W. 볼링거가 말했듯이, 자연과의 부조화, 즉 사회의 불안으로 인한 '고뇌에 찬 인생'이었을 것이다. 그는 "하나님의 섬세한 지도와 돌보심을 느끼며 나타내고 싶었다"고 하면서,

"그림 속에 숨어있는 수많은 생물체와 각기 다른 형태로 사는 원과 각으로 표현된 인생들은 모두 하나님의 뜻 안에서 사는 것이며 하나님께 상달되는 것이기에 은총의 인생인 것을 표현하고 싶었다."[9]

고 말한다. 그의 〈은총〉 작품들의 화의畵意는 '모든 존재가 하나님의 뜻 안에서 살고, 하나님의 섬세한 지도와 돌보심'이었던 것이다. 오당의 50 · 60대인 1970~80년대에 군사정권과 민주화 운동의 힘든 시기를 살아간 작가로서, 그리고 학생들의 데모와 군사정권의 계엄령이라는 그

그림 3 〈은총〉, 125×84.5㎝, 혼합재료, 1980년대

어려운 시대에 그림을 그린 다는 것, 그 젊은 피의 대학생들을 가르치고 지도해야 했던 장년 · 노년의 교수 작가로서 참으로 고뇌에 찬 인생이었던 듯, 고뇌에 찬 인생에 대한 하나님에의 의탁과 하나님의 섬세한 지도와 돌보심을 표현한 어두운 색상의 〈은총〉이라는 제목의 다양한 작

8) 『오당 안동숙』, 2012, p.5.
9) 앞의 책, p.5.

품(그림 1, 2, 3, 4, 5, 6, 7)이 출현했다. 자연대상의 형과 색에 제한이 있는 구상작품과 달리 추상은 개념과 표현 기법 및 방식에서 자유롭다. 이들은 대부분 한국회화의 비대칭과 달리 서양화와 같은 정대칭으로, 소疎한 문인화와 달리 밀密한 추상화는 대작大作이더라도 기도하는 자세로 집중된 작업을 보여주는 섬세한 작품들이다. 그 주제

그림 4 〈은총〉, 101.5×65㎝, 혼합재료, 1980년대

의 표현의 다양함은 하나님의 '은총'이라는 주제가 그에게 얼마나 큰 주제요, 힘이기에 그렇게 집중된 다양한 작품을 했을까?를 생각하게 하는 동시에 그의 신자로서의 하느님에의 의존과 열성을 알게 하고, 그 다양하면서도 섬세함은 이당의 제자임을 생각하게 하면서, 그의 생에서 하나님의 역사하심이 얼마나 컸는가를 느끼게 한다(그림 1, 2, 3, 4, 5, 6). 그 중에는 인류의 구원의 상징인 십자가가 나타난 작품들도 있어 그의 십자가 같은 고뇌를 하나님에게 의존하는 심도深度를 느끼게 한다(그림 6, 7). 〈은총〉은 일생동안 문인화를 그린 한국화

그림 5 〈은총〉, 107.5×147㎝, 혼합재료, 1980년대

화가임에도 문인화보다 오히려 화의의 폭이 넓으며 작품 전체가 담채가 아니라 어두운 채색의 구성적 추상이고, 용필도 마치 현미경으로 대상을 들여다보듯이, 극히 정세 치밀하여 화의의 섬세한 표현 노력이 돋보인다.

모티프의 호환－전통 동양화와 추상화의 공존

오당 그림의 다양한 세계는 옛것을 인식의 도구로 사용하더라도 그것에 빠지거나 구속되

그림 6 〈은총〉, 113×154cm, 혼합재료, 1980년대

지 않고, '옛 것을 빌려 현재를 개창開創하는 借古以開今'[10]이었다. 상술했듯이, 오당은 조형이전에 의식意識이 필요함을 강조하였던 만큼, "그 정신을 지키는, 오로지 그 하나에 전념하여 자연의 공功과 합치되게 하는"[11] 마치 당唐의 오도지吳道子나, 독실한 북종선北宗禪의 불자佛者로 자연에 탐닉한 왕유王維같은 작가로서의 면모를 보이고 있다. 오당은 초기에는 전통적인 동양화의 수묵 담채 문인화를 그렸지만, 후기 추상화로 갈수록, 문인화와 달리 전체 화면이 여백이 없이 점차 어둡고 탁한 색으로 뒤덮였는데, 지금 보면, 이것에는 아크릴릭 같은 서양화에서의 인공 재료로 인한 흑화黑化 현상도 일조를 했을 것이다. 새삼스럽게 전통 한국화가 자연인 광물성 안료를 쓰기 때문에 세월이 지나도 담화淡化되는 것을 보면서 조상의 지혜를 느끼게 된다. 그러므로 당唐, 장언원은 용필用筆 상 "만약 그림에서 소疎 · 밀密 두가지 체가 있다는 것을 안다면 바야흐로 그림에 관해 논의할 수 있다."[12]고 했으므로, 오당은 문인화에서는 이당의 후소회를 잇는 필요한 대상의 본질만 그리는 소疎로, 추상화에서는 그 힘든 시기에 가슴 속에 담긴 많은 말을 화면 가득한, 섬세한 밀密로, 소 · 밀을 다 하는 작가였다고 할 수 있다. 소 · 밀은 표현상에서는 다르나 소疎의 경우에는 붓터치가 하나, 둘이더라도 의意로 충족시키고 의意가 수많은 사항에 대한 하나님에의 전적인 의탁인 경우에는 밀密로 그렸을 것이다. 극極은 통한다고 할 수 있다.

W. 볼링거Wilhelm Worringer(1881~1965)가 말하듯이, 구상은 인간과 자연과의 조화를, 비구상은 부조화를 표현하는 것이다. 자연 및 사회에 대한 긍정적인 사고와 부정적인 사고가 한 인간에게 동시에 병존하기 힘든데도, 오당은 해방과 함께 그의 인생의 주인으로 하나님을 영

10) 『石濤畵語錄』, 「變化章」, 第三.

11) 張彦遠, 『歷代名畵記』 卷二, 「論顧陸張吳用筆」: "守其神, 專其一, 合造化之功……(中略)……守其神, 專其一, 是眞畵也."

12) 張彦遠, 앞의 책, 卷二, 「論顧陸張吳用筆」: "若知畵有疎密二體. 方可議乎畵."

접함으로써 '항상 감사하라' '기뻐하라'는 기
독교도의 자세로 문인화와 추상화라는 양자
의 공존을 가능하게 된 듯하다. 그러나 추상
작가이기도 한 만큼, 부정적인 경우는 먹빛
이 짙어지거나, 수목樹木표현에서 수묵에서의
'수水'인 물이 질펀한 발묵 효과로 감정의 양量
이 많거나 침잠을 나타냈을 것이다. 그러므로
그의 문인화는, 전통 문인화의 정신적 성향과
달리, 문인화 형식을 빌어 우리의 의식과 현

그림 7 〈은총〉, 90.5×70㎝, 혼합재료, 1970년대 후반

실을 표현하거나(그림 9, 10, 11, 14, 15), 〈은총〉처럼 세상에서 숨어 은일隱逸한 선인仙人의 경
계로 빠져 버린다(그림 16). 그것은 추상이 자신의 심적心的의식을 말한다면, 문인화는 그 내
용을 과거를 빌어[借古] 설명하고 있는 것이다.

이번 오당의 전시회에 출품된 작품들은 추상과 구상 – 문인화 계열로 나뉜다. 추상화의 경
우에는 〈은총〉(그림 1, 2, 3, 4, 5, 6, 7)이라는 주제가 주主인데, 주로 한국의 군사정권 말기에
민주화 운동이 일어나던 혼란기인 1970년대 후반에서 1980년대에 그려진 작품들이다. 〈은
총〉은 이 감당하기 힘든 상황을 기도하듯이, 꾸준히 하나 하나를 하나님에게 고백하듯 섬세
하게 추상으로 표현한 것으로 보인다. 그의 추상화는 자신의 이전 작품과도, 여타의 화가와
도 달리 극히 세밀하다. 이번 전시에 출간된 화집,『오당 안동숙』에서도 추상화에서는 〈은총〉
이라는 제목의 작품이 대부분이라고 할 만큼, 50점 이상이 실려 있을 정도로 많고, 그 외에는
〈정情〉〈사랑의 정〉 등의 시리즈와 그의 수목樹木, 수석壽石 취미에서 비롯된 듯한 〈태고〉, 〈흔
적〉, 〈지나간 사연〉 등 우리 민족에게 흔히 나타나는 '장구한 시간'에 이르는 자연의 모습을
표현한 작품들이다.

기독교는 한국미술의 주제가 되기에는 아직도 이른 종교이다. 기독교 자체가 유대교에서도
가톨릭에서도 우상숭배 반대로 교회 내에 미술을 허용하지 않았기 때문이다. 더구나 〈은총〉
이라는 추상적인 주제는 사람마다 은총에 대한 시각 또한 다양하여, 이제까지는 유교 · 불교 ·
도교적 사고방식의 한국인의 의식으로는 기독교의 교리나 이념의 체험적 내용을 미술로 표현
하기가 어려워 오당의 작품에서도 〈은총〉은 화의畵意와 표현 상에서 다양한 실험과 모색을 계

속하게 하고 있다. 이는 한국 미술사에서 보면, 외래 종교였던 불교미술에서도 나타났던 현상이었다.

　한국미술사에서 불교미술의 역사는 불교가 인도에서 발생하여 중앙아시아, 중국을 통해 삼국시대에 한반도에 들어오면서 한화韓化되었다. 중국에서는 남북조시대에 불경佛經이 본격적으로 한역漢譯이 시작되면서 불교학과 불교철학이 한화漢化되고 불교미술도 중국화되기 시작했다. 중국에서의 학술적 연구는 한 대漢代에 들어와, 남북조南北朝를 거쳐 수隋·당唐의 국교國敎로 본격화 되있고, 딩唐 무종武宗의 회창會昌(841.1~846.12) 년간 특히 845년의 폐불령廢佛令까지 계속되었다. 한국에는 삼국시대에 들어와 삼국 모두 불교가 국교國敎가 되면서 그에 따라 불교미술도 발달했다. 그러나 신교인 기독교는 유럽에서 신·구교로 분리되면서 그리스도교인 가톨릭과는 달리 교회 내에 미술을 허용하지 않아 교회 미술의 발달은 없었다.

　그러나 신자로서 그 방대한 의식儀式이나 정신세계, 특히, 플로티노스가 말했듯이, 초월의 결과 얻어지는 신神의 경지는, 동양화 작가의 경우, 동양화의 구상성에서 오는 표현세계의 한계와 석채石彩나 수묵, 한지라는 재료 상에서의 시간상의 표현 한계 때문에 오당으로 하여금 동양화의 방법이나 미의식을 버리고, 동·서양화 재료의 혼용으로 표현기법을 개발하게 했다. 그 오묘한 세계는 오히려 추상으로, 집중적인 세밀함이나 구성으로 표현할 수밖에 없었으리라고 생각된다. 그에게 마테리는 어떤 대상을 표현하는 수단에 불과하고, 재료 자체가 중요한 것은 아니었기에, 서양화 재료의 차용도 그리 문제가 되지 않았다. 1936년 15세의 나이로 김은호의 제자가 되었으므로 서양식 추상화는 오히려 용필用筆이나 용묵用墨의 어려움을 벗어나 그를 더 자유롭게 했는지도 모른다. 그러므로 〈은총〉과 같은 작품들은 서양의 그리스도교 미술이 중세이래 구상미술이었음과 달리 추상화이면서도, 〈은총〉이라는 작품의 화면에 때때로 그것이 기독교 내용의 의식意識을 말하는 듯, 마치 교회에 들어가면, 전면에 십자가(+) 밖에 없듯이, 십자가 형상(그림 6, 7)이 등장하며 조그마한 금빛이나 푸른빛, 흰빛의 십자가가 그림을 주도하는가 하면, 〈은총〉(그림 4)에서는 "죽었지만 이렇게 살아있고 영원무궁토록 살 것"(「요한묵시록」 1:18)인 그리스도가 흰옷을 입은 원로 24분같은 사람들과 함께 상반부 중앙에 있는 듯 하고(「요한묵시록」 4:4), 그 오른편에는 그 시대 상황을 말하는 듯, '오당새'에 나오는 새의 머리들이 있다. 그들 그림은 서양 그리스도교가 '절대순명'을 요구하기에 대상에 대한 기쁨과 감사를 표현하는 구상이 아니라 오히려 은총이나 구원에 대한 절대적인 신뢰와 소망, 절

대 신神에 대한 외경감, 절대 사랑을 보여주는 것으로, 표현할 길 없는 신의 은총에 대한 집중적·구도적求道的인 감사요, 기도요, 찬양이었으리라고 추정된다.

또 오당의 추상화의 구성 요소를 자세히 보면, 그의 수석壽石 취미에서 온, 수많은 세월을 안고 있는 돌이나 바위를 비롯한 자연세계의 표면에 동양 산수화에서 산의 바위를 표현하는 16준법峻法은 없고, 초기 '영모翎毛'에서의 '털'의 표현, '자연의 결'등 자연 모티프를 활용한 추상형태나 기하학적인 구성, 유동적인 물질 등이 다양하게 등장한다. 비구상, 추상이지만, 한편으로는 구상과 비구상에서 모티프의 호환이 나타나고, 다른 한편으로는 큰 테두리는 구상이나 그 표현기법은 추상인, 그 나름의 독특한 표현을 통해, 동양화의 내용이나 형식을 확대한 결과 장언원이 "소밀이체疏密二體가 있다는 것을 알아야 바야흐로 그림에 관해 논의할 수 있다"고 하면서 동양화에 요청한 소밀이체疏密二體 중 소체疏體는 구상화로, 밀체密體는 추상화로 이루어, 그의 그림세계가 완성되었다.[13]

동양화의 기운氣韻과 서양화의 질감이 동반된 현실의 반영

동양화는 표현이 일반적으로 필·묵筆墨, 즉 용필用筆과 용묵用墨으로 운용된다. 석도石濤는,

"먹이 붓을 움직이는 것은 영靈으로, 붓이 먹을 움직이는 것은 신神으로 한다〔墨之濺筆以靈, 筆之運墨也以神〕"

고 말한다. 동양화에서 기운氣韻·신기神氣·신운神韻같이 기氣와 신神이 같이 쓰여지는 것도 동양화는 필筆, 그것도 필선筆線이 주도하기 때문이다. 붓과 먹은 작가의 제작 의도에 따라, 먹이 붓을 리드하기도 하고, 붓이 먹을 리드하기도 한다. 인식적인 면이 강할 경우, 먹보다 붓이 주도하고, 열정적·감성적인 면이 강할 경우, 붓보다 먹이 주도한다. 오당의 추상화는 선과 면을 중첩시키고 그 사이에 다양한 색조를 써 그 어쩔 수 없는 인간의 태초의 혼돈을 묘사한 것 같지만, 그 사이에 그의 세필작업에 의해 동양화의 기운과 서양화의 질감이 절충되면서 화면에

13) 張彦遠, 앞의 책,「論顧陸張吳用筆」: "張吳之妙, 纔一二, 像已應焉, 離披點畵, 時見缺落, 此雖筆不周而意周也. 若知畵有疏密二體, 方可議乎畵."

그림 8 〈고향의 마음〉, 57×57㎝, 혼합재료, 1970년 초반

그림 9 〈월하月下〉, 66×99㎝, 한지에 수묵 담채,
1960년대

새로운 경지가 나타난다. 〈고향의 마음〉(그림 8)은 고향의 푸근하게 싸안음·편안함, 이상理想을 의미하는 원형으로 수변水邊마을이 물에 비치는 듯 한 영상으로 그 신비가 색으로 나타나 있다. 아마도 어떤 영감의 순간, 즉 집중된 시간 중에 무의식적인 영靈의 힘으로, 발묵潑墨과 선염渲染으로 고향의 푸근함이 표현된 것일 것이다. 그러나 선과 색의 대비, 흑백으로 표현된 현대적 추상성은, 다시 말해서, 80년대의 〈지나간 사연〉 등은 마치 먹을 주로 한 띠들이 잭슨 폴록같은 추상표현주의적이고, 거칠고 대담하며 빠른 용필로 나타나는가 하면, 먹의 띠를 쾌속 용필로 극채색 면과 대립시키고, 발묵潑墨과 선염渲染이 어우러진 채색화彩色畵가 나타나기도 한다.

그런가 하면, 〈월하〉(그림 9)같은 문인화는 학이 눈을 감고 목을 돌려 깃털을 부리로 쪼고 있는 여유로움과 큰 몸체의 당당함, 외다리의 외로움을 'ㅈ자字'로 상반시켜 상반성이 우리를 긴장시키면서도, 그림의 무게 중심이 학의 몸체에 있어 위태한 듯한 것을, 학의 머리를 둘러싸고 있는 둥근 원형 형태와 학의 눈의 방향이 이루는 사선斜線과 몸체의 사선이 ㅈ자 형태로 무게 중심을 안정화시키고, 꼿꼿한 중봉中鋒에 의한 학의 외다리의 선이 몸체의 중심을 감당하고 있다. 그의 그림에서는 학의 다리, 오당새의 다리의 중봉에 의한 선이 중심을 잡는데 큰 역할을 하고 있다. 그리고 〈화조도〉(그림 10)에서 시작해 〈합창〉(그림 11)으로 진행되면서 추상된, '오당새'는 마치 당시 군사정권 하에서 도열해 있는 군인들처럼 서리 발같은 엄숙한 긴장감을 표출하고 있다. 그의 호號가 '취묵향실주인醉墨香室主人'인 것에서 보듯

이, 그는 자신의 화실을 '먹의 향香에 취하는 방(醉墨香室)'이라고 할 만큼 먹의 향을, 먹을 좋아했던 듯, 먹의 다양한 효과를 위해 흡습성이 좋은 화선지 등 다양한 한지를 사용했으리라 추정된다. 오당의 새는 그만의 독특한 수묵담채화에서 적송赤松의 적색에 사용되는 붉은 자색赭色, 또는 갈색의 몸체와 수묵의 깔끔한 발톱 – 이 발톱은 학의 발과 공통되는데, 마치 군인들의 군인됨이 도열의 힘 있는 규칙성에 있듯이, 그의 학 및 오당새의 꼿꼿한 중봉에 의한 다리와 발은 어떤 권력의 커다란 힘을 암시하는 그의 회화로 발전하고 있다 – 과 부리의 방향, 눈의 방향이 주가 되고 있다. 인식적인 신神에 의한 것이 아니므로, 새가 있거나 새들이 앉아 있는 나무는, 동양화의 구도나 본질로서는 파격적인, 중앙을 상하로 나누는 가로선(그림 8, 11)이나 사선斜線으로(그림 9, 10), 그 강력한 사선을, 오당새는 시선을 왼쪽으로 돌림으로써 우리로 하여금 화면 밖에 있는 그 시선 가는 곳, 외면하고 싶은 당시의 현실을 보게 하고 있다. 동양화의 개방공간의 활용이다. 동양화의 은현隱顯같이 본질적인 것은 표현을 안하고 숨기고(隱) 있다. 단지 시선으로 가리킬 뿐이다(그림 11). 그러나 오당새는 머리 위에 둥근 반달형 달(月) 같은 것의 내려누름을 도열해 있는 오

그림 10 〈화조도花鳥圖〉, 45.5×69cm, 한지에 수묵담채, 1960년대

그림 11 〈합창〉, 45.5×48cm, 한지에 수묵 담채, 1970년 초반

당새의 엄중함과 아래에 개구리 한 마리가 상쇄시키고 있다. 개구리가 그려짐으로써 근엄한 그림이 희화戲化되고 있다.

또 1970년대의 발레를 주로 한 그림은 당시 공연장이 별로 없던 상황에서 1960-70년대에 이화여대 강당이 유명한 발레단의 발레공연장으로 사용되었던 만큼, 오당도 발레를 자주 접

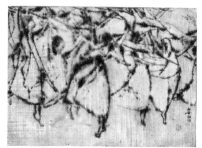

그림 12 〈군무群舞〉, 49.5×35cm, 혼합재료, 1970년
대 후반

할 수 있었으리라 추정된다. 드로잉에서 출발하여 점점 색을 버리고 화선지에 번짐있는, 물이 많은 수묵 선으로 또는 먹만으로, 표정없이 춤에 몰두해 쁘앙뜨point[14]로 춤에 몰두해 있는 발레리나들의 〈군무群舞〉(그림 12)라든가, 얘기하고 싶어하는 듯한 무용수들, 고래고래 소리지르는 듯한 〈월광의 무舞〉를 완성하고 있다. 수많은 무용수들의 몰두 속에 개인은 없고 무리만 있고, 무용수는 물 많은 먹선으로 그려졌다. 당시의 현실의 반영이다.

그의 선전 입선으로 시작된 영모류翎毛類, 즉 전통적인 〈군계群鷄〉나 사슴, 새 등과 수석樹石에서는 먹선이 아니라 영靈으로 묵화墨化된 추상과정으로의 전이轉移와 과감한 일필적逸筆的 선묘 드로잉의 표현들(그림 13)이 나타난다. 1969년 추천작가상 수상의 부상副賞으로 세계일주를 하면서 프랑스의 기하학적인 정원을 본 것인가? 그의 그림에서는 〈수樹〉〈강변의 양지〉 등에서 기하학적인 향나무 숲이 많이 나타나고 있다.

중국의 산수화가 당唐의 오도자의 사모寫貌산수로 중국 산수화에서 '변變'이 나타났고, 이사훈에게서 '완성[成]'되었듯이, 오당 그림도 사모寫貌를 거쳐 반추상으로(그림 11), 추상으로 진행됨으로써, 한국 추상 화조화에 하나의 획을 그었다고

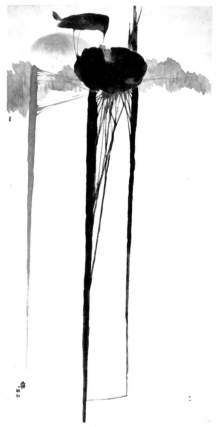

그림 13 〈소〉, 65×127.5cm, 한지에 수묵 담채,
1960년대

할 수 있다. 그러나 그의 그림은 영모화翎毛畵나 수목樹木·바위에서 특색을 보이고 있다. 〈그

14) 'toe point'의 약어(略語). 발레에서 발 끝만 마룻바닥이나 어느 지점에 대는 일.

림 10〉에서의 오당새나 〈그림 11〉에서의 도열
해 있는 엄중한 오당새 등, 오당새는 시선의
방향이 항상 그림 밖에 있고, 〈그림 11〉에서는
그 엄중한 상황을 개구리가 희화戲化하고 있
어, 한국 예술의 해학적 특성으로, 오히려 문
인화로서의 오당새의 전달력을 더 강화하고
있다. 오당새는 새를 모티프로 이용하여 인간
을 표현한 것이니만큼, 그 형태도, 먹이나 선
의 사용도, 그 쓰임새도 다변화되고 있다. 이
것은 〈나무[樹]〉(그림 15, 16)나 〈회고懷古〉 등
에서도 나타난다. 그의 수목 · 수석 취미 수집

그림 14 〈수樹〉, 76.5×98cm, 한지에 수묵, 1960년대 초반

에서 나온 나무나 돌의 세월을 담은 질감 등의 표현을 통해 대상에 대한 생각이, 나무의 성질
을 이용하거나 나무의 독특한 형태를 이용한 구성으로(그림 14), 인간과 대자對者의 위치에서
의 '영원'에 대한 그의 생각을 표현하고 있는 듯하며, 이들이 흡습성이 뛰어난 화선지의 사용
으로 화면이 물화物化되어 감정에의 침잠이 강화되고 있다.

낙관落款과 제작연대

동양화에서는 1990년대까지만 해도 제목과 낙관은 필수였다. 오당의 그림에는 제목도, 제
작 연월일도 없는 것이 많고, 낙관은 전통회화에서처럼 왼쪽에 있기도 하고, 오른쪽에서 시작
을 열고 있기도 하다. 이러한 제목과 연대를 쓰지 않은 것은 문인들의 여기餘技적인 태도일 수
도 있고, 혹은 인간이 감내하기 어려운 상황이나 급변하는 현대 상황에서의 현대인의 정체성
의 무화無化일 수도 있으나, 그것이 그의 그림의 정확한 이해를 어렵게 하고 있고, 그 후 동양
화 작가들이 따라 하는 선례先例가 되었으리라 생각된다.

필획의 표현적 특성

다른 작가와 달리 오당에게는 서양화에서의 드로잉 작품이 많다. 이는 형호가 『필법기』에서
"수 만 본本을 그린 후에야 비로소 그 실물과 같게 되었다"고 했듯이, 그의 문인화적인 태도를

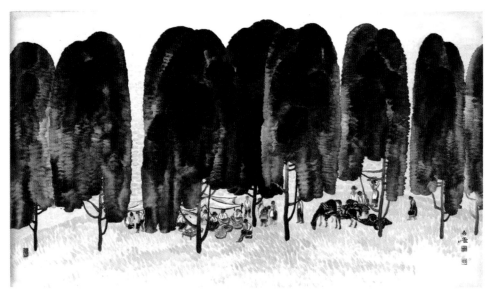
그림 15 〈강변의 양지〉,122×68.5cm, 한지에 수묵 담채, 1970년대 초반

반영하는 것일 수도 있고, 해방 후 우리 서양식 미술 교육의 산물이라고도 생각된다. 그러므로 그것들은 그림의 완성본이 아니라 밑그림이다. 동양화에서 밑그림인 분본紛本은 1970년대에도 필수였으나, 중국 · 일본과 달리 한국에 분본이 남아있는 경우는 18세기 초상화 외에는 흔하지 않다. 이는 초기 서울대 미대 교육과정이 졸업작품 만으로 동 · 서양화 전공이 나뉜 것과 무관하지 않으리라 생각되기도 하고, 그가 서양화에 관심이 있는 교수 작가이기에 가능하지 않았을까 라고도 생각된다. 명말청초明末淸初의 산수화가, 석도石濤는, "한번 그음—劃의 법은 곧 나로부터 서는 것이다"[15]고 했다. 이는 작가의 첫 획의 결단의 어려움을 말하는 것이요, 장언원이, "(그림 그리는) 뜻이 붓으로 그리기 전에 있고 붓이 끝나도 존재한다〔意存筆先, 畫盡意在〕"고 했듯이, 첫 획 이전에 이미 그림이 화가의 마음 속에서 이루어져 있음을 말하는 것이다. 다른 한편으로 보면, 그 일획은 일설—說로는 팔괘八卦중 첫 번째 괘인, 건괘乾卦이다. 건괘가 대표하는 것은 천天이고, 건괘를 그릴 때 제일 획第一劃에서 시작하므로, '일획은 하늘을 연다〔一劃開天〕'는 설이 있고[16], 화엄종華嚴宗이 말하는 '하나가 일체이고, 일체가 하나이다〔一卽

15) 『石濤畫語錄』, 「一畫章」第一 : "所以一畫之法, 乃自我立."
16) 楊六年 編著, 『中國歷代畫論采英』, 河南人民出版社, 1984, p.57.

一切, 一切卽一)'도 그림의 모든 선은 천개, 만개가 있을 수 있으나 기본은 일획이므로, 모든 예술가의 행위는 단 일획 속에 그의 예술 전체가 포섭되고 통섭된다고 보는 설도 있다. 그의 드로잉이나 화조, 괴석怪石에서의 일획은, 그러므로 그의 정신상, 심정상의 화의畵意를 이해하는 관건이 된다고 할 수 있다. 석도가 "지인至人은 법이 없다. 법이 없는 것[無法]이 아니라 무법無法으로 법을 삼으니, 곧 지극한 법이 된다"[17]고 말했듯이, 그의 계속되는 드로잉의 시도는, 법을 '무법화無法化 시키면서 법이 되는 창조'를 계속 시도하고 있다고 보여진다.

동양에서는 고대부터 인간의 정신은 물론이요 감정까지도 인정해왔다. 그의 문인화 · 영모류 그림에서도 인식적 논리의 신神보다는 영靈 – 먹 – 이 주도하고 있거나, 감정에 의한 직관적 성격이 강하다. 또 동양화는 고대부터 정신이나 감정의 평담平淡을, '탁濁한 것보다 맑은 것[淸]'을 중시했다. '평담'이나 '맑은 것[淸]'을 중시하는 이유는 감정의 평담이나 맑은 상태에서 합리적인 이성이 잘 발휘되기 때문이었다. 플라톤의 '예술가 추방론'도 격정이 합리적인 사유를 방해하기 때문에 그러한 예술가를 추방하려는 것이었다.

그러나 오당이 살았던 시대에 오당에게 그러한 평담平淡이나 맑은 정신의 수양의 그림을 요구하는 것은 무리였을 것이다. 그는 한 인간으로서 한국의 근 · 현대, 즉 일본의 식민지 · 해방 · 남북한 대립 · 한국전쟁 · 군사정권 · 민주화 운동 · 공산권의 몰락 등을 겪으면서 인간이 감내하기 어려운 상황을 겪었고, 그것은 한편으로는 〈은총〉을 소원하며 그리게 한 동력이 되었을 것이고, 다른 한편으로는 화조 · 인물 · 도석화道釋畫라는 동양화의 광범위한 소재

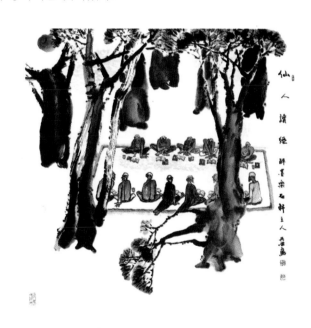

그림 16 〈선인독경仙人讀經〉, 68.5×69.5cm, 한지에 수묵 담채, 1970년대

17) 『石濤畵語錄』「變化章」第三 : "至人無法. 非無法也, 無法而法, 乃爲至法."

를 빌어 현실을 말하고, 그의 이상理想을 말하게 했을 것이다. 그러나 동양화의 이상인 담묵이나 적묵積墨이 아니라 힘든 현실을 반영한 강한 농묵과 농묵선濃墨線으로 그의 격한 감정을 표출하는가 하면, 줄지어 군인처럼 일렬로 서 있는 '오당새'(그림 10, 11)라든가 몰두된 채 무리로 춤추는 무용수(그림 12)등, 즉 규칙화된 집단을 그림으로써, 그 삼엄하던 군사정권 시대를 생각하게 하고, 고목古木, 대산수大山水, 〈나무[樹]〉(그림 14), 〈강변의 양지〉(그림 15), 수석樹石으로 둘러싸인 환경 속에서 차일을 치고 그 아래에 또는 돗자리 위에 옹기종기 모여 있는 인간들은(그림 15, 16), 대산大山, 대산수大山水를 그리는 전통 산수화같이 커다란 거목巨木이나 향나무로 둘러싸인 대자연 속의 작은 존재로, 그 큰 나무, 수묵에서 물이 많아서 오히려 그 크기가 주는 극도의 긴장감에 아랑곳하지 않고, 생략화된 형태로 군집화하거나 부정적인 희화戲化로 - 북송의 서가書家요 감식가요 미씨운산米氏韻山을 창안한 미불米芾이 자신의 산수화에 '묵희작墨戲作'이라는 의미로 '희작戲作'이라고 쓴 것과 그의 발묵潑墨산수가 연상된다 - 응하면서, 전체 화면을 문인화에서는 붓질 몇 번의 소疎로, 추상화에서는 밀密로, 채색으로 가득 채웠다. 오히려 평화로운 전통적인 산수가 그가 염원하는 이상경理想境이 되었다. 그중에서 〈수樹〉(그림 14), 〈강변의 양지〉(그림 15)에서의 흔히 '죽음의 나무'로 불리는 향나무는 오당의 독특한 회화언어로, 마치 프랑스의 인위적으로 다듬은 정원에서 보듯이, 기하학화된 물이 많은 사각형의 커다란 농묵 덩어리로 우리에게 던져줌으로써 , 오당새와 더불어, 우리를 멈칫하게 하거나 그 밑의 인간들을 더 왜소화시키고 있다.

第一部
개인전 평론

第二章 개인전

구지연 | 자연과학에 기초한 식물화植物畵를 넘어 자연의 화훼화花卉畵로

《Flower Paintings and Botanical Paintings》 • 2003. 09. 17 ~ 09. 23 • 동덕아트갤러리

1. 한국의 화훼화[1]

우리는 이미 조선 왕조까지 금과옥조金科玉條로 여기던 화가의 '문기文氣'라든가 '장인기匠人氣' 같은 것은 생각할 수도 없는 상황에 있다. 1980년대에 서양화가 장욱진처럼, 높은 문기가 아니라 오히려 '장인기' 같은 전문 직업정신이 그리웠던 화가가 있었을 정도로, 현대의 화가들에게서 한국인의 자연에 대한 전통적인 심미의식, 다시 말해서, 문인화가들의 문기에 근거한 심미의식이나 백제의 금·은·동 공예나 금동공예, 고려칠기의 장인들의 정신을 과연 생각할 수나 있을까?

아파트가 점점 보편화되면서, 우리는 자연이나 자연 속의 꽃을 제대로 본 적은 있는가? 흔한 연꽃이나 목련, 장미를 보면서 꽃잎은 몇 장? 구조는? 언제, 어디서 꽃이 피고 어떻게 키우는가? 하고 물으면, 대답할 수 있는 사람은 극히 드물 것이다. 이것은 화훼화의 식물에 한정되지 않고, 인물·동물·새 등 모든 장르에도 해당될 것이다. 그러나 동양화는, 그 목표가 '이치를 밝힘[明理]'이나 '기운생동氣韻生動'에 있으므로, 이러한 기본 지식이 없이는 제작도, 감상도

1) 화(花)는 꽃나무를 말하고 훼(卉)는 일년초, 풀꽃을 말한다. 꽃을 그리는 화과(畵科)는 화조화(花鳥畵)와 화훼화(花卉畵)가 있는데, 화조화는 꽃나무와 새를 그리고, 화훼화는 꽃나무나 일년초, 풀꽃을 그린다.

제대로 이루어지지 못한다. 현대인의 관심은 과연 어디에 있는가? 그 방향은 옳은가? 더구나 오늘날의 화가들은 조선 이전의 화가들처럼 자신 및 자기 시대 작가와 작품의 이론화 작업, 즉 화론畵論이 없고, 끊임없는, 체계화된 화학畵學 공부도 보이지 않고 있다. 더구나 작가의 의식과 제작과정 및 작품의 가치평가에 대한 일련의 과정에 대한 끊임없는 노력도 가시화된 것이 보이지 않는다.

최근 한국 현대 회화의 상황은 추상 일변도이다. 그런데 한국화에서의 추상은 우리 자신에 의해 창출된 것이 아니고, 서양에서 유입된 것이다. 서양에서는 사실寫實을 근거로 추상이 생겼다. 동·서양은 사고思考나 감정 및 논리과정이 다르므로 예술의 언어방식 역시 다르다. 따라서 같은 그림도 해석이 다르다는데, 한국 현대 회화의 문제가 있다.

'예술은 독창적이면서도 보편적이어야 한다'는 이율배반적인 면을 지니고 있다. 따라서 작가는 자신의 작품의 언어를 기존언어와 달리, 심지어 자신의 기존 작품에서의 언어와도 달리, 독창적으로 창출하면서도 보편적인 논리로 보편화시켜야 만 한다. 다시 말해서, 작품은 작가가 자신의 주관적인 언어로 표출하지만 보편적인 언어로 논리화시킬 필요가 있고, 그 보편적인 언어로 이론화하여 화가나 대중을 설득시킬 필요가 있다. 언어가 시대나 장소에 따라 변하듯이, 예술이 인간의 산물産物인 한 예술도 변하므로 그러한 작업은 계속되어야 한다. 이것은 큐레이터나 비평가·이론가가 필요한 이유이다. 이것은 컨스터블의 풍경화인 〈건초더미〉가 1821년 파리의 살롱전에서 금메달을 수상함으로써 컨스터블이 평가된 것을 보아도 알 수 있다. 프랑스 아카데미의 역할이 없었다면, 그의 작가로서의 평가가 지금과 같았을까?를 생각하게 된다.

글로벌화된 지금, 세계는 예술언어를 상당부분 공유하고 있다. 그러나 역사는 하루 아침에 이루어지지 않는다. 우리는 지금 작품을 보면서 우리 시대 작가들의 감정이나 생각을 읽을 수 있지만, 그들의 사고思考나 감정의 뿌리인 - 자연으로서의 나를 포함한 - 자연에 대한 생각이나 관심은 읽을 수가 없다. 이제 현대 한국인의 사유는 조선왕조까지의 한국인의 사유와 많이 다르다. 현대 한국인에게 자연은 이제 경이驚異롭지도, 외경畏敬의 대상도 아니다. 회화도 그림 그리는 수단의 다변화로, 오대말 송초, 형호荊浩의 말처럼, "일생의 학업으로 수행하면서 잠시라도 중단함이 없기를 결심"해야 나오는 것도 아니고, 서구에서는 이미 일찍이 아방가르드가 되어버렸다. 누구나 예술가가 될 수 있다. 동진 말기東晉 末期의 도연명陶淵明(365~427)은 〈귀거

래사(歸去來辭)에서 '자연으로 돌아감(歸去來)'을 이상理想으로 삼았지만, 현대 한국인의 삶은 감정으로도, 생각으로도 자연을 떠난지 오래다. 그러나 플라톤이 예술은 '사랑'의 대상이라고 했듯이, 사랑이 없는 상태에서 자연을 그리는 진정한 작가가 나오기는 어렵다.

이번 구지연의 작품전은 이러한 한국 화단에 어떤 징검다리 역할을 하리라, 즉 한국에서는 아직 낯선, 과학에 근거한 서구의 '식물화Botanical Painting'인 구지연의 이번 그림이 서구의 '식물화'를 이해하고, 우리의 화훼화와 비교할 수 있는 계기가 되리라고 생각한다.

최근 간송미술관 전시회는 17-18세기의 대가인 겸재 정선과 단원 김홍도가 – 겸재의 경우는 진경산수화에 그치지 않고 화조화花鳥畵 내지 파초, 화훼화에도, 단원의 경우는, 인물화나 도석인물화道釋人物畵, 산수화, 화조화, 화훼화 및 영모화翎毛畵에서도 – 발군의 작가였음을 보여주었다. 중국 화조화가 기이한 새나 사군자, 연꽃 등 상징적 의미를 갖고 있는 식물을 그리는데 비해, 조선 왕조의 화조화나 화훼화는 그들 외에 우리집 옆에 흔히 피어 있는 야국野菊이나 앞뜰에 피어 있는 맨드라미, 메추라기나 닭 등을 그려, 조선조 후기의 사군자를 제외하면, 다양성이 부족하기는 하나 그림의 모티프가 풍속화처럼 일상으로 확대되었음을 보여준다. 다시 말해서, 중국에서는 오대 말 송초에 이르러서야 황전黃筌이나 서희徐熙의 화조화가 생겨 사생적寫生的인, 그리고 뛰어난 시각을 지닌 화리畵理적인 화조·화훼화가 있게 되었고, 중국 명대明代에는 심주沈周, 문징명文徵明 등의 산수화가 주도하면서도, 화

그림 1 명明, 서위徐渭, 〈모란초석도牡丹蕉石圖〉, 58.4×120.6cm, 지본 수묵紙本 水墨, 중국 상하이上海 박물관 소장

그림 2 정조正組, 〈파초도芭蕉圖〉, 51.3×84.2cm, 지본 수묵, 보물 제743호, 동국대학교 박물관 소장

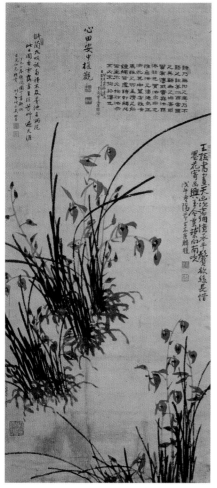

그림 3 민영익, 〈노근묵란도露根墨蘭圖〉, 58.4×128.5 cm, 지본 수묵紙本 水墨, 삼성미술관 Leeum 소장

조화는 초기의 채색화조화와 달리, 문인 수묵 사의寫意의 간결하면서도 힘이 있는 화훼화, 즉 파초와 모란, 바위〔石〕가 해서楷書, 행서行書의 시문詩文과 어우러진, 시의詩意가 풍부한, 뛰어난 서위徐渭(1521~1593, 그림 1)와 진순陳淳(1483~1544)의 작품이 있었다. 조선왕조의 경우, 유덕장柳德章(1675~1756)의 수려한 묵죽墨竹이나 정조正祖(1752~1800)의 〈파초도芭蕉圖〉(그림 2), 추사秋史 김정희金正喜(1786~1856)의 파격적인 〈불이선란不二禪蘭〉과 《난맹첩》의 난초그림2), 대원군, 민영익의 뛰어난 묵난墨蘭(그림 3) 등이 있었을 뿐이다. 그러나 이제 현대 한국의 화훼화의 경우, 그러한 조선조의 겸재나 단원의 전통이나 문인들의 전통이 이어지지 못하고, 상징을 그리는 사군자도 사라졌고, 몇가지 종류의 꽃 그림에만 치우쳐, 시각의 다원화 · 진정한 화조화나 화훼화라는 점에서 작가의 성장을 저해하는 원인이 되고 있다.

사실, 중국 회화사에서 꽃 그림의 대가를 꼽으라면, 단연 북송 말北宋 末의 황제, 휘종徽宗일 것이다. 그는 수묵 화조화와 채색 화조화를 모두 그렸지만, 그 중 압권은 단연 〈오색앵무도五色鸚鵡圖〉나 〈도구도桃鳩圖〉(그림 4) 등의 채색 화조화였다. 그는 또 초서체, 즉 수금체瘦金體의 명인이기도 했으므로, 시 · 서 · 화가 어우러진 그의 화조화만큼 깔끔하고 완벽한 화조화는 그 후에도 찾아보기 어렵다. 명明 초기에 화려한 백가쟁

2) 김정희, 《난맹첩(蘭盟帖)》 중 적설만산(積雪滿山, 쌓인 눈 산 덮다), 22.9×27.0cm, 지본 수묵, 그림은 간송미술재단 홈페이지에서 확인할 수 있다.
http://www.kansong.org/museum/museum3_view.asp?idx=89&nPage=4&sbtp=&skind=&ss=&sd=&smv=&stype=&stext= (2016.05.21)

명식百家爭鳴式 화조화가 있기는 했지만(그림 5), 명말明末 문인화가들에 의한 수묵 화조화의 유행은(그림 1), 장상엄莊尚嚴이 '고목 위에 핀 꽃'[3]이라고 지칭한 것에서 보듯이, '고목 위에 핀 꽃'처럼 수묵 화조화의 사의寫意도, 채색 화조화의 화려한 장식성과 생명도 상실했다. 그같은 사실은 우리로 하여금 채색 화조화의 번영은 역시 부富와 왕권이나 문인사대부들의 지속적인 후원이 있을때 이루어짐을 깨닫게 한다. 한국 화조화도 국력이 우세했던 고구려 말기 무덤벽화에서의 다양하면서도 뛰어난 연꽃 문양이라든가, 고려불화에서의 연꽃이나 화훼 및 화조, 고려 칠기에서의 꽃 문양, 조선조 17-18세기의 극채의 화조화가 그것을 증명할 것이다.

중국 회화에서는 사혁謝赫의 화육법畫六法 중 '응물상형應物象形', '수류부채隨類賦彩'에서 보듯이, 화조화도 대상對象의 자연에서의 기본적인 색과 형이 우선이다. 다시 말해서, 그 대상의 외적인 형形과 색色, 즉 형사形似를 떠나지 않는다. 우리 그림의 잘못은 색과 형이 우선인 회화에서 중국인들이 왜 채색을 버리고 수묵을 택했을까?를 생각하지 못하고 모방한 것이다. 찬란한, 아름다운 꽃의 생生의 유혹 앞에서 과연 작가는 자연의 본성으로의

그림 4 북송北宋, 휘종徽宗, 〈도구도桃鳩圖〉, 26.1×28.5cm, 견본 착색絹本 著色

그림 5 명明, 여기呂紀, 〈사계화조도四季花鳥圖 중 봄春〉, 69×178cm, 견본 착색絹本 著色

3) 譚旦冏 主編, 김기주 역, 『중국예술사 – 회화편』, 장상엄(莊尚嚴), 「명 · 청회화」, 1985, 열화당.

그림 6 김홍도, 〈좌수도해坐睡渡海〉, 38.4×26.6cm, 지본 담채, 간송미술관 소장

그림 7 김홍도, 〈염불서승念佛西昇〉, 28.7×20.8cm, 모시에 담채, 1804, 간송미술관 소장

깊은 침잠이 가능할까? 중국화가들은 우리 내부의 빠른 감성의 흐름을, 즉 그 빠른 '시간 속의 느낌'을 그리거나 '초월'하려면, 색을 버리는 수묵이란 방법밖에 없었다는 사실을 터득하고 색을 보완하는 수묵 화조화를 발달시켰다. 이것은 산수화도, 화훼화도 마찬가지였다. 최소한의 것을 남기고 차례 차례 생략할 수밖에 없었을 정도로 그들에게 '초월'은 중요한 것이었다. 그러나 그 초월은, 형호荊浩가 말했듯이, "필묵을 잊어야 진경眞景이 있게 된다〔忘筆墨而有眞景〕"(『필법기筆法記』). 다시 말해서, 필묵이 생명인 그림에서 작가가 필묵을 잊어버릴 정도로 대상의 묘사에서 형과 색, 대상을 자동기술할 정도로 표현할 기법을 완벽하게 갖추고 있을 때, 작가는 비로소 진정한 경치〔眞景〕를 표현할 수 있다. 한국의 경우, 추사 김정희의 〈불이선란不二禪蘭〉이라든가 《난맹첩》〈세한도歲寒圖〉는 그러한 초월을 보여주는 작품이라고 볼 수 있다. 우리는 추사의 〈적설만산積雪滿山〉에서 총집叢集한 난초를 단지 농담과 서書와 낙관만으로도 응집된 힘이 뛰어난 수묵 난초를 그릴 수 있음을 본다. 또 단원 말기의 도석화道釋畵로 달마대사의 '절로도해折蘆渡海'의 일종인 〈좌수도해坐睡渡海〉(그림 6)와 그 당시의 '육신대로 서방극락정토로 간다'는 염원을 그린 〈염불서승念佛西昇〉(그림 7)[4]은 단원의 만년晚年 도석화 중 압권의 작품들이다. 〈좌수도해坐睡渡海〉는 파도가 치는 속에서 조그만 갈대에 의지하고 좌망坐忘하고 있

4) 최완수 소장은, 단원이 만년에 당시 금강산 건봉사(乾鳳寺)에서 만일회염불결사(萬日會念佛結社)를 맺어 대중들이 염불공덕으로 육신(肉身) 그대로 서방극락정토로 왕생하려는 기원을 그림으로 실행해 보려던 그림으로 추정하고 있다(간송미술문화재단, 『澗松文華 풍속인물화 일상·꿈 그리고 풍류』, 2016. 4.15. p.121 참조).

는 인물의 천연덕스러운 모습을 유운선법流雲線法[5]으로, 한 붓으로 둥글게 싸안아 그림으로써 감상자로 하여금 소용돌이치는 격렬한 푸른 파도와 수묵 선線의 갈대 위에 좌망坐忘하고 있는 인물의 동정動靜의 대비와 청靑·백白·흑黑의 조화나,〈염불서승念佛西昇〉의 경우, '서승西昇'이라는 죽음을 표현하면서 종이대신 모시를 화면으로 선택했다는 사실과 바탕을 푸른색으로 우리고, 달빛과 두광頭光을 운염暈染으로 일치시켜 밝은 달밤으로 설정한 것, 유운선법流雲線法에 의한 구름과 파도 위의 연꽃 대좌臺座, '단노檀老'라는 서書와 낙관과 연꽃의 붉은색紅, 푸른 파도의 청靑, 먹의 흑색黑色의 조화와 대비가 뛰어나다. 단원의 화법은 특정 화과畵科의 화법을 뛰어넘어 화법이 다양하게 운용되고 있다. 화면 전체를 푸른 빛으로 우려 화면 전체가 바다인 듯 하늘인 듯한 효과를 낸다든가, 종이보다 거친 모시화면을 선택함으로써, 노승老僧의 투명하도록 정갈한, 머리 털이 보이지 않는 민머리의 뒷 머리와 낡은 승복의 표현에 성공하고 있고, 두광頭光을 마치 달처럼 운염暈染해 환한 두광頭光 속에 노스님의 뒷머리의 표현에 성공하고 있으며, 가부좌의 뒷모습의 정적靜的인 노승은 유운선법流雲線法의 파도치는 물결인 듯, 구름인 듯한 구름 방석 위에 붉은색 연꽃과 연잎으로 장식한 동적動的인 구름방석, 대좌臺座 위에 앉아 화면 왼편 아래에서 오른쪽 위로 이어지는 구름을 타고 '서방극락정토로 가는〔西昇〕' 그의 기원을 담고 있다. 그러나 그의 그림의 뛰어남은 선의 정靜과 동動의 운용과 색의 대비, 구도에 있을 것이다. 유운선법에 의한 대좌의 동감動感, 몇 개의 수묵 터치로 정적靜的인 인물에게 힘을 실어 주고, 단노檀老라는 관서款書와 인물, 인물과 구름대좌를 '×'자字형 구도로 동적이 되고, 붉은색은 붉은 연꽃과 '士能'이라는 방형주문方形朱文과 '檀園'이라는 방형백문方形白文이 그림에 'ㄴ'자 형으로 그림에 안정을 주고, 물결·구름과 연꽃의 청靑·홍紅의 수묵과의 감성적 초월로 일품逸品 도석인물화道釋人物畵를 창조했다고 생각된다. 이념상, 그리고 색과 형 면에서 이보다 더한 초월이 있을까? 아마도 이는 작은 화면이었기에 성공했을 것이다.

 그러나 한국의 꽃 그림은 단원의〈염불서승念佛西昇〉에서 엿볼 수 있듯이, 중국 문인화가가 추구했던 '평담천진平淡天眞'에 더해 순수하면서도 타他의 추종을 불허하는 깔끔한, 푸른색 파도와 군자꽃으로서의 분홍색 연꽃의, 청靑·홍紅 색의 대비와 노승의 뒷모습의 두상頭相, 달걀

5) 단원이 노경(老境)에 터득한 '유운선법(流雲線法)'은 '흐르는 구름같은 필선을 쓰는 법'으로 그의 노년기의 도석화에 흔히 쓰였다. 인물에서 외유내강(外柔內剛)의 힘이 느껴지는 묘사법이다.

이 환하게 스님의 머리를 둘러싸고 있는 운염暈染의 원형광배인 듯한 두광頭光, 또는 등이 굽은 스님의 구조를 단노檀老라는 먹색의 글씨가 받쳐주는 구조, 스님의 오래된, 낡은 법의法衣를 표시하려는 듯, 모시 바탕을 선택했으면서도 군더더기가 전혀 없는 선과 먹에 의한 소밀疏密의 표현은 조그만 20여 ㎝의 작품이면서도 압권이다. 이 단원의 두 작품은 그가 화원화가임에도 달마대사의 좌망坐忘과 구름·연꽃과 연잎 대좌에 앉아 서방극락정토로 가는 스님의 죽음이라는 자연에의 순응이라는 화의畵意가 이보다 더 할 수 있을까 하는 생각을 하게 한다. 일본 미술사학자들이 단원을 조선왕조 최고의 작가라고 한 그 의미를 수긍하게 한다.

우리 화단은 예술의 생명이 독창성에 있음에도 유행에 너무 민감하고, 획일화 현상인 트렌드 경향이 심각하다. 이것은 지금 우리 화단의 큰 숙제이다. 북송宋 철종哲宗 때 활동했던 산수화가 조영양趙令穰이 자기 그림에 진전이 없는 이유를, 자신이 귀족이므로 '讀萬卷書 行萬里路' 중에서 '책 만 권을 읽을 수 있으나 만리를 갈 수' 없어서 능陵을 한 바퀴 돌고 왔다고 자조自嘲한 바 있듯이, 화가들은 그림의 성장이유가 많은 경험과 지식, 즉 끊임없는 공부로 시각과 사유思惟의 확대와 심화에 있음을 숙지해야 할 것이다.

2. 동양화에서의 '자연' 인식과 화훼화의 정도正道

동양에서는 원래 인간도 자연의 일부이다. 한자, '자연自然'의 문자적文字的 의미를 통해 '자연自然'의 의미를 알아보기로 하자. '자연自然'의 문자적 의미에는 '자언自焉' '자성自成' '자여시自如是 또는 자약自若'의 의미가 있다. '自焉'은 '焉'이 어조사이므로 뜻이 없어, '자언'은 '자自'의 뜻에 있는 '처음(始)'과 '끝(終)'이라는 뜻 외에 '처음부터'라는 뜻, '스스로' '저절로' 라는 의미가 있고, '自成'은 '스스로, 또는 저절로 이루어져 감 내지 이루어진 것'이라는 뜻이 있으며, '自如是' 또는 '自若'의 뜻은 '처음부터 이와 같음' '저절로 이러함'이라는 뜻이 있다. 즉 자연으로서의 본성에 완결성과 지속성·자발성이 내포되어 있으므로, 작가에게 자신의 '자연'과 외부 대상 하나 하나의 '자연'을 아는 것은 필수일 것이다. 그러나 그 단초는 내가 자연의 일부이기에, '나를 닦아 남을 다스리면(修己治人)' 되었기에 자기수양이 바로 시초였다.

따라서 동양의 화훼화花卉畵를 올바르게 감상하려면, 우리는 화훼의 '자연自然'이라는 개념부터 정확히 알아야 한다. 화조나 화훼에서의 꽃은 산수처럼 크지 않고, 우리 근처에 있으며, 일년마다 삶을 되풀이하고 있어, 꽃의 삶, 꽃의 자연을 인식하기는 산수화나 인물화에서의 산수

그림 8 〈제주 한란〉, 42×59cm,
Watercolor on Hot Pressed Cotton
Paper, 2002

그림 9 〈제주 한란〉, 32×46cm,
Watercolor on Hot Pressed Cotton
Paper, 2002

그림 10 〈제주 한란〉, 42.5×69.5cm,
Watercolor on Hot Pressed Cotton
Paper, 2002

나 인물보다 쉽다. 그 결과 회화 상에서의 위계位階도 인물화나 산수화보다 낮은 위치를 점유해 왔다. 그러나 다른 시각에서 보면, '수신제가치국평천하修身齊家治國平天下'가 인생의 목표인 동북아시아 문화권에서 화훼의 선택은, 그 상징때문이거나 정신적인 수양보다 오히려 감성적·장식적인 아름다움의 면이 더 강하다. 그러나 청淸의 추일계鄒一桂가 화훼화를 그리는 데

도 '지천知天'·'지지知地'·'지인知人'·'지물知物' 등 하늘天·땅地·사람人·사물物 등 네 가지를 알아야 한다〔四知〕고 한 것을 보면, 동북아시아에서의 화훼화도 산수화나 인물화의 본질과 모습을 알 필요가 있다. 이는 오대 말 송대에 본격화된 화조화나 화훼화도 시대가 감에 따라 산수화의 일부로 이해가 확대되는 이유를 보이는 면이다.

구지연의 식물화가 돋보이는 이유는, 한국 화단에서의 꽃 그림, 그것도 꽃잎, 가지, 뿌리 등 꽃 전체를 그리는 식물화를 그린다는 희소성에도 있지만, 그녀가 '자연'의 입장에서 자연을 그리고 있다는 사실에 있다.

그림 11 〈우리는…그러나-1 We are…however-1〉,
30×159cm, 도침장지에 수간채색, 먹, 2003

그림 12 〈 우리는…그러나-4 We are…however-4〉, 227.5×101㎝, 옥판 선지에 수간채색, 먹, 2003

그녀는 세계 화단의 중심인 미국 뉴욕에서 식물화Botanical Art 교육기관인 뉴욕 보태니컬 가든New York Botanical Garden에서 식물화와 일러스트레이션Botanical art and Illustration 과정을 졸업하고(1998) 학생들을 가르쳤고(1997~2001), 그 후, 뉴욕 아카데미 오브 아트 그래듀에이트 스쿨 오브 피그라티브 아트New York Academy of Art Graduate School of Figurative Art와 전통적인 작가traditional master에게 개인적으로 사사師事함으로써 자신이 그 동안 알 기회가 없었던 서양 미술의 전통적인, 다양한 기법을 섭렵했으며[6], 또 2000–2001년 귀국하기 전까지 뉴욕의 나약 대학Nyack College에서 화훼화Flower painting를 강의하고 연구함으로써 이 분야에서 세계의 어느 작가보다 개성적이면서 특별한 작가 역량을 보유하게 되었다.

그러나 그녀는, 도미渡美 전에 화훼를 그리는 동양화 화가였으므로, 이번 전시회 작품에서는 한편으로는 식물화를 그리면서, 다른 한편으로는 새로운 동양 화훼화를 시도하고 있다. 2002년 영국왕립원예학회에 소개되어 그녀를 지금의 그녀로 만든 〈제주 한란〉(그림 8, 9, 10)에서는 서양의 식물화로 그리고, 〈우리는…그러나 1〉(그림 11)과 그 연작인 〈우리는…그러나 4〉

6) 그녀는 테크닉 연구과정의 dry brush technique, silver point technique, gilding and egg tempera technique, carbon dust technique, ink wash technique, pressed plant drawing technique, 현미경을 이용하는 drawing technique, fresco technique, Dutch style flower oil painting technique, 그리고 보태니컬 일러스트레이션의 teaching process를 처음으로 개발하고 확립시킨 영국의 Anne-Marie Evans와 3년 과정의 Watercolor botanical painting technique를 공부했다.

그림 13 〈우리는 그래도…—2 We are…nevertheless—2〉, 130×130㎝, 판선지에 수간채색, 먹, 2003

그림 14 〈현상 '95—양귀비 Phenomenon '95—Red Poppy〉, 40×50㎝, 장지에 수간채색, 먹, 1995

(그림 12), 〈우리는 그래도…〉(그림 13)에서는 꽃을 상품으로만 보고, 인간이 인위적으로 구멍을 파고 튤립의 구근을 심어 꽃만 보는, 로봇화된 인간의 사유를 해학적으로 표현했으며, 〈현상 '98 - 양귀비〉(그림 15)처럼 서양의 식물화와 동양의 화훼화를 매치하기도 하고, 〈현상 '95 - 양귀비〉(그림 14)처럼 완전히 꽃잎이 화면을 주도하는 등 그녀의 그림에서는 자연과학적

공간에 대한 관심과 아울러, 땅과 공기·우주가 각기 다른 모습으로 숨어 있어, 그녀가 화훼에 접근하는 다원화된 시각을 통해 우리로 하여금 우리 인간의 한계, 인간의 이기심에 근거한 좁은 시각을 다시 한 번 생각하게 한다.

그러나 그녀가 미국과 유럽 식물화 화단에 빨리 받아들여지게 된 원인은 아마도 그녀가 그들에게는 없는 식물화와 동양 화훼화를 공유하고 있기 때문이었을 것이다. 즉 동양화는 응물상형^{應物象形}·수류부채^{隨類賦} ^彩의 사실^{寫實}에 기초하면서 이치를 밝히는 '明理'를 추구하고 있기 때문이었을 것이다. 그러나 식물화와 달

그림 15 〈현상 '98 - 양귀비 Phenomenon '98—Red Oriental Poppy〉, 33×53㎝, 수간채색, 장지, 1998

리 화훼화는 일기화—技畵이기 때문에 남송南宋 이후 상징으로도 많이 쓰였다. 예를 들어, 중국 회화나 구한말舊韓末에 보였던 뿌리를 그대로 지면에 노출시키는 '노란도露蘭圖〔그림 3〕'는 땅에 묻혀 보이지 않아야 할 뿌리를 노출시킴으로써 난초가 심겨져 있어야 할 땅, 즉 '기반이 상실 되었음', 즉 나라를 빼앗겼음을 상징적으로 표출하기도 했기 때문이다. 땅이 없이 공중에 뿌리 가 드러난 난초가 과연 얼마나 생명을 유지할 수 있을까? 라는 상징적 의미를 갖고 있는 것이 다. 그러므로 그녀의 식물화에서의 성공은, 화훼나 절지折枝, 야채와 과일蔬果을 그릴 때도 볼 때도, 동북아의 화가나 감상자는 그 배후와 땅을 생각해야 하기 때문에, 동양의 화훼화가 서 양의 식물화와 내용은 다르지만, 외적인 형태와 그 이치를 밝히는 명리明理면, 화면 배경을 칠 하지 않고 그대로 여백으로 두는 점 등에서 공통점이 있기 때문이었을 것이다. 더욱이 서양의 식물화 전통Botanical painting tradition의 초석礎石이 항상 아무 것도 칠하지 않은 화면, 즉 동양화 에서 화면 바탕 자체를 그대로 두는, 즉 여백을 배경으로 실물 크기의 식물을 정확하게 표시 한다는 점, 역시 구지연이 동양화 작가로서, 그것도 수묵선염과 채색을 즐겨하는 화훼화가였 다는 사실이 오히려 그녀로 하여금 그 장르에 쉽게 접근하게 했을 것이다. 꽃, 줄기와 잎, 뿌 리, 그리고 꽃잎에서 수술, 암술, 씨로 가면서 계속 선과 색으로 쌓아간다는 것 역시 바로 동 양 화훼화에서의 방법이었다. 그러므로 그녀가 식물화에 접근하는 것은, 다른 한편으로 보면, 그녀의 화훼화에서는 또 하나의 중요한 시도라고 할 수 있다. 그렇다면, 서양화 내지 현대 꽃 그림은 사실상 사물의 표피만 보고 그 핵심을 보지 못한 것인데, 식물화가 추가됨으로써 식물 전체를 볼 수 있게 된 것이 아닌가? 식물화로서 꽃의 생장과 씨를 맺어 가는 과정을 안 후 그 것을 모두 그리게 될 경우, 오히려 꽃의 화려함은 화려함으로서가 아니라 꽃 자체의 이치〔理〕 로 이해되고, 흰 여백은 '자연'으로 자연스럽게 이해될 것이다.

이번 전시회의 또 하나의 주主 소재는 다양한 튤립이다. 튤립을 소재로 한 〈우리는…그러 나〉 시리즈〔그림 12, 13〕에서는 빨강 색과 노랑색 튤립, 붉은색과 흰색의 튤립Lily-flowered tulip 이 대對가 되거나, 마치 화면에 사람을 줄을 세워 놓은 것 같이 심겨져 있으면서 튤립의 주株 수가 확인됨이 특징적이다. 튤립은 그저 사물〔物〕인 것이다. 식물의 형상形相의 세부와 구조를 삶의 싸이클같이 엄격한 틀에 따라 만들어내는 식물화로서는 그녀의 관심인 공간인식을 표 현할 수 없으므로, 그녀는 현재 동양화와 식물화라는 두 장르의 공통점인 칠하지 않은 여백의 흰 배경이나 색지를 그대로 쓰는 배경, 즉 그리지 않고 화폭을 그대로 남겨두는 여백은 취하

고 나머지는 두 장르를 넘나들며 그림을 그리고 있다. 잎은 없고, 심겨진 구멍은 크기가 같고, 튤립이 피었는가, 피는 중인가의 차이는 있으나 꽃의 크기는 일정하다. 상품으로서의 튤립이다. 단지 구멍의 갯수가, 즉 튤립의 갯수가 튤립의 가치를 결정한다. 우리는 그녀의 그림에서 튤립이 나오는 구멍들, 그 구멍들을 아우르는 어떤 공간에 대해 주목할 필요가 있다. 곰브리치E. H. Gombrich[7]가 말하듯이, 이러한 상품 튤립의 생산이 그녀의 심적 장치mental set, 즉 기대층, 예기층a level of expectation[8]을 상당히 벗어났기에 이러한 기하학화된 튤립의 모습이 나왔으리라 생각된다. 그녀의 스승, 딕 라우Dick Rauh 박사가 "그녀의 그림에는, 일부는 뉴욕 보태니컬 가든의 과정에서 점화된, 현대 식물 예술의 부흥이 나타나는 듯하다"고 말할 정도로, 그녀는 식물화뿐만 아니라 식물의 과학적인 정보를 그녀 자신만의 동양 화훼화의 시각과 결합시켜 새롭고도 매우 독자적이고도 새로운 동양 화훼화로 소생시키고 있다.

3. 도미渡美 후 식물화가로서의 면모

구지연의 1994년 도미渡美는 전통 동양화에서 '기운생지氣韻生知', '자연천수自然天授'를 '생지'가 아니라도 기운을 알 수 있게 하는 '만 리를 여행하고 만 권의 책을 읽는〔行萬里路, 讀萬卷書〕'것의 연장선상에서 이해해야 하리라 생각된다. 도미는 그녀의 동양 화훼화가로서의 한국화의 화훼화를 서구에 소개하는 계기가 된 동시에, 지금 전시는 오히려 역逆으로, 서구 식물화를 배움으로써 미국의 연구·교육 수준과의 접목을 통해 서구의 식물화를 한국에 소개하면서 그녀 나름의 하나의 새로운 화훼화의 세계를 창출하고 있다.

그녀는 뉴욕에서 뉴욕 보태니컬 가든, 보태니컬 아트&일러스트레이션 과정을 졸업하고(1998) 학생들을 가르치면서(1997~2001), 세계 화단의 중심인 뉴욕에서 집중적으로 보태니컬 아트 분야를 탐색하고 연구할 기회를 가졌다. 이것은 한국의 화훼화가에게는 전혀 다른 새계

7) Sir Ernst Hans Josef Gombrich(1909~2001) : 오스트리아 태생의 미술사학자로, 1947년에 영국 시민이 되었음. 런던 대학 부속 연구기관인 바르부르그 연구소 Warbug Institute 소장 역임. 대표 저서에 시각 예술에 대한 보편적인 소개서 중 하나인 The Story of Art가 있다.

8) "우리는 우리가 어떤 것을 찾을 때만 주목한다. 즉 우리의 기대와 들어오는 메시지 간의 차이, 불균형이 우리를 주목하게 했을 때 우리는 본다"고 하면서, 곰브리치는 그것을 '심적 장치(mental set)'를 '기대층, 예기층(levels of expectation)'이라고 설명한 바 있다(E. H. Gombrich, Artistic Representation, Aesthetics by Jerome Stolnitz, The Macmillan Company, New York Collier - Macmillan Limited. London, 1968. p.64).

이다. 그들은 식물화로, 즉 과학으로 꽃에 접근하는 것이다.

'예술'의 영어, 'art'의 어원은 그리스어 'techne'이고, 우리가 늘상 말하는, 서양 의학의 아버지 히포크라테스가 말했다는 '인생은 짧고 예술은 길다'는 말에서의 예술도 기술이라는 의미이다. 현재 예술에서 기술은 예술언어를 말하고, 예술언어는 작가의 생각이나 느낌을 표현하는 작가 자신의 언어이기에, 그 언어 속에는 작가 내지 그 민족의 생각 내지 느낌이 담겨 있다. 예술언어의 이해는 결국은 작가 또는 감상자가 그 예술 속으로, 그 작가 속으로, 그 문화 속으로 들어가는 방법이기도 하다. 그런데 그녀가 뉴욕 보태니컬 가든에서 배운 기법을 보면, 단순한 회화의 테크닉인 드로잉과, 벽화·템페라화 및 현미경 등 기구를 사용해서 드로잉을 하는 기법, 수채화, 동양화의 수묵 선염漬染 등 동·서양화의 광범위한 기법이 망라되어 있다. 이제는 과거에 있었던 고도의 돋보기, 현미경을 사용한 그림도 보기 힘들고, 서양 중세부터 있었던 시간과 정성이 많이 드는 템페라화나 벽화도 보기 힘들다. 우리가 외국에 가면, 그 나라 언어를 모르면 귀머거리·벙어리가 되듯이, 현대같이 상황의 급변으로 생각이나 감정이 확대되면, 종전의 언어로는 표현할 수 없으므로 갖가지 테크닉을 배우거나 창안해 표현 언어의 영역을 넓혀 적응할 수 밖에 없다.

뉴욕 보태니컬 가든에서의 수학 후 그녀는 미국에서 열린 식물화Botanical Art 분야의 중요한 국제전에 거의 모두 초대되어 출품하였고, 상賞을 수상하기도 하였다. 즉 3년마다 열리는 《헌트 식물화Hunt Botanical Art 국제전》, 2년마다 열리는 뉴욕 주립미술관New York State Museum 에서의 《Focus on Nature》 비엔날레 국제전, 덴버 미술관Denver Museum에서 열리는 《Natural History》 국제전, 뉴욕 원예학회New York Horticulture Society에서 열리는 《국제 미국 식물화 화가회International American Society Botanical Artists》에 출품하였고, 5년마다 열리는, 모든 세계 식물화 화가들이 기다리는, 세계적으로 가장 권위있는 국제공모전에서는, 1999년 세계식물학회의 협찬으로 개최된 국제적인 《과학 속의 예술Art in Science' 전展》에서 '최고상Best in Show', 《영국 왕립원예협회The Royal Horticultural Society(약칭 Flower painting and Drawing) 국제전》에서는 2000년에 은메달, 2002년에 Silver-Gilt 메달을 수상하였으며, 2002년 수상작은 제주도에서만 자생하는 제주 한란cymbidium을 그린 식물화 8점이었다. 이 전시를 통해 〈제주 한란〉은 영국왕립원예협회에 식물화로 소개되었다(그림 9, 10, 11). 이 작품들을 통해 그녀는 식물화 분야에서 국제적으로 확고한 작가로 인정받게 되었다.

4. 과학적 식물화 이후의 또 하나의 접목

본 전시회는 1992년 작품전 이후, 도미하여 식물화를 연구하고 귀국한 후 첫 국내전이다. 동양화의 추구목표는 기운생동氣韻生動이다. 볼링거W. Worringer에 의하면, 미술은 추상에서 장식, 다음에 사실寫實, 다음에 장식, 다음에 추상으로 순환한다. 1992년, 그녀의 그림에는 자연주의에서 추상으로 가는 과정인 장식적 요인이 나타났

그림 16 〈믿음 · 소망 · 사랑 Faith · Hope · Love—Ⅳ〉, 55×36cm, 종이에 수채, 2007

다. 그녀의 도미는 그녀가 추상화로 전이되는 입구에서 이루어졌다. 그러나 도미 후 꽃의 일생을 한 화면에 표현하는 식물화 공부가 그녀를 다시 자연주의로 돌아오게 해, 도미 전 커다란 꽃 사이사이로 언뜻언뜻 그려졌던 추상적인 색면들이(그림 14) 사라지고, 배경의 장식적인 요인도 사라졌다. 그리스인들이 꽃의 아름다움의 요소를 크기 · 색 · 구형球形이라고 했듯이, 그녀의 그림에서는 조그마한 꽃이 확대되고, 화려한 색이 주主를 이루다가, 식물화가 실제대상과 1:1로 그리므로 식물의 원래 크기에도 주목하게 되어, 동양화의 사실상의 응물상형應物象形과 수류부채隨類賦彩가 식물화에서도 이루어지게 되었다. 구지연이라는 식물화가로 인해 우리는 우리의 '제주 한란'이 서구에 소개되는 행운을 갖게 되었지만, 그녀는 미국 체재 중에도 채색 화훼화와 식물화를 전시하면서, 전시회에서 그림을 벽에다 걸거나 액자를 한다는 기존의 전시 형태에서 자유로워지는 등 전시회 때마다 여러가지로 새로운 전시공간과 구성을 만들어 냈다(그림 17, 18). 액자는 그림을 액자 내에 한정하는데, 액자를 가시가 있는 줄기로 연결하거나(그림 17), 같은 형과 색을 가진 액자를 연결하여, 즉 그들 꽃 너머 꽃밭이라는 배경을 상상하게 하고 있다(그림 18). 동양 화훼화 내지 기명절지器皿折枝의 응용이다.

우리는 미국에서 '꽃그림' 하면 조지아 오키프(1887~1986)를 생각한다. 조지아 오키프의 꽃그림은 그녀의 그림에서도 촉매가 되었다. 예를 들어, 원형 상아틀 가운데에 양귀비 사진을 붙이고 오키프의 기념우표인 양귀비 우표를 7개 붙인 것이 그 예일 것이다. 각기 다른 색의

그림 17 〈아주 작은 꽃들의 소리 Tiny Flower's Voice〉, 20.2×25.7㎝(10pieces), 옥판 선지에 석채 · 수간채색 · 금 · 먹 · 레디메이드틀, 1998

작은 꽃을 확대하여 금빛 원형 틀에 끼운 시리즈, 〈아주 작은 꽃들의 소리Tiny Flower's Voice〉(그림 17)나, 액자 없이 꽃을 확대한 작품이 벽면을 부유浮游하는 듯한 설치 작품, 〈어느 화가를 생각하며〉 등을 통해 그녀가 화면 안 공간에만 한정되지 않고 화면 밖의 공간도 화면공간으로 확대함으로써, 즉 동양화의 '개방공간', '확대공간'을 차용함으로써 그녀의 식물화는 화면공간을 초월해 버렸음을 보여주었다.

그러나 우리는 이번 전시회에서 다음 세 가지 점에 주목할 필요가 있다.

하나는 최근 그녀가 생각하는, 또 하나의 우주적 공간이 보인다는 사실이다. 꽃 하나 하나를 확대하여 벽면을 가득 채우거나 정교한 극채색極彩色의 꽃들을 꽃병에 꽂고 선염의 배경을 한다. 커다란 극채색의 꽃에 추상적인 색면을 얹던 1992년도의 제작방법과 달리, 본 전시회에서는 화면에 작은 꽃들을 설치적으로 배열하거나 튤립이 나온 구멍이 하나 씩, 둘 씩, 한 줄, 한 줄을 이루거나 하나의 구멍이 하나, 둘, 셋 씩 함께 모여(그림 11, 12, 13) 밭에서 어울려 자라나는 듯한 모습을 하고 있다. 식물화의 영향인듯, 색이 다시 담채淡彩로 돌아오거나 극채의 사용이 줄어들면서 여백이 많아졌다. 여백은 구멍을 들여다볼수록 더 커져 〈우리는 …그러나〉(그림 11, 12), 〈우리는…그래도〉 시리즈(그림 13)로 진행될수록 꽃 자체가 상품화되고 정형화되고, 꽃을 심는 구멍도 둘, 셋, 넷으로 짝을 짓고 있다. 꽃이 작아지고 화려한 색이 더 담淡해지면서, 공간은 화면 밖으로 확대된다. 많은 생각과 감정을 표현하지 않고 침묵하는, 혼자서 있는, 소외된, 현대의 인텔리겐자의 고독을 보는 듯하다. 인간의 존엄성이 유지되지 못하고 도구로서의 현대 인간을 보는 듯하다. 잎도, 땅도 없기 때문이다. 또는 잎도 없이 꽃만 보는 인간의 행위를 통해 인간이 성과만으로 획일화됨을 보는 듯 하다. 꽃대가 나온, 연한 먹의 둥근 구멍에서 나온 줄기는 가는 선으로 두 개 또는 세 개가 한 무리가 되면서, 꽃받침에 이르면

호분 위에 진한 먹을 칠해 암술, 수술로 가면서 더 두터워지는 안료 층은 그녀의 표현 역시, 꽃대 – 즉 우리 – 의 조금씩의 성장의 어려움과 그 꽃을 받치기위한 꽃 – 즉 우리 – 의 노력의 어려움을 말하려는 것일 것이다. 우리는 꽃을 보면서 꽃이 씨를 맺기 위해 벌이나 나비를 부르는 요인에 불과할 뿐인 듯한 꽃의 아름다운 형과 색, 그 모습 만을 보고, 씨를 만들려는, 즉 생명을 존속시키려는 꽃의 숭고한, 놀라운 노력은 못 보는 것이 아닐까? 작가는 그 답을 나비와 벌까지도 그리는 동양 화훼화에서 찾고 있다.

또 하나는 화가에게 회화로서의 예술성을 강조하는 한국화단에 식물화의 '과학으로서의 위치'와 '회화로서의 위치'라는 면에 대한 본격적인 재고再考를 처음으로 요청하고 있다는 점이다. 1992년 당시 화단에서 조그마한 꽃을 확대하거나 축소하는 문제는 이미 80년대부터 유행해 낯선 작업이 아니었다. 그러나 그러한 작업이 서구의 비평에 어떻게 비추어졌는가와 아울러, 앞으로 한국 그림의 대외적인 평가를 생각할 때, 이번 전시작품은 그간의 우리 그림의 작업방식의 재고와 교육방식의 다변화라는 면에서 상당한 기여를 하리라고 생각한다.

마지막으로 주목할 점은 이번 화훼화 전시회의 주요 소재인 튤립이다. 그녀는 '지난 27년간 화훼화flower painting만 고집해 온 작가로서, 작가 만의 독특한 동양의 방법들과 그동안 연마해 온 서양의 방법을 접목시켜 새로운 화훼화의 조형세계를 구축하고 차별화하기 위하여' 귀국 전 3년 동안 뉴욕에서 자료를 수집하고 현장 스케치를 통해 튤립 그림을 기획했는데, 그녀는 튤립을 선택한 이유를,

"한편으로는 과거의 튤립의 종자변형이 가져온 사회적 현상을 통해 인간의 원초적 모습의 적나라한 상징성을 표출하려 했고, 다른 한편으로는 튤립의 형태가 단순하면서도 색의 다양함, 선의 자유로움 등이 인간의 모습을 은유적으로 표현하기에 적합하기 때문에 나의 회화 세계의 상징으로 선택하였다"

고 말한다. 그녀의 그림에서 튤립은 인간의 원초적인 모습, 외모 등 사회적 내지 우주적 관계에서 비유적으로 선택되었다. 그와 더불어 구지연이 튤립을 통해 우리 인간 속에 내재하고 있는, 그러나 설명하기 힘든, 보이지 않는 공간과 보이는 공간과의 관계에 대한 관심을, 이번에는 작은 구멍 속에서 솟아나는 튤립의 형상으로 표현함으로써, 1회 개인전, 2회 개인전 이

래 그릴 때마다 두 개의 공간에 대한 의식이 달라지고 있음을 보여준다. 두 종류의 공간을 의식하며 그것을 어떻게 그려야 하는지에 대한 고민은, 앞으로 그리지 않아도 인식되는 '知天'·'知地'·'知人'·'知物' 등 '사지四知'를 요구하는 동양화의 화훼절지花卉折枝의 공간방식에서 그 방법을 찾아가야 할 것이다. 그러나 꽃이 피고 이울고 열매를 맺어가는 모든 과정을 해결하는 방식이요 명암이나 입체에 대한 요구보다 실재實在에 대한 요구가 더 강한 식물화의 방식(그림 8, 9, 10, 15)은 사실상 동양 화훼화의 방식이기도 했으므로 - 〈그림 8, 9, 10〉은 노란도露蘭圖에서도 이미 보았다 -, 그녀의 식물화의 습득은 어려움이 덜 했을 것이다. 그러나 우리에게 내재되지 못한 부분, 예를 들어, 식물의 모든 사항이 화면에 노출되는 면 등은 은현隱現·장로藏露 중 드러내는 '現'과 '露'보다 '隱'과 '藏'을 요구하는 동양화 작가로서는 다 수용하기 어려울 것이다. 예술은 과학이 아니므로 〈노란도露蘭圖〉같은 특이한 예를 제외하면, 앞으로 그녀의 과제는 동양 화훼화를 선택하든 식물화를 선택하든 선택은 그녀의 몫이다. 그러나 예술가인 한 우리의 의식과 육체 내에 이미 인식방법이 내재되어 있는 화훼화의 전통방법의 인식과 사용 위에 과학적인 식물화의 사고와 기법을 활용하여 작가적 인식을 확대함으로써 예술가로서 독창적·독자적 영역을 구축하여야 할 것이다. 그녀의 그림은 헤겔의 정正·반反·합合적인 미술사적인 방법으로 보면, 이제 정正·반反을 지나 합合의 경지가 될 것이고, 그 합合은 또 다른 정正의 변형이 될 것이다.

이승철 | 소재의 미학 – 색의 조합, 빛, 결의 현현顯現

《지紙 – 색色, 그리고 그림전》 • 2004. 04. 14 ~ 04. 23 • 동산방화랑 초대전

1. 한국인의 심미의식의 주소

한국인은 양陽의 기질의 사람인가? 음陰의 기질의 사람인가? 농경민족의 후예인가? 유목민족의 후예인가? 동적動的인 민족인가? 정적靜的인 민족인가? 우리 민족은 이 두 상반된 요소를 모두 지니고 있음에도 반도에서 사는 탓인가, 우리는 한 면만 뛰어나다고 보고 있는가 하면, 미적 가치의 기준도 그 한 면에만 맞추려 하는 속성이 있고, 또 중국이나 일본과 달리 퓨전fusion적 속성도 강하다.

당唐, 장언원張彥遠의 『역대명화기歷代名畵記』는 중국 최초의 본격적인 회화미학서繪畵美學書요 회화사繪畵史 저서로, 필자가 알기로는 일본에 이미 3종의 주석서가 있고(1938, 1977 2종種), 영어본으로 에커William Reynolds Beal Acker의 주석서가 있다. 총總 10권으로 이루어진 『역대명화기』 권일卷一의 목차는 회화의 '원류源流' '흥폐興廢' '능화인명能畵人名' '화육법畵六法' '산수수석山水樹石'을 서술하거나 논하면서, 책 처음인 모두冒頭에서 그림의 정의定義부터 시작하고 – 정의부터 시작하기에 중국 최초의 본격적인 미학서라고 할 수 있다 – , 그림의 전변轉變의 역사를 기술하고, 유명 화가를 기록하면서, 당唐 시대 전에 남제南齊 사혁謝赫의 화육법畵六法이 보편화되었음을 구체적으로 소개하고, 화육법에다 장언원이 또 자신의 자연自然 · 신神 · 묘妙 · 정精 · 근세謹細라는 오등론五等論을 제시하고, 끝으로 수석樹石에 이어 새로이 등장하는 산수화를 소개한다. 장언원 자신의 품등론이 있었음에도 사혁의 기운생동氣韻生動 이하 육법六法을 설명하는

것은 화육법畵六法이 당시 품평品評을 주도하고 있었지만, 무언가 그 시대의 그림을 품평하기에는 부족하기에 자신의 '오등론五等論'을 제시했을 것이라고 생각한다. 그러나 그가 제시한 오등론의 '자연'품은 자리를 잡지 못하고 화육법, 그 중에서도 기운생동氣韻生動은 회화를 품평하는 최고 기준으로 그 후 송·원·명·청 시대에 걸쳐 지속되었다. 그러나 9세기에 장언원이 이러한 미학서와 회화사를 썼다는 것, 그리고 이러한 권일卷一의 순서로 기획했다는 것은 본격적으로 수장收藏을 시작하여 대수장가가 된 재상 할아버지들[1]을 둔 명수장가名收藏家의 가문에서 자라시 그도 시화畵畵에 대한 감식안이 있고, 그 자신이 산수화가이면서 서화에 대한 체계적인 지식과 역사 인식을 갖춰졌기에 가능한 일이었다.

우리는 북송北宋, 곽희郭熙의 삼원법三遠法인 평원平遠·고원高遠·심원深遠의 명칭으로도 산수화가 넓이(즉 폭), 높이, 깊이를 추구하고 있음을 알 수 있는데, 현대의 테오도르 그린Theodore Francis Green(1867~1966)도 그림의 평가는 넓이·높이·깊이에서 이루어져야 한다고 말했으니, 동양과 서양이 고금古今의 그림이 같지 않았음에도 평가는 같았음을 알 수 있다.

명明의 동기창董其昌은, 중국 그림의 목표요 최고의 평가 준칙準則인 '기운생동氣韻生動'이 '나면서 알고 있는 것[生知]' 즉 '하늘이 내려준 것[天授]'이긴 하나 독서와 여행으로 세속적인 티끌과 더러움이 벗어지면, 획득이 가능하다고 말하면서, 인물화와 마찬가지로 산수도 전신傳神이 되어야 함을 말한다.[2] 동기창에게 '생지'나 '자연천수'를 못하게 하는 것은 세속의 티끌과 더러움[塵濁]이었던 것이다. 그러나 동기창은 화가는 독서와 여행으로 인식과 체험을 넓혀 우주와 자연에 대한 인간의 인식과 감성, 시각이 평이平易해지고, 담담해지며[平淡]·높아지고[高]·깊어져[深] 근시안적인 세속적인 것을 버리게 되고, 그위에 또 작품의 임모臨摹를 통해 대가大家의 사상과 감정 및 그것들을 표현하는 방식에 대한 안목을 넓히고 높혀 회화 내지 회화사에 대한 총체적인 시각이 생긴 후에만 자신의 진정한 작품제작이 가능하다고 생각했다.

그러나 그가 『화지畵旨』에서 언급한 두번째 귀절은 미불의 운산雲山, 즉 동기창 자신의 출신

1) 그는 하동 장씨(河東 張氏)이고 진(晋)의 장화(張華)의 후손으로, 하동공 가정(河東公 嘉貞) - 위국공 연상(魏國公 延常) - 고평공 홍정(高平公 弘靖) - 문규(文規)로 이어지는 3대 재상을 둔 명문가의 자손이요, 대수장가의 자손이었다.

2) 董其昌, 『畵旨』卷上 1 : "畵家六法. 一曰. 氣韻生動. 氣韻不可學. 此生而知之, 自然天授. 讀萬卷書, 行萬里路, 胸中脫去塵濁, 自然丘壑內營, 成立郛郭, 隨手寫出, 皆爲山水傳神."

지인 중국 남부의 산수화가로 미불을 재발견한 것이었다. 그 자신도 세금을 내지 못할 정도로 가정이 어려워 고향을 떠나 뒤늦게 시詩 · 서書 · 화畵 순서로 공부를 했고, 그림에서 왕유라든가 황공망의 작품을 임모했으면서도, 임모의 목표를 임모가 아니라 '그것을 종주宗主로 하여 '집대성하여' 스스로 그들의 산수의 구성요소와 방법을 사용하여 새로운 체재를 창출함'[3]에 두었다. 그러한 수련 과정의 결과 창조가 이루어진다는 생각이 그로 하여금 인식과 체험 위에 선 '남북종론'을, '남종화의 우위'를 주장하게 했는지도 모른다. 그러나 한국의 경우, 본격적인 화론서는 조선朝鮮 왕조에나 가능했고, 그것도 상당부분 중국화론에 의거하고 있었다.

상술했듯이, 9세기에 찬술撰述된 『역대명화기』는 권일卷一의 미학적인 회화의 정의부터 시작해서 평가 기준뿐만 아니라 기존의 수석화樹石畵와 새로이 부상하는 산수화 외에 권이卷二부터는 사제師弟 간의 사자전수師資傳授, 역사상 중요한 사대가四大家인 고개지顧愷之 · 육탐미陸探微 · 장승요張僧繇 · 오도자吳道子의 특성 및 그림제작, 표구와 재료적인 측면에 대해서도 이미 상당히 송 · 원대와 같음을 보여주고 있어, 그들 기본이 당대唐代에 이미 정착되어 있었음을 알 수 있다. 다시 말해서, 화론서가 이미 그 당시에 화단의 주요한 상황을 정리하고, 당시의 추세와 그에 대한 평가를 기술하고 있었다. 당나라에서는 비단 그림[絹本]과 벽화가 주主였으므로, 『역대명화기』 권이卷二 「논화체공용탑사論畵體工用搨寫」에서는 국교가 불교이기에 불교의 장엄용에 필요한 채색회화의 수요가 대단히 많아 채색화에 필요한 비단과 연분鉛粉과 오색五色, 그리고 적교赤膠, 녹교鹿膠, 표교鰾膠, 우교牛膠 등 아교의 생산지와 쓰임새, 효과가 다루어지고 있고, 권삼卷三 「논장배표축論裝背標軸」에서는 그림을 감상용으로 완성할 표구와 축軸 문제까지 다루고 있다. 중국과 한국 그림은 지리적인 거리와 지리적 상황 · 문화적인 차이 때문에 재료가 똑같을 수 없고, 같은 재료라도 기후와 지형이 다르므로 그 표현 방법이 같을 수도 없다. 그러나 중국 화론서에 삼국시대나 고려시대에 이미 재료나 서화書畵 구입에 대한 강력한 의지와 그 실현 기록이 나오는 것으로 보아, 중국 재료나 중국 그림의 한반도에의 영향도 상당했으리라고 추측된다. 우리는 중국 그림과 한국 그림의 차이, 즉 한국 그림 만의 특성을 알기위해서도 중국 화론서 및 그 주석서註釋書에 대한 연구 및 공부가 필요하다. 가장 기초가 되고, 본격적인

3) 앞의 책, 卷上 30 : "畵平遠師趙大年. 重山疊嶂師江貫道. 皴法用董源麻皮皴及瀟湘圖點子皴. 樹用北苑子昂二家法……俱宜宗之. '集其大成. 自出機軸.' 再四五年. 文沈二君. 不能独步吾吳矣."

중국화론서인『역대명화기』(필자는 일본어본 3종種, 영어본 1종種을 본 바 있다)가 한국어 완역完譯이 없다는 것은 우리 학계의 부끄러운 현주소일 것이다.[4]

그런데 이승철 교수가 우리 그림의 재료인 천연 한지韓紙의 제작·염색 및 천의 염색에 많은 관심을 갖고 전통을 전승하면서 제작하는 한편으로 이들을 정리한 저술활동을 하고 있다는 것은, 이번 전시회에서 보듯이, 전통적인 재료학이 제대로 전승 되어있지 않은 이 시점에서, 전통의 전수와 현대화의 시도라는 점에서 의의가 있다고 하겠다.

2. 그림 재료의 미학

우리는, "동양화, 한국화가 무엇인가?"하고 물으면, 흔히 '화선지 위에 먹으로 그린, 또는 그리는 그림'이라고 할 정도로, 동양화 내지 한국화에서 종이와 먹은 우리에게 친숙한 재료이다. 그러나 이미 북송시대에 명성이 높았던 고려지高麗紙의 실체는 지금 거의 사라져 알 수 없으며, 지금은 다만 고려시대 불경佛經의 변상도變相圖나 불화佛畵로 추정할 수 있을 뿐이다. 실제로 불경의 변상도에는 쪽이나 오리목으로 염색한 뒤 금니나 은니로 그린 그림도 보여, 고려시대에는 남아있는 자료보다 훨씬 광범한 자료가 쓰였으리라 추정된다.

현재 화가들은 우리 선조들이 어떻게 한지韓紙라는 종이를 만들었고, 왜 선택했으며, 한지 중에서는 어떤 종이를 선호했는지에 관해서는 관심이 없고, 종이의 효과에 관해서도 별로 관심이 없는 듯하며, 또 잘 알지도 못한다. 그러나 종이는 화가가 내려고 하는 효과에 따라 그 종류를 선택해서 사용해야 하기에 제작을 하는 화가는 종이의 재질 및 그 효과를 잘 알지 않으면 안된다. 『역대명화기』를 보더라도, 화가는 그리는 일 외에 작가의 생각과 느낌을 감각적으로 충분히 전달할 수 있는 재료에 관한 지식 및 표구나 배접지식도 필수로 지니고 있어야 한다. 현재, 그림 자료에 관한 한, 우리 화가들의 의식은 어떤 수준일까? 그림 자료에 관한 한, 우리 화단은 반성할 점이 많을 것이다. 세상이 바빠지고, 분업화가 이 세상의 모습이라고 해도, 일본의 경우처럼, 재료상들이 역사상 재료의 학문적 성과를 설명하고 작가들에게 추천할

4) 필자는 2002년 『중국화론선집』(미술문화)을 출간하면서 『역대명화기』卷一을 포함한 바 있고, 2004년에 이 글이 나온 후, 2009년 조선대 조송식 교수가 『역대명화기』 주석서(註釋書)를 시공사에서 출간한 바 있다. 그러나 중국, 일본 내에서는 이전에도, 지금도 계속 연구가 많이 진행되고 있다. 한국 내에서도 고대 회화사 연구 및 그 후의 회화사 연구를 위해서 앞으로 더 연구가 진행되기를 기대한다.

수 있고[5], 소위 미술대학 회화과에서는, 그림이란 무엇인가? 하고 생각할 때, 최소한, 가장 일반적인 화면인 한지의 제작이라든가 한지의 표현 가능 영역 및 안료 등 그림 재료에 대한 연구 위에서 그림제작이 이루어지게 가르쳐야 하리라고 생각한다. 그러나 재료학이 학부의 커리큘럼에 없으므로 수업시간에 필요에 따라 배울 수 밖에 없다.

이러한 면에서, 그리고 전통적인 면에서, 한지의 제작과 천연 염료에 대해 계속 연구하고, 작품을 구상하는 이승철은 일반적인 화가들과 상당히 다른 면을 갖고 있다. 어떤 면에서 보면, 그의 작업은 주主·종從이 바뀐 것은 아닌가 하는 생각이 들기도 하지만, 전통을 도외시하는 현 시점에서 전통적 소재를 되살리고 그것을 예술화하려는 그의 노력은 한국화 작가이기에 전통에 대한 몸부림인 듯이 보여, 그의 노력에 갈채를 보내고 싶고, 그의 노력이 더 학술적으로 진전되어 더 많은 화가들이 그림 재료를 올바로 이해하고, 그 연구자가 더 나와 연구가 진행되어 전통이 현대화되면서 빛을 발휘하기를 기대해 본다.

우리가 고어古語를 이해하기 위해서는 주석서가 필요하듯이, 전통은 옛 것을 그대로 밟아 가는 것이 아니라 그 맥을 짚어가며 그 시대에 맞게 변용될 때 계속 재창조가 가능할 것이다. 북송 말의 미불米芾은 그 당시 유명한 서가書家요, 화가畵家며, 감식가로, 소식蘇軾(호號는 동파東坡, 1037~1101)의 귀양지[謫所]까지 찾아갈 정도로 소동파를 존경했다. 소동파 역시 그를 너무 늦게 안 것을 후회했을 정도로 당시에 미불은 기인奇人이면서도 대단한 작가요, 먹을 가는 동자童子가 쓰러져 잘 정도로 다작多作의 작가였으며, 감식가였다. 그러니 두 천재에게는, 즉 소동파에게는 소철蘇轍(1039~1112)이라는 동생이 있고, 또 그 당시 많은 소동파의 애호가

5) 일본 도쿄의 한 재료상에서의 다음과 같은 필자의 체험을 소개하기로 한다. 1971년 7월 공주 무령왕릉의 발굴과 1972년의 중국 후난성(湖南省) 창사시(長沙市) 우리패(五里牌) 발견 마왕퇴고분(馬王堆古墳)과 함께 세계적인 발견으로 평가되는 나라현(奈良縣) 아스카촌(明日香村)에서 발굴된 다카마쓰총(高松塚)의 벽화는 고구려와 당(唐)의 고분벽화의 영향 속에서 이루어졌음이 알려져 있지만, 7세기 말에서 8세기 초에 그려진 것으로, 동벽의 청룡을 중심으로 그 좌우에 각각 4인의 남자군상(男子群像)과 4인의 여인군상, 서벽의 백호를 중심으로 좌우에 4인 씩의 남녀군상이 있었다. 그런데 이 무덤이 고구려와 백제 중 어느 나라와 더 관계가 깊은가에 대해서는 아직도 연구가 필요한 부분이다. 그런데 그 후 다카마쓰 총의 하늘의 별자리가 평양의 밤 하늘임과 〈여인군상도〉가 고구려 고분에서의 반코트 형상에 주름치마를 입은 여인상과 같은 형태임이 보도되면서, 그 고분이 고구려인 내지 고구려 유민의 무덤이 아닌가 하는 학계의 문제 제기가 있었는데, 그 주름치마의 푸른색이 페르시아에서 수입한 광물성 안료라는 학회 발표와 재료 사진을 보여주면서 그 안료를 살 것을 권하고 있었다.

그림 1 〈우수〉, 69.5×59cm, 한지에 쪽물, 2003

그림 2 〈폭포 2〉, 110×170cm, 한지(닥), 수간채색에
자연염료, 2002

가 있어서 후세에 전했으므로, 우리는 지금 그의 시詩와 글, 글씨[書]를 볼 수 있고, 미불에게는 미우인米友仁이라는 아들이 있어, 북송이 망하고 송이 항주杭州로 내려가 남송으로 국가의 명맥을 잇는 난세亂世에도 아들인 미우인米友仁에 의해 미점米點, 미씨운산米氏雲山의 완성을 보았다고 하나, 그의 그림은 거의 남아 있지 않다. 그것이 그가 '수묵의 유희'라는 뜻인 '묵희墨戱'로 산수화를 그렸기 때문인지, 또는 그가 밤낮을 잊고 열정적으로 다작多作한 때문인지 역사는 사후死後 60여 년이 지났을 때 이미 그의 새로운 양식의 산수화를 보기 힘들었다고 전한다. 묵희의 '희戱'는, '의식이 자유롭다'라는 점에서는, 오히려 『장자莊子』의 '소요유逍遙遊'의 '유遊'에 해당될 것이나, '희戱' 개념이 잘못 해석되었거나 기인奇人으로서의 행위와 아마도 다작多作인듯 자신도, 후인들도 그림을 아끼지 않아 이러한 상황을 자초했다고 생각된다.

K. 해리스는, 위대한 작가는 작가인 천재가 만들기도 하고 시대가 만들기도 한다고 말했지만, 작가가 시대를 리드해 가는 것, 대중을 설득해 가는 것도 중요하다. 예술에서는 독창성이 중시되면서도, 그 독창성 때문에 예술은 이해받기 어렵기도 하다. 그러나 동기창이 『화지畵旨』에서 미불의 '희戱'를 논하고, 그의 산수화에서 물기많은 먹으로 된 연운煙雲을 동정호洞庭湖의 연운에 비기면서 논하는 것도, 임모화臨摹畵만 난무했던 명대明代 화단에서 남부 중국의 '연운변멸煙雲変滅'한 산수화를 새로이 창조한 미불의 독특한 창조의 세계에 대한 흠모에서였을 것이다. 이는 동기창이 자신의 고향인 남부 중국

에 대한 사랑이 미불의 '미씨운산'을 발견하게 했
다고 생각한다. 과연 남부중국이나 대만의 '연운
변멸'을 보면, 남송 때 목계牧谿의 작품으로 전해
지는 〈소상팔경도瀟湘八景圖〉나 미불의 '미씨운산'
에서 보듯이, 독특한 경이로움을 보여준다.

　예술가는 일반인들보다 감성적이어서 특히 오
늘날과 같은 20세기 한국의 정치 · 사회 · 경제적
혼란은 – 앞 장章인 '회고전'에서 장선백, 안동숙
화백의 그림에서도 보았듯이 – 작가로 하여금 이
지적 표현보다는 감성적인 표현을 하게 한다. 고
래로 문인화가가 번성했던 이유도, 명대의 절파
浙派의 번성에 우려를 표명했던 이유도 이러한 감
성적인 표현에의 경도傾倒를 우려했던 때문이었
다. 현대에 예술계의 올바른 발전을 위해 고래古

그림 3 〈보자기 터널〉, 2.2m×2.8m×50m

來의 이성적인 문인화가에 대한 공부와 화론 공부가 필요한 이유이다. 그런데 현대 자본주의
사회에서 화가들은 옛 문인들처럼 낙향落鄕하거나 은일隱逸해서 예술로 일생을 보낼 수 없다.
그러한 면에서 이승철의 대중적인 쪽이나 오리목, 잇꽃, 땡감과 같은 재료의 천연염색은 차라
리 화학 염색이 보편화된 이 시대 대중들의 일상의 염원을 표현한 것이라고 하겠다. 천연염은
친환경 경향에 맞고, 아토피에 힘들어하는 사람들을 위해서도 좋으며, 우리에게도 익숙한 색
이요 시간이 가도 흑화黑化되지 않고 담화淡化되기 때문이며, 우리에게 익숙하기에 자연스럽게
다양한 변용이 가능하다.

　이승철은 학력상으로는 동양화가이다. 그러나 그는 그리는 행위보다 그림 재료에 대한 연
구가 그의 작업의 주류를 이룬다. 그의 최근 작업은 크게 다양한 종이의 제작, 염색한 종이를
한지에 붙이는 작업(그림 1, 2, 4, 5), 한지나 천의 염색(그림 3)과 누드작업(그림 6)으로 나뉜
다. 작품은 염색한 종이를 한지에 붙이면서 수간 채색을 가하기도 하고(그림 1, 2), 갖가지 자
연염료로 염색한 천을 종류별로 늘어뜨리거나 쌓아놓고(그림 7, 8), 전통적인 조각보처럼 조
각천을 기계, 또는 손으로 기하학적 색 구성 식으로 박음질하거나 꿰맨 대형 천을 터널처럼

그림 4 〈갈색조형 1/3〉, 50×71㎝, 수제 한지에
천·감물·유지, 2003

그림 5 〈파란 숲 사이로〉, 45×50㎝, 수제 한지에
쪽물, 2003

벽에 설치하는 등(그림 3), 그의 전시 공간은 한지와 천의 염색을 다양한 방법으로 구성하고 있다.

이번 전시회는 주로 염색한 종이 작업으로 이루어져 있다. 그들은 어느 것이든 작품 자체를 색구성으로 만들거나, 벽면 전체를 설치로 구성하는 등 서구의 추상작품 같은 것도 있지만, 전통적인 조각보 같이 색대비로 만들기도 하고, 마치 자연형상을 그린 듯 색을 구성한 한지 작품들도 있다.

그 외에 서양화의 기초인, 수묵 크로키에 의한 인체누드 연작(1992~1998)은 상당히 이채롭다. 이규상李奎象(1727~1799)의 말대로, "예기藝技는 (모든 기반이 이루어지는 '지천명知天命'의 나이인) 50세 이후에나 비로소 성숙되는 것"[6]인지도 모르므로 이승철의 이후의 작업도 기대해 본다.

3. 우리 전통의 현대화

한국은 해방 이후 미국의 영향을 많이 받았다. 그것은 한국에서의 동양화, 서양화 모두 마

6) 李奎象,『一夢稿』「畵厨録」: "凡藝技五十以後始成熟."

찬가지이다. 유럽의 영향보다 미국의 영향이 강한 시대에 성장한 이승철이라고 예외는 아니다. 이번 전시의 작품들은 지난 해의 수묵 누드화와 달리 천연염색, 그중에서도 우리에게 익숙한 푸른색의 층차 있는 쪽과 갈색의 땡감, 오리목, 옷칠 등의 전통염료로 염색한 종이를 띠의 형태로 계속 감성에 따라 좇아 붙이거나(그림 4, 5), 작업의 결과 생긴 우연의 효과를 작업화 한 작품들(〈흔적〉〈심해〉〈우수〉(그림 1) 〈비 오는 날〉 등)로 서구적 요소와 한국의 서정적 요인들이 혼재混在되어 있다. 이번 전시회는 주로 후자後者로 이루어졌지만, 누드화에서는 그의 사고적思考的 측면이 강하게 보이므로 다음에 누드화와 그의 종이 및 천의 천연염색 작품을 간단히 살펴보기로 한다.

1) 누드화

서양화의 가장 큰 장르는 인물화이고, 누드는 인간 연구, 즉 인물화의 기본이다. 그러나 동양화에서 누드는 공식적으로는 존재하지 않는다. 그의 누드는, 여체를 보는 시각은 서양이요, 표현은 동양의 수묵 선水墨 線이다. 동양·서양이 혼재混在되어 있다. 이러한 혼재가 지금, 여기, 우리 작가의 작업의 모습이다. 그의 여체 누드 그림은 전통회화에서의 고도의 집중된 사고思考를 요구하는 인물화처럼 정적靜的이지 않다. 동양 붓에 의한 빠른 용필用筆과 굵기, 붓에 가해진 힘이 느껴지는 동적動的인, 과감한 포즈의 누드 크로키는 동적인 여체女體가 주主 요소로, 독립해서, 또는 군집해 있으면서 한국화에서의 정적인 요소는 사라졌다. 정신을 강조하기에 두부頭部를 중시하고 정면正面을 중시하는 한국 인물화에서 그는 두부頭部나 손과 발 등 중요 부분을 생략하고 육체, 즉 사지四肢와 몸통의 과감한 포즈를 강조하는 그의 누드는 동양화, 한국화로서는 파격이 아닐 수 없다(그림 6).

그림 6 〈먹 누드 크로키〉, 종이에 먹

더구나 인체표현의 경우, 속도있는 선만으로, 즉 용필만으로 육체를 표현하는 크로키가 대부분이나, 역逆으로 바탕을 먹으로 칠한 후 인체를 남은 여백의 선만으로 표현하기도 한다. 여

체를 겹쳐 표현함으로써, 그의 누드는 정신적인 성향보다는 감각적인 면이 두드러지고, 그 육체 위에 선이 가해짐으로써 육체 자체에 대한 생각이 표출된다. 혹자는 "서양화는 누드에서 시작하여 누드에서 끝난다"고 말한다. 누드화는 인간이 인간을 알아가는 작업이다. 이탈리아 로마 바티칸 궁전의 시스티나 경당Cappela Sistina의 미켈란젤로의 〈천지창조〉(1512)를 보면, 우리는 그 점을 절감한다. 서양의 인본주의humanism 입장에서는, 레오나르도 다 빈치가 말했듯이, 인물화는 뼈 위에 힘살을 그리고, 힘살 위에 살을 그리고, 그 살 위에 옷을 입힌다. 그러므로 이승철이 인체 표현은 한지 위에 먹으로 순간적으로 이루어지므로 고도의 해부학적 인식에 근거한, 숙련된 기술의 누드에서 출발해야 한다. 인물화에서는 유기체의 파악이 중요하지만, 동양화의 경우, 누드의 다음이 무엇인가? 자문하지 않을 수 없다. 그의 누드에서는 서양의 누드 크로키에서 느끼지 못하는 억눌린, 폭발해 버릴 것 같은, 그러면서도 과감한 동적인 정서가 보인다. 그의 누드는 토르소같지만 토르소가 아니요, 같은 지평에 모여있는 인체가 만네리즘 같이 세로로 늘여지는가 하면, 직접 생각이나 감정을 수행하는 두부頭部나 손, 발이 없이 어떤 부분은 늘이고 어떤 부분은 줄이는 특징을 보인다.

동북아시아 미술사는, 고대에 '채문彩紋 토기' 후에 '무문無紋 토기'가 있었음을 보여준다. 이 것은 도자기도 마찬가지이다. 북송대에 순청자純靑磁가 평가받는 이유이다. 그러나 한국미술은 고려시대 원숭이나 오리, 참외 등의 유형有形 청자(예 : 청자참외모양병靑磁瓜形瓶 12세기, 국보 제94호)같이 순청자純靑磁도 있지만, 〈청자운학문매병靑磁雲鶴文梅瓶〉같이 복잡한 문양이더라도 규칙화되어 그 번다함이 느껴지지 않다가, 조선조 백자에 이르면 간솔簡率한 모티프에 여백餘白을 활용함으로써(예, 백자철화白磁鐵畵끈무늬병瓶)[7] 중국·일본 미술과 다름을 보여준다. 예술작품은 그 '존재형식Daseinsform'으로부터 볼 때, '객관화된 정신'에 속한다. 개인적·주관적 정신과 역사적·객관적 정신은 그것을 지탱하는 토대의 소멸과 함께 사라지고, 그것을 양축兩軸으로 하는 객관화된 정신이 '재료Materie' 내부에 형성됨으로써 시대를 뛰어넘어 영속하는 성질을 획득한다. 따라서 이승철의 누드는 우리 예술의 해학을 근거로 감각적인 육체의 리드미컬한 표현을 통해, 독일 현상학자 하르트만N. Hartmann(1882~1950)이 말한 후경後景, 즉 실

7) 조선시대 백자병. 보물 1060호, 16세기 후반(본서, 第二部 기획전시·단체전, 第五章 미술관 전시, 「비움에 대한 해석이 아쉽다」〈그림 1〉참고).

재적 재료인 전경前景의 배후에서 전경을 움직이는 비실재적인, 우리미술의 정신적 내포인 후경의 부재不在를 꼬집는 것인지도 모른다.

2) 종이 · 천 작업, 천연염색

이승철의 천연염색의 색면色面은 넓은 공간이나 색면에 초점을 맞추어, 거대한 크기의 색면 추상color field painting을 추구했던 1940년, 50년 초 뉴욕파 화가, 마크 로스코Mark Rothko(1903~1970)나 종래의 붓 자국, 소묘, 음영효과, 원근법을 포기하고, 종교적 분위기와 신비주의적 성향을 지닌 모노크롬 작품을 그린, 세로로 가로지르는 수직선의 칩zip이라는 스트라이프strips 단색 색면추상 작업을 했던 바네트 뉴먼Barnett Newman(1905~1970) 등의 색면추상, 프랑크 스텔라Frank Stella(1936~)의 기계적 소묘법 같은 면이 있으나, 그의 종이나 천연염색은 종이 위에 종이를, 천연염색한 종이를 얹기도 한 것이다. 다층적多層的인 전통적인 한지요 천연염색이다. 천연염색은 작가가 의도에 따라, 동양화의 중첩법 같이, 염색의 횟수를 조절하여 농담의 다양한 색깔을 낼 수 있고, 깊이를 조절할 수 있다는 장점이 있다. 쪽의 경우, 처음 염색을 하면 옥색이 나오나 회를 거듭할수록 점점 푸른기靑氣가 짙어져 9-10회가 계속되면 거의 검푸른색이 된다. 스님들의 상복인 검은 베옷, 치의緇衣가 이것이다. 한지나 천연

그림 7 〈전시장 설치물 Ⅰ〉

그림 8 〈전시장 설치물 Ⅱ〉

염색의 공통점은 색이나 한지를 중첩할 수 있다는 공통점과 그림에서, 색의 경우, 먹색의 짙음이 짙게 한 번에 칠한 경우와 여러 번 중첩한 경우가 있는데, 후자를 택하면 색깔이 짙어지면서도 담淡하고 깊은 맛을 낸다. 천연염색도 마찬가지이다. 마크 로스코가 "나는 적게 말할수록 현명하다고 생각한다" 말한 것처럼, 이승철은 한국 미술의 여백 중시나 생필화省筆畵와 같은 '소疎'를 한국적으로 소화하고 있다. 천들은 필 채로, 또는 쓰고 남은 두루마리들이 색구성으로 바닥에 쌓여 있거나(그림 7), 필채로 염색해서 걸어서 말리듯, 색깔 숲처럼 갖가지 색들이 천정에서 바닥까지 걸려 있다(그림 7, 8).

이번 전시회에서는 천연염색 천을 쌓아올린 설치 작품과 색구성 또는 색의 층차로 구성한 색 대비의 거대한 기계적인 조각보 외에, 염색한 종이의 조각들이 모여 전체가 되거나, 동색 대비, 즉 층차에 의한 단색의 한지 구성의 경우, 종이 작업의 분할의 비례나 구성은 전통적인 비례나 구성이면서 인위와 자연이 어우러져 있다(그림 4, 5). 우리의 전통 사회에서 제작된 각종 종이의 쓰임새를 생각한다면, 염색한 후 마당에서 말리는 과정에서 볼 뿐, 종이나 천이 벽에 걸린다는 것은 상상할 수 없다. 그러므로 이번 전시회는 '생활'이 '예술'로 바뀐 서양 현대식 발상이요, 가장 한국적인 것이 한국 예술의 특성이 되었다는 측면으로 그의 작품을 이해할 수 있다.

한국화가, 이종상이 이승철의 『한국의 색』 서문에서, 우리는 국제적 경쟁력이란 구호아래 물질적 풍요는 얻었으나 많은 문화적 손실을 보았다고 말하면서, "나는 무엇이며, 우리는 무엇인가?"에 대한 진지한 물음을 할 것을 촉구하고, 서구의 개인에 의한 분업보다 전통적인 '우리'로 돌아갈 것을 권한 것은 주목할 만한 사항이다. "(지금) 우리에게 (서구의 횡적橫的인) 수평문화는 있으나 (동양의) 수직문화는 없으니 단절의 역사를 감내할 수밖에 없었다"고 말한 '우리'와 '수직', 즉 종적縱的 문화를 그의 작업에서 찾을 수 있다. 그의 작업은 혼자 할 수 있는 것이 아니고, 제자나 동료와 함께 해야 하는 '우리'의 작업이요, 종이 작업도 종이가 마르면 그 위에 종이를 올리는 것은 '나'의 작업이니, 이러한 작업은 공간 미술이 아니라 시간예술이다. 그의 말대로, 한국 문화의 특성은 '나', 개인이 아니라 '우리'의 문화이다. 그러나 그의 작업은 '나'와 '우리'가 어우러져 구분할 수 없고, 그의 작업이나 소재 제작 역시 '우리'적이므로 그의 작품은 수평문화이면서도 수직문화로 이루어져 있다.

한국의 고려청자가 한 사람의 장인이 흙을 이기는 것부터 시작하여, 성형成形과 유약, 굽기

등 일체를 혼자 하기에, 수많은 분업으로 이루어지는 중국 도자와 달리, 작품 전체에 통일성이 높고, 작품에서 우러나오는 감정 역시 전체적인 통일감이 높아 세계적인 작품이 된 것과 달리, 종이·천 작업, 천연염색은 하나 하나가 수手작업으로 이루어지면서도 집단적인 협동문화에 의한 일사불란한 통일감을 필요로 한다. 그러나 분업에 의해, 또는 현대사회의 개인주의의 여건상 사제師弟관계가 약화되면서, 전통적인, '우리'의 오랜 공정을 필요로 하는 종이의 제작이나 천연염색은 전승자가 없어 지금 점점 사라지고 있고, 그 전승을 기대하기 어렵다. 그 깊은 맛을 알고 뜻 있는 젊은 전승자가 나오기를 기대해 본다.

4. 소재가 예술로

전통적으로, 소재, 즉 천이나 종이를 만들고 염색하는 일은 화가가 할 일이 아니고, 장인들이 하는 일이었다. 그러나 현대의 자본주의와 개인주의는 한국에서 시간과 노력과 품이 많이 드는 장인이 하던 일들을 사라지게 하고 있다. 그 자리를 기계가 대신하고 있다. 따라서 전문적인 기능이나 기술을 담당하던 장인도 사라지고 있다. 모시나 명주의 직조, 종이 제작, 천연염색 등이 여기에 속할 것이다. 동양화가들은 현재 일반적으로 한지 위에 그림을 그린다. 한국은 중국 북송 시대에 그 명성 높던 고려지高麗紙의 나라였다. 그 종이의 명성은 지금도 남아 있는 고려시대의 서책, 특히 불경佛經에서 확인된다. 동양화가가 그리고 싶은 한지를 구할 수 없는 상황은 이승철로 하여금 기존의 장인의 일 조차 그의 내적 요구에 따라 자기 자신이 하지 않을 수 없게 한 듯하다. 우리는 장인을 천인賤人으로 천시했다고 한다. 그러나 선인先人들은 장인을 천시한 것이 아니라 자신의 일에 대한 자긍감pride이 없는, 매너리즘적인 장인의 속성을 천시한 것일 것이다. "평생 그저 그림 그리는 사람으로 살고 싶다" "장인匠人이 되고 싶다"고 말한 고故 장욱진 화백의 말은 아마도 재료이든 예술이든 철저한 장인의식을 갖고 싶어한 것일 것이다. 그의 생애 말기의 도전이 한지 위에 먹으로 그린 수묵화였다는 것은, 지금으로 보면, 애석한 일이요, 우리 그림에 대한 사랑이 너무나 늦게 시작되었고, 서양 우선의 그 당시 우리의 모습을 보여준 것이었다. 그러나 현대에는 장인은 없고 예술가만 있다. 사실상, 기술·기능으로부터도 예술의 궁극적인 도道에 도달할 수 있다는 '기이진호도技而進乎道'도 장인의 투철한 장인적인, 그리고 지속적이고도, 끈기있는 직업적 기술 위에 예술이 성립하는데도, 오늘날 재료를 만드는, 재료를 다루는 장인적 예술가는 무시되고 있고, 찾아도 없으니, 장인

과 예술가의 협동도 없다.

그의 작품에서의 색면은 두 가지 측면으로 고찰될 수 있을 것이다. 하나는 염색을 하기 위해 천연 염색재료인 열매, 뿌리, 잎과 줄기 등을 찾고 기르는 일이요, 또 하나는 종이를 만들고 염색하는 작업과 천을 염색하고 꿰매고 깁는 작업이다. 양자는 총체적인, 일관된 협동작업이 없이는 좋은 결과가 불가능하다. 이러한 협동작업은 서구 및 중국식의 세세한 부분까지의 분업에서는 가능하나 우리의 전통사회에서는 장인들이 일사불란하게 하던 일이었다. 그러나 크기 면에서 크고, 구성 면에서 뛰어난 서구나 중국 도자기가 우리에게 감동을 주지 못하지만, 한국 고대의 도자기가 감동을 주는 것은 우리의 작품이, 도토陶土가 점성粘性이 약해, 대작大作이 불가능하고, 허용된 시간도 적어 예술가 한 개인이 집중적인 작업 속에서 이루어진 데에서, 또는 가족이나 사제간이 오랫동안 한 팀으로 협업한 결과 나온 통일성unity 때문이었다. 지금 이승철은 자신의 심미의식과 역사 속에서 색과 결, 면을 찾아 그 작업에 필요한 기술을 총체적으로 자기화시키면서 대중화시키고 있다. 이것은 인공과 기술을 지향한 20세기를 지나 다시 환경친화적인 21세기 인간에게 맞는 일이기도 하다. 20세기 말, 인간이 인공·기술에 의한 폐해를 실감하고, 지금의 21세기에 인류의 미래를 환경친화적인 것에서 찾게 된 것과 맥을 같이 한다고 할 수 있다.

그러나 그의 서양문화적인 속성은 다음 두 가지 면에서 간취된다. 하나는 전술前述한 그의 누드작업이요, 또 하나는 색면, 즉 조각보 작업과 이번 전시회에서의 종이 작업이다. 그의 색면 작업은 구상표현주의의 장 뒤비페Jean Dubuffet(1901~1985)를 생각나게 한다. 뒤비페는 뉴욕에서 유럽회화의 전통, 즉 프랑스 아카데미즘의 모든 것을 버리고 외형을 넘어서 진리를 표현해야 한다는 모더니즘의 원칙을 적용함으로써 가장 독창적인 화가로 대접받았다. 비제도권의 표현으로 자신의 진리를 표현함으로써, 뉴욕을 중심으로 한 미술은 전통재료나 표현기법에서 해방되어 다양화될 수 있었고, 아마도 그 요인이 뉴욕이 세계 미술의 중심이 된 회화의 한 요인이 되었을 것이라고 생각한다.

그런데 이승철이 선택한 것은 가장 한국적인 것, 천연염색에 의한 색이었다. 천연염색이기에 작품 앞에 서면 작품은 곧 '우리'가 된다. 수공이 까다로워 잘 전수되지 않은 것을 다시 부흥시킨다는 것은 상당히 어려운 일이고, 수많은 도전과 지속적인 작업을 필요로 한다. 더구나 그림에서 인공안료가 결국은 흑화黑化, 즉 검은색으로 변화됨으로써 '빛'을 그리려던 인상파가

실패했다는 것은 널리 알려진 사실이다. 따라서 그가 우리 한민족韓民族의 '빛' 내지 '자연'에 대한 지향의 표출 전통인 천연염색 중 식물성 염색을 선택했다는 것은, 미술로 말하면, 오히려 전통적이면서 새로운 것인 '복고적復古的 낭만주의'라고 할 수 있다.

그의 1998~2001년 전시회 명칭이《한국의 색…천·종이·보자기·그리고 빛》인 이래, 그는 아직도 종이를 만들고, 염색하고, 천을 염색하고, 염색 천으로 조각보를 만들어 그것을 설치 작업으로 전시함으로써, 잊혀져가고 있는 우리의 색, 조각보, 우리 민족의 빛에 대한 애호와 열정을 보여주었다. 동양화는 원래 그림 자체가 그림의 목적이 아니었다. 오대말五代末 송초宋初의 형호荊浩가 말하듯이, 그림은 음악, 글씨와 더불어 기욕嗜慾을 억제하는 수양修養의 한 수단이었다. 서화에 문인들이 대거 참여한 이유이다.

일반적으로 동양화에서 그림은 역사상 도圖·도화圖畵·회화繪畵·화畵로 불리었다. 그 중 화畵의 또 하나의 뜻은 '화畵를 붓[筆]과 画의 합성어'로 볼 경우, 붓으로 획을 긋는다는 획劃의 뜻이 있다. 그림은 자연 속에서의 대상을 구획해서 화면으로 불러들인다는 의미일 것이다. 경영위치經營位置, 즉 구성이 그림 제작에서 가장 중요한 이유이다. 『대학大學』에서는 동북아시아인의 궁극 목표인, 천하를 평정하는 '평천하平天下'의 획득단계를 '물격物格→지지至知→의성意誠→심정心正→수신修身→가제家齊→국치國治→천하평天下平'이라고 말한다. 격格을 갖춘 사물로 지식이 이루어지고, 뜻이 정성스러워야, 마음이 바르게 되어, 자신의 몸이 닦이어져, 집안이 가지런해지고, 나라가 다스려져, 천하가 평정된다고 본 것이다. 이러한 단계를 거쳐 문인들의 시각이 우주적 시각을 갖게 될 것이니, 그 결과 그러한 우주적 시각을 가진 문인화가들이 예술계를 지배함은 당연했다고 하겠고, 장인들이 따라갈 수 없어 중국 화단을 문인이 리드함 역시 당연하다고 하겠다.

따라서 천연염색 중 가장 일반적이고 친숙한 쪽염의 경우, 쪽의 씨를 뿌리고, 키워서 쪽물을 만들고 염색하는 이승철의 의성意誠, 즉 화의畵意 상의 정성이 후에 마음을 바르게 하고, 수신修身을 거쳐, 어떠한 예술가로 성장할지 기대해 본다. 우리의 기후가 온대이기에 동남아시아나 인도와 달리 쪽의 일생은 일 년에 한 번이다. 따라서 쪽염의 가격이 지나치게 높아 대중화가 되지 못하고 있는 것은 애석한 일이다. 그러나 그의 삶이 된, 다양한 소재작업이 서양화같은 인공안료가 아니고 우리에게 친숙한 천연염天然染이어서, 오히려 서양화보다 더 순수하면서도 친숙한 예술이 되었다.

동북아시아의 예술은 산수화도 다른 장르도, 심지어는 도자기도 시간을 포함한 사차원적인 예술이다. 작가와 재료가 하나가 되어, 즉 예를 들면, 먹을 쓰는 경우도, 염색을 하는 경우도, 짙은 색은 옅은 색을 칠하고, 마르기를 기다린 다음, 거듭 칠함으로써 짙어지고, 깊어진다. 중국 근대 화가로 수묵화의 대가인 리 크어란李可染(1907~1989)의 적묵積墨은 37번이나 칠하기도 했다고 하니, 동북아시아에서의 적묵의 실제와 이상理想의 색을 내기 위한 작가들의 꾸준한 태도와 끈기, 그들의 그 방법에의 숙지熟知 노력을 알 수 있을 것이다. 이것은 염색의 경우에도, 도자기의 경우도 마찬가지이다. 쪽염을 열번 쯤 하면 승려들이 장례 때 입는 검은색에 가까운 치의緇衣가 되고, 도자기도 300년이 되면 색이 더 깊어진다고 하니, 우리 예술의 사차원적인 속성과 우리 조상의 한 가지 재료의 다양한 이용의 예지에 거듭 경탄하게 된다.

이승철은 지금 새로운 장르에 도전을 하고 있다. 서양미학은, 현대는 '개방개념Open conception'의 시대요, 큐레이터와 미술관, 미학자들이 예술계를 리드하는 '사회제도'의 시대라고 말할 정도로, 예술은 정의할 수 없을 정도로 다변화되었고, 열려 있으며, 예술계의 구성원 역시 이들 사회제도에 의존하고 있다. 이승철의 전시회에 나온 작품도, 미학쪽에서 보면, 전통적인 예술이 아니고, 개방개념, 사회제도 내에서의 예술이라고 할 수 있다. 이번 작업은 설치로 모자이크식 색면을 우리 보자기 천처럼 끈을 달아 걸거나, 여러 가지 색으로 이루어진 천이 대형 조각보로 붙여지거나 종이가 거듭 겹쳐 붙여지기도 하고, 소재 자체가 액자 속에 걸려 있고, 두 가지 색이 한 화면에서 조합을 이루고 있어(그림 4, 5), 우리는 그의 예술을 기존의 개념으로 정의하기 어렵다. 새로운 예술의 탄생이다. 앞으로 그의 '새로운 것'에 대한 실험 의지가 지속되면서 어떤 방향성을 갖고 지속되는가가, 즉 그의 예술 철학과 그것에 대한 오랜, 끈기있는 공부와 그에 대한 지속적인 실험이 결국 그의 예술을 결정할 것이다. 북송北宋의 미불米芾이 40세 이후에나 전지全紙 크기를 할 수 있다는 말은 불혹의 나이인 40세 이후에나 확신을 갖고 대상을 보고 선택하고 결정할 수 있다는 말이요, 40세 이후에야 어떤 크기를 확신있게 표현할 수 있다는 말로, 그것의 어려움을 말하는 것이요, 동북아 회화에 조그마한 그림이 많은 이유이다. 서양에서는 이미 화가가 그린다는 것을 갖가지 기술이 대체하고 있으므로, 그의 소재에 대한 열정이, 앞으로 그의 그림세계가 다른 화가와 다름을 보여줄 것을 기대한다. 그러나 그러기 위해서는 전통에 대한 공부가 지속되어야 할 것이고, 오대말五代末 송초宋初의 형호荊浩가 말하듯이, 자신의 철학을 완성하기 위한 공부가 좋아서[好學] 평생[終始]

지속되어야 하리라 생각한다.

　우리는 흔히 한민족을 백의白衣민족이라고 한다. 흰색[白]은 빛의 색이요, 모든 빛을 통합한 빛의 색이다. 우리 회화사를 보면, 삼국시대 이래 흰색과 붉은색에서 세계 어느나라보다 색역色域이 넓다. 고구려 벽화에서의 연꽃 내지 연꽃 문양의 다양한 붉은색과 디자인, 고려불화에서의 사라紗羅의 투명한 흰빛은 우리의 독창적인 색이요, 세계 회화사상 가장 아름다운 색일 것이다. 그러나 전시회 명칭에서 보이듯이, 그의 지향인 빛은 자연에서나 얻을 수 있는 것이지 인공적인 것에서는 얻을 수 없다.

　이승철의 전시가 파격破格이 되는 것은 이러한 한국의 색을 천연, 자연에서 찾으려는 욕구에서 찾아진다. 동양화에서는 당唐, 왕유王維의 파묵破墨이 문인들의 보편적인 방법이었다. 왕유의 파묵이란 담묵淡墨 위에 농묵濃墨, 농묵 위에 담묵으로 파破하는 일상적인 파묵이 아니라 눈雪쌓인 것을 표현할 때 눈을 그리지 않거나 산허리를 자르는 구름자리를 여백으로 남겨두는, '대산大山' '대산수大山水'의 '대大'를 표현하는 역설적인 방법인데, 왕유의 파묵도 왕유 이후 동양화에서 특히 문인 산수화에서 보편적인 방법이 되었다. 파묵은 일종의 기존의 방식을 깨뜨리는 '일적逸的'인 행위이다. 표현해야 되는 예술에서 오히려 역설적으로, 표현을 안함으로써 표현을 하는 파묵에서의 여백인 왕유의 파묵이 문인화에서 애호된 것은 문인들이 장인과 달리 무無와 유有에서, 그리고 생각의 전환, 역설逆說에 자유로웠음을 말하는 것으로, 이것은 동양화 만의 장점이요 서양화가 따라올 수 없는 점이다. 따라서 우리는 예술가들에게 음양陰陽, 파묵破墨·발묵潑墨, 역설과 같은 반대개념에도, 즉 사상과 재료의 활용이 자유로울 것을 요구한다. 그러한 힘든 과정의 결과 얻은 자유가 우리가 예술가를 존경하는 이유이고, 평가하는 이유이다. 그의 천이나 종이의 천연염과 그 위에 닥종이를 더하거나 그리는 작업의 정正-반反도 이러한 동양인의 속성에서 이해해야 할 것이다.

이승철 | 《한국의 자연색 그리고⋯이야기》展

《한국의 자연색 그리고⋯이야기》展 · 2006. 09. 10 ~ 10. 21 · 아이아트센터

'언제나 새로운 자연'의 환생

이승철 교수의 이번 전시회는 추석의 의미를 되새기고 우리 어린이에게 우리의 전통문화의 하나인 한국의 자연색과 조형미를 알리고자 기획된 초대 전시로, 교육적 의미의, 그의 일련의 《한국의 자연색》 시리즈 중 하나이다. 그러므로 이번 전시회는 예술가로서의 면모보다는 교육자로서 한국의 '자연색'과 그 '조형미의 형성'을 보여주는데 치중되어 있다. 김원용이 말했듯이, "한국의 미술은 자연의 미술이다." 한민족韓民族에게 자연은 오색五色의 보고寶庫인 동시에 안식처이고, 색의 생산지이며, 그 자연으로서의 색 예술 또한 자연으로 귀속된다. 올 봄의 자연이 지난 봄의 자연이지만, 다른 자연이듯이, 천연염도 나올때마다 다른 천연염이다. 이번 전시회의 천연염 작품은 다음 두 가지로 집약되어 있다.

하나는, 다양한 자연염自然染의 섬유가 세로로 천장에서 아래로 필疋로, 즉 커튼처럼 드리워져(앞의 평론, 그림 8), 우리의 자연염의 색의 다양성과 내려뜨려진 다양한 색의 천의 색 구성에 따른 다양한 변화의 아름다움을 보여주는 것이다. 그 끝은 커다란 추상적인 동색同色의 조각보로 마감하고 있다(앞의 평론, 그림 3). 전시장은 자연과 인공이 어우러져 있으면서도 굳이 자연을 드러내지 않는 자연 공간이 되었다. 조각보는, 우리 선조들때부터 아직도 우리 내에 유전되고 있는, 갖가지 용도로 사용 후에 남은 다양한 크기와 형태의 천조각을 직관적인 색 배합으로 구성해서 이어서 만들어진 것이다. 이는, 한편으로는 오색의 아름다운 색 배합

후 섬세하면서도 뛰어난 바느질 솜씨로 재탄생된 또 하나의 창조물이요, 다른 한편으로는 새로 제작한 한지韓紙에 오배자, 괴화, 오리목, 감물, 먹물, 쪽, 소목, 홍화 등의 자연염 소재로 염색한 종이를 그림 그리듯 붙여 하나의 작품을 만드는 작업으로, 마치 종이로 조각보를 만드는 듯한 작업이다. 한지는 고서古書나 폐지, 화선지도 갈면 또 다른 한지로 태어나고, 섞으면 또 섞여 또 다른 한지가 탄생해, 한지로서는 물론이요 일본의 경우, 옷으로도 탄생된다. 마치 자연의 사계절이, 예를 들어, 추운 계절을 지나 봄이 돌아오면 또 항상 같은 봄이 아니라 새로운 봄이 되듯이, 종이도 또 하나의 다른 자연인 새로운 종이로 새롭게 탄생한다. 염색한 한지는 마치 적묵積墨을 하듯 계속 얹을 수 있고, 색을 배합할 수도 있으며, 층차層次를 통한 표현이 가능하다는 장점을 최대한으로 이용한 것이다. 이들 색이 자연염, 즉 자연이므로 인공 염색과 달리 작품전체가 누구에게나 친숙함과 정감情感을 주는 자연으로 다가와 전시장 자체가 화려한 자연으로 정화淨化되는 듯한 또 하나의 편안한 자연공간을 창조해 낸다.

우리 동양화의 색과 형의 근원은 동·식물, 광물에서 나온 것石彩이므로 자연이다. 그러므로 한지에 염색을 하든, 한지를 새로 만들든, 한지에 염색한 한지를 붙이든 모두 자연이다. 이승철은 자연 속에서 자연을 키우며, 따며, 자연의 색을 찾는 작업을 계속하고 있다. 그가 우리 그림 재료인 한지나 천의 직조나 제작, 염색에 관심을 갖고 그것들을 사용하는 동양화 작가의 차원을 넘어서, 이것을 만들어 사용하고, 그 자료들을 정리한 저술 활동을 동시에 하고 있다는 사실은 재료학이 제대로 전승 되어있지 않은 이 시점에서, 전통적인 의미에서, 한국화가들에게 전통 재료의 기본 및 특성을 알게 해주고, 새로운 방식으로 다져준다는 의미에서 이 전시회의 의의를 찾을 수 있을 것이다.

<div align="right">『월간미술』 2006년 11월 호. 전시리뷰 수록</div>

홍순주 | 결−버림, 벗어남을 통한 자연自然−자유自由로의 실험

《Breathe Light, Weave Shade 전展》 • 2007. 08. 17 ~ 08. 28. • 노화랑

자연−자유

예술가에게 동 · 서 예술의 궁극목표는 '자유'의 획득일 것이고, 감상자에게는 쾌감pleasure
일 것이다. 한국화는 오랫동안 문인화의 영향으로 더욱 그러하다. 당唐의 장언원張彦遠이, "그
림을 그리는 뜻이 붓을 들기 전에 있어야 하고, 그림이 끝난 뒤에도 그림그리는 뜻은 존재해
야 한다〔意存筆先, 畵盡意在〕"고 했듯이, 동북아시아에서는 작업 결과인 작품도 소중하지만,
작업 이전에 이미 서 있어야 하고 그림이 끝난 뒤에도 존속해야 하는 작가의 뜻意, 화의畵意 그
자체가 더 중요하다. 그림이 끝나도 화의는 존재하기에, 또 다른 그 화의의 작품은 계속된다.

동양화가의 제작 이념은 작가라는 사람 속에 깊이 뿌리를 내린 자연이해에 기초하고 있다.
홍순주 교수의 그간의《결》시리즈의 전시에서 보이는 그녀의 자연 해석은 '결'을 통한 자연
이해였다. 사실 상 '결'은 물결, 살결부터 종이의 결, 천의 결, 돌의 결 등 가시적인 대상의 표
피를 이루는 어떤 규칙이다. 그녀의《결》작업은 이제까지는 무심하게 그어댄 호분의 가로 ·
세로의 붓질에서 흘러내린 가닥들이 교차되어 어떤 구조를 이룬 것이었는데(그림 1, 2), 이제
는 거의 대부분이 마치 밤하늘같이 온통 검은 먹, 흑연, 즉 흑黑으로 뒤덮인 무표정한 면 위에
자신의 숨결이 담긴 것이 되었다(그림 3). 처음, 젊었을 때는 '결'을, 전통 회화기법인, 주로 작
업시 고도의 절제를 요구하는 색과 호분을 '쌓는〔積〕' 기법으로 전통적인 색을 통해 표현해 왔
다면(그림 1, 2), 이번 전시는 그것에서 한 걸음 나아가 '벗어남'의 미학으로 이루어져 있다. 결

그림 1 〈결〉, 130×162㎝, 한지에 먹·채색, 2000 그림 2 〈결〉, 130×181㎝, 한지에 먹·채색, 2007

이 이전의 곱고 깔끔한 '젊음〔少〕'에서 이제는 나이가 든 노숙老熟의 '노老'의 경지로 나아가고 있다.

그녀는 이제 "나에게는 화면에 자유롭게 그어대는, 나의 숨결이 담긴 무심한 붓질의 순간이 가장 자유롭다"고 말한다. 오대 말 북송 초의 형호荊浩가,『필법기』에서 '생生을 해치는 잡된 욕심雜慾을 제거하기 위해서는, 그림을 일생의 학업으로 수행하면서 잠시라도 중단됨이 없어야 한다'[1]고 말했다. 붓질을 계속 반복하는 동안 집중이 이루어질 것이고, 그 집중 시 어느 순간에 탈아脫我, 망아忘我의 상태에서 즉흥적인, 영감의 순간이 와, 작가는 그 영감의 순간이란 특이한 상태에서 붓과 그 어느 제한도 없이 하나가 되어, 비로소 그의 생각이 대상에 대한 붓질〔用筆〕에서 자유로워질 것이다. 동양화의 목표인 기운생동이 골법용필을 통해서만 가능한 것도 용필로만 초월해서 자유로울 수 있음을 말하는 것이다. 따라서 형호가 "필묵을 잊어버려야 참다운 경치〔眞景〕가 있게 되네〔忘筆墨而有眞景〕"라고 했듯이, 사유가 진행되는 동안 무의식적으로 용필이 멈추지 않고 진행되게 되므로, 그림에서 고도의 기술의 성취는 필수이다. 우리

1) 荊浩,『筆法記』:"嗜欲者生之賊也. 名賢縱樂琴書圖畵, 代去雜欲, 子旣親善, 但期終始所學勿爲進退."

의 선조들이 '기이진호도技而進乎道'라고 한 것은 아마도 그러한 의미일 것이다. 그러나 그녀의 무심無心의 기술에서의 결 역시 어떤 틀이 있는 것이 아니다. 동양화에서의 적묵법積墨法처럼, 어떤 영감의 상태에서 작가의 자유로운 붓질에 의해, 마치 당唐의 장언원張彦遠이 "회화란… 저절로 그렇게 발현되는 것이다〔畵者…發於天然〕"라고 말했듯이, 그림은 초월의 순간의 붓질이 저절로 만드는 것이요, 그렇다면, 그녀의 그림들은 그녀의 '자연의 발로'라고 할 수 있다.

그런데 '자연'은 어원語源을 소급하여 보면, '자유', '자유자재'와 동의어이니, 그녀의 어느 순간의 '자유자재'한 용필의 '결'은 '자연'의 결이요, '자연'이다. 그러므로 우리가 자유로우려면, 우리는 집중을 통해, 모든 제한을 넘어 '원래의 나'로, 나의 자연으로 돌아가야 만 할 것이다.

1) 현대인의 부조화 – 추상

그녀의 〈결〉시리즈는, 그녀가 40대에 색이나 먹의 감성적 표현과 구성에 집중해왔다면, 이번 전시는 다음 두 가지 점에서 차별화된다.

한편으로는, 이제까지 주主였던 하늘의 색인, 검은 현색玄色 바탕에 흰 호분에 의해 '결'이 上·下로, 또는 上·中·下로 나뉘는 기하학화된 흑·백(〈결-호흡〉, 40×40㎝, 한지에 먹·채색, 2007; 〈결-숨은별〉, 65×35㎝, 한지에 먹·채색)이나 저고리 선에 연유한 듯한 녹綠·홍紅의 대비 속에 녹색 또는 노랑의 횡선이 가로로 가르면서(그림 5), 일정한, 그러나 굵은 수평선·수직선 안에서, 또는 전면에 걸쳐 청·홍이 자기 주장을 강하게 하고 있는가 하면(그림 4, 5),

다른 한편으로는 최근에 올수록 흑黑이 전 화면을 뒤덮고, 백은 오염된 서울 밤하늘의 별처럼, 현대의 오염된, 속세에 찌든 인간의 마음에 천진한 마음이 잠깐잠깐 비칠 정도에 불과해(그림 3), 그 많은 붓질에도 자세히 보지 않으면 느끼지 못할 정도가 되었다. 나무결이나 창호지의 결은 가

그림 3 〈결-호흡〉, 70×210㎝, 한지에 먹·채색, 4 pieces, 2007

그림 4 〈결〉, 45×53cm, 한지에 먹·채색, 2007 그림 5 〈결〉, 72×30cm, 한지에 먹·채색, 2 pieces, 2006

까이에서 자세히 보아야 알 수 있듯이, 이제 그녀의 '결'도 가까이에서 자세히 보아야 보일 정도로 그 주도성을 상실하였다. 마치 대중 속의 한 사람 사람이 가까이에서 보고 말해보지 않으면 그 생긴 모습이나 인간됨이 보이지 않듯이, 이제는 '결'의 표현을 통해 자연을 표현하는 것이 아니라 결이 전체 속에 녹아 들어갔다. 이제 우리는 우리의 '자연'을 거의 찾을 수 없이, 세상의 이상理想이 주도하지만, 그러나 우리의 자연은 미미하나마 여전히 우리의 끊임없는 꿈이요, 이상理想이다. 일찍이 북송시대 산수화의 쌍벽이었던 이성李成과 범관范寬의 작품처럼, 그녀의 이번 전시회는 '가까이'에서 볼 그림과 '멀리서' 보아야 할 그림으로 양면화되면서 전혀 다른 효과를 드러내고 있다. 이제 인위라든가 감성적인 색사용이 사라지고, 먹이 주도하면서 어떠한 자연 대상, 즉 예를 들어, 한국 여인에게 친숙한 저고리의 형形 속에서 미미하게 녹색의 가로선이 가고 있다. 그 미미한 선은 관심이 없으면, 즉 가까이에서 보지 않으면 느껴지지 않는다. 현대의 우리같이 커 보이지만 작은, 또는 작아지는 존재같다(그림 6).

그림 6 〈결-숨은 별〉, 65×35cm, 한지에 먹·채색, 2007

그녀의 그림은, 근작近作으로 올수록, 인위人爲라든가 한국적 감성의 색 사용이 사라지고, 어떠한 저고리의 선 같은 자연대상을 연상하게 하는 구상적具象的적 요소의 일부가 다시 나타나기 시작했다(그림 5, 6). 이것은 볼링거가 이야기했듯이, 자연과의 부조화에의 사회에서 그녀가 다시 조화를 추구하기 시작한 것이 아

닐까? 현대사회에서는 물리적인 폭력은 물론이요, 언어나 지상紙上, 인터넷 등을 통한 폭력이, 또는 최고 지상만을 꿈꾼 결과 생긴 현재 한국 사회의 이기적인 모든 문제가, 한국이 정말로 동방예의지국이었나 싶게 예의도 없어, 우리로 하여금 편안함을 상실하게 하였으나 그녀는 미미한, 그 막막함 속에서 '자연'을 향한 자기소리를 내기 시작하고 있다고 생각된다.

2) 天 −自然

동북아시아인은 자연을 천天 · 지地 · 인人 삼재三才로 이해하면서도, 천天이 천 · 지 · 인을 주도하나 삼자는 성性을 공유한다고 생각했다. 우리는 사람〔人〕이지만, 땅〔地〕이요 하늘〔天〕인 것이다. 그러므로 우리는 남을 다스리는데도 '자기를 미루어 남을 다스리는 추기치인推己治人'의 방법을 사용했다. 이제 그녀에게 남은 색은 거의가 우리의 원초적인, 전통적인 오행색, 흑黑과 백白, 청靑, 홍紅, 황黃뿐이고, 청 · 홍이 같이 있는 경우도 청과 홍색은 우리의 저고리 팔의 선같이 분할되면서 우리의 전통, 자연으로 돌아갔다(그림 5, 6).

그러나 돌아온 자연은 이전의 감성적인 고은 색이나 먹색, 호분의 백색이 아니다. 같은 색이긴 하나, 색조, 색의 질質이 달라졌다.

그러면서 그녀의 이번 전시회의 색은 대부분이 푸른색(그림 7)과 흑색에 한정되어 있다. 이것은 아마도 천지인天地人 중에서 천天의 색, 밤의 검은색〔玄色〕이요, 낮의 푸른 하늘의 푸른색이고, 삼면이 바다인 우리의 푸른 바다의 색(그림 7)이요, 바다에서 보이는 하늘의 색이 아닐까? 생각한다. 천天의 색은, 천자문에 의하면, 우주공간처럼, 검은 현색玄色이지만(그림 3), 낮의 하늘색은 청색靑色이며, 홍紅은, 그녀의 경우에는, 우리 민족이 열광하는 동해에서 아침에 태양이 떠오를 때 보게 되는 태양의 색이요, 전통 수묵화에서 유일한

그림 7 〈결〉, 130×162㎝, 한지에 먹 · 채색, 2007

색인 낙관에서의 인장의 색이며, 녹색은 우리 산야에 많은 수목樹木이나 물의 녹색이다. 그녀에게 이 이외는 색이 거의 없다. 모두가 자연의 색이다. 이제까지 주主였던 검은 현색 바탕의 흰 호분은 기하학화 해버렸거나 그 많은 붓질에도 결을 드러내지 못한다.

사람들은 낮이면 낮의 찬란한 푸른 하늘로 인해 밤의 현색玄色을 기억하지 못하는 듯 하다. 하늘의 푸른색도 빛에 의해 현색 위에 둘러진 색에 불과하다는 의미로 이해하면 좋지 않을까? 그런데 주主인 하늘의 검은 현색도, 우리가 밤하늘이 캄캄하고 깊지 않고는 하늘의 투명한 깊이와, 큼을 느끼지 못하듯이, 그녀도 검지만, 투명하게 하려고 노력하고 있는 듯하다. 그러나 흑黑의 경우, 이제는 결이 가까이에서도 느껴지지 못할 정도로 흑黑으로 덮어버렸고(그림 3), 그녀의 청색의 작업이 투명한 것은 천天이요, 바다[水]의 청靑이요, 우리 한국인의 빛 선호사상의 맥脈 하에서 빛인 흰색이 읽혀진다.

동양화의 또 하나의 특색은 숨김과 드러냄인 은현隱現 · 장로藏露에 있다. 은현隱現 · 장로藏露를 통해 동양화는 폭과 깊이 면에서 더 확대된다. 이제 그림에서 표현을 하지 않고 감춤 · 숨김[隱 · 藏]에 의한 것인가? '결'도, 우리 문인화의 전통이었던, 유일하게 '자신의 정체성'을 주장하는 낙관도 사라졌다. 그러나 오히려 낙관에 쓰인 것과 유사한 색인 주홍빛의 홍紅은 홍紅 속에 황색 가로 선이(그림 4, 5), 또는 홍과 록綠의 보색 가운데를 황색선이 갈라 놓음으로써(그림 5), – 황黃은 오행에서 토土, 중앙, 황제의 색이니 – 그 조그마한 황색 선을 통해 오늘날의 갖가지 폭력적인 '현現'과 '로露'가 난무한 가운데 왜소해진 우리의, 세상에서의 주체로서의 우리의 갖가지 생각과 고통을 오히려 조심스럽게 표출하고 있는 것은 아닌지 생각해 본다.

3) 역설적인 표현 – '버림棄' '벗어남脫' · 은현隱現

그녀의 이제까지의 화면 구성은 정형定型의 가로 · 세로縱橫의 사각, 마름모, 또는 각角을 변형한 한국적인 형形이나 틀 내에서 이루어졌다. 이제 그러한 정형의 틀이 줄어들고, 장식적인 짙은 홍紅 · 녹綠의 보색이나 동색同色의 한국적 모티프의 대자적對者的 구성이 나타나기 시작하면서, 낙관이 없어졌다. 그러나 예를 들어, 한국인의 저고리에서 보이는 형形(그림 5, 6)같은 한국인의 형形, 마름모의 변형(그림 8, 9) 형체가 나타나기 시작했다. 설령 가로 세로의 규칙적인 선에 농담이 생기거나 그 사이가 벌어져 전체적으로 공간이 깊어지기 시작했다. 그녀에게서, 무無가 유有보다 더 표현적이라는 한국인의 도가적 여백의 역설, 즉 '버림[棄]', '벗어남[脫]'

그림 8 〈결〉, 155×165cm , 한지에 먹 · 채색, 2007 **그림 9** 〈결〉, 155×165cm, 한지에 먹 · 채색, 2007

이 오히려 얻는 것이요, 더 자기를 주장하는 것이라고 생각하는 미의식의 한국인의 역설逆說이 시작되고 있다고 생각된다. 그것은, 우리의 오랫동안의 유교 · 도교 · 불교의 영향으로, 오히려 '버림〔棄〕', '벗어남〔脫〕'으로 인해 그 존재를 더 극대화하는 역설을 사용한 것이다. 이제 오행의, 자연의 색이 강화되고 장식적인 요소, 낙관의 '자기 정체성'도 버렸다. 이것은, 동양화의 한 특성인 은현隱現 · 장로藏露에서, 즉 전통 산수화에서 무無인 연하煙霞가 가림, 덮음의 '은隱' · '장藏'을 통해, 산의 크기〔大〕를 더 크게〔大〕 하듯이, 존재를 더 강조하는 그 '버림'을 시작한 것이다. 이번 전시회에서의 모든 그림에서는 최소한 자기를 드러내는 낙관 즉, 우리 문인화의 전통이었던 강력한 '자기'라는 지주대 조차도 사라졌다. 그러나 다른 한편으로 생각해 보면, 제작 날짜와 작가 이름이나 자字, 호號의 붉은색의 인장이 있었더라면, 그것이 굳이 붉은색이 아니라도 – 붉은색에는 먹색이라도 낙관이 있었더라면 – 오히려 작지만 그 유有를 더 강화하지 않았을까 생각한다.

4) 담채淡彩 – 자연 – 빛

홍순주는 학부에서부터 대한민국전람회에서 대통령상을 수상하기까지 오랫동안 수묵 담채로 구상 작업을 해왔다. 동양화의 수묵 담채는 당唐시대 불교미술 전성기, 즉 색色의 번성기에 그 엄청난 불사佛事때문에 오도자吳道子에 의해 색을 버린 것이요, 유교의 평담平淡을 지향

한 결과였다. 미술사학자들에 의하면, 오도자가 당시의 막대한 양量에 대해 수묵을 택하고 속도와 일세逸勢 있는 용필에 오장吳裝인 간담簡淡을 택한 결과였다고 한다. 플라톤이 '예술가 추방론'을 주장한 이유도 격정激情이 이성을 마비시켜 합리적인 이성적인 사유를 못하게 하기 때문이었다. 그러나 그녀는 '결' 작업을 통해 추상화로 전환하였다. '결' 작업에서 그녀는 구상의 형도 버렸고, 담채와 오행색만 남았다. 그러나 이번 전시회의 색은 흑백에 삼원색이라는 우리의 오행색에 근거한 극채가 등장한다. 그러나 흑黑은 현玄으로 하늘의 색이요 백白은 빛의 색이니 하늘의 색과 빛과 적赤·청靑·황黃만 남은 것이다. 그녀의 그림은 추상화일까? 아니면 이치를 밝힌다는 '명리明理'에 준한 동양화일까? 의문은 남는다.

그녀의 그림은 리 크어란李可染(Li Keran, 1907~1989)의 예에서 보는 많은 중층重層의 적묵積墨기법이다. 그러나 그녀의 적묵에는 적묵이 보이고 느껴지기도 하지만, 그 밑이 전혀 보이지 않는 두 가지 종류로 되어 있다. 〈결〉(그림 1, 2)에서는 중층重層구조이면서도 밑바탕이나 그 중층의 과정이 보이나 〈결 – 호흡〉(그림 3)에서는 먹면 위 – 호분 – 흑연의 흑색 면이라는 중층 구조를 갖고 있으면서도 맨 위의 흑연의 검은색은 조금만 떨어져도 그 밑이나 결이 보이지 않지만, 그러나 담채에서 나오는 담淡한 분위기가 난다. 마치 빛이 투과하듯이, 담淡하면서 맑은 반투명, 또는 투명한 색뿐인 듯함을 지향한다. 담채淡彩, 그 아래로 쌓인 결이 보이면서도 맑고 담한, 즉 중첩은 하되, 이제까지와는 다른, 전체적으로 맑고 담淡한 분위기가 연출되는, 또 하나의 다른 수묵 담채로의 실험이라고 할 수 있다.

화가는 자유를 소망한다. 자유를 소망하기에 구상의 제한성을 포기하고 추상이 지속되는지도 모른다. 홍순주는 자유를 추구하고, 전통적인 사유와 담채, 적묵법같이 먹이나 색을 쌓아가는 법을 사용하되, 현대화한 자신의 실험방법으로 그것을 찾아가고 있다. 그녀는, '현現'과 '로露', 즉 드러냄과 과시가 난무한 오늘날, 대상의 가장 근본적인 '결'을 통해, 즉 그 속이 보이지 않는 '결'과 보이는 '결'을 통해 지나치게 왜소해진 우리를, 우리 정신의 근거인 동양의 음양, 오행과 동양적 절제의 숨김[隱]과 감춤[藏]을 들여다 봄으로써 우리에게 대상의 진리를, 참眞을 찾아가고 있음을 보여준다.

심현삼 | 판화版畫와 서예의 만남

《판화版畫와 서예의 만남》 · 2006. 12. 13 ~ 12. 19 · 공화랑

　서양화가 심현삼 교수는 서양화가로서는 이색적으로 오랫동안 서예 작가이기도 하다. 동서를 아우르는 작가인 심현삼 교수의 공화랑孔畵廊 전시회는 정년을 앞두고 우리에게 서예적 자형字形을 모티프motif로 한 동판화銅版畫와 우리에게 친숙한 사자성어四字成語를 서예로 쓴 20여 작품(그림 1)을 함께 보여주고 있다. 이 전시는, 미술계에서 보면, 동 · 서양화가 어우러져 있는 화단에 '그림'의 뜻을 다시 한번 생각하게 한다는 면에서 중대한 시사점을 주고 있고, 동양쪽에서 보면, '서화동원書畵同源'을 실현하고 있다.

　고래古來로 우리 화가들에게 시詩 · 서書는 항상 제발題跋로 그림과 동반해 왔고, 서書는 상형象形으로만 다가가지 않고, 육서六書[1]에 의해 우주 만물을 보고 생각하는 하나의 출발점이었다. 심교수

그림 1 〈和 愛 同 樂〉, 70×12.55cm

1) 육서(六書)는 지사(指事) · 해성(諧聲) · 상형(象形) · 회의(會意) · 전주(轉主) · 가차(假借)로, 창힐(蒼頡)이 남긴 문자의 법이다. 육서의 의미는 장언원 외 지음, 김기주 편역, 『중국화론선집』, 미술문화, 2002, p.26 참조.

그림 2 〈Relief Etching〉, 24×16cm

그림 3 〈석판 lithograph〉, 27.5×21.5cm

의 오랜 서예 작업은 이제 그로 하여금 자유로운 창신創新의 가능성, 즉 새로운 조형언어를 찾게 하고 있다 (그림 1, 2). 심교수가 서가書家이나 서양화가이기에, 그는 서書를 제발題跋로 쓰지 않고 기존의 서書를 인식차원이 아니라 상상력에 의한 또 하나의 예술세계의 구축으로의 가능성을 열고 있다.

본 전시회의 작품들은 이와같이 서書로 우주를 보는 단초를 열고, 서書를 서양화의 형形과 색色으로 자유로이 해석한 결과 나온 것이다. 다시 말해서, 서양화에서도 형과 색은 기본인데, 이번 전시회 작품은, 형은 서書의 과감한 파자破字, 즉 해서楷書, 행서行書, 전서篆書, 예서隸書 등, 각 서체書體의 해체, 조합에서(그림 2), 색은 그것에 맞는다고 생각된, 오랜 서양화 작가로서의 색채 감각으로 작가의 감성과의 만남에서 조합되었다(그림 2, 3).

서書의 장점은 용묵用墨에 의한 용필用筆이지만, 서와 화는 고래古來로 용필이 같다는 '서화동원書畵同源'이다. 당唐시대에 이미 먹은 오채五彩를 겸비했다고 했지만, 현대에는 작가들이 먹이라는 재료만으로 대상이 갖고 있는 다양한 색채인 오채를 담으려고 하지 않을 뿐더러, 먹만으로 현대의 다차원적이고 복잡한 우리의 사유思惟와 감성을 담을 수도 없다. 따라서 이번 전시회에서는 구도에 주안점을 둔 사자성어四字成語의 서書와 바탕색 위에, 또는 바탕을 문양으로 덮은 후 바탕색이나 문양 위에 먹으로 서書의 해체, 즉 파자破字를 함으로써 그 양자의 조화가 에칭과 석판화石版畵에 의해 그 다차원적인 해석이 시작된다. 한국 서예의 근간이었던 검여劍如

유희강柳熙綱(1911~1976) 선생과 여초如初 김응현金膺顯(1927~2007) 선생 문하門下에서의 그의 오랜 수학修學이 이제야 그의 예술에서 새로운 말을 걸어오는지도 모른다.

허버트 리드Herbert Read가 말하듯이, 동양의 서예는 고도의 추상이요 상상력의 근원이다. 심교수의 작품은, 그러므로, 이러한 추상과 상상력을 기반으로 한 새로운 조형세계의 창안이요, 서예 전통을 기반으로 한 현대의 새로운 창신創新이라는 점에서 서구 미술의 본격적인 도입 일 세기가 다가오는 이즈음 우리로 하여금 커다란 기대를 하게 한다.

송수련 | 최소의 모티프, 자연으로의 회귀

《송수련 展》・2007. 9. ・ Cité internationale des Arts, Paris, France

동서 코드의 만남

송수련은 1950년대 한강변의 무성한 갈대밭과 아름다운 석양, 꽝꽝 얼던 한강의 추억을 기억한다. 그녀의 삶에는 기억 속에 자연으로서의 노老의 서울과 현재의 아파트와 첨단 건물로 뒤덮인 젊은, 약若의 서울이 공존한다. 한강변의 삶의 공간이 거대한 인공의 공간으로 바뀌어갈수록, 자연 위에 또 하나의 인위가 만든 또 하나의 자연이 그녀 옆에 있게 되었다. 한국의 경제성장이 자연과의 괴리를 가져올수록, 동양인이 그러하듯이, 그녀는 더욱 자연에로의 회귀를 열망해, 그녀의 작품에서 이제는 옛이야기가 된, 자연과의 교감이나 그에 대한 향수가 짙게 품어져 나와, 밖으로는 추상으로 현대를 수용하면서, 안으로는 말린 연잎이나 덤불 등이 한지 속에 넣어지거나 그려지면서, 내적 시선으로 또 하나의 자연의 본질을 추구하는 이중적 상황을 연출하게 되었다.

내적 시선

그녀의 지난 몇 년 간의 테마인 '관조' '내적 시선'은 관조가 내적 시선으로 이루어지는 것이니 같은 말이다. 미학에서 '관조'나 '정관靜觀'은 작가나 학자가 대상과 어떤 미적・심리적 거리를 갖고 무관심성 속에서 현실에서 자유로이 자연이나 작품을 보게 됨을 의미한다. 그녀는 '관조'의 이유를 '대상을 사물의 감옥으로부터 자유롭게 해방시켜 대상의 본질을 추구하는 것

그림 1 〈내적 시선〉, 69×200㎝,
장지에 먹, 2006

그림 2 〈내적 시선〉, 69×200㎝,
장지에 먹, 2006

이다'고 말한다. 그러면 그녀가 추구하는 그림의 본질은 무엇일까? 동양철학의 관조觀照나 정관靜觀이 사물의 이치〔理〕 파악에 주안점을 두는 것과 달리, 그녀는 '관조' 작업을 통해, 한편으로는 예술의 목표이기도 한 유한 사물의 세계를 넘어 무한세계의 추상적 본질에 가 닿으려 하고 - 이것은 칸딘스키가 말한 최소의 단위인 점·선·면으로 나타났다(그림 1, 2) - , 다른 한편으로는 사물 그 자체보다 집단 무의식의 회로를 통해 과거와 미래를 동시에 포함하면서, 자연이 환기하는 정서를 통해 그 이미지들 안에 누적된 시간의 지층 속에서 우주와 세계와 역사의 한 자락

을, 생의 진실 한 조각을 주워들었다. 그 결과 그녀의 작품에서는 이제는 옛이야기가 된, 자연과의 교감에 대한 간극間隙이, 그에 대한 향수가 추상으로, 색으로, 표현방법으로 짙게 품어져 나오게 되었다(그림 1, 2). 그녀의 추상의 본질이다.

그녀는, 예를 들어, 한편으로는 낙엽 일부나 전체를 그리지 않고 붙이고, 다시 그 위에 종이를 붙이는 작업으로, 소녀시절, 책갈피에 넣어 말리던 낙엽의 추억이 그 자리를 견고히 하기 시작했고(그림 3) - 추억이 작품의 제작이나 감상의 한 요소가 된다 - , 다른 한편으로는 점을 찍거나, 점을 찍는 작업 대신 종이를 붙이고, 그녀가 백발법이라고 하는 배채背彩로 아교를 찍고 그 아교가 화면 전면前面에 흰점으로 남아, 그 흰점이 힘과 방향을 얻으면서 화면을 주도한다(그림 1, 2).

동양의 산수화는 서양의 원근법과 달리 삼원법 중 시간이 표현되는 심원深遠을 갖고 있어,

사차원적이다. 그 사차원에는 화가가 직접 가보고 느낀 인식과 감정의 경험이 담겨 있다(그림 3, 4). 이제 〈내적 시선〉에서는 사실상 현실에서 우리는 대상의 앞과 뒤를 다 보고 기억하는데, 그 기억을 작가는 화면의 앞과 뒤의 표현 방법을 달리함으로써 감상자의 시각을 넓히고 있다. 다시 고래古來의 동양화와는 다른 방법의 사차원으로 작품을 제작한다. 따라서 그녀의 그림에 자연의 영겁의 시간 속에서의 항상성과 변함이라는, 그 시간이 담겨 있다. 즉 그녀의 역사, 우리 인간의 인식의 역사가 담겨 있다(그림 4). 그러나 그것은, 동양화의 심원법이 아니라 추억의

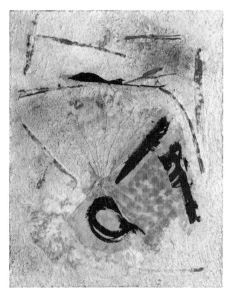

그림 3 〈내적 시선〉, 72.7×90.9cm, 장지, 연잎, 한지, 2006

환기에 의한 시간의 회상을 통해 완성하는 방법이다. 그녀의 그림은 동양화의, 일반적인 나이가 들수록 '덜어낸', 여백이 많은 그림이 아니라, 아직은 화면이 꽉 찬 그림이다. 아직은 소疎가

그림 4 〈내적 시선〉, 290×206cm

아니라 밀密이다.

서양미학은 본질의 직관이 이성으로도, 감성으로도 가능하지만, 이성 위주가 여전하고, 동양철학은 처음부터 이성만 인정하지 않고 인간의 최소한의, 본질적인 사단칠정四端七情과 같은 감정도 용인해왔지만, 그녀의 작품은 인식에 의해 자연 본질을 이해하려 한 것이 아니요, 자연이 우리에게 환기하는 정서를 통한, 즉 감성과 집단 무의식의 회로를 통해 우주와 세계와 역사의 한 자락, 또는 생의 진실의 한 조각을 엿보게 하는 '본질 직관'이다. 그녀가 자연으로 들어가는 도구는, 예를 들어, 최소한의 모티프인 연잎이라는 기억이요(그림 3), 길가의 덤불이나 잡목雜木의 기억이다(그림 4). 그것이 그녀가 자연으로, 역사로 들어가는 하나의 창窓이다. 그녀는 기억이라는 회로를 통해, 마치 (우리가 창이나 문에 치는) 발이나 (가루를 내리는) 체처럼 작가의 내면세계에 투과된 정서를, 즉 물질과 기억의 결합으로 화폭 위에 표출한다. 그러므로 그의 작품에는 우리의 산야 도처에서 볼 수 있는 잡목雜木의 '그리기'(그림 4)와 아울러 최근작에 등장한 '낙엽이나 마른 연잎'을 종이로 바르는 작업 등이 혼합되어, 그녀의 그 대상의 물질과 그 대상에 대한 기억이 결합된 정서가 화폭 위에 녹아 있다(그림 3).

영감의 순간 떠오른 최소의 모티프로 자연으로 회귀

그녀의 내적 시선에 의해 본질 외의 것이 걸러지는 체 속에는 해방 후 한국의 역사가 있고, 그녀의 역사가 있다. 그런데 그녀가 내적 시선으로 본 것은 과연 무엇일까? 상술했듯이, 서양미학에서는, 본질직관은 이성으로도 감성으로도 가능하다. 그러나 감관을 통해 지각되지 않으면 이성의 직관은 불가능하다. 그런데 그녀의 〈내적 시선〉에 의한 본질 파악방법은 동북아시아의 자연관에 의거한 자연 관찰, 즉 자신이 몸소 관찰하는 체찰體察로부터 시작한다. 그러나 '인간이 자연의 일부'라고 생각하는 동양적 사고에도 불구하고, 그녀의 그림에는 전통그림과 달리, 외적인 형사形似도, 형을 그리고 깨고〔破〕 종합하는 서양식 추상 노력도 없다. 우리의 선인先人들처럼, 그녀는, 중국회화가 북송北宋 시대에 형사形似가 이루어진 후 포기되고, 그 후 구양수에 의해서 '붓으로 간단히 표현하나 뜻은 충족함〔筆簡而意足〕을, 쓸쓸하고 담박함〔蕭條澹白〕으로', 그리고 구양수 이후 문단의 영수가 된 소식蘇軾에 의해 '천공天工(natural genius)'·'청신淸新(originality)'의 중시重視로 진전했듯이, 이제 자연과 인공사이에서의 삶을, 자연과 인공이 겹쳐지는 어느 자리를, 낙엽이나 연잎 위에 한지를 덮고 그 위에 점, 선등 최소한의 모티프로

실현하고 있다. 한국적인, 또 하나의 추상이라고 할 수 있다(그림 3).

그녀는 화가가 '사물을 보고 그린다'는 사실에 대한 확신보다 그때의 느낌을 중시하고, 연상이나 상념을 그대로 옮기려 노력한다. 그러므로 그녀의 작업은, 한편으로는 서양화처럼 치열한 공부를 통해 본질을 찾으려는 초월이나 논리적인 인식 방법이 아니라 대상을 만났을 때의 느낌을 감성적인 간소한 모티프로 마음의 '평담平淡'을 지향하고, 다른 한편으로는 현재 한국 화단에서처럼, 그녀가 종이와 하나가 되어, 끊임없이 한지 위에서 표현 방법을 실험한다. 다양한 속도와 모양의, 자연스러운 스크래치 또는 점들이 전통적인

그림 5 〈내적 시선〉, 187×134cm, 2007

그림 6 〈내적 시선〉, 210×149cm, 2007

쪽빛(그림 5, 6)이나 먹빛(그림 4), 붉은 벽돌 색면 위에 마치 밤하늘의 별처럼, 점들이나 스크래치가 신들린 듯한 영감에 의해 은하수처럼 쏟아지고 있는 듯하다. 이제 배채背彩의 백발법에 의한 흰 점들이 은하수처럼, 하늘에서 쏟아지는 눈처럼, 무수한 나뭇잎처럼, 수직·수평으로(그림 1, 2, 5), 또는 사선 속에(그림 6), 자유롭게 화면에 쏟아지면서 힘과 동세動勢, 방향을 얻어 세勢로 화면을 주도하고, 신들린 듯, 스크래치와 점들이 마치 야산野山의 잡목雜木 숲처럼, 자유롭게 온 화면에 가득 차있다(그림 4, 6). 그 자연의 색, 자연의 모티프로 인해 우리는 무한한 상상의 나래로 자연으로 회귀할 수 있다. 그녀가 말하듯이, 이제 그녀는 '그리는 것' 못지않게 '덜어내고', "그린 뒤의 지움, 혹은 가림(隱, 藏)을 통해 부차적인 것을 덜어내고 맨 마지막 본질만 남기려는" 것으로, 최대한 비워낸 그 자리에서 어떤 텅 빈 충만의 본질이 먹의 은은한 향기처럼 번지기를 바란다(그림 5).

덜어냄 – 모티프의 간소화, 마음의 평담平淡

한국의 산업화는 영국이 200년간 이룬 것을 지난 40년간 이루어냈기에, 우리 모두는 그 초고속에 현기증을 느끼고 그 후유증도 심각하다. 너무나 많은 것을 최단기간에 겪은 세대의 고뇌라고나 할까? 그녀의 나이가 환갑을 넘은 탓일까? 그녀는 최근 살아 움직이는 약若이 아니라, 동양인의 노耆처럼, 그리는 것 못지않게 덜어내는데 열중한다. 그러나 그것은, 동양화의 일반적인 '덜어낸' 여백이 아니라, '그린 뒤의 지움, 혹은 가림을 통해서 맨 마지막의 본질만 남기는' 모티프의 간솔簡率함이나 마음의 '평담平淡'을 지향한다(그림 5, 6). 그녀는 그녀가 덜어낸, 모티프의 간솔簡率함을 통해 등장하게 된 종전에 없던 여백을 감상자가 오히려 자신의 사유와 감성을 자유로이 투사함으로써 가득 채우기를 바란다(그림 5, 6).

동양인은 인간이 자연의 일부라고 생각하기에, 그녀의 그림도, 전통그림이 그러했듯이, 동양인의 존재의 근원인 자신을 포함한 자연 관찰로부터, 즉 자연에 대해 알려는 인간의 근본적인 욕구중 하나로부터 시작되었다. 그러나 전통그림과 달리, 외적인 형사形似도, 형을 그리고 깨는〔破〕 작업도 없다. 그녀는 형을 그리는 것이 아니라 자연대상, 즉 말린 연꽃 잎, 낙엽 등을 화면에 붙이고(그림 3), 잡목雜木이나 잡초는 용필로 형사形似 에 구애되지 않고 그리고, 그림의 전후 면에서 백발법으로 점을 찍거나 스크래치를 함으로써 완성한다(그림 4).

서양식 모티프 – 전통적, 한국적 추상 – 자연으로의 회귀

그녀가 물질과 기억의 결합으로서의 대상에 대한 한국인의 정서를 화폭 위에 풀어내는 작업은 전통적이다. 그러나 그녀의 작품에 등장하는, 한지에 낙엽이 된 연잎을 붙이고 그 위에 종이를 바른 뒤, 약간의 용필을 추가하는 작업 등은 유럽의 큐비즘 초기에 피카소와 브라크가 쓰던 콜라주 기법이나 타블로 오브제tableau objet라고나 할까? 그 작업은 매해 가을이 되면 겨울을 준비하면서 우리의 어머니들이 창호지에 낙엽을 넣고 그 위에 창호지를 바르는 우리 한옥 창호窓戶의 낭만을 연상하게 한다. 과거의 일상에서의 방법이 그림에 전용되었다고 할 수 있다. 우리 전통 한국화는 그저 그릴 뿐, 그러한 방법이 없었지만, 그러나 이것은 한지이기에 가능하다. 즉 한지는 몇 배지이기에 나눌 수도 있지만, 그 위에 얹어 추가해도 서로를 거부하지 않는다. 또 하나의 자연이 탄생할 뿐이다. 그녀는 그러한 방법으로 모티프를 우리에게 그냥 던지기도 하고 해석을 첨가하기도 한다. 사실상 그녀가 쓰는 삼합 장지는 세 장의 한지를

붙인 한지이다. 삼합장지는 세 장의 종이가 각각, 또는 합해서 역할을 할 수도 있다는 의미이다. 한지의 가장 큰 특성은 흡습성과 - 그 결과 한지 화면은 한지 앞뒤면, 즉 앞면은 물론이요 화면의 뒷면으로도 화면 효과가 가능하다. 배채라든가 백발법이 그것이다 - 그 위에 풀로 닥종이 같은 한지의 첨삭이 가능하다는 점이다. 그러나 그 흡습성은 한지의 종류에 따라 다르다. 동양화의 배채기법처럼 한지의 뒤에서 그려 색이 앞 화면으로 배어나오고, 앞에서 그려 뒤에 배어나오기도 하며, 한지를 붙여도 한지는 그 자체가 서로를 거부하지 않는다. 그녀는 화의畫意에 대한 연구가 아니라 그간 끊임없이 해왔던 우리의 일상을 이러한 한지의 속성을 통해 자신의 기억 속의 정서를 표출하려고 시도해 왔다. 그녀의 작품의 핵심은, 인간이기에 어쩔 수 없이 갖게 되는, 사단칠정四端七情과 같은 근본적인 감정이 보편화되어 그녀와 우리 내면에 존재한다는 점이요, 그녀의 체찰體察 내용이 대상을 보는 '관조'로 이루어진다는 점이다. 그 정서가 모티프가 되기에, 그 때 작품의 기본 색이 결정되고, 표현 방법이 선택된다. 거기에 그녀 그림의 보편성이 존재한다. 그러면서도 최근에 올수록 색은 맑아지고[淸] 평담平淡이 두드러진다(그림 5, 6).

동양화는, 미학자요 미술사학자였던 고유섭(1905~1944)이 말하듯이, 젊음[若]이 아니라 나이듦·노숙함·노련함[老]을 지향하고, 기교[巧]보다 어눌함[拙]을 지향한다. 그녀도 한국인의 정서 표출을 노숙老熟[老]한 평담平淡의 감정으로 절제하기는 했으나, 복잡한 감정의 표출인 그 무수한 원을, 은하수가 쏟아지듯이, 눈이 펑펑내리듯이, 찍거나 그리는 그녀의 작업이 전통 한지의 앞과 뒤에서 배채나 백발법 또는 앞에서의 채색을 이용하여, 또는 종이를 붙임으로써 그 시간성과 그 층의 깊이, 복잡한 감정이나 자연 이해를 표현하는 것이 완벽하지 않다고 느끼고, 종이 전체를 온통 그림 효과를 위해 이용하면서 화면을 가득 채우고 있다(그림 1, 2). 곽희가 『임천고치林泉高致』에서 말하듯이, '위는 하늘이요, 아래는 땅이다'도 그녀 그림에는 존재하지 않는다. 그 점에서 그녀의 작품은 현대적이며, 서양화적이어서 이제야 여백이 생기기 시작했다. 그것은 글로벌화되고, 정보가 그 이전 시대보다 엄청나게 많아짐으로써 현대인이 감당하기 힘든 많은 생각, 많은 감정의 표출로 보인다. 그러나 재료인, 한지 사용에서는 한지의 성질을 이용하여 자르고, 붙이고, 뜯어내는 재료 사용의 실험을 통해 감당하기 힘든 많은 생각과 감정을 표출하고 있다.

장언원이 『역대명화기』 권이卷二에서 말하듯이, 그녀의 그림에도 소밀疎密은 존재해 바야흐

로 그림에 관해 논의할 수 있을 것이다[1]. 그녀의 이즈음의 소疎한 화면은 이전의 밀密한, 꽉찬 화면에서 오는 답답함을 풀어준다. 그 외에 그녀는 종이의 재질이나 기법을 활용할 뿐만 아니라 다양한 속도와 모양의, 그러나 자연스러운 스크래치와 점이 쪽빛이나 먹빛, 한국의 경제 성장과 더불어 우리 눈에 익은 벽돌의 붉은색 면 위에 신들린 듯 어떤 영감에 의해 쏟아지고 있다. 이제까지 점이 수직·수평으로 이루어졌다면, 이제는 별자리처럼 선을 그어 하늘에 떠 있기도 하고, 은하수처럼 하늘에서 쏟아지는 눈〔雪〕같기도 하며(그림 1, 2, 6), 어떤 경우에는 시선 속에 쏟아지듯이 방향과 힘으로 세勢를 얻기 시작하였다(그림 6). 그러나 그것은 우리에게 연상되는 자연의 색이요, 자연의 모티프이므로, 우리는 그것을 모티프로 하여 무한하게 상상의 나래를 통해 자연으로 회귀할 수 있다.

상술한, 그리는 작업 외에 산과 들에 떨어져, 수북히 쌓여있는 낙엽들이, 마른 연잎들이 한지 속에 들어가 화면에서 그들의 이야기를 시작한다. 그중 대부분인 연꽃 잎은 살아있는 연 잎이 아니고 말린 잎이요(그림 3) - 말린 연잎은 우리에게, 작가에게 그대로 추억을 가져온다 -, 그것도 앞도 있고, 뒤도 있고, 그 위에 한지가 다시 '×'자로, '+'자로, 또는 거의 덮인 형태로 붙이기도 하면서 중요 부분에 먹선이 가해지면서 마른 연잎을 강조하고 있다.

환갑을 넘으면, 인간은 사유가 노숙해지면서 새로이 삶을 시작하는가? 삶의 공간이 거대한 인공의 공간으로 바뀌어갈수록, 동양인이 그러하듯이, 그녀는 더욱 자연으로 회귀하고 있다. 이제 그녀는, 철지난 자연의 들판에 눈을 두고, 그녀의 이제까지의 모호한 감수성과 의식을 조금은 명료하게 매듭지어 보아야겠다고 생각하는 듯하다. 우리 선인先人들이 했던 것처럼, 나이가 들수록 그리는 것 못지않게 봄, 여름을 툭툭 털어버리고, '덜어내고' 마지막 본질만 남긴 가을 자연이, 그 아름다움을 보여주듯이, 자신을 그대로 드러내어 '나'를 보여주고 있다. 그것은 최근으로 올수록 강화되고 있다. 화면에는 최소의 모티프만 남겼다. 마른 잎은 우리가 여학생 적에 책갈피에 하나나 둘은 있던 추억이요, 무수한 점은 쪽빛이나 한국의 고도 성장을 상징하는 듯한 벽돌 색에 흰점으로 존재한다. 가을 나무에 몇 개가 달린 아름다운 단풍같이, 모든 것이 그림의 최소의, 원초적인 기본단위인, 점과 선으로 돌려졌다. 종이가 조각 조각 붙어있으나 그 바탕도 자연이니, 있으되 없는 것과 마찬가지이다.

1) 張彦遠, 『歷代名畵記』卷二, 「論顧陸張吳用筆」: "若知畵有疎密二體, 方可議乎畵."

사회에 대한 알레고리

화가는 사물을 보고 그린다. 그림의 경우, 화가의 행위에는 보는 행위와 생각하는 행위, 그리는 행위가 있다. 그녀는 그리는 행위보다, 예를 들어, 보았을 때의 그 잎의 느낌, 그것의 연상을 중시하고, 그것을 그림으로 옮긴다고 말한다. 연잎은 섬유질이 강하므로 한지와 맞아 한지죽으로 붙였다. 그러므로 마른 연잎은 두 가지 의미를 갖는다. 그녀 그림에 최근 많이 등장하는 낙엽이나 연잎은 알레고리로 사용된 듯하다. 연잎의 경우, 하나는 봄, 여름의 연못을 가득 채운 잎의 그득함이, 커다란 연꽃들의 장관壯觀을 돋보이게 한다. 그 짙푸른, 성장력 강한 연잎이 이제 마른, 늙음[老]의 연잎으로 봄·여름의 장관을 기억하게 한다. 마른 연잎에 지나간, 봄·여름의 짙푸른 연잎, 연꽃의 아름다움의 시간의 궤적이 고스란히 담겨 있다. 그러나 화면의 마른 연잎은 본질만 남은, 추억만 남은 마른 연잎, 그 늙음에서, 죽음에서, 그녀는 그 늙음이 소멸이나 쇠락이 아니라, 연잎이 떨어지고 연은 다시 다음 생生을 준비하는, 자연으로 돌아가는 자연의 순리를 본다. 떨구어 버리지 않으면 연蓮에게 다음의 찬란한 생生은 없다. 우리의 늙음도, 불가佛家에서 보면, 윤회로 다음 생生을 위한 새로운 시작이 아닐까? 그런데 지금 마른 연잎, 줄기 위에 먹의 획이 시작된다(그림 3). 자연에 인간의 자연의 동참, 몇 획의 먹의 획으로 마른 연잎은 또 다른 생명을 갖는, 또 하나의 예술이 되었다. 이것은 또 하나의 작가의 종이 작업의 연장선상에서 탄생되었다. 그러면 연꽃은 어떤 의미일까?

연꽃은 원래 이집트에서 동점東漸하여 인도를 통해 한국에 들어왔다. 에집트에서 연꽃은 원래 '태양'을 상징하다가 인도를 거쳐 불교의 상징이 되면서 혼탁하고 더러운 진흙 속, 예토穢土에서 청청한 꽃을 피어내는 '청정淸淨' 이미지로 전환되었다. 주돈이朱敦頤의 〈애련설愛蓮說〉의, "(연꽃은) 더러운 진흙에서 나오지만 (더러운 진흙에) 오염되지 않고 / 맑은 물에 씻기어도 요염하지 않으며 / 줄기 속이 비어 있지만 밖은 곧으며 / 줄기가 넝쿨지지도 않고 가지가 뻗어나지도 않으며 / 향기는 멀리 퍼져 나갈수록 더욱 맑아지고 / 당당하고 고결하게 서 있으며 / 멀리서 바라볼 수는 있으나 가까이에서 그것을 가지고 희롱할 수는 없네."[2] 에서 보듯이, 연

2) 朱敦頤, 〈애련설(愛蓮說)〉

 余獨愛蓮之出於泥而不染　내가 유독 연꽃을 사랑함은 더러운 진흙에서 나오지만 (진흙에) 오염되지 않고,
 濯淸漣而不妖　　　　　　맑은 물에 씻기어도 요염하지 않으며,

꽃의 시詩에서 보이는 속성으로 인해 유학의 이상理想인 군자君子에 비유되어 왔다. 즉 연꽃은 '태양'과 '청정淸淨', '군자君子'의 의미를 내포하고 있다. 연꽃만큼 한국의 회화사와 같이 한, 친근한 모티프가 있을까? 연꽃은 한국 회화의 역사에서, 즉 고구려 벽화에서 고려불화로, 또 현대에도, 갖가지 모습으로, 그 당당한 모습이 지속되어 왔다. 그 소인은 아마도 연꽃의 상술한 의미와 연꽃의 삶과 자연속에서의 당당한, 뛰어난 아름다움과 더불어 인간에게 모든 것을 갖가지 식용食用으로 내어주는 것에 있을 것이다. 그런데 우리의 옛 장판지나 낡은, 오래된 한지를 연상시기는 누르스름한 회면 위에 마른 연잎 하나가, 또는 줄기 하나와 더불어 종이 사이로 나왔다가, 그 위에 종이가 덮혀지고 일부가 가려짐은, 생사生死 모두가 마치 연꽃의 태양과 청정, 군자로 상징되는 조선조 우리의 선비가 이 세상에서 말라버렸다는 우리 방식의 우의寓意의 표현이 아닐까? 라고도 생각된다. 그러나 그 색은 희망적이다. 서양처럼 격정적인 감정이나 사유의 표현으로 표현이 끝난 것이 아니라, 내적 시선, 관조에 의해 고요히 정관靜觀된 결과, 동양화의 이상인, 절제에 의한 평담平淡이 계속되고 있어, '청정'하나 '소통'되고, '고고孤高함'의 의미로 군자에 비유된 연꽃의 마름은 그 다음, 즉 또 하나의 다른 연蓮의 생을 예고하기 때문이다. 그녀의 세계관은 적극적인 세계대응이 아니라, 〈내적 시선〉〈관조〉에서 보듯이, 고요히 정관靜觀하면서 다음을 예고하는 것이다.

中通外直	줄기 속이 비어 있지만 밖은 곧으며,
不蔓不枝	줄기가 넝쿨지지도 않고 가지가 뻗어나지 않으며,
香遠益淸	향기는 멀리 퍼져 나갈수록 더욱 맑아지고,
亭亭淨植	당당하고 고결하게 서 있으며,
可遠觀而不可褻翫焉	멀리서 바라볼 수는 있으나 가까이에서 그것을 가지고 희롱할 수는 없네.
余謂	나는 말하노니,
菊, 花之隱逸者也	국화는 꽃 중의 은일자요,
牧丹, 花之富貴者也	목단은 꽃 중의 부귀한 자이며,
蓮, 花之君子者也	연꽃은 꽃 중의 군자네.
噫	아!
菊之愛陶後鮮有聞	국화에 대한 사랑은 도연명 이후 그러한 이야기를 들은 적이 드물고,
蓮之愛同余者何人	연꽃에 대한 사랑은 나와 뜻을 함께 하는 자 누구겠는가?
牧丹之愛宜乎衆矣	목단 꽃을 사랑하는 사람은 마땅히 많을 것이네.

강길성 | 돌과 하늘, 빛속에 원초原初가 영속永續으로

《하늘의 무게 Ⅵ》 • 2008. 10. 5 ~ 10.11 • 아카갤러리

강길성이 서울대 미대에서 동양화를 전공하고, 1989년 프랑스로 유학을 간 후, 90년대 유럽은 사회주의의 몰락과 통독統獨 등 많은 정치적·사회적 변화를 겪었다. 더구나 유럽 통합은 그로 하여금 도불渡佛 초기의 구상을 접고 추상으로 전환하게 했으리라 추정된다. 엉쥐고등미술학교, 오뜨 브레타뉴 헨느 2대학 조형예술학과에서 조형예술학 박사를 취득하기까지 15년 동안의 프랑스에서의 유학생활과 엉쥐미술학교 실기교수(1994~2003), 프랑스 채색학교 초빙강사(1996~1998) 기간 중에도, 그의 도불 이유처럼, 동양인으로서 서양미술을 하는 유학생이자 작가요, 교수로서의 그의 과제는 아마도 동서문화의 표현 방법과 사유思惟의 융합이었으리라고 생각된다.

'개방개념' 상의 회화

그러한 도정 상에서 강길성이 《하늘의 무게》여섯 번째 전시를 연다. 그의 전시 주제는 이제까지 《돌로부터》와 《하늘의 무게》가 주主였고, 그의 그림의 화두話頭는 '돌'과 '하늘', 그리고 비정형의 구름이었다. 이번 전시에 선보이는 '은빛 정원'에서는 그

그림 1 〈돌로부터 CCXCIV〉, 80.5×65cm, 장지에 채색 ,2008

간의 그의 그림의 사유의 바탕이었다고 평가되는 동양의 오행색五行色이나 도가적·불가적 요소 외에 '은빛'이 추가되고, 다각적인 방법의 색 위에 두껍게 풀을 바르고 빗질하듯 골을 판, 자유로운, 그러나 강력한 동세動勢의 힘을 지닌 비정형의 구름이 등장한다. '은빛 구름'이 등장한다(그림 1, 5). 그는 재불在佛 15년 동안의 수학의 결과, 한국과 프랑스의 색과 구도, 평면과 부조浮彫나 입체 및 동서 매체의 다양한 사용과 평면과 설치의 전시방법 등의 공존, 화랑공간 내에서 완성되는 화면의 다각적인 연출과 구성, 남관의 그림에서 본, 그러나 남관과는 다른, 그림을 도와주는 회화적 요소로서의 문자의 등장 등으로, 귀국 후 우리 화단에 회화의 폭을 넓히는데 기여했다. 가히 '개방개념Open conception' 시대의, 동·서양 미술이 혼합된 현대 미술의 연출이라고 하겠다. 그의 전시에서는 더 이상 동·서양화의 구분이나 평면회화·설치의 구분이 없이 오로지 예술이 있을 뿐이라는 서구적 사고와 표현방식이 특징을 이룬다.

그러나 그의 동·서의 이중적 사유에 의한 작업 저변은 '동도서기東道西器'이다. 즉 그가 말하는 '기氣'와 오행사상을 기저로 하고, 어떤 때는 동양의 먹의 파격적인, 또는 광기狂氣라고 할 만한 발묵潑墨과 프랑스적인 다양한 색의 정서와 사유를 연출하는데, 그것은 다양한, 동양화의 색의 중첩 후, 새로운 피부색을 입히는 방식이다.

'돌'의 의미

그의 《돌로부터》 연작은 엉췌고등미술학교 졸업(1992) 이전인 1991년부터 시작되어, 지금까지 17년이나 그의 돌에 대한 관심을 보여주고 있다. 그의 '하늘'은 '우리의 우주의 행성이 끊임없이 운행되는 우주요, 그의 정신적 세계이자 물질적 세계, 행성인 돌이 살아 숨 쉬고 운용되는 생명의 공간'이다. 따라서 그의 《하늘의 무게》는 어떤 의미에서는 《돌로부터》와 상보적인 관계로, 같은 '돌' 시리즈라고 할 수 있다. 왜 그는 '돌'을 화두話頭로 삼게 되었을까? 그는 평범한 생각에서 택擇했다고 말하나, 잠깐 그의 무의식에 깔려 있을 듯한 동서의 '돌'의 의미를 살펴보자.

서양에서 '돌'은, 프랑스어에서는, 프랑스 헨느2 대학교수, 안 까드라옹Anne Kerdraon에 의하면, 사고思考의 발생처인 '머리'를 가르키기도 하고, 그로부터 상징적으로 보호자요 피난처가 되신 '하나님', 또는 구원의 확고부동한 기초가 되신 '예수 그리스도'를 지칭하기도 하며, 「요한복음」에 의하면, 시몬이 베타니아에서 예수를 만나 제자가 되면서 '베드로'라는 이름을 얻

그림 2 〈Front, 돌로부터 CCXC I (a)(b)(c)(d)〉, 각각 21.5×145cm, 장지에 채색, 2008

은 – 그는 예수를 '그리스도'로 선언한 첫번째 사도使徒요 제자였고, 로마의 초대 주교이자 제 1대 교황으로 오늘날 거대한 종교로 남은 그리스도교 교회가 세워질 '반석磐石[1]'이 되었다 – 바로 그 '베드로', '반석'이기도 하다. 이 돌, 즉 반석 위에 그리스도교 체재가 구축되었고(마태 16:16~19), 이 사실은 최후의 만찬상에서도 확인되었다.

동양의 산수화에서는, 북송의 산수화가, 곽희가 『임천고치林泉高致』에서 말하듯이, 돌, 즉 바위는 천지의 뼈이다.[2] 그러므로 동양화에서 '인물묘법人物描法'과 더불어 산수화에서 바위를 그리는 '준법皴法'의 이해는 산수화가에게나 산수화 감상자에게 필수적인 요소였다.

그러나 그의 돌은, 서양에서의 돌도, 동양에서의 바위도, 깊이 묻힌 돌도 아니고, 하늘에 부유浮游하는 돌이다(그림 1, 2, 3, 4). 그 돌의 형태나 크기는 일정하지 않다. 돌은 큰 크기로 그

1) 프랑스어로 '피에르(pierre)', 성서에서는 '베드로', 그 의미는 '돌'이다.
2) 郭熙, 『林泉高致』「山水訓」: "'바위(石)는 천지의 뼈'이다. 단단하고 깊이 묻히어 얕게 드러나지 않는 것을 귀히 여긴다(石者天地之骨也. 骨貴堅深而不淺露)."

그림 3 〈돌로부터 CCXXIX-독도〉, 53×45.5cm, 장지에 채색, 2005

로테스크한 힘으로 우리에게 다가오는 듯 하는가 하면(그림 2), 조그마하게 무심하게 자기 궤도를 지나가는듯, 바다 한가운데에서, 요사이 한·일간에 문제로 떠오르고 있는 '독도獨島'라는 바위섬인 듯, 억겁의 세월이 느껴지게 하는 돌도 있다(그림 3). 그의 돌은 유성流星이나 항성恒星같이 크기도 방향도 다르지만, 구체적인 자연모방적 돌과 선으로 된 돌, 둘로 나뉜다.

'돌', '몸'−천공天空, 정신−색과 기氣, 세勢

돌은, 작게는, 산수화의 축소판이요, 크게는, 지구 같은 행성行星이나 우주에 떠 있는 별들이고, 강길성에게는 추상적인 정신공간을 구체화시키는, 생명력 넘치는 '몸'의 영역으로 작동한다. 그러나 그의 그림에는 인간의 손이 닿지 않은, 예리한 모가 난, 그래서 자기주장이 강한 돌이 크기와 장소·방향을 달리하면서, 크기와 상관없이 오행색의 색을 배경으로 천공天空을 부유하고 있다(그림 4). 그러나 강력하게 자기를 주장하고 있다. 지구에 중력이 없다면, 모든 물체는 공간을 부유浮遊할 것이다. 돌도 마찬가지이다. 멀리에서 보면, 지구도 태양 주위를 도는 조그마한 항성, 돌에 불과하듯이, 그 돌의 실체는 크기가 조그마한 돌에서 우주로 가면 엄청난 차이가 있겠지만, 그에게 그들 돌은 정신을 구체화시키는 몸이고, '새'같은 존재로 날개가 있다. '새'처럼 하늘, 더 나아가 우주 공간, 달리 말해서 정신 속을 부유浮游하고 있다. 그러므로, 그가 말하듯이, 그의 그림은 돌인 '몸'이 있으므로 추상화는 아닐지도 모른다.

우리가 천공天空의 나이나 그 역사, 깊이를 모르듯이, 그의 하늘은, 마치 동양화가 심원深遠이 있어 4차원이듯이, 밑바탕에 갖가지 색을 칠하고 그 여러가지 색 위에 피부색을 입혀 하늘을 만듦으로써, 여러 색을 쌓는, 세월 쌓기로, 시간을 쌓아 4차원의 그림이 되고 있다. 즉, 세월을 엮듯이, 바탕에 칠해진 다채색의 생명의 조직들이 중첩되어, 생명의 기맥이 화면 밖으로 확산되고, 전이轉移 또는 반복되는, 극도로 압축된 압축미를 보이고, 몇몇 '기호화된' 상징들은 그의 화면에서 그의 철학적 깊이까지 엿보게 한다.

그런데, 오행색 화면의 경우에도, 오행색의 배치로 인해(그림 4), '은빛 정원'의 은빛 바탕의 경우에도, 바탕색 사이로 동양화의 중첩 방법에 의해 밑의 색이 발색되어, 화면의 깊이와 아울러 다양한, 그러나 조용한 색의 오케스트라가 울려 나오는 듯하다. 그러므로 그의 그림은 멀리서 볼 경우와 가까이에서 볼 경우, 색의 다양한 발색으로 인해 우리의 인식이 달라지고, 바탕색 자체의 깊이때문에 관자觀者가 마치 천공天空에

그림 4 〈돌로부터 CCC〉, 각 140×35.2cm, 장지에 채색, 2008

서 부유하는 듯한 착각이 들게 한다. 그러나 오행색 중 붉은 바탕, 푸른 바탕이나 흰 바탕, 검은 바탕은 모두 아침, 오전이나 오후, 한낮, 밤의 천공 색이니, 〈돌로부터〉(그림 4)는 바로 '우주 이야기'이다. 우리의 입맛의 경우, 첫 입맛이 평생의 입맛을 좌우하듯이, 그의 한국인의 기질은 프랑스 유학 이후에도 다양한 우리 색의 표현으로 그의 생각을 표출하게 한 듯하다.

바탕색은 '은빛 정원' 외에는 그림마다 제 각각의 고유한 색으로 되어 있고, 풀을 바른 위에 긁어 화면 바탕을 만들기도 하는데, 그의 하늘 화면의 풀을 바름이나 긁기가 기氣가 넘치고, 세勢가 넘치는 화면을 만든다. 긴장된 화면이다(그림 1, 5). 하늘공간에 서예적인 氣, 勢의 화면의 붓터치로 화면에는 힘이 넘친다. 화면이 그렇게 긴장되어 있고, 화면의 붓 터치가 그렇게 동적動的임에도 불구하고, 하늘이 그려진 다음에 돌의 자리를 신중히 여기 저기 찾아보고, 며칠 후에 그린 그 돌이, 구체적인, 그러나 딱딱하고 방향성을 지니고 있는 돌이 당당히 자기를 주장해 화면을 주도하는 이유는 그의 기획의도[畵意]가 화면을 꿰뚫기 때문이 아닌가? 당唐의 장언원이 말했듯이, "제작의도가 붓 앞에 (즉 그림을 그리기 전에 먼저) 있어야 하고, 그 의

그림 5 〈돌로부터 CCIX〉, 195×81㎝, 천 위의 아크릴릭, 1998

도는 그림이 끝나도 여전히 존재하고 있다〔意存筆先, 畵盡意在〕[3]"는 것이 아닌가? 그래서인지 돌은, 크기와 상관없이, 작더라도 동양화에서의 모필 선毛筆 線처럼 자기를 주장하고 있다. 그가 '돌은 정신을 담는 몸'이라고 했으니, 돌은 몸을 주도하고 있는, 현대인의 사유의, 즉 정신의 반영일 것이다. 그것은 지금도, 아니 당분간, 어쩌면 김창열의 물방울처럼 그의 평생의 화두話頭가 될지도 모른다. 그는 동서를 살면서, 가장 그에게 맞는 주제를, 눈에 띠지 않는, 평범한 돌 속에서 그 큰 우주, 우리의 커다란 정신세계를 찾았는지도 모른다.

개방 공간

그의 작은 그림 연작에는 두 가지 종류가 있다. 서양 장기판같이, 백색 바탕에 돌이 있는 정사각형과 빨간 정사각형을 좌우로 죽 연결한 〈돌로부터〉Ⅸ(1991-1992년)와 XXXⅢ(A)(1992~93)의 경우와, 일기를 쓰듯이, 매일 매일, 어느 순간 그린 1호 크기(15.8×22.7㎝)의 작은 화면들을 벽에 붙인 〈무제 – 일기의 파편들〉(1995-1996)의 경우가 있다. 이 양자는 상하, 좌우로 한쪽 한쪽을 어떻게 배치하는가에 따라 무한대로, 다양한 화면 구성이 가능하여 수많은 작품이 나올 수 있다. 동양화의 '개방 공간적' 표현이다. 아마도 그것이 그가 세상을 보는 모습일 것이고, 그의 그림의 기초작업이 이루어지는 근본일 것이다. 그러나 전자가 휙 둘러보면서 이해하는 그림이라면, 후자는 면면의 모습이 다른 모습을 갖고 있어, 우리가 섬세하게

3) 張彦遠,『歷代名畵記』 卷2,「論顧陸張吳用筆」.

하나 하나 보지 않으면 그 전체를 이해할 수가 없다. 1호 작업은 부담 없이, 마치 동양의 문인들이 수양의 방편으로 시·서·화·음악을 하면서, 여가시간에 집중을 통해 대상을 객관화시켜, 무심한, 평담천진平淡天眞을 구현해, 궁극적인 실체에 다가갔듯이, 일상으로 예술을 하는 그의 모습일 것이다. 그것은 연습이기도 하고, 그때 그때 떠오른 영감의 가시화가 그의 작업의 편린으로 남은 것으로, 그의 다른 작업에서는 그의 작품의 일부가 되기도 했을 것이다.

여백과 은빛-자연

상술했듯이, 그의 그림의 여백이라고 할 수 있는 천공天空은 색 자체로, 보통은 아무것도 표현되어 있지 않으나 어떤 힘을 갖고 있어 동양화에서의 여백, 공백이 아니다. 우리가 느끼는 하늘은 평상시에는 무심하게 스칠 수 있지만, 폭풍이나, 태풍이 일 경우에는 무서운 하늘이 된다. 사람의 마음도 마찬가지이다. 노자老子가 "도道는 자연을 법한다〔道法自然〕"고 말하면서 '자연自然'을 궁극 목표로 삼았듯이, 도가道家의 궁극은 '무위자연無爲自然'이다. 노자는 모든 유有를 창출하는 무無를 자연에서 보았던 것이다. 궁극적인 도道는 봄·여름·가을·겨울처럼, 세월의 시간이 보이지 않는, '아무 것도 하지 않는 것 같으면서도 무엇을 하는〔無爲而爲〕' 그러한 '자연'을 본보기로 한다. 인간이 하지 못 할 큰 힘의 소유자는 자연이고, 동북아시아인은 그 자연을 여백으로, 즉 인간이 그 큰, 무한한 힘을 표현할 수 없기에 대자연의 '자연'을 아무 표현 없는 '여백'으로 표현했다. 역설이다. 이것은 강길성에게는 '천공天空'이요 '하늘'이기도 하다. 그러한 생각은, 현대인은 하지 못할, 동양인의 지혜의 소산이다. 이것은 아마도 그가 서양 철학에서 합리론合理論의 나라요, 그리스도교 미술의 극점인, 중세에 오랜 기간에 걸쳐 완성되고 오늘날에도 우리에게 숭고崇高를 저절로 느끼게 하는 로마네스크와 고딕 예술을 발달시켜 유럽에 비가시적인 하느님 나라의 예술을 성취시킨 프랑스에서의 15년간의 공부가 자연히 만들어낸 소산일 것이다. 그의 작품에서 남다른 푸른색도 로마네스크 시대의 성모聖母의 색, 프랑스가 사랑하는 색이다. 그러나 그의 하늘 공간〔天空〕에는, 유럽의 그림이 그러하듯이, 색의 공간이면서도, 다채색을 쌓아 동북아시아인의 기氣, 세勢가 느껴지고, 〈그림 1〉과 〈그림 5〉에서의 은빛 구름에서도 기氣, 세勢가 느껴지는데, 후자의 경우는 아마도 그의 서예 훈련 때문일 것이다.

그의 그림의 특성 중 하나인 '은빛 정원'(그림 1, 5)의 주색主色은 은銀빛이다. 한국인은 흔히

백의白衣민족이라고 한다. 그러나 그 백색의 영역은 다른 어떤 종족보다도 색역色域이 넓어, 은빛, 상아빛, 멀리서 보면, 푸른 빛이 도는 눈雪색, 광목이나 한지에서 보이는 누른빛 등 실로 다양하고, 광목이나 한지, 눈〔雪〕처럼 그 속의 티끌도 포용한다. 문자 그대로, 은빛은 한국인에게는 백색이요, 자연이다. 그러나 '은빛 정원'은 은빛이 은銀의 빛이기에, 독毒을 감지할 수 있기에 그릇이나 수저, 장신구로 사용된 일반인이 손댈 수 없는, 고귀한 자연의 정원일 것이다.

이근우 | 먹빛 드로잉이 옷을 입었다

《이근우 展》 · 2008. 10. 11 ∼ 10.17 · 아카갤러리

최근 독일에서 유학한 작가들의 그림을 보면, 우리 미술대학에서의 서양화 교육에 기초요 시작인 서양의 드로잉이 우리 교육에 제대로 도입되지 못했다는 점이 아쉽다는 생각이 절실하다. 드로잉은 즉시 이루어지므로 자신이, 기술이, 대상에 대한 그의 의식이 그대로 노출된다는 특성이 있다. 뒤러Dürer[1]나 고야Goya(스페인, 1746~1828), 호가스Hogarth(영국, 1697~1764)에서 보듯이, 드로잉은 그 재료가 취하기 쉽고, 표현의 단순성 때문에 화가의 대상에 대한 순간적인 파악을 표현할 수 있는 그 솔직성 때문인지, 판화로 많이 보급된, 또는 지금도 보급되고 있는 대중적인 장르이다. 그러나 드로잉은 이미 뒤러시대에 그 자체로 회화의 하나의 장르가 되었고, 그 역할이 서양화 제작에 기본이어서 서양화 작업에 영향이 큰데도 우리의 교육은 이점을 간과하고 있는 것이 아닌가 하는 생각이 든다. 그러나 뒤러가 이탈리아 르네상스의 두 거점 중 선線 중심의 피렌체가 아니라 색과 명암이 중요하고, 상업 도시인 베네치아에 유학했다는 것은 그의 드로잉에, 그리고 앞으로 독일 그림에 강력한 물성物性

1) 알브레히트 뒤러(Albrecht Dürer, 1471~1528) : 독일의 화가 · 판화가 · 조각가. 아버지는 금속공. 두 번, 이탈리아 베네치아에 유학하였다. 즉 1495년에는 티치아노, 벨리니와 교유(交遊)하였고, 1505~7년에는 조르조네, 티치아노와 함께 작업을 한 후, 신성로마제국 황제 막시밀리안 1세의 궁정화가가 되어 독자적 화풍을 창조하여, 동판화 · 목판화 · 소묘 분야에서 독일 회화의 기초를 확립하였다. 1512~19년 기도서의 삽화소묘 목판 연작 〈개선문〉을 제작했고, 1520~21년 네덜란드 여행 후 귀국하여 〈사사도(四使徒)〉(1526)를 제작하였다.

을 갖게 한 원인이 되었다. 이근우의 이번 전시 그림의 강점 역시 이 드로잉의 솔직성과 정직성에 기인한다.

작가 이근우는 동덕여대와 동 대학원에서 서양화를 전공하고, 뒤러와 크라나흐Cranach 부자父子[2)]의 도시, 독일 드레스덴의 드레스덴 대학에서 디플롬과 마이스터(2002, Hochschule für Bildende Künste Dresden, Diplom; 2004, Hochschule für Bildende Künste Dresden, Meister)를 마친 후, 지금은 그녀의 말대로, "독일의 북쪽 끝이요, 북유럽의 시작점"인 킬Kiel에 거주하는 재독在獨작가이다. 그녀는 예술에 대해 우리와 다른 독일, 독일인의 교육방식에 애정을 갖고 있다. 그녀의 킬에서의 일상은, 새벽부터 그림을 그리는 화가로 시작해, 다시 주부로, 또 화가로 하루하루를 살고 있다. 분주하고, 낮과 밤이 없이 차와 사람이 오가는 바쁜 서울보다는 이제는 고요한 그곳 사람이 된 것 같다.

빵—독일, 그리고 한국

독일의 미술교육은 기초교육부터 출발하고, 그 기초교육 선상에 드로잉과 판화가 있다. 한 걸음 한 걸음 꾸준히 나아가다 보면 그 길을 다 가게 될 것이라는 교육, 그것이 우리 교육과 다른 독일 미술교육의 강점이다. 대가란, 칸트가 고향을 떠나지 않고도 영국과 프랑스 철학을 종합하여 새로운 유럽 철학의 길을 열었듯이, 하나의 대상에서 수많은 씨앗을 뿌릴 수 있는 사람이다. 그녀는 디플롬 시절 중의 다음 두 가지 예를 말한 적이 있다. 하나는 벨라루스를 가로지른 리투아니아 스케치 여행에서 교수님이 식사 시간을 제외한 모든 시간을 드로잉에 전념하시고 계신 모습과 그 평가시간에 대한 이야기였고, 또 하나는 그녀를 모델로 그린 그림에 관한 이야기였다. 실제로 한국 미술대학에서도 매년 스케치 여행을 가지만, 교수 작가들이 드

2) 독일의 화가, 대(大) 루카스 크라나흐(Lucas, Cranach The Elder, 1472~1553)와 소(小) 루카스 크라나흐(Lucas, Cranach The Junior, 1515~1586) 부자(父子). 대 루카스 크라나흐는 독일 르네상스기의 화가로, 뒤러의 작품으로부터 상당히 영향을 받았고, 뒤러와 마찬가지로 다수의 작품이 가능한 목판화 연작을 제작했다. 〈비너스와 큐피드〉 〈아담과 이브〉 그림이 유명하다. 대 크라나흐는 작센 선제후의 궁정화가로, 그의 주제 선정과 표현은 그의 절친한 친구이자 종교개혁가였던 마르틴 루터로부터 영향을 받았다. 1508년에 선제후 현명공인 프리드리히는 그에게 문장을 사용할 수 있는 권한을 주었는데, 그는 '날개달린 용'을 자신의 서명으로 사용했다.

그림 1 〈소금 구멍〉, 135×135㎝, Oil on Canvas, 2007 그림 2 〈이브에게〉, 120×120㎝, Oil on Canvas, 2008

로잉에 몰두하는 예는 소수의 예를 제외하고는 거의 본 적이 없다. 더구나 평가시간은 몇 그룹으로 나누어 진행되는데, 독일에서는 실제로 조그마한 일에서도 주제와 표현을 왜? 왜? 라고 물어갈 경우, 그 예술과 대상에의 해석은 무궁무진함을 일깨워주고 있었다. 그리고 동양인인 그녀를 모델로 오랜 시간 그렸음에도 종족이나 문화권이 다를 경우, 동양인과 서양인은 피부색도, 인체의 비례도, 골격도, 인간의 형체를 이루는 해부학적 구성요소도 달라, 드로잉하기가 어렵고, 그것을 극복하기 위해서는 오랜 시간이 필요하다는 것을 스승을 통해 알게 되었다고 한다. 그러한 교육은 그녀로 하여금 삶과 창조를 위해 한 가지 재능이면 족하다고 생각하게 했고, 오랫동안의 노력이 중요함을 느끼게 했을 것이다.

그것은 그녀의 이번 전시에서 보듯이, 우리에게는 보기 드문 그림, 그러나 그녀의 일상에서는 일상적인, 매일 먹고 보는 가장 일상적인 빵 드로잉 그림을 그리게 했을 것이다. 주부작가로서 그녀는, 한국의 주부가 매일 쌀을 씻어서 밥을 짓듯이, 일상에서 늘 접하는, 소박하면서도 우리의 밥과 달리, 불火의 힘으로 터짐에 따라 다양한 모습을 갖는 독일 빵을 도道를 닦듯이 정교하게 그렸다. 이것은 동아시아 문화권에서 천天 · 지地 · 인人 삼재三才는 성性을 공유한다고 생각하는 사고나, 가까운 것에서 우주의 원리로 확대해가는, 사물에 대하여 깊이 연구하여〔格物〕 지식을 넓히는〔致知〕 '격물치지格物致知'(『大學』)의 신유학적 사고의 연장선상에서 이해할 수 있다. 즉 그녀의 주위에서 일반적인, 우리가 매일 먹는 빵에서부터 우주의 근본으로 인식

그림 3 〈양귀비 산〉, 70×74cm,
Oil on Canvas, 2008

그림 4 〈에덴에서 쫓겨난 사과나무〉,
70×150cm, Oil on Canvas, 2008

을 확대해 가는 방식이라고 볼 수 있다. 그 결과 그녀는 "물체가 나로 인해 잘 그려지는 것이 아니라 내가 물체를 통해 드러난다"고 말하는지도 모른다.

이번 전시회에서 작가는 독일의 빵집들에서 아침마다 구워져 나오는, 아직까지 '하얀 (정제된 밀가루에 이스트를 넣어 부풀리는) 식빵문화'에 점령되지 않은, 즉 부드럽지 않고 약간은 딱딱하나 씹을수록 고소한, 문명에 물들지 않은 듯한 소박한, 다시 말해서, 물과 소금과 밀가루가 불의 마술 속에서 다시 탄생하는, 크고 작고, 각기 다른 형태의 울퉁불퉁한 빵(그림1, 2), 소금이나 참깨, 양귀비 씨가 붙어 있는, 소박한, 야채 낀 서브웨이 빵, 양귀비 빵, 소금 빵, 브레첼, 크루아상, 참깨 빵, 건포도 달팽이 빵, 찹쌀 빵, 소시지 빵, 야채 끼운 빵 등 빵마다의 독특한 특성을 드로잉하고, "바탕색을 화려하게 써 본다. 검정 드로잉이 옷을 입었다"고 한 화려한 바탕색의 옷 위에 수다스러울 정도의 치밀한 스트로크를 통해 빵의 다양한 모습을 그렸다. 크게 오버랩된 이들 빵들은 빵임을 떠나 수많은 이야기를 마음에 품고 금방 터져나올 듯한 모양으로 우리에게 다가온다. 독일인이 매일 수많은 빵을 먹지만, 이들 빵 그림은 한국인인 그녀에게는 낯선, 곰브리치E. H. Gombrich가 말한, 기대층, 예기층a level of expectation인 심적 장치mental set를 벗어났기에 가능한 것이었다[3]. 즉 이 그림들은, 이들 빵이 그녀의 일상이기에 앞서 그녀가 하얀 식빵에 젖어 있었던 한국인이기에, 빵

3) 본서, 第一部 개인전 평론, 第二章 개인전,「구지연 ㅣ 자연과학에 기초한 식물화(植物畵)를 넘어 자연의 화훼화(花卉畵)로」주 7, 8 참조.

의 다양한 모습과 맛이 그녀가 예기하고 있는 것과 대단히 다름, 불균형이었기에 가능했다. 불에 따라 툭툭 불거지고, 그 뒤틀림이나 표정이 달라 흥미를 끄는 빵의 크랙, 불거짐이 짙고 옅은, 잘 구어진 빵의 검은색의 드로잉과 특이하고 선명한 바탕색으로 또 하나의 세상의 은유로 우리에게 말을 건다. 〈이브에게〉(그림 2)는 빵의 형태가 이브에게 선악과를 따먹게 한 뱀을 연상시키고, 〈양귀비 산〉(그림 3)이나 〈에덴에서 쫓겨난 사과나무〉(그림 4)는 유럽에서 흔히 보는 야생 양귀비의 색을 빵에 넣어 만들었는지 빵이 새빨갛거나 바탕과 빵이 새빨갛다. 〈에덴에서 쫓겨난 사과나무〉는 일상적으로 빵을 놓는 모습과 반대로 세로로 불안하게 세워진 포치布置를 함으로써 실낙원의 현장에서의 인간의 아픔을 담은 사과나무같은 연상을 가져다 준다. '쫓겨남'의 불안을 표현하고, 〈양귀비 산〉(그림 3)은 양귀비꽃이 그 외적 모습과 아름

그림 5 〈놀데의 선인장〉, 135×135cm, Oil on Canvas, 2007

그림 6 〈이방인〉, 150×120cm, Oil on Canvas, 2007

다운 색과는 전혀 다른 효능, 즉 당장은 좋으나 결국에는 우리에게 고통을 줌을 말하고 있는 듯하다. 그림에서 선명한 색의 느낌이 주도하면서도 안으로 응축된 것은 아마도 무언가 어두운 검은색의 그 울퉁불퉁한 형태의 빵의 드로잉 탓일 것이다. 그러므로 그녀는 보는 사람이 빵을 빵으로 보지 않고 다양하게 해석해도 별로 개의치 않는다.

드로잉-'약졸若拙'의 추구

그러나 그녀의 빵 드로잉은, 그녀가 늘상 먹는 빵을 드로잉으로, 무수히 그물을 쳐 내면형질을 그리려는 선과의 씨름이다. 그녀의 드로잉은 그 자체로 완성을 지향하는 동양의 선線들

과 달리, 그녀가 수학했던 독일 드레스덴의 뒤러시대의 선들, 즉 에칭의 선같이 사물을 처음부터 마지막까지 집요하게 표현해 가는 과정과 여러가지 복합된 감정, 자기의 감정 및 상태를 숨기지 않고 드러내는 선이다. 우리에게는 뒤러의, 특히 에칭 선들이 그 치열함 때문에 낯설지만, 유럽 회화사에서 뒤러의 선은 오히려 '대상파악'의 치열한 선이라는 면에서 한 획을 그어 독일 드로잉이 이탈리아 드로잉과 함께 세계를 선도하게 했다. 그러면서도 그녀는 야나의 어린이 정도로 덜 되보이고 서투른 드로잉에 시선을 보낸다. 그녀의 눈은 기교(巧)를 추구하기 보다 '기교의 극極은 오히려 어수룩한 듯한(大巧若拙)', 많은 여지를 두는 동양인의 '대교약졸大巧若拙'의 눈이다. 그러면서도 그녀의 그림은 동양화처럼 우리를 '멀리서 보는 그림', '가까이에서 보는 그림'으로 데려간다. 서양화의 경우, 그림의 감상은 그 대상이 다 보이는, 물리적으로 대개 관자觀者의 눈의 160° 선에서 결정되나, 그녀의 그림은 빵의 형태가 연상을 불러오거나(그림 2, 4), 가까이 볼 경우 동적動的이나, 멀리 볼 경우 정적靜的이어서, 엄중한, 전혀 다른 그림이 되거나(그림 5), 또는 선이 주도하는 동적인 그림이다(그림 4, 6).

먹빛인 듯한 검정색 드로잉과 극채색의 배경

그러나 이번 전시회에서는 그녀가 "하나의 사물, 검정색 드로잉, 그것만으로도 충분히 외롭다"는 '외로움'의 표현인 검정색이 주도하고 있다(그림 1, 3, 5, 6). 서양화에서는 질감質感이나 대상의 윤곽선을 표현하는데 쓰이는 검정색은 한국화에서는 먹빛일 것이다. 한국화에서의 먹은 물의 양에 따라, 또는 먹을 가는 힘이나 먹을 간 시간에 따라 먹색이 달라지고, 숙묵宿墨같이 하루를 둠으로써 끈기나 윤기가 없는 대상 표현이 가능한 먹까지, 다양한 먹을 통해 작가의 대상에 대한 생각이나 윤곽 · 입체감 · 질감 등을 다양하게 표현할 수 있다. 이근우의 그림에서 검정색은, 하나는 잘못하면 더러워 보이는 먹 - 검정색이요, 다른 하나는 잿빛 푸른 검정이라고 말하는 검정색이다. 그러나 먹 - 검정색은, 그녀가 동덕여대 회화과에서 동 · 서양화 전공을 정하기 전에 배웠던 한국화 학습에서의 먹 훈련이 그녀로 하여금, 오채가 표현 가능한 먹빛의 검정색의 다양함과 선염渲染같은 효과를 유화에 무의식적으로 도입하게 한 것으로, 그녀는 다양한 빵의 느낌의 색과 검은색 먹의 엄중함을 극채색의 한 가지 색(그림 1, 2, 3, 4, 5, 6, 7), 또는 상하의 두 가지 색의 배경(그림 8), 즉 한국인에게 친숙한 보색대비나 동색대비의 색의 조합을 배경으로 검은 선과 명암으로 빵의 입체감, 기이한 색과 형을 통해 빵의 색과 형

은 물론이요 그 맛의 특성조차 상상
하게 하고 있다. 이것 또한 하나의 역
설이다. 이들 빵은 빵의 형태이기는
하나 노란 빵, 푸른 빵, 마젠타 색의
빵으로 먹는 빵이 아니다. 그녀가 말
하듯이, '단편의 참맛'이라고나 할까?
그녀는 '아름다운 그림 빵'으로 그녀
의 의식意識을 해석하고 있다. 바탕색
을 화려하게 쓴 것은 독일, 킬Kiel에
서의 삶을 표출한 것, 즉 외롭고 힘들
때 화장하고 성장하는 여인의 심정
이든가, 또는 그녀가 그곳에서 안식
을 찾아 우리에게는 민화에서나 가

그림 7 〈이성의 꿈〉, 135×50cm, Oil on Canvas, 2008

그림 8 〈풀밭 위의 식사〉, 145×80cm, Oil on Canvas, 2008

능한 그러한 밝은 색이 표출된 것이 아닐까 생각해 본다.

　그녀는 드로잉과 판화로 유명한 독일 드레스덴에 있는 드레스덴 대학의 디플롬(2002) 및
마이스터(2005) 과정에서 정통적인 드로잉과 판화 공부를 했으므로, 뒤러의 에칭 작업에서처
럼, 그녀의 선 작업은 너무나 치밀하다. 그녀의 그림은, 한스 아르프Hans Arp(1887~1966)가 자
신의 작업을 돌아보고, 마땅치 않아 찢어 버리고, 바닥에 찢어진 그 그림의 파편의 모습에서
새로운 면모를 발견했듯이, 또는 빵을 먹을 때 우리가 앞·뒤, 여기저기를 보면서 먹듯이, 그
녀의 그림을 돌려가며 보면, 전혀 다른 그림이 된다(그림 4, 5, 6, 7). 앞에서 보면 정적靜的이다
가, 돌려 보면 동적動的이고, 가까이로 다가가면 동적인 효과는 더 커진다. 그녀의 빵 그림은
처음에는 동색同色으로 그리다가, 후에 대상과 다른 바탕색을 쓰거나, 빵이 놓인 면과 그위 공
간의 색을 달리함으로써 형形이 더욱 선명해지면서, 단순해지는 방식을 택했다(그림 8). 그녀
는 가로로 지평선을 설정하고 지평선 상하를 나누는 전통적인 표현으로 그리기도 하지만, 지
금은 빵 하나 만을 화면 가득히 그리는 그림을 그린다. 언젠가는 빵이라는 개념에서 벗어나와
빵이 하나 둘씩 더해져서 큰 하모니가 있는 연주가 될 것 같은 꿈을 꾸어 본다.

오숙환 | 바라보는 대상에서 일체적 몰아沒我로
– 전통의 창신創新으로 우주를 손 안에

1. 1970년대 이후 한국에서의 추상화

중국 화단에서는 1978년에 이르러서야 추상회화가 시작되었다. 그러나 사회주의 강령 때문인지 그 후에도 여전히 구상회화가 주도하고 있는데 비해, 한국에서는, 중국과 달리, 1956~1958년에 추상이 시작되어 1970년대 이후 추상회화의 강세는 국전을 구상과 비구상으로 나누게 했고, 지금까지도 지속되고 있다. 현재는 점점 구상화의 비율이 늘어나는 추세이기는 하나, 1970~1980년대 및 그 후의 한국화 화단에서 추상회화의 번성이 현재 한국화 · 동양화의 약세를 가져온 것이 아닌가 생각되기도 하고, 그러한 번성이 오히려 화가들을 그 편으로 몰고 갔는지도 모른다. 이러한 추상회화의 번성의 이유는 무엇이고, 왜 구상작가들이 추상화 작가로 전변轉變했을까? 그러나 현재 한국화단에서의 서양 추상화의 정체성 역시 이해할 수 없기는 마찬가지이다.

이는, 벤투리Lionello Venturi(1885~1961)가 "예술이 되기 위해서는 회화조차도 예술가의 존재 전체를 파악하지 않으면 안된다"고 했듯이, 그 당시 한국의 상황 하에서의 예술가들의 불안감이나 위험감에서 비롯되었다고 추측되기도 하고, 중국 회화사를 보면, 한漢민족에게 가장 참혹했던 원元나라 때, 남송 산수화가 거부되고 오히려 원초元初에는 당唐, 원말元末에는 북송시대, 그 중에서도 동원董源을 방倣한 산수화와 일필逸筆 계열의 일기화-技畵가 존속했고, 명나라가 되고서도 그것이 지속되었던 것 같이, 조선왕조의 멸망과 식민지를 거치고 해방을 맞으면

서 독창성이 중요한 한국화의 정체성 확립에 실패해 전통 한국화를 부정했거나 이해 부족으로 인한 전통과의 단절 및 동·서양 미술이나 미학·미술사의 체계적인 연구부족에서 온 것으로 추측되기도 한다.

20세기 후반, 즉 해방 이후 본격적으로 들어온 서양의 자본주의와 산업화·기계화·정보화, 즉 경제와 과학에 기반을 둔 문화는 현재로 올수록 동양 고대부터의 문文 우위, 즉 정신에 기반을 둔 한국인의 정신 중시 의식을 물物중심으로 바꾸어 버렸다. 더욱이 서양문화의 오랫동안의 양대축兩大軸이었던 그리스·로마와 그리스도교에서 보듯이, 서양화는 인간 신神·영웅, 즉 인물화를 중심으로 대상의 외적 형상의 파악을 통한 정신Spirit과 형상Form의 파악 내지 초월을 지향했다면, 동북아시아 회화는 남북조시대이래 '자연自然' 중심이었고, 그 목표는 기운생동氣韻生動과 세勢였기에, 당唐과 북송, 원에 걸쳐 산수화가 주도하면서 진전변화했다. 한국에서도 조선 왕조의 융성에 따른 18세기 초상화의 유행을 제외하면, 산수화 우위는 마찬가지였다. 그러나 이제 한국에서 전통적인, 내재화를 통한 초월이나 내적·외적인 자연과의 일치는 사라졌다.

북송에서 본격화된 산수화의 제작 태도, 즉 북송, 곽희郭熙가 말하는 1) '주의를 집중하여 정신을 통일하고, 정신과 더불어 완성하며' '엄격하고 엄중함' '반드시 두루 각별하고 삼감' '대단히 귀한 손님을 맞는 듯' '엄중하게 적敵을 경계하듯' 해야 하고, 2) 그 산수의 조화造化를 빼앗으려면, '좋아해야 하고[好]', '삼가며[謹]', '한껏 완유玩遊하고[飽游]' '실컷 보아야[饒看]'하기에 [1] 산수화 화가들은 은거隱居했지만, 이 바쁜 격동의 20, 21세기에 은거는 불가능하다. 주위를 물리고 먹을 갈면서 마음을 침잠시켜 입의立意, 구사構思를 근거로 소재를 통한 표현의 조화를 생각하되, 좋아서, 삼가하며 그 경계에서 실컷 놀며, 본다는 것은 불가능하다. 거의 대부분의 화가들에게 현대의 물질주의, 자본주의 경제 내에서 이러한 완전한 집중, 몰입이나 유유자적한 태도는 시간도, 여유도 사라졌다.

1) 郭熙, 『林泉高致』 「山水訓」: "凡一景之畫, 不以大小多少, 必須注精以一之. 不精則神不專, 必神與俱成之. 神不與俱成則精不明, 必嚴重以肅之, 不嚴則思不深, 必恪勤以周之. 不恪則景不完", "欲奪其造化, 則莫神於好, 莫精於勤, 莫大於飽遊飫看."

한국화가 오숙환의 추상세계

오숙환은 70년대에 수묵화가 강한 이화여대 동양화과에서 대학, 대학원을 거쳐, 1981년, 30회 국전國展 마지막 대상작인 〈휴식〉(그림 1)으로 화단에 등단했고, 지금까지 국내·외전을 통해 성장해, 2004년 제7회 이당 미술상, 2012년 대한민국 기독교미술인상, 2012년 24회 이중섭미술상을 수상하면서, 현대 수묵 추상화의 대표적인 작가가 되었다. 당唐, 장언원은 "그림이라는 것은…천연天然에서 발하는 것이다〔畵者…發於天然〕"이라고 했고, L. 벤투리는 "예술작품은 자발적으로 발생하는 것이 아니고 커다란 사회 환경의 일부인 개개인에 의해 산출되는 객체이다"고 말함으로 보아 예

그림 1 〈휴식〉, 120×160㎝, 한지에 수묵, 1981, 현대미술관 소장

술작품은 사회와의 관계에서 창조된다고 볼 수 있다. 즉 사회의 어떤 전체적인 상황이 작가로 하여금 저절로 그러한 작품을 제작하게 한 것이라고 생각할 수 있다.

1970년대에 들어서면서, 한국 동양화 화단은, 중국이나 일본이 전통회화를 '국화國畵'라고 부르듯이, 국화라는 의미로 '한국화'라고 부르기 시작하였다. 1960년대부터 한국미술사학회, 한국미학회 등 학회가 출범하고, 국립박물관, 간송미술관 등 사립미술관이 체재를 갖추어 전통문화 연구를 시작했으며, 회화분야에서는 중국과 한국의 회화사에 대한 연구와 화론에 대한 연구가 시작되기 시작했고, 국전에서 대상, 문교부장관상을 탄 작가들이 대학교수가 됨으로써 사실상 한국화에서 먹이나 종이, 비단, 안료 등 한국화의 재료 및 제작법의 전승이나 연구 등에서 사승師承 관계로 이어지던 제자양성의 역할이 미술대학으로 옮겨졌다. 교육이 확산되면서 전통회화의 분본紛本에 의해, 같은 그림을 대소大小로 확대하고 축소하거나 동일한 그림을 여러 개 제작하는 경우도, 사경寫景의 풍조도, 족자 표구도, 그림의 가로 세로 크기의 비

율도, 낙관落款도 점점 사라질 정도로 전통 한국화의 제반기반이 무너지고, 서구의 재료나 인공 재료의 사용 내지 추종, 보편화는 놀랄 정도로 진행되었다.

오숙환의 젊은 시절, 한국에서는 장기간에 걸친 군사정권이 1979년 10월 26일 박정희 대통령의 저격과 사망 후에, 12.12 사태, 1980년 초 민주화 시위, 광주사태 등 불안한 상태가 지속되고 있었다. 화단에서는 오숙환이 대상을 수상한 1981년을 마지막으로, 대한민국미술전람회(약칭 國展)시대가 끝났다. 볼링거가 『추상과 감정이입』에서 '추상'을 인간의 대자연과의 부조화, 불안의 결과라고 보았듯이, 불안·불균형의 반영인 듯, 그녀의 대상 작품은 추상작품인 〈휴식〉(그림 1)이었다. 그 이후에도 추상은 그녀의 평생동안 지속되고 있다.

L. 벤투리가 말하듯이, "예술비평은 예술로서 예술작품을 이해하는 우리들의 유일한 수단이다. 어떤 주어진 예술작품의 방법이나 양식, 형식은 그것이 제작된 시간과 공간에서 통용되는 제 사상ideas을 지시"하고 있고, '예술작품은…커다란 사회 환경의 일부인 개개인에 의해 산출된 객체로서 전체 상황을 도외시할 수 없으므로' 그녀의 작품을 이해하기 위해서는, 그녀의 시대의, '시간과 공간에서 통용되는 제 사상'과 작가가 작품을 산출한 전체 상황을 살펴 볼 필요가 있다. 이제 동양철학에 근거를 둔 전통 화론에 의한 회화미학적 입장과 서양미학적 입장, 그 간의 그녀의 그림에 관한 평론들을 통해 오숙환의 수묵 추상화, 즉 90년대 이후 최근까지의 그녀의 주主 주제인 '빛과 시간·공간'의 개념과 목표, 그 그림들에 사용된 모티프의 실제와 그 표현 특징과 방법 및 동양화의 목표인 '氣韻'이나 '勢'라는 추상개념과 그녀의 그림은 어떤 관계가 있는가?를 살펴보기로 한다.

1) 동양화의 '중심'-자연

동양인은 고래로 천天·지地·인人 삼재三才는 각각 그 본성本性을 공유한다고 생각해 왔다. 그리고 그림의 중심이 그림 내에, 예를 들어, 거유居游의 산수화에서는 그림 속의 '거유'하는 인물에 있기도 하고, 관람자의 마음에서 완성되기도 한다. 오숙환의 그림 역시 시작인 80년대에는 '빛과 시간·공간'은 작가나 감상자의 가슴 속에 존재했겠지만, 시간이 갈수록, 특히 최근 2, 3년은 전통 동양 산수화처럼 작가나 감상자가 그림 속의 구름이 되고, 바람이 되고, 자연이 되고 있다.

2) 주제: '빛과 시 · 공간' – '존재를 존재하게 하는 것'이자 '자연自然'

그녀의 주제인 '빛과 시 · 공간'은 동양화에서는 기본개념이지 주제가 아니었다. 원래 동양화의 목표는 '기운생동氣韻生動'의 '기氣'나 '기운氣韻', '용세容勢'나 '자연지세自然之勢'의 '세勢'였고, 시간, 공간은 대자연과 같이 사차원적이고, 동적動的이며, 공간은 연속되고, 열려 있는 '개방 공간', '자연 공간'이기에 화면 밖으로 확대되는 '확대 공간'이었다. 그런데 오숙환은 2012년 조선일보사 제정, 제24회 이중섭미술상 수상자로 선정되면서, 그때 작가의 별칭은 '먹으로 빛을 그리는 화가'였다. 그 호칭으로 우리는 그녀의 대상작이자 화단 데뷔작인 빛과 어둠의 밤풍경인 〈휴식〉에서의 '빛'이 그 후에도 계속되었고(그림 2, 3), 지난 20여년 동안 '시 · 공간'이 첨가되면서 '빛과 시공간'이라는 아주 원초적이면서 대중적 · 추상적인 주제로 확대되었음을 알 수 있다. 이로써, 조선조까지 작가 누구나가 알고 있었던 '빛과 시 · 공간'이 현대에 이르러 화가의 평생 주제가 된 것을 보면서, 우리는 우리가 얼마나 우리의 전통, 즉 역사와 철학에서 멀리 떠나 있었기에 그것이 그녀의 평생 주제가 되었고, 그 주제는 어떠한 모습으로 형상화되어 있는가?를 살펴보기에 앞서, 우선 그녀의 '빛과 시공간'이라는 추상적인 주제의 의미를 동 · 서 미학적으로 살펴보기로 한다.

그림 2 〈빛 II〉, 171.5×171.5㎝, 한지에 수묵, 1982

① 서양과 동양에서의 '빛'의 의미

i) 서양, 그리스도교[2]에서의 '빛'의 의미 – '존재를 존재하게 하는 것'과 생명의 빛

그녀의 빛은 이중적인 의미를 갖고 있는 것 같다. 하나는, 독실한 기독교 신자인 그녀에게 '빛'은 「창세기」에서의 '빛'이다. 심연을 덮고 있던 어둠에 하느님께서 "빛이 생겨라!" 하시자 빛이 생기니, 하느님께서 보시니 좋았던 '빛'이요, 하느님께서는 빛과 어둠을 가르시어, 빛을 '낮'이라 부르시고 어둠을 '밤'이라 부르셨던 그 낮의 빛(1:2-5)이 아닌가 생각된다. 사실상 그녀가 말하는,

> "우리를 담고 있는 공간, 대자연이라고도, 우주공간이라고도 할 수 있는, 인간이 설정해 놓
> 을 수 없고 다 감지할 수도 없는 공간과 우리를 거머쥐고 있고, 우리가 휘어잡고 있는 모든
> 일의 시작과 결과인 시간과 생성과 소멸을 반복하는 빛"[3]

은 물리적으로, '낮'과 '밤'을 반복하는 빛이요, 그 '빛'으로 인해 '모든 존재가 생성·소멸하고 존재를 드러내게 되는 빛'이다. 그 빛으로 인해 식물의 광합성이 되고, 그 결과 먹이사슬로 동물·인간이 살 수 있게 되는 빛이다. 따라서 사실상 빛은 모든 생명의 근원이다. 빛이 없이는 모든 존재가 (보이지 않기에 의식적으로) 존재할 수 없다. 또 하나는, 나이 40세인 1992년에, 그녀가 말한, "그리고자 한 것은 단지 빛 그 자체였을 뿐"인 빛이다. 그 빛의 의미는, 실존하는 빛 외에 "사랑하는 것들, 사랑받는 것들에서 응결되어 있는 빛, 생명의 빛"이다. 그러나 이 빛은 물리적인 빛을 인식적인 빛으로 전환한 것으로, 생각을 달리하면, 기독교에서의 '빛'과 '사랑'·생명에 연유한 '빛'이다. 그녀는 그림에서 인간이 인식을 달리하면 보이는 그 빛이 반짝이기를 원하였기에, 빛을 표현하기 위해 그 넓은 어둠 속에 모든 색을 흡수하는 화선지에 수묵을 선택했다.[4]

2) 그리스도교가 신·구교로 나뉨에 따라 한국에서는 구교(舊敎)인 가톨릭은 '그리스도교'로 명명(命名)되었고, 신교(新敎)는 '기독교'로 일컬어지고 있지만, '기독교(基督敎)'의 '기독'이 Christ의 중국 명칭이니만큼 그리스도교와 기독교는 의미상으로는 차이가 없다. 본 논문에서는 '빛'의 의미를 알아보기 위해서 중세까지의 신학이나 철학이 필요하므로 루터 이전, 그리스도교 상에서의 의미를 추적해 보기로 한다.

3) 1993.11.26 ~ 12.10. 금산갤러리 전시 도록.

4) 1992.10.1 ~ 10.10. garam art gallery 전시 도록.

그림 3 〈빛 Ⅱ〉, 300×150㎝, 한지에 수묵, 1992

그러나 그녀의 빛의 표현에는 그녀 나름의 특장特長이 있다. 1981년, 국전 대상작 〈휴식〉의 저녁, 밤에 휴식할 때 집에서 비쳐나오는 빛은 1982년의 〈빛 Ⅱ〉(그림 2)에서도 지속되나, 1982년에는 그 그림 밑에 그 후 그녀의 그림에서 계속 나타나는 모티프인 모래의 결이 나타나기 시작해, '인간이 설정해 놓을 수 없고, 감지할 수도 없는' 우리를 휘어잡고 있는 모든 일의 시작과 끝이, 즉 공간과 시간이 농담의 결로 나타나기 시작했다. 그 후 1992년, '빛'은 그녀의 종교인 기독교의 '사랑의 빛' '생명의 빛'으로 전환되고, 그리스도가 "나는 길이요 진리이며 생명이다" 라고 말씀하셨듯이, 기독교에서 '그리스도는 빛이요 생명'으로, 모든 것은 그에게로 귀속된다. 그리스도교에서 그리스도의 죽음에 대한 제사祭司의식인 '미사'의 핵심은 빛으로서의 전능全能한 하나님의 현현顯現이기에, 매일 미사는 이 땅에 빛이 시작되고 끝나는, 해 뜰 녘, 해 질 녘에 주어진다. 빛으로 인해 비로소 존재가 존재로 인식되고 빛의 소멸로 존재는 소멸되는 것이다. 유럽의 로마네스크, 고딕 성당의 스테인드글라스 창窓이 존재하는 이유도 그 빛의 신비에 있다. 그러기에 우리는 가톨릭을 '빛과 어둠'의 종교라고 말하고, 빛은 가시적인 빛이든 인식 상의 빛이든 인식을 위한, 즉 존재를 인식하기 위한 조건이다.

따라서 중세의 '천상도시Heavenly City'를 상징하는 성당, 다시 말해서, 로마네스크 성당의 구조는 성聖·속俗을 나누는 삼문三門과 예수님의 구속 사업을 완성하는 '십자가 형상'이요, 내부 십자가의 가로 세로가 모이는 그 상부에 종탑이 세워져 종이 울리면서 악惡을 물리치는 구조와 빛이 들어와 존재를 존재이게 하는 스테인드글라스 창窓으로 되어 있다. 우리 불교사찰의

입구에 있는 종鐘도 역할은 마찬가지이다. 예수의 항상 살아계심〔恒存〕, 즉 인간을 위한 죽음과 부활이, 즉 인류의 구원이 가톨릭 교리의 중심이다.

그녀의 관심 중 또 하나가 창窓인 이유도 창의 유무有無와 창을 어떻게 하느냐에 따라 빛은 다양한 모습으로 우리에게 다가와 존재를 다양하게 인식하게 하는 '빛의 신비' 때문인 듯 하다. 중세 성당의 빛의 삼원색인 빨강·파랑·노랑의 스테인드글라스 창을 통해 들어온 신비스런 빛은 대상을 신비롭게 존재하게 한다. 빛은 대상을 조화롭고, 찬란하게 보이게 하는 하나님의 또 다른 모습이다. 그러나 스테인드글라스는 색과 색 사이의 검은색 납선의 보조가 없다면, 그 아름다운 색유리의 조합으로 이루어진 신비한 초월의 힘을 잃는다. 우리 고려불화에서 아름다운 채색을 조화롭게 안정화시키는 것이, 먹선인 것과 같다. 그러므로 최근의 오숙환 그림의 먹의 농담과 여백 중 여백은 그러한, 삼위三位 중 또 하나인 그리스도교의 빛으로 이해된다. 여백이 오히려 하나님의 빛이요 기독교 신자로서의 신앙에 의한, 사랑의 빛에서 나온 것이요, 군사정권으로 이어지던 암울하던 우리 사회의 '구원 요소'로서의 빛이요, 그 후에도 어려운 시대를 살아가던 우리 젊은이, 특히 여성작가로서의 힘겨운 도정道程의 꿈이요, 이상理想이었을 것이다.

이 '빛'의 개념은 그녀의 연륜과 더불어 개념이 확대되었다. 빛으로 시작한 그녀의 주요 모티프는 바람·구름·사막이나 바닷가, 물가에서 만들어지는 모래무늬·창窓들을 통한 빛 등 다양한 모습으로 나타났다.

ii) 동양의 빛 – '자연自然'

동양화는 선善과 미美를 표현하고 악惡이나 추醜를 표현하지 않으며, 보편성을 추구한다. 따라서 아침, 낮은 그리나, 일반적으로 밤은 그리지 않는다. 빛과 어둠이 아니라 빛이 보편적이기에, 저녁풍경이나 밤 풍경은 남송南宋이나 원元시대 등 난세亂世 외에는 거의 없다. 그러므로 그녀의 〈휴식〉이나 〈시간과 공간〉(그림 10)에서와 같은 밤풍경은 동양화에서는 예외적이다. 그러나 그것은 L. 벤투리가 말하듯이, "어떤 주어진 예술작품의 방법이나 양식, 형식은 그것이 제작된 시간과 공간에서 통용되는 제 사상ideas을 지시"하는 만큼, 작가의 그 시대의 암울한 삶의 모습을 보여준 것일 것이다. 즉 그 시대는 우리에게 강하게 휴식을 필요로 하는 밤, 활동을 멈춘 밤을 필요로 했다. 그녀의 먹이 짙은〔濃〕이유, 그리고 더 짙어진 이유일 것이다.

'예술은 보편적'이라는 면에서 역사를 초월하지만, 반면에 또 역사에 참여하고 있다. L. 벤투리가 말하듯이, 예술가의 혼은 바로 형과 색 속에 표현되어 있다. 상술했듯이, 한국의 1979~80년의 어두운 혼란과 불안이, 그 후에도 지속된 혼란과 불안이, 볼링거에 의하면, 자연과의 부조화가, 그녀 및 화가들로 하여금 추상을 그리게 했으며, 〈휴식〉(그림 1)속에서 밤에 집집마다 들어온 전깃불, 즉 빛을, 휴식을, 희망을 하반부의 추상, 어둠 위에 얹어 구성하게 했다. 즉 희망을 불안 위에 얹어 구성했다고 생각된다. 이러한 밤 풍경이기에, 그녀는 오채를, 빛을 모두 수렴하는 수묵을, 담묵보다 농묵과 여백을, 윤곽선보다 수묵의 스며듦 현상을 택했고, 이러한 선택은 그녀의 인생 중 어려움이 나타날 때마다, 흑백대비의 강도로 조정되기는 하지만, 점점 규칙화되었다. 흑백 대비나 왕유의 파묵破墨에 의한 여백과 발묵潑墨이 강조되는 것도, 동양철학이 서양철학의 신神 추구의 이성 위주보다 일찍부터 이성理性과 아울러 사단칠정四端七情 등 감정의 세계를 인정했던데 기인한다고 생각된다. 우리가 인간인 한 인간의 저변의 감정은 희석될 수도 있으나 제거되기는 어렵기 때문이다. 석도石濤에 의하면, 신神이 아니라 영靈이 주도하기에, 선線보다, 붓〔筆〕보다 먹이 선택되었던 것이다.

② '시공간'의 의미 – '자연성'과 '개방성'

서양화는 캔버스 자체 내에서 완결을 지향하므로 캔버스에 한정된 '폐쇄공간'이고, 삼차원인데 반해, 동양화는 화폭이 상하좌우로 확대되는 '개방공간'이요, '자연공간'이며, '확대공간'이기에, 곽희의 삼원법 중 심원深遠에서 보듯이, 사차원적이다. 즉 시간을 품고 있다. 자연을 그대로 품고 있다.

그런데 해방 이후 서양문물의 대거 이입은 지금 우리로 하여금 통합적인 개념으로 이해되던 전통적인 시공간 대신, 서양의, 그리스 이래 '존재의 양태'인 '범주範疇' 개념으로서의 시공간, 즉 나움 가보Naum Gabo[5]처럼 미술도 삶이 구현되는 유일한 양식인 공간·시간이라는 형식에 의해 구축되어야 할 것이라는 생각을 갖게 했다. 그러므로 고구려 벽화에서 종적縱的으로 중첩되는 산이나 횡적橫的으로 이어지는 연산連山이 함께 나오는 동양화의 시공간 개념에서 오는 높이·깊이나 폭幅은 사라졌다.

5) 나움 가보(Naum Gabo, 1890~1977) : 러시아 구축주의 미술가, 조각가.

그녀의 시공간은 다음과 같은 몇 가지 틀[定型]로 나뉘지만, 주로 자연이 만들어내는 요소들로, 그녀가 세상을 보는 눈에서 출발한다.

그녀의 바람·구름·물이 만들어내는 모래무늬(〈날으는 새〉〈구름 끝자락〉〈바람〉)는 시간을 공간에 기록하고 있는 것, 즉 거대한 자연의 호흡을 새기고 있다. 그녀는 그들 요소들을 통해 '자연'이 우리의 하루하루의 삶의 흔적들을 그려낸 듯한, 그 넓디 넓은 공간의 '침묵의 소리를 보내고 있는 자연과 끝을 알 수 없는 우주의 움직임'을 표현하고자 했고, 바람이나 구름으로 뒤덮힘 속에 자연의 감추어진 용솟음치는 힘, 즉 정적靜的이면서도 역동적인, 웅장하면서도 섬세한, 우주의 힘과 그 오묘한 조화를 말하고자 했다. 바람이나 구름, 모래무늬 등은 부감법으로 그림 하반부(그림 2)나 그림 전면全面(그림 4)에, 또는 그림의 왼쪽 일부(그림 3)에 나타나고, 빛이 중심을 가르기도 하는데(그림 10), 화면을, 마치 칼로 가르듯, 세로로, 사선으로, 둥글게, 소용돌이로 화면을 뒤흔들기도 하지만(그림 12, 13), 오랜, 혹은 짧은 시공간이 만드는, 또는 만든 자연의 결[理]과 그 법칙을 이해함으로써 인간의 희로애락과 상관없이 의연히 또는 인간에게는 폭발적인 두려운 힘으로 존재하는 자연을 표현하고 있는 듯한 느낌을 받는다. 그녀의 그림 중 가장 많이, 지속적으로 등장하는 모티프인 모래사막의 모래물결의 파동이나 바람은 자연의 힘과 움직임, 시간이 가져다 주는 공간의 엄청난 변화 등이 그대로 그림 의 상하上下로, 또는 좌우左右로 지속되어 그림을 뚫고 밖으로 나갈 것 같다. 확대공간이다(그림 4, 5). 북송 산수화 속의 인물처럼 '나는 그 대자연 속의 미세한 인간이 아닌가' 하는 생각이 들게 한다. 그녀가 그림을 일逸한 '결' 외에 또 변격變格으로, 향香으로 태운 한지를 일부만 겹쳐서 표

그림 4 〈천지〉, 459×150㎝, 한지에 수묵, 2012

그림 5 〈천지〉, 270×80㎝, 한지에 수묵, 2012

구를 하거나, 마치 우리가 유리창을 통해 밖을 보듯이, 천정에서 공간에 투명하게 거는 이유도, 동양화가 서양화의 시공간같이 화면 안에 그치는 것이 아니라, 화면 밖으로 확대되는 동양의 전통적인 시 · 공간, 즉 개방공간의 표현이기 때문에 가능하다. 그 공간은 화면 밖으로 그 '결'을 통해 또는 바람에 의해 계속 확대되어 간다.

오숙환의 2012년의 대작 〈천지天地〉(그림 4, 5)는 이러한 의미에서 대작이 갖는 '크기〔大〕', 자연과 내가 하나가 된 '몰아沒我의 경지'를 보여준다. 〈천지〉는, 마치 연운으로 둘러싸인 백두산 꼭대기 천지에 먹의 농담으로 필세筆勢에 의한 폭풍이 휘몰아치는 듯한 모습을 부감법으로 내려다 본 모습인 듯하다. 모래 무늬가, 천지가 바람에 춤을 춘다. 산수화에서의 '거유居游'의 경지에서의 '유游'가 『설문해자說文解字』에 의하면, 깃발이 바람에 따라 펄럭이는 것 임을 생각하면, 즉 깃발이 온전하려면 바람에 따라 움직여야 온전할 수 있듯이, 우리도 자연에따라 움직여야 우리가 보존된다.

전통 산수화가, 크기면에서 인간의 인식을 넘어선 '대산大山' '대수大水'의 '대大'를 그리기 위해 대산을 연운煙雲으로 허리를 차단했듯이, 오숙환의 〈천지〉(그림 4, 5)에서의 시공간도 나움가보식 시공간이 아니라 전통적인 동양화의 '대大' 개념을 따라 중앙의 천지의 물은 왕유의 파묵, 즉 여백으로, 마치 그 밖의 (왕유의 파묵인 그리지 않은)연운과 이어져 〈천지〉는 신비한 공간이 되었다.

그러나 30여 년의 그녀의 주제인 '빛과 시공간'은 그간의 그녀의 삶을 반영해 계속 변화했다. 초기의 그녀의 그림은 밖에서 미적 거리를 갖고 관조하는 그림이었다가, 최근에 올수록

그림 6 〈빛과 시공간〉, 250×180㎝, 한지에 수묵, 1995

"화선지에 먹이 스미고 번지고 담고 내뱉는 모든 느낌들이… 자연을 닮았다." 즉 자연과 작가는 하나가 되었다. 그러므로 오숙환의 그림은 '자연을 그리는 것이 아니라 자연의 저 깊은 내면의 질서를 좇아' 끊임없는 '움직임으로 시작되어 움직임으로 완성되는 하나의 진행 현상'으로, 자신의 사유와 감정의 강약强弱ㆍ심천深淺에 따른 그 '움직임이 스스로 생명을 획득하는 자연을 닮은 오토마티즘의 세계'[6]가 되고 있다. 다시 말해서, 작가가 "고요함과 은밀함, 깊은 바닥에서 우러나오는 반향, 먹이 그렇게 잦아들면서 안의 세계를 꿈꾼다. 그러나 먹은(발묵潑墨으로) 무한한 깊이로 침잠하면서도… 화면에 표상되는 형상의 의지 못지않게 뒷면에 감추인 또 하나의 꿈을 배태한다."[7] 〈천지天地〉(그림 4, 5)는 격동 속에서 자연이 되었다. 작가 자신, 또는 보는 우리〔觀者〕도 먹이 종이에 스며들어 침잠하는 깊이 속에 동참하면서 그 내밀한 진행 속에 '피아彼我일치'를 넘어서 붓과 먹과 종이가 만들어 낸 놀라운 융화과정의 결과 '몰아沒我에서의 자연'이 되었다.

이러한 모래물결(그림 6)과 구름과 바람이 어울린 2012년의 〈천지〉(그림 4)와 바람과 연운이 더 심해져 격해진 〈천지〉(그림 5)등 대작大作의 근원은 아마도 정선鄭敾의 〈통천문암通川門巖〉(그림 7)이나 〈만폭동萬瀑洞〉같은 작품에서의 강한 '세勢'일 것이나, 정선이 세勢를 선으로 완성했다면 오숙환은 먹, 즉 발묵과 모래물결의 '결'로 완성했다. 그러나 동기창董其昌의 '상남폄북설尙南貶北說'의 남종화를 숭상하는 '상남尙南'의 근거는 문인이었고, 그 문인은 남종화의 종주宗主인 왕유였다. 왕유는 중국 회화사에서 남부 중국의 산수를 그리는데 필수인 피마준披麻皴의 시조始祖요, 수묵 선염渲染의 시조이며, '그리지 않는' 파묵법破墨法의 창시자로, 마치 불가佛家

6) 오광수, 이중섭미술상 수상 기념전 글, 2012.11.
7) 앞의 글.

의 돈오頓悟같은 작가이다. 이러한 왕유의 문인화의 기법들은 북송에서 강남江南의 산을 상사相似하게 그린〔寫〕 동원董源과 거연巨然으로 이어지면서, 각획刻畵의 습관을 벗어버리고 묵염墨染으로 나타났다 없어지는 운기雲氣의 변멸變滅하는 형세로 이어졌고,[8] 그 후 이미二米, 즉 미불米芾과 미우인米友仁으로 이어졌다. 동기창이 "화가의 오묘함은 전부 연운이 변멸하는 중에 있다"고 말하면서[9], '연운변멸煙雲變滅'의 근거가 미우인의 '운산묵희雲山墨戲'라고 하나, 그 근원은 역사를 거슬러 올라가면, 북송 때, 북중국의 대산大山의 '大'를 표현하기위한 모티프였던, 그리지 않고 화면을 여백인 채 그대로 두는 파묵에 의한 연운烟雲이 문인인 왕유의 연운이었음을 밝혀 자기 고향인 남부 중국 산수화의 오묘함의 표현의 전거를 밝혀냈다.[10] 조선왕조 18세기 남종화의 오묘함도, 피마준과 미점米點, 연운, 특히 왕유와 미불이 사용했던 산수의 '숨기고 가림'인 '장로藏露' '은현隱現' 법인 왕유의 파묵의 연운에 있다. 예를 들어, 18세기 남종화인, 겸재의 〈인왕제색도仁王霽色圖〉(그림 8)의 오묘함도 남종화의 파묵에 의한 '연운변멸'에 있다. 바위

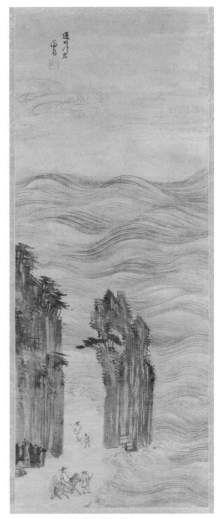

그림 7 겸재 정선. 〈통천문암通川門巖〉, 53.4×131.6 ㎝, 한지에 수묵, 간송미술관 소장

산〔岩山〕인 인왕산의 운기雲氣는, 역사는 그 시대에 큰 비가 온 뒤였다고 하기는 하나, 얼마나 더웠기에 그러한 연운이 생겼는지 그 연운은 실로 대단하다.

8) 董其昌, 『畵旨』上 42 : "董北苑僧巨然. 都以墨染雲氣, 有吐吞變滅之勢."
9) 앞의 책, 上 2 : "畵家之妙 全在煙雲變滅."
10) 앞의 책, 上 39 : "구름에 싸인 봉우리와 돌자취에서는 아득히 천기가 나오고, 붓을 움직이는 구상〔思〕의 종횡무진함은 조화에 참여하고 있다〔雲峰石迹 迴出天機. 筆思縱橫. 參乎造化〕."

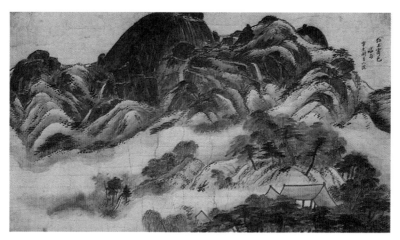

그림 8 겸재 정선, 〈인왕제색도仁王霽色圖〉, 79.2×138.2㎝, 한지에 수묵水墨, 1751, 국보 제216호, 삼성미술관 Leeum 소장

서양미학에서도, 벤투리는 종래의 미학자나 미술사학자가 '예술을 생성과정으로, 예술가의 개성의 재구축으로 이해'하지 못했기 때문에, 과거의 예술도 현대의 예술도 이해하지 못했음에 주목하면서, 과거의 예술은 우리시대부터 역逆으로 거슬러 올라 가야 이해할 수 있다고 주장한다. 그러므로 벤투리는 과거의 예술을 보도록 가르치는 것은 우리 시대의 예술체험이므로, '예술을 생성과정으로 이해'하고 예술가의 체험에 참여한 19세기의 프랑스의 대표적 비평가, 보들레르를 높이 평가한다. 그녀의 〈천지〉 두 작품은 제작 당시의 감정으로 생성된 것으로, 모래물결과 왕유의 파묵의 구름이 격한 감정으로 요동치고 격렬한 움직임, 세勢로 합쳐졌다. 겸재의 남종 산수화인 〈인왕제색도〉같은 파묵의 연운 표현이 고요하나 격한 내적 표현이 포함되었다면, 오숙환은 격한 감정을 조금 더 동적動的인, 격한 바람에 의한 구름의 움직임, 세勢로 바뀌었다고 할 수 있다. 〈그림 5〉에서는 천지를 둘러싸고 있는 운기雲氣 속에 모래 물결의 봉우리만 남은 것 같다. 오숙환의 최근 몇 년의 그림은 이러한 연운변멸煙雲變滅을 바람의 세勢 있는 구름의 형상으로 표현한다. 즉 한편으로는 자연의 '대大'를 이러한 '장로藏露' '은현隱現'을 통해 표현하면서, 다른 한편으로는 그녀의 격한 감정을 발묵의 세勢로 표현한 남종화적 색채가 짙다.

3) 모티프―모래물결 · 바람 · 구름과 별 · 창窓―의 투명성과 명리明理

오숙환의 그림 중 주요 모티프요, 회화 언어는 '모래물결, 모래 언덕'과 '바람風'(〈바람〉

그림 9 〈천지 2〉, 459×150㎝, 한지에 수묵, 2012

(1991), 〈날으는 새〉, 〈바람꽃〉(1992)〕과 '구름'〔〈구름끝자락〉(1992)〕, 천공天空을 표현하는 향香으로 한지를 태워 만든 '별' 등이다. 이들은 1992년 이래 지금까지 꾸준한 변모를 보이면서도 하늘〔天〕이나 강물〔水〕처럼 '투명'하다는 특징을 보이는 동시에 '모래물결, 모래 언덕'의 결〔理〕의 파악인 '이치〔理〕의 이해〔明理〕'가 나타나 전통적인 성향을 보인다. 그러나 이 네 가지 모티프는 각각 또는 몇 가지가 합쳐져 나타나기도 한다(1999, 2005). 전자의 경우, 모래언덕 모티프 하나가 그림 전면前面을 차지하는가 하면(1995, 1999, 2012, 그림 6과 14), 구름 모티프와 농담의 모래언덕 모티프가 뒤얽혀 그림을 구성하기도 하고(그림 9), 그것에 바람이 추가되기도 하며(그림 5) 전면으로 확대된 그 모티프를 백白의 선이 마치 지평선처럼, 또는 새벽 빛처럼 어두운 하늘과 희미하게 드러나기 시작하는 모티프를 그림 상하로(그림 10), 또는 세로나 사선으로 나누기도 하면서(2004), 작가의 화의畵意에 따라 이 네 모티프를 자유자재로 활용하기 시작했다. 혹은 각각 농색濃色이나 담색淡色으로 된 모래물결이 그림을 좌우로 나누기도 한다. 그러나 2005년부터는 이들 모티프들이 각자 그려지기보다 둘 또는 세 개, 네개가 융합되다가 2012년 〈천지〉에서는 모래물결, 바람, 구름이 완전히 하나로 융합되기도 한다. 네 개가 합친 경우, 구멍이 뚫린 한지가 여러 장이 겹쳐지기도 하고, 또는 부분 부분이 겹쳐지기도 하면서 하나가 되었다. 한

그림 10 〈시간과 공간〉, 54.5×42㎝, 한지에 수묵, 2004

지가 흡수성이 많은 화선지로 대체되고, 먹색은 인쇄잉크처럼 윤기나는 흑색이면서 창窓의 효과처럼 투명해지면서, 모래 물결 역시 먹색의 투명한 농담으로 뚜렷한 파동이 강조된다. 모래 물결 속에서 이들이 하나가 되었다. 이는 유리창, 즉 창의 투명성인 모티프가 모래물결에도 적용된 것으로 보인다. 이들 모두는 화면 위에서의 '자연'의 실험으로 보인다.

더구나 2007년 이후 농묵과 여백의 구름, 바람같은 모티프가 담색淡色 화면으로(〈빛과 시공간〉), 또는 먹색이 짙어져 폭우 속처럼 캄캄한 흑색으로 얽혀 있기도 한데(〈천지〉(그림 5, 9)), 후지(〈천지〉와 〈천지 2〉)는 2011년 12월 그녀의 남편, 박제근의 죽음으로 모래물결이라는 주主 모티프 속에 바람(風), 먹구름 모티프가 혼입混入되면서 그녀의 풍진사風塵事 세속에서의 감정을 말하는, 짙은 불투명한 먹색 속에 강한 세勢있는 휘몰아치는 바람과 구름같은 것이 합쳐지면서, 강한 '세勢' 속의 운동성이 강하게 몰아치고 있다. 이는 그녀의 커다란 슬픔으로 인한 격한 감성적 몰입의 표출表出이라고 볼 수 있다.

4) 표현의 특징

① 역설적인 왕유의 '파묵'·'선염渲染'과 '간솔簡率'·'약졸若拙', 正·反·合에 의한 표현

오대말 송초의 형호가 "수묵은 당唐에서 일어났다(如水暈墨章興吾唐代)(『필법기』)"고 말했듯이, 당唐시대에 일어난 수묵은 왕유의 파묵과 수묵선염의 개발, 왕묵王墨(또는 王默)의 발묵潑墨의 개발, 산수·수석화樹石畵 화가로 먹이 흘러 떨어질 정도의 흥건한(淋漓) 장조張藻 등, 용묵用墨의 표현법은 극에 달해, 형호가 '묵墨'을 자신의 비평기준인 육요六要중 제육요第六要에 둘 정도로 당唐 시대에 이미 그러한 수묵의 용법은 보편화되고 있었다. 형호荊浩의 '육요六要'의 순서에서 보듯이, 그러나 중국회화에서는 항상 필법筆法이 묵법墨法보다 위에 있었고, 선이 색위에 있었다.

당말唐末의 장언원에 의하면, 당唐의 그러한 상황은 이미 당唐 시대의 그림이 형사形似보다, 기운氣韻으로, 입의立意로, 오도자의 그림에서 보듯이, 고개지의 속도와 일세逸勢로 돌아갔고, 그것은 그 후에도 지속되었다. 더욱이 회화사는 왕유가 피마준披麻皴을 창안하고, 이사훈·이소도가 소부벽준小斧劈皴을 창안하였으며[11] 왕유가 그리지 않는 파묵破墨을 개발하고, 그 위에

11) 이것은 아직 미술사상 논쟁중이다.

오도자의 수묵과 전자건 - 이사훈의 채색선염을 종합해 수묵선염澁染을 창안함으로써, 형사形似가 기본이면서도 이제는 대상의 물성物性과 입체성을 용묵用墨의 선염에 맡겨 간단한 수묵만으로 선선線은 물론이요 색과 입체를 겸비한 수묵선염의 문인화의 시대가 열리게 되었음을 보여주고 있다. 북송 대의 산수사대가山水四大家가 모두 문인으로, 수묵 산수화가임이 그것을 증명하고, 그들로 인해 산수화는 북송시대에 고도로 발달했고, 문인 산수화의 발달은 그 후 원말 사대가·명明으로 이어져 극점極點에 도달하게 되었다.

특수를 그리는 서양과 달리 동양의 수묵화에서는 하늘과 땅은 너무 커서〔大〕그리지 않으며, 낮이라든가 빛이 비추이는 부분인 길〔道〕, 산속의 폭포나 샘〔泉〕, 눈이 그친 '설제雪霽'같은 경우, 눈이 온 부분은 그리지 않는데, 이것이 왕유의 파묵법이며, 비온 뒤, 눈온 뒤 산 위의 하늘은 오히려 먹빛, 색으로 칠한다. 문인화가들의 시대가 열렸기에 역설은 보편화되었다. 한국의 경우에도 겸재의 〈금강전도金剛全圖〉(그림 11)는 산봉우리 윗 부분의 푸른 하늘이나 하단부 구름 위의 푸른색은 오히려 '푸른 하늘'을 강조한 동시에 산 위의 푸른색과 하단의 구름 위의 푸른색으로 동·서양에서 이상세계를 표현하는 원형을 만들고, 수직준垂直皴[12]과 미점米點, 선염으로 이미 어떤 의미에서는 정형定型의 금강산이 완성되었다. 금강산이 이상세계가 된 것이다. 중국 남종화의 응용이다. 중앙의 원형의 금강산이, 왼편 아래

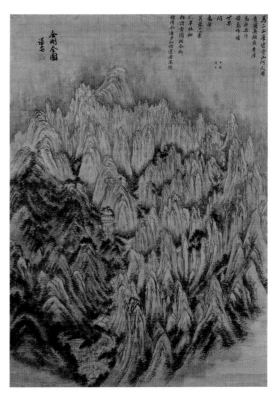

그림 11 겸재 정선, 〈금강전도金剛全圖〉, 종이에 수묵 담채, 94.1×130.7㎝, 1734, 국보 제217호, 삼성미술관 Leeum 소장

12) 겸재 정선(1676~1759)이 창안한 준법. 중국 화보에서 발전되었으나 겸재가 금강산의 진경산수의 표현을 위해 예리한 필선을 수직으로 죽죽 그어 내려 나타낸 준법이다.

그림 12 〈날으는 새 2〉, 54×76㎝,
한지에 먹·채색, 1992

그림 13 〈바람〉, 134×230.5㎝, 한지에 수묵, 1991

의 먹, 미점米點, 음陰의 산과 오른편의 선, 즉 수직준에 의한 금강산이 그려짐으로써 필筆과 먹(墨), 음과 양이 어울린 이상향이 돋보인다. 이것은 아마도 겸재의 남종 산수화의 '변變'적인 특징일 것이다.

그러나 오숙환의 〈천지〉는 구름은 있으나 먹구름이다. 연운이 짙어 그 구체적인 형상이 보이지 않는, 발묵의 수묵만이요, 중앙의 원형은 왕유의 파묵이요, 여백이고 천지의 물이다. 나머지는 왕유의 파묵에 의한 구름뿐이다. 중요한 부분은 모두 파묵이다. 그러나 그녀의 그림에서는 팽팽한 긴장감만 있을 뿐 '변'적인 동양적인 여유는 발견되지 않는다.

동양의 수묵화는 인식할 수 있는 것은 생략하는 경우가 많다. 수묵이 수묵의 역할을, 또는 그 이상을 충실히 수행하는 것은 칠해지지 않은 여백이 있기 때문이고, 겸재의 〈인왕제색도仁王霽色圖〉(그림 8)가 뛰어난 명품名品인 것 역시 화면 중간의 큰 비가 온 뒤의 경색景色인 반원형의 '제색霽色'을 왕유의 파묵인 여백으로 표현해 이 부분이 상반부의 강한 농묵의 암산을 저지하면서 비온 뒤, 비에 젖어 바위가 주는 강한 긴장감을 이완시키는 한편 대비를 강화하고 있다. 조선조 중기 유덕장의 〈설죽雪竹〉에서의 대나무 잎 위에 얹혀 있는 눈도, 오숙환의 〈날으는 새〉(그림 12)에서의 '난다'는 것의 속도있는 선線도, 〈바람〉(그림 13)의 속도있는 일세逸勢의 소용돌이 바람도 화폭 그대로 여백으로 남겨져 있는 왕유의 파묵에 의해 강한 세勢를 표현한 것이다. 당唐, 왕유王維에서 시작되어 문인화를 통해 전승된, 표현이 위주인 동양화에 표현을 안하므로써 표현하게 되는 이러한 역설의 파묵破墨은 사실상 기技의 극점이요, 역설의 극極이고, 왕유의

수묵선염 역시 선線 위주인 중국회화에 간단한 용묵으로 입체적인 효과를 가능케한 또 하나의 '반反'적인 역설이다. 그후 왕유의 수묵선염은 그 간단한 표현기법으로 인해 문인들에게 전수되면서 중국회화의 기저基底가 되었다. 이러한 역발상이 아마도 동기창으로 하여금 명대의 절파浙派의 극성스런 유행을 꺾을 수 있다고 생각해, 문인화를 기준으로 산수화를 남북종화로 나누면서 왕유를 남종화의 종주宗主로 삼았던듯 한데, 과연 명말에 오파吳派인 문인화 시대를 열게 했음을 물론이요, 청대에 남종 산수화가 관학화官學化됨으로써 절파浙派의 유행은 중국 화단에서 사라지게 되었다. 또 북송시대에 문단의 영수인 구양수가 표현에 필수인 기교[巧]를 습득한 후 기교를 버리고 오히려 어눌함[拙]을 높이 평가한 것도 역설로 표현을 극화極化한 것으로, 북송의 사실주의가 끝나고 그 후 남송의 목계牧谿의 여섯 개의 감[柿]을 그린 〈시도柿圖〉나 양해梁楷의 〈이백행음도李白行吟圖〉에서 보듯이, 그림이 익을수록[熟] 간솔簡率해지고, 어눌해지면서[拙] 여백의 효능이 더 높아지는 생필화省筆畵, 소소疎한 그림의 탄생을 예고하고 있다.

헤겔은, 미술사는 정正·반反·합合으로 발전한다고 말한다. 그 경우 합合은 또 다른 正이다. 서양 낭만주의는 고전주의의 반反인 낭만주 작가, 프리드리히[13]의 작품에는 저녁, 석양, 폐허도 나타나고 들라클로와Delacroix의 작품에는 고통이 나타난다. 그러나 동양화에서는 계절에 가을, 겨울 경치는 나타나나, 악과 추醜가 없기에, 프리드리히나 영국 정원같은 시간의 모습, 폐허의 모습은 없다. 오숙환의 그림에서는 표현상 정正과 반反이 동시에 나타난다. 표현에 전통적인 수묵화와 여백의 의미 및 그 역설적 효과가 동시에 나타나고 있다.

한국 수묵화의 전통이 사라지고 있는 현대, 오숙환의 '빛과 시간·공간'은 오히려 복고復古가 창신創新이 된 당唐의 오도자吳道子, 왕유王維를 닮았다. 오숙환의 그림에서는 표현된 곳도 중요하지만, 최근에 올수록 표현되지 않은 공백, 여백인 '백白'의 그림 내에서의 역할이 더 커지고 있다. 그러나 다른 한편으로 전통회화에서의 평담平淡이나 선線 중시는 그녀의 그림에서는 선이 농담과 속도의 세勢로 표현되고 있다.

〈구름 끝자락〉〈날으는 새〉(그림 12) 〈바람〉(그림 13)에서의 색은 오히려 오채를 겸비한 수묵이나 여백과 괴리되고 역행하는 면모를 보인다. 용필의 속도와 동세動勢가 더 강해지면서

13) 카스파르 다비드 프리드리히(Caspar David Friedrich, 1774~1840) : 1798년 이래 독일 드레스덴에서 활약했고, 1816년 그곳의 미술학교 교수가 됨. 독일 낭만주의 회화의 대표적인 작가.

작품의 중심인 중앙이 텅 비었다. 그녀의 국전 대상작 〈휴식〉은 추상화라고는 하나, 아래에서부터 위로 읽는 동양화의 독화법讀畫法을 따라 읽어 보면, 그림은 가로로 세부분으로 나뉜다. 조그만 불빛이 모여 불빛이 가득한 중경中景 부분이 주主이나 중간에 있는 하반부의 검은 큼직큼직한 구획의 소疎한 표현과 크기는 그 조그만 빛 하나 하나를 우리와 멀리 떨어진, 아득한 정경으로 만든다. 우리에게 중경中景의 규격화된 그 빛들은 휴식이 얼마나 소중하고 편안할 것인가?를 생각하게 하지만, 그러나 규격화된, 작고 밀집되어 있는 빛은 빛이나 편안하지만은 않다. 저녁, 밤의 휴식이 없다면 인류는 존재하지 못할 것이다. 어둠, 밤은 아침을 예상하게 하고, 그 휴식은 우리를 다시 생동하게 만든다. 역逆으로 어둠, 밤이 없다면, 우리는 빛, 낮의 편안한 휴식의 고마움을 모를 것이다. 조그만 빛 하나 하나는 왕유의 파묵법에 의한 역설적 표현으로, 빛, 그 여백이 우리를 조금이나마 숨쉬게 한다. 커다란 검은색의 하반부의 기하학적인 구획과 상반부의 검은 산이 음陰으로, 대大로 우리를 긴장하게 하지만, 현실은 중간부분이 아니라 상반부, 하반부이고, 이상理想은 이 조그마한 백白인 양陽의 중간부분이다. 세상은, 그림은 그 조그만 빛들인 양陽이 주도하는 것 같으나 내용상으로는 사실상 음陰이 주도해, 70, 80년대 한국 추상화는 한국의 어두운 상황의 무의식적 표현이라고 할 수 있다.

② 법고창신法古創新 – '자연'의 파동

오숙환의 수묵화 또는 수묵 담채화의 특장特長은 농담의 먹이 화선지 위에서의 스밈, 번짐, 중첩으로 인한 깊이·넓이를 확보하거나 필세筆勢와 속도를 이용한 것이지만, 전통산수화가 아니라 추상적인 산수화라는 점이다. 그녀의 '자연' 그림은 동양 산수화의 삼원법중 평원平遠과 심원深遠의 역할을 선線이 아니라 먹의 농담과 중첩, 발묵으로, 또 전체를 볼 수 있는 부감법

그림 14 〈빛과 시공간〉, 화선지에 먹, 128.5×62cm, 2007

俯瞰法(그림 4, 5, 9)으로 수행하고 있다. 그녀의 '모래물결' 표현의 먹의 농담 수법은 최근에 올수록 농濃은 더욱 농濃하게, 그리고 투명해지면서 중첩되어, 마치 새벽빛이 어둠을 뚫고 투명하게 보이듯이, 농묵濃墨 속에서도 그 결이 보인다. 동양화의 또 다른 평담平淡, 농묵이 짙어지기는 했으나 투명한 먹색의 창조이다. 농묵을 주로 쓰는 추상화이다. 농담의 먹의 중첩, 그리고 먹의 층차層次에서, 오히려 바람이, 속도가 느껴짐은, 동양화에서 많이 쓰는 장지가 아니라 스밈이 좋은 화선지인 경우, 기技는 더 어렵지만, 표현 효과는 더 탁월하다(그림 14). 그녀가 화선지를 택한 이유일 것이다.

그런데 창窓같이 투명하게 또는 창호지에 비친 그림자 같이 보이는 먹의 모래물결은, 마치 일본 가가미진자鏡神社 소장所藏 고려불화, 〈수월관음도水月觀音圖〉에서의 투명 사라紗羅 효과 같이 이중적인 상승효과를 낸다.[14] 즉 희면서도 투명한 사라에 있는 금빛의 극락조極樂鳥[15]가 그 어두운 먹의 암반을 배경으로 날개를 좌우로 쫙 펴고 상승上昇하는 그 리드미컬한 움직임이 이중적으로 관세음보살의 뜻〔意〕을 더 깊이 부각시키는 효과를 갖고 있어 한韓 · 중中 · 일日 불화중 최고이듯이, 두 점의 2012년의 〈천지〉처럼, 투명한 먹과 투명하지 않은 먹물이 담한 모래 물결이나 담색淡色의 바람에 날리는 듯한 두 점의 그림이 대련對聯이 될 경우, 이제는 모래물결 사이로 보이는 여백이 또는 담색의 먹이 오히려 시커먼 농색濃色의 먹색을 완전히 장악한다. 2005년부터 먹색의 장악은 휘몰아치는 '세勢', '동세動勢'로 바람처럼, 구름처럼, 화면 구석구석까지 침투하고 있다.

③동動 · 정靜과 일세逸勢

시간이 갈수록 그녀의 그림은 모래 물결처럼 구상인 듯 하나, 추상화 · 복합화되고 있다. 새벽에 석굴암 부처님에게 비추이는 빛의 신비를 보기위해 한국의 많은 사람들이 토함산을 오르듯이, 그녀는 새벽빛 같이 "가장 어두운 것과 밝은 것이 만났을 때의 시각적 충돌, 그 순간 '반짝' 하는 그 무언가를" 시커먼 농묵濃墨과 담묵淡墨으로 눈부신 빛을 표현한다(그림 10, 14).

14) 전체 그림은 본서, 第一部 개인전 평론, 第三章 박사청구전, 「신학 ┃ 장인기(匠人氣)에 바탕한 역설적 생명의 기구(祈求)」 중 〈그림 6〉 참고.
15) 위 평론 〈그림 6〉 극락조 부분도 참고.

빛은 어떤 빛이든 우리에게는 기쁨이요 '존재'를 '아름다운 존재'로 변모시킨다. 새벽빛은 미미하나 빛은 가장 깊어 대상을 뚜렷하게 보이게 하고, 어둠을 열기 때문에 가장 인상적이요, 저녁빛은 레오나르도 다 빈치가 말하듯이, 보편적이기때문에 아름답다. 이러한 현상은 그녀의 작품 도처에서 발견된다. 과연 빛을 아는 작가요, 그러기에 '그녀는 빛을 그린다'고 말하는 것일 것이다.

북송 말의 서화가요 감식가인 미불米芾은 나이 40세가 되어야 화선지 전지 크기를 사용해도 된다고 말했다. 그녀의 나이 40세 즈음의 작품 〈바람〉(1991) 〈구름 끝자락〉(1992) 〈바람꽃〉(1992) 〈아침안개〉(1993) 〈날으는 새〉에서는 나이답게 동적動的인 '세勢'가 폭발적이나 일세逸勢는 아직 없다. 어떤 광풍狂風이 던져졌다고 말할 수 밖에 없었다. 원래 '일逸'이란 일상적인 궤도인 '상궤常軌에서 벗어남'을 뜻하므로, 회화사에서는, 당唐에서 처음 나타난 일품逸品은 제4품이었다. 그러므로 묘사선描寫線에 굵고 가는 비수肥瘦가 있고, 빠른 속도인 쾌속快速으로 물物의 양감量感까지 표현할 수 있었던[16] 일세逸勢 작가인 오도자는 형사形似를 존중하면서도, 형사보다 기운을, 세勢를 더 중시했다. 그러나 북송대에 문인화의 발달의 결과, 그 일적逸的인 독특한 본질파악이 작품에서 논리화되면서, 북송의 황휴복黃休復(1001년 前後 在世)에 이르면, 일품은 일逸 · 신神 · 묘妙 · 능품能品으로 최고의 품등이 되었다. 이것은 중당中唐 이래의 문인들에 의해 지속적인 작품 제작과 화론으로의 논리화 작업이 북송北宋까지 이어졌고, 그 결과를 북송의 문인주도 화단이 인정했음을 말한다. 이제 문인화가들은 기技를 넘어 그 무언가를 보기 시작했던 것이다. 장언원이 『역대명화기』 모두冒頭에서 그림을 정의하면서, 그림의 위계를 육경六經과 같게 본 것도 그림의 이러한 공능功能을 미리 예기한 것이라고 생각된다. 그러므로 현대의 화가들이 일품, 더 나아가 일세逸勢를 이해하기는 힘들다. 특히 동양화에서는 서양화와 달리 일찍부터 감정이 인정되어 왔으나, 미불이 극찬한 동원의 '평담천진平淡天眞'에서 보듯이, 중국인, 더 나아가 동북아시아인의 목표는 극도로 자제된 인간이 어쩔 수 없이 갖게 되는 감정만 용인되었으므로, 한족漢族으로서는 어려운 시대였던 원말元末이나 명말청초明末淸初의 문인화에서조차 동원의 평담천진이 목표가 되었을 정도로, 감정은 역사상 고도의 수양에 의해 자제되어 왔다.

16) 鈴木敬 著, 『中國繪畵史』 上, 1981(昭和 56년), 東京, 吉川弘文館, p.66.

그러나 그녀의 최근의 〈빛과 시공간〉 작품들에서는 40대에서의 일세적 요소가 전면으로 확대되고, 2010년대로 오면, 가정적인 아픔을 통해 대상에 대한 일적逸的 해석이 깊어지며 같이 호흡하고 있음이 느껴진다. 즉 〈천지〉(2012)에서는 '결'과 먹의 거친 숨결이나 붓의 속도, 흑백의 대비에서 오는 과감함이 보이고, 〈대지의 시적 호흡〉Ⅰ, Ⅱ에서는, 마치 진한 인쇄잉크로 그린 듯, 결이 꺾이고 합쳐지면서 겸재의 〈정양사正陽寺〉(간송미술관 소장)에서 보듯이, 연못에 비친 듯한 산의 모습 같거나(〈대지의 시적 호흡Ⅱ〉, 2010), 대지 위에 툭 던져진 듯한 느낌이고(〈대지의 시적 호흡Ⅰ〉, 2010), 〈주의 자비가 봄비같이〉Ⅰ과 Ⅱ는, Ⅰ이 정적靜的이라면 Ⅱ는 빛이 소용돌이처럼 쏟아지는 듯, 해석이 깊어지며 내면화되고 있다. 같은 주제의 표현도 그 주제가 우리에게는 조그마한 것 같지만, 작가에게는 그것이 이 세상을 살게 하는 그녀 나름의 단초를 제공하고 있다.

5) 새로운 추상 산수화

오숙환의 〈천지〉〈하늘, 그리고 땅〉, 〈대지의 시적 호흡〉〈주의 자비가 봄비같이〉〈구름 끝자락〉〈아침 안개〉〈바람꽃〉〈날으는 새〉〈바람〉과 같은 그림 제목에서 보듯이, 그녀는 천지, 대지, 천지 속의 구름, 안개, 바람 등 '항상된 형태'인 '상형常形이 없는 존재의 움직임'이 시간에 따라 나타난 결(理)을 파묵과 발묵이라는 먹의 흑백黑白, 즉 음양陰陽으로 운용한다. 그들의 동적動的인 '세勢'나, 바람과 같은 '속도'를 동양화의 붓과 종이, 먹의 특성을 최대한 활용하여 표현하였으니, 그녀의 '빛과 시간 · 공간' 그림은 우리의 전통개념이 주제로 부활된, 새로운 추상 산수화라고 할 수 있다.

작가 자신이 시간이 갈수록 바람이 되고, 바람의 움직임이 되는가 하면, 바닷가나 강가, 사막의 모래가 만드는 모래물결이 되기도 한다. 다시 말해서, 당唐의 장언원張彦遠의 "그림이라는 것은 ……'천연天然'에서 발發하는 것이다"[17]에서의 천연天然, 즉 '자연自然'이 되었다. '자연自然'의 문자적 의미에는 '자언自焉' · '자성自成' · '자약自若' · '자여시自如是'의 뜻이 있다. '自'에 '저절로', '스스로'의 뜻이 있으며, 시작(始)과 끝(終)의 뜻이 같이 있고, '연然'에는 어조사로 뜻이 없는 '언焉'과 '이루어진다' · '이루어지고 있다'의 '성成', '…같다(若), 이와 같다(如是)'의 뜻이 있

17) 張彦遠, 앞의 책, 卷一「敍畫之源流」: "夫畵者…發於天然, 非繇(由)述作."

으므로, 이제 그녀의 그림은 처음부터 그러한 듯한 '자연'이요, 처음부터 그렇게 되어 있는 자연, 그렇게 될 자연, 저절로 · 스스로 그렇게 될 자연이었다. 그 자연은, 느리게 아무 것도 안 하는 듯하면서도 우리가 봄 · 여름 · 가을 · 겨울을 맞듯이, 수많은 세월을 거쳐 무언가 만들어 내는, 즉 노자老子의 "아무것도 하는 것이 없는 것 같으면서도 끊임없이 시공간에 무언가 하는 '무위이위無爲而爲'의 자연"이기도 하다. 이러한 의미에서 보면, 그녀의 그림은, 전통적인 자연을 그린 동양 산수화라고 할 수 있다.

현대인들은 초고속으로 변하고 있어, 바쁘고 일상에서 많은 충격을 받고 있다. 우리는 이제 태풍이나 지진 · 쓰나미 등과 같은 커다란 이변異變이 아니면 충격도 받지 않으니, 자연의 그 느리면서 끊임없는 움직임은 거의 느끼지도 못한다. 작가에게 시간은 일상으로 지나가 버리다가, 어느 순간에 갑자기 느껴진다. 서양사람들은, 「창세기」에 신이 인간에게 부여하였기에, 인간이 자연을 지배하고 영위할 수 있다고 믿는다. 특히 산업혁명 이후에는 그러한 생각이 더 강해졌다. 그러나 자연은, 그 많은 움직임의 극히 일부라도 어긋날 경우, 인류에게 무섭게 경고한다. 이러한 자연의 인식은 그녀의 그림에서는 나이가 들수록 자연같이 수묵에서의 수水의 흡수와 동세動勢가 강해져 작가도, 관자도 그림으로 몰입되어 피아彼我가 구분없이 몰아沒我로 가고 있다. 자연이 되고 있다.

6) 구도 – 전통적인 종축縱軸과 횡권橫卷, 부감법俯瞰法의 활용

동양화는 펴서 걸어놓고 보고, 말면서 보기도 하고[縱軸], 그림을 펴가면서 보고, 말면서 보기도 한다[橫卷]. 그림이 펴지면 그림의 감상이 완성되는 것이 아니라 보기 시작하고, 다시 말면서 보는 것이 끝난다. 동양화의 감상에는 순서상 과정인 순順과 역逆이 동시에 존재한다. 두루마리여서 이 긴장 속에서 '펴면서 보면서 독화讀畵가 된다'는 것과 보존이 용이하고, 또 이동이 용이한 횡권과 종축의 동양화와 걸어놓고 보는 서양화는 이점에서 큰 차이가 난다. 또 그림의 내용에 따라 고구려 무용총 벽화의 〈수렵도〉에서 보듯이, 산에는 아래에서 위로 쌓아가는 중첩된 산과 옆으로 이어지는 연산連山이 있고, 북송의 심괄沈括이 『몽계필담夢溪筆談』에서 말했듯이, 전체에서 부분을 보아야 하기 때문에 위에서 전체를 보는 부감법이 요구되었고, 이에 따라 동양산수화는 그 표현이 달라졌다. 현재 한국화 전시에서 종축과 횡권의 두루마리 형태는 사라졌지만, 그 양자는 동북아시아 그림에 독특한 구도를 창출시켰고, 대상을 보는 시각과

방법, 표현하는 시각, 감상 방법에 큰 영향을 주었다. 오숙환의 그림도 두루마리로 표구되지는 않았지만, 종축과 횡권의 형태가 남아 있다. 예를 들어, 2012년의 〈천지〉〈천지 2〉는 대작 大作으로 우리가 걸어가면서 전체를 보면서 그 세勢가 느껴지는 대형 횡권의 잔재가 남아있고 전체를 볼 수 있는 부감법도 활용되었다.

① '자연의 상하上下가 그림의 상하로'와 복합적인 시간

동양화의 구도는 옛부터 서양화와 달리, '위쪽은 하늘의 자리요, 아래쪽은 땅의 위치'로 남긴 다음, 중간에 바야흐로 입의立意하여 경물景物을 설정하며[18], 그림은 '오른쪽에서 왼쪽으로' 그리고, 또 보며, 그림은 '아래에서 위로' 올라가면서 보고, 산수화에서의 삼원법三遠法 중 심원深遠은 '앞에서 뒤를 보는' 것이기에 그림에는 시간이 표현되어 대자연처럼 사차원이다. 그러므로 감상시에도 시간의 인식은 필수이다. 이렇게 시간·공간을 아우르는 사차원의 예술이기에, 우리는 '동양화를 읽는다〔讀畵〕', 즉 읽으면서 인식한다·본다고 한다.

그녀의 그림을 자세히 보면, 그 결의 중간을 가로·세로의 흰 선, 여백이 가르더라도 그 결에서 빛이 시작되는 것 같이, 빛의 변화가 보이는가 하면(그림 10), 필세筆勢의 '세勢'에 의해 그림 전체가 광풍狂風으로 변하기도 한다(그림 12, 13). 유명한 곽희의 〈조춘도早春圖〉(견본 수묵, 158.3×108.1㎝, 1072년, 臺北國立故宮博物院)는 이른 봄 풍경인 조춘早春이다. '조춘'의 특징은, 왼쪽 상반부의 계곡을 평원경으로, 이른 봄 아침의 아지랑이가 덮고 있다든가, 오른쪽 중간부분, 건물과 정자가 있는 부분을 연운으로 살짝 덮고 있는데서 나타난다. 즉 봄의 특징은 안개·아지랑이이다. 그러나 그림 오른쪽 하반부에, 석양에 장대를 들고 종아리를 내놓고 달리는 사람이 표현된 공간은 사물이 선명하게 보이는가 하면, 오른쪽 하반부에 등짐을 진 사람도 선명하게 보인다. 즉 이 그림에는 종합적인 이른 봄〔早春〕의 복합적인 시간, 아침과 석양이 한 그림 안에 표현되어 있다. 이러한 동양화의 시간적 특징은 그녀 그림에서는 바닷가나 사막의 모래결 등으로 규칙적인 어떤 결이 연속으로 보이면서도 바람이나 구름으로 부분들이 덮여 있기도 하고〔隱·藏〕, 별이 나타나기도 하며, 바람의 힘이나 속도 등으로 '결'은 요동치듯 하면서 유리창에서 보듯이 투명하든가 막막한 불투명함 등 여러 종류가 복합적으로 구성되

18) 郭熙,『林泉高致』,「畵訣」(장언원 외 지음, 김기주 편역, 앞의 책 p.166).

어, 다양한, 시간·계절이 함께 표현되기도 한다.

② 大−허실虛失

청淸의 장화蔣和는, 동양화의 구도의 오묘함은 '실처實處'와 '허처虛處'의 상보성도 중요하지만, "대체로 실처實處의 오묘함은 모두 허처虛處로 인해 생기므로, 십분지삼은 천지의 위치가 마땅함을 얻어야 하고, 십분지칠은 연운으로 차단되어 있어야 한다"고 할 정도로, 그림에서 마땅한 천지의 위치도 중요하지만, 연운이나 눈[雪]의 허처는 더 중요하다.[19] 동양화 구도상 연운이나 눈[雪]인 허처는 왕유의 〈강산설제도江山雪霽圖〉에서 보듯이, 당唐, 왕유에서 쓰였고, 북송 산수화부터 본격적으로 쓰이기 시작해 시대가 감에 따라 더 커져, 허처가 주主가 됨을 모른다면, 동양화를 제대로 제작도, 감상도 할 수 없게 되었다. 도제道濟(1641~1720)의 〈여산관폭도廬山觀瀑圖〉(가로 62.3㎝, 일본 스미토모박물관 소장)라든가 겸재의 〈인왕제색도〉, 오숙환의 〈천지〉에서도, 허처는 실처 못지 않은 큰 역할을 한다.

그런데 전통적인 동양화의 목표인 '기운氣韻'의 근거는 자연이었기에, 그 자연의 형상은 입의立意에 근거한 골기骨氣까지 용필로 온전히 표현한 형사形似가 아니면 안된다.[20]그렇더라도 '기운'은 북송北宋이래 '자연천수自然天授'였다. 즉 기운은 태어나면서부터 아는 '생지生知'였기에 접근이 어려웠는데, 명말明末 동기창이 생지生知인 기운이 '독서와 여행〔讀萬卷書, 行萬里路〕'으로 가슴 속의 먼지와 탁한 것이 제거되면 가능하다고[21] 주장함으로써 회화에서, 산수를 전신傳神할 수 있는 새로운 계기를 맞는다. 그러나 그 후 중국이나 한국의 회화사에서 그것에 대한 좋은 가작佳作이 드물므로, 동양화에서 기운은 독서와 여행, 즉 '체찰體察'과 수양으로도 접근이 그리 용이하지 않음이 증명된 셈이다. 따라서 그림 제작에서는 사물의 형사形似속에 '기氣' '신기神氣'나 '세勢'의 표현은 산수화가의 목표였고, 감상자 역시 그 속에서 '기氣' '신기神氣'나 '세勢'를 느껴야만 한다. 산수화가 계속 그림의 주도 장르가 되는 이유이다.

19) 淸, 蔣和,『學畵雜論』: "嘗論 '玉版十三行' 章法之妙, 其行間空白處, 俱覺有味, 可以意會不可言傳, 與畵參合亦如此. 大抵實處之妙, 皆因虛處而生, 故十分之三天地位置得宜, 十分之七在雲烟鎖斷."
20) 張彦遠, 앞의 책 卷一,「論畵六法」: "夫象物必在於形似, 形似須全其骨氣, 骨氣形似, 皆本於立意而歸乎用筆."
21) 董基昌, 앞의 책 1 : "畵家六法. 一曰氣韻生動. 氣韻不可學. 此生而知之. 自然天授. 然亦有學得處. 讀萬卷書. 行萬里路. 胸中脫去塵濁. 自然丘壑內營. 成立郭郭. 隨手寫出. 皆爲山水傳神. "

3. 결어

서양화가 특수한 시간과 공간을 지향志向하고, 이성理性을 통한 사유를 목표로 했으며, 감성이 인정된 것은 18세기 쉴러[22]에 의해서였다면, 동양화는 고대로부터 보편, 즉 종합적인 시간·공간을 추구하면서도, 감정의 세계가 용인되었다. 또 농경사회의 결과, 서양의 오성의 개념보다 직관이 중시되었고, 서양이 신神이나 영웅같이 되기를 이상理想으로 삼았다면, 동양은 천天·지地·인人이 모두 자연이요, 인간은 자연의 일부로, 인간의 소산품인 그림도, 창작이나 감상도 모두 '자연'이었다. 김용대가 2007년 그녀의 작업이 '구체'와 '익명'이 순환한다"[23]고 말한 '구체성'과 '익명성'은 대립개념 같지만, 그것은 그녀의 그림이 구체적인 장소나 사물이 주主가 아니고 구체가 의식의 침투로서의 함축과 변화의 균형이 주主인 보편적인, 즉 전통적인 동양화에서 기인했음을 말한 것이다.

L. 벤투리가 말하듯이, '예술은 생성과정'이요 '예술가의 개성의 재구축'이기에, "창조성은 삶으로부터 고립되어 있지도 않고 고립될 수도 없다." 그녀의 화단 등단작인 〈휴식〉은 당시 한국의 급박한 상황을 표현한 것으로, 동양화에서는 드문 저녁, 밤풍경이었고, 그 후 그녀의 그림이 수묵 추상화로 일관됨은 그녀 시대의 지성인들이 그러했듯이, 그녀의, 그 시대인의 사회와의 조화롭지 못한 의식을 말한다.

그녀의 주제인 추상적인 '빛과 시공간'이라는 개념과 그 표현, 구도 등을 살펴본 결과, '빛'에서는 그녀의 신앙인 기독교에서의, 빛으로 인해 존재를 인식하게 되는 '빛'의 개념이, 그리고 현대의 서구화의 '존재'에 대한 영향도 보이는 동시에 모티프·표현·구도와 파묵·발묵에 의한 표현에서도, 동양인의 감성에 의한 역설을 사용한 전통성이 강하게 보인다. 그녀의 그림에서는 전통적인 구상적 리理의 선이 사용되기도 하나 먹에 의한 – 석도에 의하면 – 영靈에 의한 추상이었다. 존재의 부각浮刻의 경우 남종 산수화의 '대大'의 표현 방법인 연운煙雲과 역설을 주主로 사용함으로써 순順과 역逆에서 자유로워졌다. 그의 그림의 주요 모티프인 자연의 요소

22) 요한 크리스토프 프리드리히 폰 쉴러(Johann Christoph Friedrich von Schiller, 1759~1805) : 독일의 시인이요 철학자로 괴테의 벗. 칸트 미학의 중요한 계승자의 한 사람. 저서에 『우아미(優雅美)와 존엄에 관하여』(1793), 『인간의 미적 교육에 대하여』(1795)가 있다. 그는 칸트의 『판단력 비판』에서의 '유희(Spiel)' 개념을 받아들이면서도 감성과 이성의 대립을 넘어서, 예술을 통한 감성과 오성의 조화를 통해 인간은 완전하게 될 수 있고, 유토피아에 도달할 수 있다고 보고, 그러한 경계의 '미적교육론'을 주장하였다.

23) 2007년 빛 갤러리 기획초대전 전시도록 전시평.

로 상형常形이 없는 빛·바람·모래 물결·창窓 등을 통해 그녀가 지향하는 우주를 표현함으로써, 그리고 동양화에서의 역설을 자유롭게 활용함으로써 그녀의 개념은 확대되었다. 이제 처음에 기획했던 '우주는 그녀의 손 안에' 있게 되었다. 이는 전통 회화가 간 길인 법고法古적 창신創新이었고, 그녀의 이전, 그리고 앞으로도 그녀가 갈 회화적 길이요 가능성일 것이다.

김정수 | 김정수의 '낙원樂園' 표현을 통해 본 우리의 '낙원'

《생명나무 V – 생명, 생명나무와 생명수生命水》 • 2015. 04. 01~04.07

김정수의 이번 전시회의 주제는 '낙원樂園'이고, 그 낙원의 주主 모티프는 생명나무生命樹와 그 생명나무를 키우는 생명수生命水이며, 그녀의 경우, 낙원과 생명수生命樹, 생명수生命水는 무지개로 그 의미가 확인된다.『구약성서』에서, 무지개는, 하느님이 세상이 사람의 죄악으로 가득 찬 것을 보시고, 세상을 물로 심판하시고 새 세상을 만드신 후, '다시는 홍수로 지상地上을 쓸어버리는 심판이 없으리라는 계약의 표징'으로 구름 사이에 둔 무지개[1]이지만, 작가는 '천국으로 들어가는 문門', '희망과 약속의 상징'으로 사용하고 있다.

그녀의 최근작의 주제는 '낙원'이다. '낙원'은 인류의 꿈이요, 김정수의 꿈이다. 그녀의 '낙원' 그림을 이해하기 위해, 필자는 우선, 그녀가 열심한 기독교 신자이므로, 성서에서의 인류의 영원한 이상향인 낙원의 모습과 그리스도교 미술에 나타난 낙원의 모습을 알아보고, 한국인 기독교 신자로서, 또 동북아시아인으로서 김정수의 그림에 나타난 낙원과 동양인의 낙원의 모습을 비교해 봄으로써 그녀의 회화세계의 실체를 구체적으로 알아보기로 한다.

외래 종교인 개신교, 기독교는, 가톨릭과 분리되면서 우상숭배를 거부하여 교회 내에 십자가 외에 어떤 표현도 없는 것이 원칙이었으므로, 사실상 가톨릭 미술같이 성화聖畵나 조각을 발전시킬 수 있는 근거는 없다. 그러나 개신교가 가톨릭으로부터 분리될 때는 그렇지 않았다.

1) 『구약성서』「창세기」9:10-16.

루터의 성서에는 성서 좌우에, 즉 한 화면에 대大 크라나흐Lucas Cranach the Elder(1472~1553)[2]의 선과 악, 즉 천국과 지옥의 표현이 있었다. 따라서 필자는 이 땅에서 이제까지 특정 주제의 보편적인 표현이 없는 기독교 회화의 앞으로의 정립을 위해서도, 김정수의 그림을 이해하기 위해서도 기독교에서 성화聖畵의 존재는 가능한가? 가능하다면 무엇을, 어떻게 표현할 것인가? 라는 성화의 이념과 표현 문제는 생각해 보아야 할 과제라고 생각하고, 다음에 그녀 그림의 주요 개념과 그 표현 방법을 구체적으로 고찰해 보기로 한다.

I. 기독교의 지상목표 – 낙원

로마시대에 히브리인의 종교에서 서구西歐의 보편종교가 된 그리스도교에 유럽 각국의 갖가지 요소가 융합되어 있듯이, 기독교가 한국화하면서 기독교 미술에도 한국 전래의 많은 신화적 요소가 결합되어 있다. 따라서 한국의, 그리고 그녀의 기독교 미술에서 그들 한국적·동북아시아적 요소들을 찾는다는 것은 그녀의 개종改宗 후, 한국화가로서 그녀만의 한국의 기독교 회화의 독자성을 이해하기 위해서도 필요하다. 우선 그녀의 주제인 '낙원'의 개념과 모습을 살펴보고, 다음에 그 표현의 일반성과 작가 만의 독자성을 살펴보기로 한다.

1. 낙원

'낙원'하면, 서양에서는, 「창세기」의 '에덴 동산', 「요한 묵시록」의 '천국', 토머스 모어의 '유토피아'를 생각하고, 동양에서는, 불교의 아미타불阿彌陀佛이 관장하는 서방극락정토西方極樂淨土, 중국의 『열자列子』, 『회남자淮南子』, 『포박자抱朴子』 등에 나타난 '낙토樂土'를 생각한다. 다음에 동·서양에서의 이들 개념과 이들 개념의 그리스도교 미술사에서의 진전변화를 알아본 다음, 김정수의 낙원인 '에덴 동산'과 에덴 동산에서의 '생명나무'와 '생명수生命水', '무지개'의 제작 상의 개념[畵意]과 그들 개념들의 표현 방법을 살펴 보고, 그들을 서로 비교해 보기로 한다.

2) 본서, 第一部 개인전 평론, 第二章 개인전, 「이근우 | 먹빛 드로잉이 옷을 입었다」 주2 참조.

1) 에덴동산

그리스도교는 이스라엘에서 발원한 종교로,『구약성서』「창세기創世記」에서는 '한 처음에 하느님께서 하늘과 땅을 창조'하셨는데, 그 창조의 첫날은 다음과 같이 '빛과 어둠'을 나누는 것으로부터 시작된다.

"땅은 아직 꼴을 갖추지 못하고 비어 있었는데, 어둠이 심연을 덮고 하느님의 영靈이 그 물 위를 감돌고 있었다. 하느님께서 말씀하시기를 '빛이 생겨라' 하시자 빛이 생겼다. 하느님께서 보시니 그 빛이 좋았다."[3]

에서 보듯이, 빛은 모든 존재를 아름답게 해, 빛은 과연 하느님 보시기에도 좋았다. 그리스도교를 '빛과 어둠의 종교'라고 말하듯이, 그리스도교에서 '빛과 어둠'은 중요하고, 흔히 그것은 하나님의 선善과 피조물의 악惡에 비유된다. 미사가 해 뜰 녘, 해 질 녘에서 행해지는 것도 빛 때문이 아닌가 생각되고, 로마네스크, 고딕미술이 스테인드그라스를 발전시킨 것도 이 빛에서 비롯되었으리라 생각된다. 이는 김정수의 〈생명나무〉의, 그림 아래에서부터 새벽에 빛이 서서히 어둠을 젖히고 밝

그림 1 〈생명수生命樹〉 145×75㎝, 한지에 채색, 2015

그림 2 〈The Tree of Life〉, 145×91㎝, 한지에 채색, 2015

3) 『구약성서』「창세기」 1:1-4.

아오는 듯한 모습(그림 1)이라든가 '빛 속의 생명나무'(그림 2)의 표현에서도 확인되듯이, 빛은 어느 방향에서도 가능하다. 이 빛으로 빚은 이 세상의 빛이 아니고 하느님 임이 확인된다.

'에덴 동산'[4]은 신이 지상地上에 창조한 '지상의 낙토'이다. 사막에서의 에덴이므로, 어떤 학자는 에덴동산은 '오아시스'가 아닐까 생각한다. '오아시스'라는 말은 이집트가 기원起源이다. 그곳은 생명의 존재가 허용되지 않는, 뜨거운 사막이라는 불모지로 둘러싸여 있고, 그 속에 조그마한 샘물이 흐르는 물 곁에 녹색의 초목이 무성하고, 인간이나 조수鳥獸, 기타의 생물이 그곳에 모여들어 살아가는 곳이다. 이러한 오아시스에는 물이 고갈되면 홀연히 초목이 사라지고, 생물도 그 모습을 감춘다는 점에서 항시 불안감이 존재한다. 따라서 그들 존재를 살게 하는데 가장 중요한 것은 물, 즉 생명수生命水이겠지만, 외적으로는 오히려 생명나무를 통해서 생명수生命水가 확인된다. 이것은 '산山'과 '수水'의 합인 동양의 산수화가 우리의 인식상, 인간에게는 혈맥血脈으로 이해한 '수水'보다 오히려 수목樹木과 산봉우리 표현 위주였던 것과 같다.

상술했듯이, 서구의 에덴동산은, 우리가 생각하는 것처럼, 풍요로운 낙원이 아니라, 생물이 그 생명을 유지하기 힘든 참혹한 상황일 수 있다. 그러나 낙토樂土의 가장 큰 조건은 '늙지 않고 죽지 않는다[不老不死]'는 '영생永生'일 것이다. 이는 인간 누구나가 원하고 꿈꾸는 바이다. 그러나 이곳에서 선善과 악惡을 알게 하는 선악과를 따먹지 말라는 하느님의 금지를 어겼기 때문에 사람의 조상은 낙원에서 추방되고, 즉 '실낙원'되어, 영원한 생명을 잃게 되었다.[5]

동양에서는 '낙원'이라고 하면, 아름다운 꽃과 나무, 새(鳥)가 있는 화원花園을 연상하나, 서양은 불모지였기에 에덴에는 꽃이 전혀 없고, 콥트족의 직조織造를 보더라도, 생명의 나무는 간단하게 잎이 몇 장 있는 녹색 초목이었다. 서양에서 화원花園이 나타나려면, 중세 말기, 15세기 경까지 기다려야 했다. 우리는 중세 때 천국을 'Heavenly City'라고 불렀다. 이때의 천상의

4) '에덴'은 바빌로니아어로 '황무지'를 의미했던 듯하고, '동산(garden)'의 어원, '빠이리에사'는 고대 페르샤어로 '둘러싸여진 장소'라는 뜻이므로 에덴 동산은 '황무지 속에 수렵 내지 유락(遊樂)을 위해 둘러싸여진 곳'을 의미했다고 생각된다. 또 현재 '정원'을 뜻하는 영어단어 'garden'은 히브리어 'gan'과 'oden' 또는 'eden'의 합성어로, 'gan'은 '울타리' 또는 '둘러싸는 공간'이나 '둘러싸는 행위'를 의미하고, 'oden'은 '즐거움'이나 '기쁨'을 의미하므로, '즐거움이나 기쁨을 위해 둘러싸인 공간'을 의미한다.

5) 『구약성경』「창세기」2:15-17 : "주 하느님께서는 아담을 데려다 에덴 동산에 두시어, 그곳을 일구고 돌보게 하셨다. 그리고 주 하느님께서는 사람에게 이렇게 명령하셨다. 너는 이 동산에 있는 모든 나무에서 열매를 따 먹어도 된다. 그러나 선과 악을 알게 하는 나무 열매 만은 따 먹으면 안 된다. 그 열매를 따 먹는 날, 너는 반드시 죽을 것이다."

낙원은 소위 '하느님께서 계시는 하늘로부터 내려오는 거룩한 도성, 새 예루살렘', '하늘의 예루살렘'이었다. 그러므로 그리스도교 낙원에는 에덴동산과 「창세기」에 홍수로 인간을 심판하시고 만드신 '새' 세상이 있고, 「요한묵시록」의 기록자〔記者〕 요한이 천사에게 인도되어 환상 중에 보았던(「요한묵시록」, 21장) '거룩한 도성', 다시는 죽음도, 슬픔도, 울부짖음도, 괴로움도 없는 도성인 '새' 예루살렘이 있는 셈이다.

중국과 인도에는 '낙토' 신화를 전하는 몇 권의 책이 있다. 그 책에는, 곤륜산崑崙山, 막고야산藐姑射山, 봉래산蓬萊山, 불주지산不周之山 등, 인간이 가까이 다가가기 어려운 먼 곳의 산들이나 바다 속 섬이 낙토로 전해지고 있다. 그들 책 속에는 불로불사不老不死의 약이 되는 초목에 관한 기술이 적지 않다. 예를 들어,『열자列子』「탕문湯問」편篇에는 발해渤海 동쪽, 오산五山에 총생叢生하는 주간珠玕이라는 옥玉나무의 과일을 먹으면 불로불사가 된다고 하고,『회남자淮南子』「남명훈覽冥訓」에서는 궁술弓術의 달인達人인 예羿가 서쪽 성산聖山인 곤륜산崑崙山의 불사不死의 나무 및 기타 다수多數의 영목靈木을 서왕모西王母에게 청해 불사不死의 약으로 가져왔다고 하며,『포박자抱朴子』에서는 선약仙藥의 재료가 된 지초芝草가 살고 있는 산들이 기술되어 있다.

그러나 에덴과 동양의 낙토 사이에는 차이가 있다. 동양에는 불로불사의 약이 되는 지초나 나무가 있으나, 성서같이 신과 인간을 가르는, 먹으면 '불로불사不老不死'가 깨지는 '선악과善惡果'는 없다. 성서 그 어느 곳에도 화려한 색채는 없으며, 오히려 수묵화를 보는 듯한 신비감이 불가사의하게 사람의 마음을 끈다. 그러나 실제로 호화로운 낙토樂土는, 인도의 불교세계에 있다. 1세기 경의 정토경전淨土經典, 특히『아미타경阿彌陀經』의 극락정토極樂淨土는, 일곱 겹〔七重〕의 돌담, 가로수, 방울〔鈴〕이 달린 망網으로 장식되어 있고, 그것들 모두가 금, 은, 청옥靑玉, 수정 등으로 둘러싸여 있다. 그 중에 일곱 종류의 보석으로 된 연지蓮池가 있고, 그 사방四方의 계단, 누각 모두가 가지각색의 보석으로 장식되어 있다. 못池 주변에는 일곱 가지 종류의 보석 나무가 우거져 있고, 못 속에는 청靑·황黃·적赤·백白색의 수레바퀴〔車輪〕정도의 거대한 꽃이 피어 있고, 끊임없이 하늘의 음악이 들리고, 밤낮으로 만다라의 꽃비花雨가 내리고 있으며, 갖가지 색의 아름다운 새들이 밤낮으로 지저귀고 있다. 이렇게 금·은·재화財貨와 보물에 덧붙여 수목樹木이나 꽃, 연못〔蓮池〕, 새〔鳥〕, 그리고 음악까지 극락의 분위기를 고조시켜 사람들의 마

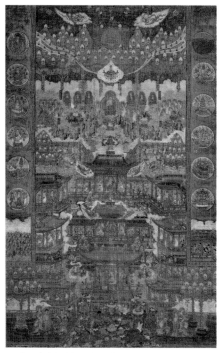

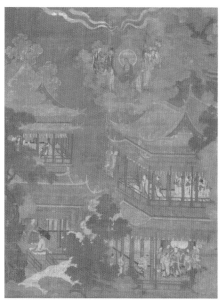

그림 3 〈관경십육관변상도〉, 123×180㎝, 비단에 금, 분채, 고려시대, 일본 사이후쿠지西福寺 소장

그림 3-1 〈관경십육관변상도〉 부분도

음을 끈다.[6] 이들에 관한 한국인의 표현은 고려불화 〈십육관변상도十六觀變相圖〉(그림 3)나 『아미타경阿彌陀經』을 통해서 확인된다.

　김정수의 낙원은 그러한 동북아시아인의 낙토로, 환시 속 내지 꿈 속의 아름다운 색들의 오케스트라의 에덴이다. 그녀의 낙원에는 생명수가 있고, 화초가 만발하고 많은 파랑새와 흰 새들이 노래하고 있는가 하면(그림 4, 5, 6, 7), 생명수 아래, 또는 못 속에는 노랑, 분홍, 흰색 등 조그마

그림 4 〈Fullness〉, 65×24㎝, 한지에 채색, 2015

6)　이상의 '낙토'에 관한 사항은 야나기 무네모도(柳宗玄) 著, 『色彩との對話』 4. 樂土の風景, 岩波書店, 2002, pp.38~44. 참조.

한, 아름다운 물고기들이 떼지어
다니고 있으며(그림 9), 나무 위나
빛 속에, 여명 속에 새들이 한마
리 또는 무리로 날아다니고 있다
(그림 1). 이는 〈Fullness〉(그림 4),
〈Crown of Life〉(그림 5), 〈Rûah〉
(그림 6, 7)에서도 아름다운 청 ·

그림 5 〈Crown of Life〉, 70×30cm, 한지에 채색, 2015

홍의 꽃과 떼지어 날고 있는 흰새 – 서방 극락정토의 서쪽은 흰색이다 – 들이 확인된다. 그리
고 그림 도처에 하느님의 인간에 대한 신뢰의 상징인 무지개 또는 쌍무지개가 나타나 있다(그
림 1, 2, 10).

2) 유토피아(Utopia)

‘유토피아’는 영국의 인문주의자, 토머스 모어Thomas More가 『유토피아Utopia』(1516)에서 그
리스어의 ‘ou-’와 ‘toppos’라는 두 말을 결합하여 만든 합성어이다. ‘u’에는 ‘없다’라는 뜻과 ‘좋
다’라는 뜻이 같이 들어 있고, ‘topia’는 장소를 의미하므로, ‘유토피아’는 ‘이 세상에 없는 (좋
은) 곳(no-place)’, ‘이 세상에서 좋은 곳(good-place)’이라는 이중의 의미를 내포하고 있다. ‘없
다’는 뜻에 역점을 둘 경우, ‘유토피아’는 이루어질 수 없는 꿈과 환상의 장소를 뜻하고, ‘좋다’
는 뜻에 초점을 둘 경우, 지금까지 인류가 찾아 헤맸던 ‘낙원’이나 ‘이상 사회’를 뜻한다. 따라
서 그리스어의 ‘이데아’와 마찬가지로, 진자의 관점에서 보면, 유토피아는 ‘지금’, ‘여기’에는 없
는 것이나, 후자에서 보면, 결코 실현될 수 없거나 발견될 수 없다는 뜻은 아니다. 그녀의 에
덴동산에 대한 생각도 이러한 유토피아적 생각과 마찬가지였던 듯, 그녀의 낙원의 모든 존
재, 즉 생명나무는 물론이요 생명 나무 아래의 짐승이나, 무지개 아래의 인간, 나무나 꽃들 속
의 새, 물고기 등 모든 존재가 하느님이 없이는, 빛이 없이는 존재할 수 없다고 생각했기에, 흰
빛, 즉 빛 속의 존재로 표현하거나 ‘희망과 약속의 상징’인 무지개 속에 존재한다.

3) 하느님의 창조의 완성 – 인간의 창조와 김정수 그림에서의 창조, ‘생명의 숨’

하느님의 창조의 완성은, 하느님이 창조의 마지막 날, 인간을 ‘흙의 먼지’로 ‘당신의 모습’

그림 6 〈Rûah〉, 45.5×60.5cm, 한지에 채색, 2015 그림 7 〈Rûah〉, 45.5×60.5cm, 한지에 채색, 2015

으로 만든 뒤, 인간의 코에 '생명의 숨the breath of life'을 불어넣어 생명체로 태어나게 하셨다(「창세기」 1:26-27; 2-7). 그러면 김정수 그림에서의 창조인 이번 전시회의 백미白眉인 '숨', 즉 〈Rûah〉[7](그림 6, 7) 청靑·홍紅 대련對聯 작품 두 점은 이 '생명의 숨'을 어떻게 이해해서 표현했을까? 그녀 그림의 특색인 색과 한지, 두 가지로 나누어 살펴 보기로 한다.

〈Rûah〉는 한국의 색의 대표색인 홍색과 청색 바탕의 대련對聯 작품이다. 네모 화면에 죽음과 탄생·생명의 색인 흰색과 청·홍색 등 갖가지 꽃들로 이루어진 커다란, 원형 꽃숲과 그 꽃들로 날아드는 흰 새들의 모습이다. 붉은색의 〈Rûah〉는 흰꽃 숲에 오른쪽 중앙에 한 송이, 왼쪽 중앙에 세 송이, 아래쪽 중앙에 세 송이의 커다란 붉은 꽃이 사선으로 마주보면서 역逆삼각형태로 동적動的인 창조가 거의 완성되어 가고 있고, 푸른색의 〈Rûah〉는 조그마한 푸른 꽃과 조그마한 흰 꽃 숲으로 이루어져 있다. 붉은 〈Rûah〉보다 푸른 〈Rûah〉는 아직 창조의 움직임이 활발하게 진행되고 있다. 양자는 흰색의 원형이 밖으로 갈수록 점점 담淡해져 마치 우주로 확산되는 듯한 모습이다. 로마네스크의 팀파눔이 반원인 것도 이상세계인 원형의 천국을 의

7) 히브리어나 헬라어에서 'rûah(입김, 바람, 氣)'와 '프뉴마(πνεύμα, Pneuma)'는 공통적으로 신적인 영(靈), 특히 인격적이고 어떤 일을 목적하고 계시며, 눈에 보이지 않으나 항거할 수 없는 신적인 영을 가리키는 말로 쓰이고, 또한 개인적인 사람의 자각적인 의식을 가리키는 말로, '숨'을 가리키는 말로 쓰이기도 한다. 『구약성서』에서는 『신약성서』의 하느님의 신격(神格)이라는 뜻보다는, 하느님의 현존(現存)을 가리키는 말이었으나, 『신약성서』 사도 시대에는 이 사상의 영향을 받아 확실한 구별 없이 하느님의 제3위라는 '성령의 활동'을 가르쳤다(코린 14장).

미하고, 중세에 『성서The Book』를 '속세를 의미하는 네모 안에 천국·완성을 상징하는 원형으로 만든 것'도 속세와 이상세계의 대비를 의미했듯이, 이 원형 〈Rûah〉도 이상세계의 완성으로의 과정을 표현하려는 것으로 생각된다.

오행 색으로 보면, 그녀의 〈Rûah〉 청, 홍 두 점은, 모두 동북아에서 생명의 태동·영원을 상징하고 남쪽을 상징하는 불〔火〕의 색인 붉은색〔紅色〕과 나무〔木〕, (에덴의 동쪽인)동쪽을 상징하는 푸른색〔靑色〕으로 이루어진, 이상세계를 말하는 원형으로 이루어져 있다. 서양에서는 붉은색은 혼란과 위험을 상징하나, 그녀는 동북아의 청靑·홍紅색 개념으로 대련對聯 작품을 만들면서, 화육법畵六法 중 '기운생동氣韻生動'을, 중앙으로 가면서 뚜렷해지고, 밖으로 가면서 흐려지는 기氣의 취합聚合으로 표현하고 있다. 그러므로 색으로 완성했으면서도, M. 설리반이,

"서구 미술은 칸딘스키 이래로 추상표현주의나 운동성의 키네틱 아트, 환경미술과 같은 제 운동에서… 동양의 자연계에 관한 사상, 감정을 표현하는 방법과 아주 가까운 방법을 찾아냈다. 현대 서구 미술의 대부분은 공간 내의 입체 대상과 관계있는 것이 아니라 '공간 자체'와 관계가 있고, '망원경과 현미경 너머의 세계와 관계'가 있으며 - 힌두인들의 (호흡 또는 생명의 근원인) 'atman과 (호흡이라는 의미인) prana'라고 하고, 불교도들이 윤회samsara라고 하며, 중국인들이 '기운氣韻'이라고 말하는 개념인, '운동, 에너지, 리듬 및 물질을 생기게 하는 신비스러운 힘과 관계'가 있다."[8]

고 말하듯이, 동양화의 목표인 대상이 아니라 '공간 자체와 관계가 있고', '망원경, 현미경 너머의 세계와 관계'가 있는, 'atman'과 '기운' 운동, 에너지, 리듬 및 물질을 생기게 하는 신비스러운 힘인 기운氣韻과 특이한 공간이 느껴진다.

동양화에서 우리는 선과 색을 골骨과 육肉으로, 이성과 감성으로 이해한다. 그녀의 그림은 성서에서 흔히 보이는 '환시' '환상' '꿈'을 정확한 색과 색의 농담, 색 선염渲染의 소용돌이로, 기운으로 표현하려 한 특성을 갖고 있다. 성서聖書의 '환시' '환상' '꿈'을 어떻게 해석하는가?가 성서 이해의 관건이 되겠지만, '환시'나 '환상', '꿈'은 히브리인, 더 나아가 그리스도교 신자, 기

8) M. 설리반 지음, 김기주 옮김, 『중국의 산수화』, 문예출판사, 1992, p.20.

독교도의 꿈, 이상을 나타낸다. 그러므로 기독교도의 꿈, 이상인 그녀의 환시는 환시, 꿈이기에 색을 통해 표현되었다고 생각된다. 그녀는 이 '숨'은 다음과 같이 화폭인 닥종이의 안착과정을 통해 탄생되었다

> "나의 작업에서 (동양화의 화폭인) 닥종이는 하나의 '숨', '루아흐(rûah)'이고 '생기'이다. 화면에 흰색 닥종이를 안착시키는 행위는 그림에 숨을 불어 넣는 작업이자, 생명을 창출해 내는 찰나이다. 이 순간이 나에게는 기쁨과 환희의 시간이다."

다시 말해서, '환시' '환상' '꿈'이 한지에 닥종이를 붙이는 작업을 통해 숨을 불어넣음으로써 숨쉬는 그림으로, 생명으로 탄생된다. 동양화는, 화폭이 한지이므로 한지 위에 계속 조금씩, 또는 부분적으로 닥종이를 붙이는 것이 가능하고, 그 위에 광물성 안료를 계속 중첩해 칠함으로써 색이 짙고 엷음에 상관없이 담淡한 또 다른 화폭으로 태어난다. 아직도 한국화 작가들 중에 한지 위에 한지를 붙이는 작가들이 많은 것도 한국인 및 동북아시아인의 생명에 대한 인식을 보여주는 것이다. 그러나 색이 뛰어난 고려불화, 그 중에서도 세계의 명작인 일본 카가미진자鏡神寺 소장, 〈수월관음도水月觀音圖〉는, 뜨는 금색을 먹선이 옆에서 지지함으로 인해 색의 표현이 그 먹선 때문에 안정감이 느껴지므로, 앞으로 작가는 고려불화 연구를 통해 자신의 채색화에서 채색이 뜨는 성질을 이성적인 먹선으로 가라앉히는 작업이 필요하다고 생각한다.

2. 생명나무

「창세기」의 '천지창조'에서 하느님이 창조한 대지는 처음에는 들풀 한 포기, 덤불도 없는 황무지였다. 주 하느님께서 동쪽에 있는 에덴동산에 초목이 무성한 동산 하나를 꾸미시어, 당신께서 빚으신 사람을 거기에 두셨고, 동산 한가운데에는 '생명나무'와, 신으로부터 그 열매實를 먹는 것이 금지된 선악善惡을 아는 나무인, '선악과善惡果'라는 두 종류의 특수한 나무가 있었다고 한다(「창세기」 2:5; 2:8-17). 다시 말해서, 인간 쪽에서 보면, 에덴동산에는, 인간 쪽에서 보면, 생명나무와 죽음의 나무가 있었던 것이다.

1) 불로불사不老不死의 조건 - 순명順命

'황무지에 둘러싸인 녹색의 정원을 만들었다'는 에덴동산 이야기는 우리로 하여금 「창세기」가 서아시아와 오리엔트 각지의 황무지에 살았던 몇몇 부족에 의해 전해졌던 신화를 조합해 구성된 것이 아닌가 하는 생각을 하게 한다. 그러나 '생명나무' 신앙은 사실상 동서 어디에나 있었다.

구약 시대에는 오리엔트에서 서아시아에 이르는 넓은 영역廣域에서 '생명 나무' 신앙이 강력히 퍼져 있었고, 그것은 구약성경에서도 보인다. 그리고 그 당시 서방西方의 켈트 · 게르만 지역에서도 수목樹木신앙이 강했는데, 그리스도교 미술에 수목신앙의 표현이 극히 많은 것으로부터 유추해 보면, 그들의 '생명 나무'의 전통이, 대개는 신목神木으로서, 그리고 때로는 신(神)이 나타날 때 매체가 되는 것 – 나무가 가장 대표적이다 – 으로서 유대 · 그리스도교 사회에 강력하게 전해졌다고 생각된다. 그리스도 탄생의 계보系譜를 보여주는 소위 '이새의 나무'[9](「마태오 복음」 1:1-16, 〈그림 8〉)나 그리스도의 십자가가 중세에 들어와 점점 녹색으로 칠해진 것, 조그마한 가지에서 잎을 편 것 (부활의 상징) 도, 모두 '생명의 나무' 신앙과 관계가 있다고 말할 수 있다. 이렇게 해서 녹색 나무의 녹색은 낙원을 장식하는, 말하자면, 생명의 색이고, 부활의 색, '영원

그림 8 〈이새의 나무 Tree of Jesse〉,
스테인드글라스, 프랑스 사르트르 대성당

9) '이새의 나무(Tree of Jesse)'는 그리스도교에서 예수의 족보를 나타내는 도표 역할을 하는 그림이다. 〈그림 8〉은 프랑스의 사르트르 대성당에 있는 대표적인 스테인드글라스 작품이다. 중세 때 「이사야서」 11장 1-3절과 「마태오 복음서」 1장 1-16절을 근거로 성당 내에 많이 그려지고 조형되었다. 그러나 초기의 개신교는 이것이 우상숭배의 요소가 있다고 판단하고 상당수를 파괴했지만, 아직도 몇몇 예술작품이 남아 있다. 그러나 점차 개신교에서도 인식의 변화가 생기면서 '이새의 나무'를 신앙교육의 시각적 수단으로 활용하면 훌륭한 교재가 될 것이라고 판단하여 '이새의 나무'를 쓰기도 했다(위키백과, '이새의 나무' 참조).

의 생명'의 색으로 널리 알려졌다.

그러나 구약의 「다니엘서」(4:7-8)에서, 바빌론 왕 네부카드네자르왕이 침상에 누워있을 때 악몽 속에 떠오른 환시에서, 높이가 하늘까지 닿은, 세상 끝 어디에서도 그것을 볼 수 있는 나무라든가 , 「에제키엘서」(31)에서의 '하느님의 동산에 있는 어떤 나무도 아름다운 그 모습에 비길 수 없이' '가지가 멋지게 우거져 숲처럼 그늘을 드리우고, 키가 우뚝 솟아 그 꼭대기가 구름 사이로 뻗은' 나무는 모두 베어졌다. 그 나무가 베어진 이유는 자기가 으스댄 '교만죄'였다. 그리스도교의 절대 순명順命 · 겸손은 모든 존재, 심지어 나무에도 적용되었다.

김정수의 〈생명나무〉에서 수목樹木, 거목巨木의 표현은, 그녀가 나무 숲을 그리든(그림 1), 큰 나무 한 그루를 그리든(그림 2) 수많은 나무의 드로잉을 통해 탄생한 나무는 이 세상[此岸]과 피안彼岸의 세계인 천국을 넘나드는 존재이다. 그 나무는, 그녀가 천국으로 들어가는 문, 희망과 약속의 상징으로 사용하는 무지개와 함께 그려짐으로써 그것을 확인시키고 있다.

그녀의 생명나무는 거대한 나무의 몸통과 큰 가지에서 작은 가지로 이루어져 있거나, 나무 전체를 갖가지 색과 수많은 잔가지들로 구성하면서, 구슬을 달거나 수많은 새鳥로 그것이 특수한 나무라는 것을 의미하기도 하므로, 그녀의 생명나무는 실제 나무가 아니라 큰 나무 한 그루이든 또는 숲의 형태이든 그녀의 의식 속에 완성되어 있는 '생명나무'라고 할 수 있다.

3. 무지개

성서에서 '무지개'는 '노아의 전나무 방주' 후, 하느님이 노아 가족과 뒤에 오는 자손들과 세운 "다시는 홍수로 땅을 멸하지 않으리라"는 계약의 징표이다.[10]

그런데 「다니엘서」나 「에제키엘서」에서의 나무처럼 커다란 나무 한 그루를 그릴 경우, 김정수는 그 뿌리를 구름 사이의 원형의 무지개로 - 대부분은 무지개의 일부이다 - 감싸거나(그림 2) 무지개가 나무 밑 흙 위와 꽃나무 숲 중간을 둘러싸고 있다. 이는 우리에게 하느님의 생명의 존속에 대한 언약과 희망을 한층 더 부각시키고 있다. 그러므로 그녀의 두 가지 종류의

10) 「창세기」 9:11-17 : "이제 나는…너희(노아 가족)와 함께 있는 새와 집짐승과 땅의 모든 들짐승…을…다시는 홍수로……멸망하지 않고, 다시는 홍수로 땅을 멸하지 않으리라."
"내가 구름 사이에 무지개를 둘 터이니… 내가 구름으로 땅을 덮을 때, 구름 사이에 무지개가 나타나면, 나는… 내 계약을 기억하고 다시는 물이 홍수가 되어 모든 동물을 쓸어버리지 못하게 하리라."

생명나무, 즉 검은 하늘을 배경으로 여명 속의 숲을 그린 나무와(그림 1) 빛 속의 큰 나무(그림 2)는 무지개와 조우하지 않으면, 즉 '구름 속에 무지개가 나타나지 않으면' 그 의미를 잃는다. 이는 기독교 신자로서 하느님에 대한 그녀의 강력한, 그리고 완전한 믿음과 찬양을 나타내고 있다고 생각된다. 무지개는 그녀의 〈생명나무〉는 물론이요 그녀의 작품 도처(〈Heaven's Bridge〉, 〈Seven Mountains〉〈The Living Water〉, 〈Crown of Life〉)에 나타나는 모티프 중 하나로, 그녀의 다음과 같은 물, 생명수生命水 개념과도 관계가 있다.

"물은 세상과 구별된, 거룩한 에덴에서 비로소 생명수로 존재할 수 있다. 생명수가 에덴의 경계를 넘어 이 세상으로 흘러 들어갈 때 세상은 에덴동산과 같이 선善하고 아름답게 회복될 것이다."

그녀는, 생명수인 거룩한 에덴에 존재하는 물이 세상으로 흘러들어가면, 세상은 신자의 염원인 에덴동산같이 선善과 미美의 낙원 – 이것은 그리스인의 목표인 미 즉 선 kalokagadia이기도 하다 – 이 될 것이라고 생각하므로, 그녀의 물 표현, 예를 들어, 생명나무 밑의 못〔池〕 역시 그리스도교에서 이상세계를 의미하는 둥근 원으로 표현하고 있다(그림 9).

그림 9 〈생명나무 The Tree of Life〉, 40×40cm, 한지에 채색, 2015

그런데 중세 로마네스크, 고딕 성당에서 속俗의 세계에서 성聖의 세계로 들어가기 위해서는 창과 문門을 통과해야만 했다. 이 양자는 신神의 세계인 중세 성당 건물의 중요한 요소이다. 해가 뜨면, 성당은 스테인드글라스 창窓을 통해 들어오는 빛으로 신비의 공간, 성聖스러운 공간이 되고, 또 인간은 삼문三門을 통과해야 비로소 성스러운 공간으로 들어갈 수 있으므로, 창과 삼문은 성속聖俗을 나누는 경계이다. 로마네스크와 고딕 성당의 스테인드글라스 창窓이나 삼문三門 위 팀파눔은 바로 반원형으로 무지개인 셈이다. 그리스도와 성모聖母 및 수많은 성인들의 성聖의 세계인 반원형 삼문 위의 팀파눔과 그 밑의 문이 우리를 밖인 속俗의 세계에서 교회 안의 성聖의 세계로 안내한다. 작가는 "생명수와 빛이신 하나님이 만났을 때 무지개는 형성된다. 이는 물과 빛의 융합이다."고 말한다. 그러나 그녀

의 무지개는 「창세기」의 '다시는 홍수로 멸滅하지 않는다'는 '희망과 약속의 상징'이요, 일상에서 우리를 살게 하는 생명수로, '천국, 하느님으로 들어가는 문'을 상징했다.

그러면 'rainbow'의 우리 말인 '무지개'는 어떤 의미를 갖고 있을까? 한국어, '무지개'는 '물과 지게'의 합성어이다. 더운 여름날 비가 쏟아진 다음에 무지개가 하늘에 칠색의 아름다운 원형으로 나타나면, 그러한 확신은 배가 될 것이다. 언젠가 여름, 파리의 사르트르 대성당으로 가는 길, 그 넓은 평원에서 무지개를 본 적이 있다. 평원에서, 비온 후 무지개는 크기도, 아름다움도 더하다. 그러한 신비는 김정수의 그림에서 인간이 무지개에 환호하는 모습으로 표현되기도 한다(그림 10).

그러나 한국에서의 무지개는 하늘에 나타나는 것이 아니라, 흔히 무지개 다리라는 의미인 '홍교虹橋' 또는 '비홍교飛虹橋'와 문門으로 나타난다. '무지개 다리'나 '무지개 문〔虹霓(虹蜺)門〕'인 '홍교虹橋'는 신라시대 불국사에 청운교靑雲橋(국보 제23호)·백운교白雲橋의 홍예문虹霓(虹蜺)門이 있고, 비홍교飛虹橋는 조선왕조 겸재 정선의 〈금강산도〉에서 금강산으로 가는 입구, 장안사長安寺로 들어가는 입구에 나타났다. 속俗의 세상에서 성聖의 세계로 가는 것이, 유럽은 문門이지만, 우리는 다리 – 즉 구름 다리와 무지개 다리인 '홍교', '비홍교' – 와 문인 '홍예문'이다.

더욱이 작가는 「창세기」에 등장한 '물'이라는 단어를 히브리어로 '미크바' 또는 '미크베'[11]라는 유대교에서의 정결의식인 침례浸禮의식에 사용되는 몸을 물에 담그는 도구 및 어머니의 자궁안에 고여 있는 양수와 바다물까지 확대해서 해석하고, 무지개도 '정결'과 관련된 '물의 문'으로 생각한다. 그녀는 가시적인 아름다운 칠색의 원형 무지개를 성聖스러운 세계로 들어가는 문으로 생각했고, 더 나아가 가시적인 무지개 외에 비가시적인 자외선, 적외선을 묶어 성부와 성자와 성신으로 생각하는 등, 무지개를 그림 전체에 걸쳐 다양하게 활용하고 있다. 그것은

11) mikvah or Mikveh(히브리어 : מִקְוֶה Miqva; 복수 : 미크바옷 mikva'ot 또는 미크베스 mikves) : 유대교 성경에서는 '물을 모으다' 또는 '물을 받다'라는 뜻이다. 유대교 성경 및 다른 문서들에서는 종교적인 정화(淨化)에 필수적으로 요구되는 약식의 정화(淨化)와 회복 의식의 하나로, mikvah에서 물에 몸을 담그고 씻는, 즉 침례(浸禮) 의식의 간단한 도구이다. 유대교인이 되기 위해, 또는 유대교로 개종하기 위해서는 침례 의식이 요구되고, 모세의 율법에 의해 출산이나 월경, 시체를 만진 사람은 '오염된 상태'로 인식되어, 성전에 들어가기 전에 정결한 상태가 되기위해서는 mikvah를 행해야만 했다. 침례의식과 도구는 아직도 가톨릭에서 쓰이고 있다. 필자는 치유의 기적으로 나은 사람과 자원봉사자로 이루어진 프랑스 남부 루르드(Lourdes)에서 이 신비한 의식을 체험한 바 있다. 그러나 때때로, 자브(zav)와 같은 의식에서는, 한 장소에 고정되어 있을 필요가 없이, 샘물이나 우물같은 '물'이 사용되기도 했다. '미크바'는 기독교로 넘어가 '세례'로 발전되었다.

작가의 물의 '정결'적인 성聖스런 측면의 가시화라고 할 수 있다.

4. 에로스, 갈망渴望을 통한 미美의 이데아의 파악

서양의 경우, 그리스의 철학자 플라톤은, '인간은 존재being의 세계에서 생성becoming의 세계로 추방되었다'고 말하고, 그리스도교에서는 '인간이 신神이 금지한 선악과를 따먹음으로 인해 에덴동산에서 추방되었다'고 한다. 따라서 서구西歐의 인류는 '실낙원失樂園'의 결과, 언제나 영원, 본질, 존재의 세계로의 회귀를 열망해 왔다. 플라톤은 존재being의 현현인 미美를 사랑의 대상이라고 규정한다. 그에게, '사랑한다', 다시 말해서 '사랑에 빠진다'는 것은 '갈망한다'는 것이었다. 다시 말해서, 그는, 인간은 사랑을 통해, 갈망을 통해 존재를, 즉 스스로를 완전하게 할 수 있다고 생각한다. 그런데 인간은 존재의 세계에서 추방되었으나 참된 본질을 망각한 것이 아니었다. 그는, 인간은 실재實在인 이상理想을 분명하게 인식할 수는 없지만, 어느 찰나에 시간을 초월해서 그 존재계인 형상形相(Form) 내지 이데아idea를 상기想起할 수 있는 능력을 갖고 있다는 '상기설想起說'을 주장했다. 그러나 플라톤에게 이데아는 현실에는 없다. 현실은 이데아의 모방, 즉 가상假像에 불과하다. 그리고 예술가는 실재로부터 두 단계나 떨어진, 모방의 모방자에 불과하다.

그러므로 서구의 사람들은 존재계를 '사랑eros'했기에, '간절히 사모〔渴慕〕'했기에 시간을 초월해서 존재계의 이데아를 느낄 수 있었지만, 중국에서는 육조六朝시대에 서성書聖 왕희지王羲之에 의해 서書 예술이 이루어진 후, 동진東晉의 문인들에 의해 아름다운 양쯔강 이남의 아름다운 산수가 시詩로 쓰여지고, 그 후 수 세기동안 산수를 '간절히 사모'했기에 중당中唐 시대에 오도자와 왕유에 의해 산수화로 그려지기 시작했다. 북송 시대에 산수화는 동북아시아에서 최상의 시각예술 형식으로 발달했다. 북송의 곽희郭熙가 산수화 제작 이유를 '가고자 하나 갈 수 없는' '거유居游의 산수'를 '간절히 사모'했기 때문[12]이라고 했듯이, 군자君子는 산수를, 더 나아가 '자연을 간절히 사모〔渴慕林泉〕'했기에 북송시대부터 산수화가 본격적으로 제작되었고, 그

12) 郭熙,『林泉高致』「山水訓」: "반드시 거기에서 살아볼 만하고 자유로이 노닐어 볼 만한 품격을 가진 것을 취하는 것은 군자가 임천을 간절히 사모하는 까닭이 바로 이러한 곳을 아름다운 곳이라고 여기기 때문이다〔必取可居可游之品, 君子之所以渴慕林泉者, 正謂此佳處(故畵者當以此意造而覽者又當以此意窮之)〕."

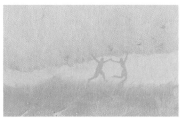

그림 10 〈Heaven's Bridge〉, 한지에 채색, 62×60.5cm, 2015 　　　그림 10-1 〈그림 10〉의 부분도

후 화단을 주도했다.

　　그러한 간절한 사모는 그녀의 〈Heaven's Bridge〉에서도 나타난다. 하얀 옷을 입은 조그마한 사람이, 또는 많은 사람들이 중세 말, 승천하는 예수님을 간절히 바라보는 열두 제자처럼, 초기 그리스도교 신자의 기도 모습처럼 하늘을 향해 V자字로 팔을 벌리고 환호하고 있다(그림 10). 천국은, 하느님은 이 세상에 없는 갈모의 대상인 것이다. 로마네스크 미술에서 구름은 신의 현현顯現을 말한다. 그러나 그녀의 그림에서는 하나님의 현존인 로마네스크의 구름이 아니라 닥종이를 올리고 올려 만든 구름 사이로 흰새들이 나르고 있고, 아래에서부터 빛이 비추이고 있어 나무도 나무가 아니라 빛이 있는 나무이다. 그리고 그녀의 하느님 나라의 그림에 나타난 모든 존재는, 새도, 노루도, 흰색이다. 그것은 아마도 서방 극락정토의 흰색, 「요한묵시록」의 24원로의 흰 옷의 흰색이리라 생각된다. 흰새나 노루의 '흰색'은 한국에서는 자연의 색이요, 빛의 색, 생生의 색, 죽음의 색인 동시에, 서방 극락정토의 서방西方의 색이다. 그러므로 흰 새의 존재는, 더욱이 생명나무 주위를 흰 새가 떼로, 또는 수많은 새들이 날고 있으니, 생사를 초월한 '천국의 새' 아니면, 그녀에게는 천국으로 가는 매개 모티프 중 하나가 아닐까 생각한다. 그리고 떼지어 다니는 아름다운 새와 색색의 물고기는 그녀가 아열대인 대만, 국립대만사범대학에서 박사과정을 밟으며 생활하는 동안의 아름답고 즐거운 추억 속에서 천국과 연관되었으리라 생각된다. 그녀의 그림에서 인간은 신의 인간과의 언약인 구름 사이의 무지개 아래에서 환호하면서 신神을, 천국을, 낙원을 갈망한다. 그러나 그녀의 그림 속 작은 인물은, 동양의 산수화가 대산大山, 대수大水를 표현하기에 작은 점경點景인물이었던 것과 맥을 같이 해 신神, 천국에 대해 왜소한 인간인 점경 인물로 그렸으리라 생각한다.

　　한국화 작가들이 동양화의 장점인 적묵積墨과 한지에 닥종이를 계속 붙여가는 것을 운용하고 있듯이, 김정수도 적묵積墨처럼 색을 쌓고 닥종이를 쌓아 구름을 만들어 특이한 낙원·천국

을 만든다. 그리하여 생긴 우툴두툴한 구름의 흰빛, 새의 흰빛, 이 흰색은 우리에게 빛의 색이기도 하니, 이것 역시 빛이신 하느님의 현현顯現을 말하는 것이리라(그림 1, 2, 6, 7).

이상 김정수의 이번 전시회를 몇 가지 주제로 나누어 동서회화를 비교해 보면서, 필자는 초기 불교에서 부처님을 표시할 수 없어 불족佛足이나 대좌, 보리수 등을 부처님 대신 표현하다가 알렉산더 대왕(B.C 356 ~ B.C 323)의 인도 원정 이후 그리스의 인간 신神의 영향을 받아 신神을 사람으로 표현한 것을 생각했다. 김정수의 이번 '생명나무 시리즈'도 그러하리라 생각한다. 그러나 로마네스크 미술이 빛이신 하느님을 표현하는데 스테인드글라스와 삼문三門, 팀마눔을 창안한 것과 달리, 그녀의 그림은 하느님과 모든 생물 사이에 세워진 계약의 징표인 구름 사이의 '무지개'를 도처에 등장하게 함으로써 무지개인 '물의 문'을 매개로 생명나무와 생명수生命水를 통해 낙원으로, 하느님에게로 들어가도록 하여, 우리에게 낙원에 대한 확신을 갖게 한다.

게다가 그녀는 성서의 해석을 넘어 무지개의 가시적인 칠색의 앞과 뒤, 자외선과 적외선을 합쳐 삼위三位로 해석하고 있다. 그녀는 「창세기」에서 천지창조가 인간의 코에 생명의 숨을 불어넣음으로써, 즉 '숨Rûah'으로 완성되었다고 생각하고, 청淸 · 홍紅색의 〈숨Rûah〉이라는 대련對聯 작품을 제작했는데, 그러나 그 〈숨Rûah〉은 꽃과 새, 즉 화조花鳥가 어우러진 한국의 '낙원' 개념과 동북아의 청 · 홍색의 오행색五行色의 상징 및 기운氣韻과 세勢로 표현되었다.

그러나 김정수 그림의 중심개념은 생명, 즉 생명나무와 생명수生命水 · 무지개이고, 낙원에 있는 생명나무와 생명수를 속세와 잇는 매개체는 무지개이다. 그녀의 성서의 세계, 이상향은, 기본 골조는 서구의 성서이되, 전통적인 한국의 낙토樂土 개념과 한국화에서의 색 표현기법, 한지의 특성을 추가하고 있다. 낙원의 생명나무도, 큰 나무도 동북아시아의 전통적인 신목神木 사상이요, 산수화의 번창의 기저이고, '빛 속의 생명나무' 역시 빛이신 하느님을 은유로 표현한 것으로 보인다. 또 작가는 무지개를, 한편으로는 '희망과 약속의 상징'으로 활용하고, 다른한편으로는 "생명수와 빛이신 하나님이 만났을 때 무지개는 형성된다"고 생각하고, 거룩한에덴에서의 생명수가 에덴의 경계를 넘어 이 세상으로 흘러 들어가 이 세상이 에덴동산과 같이 선하고 아름답게 회복될 것을 염원하고, 신의 무지개에 대한 약속을 확신한다.

위에서 살펴 보았듯이, 그녀의 그림은 하느님에 대한 강력한 믿음과 찬양, 환희를 '색'을 통

해 표현하고 있다. 그러나 채색 그림의 경우, 작가는, 고려불화라는 종교화가 장엄의 색과 금을 먹선으로 지지하여 안정된, 뛰어난 그림이 되었다는 점과 그 시대 제작 상의 개념〔畵意〕과 표현 및 구성에 대한 연구가 우리로 하여금 숭고崇高의 경계境界를 유발하였다는 점에 유념하기를 기대하고, 그러기 위해서, 앞으로 먹선墨線을 개발하고, 성화聖畵의 경우, 그림 내용에 대한 치밀한 성서의 연구와 기획하에 그 표현과 구도에도 유념하면서, 전통적인 동양화의 먹과 색, 더 나아가 색色과 선線의 조화의 세계를 찾기를 기대해 본다.

第一部
개인전 평론

第三章 박사청구전

유희승 | 전통적 표현에 의한 현대 사회의 이중성

《현대사회의 이중성-그 전통적 표현》 • 2007. 08. 29 ~ 09. 04 • 동덕아트갤러리

서양미술도, 동양미술도, 그 근원은 자연의 모방, 즉 재현再現이었다. 일제강점 후 일세기에 걸친 서양식 교육의 결과, 한국의 추상일변도의 화단은 구상 작가를 찾기 힘든 형편이고, 전통과의 단절은 어제, 오늘 일이 아니다. 그런데 세계 비엔날레를 보면, 한국화단이 세계 화단의 추세에 동참하고 있는 것도 아니다. 이번 2007년 독일 카셀의 도큐멘타 카셀 'Skulptur Projekte Münster 07(2007.6.16~9.23)'[1]는, 중국 작품들이 구상으로도 현대사회의 급격한 변화를 담을 수 있음을 말하고 있어, 우리의 추상은 논리의 체계화나 구축이 아니라 인간의 심정이나 감성에 치우친 것이 아닌가 하는 생각을 하게 하였다. 도큐멘타 카셀의 조각이나 그 이전의 조각이, 도큐멘타라는 행사 위주가 아니라, 마치 옛부터 그곳에 있었던 것처럼, 카셀의 도처에서 도시와 자연과 잘 어울리고 있는 것이나, 이번 'Documenta Kassel'의 작품들이 도시 곳곳에서 삶과 과학과 어우러지면서 작가의 다양한 시각으로 사회현상을 반영하면서 카셀 도처에 있는 것 등은, 한국의 비엔날레가 관계인의 전시성에 그치고 사회에의 기여가 무엇이었나를 생각해 볼 때, 우리의 미술이 고층화, 대단위화 되어가는 현대산업 도시의 자연과 잘 어울리지 못하는 것이나, 카셀에 중국작가들이 많이 초대받은데 비해 우리 작가가 초대받지 못한 것 등을 보면서, 아마도 일인당 교육투자 면에서 세계적일 듯한 한국에서, 한국 미술은 지금 무엇을 하고 있는가? 미술교육은 제대로 되고 있는가? 하고 우리미술을 반성하게 한다.

1) 도큐멘타 카셀(2007)의 스케치는 http://www.documenta12.de/index.php?id=100_tage&L=1 에서 볼 수 있다.

사랑 - 미

플라톤은, '미는 '사랑eros'으로부터 시작된다'고 말한다. 우리 미술이 세계화되지 못하는 큰 문제는 바로 우리와 우리 작가가 자기 자신 및 자신의 사회·국가·전통을 사랑하지 않는데 있고, 자신의 그림 및 우리 미술에 대한 자긍심이 크지 않은데 있다고 생각한다. 그렇기에 이 시대에 우리의 정체성 있는 미美는 찾기 어렵다. 우리 미술의 현주소는, 하나는 원元나라에게 나라를 빼앗긴 한족漢族이 북부 중국을 빼앗기고 금金과 대치하던 남송의 문화를 전수하지 않고, 당唐과 북송北宋의 문화를 전승傳承했듯이, 우리도 일본에게 나라를 빼앗긴 조선왕조의 문화를, 사상과 방법을 전수하지 않고 개발하지 않아서 우리의 정체성이 사라졌을 것이요, 다른 하나는 한자교육 부재 때문에 한자로 된 우리 문화가 전승되지 않고, 해방 후 서양 문물을 여과 없이 수입했기 때문일 것이다. 가까운 일본이 80년대부터 한자교육을 강화하여 교육의 효과를 거둔 것은 '가나'라고 하는 문자의 특성상 그렇기도 하겠지만, 한자가 뜻글이기에 문화의 전수는 물론이요 예술에 필수인 상상력을 키워주었기 때문일 것이다.

천공天工과 청신淸新

북송은 산수화가 본격적으로 발달한 시대이다. 북송의 산수화가, 곽희郭熙도 "제齊·노魯와 관關·섬陝은 그 둘레가 수천 리가 되는데, 수많은 주州와 현縣의 사람들이 그렇게 제작한다면 되겠는가?"고 우려했을 정도로 북송의 산수화단은 반드시 이 작품만 – 즉 당시의 대부분의 화가들은 이성과 범관만 – 모방하고 있었다.[2] 혼자 배우는 것도 답습이라고 경계하던 북송 화단에서 문단의 영수요 고목죽석枯木竹石·묵죽墨竹의 화가인 소식은 이 시인, 이 화가의 모방을 불식하고 시인과 화가에게 '시와 그림은 본래 일률一律'이므로 다음과 같이 천공天工과 청신淸新을 요구하고 있다.

2) 郭熙,『林泉高致』: "지금 옛날 제(齊)와 노〔魯, 지금의 산동성(山東省)〕지방의 선비들은 오로지 이성(李成)만 모방하고 관섬(關陝, 지금의 섬서성) 지방의 선비들은 오로지 범관(范寬)만 모방하고 있다. 자기 혼자 배우는 것도 오히려 답습이라고 생각하거늘, 하물며 제·노와 관·섬은 그 둘레가 수천 리나 되는데 수많은 주(州)와 현(縣)의 사람들이 그렇게 제작한다면 되겠는가?"(장언원 외 지음, 앞의 책, pp.132-133)

"그림을 형사形似로 논한다면,

식견識見이 아동의 식견과 가깝다네.

시詩를 지으면서도 반드시 이 시여야만 한다고 한다면,

정녕코 시를 아는 사람이 아니네.

시와 그림은 본래 일률一律로,

태생의 천재〔天工〕와 독창성〔淸新〕뿐이네"[3]

소식의 경우, 그림과 시는 한결같이 '천공天工과 청신淸新' - 수잔 부시는 이것을 '천재와 독창성'으로 해석했다 - 이 예술성을 좌우할 것이다. 이점은 피카소가 자기 모방조차 경계한 것에서 보듯이, 어느 예술 장르나 동서고금이 같을 것이다. 더욱이 인간에게는 자신의 생각이나 감정을 표출하려는 표출의욕 외에도, 문인화나 톨스토이[4]의 말에서 보듯이, 그것을 정확히 전달하려는 의욕이 있다. 1960~70년대 이응노나 남관, 황창배 등의 작품에 문자를 쓴 것도, 시詩·서書·화畵를 한 화면에 담아 자신의 생각이나 감정을 완벽하게 전달하고자 했던 우리 문인화의 전통이요, 현대 한국화에서 문자만한 공용 언어가 아직 창출되지 않았기 때문에 그러했을 것이다. 칸트가 말했듯이, 예술의 제일 특성은 독창성originality이다. 독창성은 주관적이지만 보편타당해야 한다. 사실상 '독창성'과 '보편타당성'은 예술이 지녀야 할 동전의 양면이다. 그런데 상술했듯이, 소식이 시와 그림이 천재인 '천공天工'과 '청신淸新'인 독창성의 소산이라고 말한 것은, 북송시대 곽약허郭若虛(11세기 후반 경 활동)의 '기운생지설氣韻生知說'에서도 나타났듯이, 북송 말 화단의 문인들의 주主된 생각이었을 것이다. 회화 예술에서의 '기운생지설'은 회화의 궁극목표인 기운氣韻도 타고난 생지生知에 의한 것, 즉 천공天工인 천재를 갖고 있어야 함을 말하는 것이요, 소식의 독창성인 청신淸新, 즉 '맑으면서도 항상 새로운 것'은 고래古來로 문인·귀족들이 '아속雅俗' 중 '아雅', '청탁淸濁' 중 '청淸', '신고新故' 중 '신新'[5]를 택한 것 중 청淸·신

3) 蘇軾,『集註分類東坡先生詩』『四部叢刊』編 5.11.29a : "畵論以形似 見與兒童隣 賦詩必此詩 定非知詩人 詩圖本一律 天工與淸新."(수잔 부시 著, 김기주 역,『중국의 문인화』, 학연문화사, 2008, p.53)

4) Lev Nikolayevich Tolstoy(1828~1910) : 19세기 러시아 문학을 대표하는 세계적 문호요, 문명비평가·사상가.

5) 郭熙,『林泉高致』「山水訓」, "사람의 이목이 새 것을 좋아하고 묵은 것을 싫어하는 것은 천하 사람들이 같은 감정이다〔人之耳目, 喜新厭故, 天下之同情也〕."

新을 말한 것으로 보인다. 그러나 북송 말, 왕선王詵의 서원西園에서 문인들이 모여 시서화를 논한 것을 그린 이공린의 〈서원아집도西園雅集圖〉에서 보듯이, 누구나 공감하는 것, 그래서 소통되는 것이어야 한다. 그것이 어렵고 귀하기 때문에 사회는 예술가를 대접한다. 지금 우리 작가에게 청신淸新은 있는가? 보편성, 즉 화단에서의 어떤 합의는 있는가? 하고 묻고 싶다.

유희승의 회화세계

유희승의 회학세계는 급변하는 현대 사회에서의 우리, 한국 여성의 모습을 보여준다. 그녀의 주제인 '응시', '시선'은 적극적인 현대 여성과 달리 우리를 고요히 응시하거나, 탈이라든가 승무僧舞의 고깔, 피에로의 복장 또는 화장 속에 숨어 현대인의 복잡성이나 이중성을 응시하고 있다. 그러나 그녀의 시선이나 표현은 이 땅의 젊은이답지 않게 소극적인, 조심스러운 전통적인 방법으로 사회에 참여하고 있다. 수묵의 사용과 색, 인물의 표현은 다분히 보수적이면서도, 현대적이다. 그녀의 작품 중 필자의 눈에 띄는 것은 작가의 주제와 그 주제의 표현방식이다.

1) 소극적 · 이중적 인간

그녀의 그림은 현대인으로서, 그녀가 사는 우리 사회에서의 여성의 모습의 반영이고, 그것에 대한 해답이 아니라 해답의 모색이다. 현대인은, 특히 현대의 한국인은 근대인의 눈으로 보면, 이해할 수 없는 다중인격체일 것이다. 한국은 영국이 200년 걸린 현대 산업화를 40년간에 이루었다고 일컬어지고 있다. 우리는 1960년대 이후, 앞만 보고, 그것도 경제 성장과 산업화 · 정보화 · 과학의 발달을 위해서만 달려왔다. 그녀의 '피에로 시리즈'가 10여 년간 계속되고 있는 것은 이러한 우리 사회의 반영이 아닌가 생각된다. 그러나 피에로는 이제 피에로와 더불어 짙은 화장을 하고 성장한 여인, 고깔을 쓰고 승무僧舞를 추는 여인, 탈을 쓴 사람으로 확대되고 있다. 그녀 그림의 대부분이, 화면 상반부에 주제가 되는 인물의 두부頭部나 상체를 집중적으로 표현하고, 하반부가 사라지고 있음은 사회에서 사람을, 특히 여성을 배려하지 않는다는, 즉 여성이 이 땅에 뿌리를 박고 있지 못하다는, 그녀의 세상에 대한 마음자리의 불편함을 읽게 하는 동시에, 우리도 그녀와 함께 세상이 긍정적으로 보이지 않고, 우리조차 그

공간으로 사라져 버릴 듯한 느낌을 받는다.

그녀의 이러한 생각과 앞으로의 기대는 〈응시 - 공空〉(그림 2) 〈응시 - 공空Ⅱ〉(그림 3) 〈응시 - 해탈〉(그림 4) 〈응시 - 고뇌〉(그림 5) 〈시선 - 공空Ⅱ〉(그림 6) 〈풍자〉〈흥취〉(그림 7), 〈화음〉〈화음 - 율律〉〈음양陰陽의 조화〉, 〈응시 - 공허〉와 같은 제목과 그들 그림을 통해서도

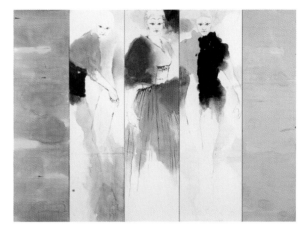

그림 2 〈응시 – 空 Gazing – Emptyness〉, 268×200cm, 화선지 천 배접, 먹 · 석채 · 금분, 2007

간취된다. 다시 말해서, 그림 제목에서의 '응시'나 '시선'이 '해탈'이나 '고뇌', '공허'와 더불어 있고, '풍자'나 '흥취'가 있는가 하면, '화음'이나 '음양'의 조화 등은 그녀의 지금의 고뇌하는, 공허한 마음자리를 응시하는 시선이 앞으로의 '해탈'했으면, '조화를 이루었으면' 하는 기대와 함께 현실에 대한 '풍자'나 '흥취'로 간주할 수도 있음을 표출하고 있다.

작품에서는 농담의 수묵과 약간의 수묵선과 채색으로 된 인물이 주도하면서도 여백-공空이 강조되고, 인물이 그려진 화면과 인물이 없이 약간의 수묵이 가해진 공간이 반복되는 것은 세상에 대한 응시의 공허함과 그것의 달성이 어려움을 말하면서도, 응시 저 너머 더 넓은 세계

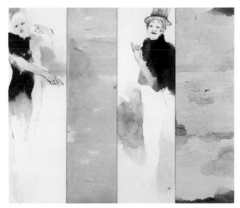

그림 3 〈응시 - 空Ⅱ Gazing - Emptyness〉, 233×200cm, 화선지 천 배접, 먹 · 석채 · 금분, 2007

그림 4 〈응시 - 해탈 Gazing - Emancipation〉, 308×200cm, 화선지 천 배접, 먹 · 석채 · 금분, 2007

그림 5 〈응시-고뇌 Gazing-Suffering〉, 140×
160cm, 화선지 천 배접, 먹·석채·금분, 2007

를 생각하게 한다. 특히 〈응시〉 작품들은 짙은 화장을
한 눈, 피에로의 빨간 코, 빨간 입술을 한 여인이 지나
치게 화면 상부에 있음으로써 현실에 적극적으로 대
처하지 못하고 응시하는 순간 주제에 대한 깊이 있는
추적을 멈추고 웃는 얼굴, 즉 풍자의 얼굴이나 가면,
탈이나 화장한 얼굴 뒤로 숨거나, 겉으로는 웃으면서
도 속으로는 공허해하거나 고뇌하면서, 앞으로의 조
화를 생각하는 이중적인 자신의 다양한 이야기를 전
하던가, 〈응시 - 고뇌〉처럼 화려하게 성장한 여인 속
에 숨어, 즉 자신은 한발 물러나 그 사태를 고뇌하면

서 응시하고 있다(그림 5).

2) 먹과 먹면을 이용한 화면 구성

그러나 그녀의 그러한 조우遭遇는 우리의 병풍문화 탓인가, 모든 화면은 전통적인 비례, 즉
세로가 긴, 여러 폭 병풍 그림같은 그림으로 되어 있고, 인물이 있는 화면과 배경이 하나 걸
러, 또는 둘, 셋 걸러 배치되어 있다. 현대 회화에서 보면, 이것은, 한편으로는 구성에 따라 다
양한 그림이 나오게 하는 면도 있겠지만, 그러나 강력한 추진력을 줄이고, 생각의 여운을 남
기기는 하지만, 작가의 기획 역량을 줄이는 면도 있다.

그녀 그림의 중요 구성 부분은 먹 - 선염과 발묵 - 과 먹선, 먹 면이다. 이것은 그녀가 논리
적이기보다 감성으로 주제에 조심스럽게 접근하고 있음을 말한다. 화면은 전통적인 수묵 선
과 오방색의 청靑·홍紅의 색이 인물의 상의上衣의 먹색과 서로 조화를 이루면서 주도하고 있
다. 전체는 청·홍과 먹의 선염이 주도하면서 인물이 표현 안 된, 길다란 먹면이 그림이 있는
면面을 강력하게 보조하는 구조로 이루어져 있다. 인물은 선線으로 대체를 잡고, 농·담의 발
묵의 도움을 받아 인물이 주인공으로서의 위치를 확보한다. 그리고 그 먹면에 마치 하늘의
색, 현玄의 색처럼, 다양한 농담의 먹의 선염 속에 노랑, 파랑, 빨강 등의 조그마한 점들이 산
재해, 우리를 마치 검은 화면, 밤 하늘 속으로 빨려 들어가는 듯한 감感을 느끼게 한다. 그럼으
로써 이들 대상들은, 마치 이 세상의 대상이 아닌, 마이클 설리반이 중국의 산수화를 '영원의

상징'이라고 한 것처럼, 우리로 하여금 '화면 넘어beyond, 저 영원한 거대한 공간으로 안내'한다.[6]

3) 은현隱現 · 장로藏露의 미학과 개방공간

동양화, 특히 산수화의 특색 중 하나는 은현隱現 · 장로藏露의 미학이다. 이것은 동양화의 공간이 서양화와 달리 개방공간이요, 확대공간이며, 사차원적인 세계이기에 가능하다. 유희승도 여백이나 농담의 먹 속에 노랑 · 파랑 · 빨강 등의 조그만 점들이 산재한 검은 먹면을 이용하여 '숨김〔隱 · 藏〕과 드러냄〔現 · 露〕'의 미학을 조금이나마 시작하면서 물이 흥건한, 임리淋漓한 묵흔墨痕도 우리의 조그마한 마음자리로서 화면에서 한 역할을 하고 있다. 인물들의 생략된 인체의 하반부나 손 등의 그림의 결격 사유를 그 옆에 인물이 없이 다양한 먹의 층차와 발묵潑

그림 6 〈시선-空 II Gazing Emptyness〉, 43× 172㎝, 화선지 천 배접, 먹 · 채색, 2007

墨과 선염渲染을 사용한 먹 면을 한쪽이나 두 쪽 붙여, 그 먹 화면이 옆의 인물을 지지하면서 인물의 강력한 시선 쪽이나 팔의 방향 쪽으로 화면의 중심이 확대되는 형식을 취하고 있다. 따라서 인물에서 중요한 것은 시선이나 손끝, 몸의 방향이고, 그 방향에 의해 공간이 확대되고 있다.

현재 한국의 교육은 서양식 교육 일변도로 진행되고 있어서 한국화를 하는 젊은 화가들에게도 서양화가 더 가까운지도 모른다. 한국의 현대 작가는, 피는 한국 · 동양이고, 정신은 서양을 지향志向하는 기형체가 아닌가 생각된다. 그러나 유희승은 동양화의 전통적인 선과 먹, 여백이나 오방색을 사용한 '피에로 시리즈'를 우리의 병풍같이 세로로 긴 그림들을 붙여서 화면을 만듦으로써 오늘의 우리의 상황이나 생각에 의문표를 던지면서 그 이상理想을, 그 해답을 모색하고 있다. 그녀가 이야기하듯이, 세상은 우리가 뚫고 헤쳐가도 그 길이 보이지 않기에,

6) Michael Sullivan, Symbols of Eternity - The Art of Landscape Painting in China, Clarendon Press. Oxford, 1979.

그림 7 〈홍취 Inspiration〉, 300×190㎝, 화선지 천 배접, 먹 · 석채 · 금분, 2007

우리 모두가 이러한 이중적인 피에로나 탈, 고깔을 쓰고 탈춤을 추면서 그들 탈이나 가면속에서 오히려 세상을 집중해서 보면서도 아무 것도 할 수 없어, 오히려 우리의 풍자 전통을 생각하는 것이 아닌가 생각해 본다. 오히려 작가의 생각의 다양성과 어려움, 고뇌가 느껴진다.

신학 | 장인기匠人氣에 바탕한 역설적 생명의 기구祈求

《전통과 현대가 어우러진 생명의 기구祈求》 • 2008. 06. 25 ~ 07. 02 • 동덕아트갤러리

동양 문화는 인간과 자연의 조화를 추구하나, 서양 문화는 『구약성경』「창세기」(1:28)에서 보듯이, 하느님의 섭리속에서 인간은 만물을 지배하고 다스리는, 즉 주종主從 관계였다. 그러나 현대는 동양이든 서양이든 과학과 기술에의 의존도가 커진 결과, 서양 문화가 지배할수록 자연과의 조화는 깨어지고, 자연의 이치를 역행하여 유전자를 조작하는 등 이제까지 자연이나 신神의 영역이라고 금기시해왔던 영역까지 인간이 참여함으로써, 인간은 생명의 소중함을 잃고, 인간성의 상실이나 생태계의 파괴로 인해 인간이 미처 예측하지 못한 수많은 자연 재해를 당하게 되었다. 모든 것이 기계화 · 물량화 · 계량화 · 자본화된 결과, 이제 인류는 개체의 생명에 대한 소중함이나 동양인의 예지인 자연의 원리를 터득한 위에서의 인간의 자연화, 인간과 자연과의 조화를 되돌아 볼 수도 없게 되었다.

전통과 현대

원래 한국화, 더 나아가 동양화에는 추상이 없다. 중국, 남제南齊, 사혁謝赫의 '화육법畵六法'은, 제6법인 아래에서 차례로 위로 올라가면 그림 공부〔學畵〕의 방법이었고, 위에서 아래로 내려가면 품평品評의 기준이었다. 그 중에서도 제일법第一法, '기운생동氣韻生動'에서의 '기운氣韻'은 화가들의 최고목표요, 평가기준이었다. 그러나 '기운'은 사물에 응해서 형태를 그리는 제3법인 응물상형應物象形과 사물의 종류에 따라 채색을 부과하는 제4법인 수류부채隨類賦彩, 즉 자연의 형과 색 위에서 대상의 기본 골격구조인 '골법骨法'을 찾아, 그 골법으로 붓을 사용함으로써〔用

筆〕 획득가능한 것이었다.

W. 볼링거Wilhelm Worringer(1881~1965)가 말했듯이, 20세기 이래 현대인의 마음에는 대자연과의 조화, 즉 평화와 공존은 없다. 그렇다고 인간이 자연이나 사회현상을 그대로 받아들일 수 있을 정도로 자연에 대한 연구나 애정도 없어서, 이제는 인간에게 자연이 더 이상 이상理想이 아니다. 한국 화단에 추상이 만연하는 이유라고 할 수 있다. 독일의 미술사학자, 한스 제들마이어Hans Sedlmayr(1896~1984)는 18세기 말 이래로 서구西歐의 예술이 서로 분리되기 시작하면서 자율적 · 자급자족적 · 절대적 · 완전한 순수성을 추구한 결과, 서구예술은 니체가 "하나의 힘을 개개로 분리시킨다는 것은 일종의 '야만'이었다"고 말하듯이, 야만이 되었다고 말한다. 우리 화단도 마찬가지이다. 예술도 개개로 분리시킨 결과 아마도 그러한 '야만' 때문에 예술은 오히려 고도화가 되기보다 어떤 정지된, 현재의 상태가 되었다고 생각한다. 회화의 경우도, 고대의 종합적인 예술로 돌아갈 필요가 있다. 제화시題畫詩가 있는 동양화, 전도全圖 형식의 산수화, 즉 근대 이전까지 예를 들어, 금강산하면 금강산 전체를 그리는 〈금강전도〉라든가 동양화가 갖고있던 시詩 · 서書 · 화畫 · 음악樂의 종합으로 돌아가지는 못한다고 해도 그러한 노력은 지속할 필요가 있다.

현대의 한국화는 청淸, 심종건沈宗騫이 회화 작품제작의 내적 운용 중 가장 우려한, '속됨을 피함避俗'이라든가 '질質을 보존함存質'[1] 즉 전통화에서 중시하던 '아속雅俗'에서의 '아雅'를 추구하지 않게 되었고, 절실한 본체〔切實之體〕의 추구대신 화려하고 아름다운 외관〔華美之觀〕이 만연하고 있으며, 송초宋初의 형호荊浩가 수만 본을 그려 비로소 형사形似가 되었다고 토로했던 형사조차 사진에 맡긴 듯, 회화의 기본인 대상의 형사조차 추구하지 않으니, 대상의 기운氣韻이나 생명이 어떻게 이루어지겠으며, 온갖 변화를 궁구한 이후에 다시 질박質朴한 것으로 돌아가는 자가 아니고서는 이루어질 수 없는 무궁하면서도 오묘한 변화를 갈무리할 수 있는 질質이 어떻게 이루어지겠는가? 과연 지금 한국화의 지향志向은 무엇이어야 만 하고, 우리는 어디쯤에 있을까? 하는 의문이 든다.

이 글에서 그간의 박사과정을 총정리한 신학의 이번 전시작품을 들여다 보면서 상술한 우

1) 沈宗騫,『芥丹學畫編』(1781)「山水 一」은 宗派, 用筆, 用墨, 布置,「山水 二」는 避俗, 存質, 摹古, 自運, 會意, 立格, 取勢, 醞釀이라는 소주제로 구성되어 있다.

리의 현 시점을 점검하고 그 답을 알아보기로 하자.

　이번 신학의 전시 작품에서는 추상과 구상, 고대와 현재가 공존하면서도 자기 양식을 구축해 가는 과정이 보이고 있다. 그러나 그의 이번 작품들을 얼핏 보면, 화면이 우리의 전통적인 색인 황黃, 적赤, 청색靑色 바탕 그대로의 색면 분할로 보이나, 자세히 들여다 보면, 색면 중 한 면 또는 두 면이 점點의 선, 그것도 만초蔓草의 선으로 이루어져 있다. 색면과 점이 그의 작품의 구성요소이다. 이점에서는 서구적인 듯이 보이나, 그의 화면이 천연염의 한지韓紙이고 그의 색이나 점, 사물의 형체는 구체적으로 들여다 보면, 한국의 전통화에 근거하고 있다. 그러면 다음에 그의 색면과 점의 한국화적 특성을 알아보기로 하자.

　그의 이번 전시는 다음 세 가지 특징으로 요약될 수 있으리라 생각된다.

1. '技而進乎道'의 기技, 전통적인 바탕〔素〕의 중시－천지天地 표현

　자연도自然道에 합치하는 방법은 형이상形而上인 도道를 통해 가는 방법도 있지만, 옛날 장인, 즉 화원화가들이 하였듯이, '기技'에 매진함으로써 도道로 나아가는 '技而進乎道'의 방법도 있다. 불가佛家로 말하면, 점오漸悟, 즉 불가의 규칙을 꾸준히 지킴으로써 깨달음의 경지에 이를 수도 있다. 그의 방법은 후자이다. 그러나 회화사에서 기존 양식에서의 '변變'은 변화하면서 재단하는 것이요, 추진해서 행하는 것을 '통通'이라고 하는데,

그림 1 〈連綿 continuity〉, 140×70cm, 유지에 소목 · 주사, 2008

그림 2 〈連綿 continuity〉, 140×70cm, 순지에 쪽 · 석청 · 감청, 2008

그림 3 〈連綿〉, 91×51㎝, 순지에 은박 · 먹 · 석청, 2008

그림 4 〈寶相華 1〉, 65×50㎝, 순지에 쪽 · 석청 · 감청, 2007

'변'도 중요하지만, 변한다 한들 '통通'이 안되면 회화에서의 도道는 결국 이룰 수 없을 것이다.[2] 그의 작품은 하늘[天] · 땅[地] · 사람[人], 즉 삼재三才를, 세로로 3분三分으로 분할하는 방법을 취하고 있다(그림 1, 2, 4).

신학의 삼재식三才式 분할인 《연면連綿》 시리즈는 유지 · 순지 등 한지의 종류를 달리 선택하여 우리에게 친숙한 청 · 홍 · 황 · 먹색의 천연염天然染으로 염색한 바탕을 기본으로 한다. 즉 유지에 소목과 주사의 붉은색(그림 1), 순지에 쪽과 석청, 감청의 푸른색(그림 2), 순지에 은박과 먹, 석청(그림 3)의 〈연면〉 작품들은 동색同色 대비이되, 좌우는 대칭이고, 중앙면이 차지하는 공간의 크기에 따라 그 분위기는 전혀 달라지고 만초의 문양도 중앙에 있기도 하고 좌우에 있기도 한다. 〈그림 1〉은 그 삼분된 공간 중 중앙인 하늘天 부분을 제외하고 좌우를 채운 지地 · 사람人은 구상具象의 인동당초와 보상화를 점을 찍어 완성하고 있다. 그의 화면에서는 바탕, 즉 소지素地가 주主이고 점은 종從이다. 그러나 그의 천 · 지 · 인은 동색同色이다. 카시러Ernst Cassirer(1874~1945)에 의하면, '예술은 실재의 발견'이고, "언어와 과학은 실재의 축약인 반면 예술은 '실재의 강화'이다". 예술이 문화 중 중시되는 이유, 세상이 예술과 예술가를 중시하는 이유는 바로 일반적으로 놓치기 쉬운 '실재의 발견'과 그 '실재의 강화'가 바로 예술에 의해 가능하기 때문이다.

그런데 그는 바탕을 중시하여 천연염색과 삼반구염법三礬九染法으로 전통적인 바탕을 표현

2) 『易經』,「繫辭傳」: "形而上者謂之道, 形而下者謂之器, 化而裁之謂之變, 推而行之謂之通."

그림 5 강서 대묘 인동당초문

하고 인두로 뚫는 기술, 즉 감색점법嵌色點法으로 밀密한 점들의 만초蔓草를 표현함으로써 이번 전시의 결과를 얻어냈다. 즉 채색과 교반수를 여러 번 반복하는 '삼반구염三礬九染' 법을 통해, 즉 여러 번의 담채淡彩를 중첩함으로써 담淡하고 중후하면서도 동양화가 추구하는 '깊이 있는 평담平淡의 세계'를 연출하고, 지地는, 수양을 하듯이, 마치 실을 하나 하나 엮어 천을 짜듯이, 밀密한 점들을 찍어 점의 집합인 만초의 형상으로 그의 그림 개념인 '생률生律 – 연면連綿'을 표현하고, 연접한 천상계天上界의 분할 면은 장자莊子의 무위無爲를 원용하여 하늘이나 물 등 '큰 것大'은 파묵破墨 방법의 하나로 염색한 색 바탕을 그대로 두고 표현하지 않는 전통적인 방법을 차용하여 유有를 창출創出하였다. 즉 천상계天上界의 표현은 빛, 흰색(素色)이고, 상대적으로 비어있고(虛), 매끈하며, 투명하게 표현하는 방법을 사용하여 유지나 순지에 황색계 염료인 황백이나 치자, 홍색계 염료인 소목·주사·(꼭두서니라고도 불리는)천초, 또는 푸른색 계열 인 쪽이나 석청이라는 천연염의 색色인, 우리의 황黃, 홍紅, 청색靑色, 먹색 바탕을 그대로 쓴다. 이것은, 감성적으로는, 담채의 중첩에 의한 평담平淡한 바탕색이 우리의 전통적 감성을 일깨워 우리로 하여금 편안하게 화면을 보게 하지만, 그러나 작가의 생각은 자연 재해, 자연과의 부 조화로 인한 오늘날의 현상에 대한 답이 동색同色을 통해 자연, 즉 천지인天地人과의 조화를 염 원하고, 보상화나 굳센 인동당초 등 덩굴식물이 갖고 있는 '생률生律 – 연면連綿'으로 자연과 조 화하는 생명을 굳세게, 절실하게 기구祈求하는 것으로 보인다.

인동당초문양忍冬唐草文樣은 실크로드를 통해 동점東漸해 삼국시대에 한국에 들어와 한국적 으로 전통화된 당초문과, 우리의 산야나 집뜰에서 자라는 금은화金銀花라고도 불리는 금은색

이 혼합된 아름답고 향기로운 덩굴 식물인 인동초가 합해진 한국 특유의 자기완결적自己完結的인 이방연속 무늬로, 고구려 벽화나 기와, 삼국시대의 불상에서 근엄하면서도 강인함 면에서 다양하게, 그 동적動的인, 독자적 율동성을 갖고 생명의 율동〔生律〕의 연면連綿을 당당하고 아름답게 표현하고 있다(그림 5).

2. 小가 大로, 大가 小로 – 점선에 의한 생률生律의 연면連綿

그림 1–1 〈연면連綿 continuity〉 부분도

그림 4–1 〈보상화寶相華 1〉 부분도

가까이에서 보면, 콕콕 찍은 점이 선이 되어 생동하는, 율동적인 '연면'이 보이나(그림 1-1, 4-1), 멀리에서 보면, 미미하기 그지없어 생률은 느껴지지 않고, 바탕색, 색면이 화면을 리드하고 있다. 하나 하나는 힘이 없지만 여럿이 모이면 힘을 발휘하는 현대의 대중 같다. 하늘은 백색 이외에 소목이나 주사의 주황색, 석청이나 감청의 청색 등 상술한 여러 가지 색의 천天의 부분이 주도하나, 아직 점은 선으로 주도하고 있지 못하다. 그는 전통적인 황黃, 홍紅, 청색靑色, 먹색을 중첩한 색과 흰색을 사용하지만, 그의 작업을 통해 우리는 고려 불경佛經의 변상도에서 보는 화면의 색을 생각하면서 한국화의 앞으로의 무궁한 색감의 개발이나 색역色域에 대한 출중한 발전을 예고받는 것 같다. 특히 흰색은 음양이 생기기 이전의 무無의 상태에서의 무한한 공간의 표현이요, 생명에 에너지를 공급하기 위한 잠재적인 기氣가 응축되어 있음을 의미한다. 흰색과 붉은색은 아마도 세계에서 한국인이 가장 잘 하는, 우리의 색이요, 가장 색역色域이 광범위한 한국인의 색이기에, 그의 앞으로의 작업을 지켜볼 필요가 있다. 이것은 그가 '생률生律 – 연면連綿'의 주 모티프로 사용한 인동당초문과 함께 우리의 전통이다. 고구려 벽화·불상에서 강인한 고구려의 기상을 가장 잘 발휘하는 문양도 당초문양(그림 5)임을 보면, 한국화가들의 전통 활용은 앞으로도 권할 만한 사항이다.

그런데 우리의 아름다운 고려불화, 김우문 필 〈수월관음도〉〔일본 가가미진자鏡神社 소장, 그림 6〕는 전체로서도 뛰어나지만 '승각기'의 보상화문(그림 6-1)이나 머리 위에서 내려오는 흰

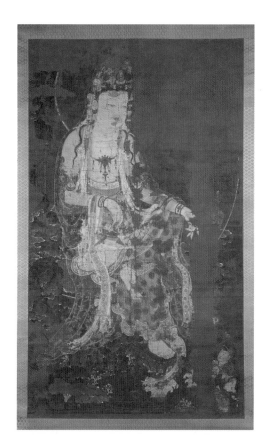

그림 6-1 〈수월관음도〉 부분도, 승각기

그림 6-2 〈수월관음도〉 부분도, 보상화

그림 6-3 〈수월관음도〉 부분도, 사라속 극락조

그림 6-4 〈수월관음도〉 부분도, 극락조

그림 6 김우문金祐文, 〈수월관음도水月觀音圖〉, 419.5×254.2㎝, 비단에 채색, 1310년(고려시대),
일본 가가미진자鏡神社 소장, 사가현립박물관 기탁(전체 표구 크기 530×300㎝)
ⓒ鏡神社所蔵, 佐賀県立博物館寄託, 日本国重要文化財, 絹本著色「楊柳観音像」

색 사라천의 보상당초문(그림 6-2)과 먹빛 바다 위에 관음보살의 흰색 사라천이 살짝 덮힌 속으로 보이는 바다 광경과 금빛 극락조의 조화라든가 극락을 나타내는 구름, 즉 운문雲文 속을 나르고 있는 금빛 극락조(그림 6-3)의 움직임으로 인해 확 펴진 꼬리의 리드미컬한 아름다움 역시, 암반의 먹빛 위에 금빛 극락조의 조화요, 금빛 선線의 역할이 주도한다는 점에서, 채색화에서조차 선 중시는 우리 한국화에 시사하는 바가 크다. 중국·일본에 없는, 고려불화에서만 보이는 투명한 흰 비단인 사라천의 극락조, 운문雲文, 관세음보살 머리 부분의 분홍 연꽃, 상의裳衣의 타원형의 연꽃 문양도, 금선이 머선의 지지를 받고 있어 아름답다.

그러나 그는 인동당초의 끈질김을 '연면連綿'으로 보고 있지만, 덩굴식물의 곡선과 사선을 이용한 생율生律의 선은 아직 '대大'에 묻혀 있다. 그것은 그의 작업방식이 현대의 젊은이답지 않게 표현형상形狀이 화면을 주도하지 않고, 화면에 한 가지 색이 리드하면서 만초蔓草의 형상이 점을 통해 미미하게 그 생명의 존재를 드러냄에 연유한다.

이번 전시 작품의 화면의 주인공은 덩굴식물인 '점으로 된 만초'이다. 동양화에서는 일반적으로 선이나 선염으로 그리는데, 그의 점은 다음 두 가지 방식으로 표현되었다. 하나는, 먹으로 점을 찍고 다시 석록石綠, 석청石靑, 주사朱砂 등의 색으로 점을 박아 넣어 그 솟아오른 점凸點으로 만초의 형상을 표현하는, 금벽산수金碧山水나 중채重彩 화조화 花鳥畵에서 사용되는 점태點苔의 표현기법인 감색점법嵌色點法을 응용한 것이요, 다른 하나는 인두를 사용해서 종이를 뚫어서 오목한 점凹點으로 만초의 형상을 나타내는 방법이다. 이들 요철 점은 전혀 상극인 요凹와 철凸의 방법으로, 고도의 집중된 시간과 속도를 요하는 작업이다. 고려 칠기漆器에서 그 아름다운 붉은색, 또는 검은색의 칠漆의 색과 상감의 금선, 은선, 보석들의 정묘한 결합은 우리 선조의 미의식과 끈기를 생각하게 한다. 신학의 점은 그러한 한민족韓民族의 끈기있는 작업으로 일사불난함을 보여준다. 칸딘스키의 점처럼, 가까이에서 보면 점이지만, 그러나 그는 뚫은 점의 연속인 선으로 생명의 순환과 운동으로서의 생명형식을 표현한다. 그의 이러한 면모는 흔하고 강인한 만초의 형태적 특성과 생生을 차용한 것이나 색면으로 덮혀, 가까이 보지 않는 한, 그 강인함이 전해지지 못하는 아쉬움이 있다.

고대 동양인의 이상이었던, 천지만물과의 조화 속에서 생生을 연면連綿히 이어가는 이상적理想的인 인간을, 그는 한국의 야산에서 피는, 향기가 담박하고 그윽하며, 꽃의 색은 금색이나 흰색이 아울러 피는 금은화金銀花에서 찾았다. 금은화는 꽃색에서 보듯이, 꽃 자체가 화려하지는

않지만 고귀하고, 향香이 은은하면서, 줄기는 덩굴로 강인한 생명력을 지니고 있다. 그가 선택한 것은 금은화의 금은이라는 색이 아니라 반 상록성인, 강인한 생명력을 지닌 만초의 율동적인 줄기의 형태가 드러내는 조형적 특성, 즉 그 질기고, 강인한 생명성에 주목하고 '생명'으로 바라본 만초를 통해, '모든 사람이 만초의 보상화로 피어나 북극성으로 자리매김하라'는 생명에 대한 소망을 화면 속에 담아내고자 한 것이었다. 그러나 그의 경우, 만초의 표현 방법인 '삼반구염법三礬九染法'이나 '감색점법紺色点法'의 응용, 인두의 사용 등으로는 바탕색의 확장된 색의 아름다움을 뚫고 강인한 생명력을 표현하기 어렵지 않을까 염려된다.

그러한 한편으로 그는 사각형의 한지를 붙이거나 흰색을 격자 형태로 칠하여 면과 면이 만나는 경계에 생성된 '十'자字를, 『설문해자說文解字』에서의 십十, 즉 "'一'로서 동서東西를 삼고 'ㅣ'로서 남북을 삼으니, 네 방향과 중앙을 모두 갖춘"[3] 완전수完全數로 해석하여, 『회남자淮南子』 「천문훈天文訓」의 '텅 빈 상태'의 '우주', 맑고 밝은 기氣의 천天을 차용하는, 즉 전통을 차용하는 새로운 시도를 하고 있다. 그의 하늘의 쪽빛이, 담채의 중첩이면서도 맑은 이유일 것이다.

3. 츤襯의 사용－불완전한 잔결이 완전한 요소로

우리는 아름다운 고려불화나 고려청자, 혹은 남송대南宋代의 크랙을 인공적으로 활용한 가요哥窯 도자기나 유화, 프레스코에서 흔히 균열을 본다. 그 균열은 균열 자체가 작품에 흠이 되기도 하지만, 때로는 오히려 미적 요인이 된다. 그는 한지 위에 호분과 백토를 아교와 혼합하여 바른 다음, 표면이 건조된 후에 접거나 구겨서 균열을 만들고, 종이나 비단의 뒤에서 염색하는 염색방법인 '츤襯'이라는 방법을 사용하여 균열 사이로 색이 스며나오게 한다. 이들 완전하지 못한 잔금 사이로 색이 스며 나오게 함으로써, 또는 중첩에 의해, 어떤 때는 바탕색이 무거워지고, 어떤 때는 단조롭고 무표정해지며, 어떤 때는 지나치게 복잡하여 답답한 화면에 오히려 답답한 것을 통기시켜 불완전한 잔금이, 한편으로는 화면을 시원하게 해주는 동시에 생동감을 주는 효과를 내고, 다른 한편으로는 화면의 색채를 오히려 더욱 침착하고 그윽하게 만들어 완전한(全) 것이 되게 하였다. 추함이 아름다운 요소로, 미적 요소로 바뀐 동양적 역설의 활용이라고 하겠다.

3) 『說文解字』卷三 十部 : "數之具也. 一爲東西, ㅣ爲南北, 則四方中央備矣."

서수영 | 과거의 영광의 성쇠盛衰를 통해 노老, 소疎와
여백餘白으로

《서수영 展》 • 2005. 02. 15 ~ 02. 28 • Galerie Mediart, France

 빨강, 파랑, 녹색 등 극채색의 바탕에 환상적인 모티프를 그렸던 서수영이 이번 전시 작품에서는 이전의 그녀의 작품과 다음과 같은 점에서 전혀 다른 면모를 보이고 있다.

 첫째, 인물화에서 이제까지의 극채색 바탕에 환상적인 인물과 모티프들이 부유浮遊하는 것이 아니라, 거의 영원성을 지녔다고 할 수 있는 금박과 수묵이라는 매체를 사용하여 우리에

그림 1 〈인현 왕후〉, 45×72㎝, 도침 장지에
금박 · 금니 · 수간 채색 · 먹, 2005

그림 2 〈고종 황제〉, 45×72㎝, 도침 장지에
금박 · 금니 · 수간 채색 · 먹, 2005

게 잘 알려져 있는 조선조 왕실의 비극적 존재들, 즉 숙종의 왕비였던 인현 황후(그림 1)라든가 장희빈, 고종高宗황제(그림 2), 고종의 왕비 명성 황후와 고종의 고명딸 덕혜 옹주 등을 보여준다.

둘째, 〈인현 왕후〉(그림 1), 〈고종 황제〉(그림 2)같은 특정 인물의 경우는 두 가지로 나뉜다. 고종황제는 조선왕조 말기 어려운 국난國亂 시기의 군왕이므로, 이제까지 색과 사물로 가득찼던 화면 배경이 여백으로 변하고 상반신 아래는 사라지고 있으며, 〈인현 왕후〉 역시 사물들로 가득찬, 배경의 밀密한 화면에서 드문드문한 소疏한 화면으로 바뀌었다. 왕후였다가 폐비가 되었다가 다시 왕후가 된 그녀의 파란만장한 삶은 고개숙인, 생각 많은, 정숙한 여인상과 배경의 연꽃으로 그녀의 인간됨과 덕德을 표현하고 있다. 〈고종 황제〉의 경우에는, 인물화로서는 인물의 상체가 팔, 가슴 아래의 표현이 없이 여백에 떠있어 전통 인물화가 아니라 나라라는 토대가 위태로운 어려운 시기의 왕이라는 어떤 메시지를 전하고 있다.

셋째, 이들 인물들은 역사상 정상적인 인물이 아니라 비극적인 왕실 인물들이다. 작가는 그것을, 외적으로는 대단히 장식적이요 '영원'의 상징인 금박이나 금니의 의복 장식과 머리 장식, 극채색의 복식으로 호화스럽지만, 내적으로는 우수에 쌓여 있는 모습이거나 고개를 숙인 모습으로 표현한다. 그럼에도 이전 작품과 달리 슬픈 인물들의 모습과 장식적인 복식 배경에 커다란 수묵 담채의 연꽃이 나타나거나 배경이 전혀 없어 장식적으로 보이지 않는다는 점에서 그녀의 화의畵意가 강하게 느껴지기는 하지만, 아직은 이전의 그림과 비교해 볼 때 낯설다.

대상의 해석과 그 표현

인물과 꽃은 그녀의 이전 그림에서도 주로 나타났던 모티프들이나, 그들 모티프는 이제 색의 화려함을 버렸다. 색이 담채색淡彩色과 수묵으로 바뀌면서 금박도 그 자체로 빛나지 않고, 금빛이 보는 방향에 따라 사라졌다 보였다 하면서, 면面의 성질로 바뀌었다. 그녀의 그림이 장식적인 그림에서 세상을 해석하는, 깊이 있는 사색적인 그림으로 전환하고 있는 것이다. 따라서 앞으로의 그녀의 그림은 그녀의 대상인물의 해석 여하에 따라 고된 여정이 될 것이다.

현실과 꿈, 어느 것이 참인가? 인간 – 우주의 먼지 같은 조그마한 존재

서양화가 김환기(1913~1974)의 점화點畵 중 대표적인 작품은 1970년 한국일보사 주최 제1

회 한국미술대상전 대상작인 〈어디서 무엇이 되어 다시 만나랴〉(캔버스에 유채, 236×172㎝, 1970)이다. 이 작품은 김광섭의 시詩 〈저녁에〉의 마지막 시구詩句[1]를 제목으로 가져다 쓴 작품으로, 뉴욕이라는 거대한 도시에서 밤하늘을 바라보며 수많은 인연들을 하늘에서 반짝이는 별로 보면서 "이렇게 정다운 너 하나 나 하나는 / 어디서 무엇이 되어 다시 만나랴"고 회상한 것이다. 이들 인연들은 점을 한 점 한 점 찍어가면서, 고국에 대한 그리움과 삶과 죽음을 넘나드는 우주적 윤회를 새겨 넣은 작품이라고 한다. 김환기의 작품에 먹점이 등장하고, 그 먹점이 캔버스에 스며드는 것은 서양화로서는 낯설지만, 한국인에게는 친숙하다.

우리는 태어나기 이전의 과거나 미래를 알 수 없고, 이생(此生)의 과거도 전체가 아니라 과거의 극히 일부분만 앎에 지나지 않는다. 불교에서 보듯이, 우리는 억겁의 세월에서 보면, 우주의 먼지같이 아주 조그마한 존재인지도 모른다. 따라서 우리는 인생의 중요한 순간마다 "나는 누구인가?"라는 질문을 자신에게 던지게 된다. 장자莊子(B.C. 365~290)가 '호접몽胡蝶夢'에서 말하듯이, 우리는 때로는 현실과 꿈을 구분하지 못하고, 나의 정체성도 알지 못한다. 지금 그녀는 과거의 영광의 성쇠 속에서 죽어간 인물들의 이미지 재현을 통해, 그 당시는 범인凡人이 감히 바라보지도 못했던 조선조 왕실의 대단했던 존재들을 세월 속에서 보면, 그 존재 역시 '우주의 조그만 먼지 같은' 인간, 그 어려운 상황을 극복하지 못하고 그대로 맞이할 수 밖에 없었던, 힘없는 존재였음을 확인하고, 우리 및 한국인의 정체성, 역사를 일깨우고 있다. '중생은 슬픈 존재이다' 라는 불교의 '인생의 덧없음'을, '영광이 덧없다'는 슬픔을 다루는 것이다. 그녀의 황실 인물들은 슬픈 역사적 존재들이어서인지, 사유思惟의 존재이고, 정적靜的이다. 고려불화의 불보살도佛菩薩圖는 금니가 찬란한 빛을 발휘하면서 당당함을 보이는데 반해, 그녀의 인물은 일본 에도시대 금박 그림과도 다르다. 농묵濃墨과 적묵積墨이 없고, 네모난 금박을 붙이면서도 금빛의 반짝이는 성질을 강조하지 못함은, 지금 시점에서 본, 과거의 영광된 존재가 갖는 어쩔 수 없는 슬픔일 것이다.

1) 김광섭의 시(詩) 〈저녁에〉는 다음과 같다.
"저렇게 많은 별 중에서 / 별 하나가 나를 내려다본다 // 이렇게 많은 사람 중에서 / 그 별 하나를 쳐다본다 // 밤이 깊을수록 / 별은 밝음 속에 사라지고 / 나는 어둠 속에 사라진다 // 이렇게 정다운 너 하나 나 하나는 / 어디서 무엇이 되어 다시 만나랴(1969년 11월《월간중앙》제20호에 발표.『성북동 비둘기』에 수록)."

약若에서 노老로, 전신사조傳神寫照

미학자 고유섭(1905~1944)은 동양화의 특색을 다음과 같이 말한다. 시간이 감에 따라 역사도, 개인도, 채색화인 젊음〔若〕에서 수묵의 늙음〔老〕으로 가는 속성을 갖고 있고, 소과류蔬果類의 배추나 사과를 그리더라도 배추밭과 과수원을 떠올려야 하며, 사계四季를 떠올려야 한다, 즉 그 배경 전체를 떠올려야 그림을 그릴 수도, 즉 제작할 수도 있다고. 또 북송의 심괄沈括이 말하듯이, 동양화는 전체를 보는 각도에서 부분을 보아야 한다. 이것은 인물화의 경우도 마찬가지이다. 그래서 우리는 인물화를 전신사조傳神寫照라고 하지 않는가? 외적인 형사形似보다는 그의 정신을 전傳해야 한다. 그렇다면, 서수영의 인물화는 어떻게 이해해야 할까?

서수영의 이번 작품은 약若에서 노老로 가는 전환기라고 볼 수 있다. 그녀의 작품에서 환상적이고 강렬한, 약若의 색 사용은 줄었지만, 이전의 약若의 사용은, 오히려 연꽃에서 보듯이, 색을 숙지熟知해 연한 분홍 연꽃의 담채淡彩나 연잎에서 담묵淡墨을 잘 소화하게 한 원인이 되었다. 담채의 사용은, 중국 회화사에서 보듯이, 고도의 수양의 결과 '평담천진平淡天眞'이 되어야 하므로, 즉 화려하고 고우나 평담해야 하므로, 그것은 앞으로 그녀의 과제가 될 것이다. 이번 작품은 과거를 다루므로, '적극적인 인간'이 되지 못한다는 점에서는, 그녀의 전前 작품과 같다.

그러나 이번 인물들은 그들 인물에 인물의 명칭을 부여해 구체성이 부여됨으로써 이전 작

그림 3 〈황실의 품위〉, 163×112㎝, 닥종이에 금박·동박·금니·수간채색·먹, 2005

품과 달리 조용히 자기를 주장하고 있다. 따라서 그녀의 앞으로의 성공은 동양화에서의 인물화의 해석, 즉 인물의 전신사조傳神寫照의 해석 여하와 그 표현에 달려 있을 것이다. 그러나 〈황실의 품위〉(그림 3)같은 경우는, 그녀가 이전부터 다루던 주제이기는 하나, 그림에 악기는 있되 고려불화처럼 연주자가 없고, 용은 있으되, 그 머리가, 즉 그 주체가 없음에도 악기가 내는 소리와 용의 동적인 모습이 연상에 의해 생동적으로 느껴진다는 점에서 그녀의 또 다른 면이 보인다. 이것은 아마도 돌가루를 넣은 짤주머니로 돌가루를 짠 다음 그 위에 금박·동박을 입힌 우툴두툴한, 두터운 선이 만들어내는 율동에서 간취되는 기운氣韻과 악기가 예상시키는 음악의 함의含意에서 비롯된 것일 것이다. 그러나 인물이 들어간 경우, 전통적인 의미에서 보면, 그녀는 색에서 수묵으로 전환하였으므로, 그녀의 수묵에는, 중국에서 당唐나라 이후, 먹이 오채五彩를 능가하였듯이, 색이 담지되어 있고, 이전보다 깊어지고 있다.

극極의 대립: 소밀疎密과 여백, 역逆적인 표현

이전의 그녀의 감각적인 선이나 색 표현 형태로 보아 이번 그림의 경향은 그녀에게 쉽지 않았을 것 같고, 앞으로 이러한 작품의 완성에는 오랜 시간이 필요할 것이다. 한국인의 정체성을 이해하기 위해, 그녀는 이전의 환상적인 방법을 통해 가던 길을 멈추고 역 방향으로 잠시 회귀하였다.

한국인은, 『주역周易』을 통해, 흑백黑白, 음양陰陽, 소밀疎密, 노약老若, 수묵과 채색과 같은 극極의 대립과 역逆의 조화調和에 익숙하다. 우리에게 이들은 동전의 양면같이 상보적인 관계로, 둘이 아니고 하나였다. 중국이나 한국 회화사를 보면 흑黑, 밀密, 약若, 채색에서 백白, 소疎, 노老, 수묵으로 이동했다. 동북아시아인은 농업국가였으므로, 서양인에 비해 고대부터 직관이 발달했다. 직관은 감성, 이성으로 모두 가능하다. 나이가 듬에 따라 인식의 질質과 양量이 늘어남에 따라 감성의 방향은 앞으로 더 수정되고, 다각화될 것이고, 직관의 역할과 예민함 역시 늘 것이다. 그녀의 금박 사용, 극채색의 사용, 여백과 담채의 중시는 그녀의 작가적 전환이 시작되었음을 말한다. 결국 한국인에게 이것은 둘이 아니고 하나이기에, 그녀의 과거 인물 역시 역방향인 동시에 하나의 전진으로서의 그녀의 미래가 될 것이지만, 앞으로의 방향의 설정은 그녀의 숙제가 될 것이다.

-

서수영 | 영광–그 앞과 뒤–그리고 역사

《서수영전徐秀伶展 12》 · 2006. 06. 15 ～ 06. 29 · 빛 갤러리

문화의 두 측면

지금 현대 한국그림에서 추사 김정희에게서 보였던, 어렵고 고된, 오랜 귀양살이에서도 그의 예술을 꽃피었던, 그러한 예술에의 몰입을 통한 성취라든가 마음의 평화를 볼 수 있을까?는 의문이다. 그러나 추사의 서화가 고전연구에서 비롯되어 한 시대, 더 나아가 동북아시아에서 획기epoch를 그었듯이, 지금 한국화는, 긴급 수혈이 필요하다. 무심코 감성적으로 차용하고 있는 우리 문화를, 작가들의 작품을 그 전승과 해석 쪽에서 생각해 보는 것도 한 방법이라고 생각한다. 이번 서수영의 전시도 그러한 면에서 이해된다.

현재 한국화의 모습은 무엇이고, 그것을 있게 한 것은 무엇일까? 서수영은 이번 전시를 다음과 같이 말한다.

> "대중 문화만이 우리 문화의 전부인 듯 인식되고 있는 지금, 나는 최고의 가치를 자랑했던,
> 품격 있는 궁중문화를 재해석하여 그려내는 것이 어떤 문화재를 지키고 찾아내는 일보다도
> 의미 있는 일이라고 생각한다."

그녀의 주제는 지난 전시회에 이어 여전히 조선 왕실의 왕과 비빈妃嬪 및 그 주변 상징인 용, 십장생+長生, 조선 왕조의 상징 꽃인 배꽃梨花, 군자 꽃인 연꽃, 주변 사물인 경상經床 등이 축軸을 이루고 있다.

당唐, 장언원張彦遠은 그림畵의 원류는 "그 형태를 볼 수 없어 존재하게 되었다"[1]고 하였기에, 고대부터 그림의 가장 큰 역할은 아마도 대상의 형태(形)의 구현이었을 것이고, 그 형태 속에서 그림의 목표인 '신神을 전전傳하는' 전신傳神의 신神을 파악해 전하려 했을 것이다. 그런데 장언원은 또 우리가 현재 쓰고 있는 '그림'을 한자로 쓰면, '도圖', '화畵', '회화繪畵' 세 가지가 있다고 전한다. 즉 우리가 그림 제목을 붙일 때 〈미인도〉, 〈금강산전도〉같이 표기하는 '도圖'에는, 안광록顔光祿(384~456)에 의하면, '도리圖理', '도식圖識', '도형圖形', 즉 대상의 이치와 인식의 내용, 형태를 그린다는 뜻이 있는데, 도형圖形은 회화라고 말했고, 화畵에는 『광아廣雅』『이아爾雅』『설문說文』『석명釋名』을 인용하여, '종류(類)', '형태(形)', '경계짓기(畛)', '채색을 물상物象에 걸치는 것(挂)'[2]이 있다고 말한다. 다시 말해서, '자연모방'으로 시작한 서양화와 달리 동양화에는 이미 4세기에 사물의 형상을 그리는 '상형象形'이라는 기본적인 뜻 외에 이치나 인식의 내용, 종류의 구분, 경계를 구획하는 것, 채색을 물상에 거는 것 등이 다양하게 있었다. 따라서 동북아시아의 회화는 고대부터 그에 부응하는 방법이 꾸준히, 그리고 다양하게 연구되었다. 그녀는 지금 조선 왕조의 왕과 왕비, 상징들, 주변 사물들을 이러한 '화畵'와 '도圖', 두 가지로 그리되, 이치나 인식의 내용의 투철한 연구보다는 감성적으로 기존의 연구를 접목하여 사용하고 있다.

전통 이미지, 상징의 도입: 금金과 연화蓮花 및 기타

조선왕조를 형상화할 때, 그 중심은 왕과 선비일 것이다. 이번 서수영의 전시는 인물은 왕족 뿐이고, 상징은 이전의 전시와 마찬가지로 연꽃 외에 배꽃, 봉황 등이 활용되었다. 이 양자를 조금 구체적으로 들여다 보기로 한다.

이번에는 금과 선염 외에 전번 전시부터 나타나기 시작한, 돌가루를 짤주머니로 짠 다음 금니를 입히거나 손으로 돌가루 갠 것을 문질러서 선線을 강화함으로써 고대인의 평정심平正心과는 다른, '픽춰레스크picturesque'[3]한, 현대인의 우툴두툴한 마음의 급변을 드러내고 있어, 그녀

1) 張彦遠, 『歷代名畵記』卷一「敍畵之源流」: "無以傳其意 故有書, 無以見其形, 故有畵."
2) 앞의 책, "廣雅云… 畵類也. 爾雅云… 畵形也. 說文云… 畵畛也. 象田畛畔所以畵也. 釋名云… 畵挂也."
3) 프라이스(U. Price)와 나이트(R. P. Knight)가 발전시킨 미적 범주의 하나로, 주로 자연풍경이나 풍경화에 적용된 용어이다. 고전적인 양식과의 관계에서는 '우아한 구성'을 의미하고, 낭만적 취미를 예상시키는 '거칠음,

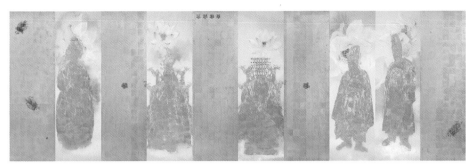

그림 4 〈황실의 품위 Ⅲ-1〉, 600×190cm, 닥종이에 금박·동박·금니·수간채색·먹, 2006

의 현대인적인 단면이 드러나고 있다.

1) 금 – 영광·영원

서수영의 그림에는 왕족에게만 사용이 허용되었던 금박金箔·금니金泥와, 금과 같은 색인 동박銅箔이 사용되고 있다. 10폭의 〈황실의 품위 Ⅲ-1〉(그림 4)은 금박·동박으로 왕실의 찬란했던 영광과 왕조의 영원에 대한 염원을 상징했다. 한 폭 걸러 나타난 금박 화면에는 위나 중앙에 배꽃[梨花]과 봉황, 금비녀[金簪] 등으로 조선 왕조임을 나타내고, 왕과 왕비를 그린 인물의 머리 뒤로는 연꽃이 나타나 조선조가 선비의 나라, '군자의 나라'임을 말하고 있다. 그러나 금박의 형태는 얇은 네모형태이다. 네모는 속세, 이 세상의 표현이니 금박 네모를 쌓으면 결국 속세의 영광이 될 것이다.

2) 연꽃 – 태양·군자君子·청정淸淨

이집트에서 동점東漸한 연꽃은 원래 태양을 상징하던 꽃이었다. 그것이 인도를 거쳐 불교의 상징이 되면서 진흙 속, 즉 혼탁하고 더러운 곳[穢土]에서 청청한 꽃을 피어내는 '청정淸淨' 이미지로 전환되었다. 연꽃은 원래 분다리화芬陀利華로, 청정淸淨이미지가 있는, 가장 향기로운 백련화白蓮花와 일반적인 분홍색의 연꽃 외에 황련黃蓮과 청련靑蓮이 있지만, 한국불교에서는 백련과 흰 등燈은 죽은 이에게 재齋를 드리는 백중百中 때에 쓰고, 일반적으로는 분홍 연꽃과 분

불규칙성, 자발성' 등을 뜻하는 개념이다. 이 개념은 신고전주의에서 낭만주의로의 이행(移行)을 설명해 주고 있다(조지 디키 著, 오병남·황유경 譯, 『미학 입문』, 서광사, 1981, p.19, 25).

홍 연등蓮燈이 쓰였고, 쓰이고 있다. 흰색은 빛, 자연, 생사生死를 상징하므로, 한국불교에서는 일반적으로 백련白蓮보다 분홍 연꽃의 이미지가 많이 쓰였다. 그리고 주돈이周敦頤(1017~1073)의 다음의 〈애련설愛蓮說〉에서 보듯이,

물과 땅에 사는 초목의 꽃에는 사랑스러운 것이 매우 많네.

……

내가 유독 연꽃을 사랑함은 더러운 진흙에서 나오지만 (진흙에) 오염되지 않고,

맑은 물에 씻기어도 요염하지 않으며,

줄기 속이 비어 있지만 밖은 곧으며,

줄기가 넝쿨지지도 않고 가지가 뻗어나지 않으며,

향기는 멀리 퍼져 나갈수록 더욱 맑아지고,

당당하고 고결하게 서 있으며,

멀리서 바라볼 수는 있으나 가까이에서 그것을 가지고 희롱할 수는 없네.

……

연꽃은 꽃 중에 군자라네.[4]

연꽃은 '꽃 중에 군자君子' 꽃이요, 오염되지 않는 '청정淸淨', '고결' 이미지가 있다. 조선왕조는 유교儒敎를 국교國敎로 하는 선비의 나라였으므로, 왕도 선비도 연꽃의 '태양'이라는 의미와 더불어 '군자'라는 상징과 '오염되지 않고' '요염하지 않으며', '줄기 속은 비어 있으나, 밖은 곧으며' '향기는 멀리 나갈수록 더 맑아지며' '당당하고 고결하게 서 있는' 속성과 아울러 '청정' '고결' 이미지는 국가에의 충성[忠]과 부모에게의 효도[孝]와 더불어 중요했다. 작가는 그러한 의미에서 연꽃을 선택한 것 같다. 그러한 연꽃은 한국 미술사美術史에서, 고구려 벽화와 불화佛畵에서는 연꽃 문양이나 연꽃으로, 유교에서는 '군자' 이미지로 그 변화를 극했다. 이번 전시의 연꽃에는 감성적으로 이상의, 세 가지 의미, 즉 태양과 청정, 군자의 의미가 내포되어 있다고 이해할 수 있다.

4) 원문은 본서, 第一部 개인전 평론, 第二章 개인전,「송수련 | 최소의 모티프, 자연으로의 회귀」주2 참조.

서수영 | 유한有恨과 영원 – 먹과 금의 상생相生

《박사청구전》 • 2009. 05. 06 ~ 05. 12 • 동덕아트갤러리

　동·서양화의 중심은 달랐다. 서양화는 그리스 이래 산업혁명 전까지는 그들의 이상理想이 신神이나 영웅이었기에 신神이나 영웅의 표현, 즉 인물화에 중심을 두고 인물화가 발달했다면, 동양은 고대에는 천天과 인간, 육조부터는 자연과 인간과의 관계가 주요한 관심이었기에 인물화와 산수화가 발달했다. 또한 동양은 농업국가였기에 동양에서의 천天은 자연自然과 더불어 초월자로서의 역할이 지속되었다. 중국이 황제를 천자天子라고 부른 이유도, 진시황이 내川에서 구정九鼎을 건져 올려 그가 하늘이 정한 천자임을 증명하려 했으나 천하의 웃음거리가 된 것도, 천자를 천天과 인간의 중개자로 여겼기 때문이었다. 그러나 진秦·한漢을 지나 육조六朝에 이르면, 천天은 오히려 유儒·불佛·도道의 근본원리요 궁극원리인 "도道는 자연을 법한다〔道法自然〕"(노자老子,『도덕경道德經』)에서 보듯이, '자연'이 오히려 서양에서의 신神의 영역까지 포괄한 천天까지 포섭하는 사고가 근대까지 동북아시아인의 마음에 면면히 이어져 내려왔다.

　회화는 대상이나 자연에 대한 작가의 생각, 느낌을 형과 색으로 표현하는 것이므로, 형과 색 속에, 즉 작가의 표현 속에 작가가 세상을 보고 해석하는 눈이 있다. 한국화에서 형은 선과 선염渲染으로, 색은 채색화와 수묵화, 각각 두 가지 종류로 발전했다. '한국화'하면 수묵화라고 할 정도로 한국에서는 삼국시대부터 수묵화가 주도하고 있고, 채색화하면 현재는 꽃 그림·책거리 외에는 보기 힘들 정도로 위축되어 있다. 그러나 한국회화사에서는, 삼국시대, 고구려의 고분벽화, 고려 시대의 아름다운 극채화의 불화佛畵, 조선왕조 17~18세기의 진경산수화眞景

山水畵, 아름다운 채색과 수묵 담채의 화조 · 화훼화의 전통이 있었다. 조선왕조에 이르러 선비들의 유교사회가 중심이 되면서, 주요 화과畵科인 인물화 · 산수화 · 화훼화 · 화조화에서는 선線 위주의 수묵화 내지 수묵담채화가 주도했고, 채색화의 전통은 민화民畵를 제외하면, 17~18세기 화조화 · 화훼화 · 초상화 · 책거리 정도였다.

서수영의 박사과정 중의 주제는 〈왕실의 품위〉가 주主를 이루고 있다. 이 경우 '왕실'은 조선 왕조, 그것도 후기의 왕과 그의 비妃에 집중되어 있다. 그녀는 왕실의 소망을 '영생永生', 즉 '왕조의 지속'으로 보고, 그 '영원'을 수묵과 채색, 영원히 변하지 않는 금박, 금니와, 동박 등의 소재로, 인물과 우리 전래의 모티프를 통해 표현하고 있다. 이글에서는 서수영 그림의 모티프와 표현 방법, 그 의미를 통해 그녀의 그림 세계를 살펴보기로 한다.

모티프

작가가 '작가 노트'에서 밝혔듯이, 작가는 현재 우리 문화가 '대중지향적'이 되면서 우리문화의 고귀하고 품위있는 면이 잊혀지고 있음을 안타까이 여기고, 〈왕실의 품위〉 시리즈를 시작했다고 한다. 이 시리즈는 왕실의 사람들과 그들이 살았던 장소에서의 지물持物의 모티프들을 통해 '왕실의 품위'를 되찾는 것이었다. 그러나 그녀의 인물화의 대상은, 우리에게 잘 알려진 조선 후기의 왕과 왕비王妃들인, 제11대 중종中宗의 제2계비繼妃요 명종明宗의 모후母后인 문정왕후, 숙종의 왕비인 인현왕후(그림 1)와 장희빈, 고종(그림 2)과 명성왕후 등, 한 눈으로도 역사상 굴곡 많은, 즉 영욕榮辱의 인생을 산 존재들이다. 따라서 고구려 고분벽화나 고려불화에서의 채색의 아름다움과 더불어 위엄과 당당함이 느껴지지 않는다. 이들 그림은 대체로 두 가지, 즉 그들 인물로 표현되거나 그들의 일상 삶에서 지니고 살았다고 생각되는 지물

그림 5 〈황실의 품위 V-1〉, 130×130㎝, 닥종이에
금박 · 동박 · 금니 · 수간채색 · 먹, 2007

持物의 모티프로 구성되어 있다. 즉, '품위'가 품위를 지닌 인물과 그들의 지물로 표현되어 있다. 전자는, 배경인 여백에 구름과 연꽃 모티프를 그리거나(그림 8, 9), 그러한 인물을 금박 면을 사이에 두고 연속하기도 하고(그림 4), 후자는 그들의 주변 기물器物이나 영생永生이나 장생長生을 상징하는 모티프들로 구성되어 있다. 예를 들어, 〈그림 5〉의 금박·동박·금니·수간채색으로 표현된 가마와 구름, 장생을 상징하는 영지靈芝라든가, 그들의 삶의 지향志向이나 상징인 연꽃, 이화梨花 등의 꽃(그림 6, 8, 9)이나 피리, 가야금 등의 악기(그림 3), 또는 피리를 부는 금박의 악인樂人(그림 7)으로 그들의 세

그림 6 〈황실의 품위 V-1〉, 264×162㎝, 닥종이에 금박·동박·금니·수간채색·먹, 2007

그림 7 〈황실의 품위 '永遠' I-1〉, 202×131㎝, 닥종이에 금박·동박·금니·수간채색·먹, 2007

계, 또는 영생이나 장생長生의 도원경桃園景을 암시하거나 새나 영지靈芝, 물고기, 등잔, 가마(그림 5) 등의 우리 전래의 상징 모티프로 그들 존재를 암시하고 있다. 그녀의 '품위'는 아마도 어려운 시대상황 하에서 품위있는 의례가 몸에 배어있는 왕과 왕비라는 어려운 자리에서 고뇌하는, 고요한[靜] 인물들의 모습 속에 동적動的인 사고의 깊이가 그 먼 깊숙한 곳에서 우러나오는 인간의 상像에 집중하면서, 그 주위를 영생永生이나 장생長生의 상징 의미를 지닌 사물이나 아마도 그 당시 최고의 장인의 손으로 이루어졌을 극히 정교한, 영생이나 장생의 상징 기물器物들이 새겨진 금, 은, 칠기 등 고가高價이면서 영구성이 뛰어난 가구들로 그들 주위를 둘러싸고 있어, 이들 기물들 만으로 그 기물들을 사용했던 그들 존재가 연상된다.

1) 인물 모티프

그러나 이번 전시회의 핵심은 역사상의 인물화이다. 작가에게는 형상조차 알 수 없는 조선 왕조의 인물을 어떻게 현대로 불러오는가? 하는 전통의 현대적 재현이 큰 문제였을 것이다. 그러면 고대사의 인물들을 어떻게, 무엇을 근거로 그릴 수 있을까? 아마도 두가지 방법이 사용될 수 있을 것이다. 하나는 중국의 예에서 보듯이, 재주를 중시하는 중재重才 정책과 혼란기에 발달한 관상학의 전용이다. 인물의 등용은 왕조사王朝史에 중요한 역할을 하므로, 육조六朝 시대 삼기三期 중 제일기第一期인 삼국시대라는 혼란기에 조조曹操가 한대漢代 이래 과거제도와 덕을 중시하던 중덕重德에 의해 인물을 등용하지 않고 중재重才로 등용하는 정책을 씀으로써, 그 후에는 덕德이 아니라 재주[才]가 중시되었다. 그것은 정치사政治史 및 예술사藝術史를 바꾸었고, 인재등용의 근거인 관상학이 발달하는 계기가 되었으므로 그 관상학이나 문집文集이나 기록에 나오는 형상을 이용하는 것일 것이다. 일찍이 회화는 그 공능功能이 정치와 교화, 즉 정교政教의 수단이었으므로, 인물화에서는 이것이 중요한 전기가 되었다. 이 결과 회화 예술이, 특히 인물화가 발달하는 계기가 되었다. 이는 명明, 왕기王圻의 『삼재도회三才圖會』에 실려 있다.

또 하나는, 4세기 동진東晉의 화가, 고개지顧愷之의 말에서 보듯이, 인물화의 핵심은 '전신傳神', 즉 '아도전신阿堵傳神'에 있을 것이다. 그 전신은 남조南朝, 제齊의 사혁謝赫 이 '기운생동氣韻生動' 다음에 '골법용필骨法用筆'을 둠으로써 암시했듯이, 골법 선선線으로 이루어진다. 즉 인물화의 관건은 어떻게 신神을 전하는가, 즉 전신傳神의 문제일 것인데, 전신이 이루어지려면 심종건沈宗騫이

> "전신傳神은 바야흐로 그 신神의 정正을 옳게 그려야 한다. 신神은 형形에서 나온다. 형이 열리지 않으면 신神도 나타나지 않는다"[1]

고 말했듯이, 청대淸代까지도 신神의 정正을 옳게 그려야 하고 신神은 형, 즉 형사形似에 의해 열린다. 그 형사는 생김새나 의복, 기물 등의 고증에 의해 해결될 수 있으나, 인물은 골법骨法 선線에 의해서만 신神의 정正이 가능할 것이다. 그러나 역사 속 인물은 우리가 고종을 제외하고

1) 沈宗騫, 『芥舟學畵篇』 : "傳神者, 當傳寫其神之正也. 神出于形, 形不開則神不現."

그림 8 〈황실의 품위 '비妃' 2009-2〉, 132×163cm, 닥종이에 금박·동박·금니·수간채색·먹, 2009

그림 9 〈황실의 품위 '비妃' 2009-25〉, 132×163cm, 닥종이에 금박·동박·금니·수간채색·먹, 2009

는 그 형사를 알 수 없으므로 그녀가 선택한 것은 '왕실의 품위'였다. 그러므로 인물의 관상학에 의한 연구는 제외되었다. 그러나 그들 속에는 품위의 유무有無가 문제가 될 수 있는 인물도 있다. 그러면 그녀는 왕실의 품위를 어떤 방법으로 그렸고, 그 형사形似는 어떻게 인식했을까? 고종을 빼면 주로 여인상인데, 고려불화의 불·보살의 당당함보다는 그들의 인생의 어려움을 말하려는 듯, 그녀의 주인공은 대개가 고개를 약간 숙인 여인들의 음전한 사유思惟의 모습(그림 8, 9)이나 표정으로 왕실 가족으로서의 품위 및 삶의 무게를 표현한 듯하다. 따라서 인물의 형사는(〈그림 1〉과 〈그림 8〉에서 보듯이) 정복正服이든 평복平服이든 별로 문제삼지 않고, 연꽃이나 악기 등 그 주위 배경을 이루는 모티프들로 그들을 보완하려는 듯하다. 사실상 한국 회화사에서 왕의 모습은 고구려 고분벽화나 조선 왕조의 태조 어진御眞 등을 보면, 관복의 경우 정면관이 정상이고, 고구려 벽화의 경우, 왕비는 측면상이다. 그러나 그녀의 그림에서는 〈고종황제〉(그림 2)의 반신상을 제외하면 정면관이 없다. 왕비는 측면상이라고 하더라도 고개를 꼿꼿이 든 모습이 아니라 그녀들의 운명을 말하려는 듯 고개를 숙인, 음전한, 사유하는 현대적 해석의 인물들이다. 그녀의 인물은 그림만 보아서는 누구인지 구분하기가 쉽지 않다(그림 8, 9).

동양화에서는 대략 인물을 표현하는데 '18 인물묘법人物描法'이 있었고, 또 이미 한대 말漢代末부터 관상법이 발달했다. 명대明代의 『삼재도회三才圖繪』를 보면, 얼굴의 관상만 해도 익히기

가 쉽지 않다. 지금, 전통적인 방법으로 인물을 그리는 작가는 국가나 지자체, 종교단체에서 하는 역사 인물 초상화 외에는 볼 수가 없다. 한국에는 '18세기 초상화'라는 뛰어난 문화유산이 있지만, 그것도 중국회화와 역逆으로 전신傳神 후에 형사形似로 전환되어서 일까? 이미 구한말舊韓末에 18세기 초상화는 약화되었고, 현재 18세기 초상화의 맥은 사라졌다. 그러므로 인물화를 잘 하기 위해서는 인물묘법이라든가 관상학, 우리 전래의 형形과 신神에 대한 연구가 없이는 힘든 영역이라, 작가는 앞으로 계속적인 정진이 필요할 것이다. 더욱이 그녀의 그림은 금金을 쓰고 있어 금의 뜨는 성질 때문에 더 어려울 것이다. 재료가 닥종이나 도침 장지에 수묵 담채이므로, 결국은 고려불화처럼 금과 수묵 선線의 사용의 조화가 앞으로 그녀의 표현의 핵심이 되어야 할 것이다.

　80년대부터 이어진 한국화에서의 장지의 사용은 비단보다 깔끔하게 처리하지는 못하지만, 화선지보다 스며드는 성질이 적어 화면에서의 표현은 화선지보다 쉽다는 장점을 지니고 있지만, 극채색을 올린다거나 수묵의 발묵이나 선염에서는 비단보다 못하고 몽롱한 면이 있다. 이

그림 10 〈2009 수월관음도水月觀音圖〉, 119×63.5㎝, 견본에 수묵 · 금박 · 금니 · 채색, 2009

러한 공부에는 아마도 동덕여대 박사과정 중의 '고려불화임모' 공부가 탈출구가 될 수 있었을 것이다. 왜냐하면 불교가 국교이기는 하지만, 고려에는 화원畵院이 없어 고려불화가 직업화가보다는 승과僧科 출신의 스님화가들의 주도로 이루어졌을 것이어서, 예배용 존상尊像으로서의 불화의 화의畵意도 불교학 위에서서 기技가 보조할 것이기에 뛰어났다고 생각된다. 사실상 고려불화는 인체비례나 크기가 타당해서 세계적으로 뛰어난 그림이 아니라, 대작大作임에도 금의 사용과 아름다운 채색과의 뛰어난 조화, 채색과 금을 지지하는 수묵 선의 뛰어남과 조화, 종교회화의 특성상 불 · 보살의 해석에 근거한 화의畵意의 깊이와, 예를 들어, 원형, 타원형 등 연꽃 문양의 다양한 변용과 물 속에서 솟아 있는 꽃 전체의 모습 및 색의 표현과 보상화 및 그 문양 등을 볼 때, 종교 상의 화

의의 다의적多意的인 해석과 다양한 색과 형의 표현이 가져오는 불·보살의 위엄이 숭고미崇高美를 가져왔고, 불교의 장엄문화 덕택에 잘 보존되어 있기 때문이라고 생각된다. 금을 사용한 인물화에서 이러한 수묵 선의 주도는, 중국 회화가 고도로 발달한 북송회화 – 산수화와 도석인물화 – 와의 관계 하에서 대상의 상리常理의 파악과 본질적인 골법선骨法線을 잡으려는 노력의 결과이기도 하므로, 이 점은 그녀가 지금 유념해야 할 부분이요, 앞으로도 키워 나아가야 할 부분이다.

그러나, 상술했듯이, 회화는 색과 형으로 표현되고 그 속에 작가의 생각과 느낌이 있다. '한국화'하면 수묵화라고 하는 생각, 즉 조선왕조의 전통을 생각하는 미술계에서, 그리고 서구미술의 물밀듯한 유입과 그 영향 하에서 작가가 수묵화와 채색화 공부를 제대로 하기란 쉽지 않을 것이다. 동덕여대 박사과정에서는 전통 채색화와 인물화 전통을 익히는 교과목으로 고려불화 모사작을 하도록 하고 있고, 박사청구전에 그 모사화를 낼 것을 요청하고 있는데, 이번 박사청구전에는 그녀의 주제인 〈왕실의 품위〉 시리즈와 연관된 작품 외에 박사과정 수업 중에 그린 불화 모사화, 즉 일본 교토京都 소재 죠라쿠지長樂寺 소장의 〈수월관음도水月觀音圖〉 임화臨畵 한 점이 출품되었다(그림 10). 고려불화에는 인물화·산수화·화조화 등 회화의 모든 장르가 포괄적으로 포함되어 있어, 현대에 보기 힘든 극채색의 아름다운 고려불화 임화臨畵 공부를 통해 포괄적인 고려불화의 화의畵意의 파악과 자유로운, 다양한 구도, 불·보살의 전신傳神에 따른 색, 배채背彩, 형形 공부와 색선色線과 수묵 선水墨 線을 공부함으로써 한국 채색화 전통을 잇자는 동덕여대의 커리큘럼의 메시지가 내포되어 있다. 그러나 이들 도석인물화道釋人物畵의 핵심은 기技가 이루어져도 결국은 전신傳神이 작품성을 결정할 것인데, 이것은 '작가의 인품이 높으면 그림의 품등도 높아진다'는 '人品高, 畵品高'를 믿고, 끊임없이 자기수양을 하는 자세와 불·보살에 대한 믿음과 열정이 전제되어야 할 문제이므로 이 시대에 임모로 뛰어난 불화를 만나기는 어려울 것이다.

중국 회화사에서는 세계적인 학자들에 의해 1980년대부터 임화를 방화倣畵에 이어 창작품으로 인정하고 있는데, 그 결과 임화의 영역은 확장되고 있다. 따라서 현대에서의 임화의 의미를 재고할 필요가 있다. 방화가 그림의 화의畵意의 해석이라면, 임화는 구도에는 큰 틀의 변화는 없지만, 다소의 변화는 가능하니, 임화의 경우, 화가의 화의와 전신傳神의 방법, 고려불화의 시각을 파악할 수 있는 구도의 이해에 집중해야 할 것이다.

2) '영원 또는 장생長生'의 상징 모티프 및 기타 모티프

그녀의 그림에는 인물의 배경 곳곳에, 궁중에서 많이 쓰였던 장생長生, 혹은 영생永生 모티프인 일월오봉도日月五峰圖라든가 부귀화인 모란, 장생의 장소인 도원경의 모티프나 그것을 연상시키는 구름, 청정淸淨이나 군자君子 이미지인 연꽃이라든가 영지靈芝, 소나무, 새, 등잔 등이 등장한다. 특히 고려불화에서 이미 시간적인 간격을 위해 쓰인 바 있는, 또는 불보살이라는 특수한 존재의 현현顯現이라는 의미로 쓰인 '구름'이라는 전통적인 방법이 차용되고 있고, 연꽃 또한 군자 꽃 또는 청정이미지 때문에 많이 쓰이고 있다. W. 볼링거Wilhelm Worringer(1881~1965)는 미술사에서 미술의 변화가 자연적인 구상→디자인→추상→디자인→자연적인 구상 등으로 회전한다고 말한 바 있다. 그녀의 상징 모티프의 디자인화는 그 변화가 한국 화단에서도 단기간에 가속화되고 있는 것으로, 동양 전통의 현대 한국화에서의 어떤 문제점이 그대로 노출되고 있다. 그러나 그것을 극복하기 위해 동북 아시아에서 고대부터 시간적인 간격을 위해 쓰였던 구름이나 나무, 바위 등의 모티프가 쓰임은 좋은 예가 될 수 있을 것이다.

표현방법

그녀의 장생長生·영생永生의 표현방법은 영지靈芝와 같은 장생의 상징과 변하지 않는 금, 즉 금박과 금니, 금분 등 영생을 상징하는 재료의 사용과 그 기법들로 이루어져 있다. 기법은 사실상 회화언어이므로 그것의 숙지熟知는 작가의 필수과제이다. 금은 순도가 올라갈수록 유연성 때문에 더 표현이 까다롭지만, 수명은 영원하다고 할 수 있다. 지금도 아름다운 금 모자이크 벽화 성당으로 유명한, 6세기 이탈리아 라벤나의 산 비탈레 성당의 아름다운 벽화(그림 11, 12)인 〈수행원들과 함께 있는 유스티니아누스 황제〉와 〈신하들과 함께 있는 (그의 왕비) 테오도라 황후〉[2] 에서 보듯이, 금은 과연 서양 중세미술 천년, 천국 – 영생을 표현했던 재료였

2) 비잔티움 제국(동로마제국)의 황제 유스티니아누스는 527년 4월 삼촌인 유스티누스 1세와 공동 황제에 올랐고, 같은 해 8월에 삼촌이 죽자 황제가 되었다. 그는 565년에 사망했다. 유스티니아누스는 529년 4월에 『칙법휘찬(勅法彙纂)』, 이어서 530년에 『학설휘찬(學說彙纂)』, 533년에 『법학제요(法學提要)』를 편찬함으로써 훗날 로마법대전으로 불리는 법전을 완성하였고, "신이 하나이듯이 교회도, 제국도, 하나여야 한다"는 신념 하에 제국의 재통일과 교회의 재통일에 노력했으며, 제2차 콘스탄티노플 공의회를 열고, 교황 비질리오를 억류했으나, 오히려 신학적 대립과 교회의 분열을 심화시키는 결과를 낳았다.

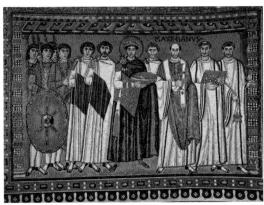
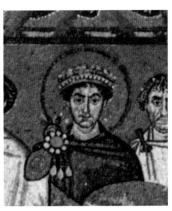

그림 11 〈수행원들과 함께 있는 유스티니아누스 황제
(Emperor Justinian with the retinue)〉, 모자이크, 548,
이탈리아 라벤나 산 비탈레 성당(St. Vitalis)

그림 11-1 〈수행원들과 함께 있는
유스티니아누스 황제〉 부분도

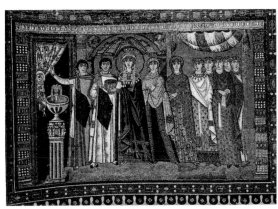
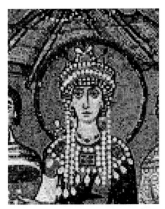

그림 12 〈신하들과 함께 있는 테오도라 황후
(Emperess Theodora with her court)〉, 모자이크, 548,
이탈리아 라벤나 산 비탈레 성당(St. Vitalis)

그림 12-1 〈신하들과 함께 있는 테오
도라 황후〉 부분도

다. 성당의 위쪽 좌우 벽면을 차지하고 있는 이 두 점의 모자이크는 우리를 내려다 보고 있고,
아름다운 모자이크 벽화는 영생의 상징으로서의 금빛 모자이크를 배경으로, 황제와 황후 머
리 뒤 원형의 후광後光(halo)과 수행원들 및 옷, 그리고 그것들과 조화를 이루고 있는 녹색의 지
면地面은 - 그 조그마한 흑백 모자이크는 로마시대 일반 집이나 관공서, 공공 건물 입구 등에
서도 보이고, 동로마제국으로 이어졌는데, 러시아에는 이 동방교회의 모자이크 성당이 지금
도 상당수 남아 있다 - 조그마한 돌의 정확한 붙임과 아름다움 때문에 아직도 그 벽화를 보았
을 때의 감동이 필자의 뇌리에 선명히 남아 있다. 그러나 서양이 금 모자이크라면 동북아시아
는 삼국시대 공예의 금관, 금대金帶, 금귀걸이 등 장신구 및 금 사리함, 금 내지 금동불상 등에

나타난 다양한 기법과 회화에서의 금니, 고려시대 칠기에 상감된 금입사金入絲의 금선金線 등 금은 서양보다 훨씬 더 다양하고, 광범위하게 쓰여왔다.

　이번 전시에 나온 기법도 절금切金기법이라든가 금은입사金銀入絲 기법, 금박金箔, 비단이나 종이 뒷면에서 금박을 하여 은은하게 금빛이 앞으로 스며나오게 하는 복박 등 금에 관한 기법 이 많고, 평면 화면에 돼지 방광에 소석회나 백토, 연분, 아교, 오동기름 등을 넣고 짜내서 선 묘를 하고, 그 위에 금니를 첨가하는 역분첩금瀝粉貼金기법 등 새로운 기법도 등장한다. 그러나 이들 기법에는 회화 외의 공예적인 기법이 포함되어 있다. 현대에 미국의 철학자이자 미술평 론가인 아서 단토Arthur C. Danto(1924~2013)의 '예술의 종말' 주장 후에도 회화가 강세인 것은 아마도 회화가 특히 동양화 · 한국화는 가장 생략형, 즉 이차원의 평면에 점, 선, 면 등에 사차 원을 압축하고 있기 때문일 것이고, 그것에서 더 나아가 동양화의 경우는 동양화의 표현 재료 인 문방사우文房四友 중 붓의 용필用筆의 속도와 무게, 수묵의 선염에 의해 작가의 직관적 사유 는 물론이요 대상의 입체의 표현이 동시에 가능하기 때문일 것이다. 채색화라고 선의 그러한 역할이 제외되는 것은 아니지만, 채색은 자유자재로운 표현 면에서는 수묵에 미치지 못하고 선線에는 더 미치지 못한다.

　그 중 서수영이 사용하는 금박은 네모형태[方形]로 가로 세로로 면을 분할하는 속성이 있 다. 몇 년전 동덕여대 동양화전공 석박사 대학원생들과 일본 교토에 동양화의 종이, 먹 등의 현재와 과거의 재료 여행을 한 적이 있다. 그때 교토에서의《京美人展》에는 정교한 금박 대작 大作이 전시되어 있었는데, 그 금박은 한국의 금박보다 1장 당 크기가 크고 두텁고 정교한, 한 국 회화사에서는 보지 못한 작품들이었다. 더욱이 작품들 중에는 작품의 밑그림에서 완성작 까지 전시되어 있는 경우가 있었다. 또 교토 국립 박물관에서는 특별전으로 고려불화전이 전 시되고 있었고 세미나가 있었는데, 경전에 불설佛說 한 글자 한 글자 옆에 탑파나 불佛이 그려 져 있는 것을 보고, 우리에게는 지금 보존되어 있지 않은 고려불화의 또 하나의 모습을 확인 할 수 있었다. 우리에게는 잊혀진 고려불화의 담채를 볼 수 있어 그 동안 고려불화의 담채와 극채極彩의 양면성, 그리고 정교성이 우리 그림에서 복원되기를 바랐는데, 지금 서수영의 작품 에서 그 수묵 담채와 극채의 상생적相生的 아름다움의 일부가 실현되기 시작했다고 생각한다. 지금은 아직 이르지만, 젊은 작가이므로 앞으로 그것의 실현을 기대해 본다.

김정옥 | 현대인의 인체, 자연을 해석하는 하나의 방법, 하나의 질문

《김정옥 展》 • 2011. 03. 02 ~ 03. 08 • 동덕아트갤러리

환경의 변화

현대의 정치 · 경제 · 사회 · 과학 · 의학 · 정보산업의 발달과 글로벌화는 지구촌 인류의 모든 기존 체제나 환경을 뒤바꾸어 놓았다. 기계의 발달과 기계의 광범위한 운용의 필요상 인간이 도시에 집중되고, 그에 따라 나무와 흙, 돌, 기와 등 천연재료로 짓던 한국건축은 시멘트, 유리, 철 등의 인공적인 서양 건축자재로 대체되었고, 그 결과 도시는 고층빌딩과 아파트 군群으로 인구의 고밀도화를 가중시켰고, 그리하여 우리는 주위에서 우리에게 친근한 초목과 그에 부수한 동식물을 찾아볼 수 없는 상황이 되었다.

서양이 18세기 산업혁명 후 수세기동안 기계화 · 산업화 면에서 자신의 단점을 보완하면서 복지를 발전시켜 왔다면, 한국의 경우는 기계화 · 산업화 · 자본화 · 민주화 하에 40~50년 동안 전후좌우前後左右를 보지 않고 앞만 보고 달려왔다. 그 편리함과 장점만 부각됨에 따라 후유증은 컸지만, 그러나 간과되었다. 작가 김정옥의 주제는 이러한 기계화 · 산업화 · 도시화의 후유증인 알레르기 환자의 고통과 그 모습이다.

지금 서구에서 일고 있는 '천천히', '자연 치유', '친환경', '탄소 배출권의 거래' 등은 산업화의 결과 우리가 잃어버린 인간과 자연의 '자연성 회복'을 위한 운동이라고 볼 수 있다. 20세기 전반기 이전, 한국은 10분의 7이 산山인 산고수장山高水長의 아름다운 산천을 가진 나라였다. 그 산천이 지금 산업화와 개발로 산천은 물론이요 그 속에서 살고 있는 인간 역시 그 변화에 미처 적응하지 못하고 몸살을 앓고 있다. 문화 차이나 오랜 환경 하에 생긴 체질까지 단기

간에 바꿀 수는 없어, 그 변화에 적응하지 못하고, 산천도, 인간도, 동식물도 고통받고 있다. 그 고통 중 하나가 알레르기 체질일 것이다. 그 원인을 찾아 피하면 되겠지만, 그 원인은 다양하고, 다변화되어 가고 있고, 환경의 변화에 따라 새로운 요소들이 계속 늘어나고 있어, 현대 의학도 그 답을 찾지 못해 인간의 고통은 계속 확대되고 있다. 그 결과, 그 고통이 생활유지가 어려울 정도로 극심하므로 치료를 위해, 도시 아이들이 시골 학교로, 외국으로 이민을 갈 정도로 알레르기, 아토피 등은 심각한 병 중 하나가 되었고, 이것은 어린이 뿐만아니라 전 연령층으로 확대되면서 사회 문제가 되고 있다. 이에 대한 서구의 대안이 오히려 약처방이 아니고, '친환경', '천천히', '자연 치유'인 것을 보면, 그들은 '환경의 회복'과, '그에 대한 인체의 회복과 인체의 적응 강화'를 목표로 하고 있다는 생각이 든다.

모티프의 해석 – 연상聯想과 투사, 욕망과 생사生死

'박사학위 청구전'은 박사과정 중 그린 그림이 그 과정에서 요청하는 수준에 맞다고 평가한 그림을 전시하는 것이다. 김정옥이 박사과정 중 그린 그림의 모티프는 바로 이 알레르기 체질의 인체 부위의 모습과 알레르기의 맹렬한 확산, 그로 인한 인간의 고통인데, 작가는 해부학 사진을 보고 이들 작품들이 시작되었다고 말한다.

I. 칸트가 말하듯이, 예술작품의 첫째 특성은 '독창성'이다. 그러나 독창성은 주관적이지만, 만인에게 보편적이어야 한다. 그녀의 시각은 '인간이라는 하나의 자연'을 해석하고 분석하는 방법으로, 그녀는 기존의 해석을 따르는 것이 아니라 그녀 나름으로 해부학적 시각은 서양적 시각이요, 표현은 동양식인 동서東西, 양면兩面을 지니고 있다. 자연과 인체는 그녀에게 하나의 절실한 질문으로, 그녀의 작품은, 그녀가,

"(인체 부분의) 기능의 상호 관련을 규명하는 서양 의학의 해부학적 관점보다는 …… 해부된 몸에의 '투사投射' 방법을 통해 자연을 연상聯想해 자연과 인체의 경계를 허무는 방식이다. 그러므로 연상의 출발점에 인체를 두고, 인체와 자연의 상호관련성을 추적하면서 사물을 바라보는 시각인 '연상聯想'과 '욕망慾望'이라는 두 가지 맥락 선상에서 나의 그림을 이해하여야 할 것이다".

고 말하듯이, 그녀의 작품 제작의 기본 방법은 인체를 상상 – 즉 '연상聯想'에 의한 투사投射와 유추類推 – 의 기본에 두고, 자연의 변화에 대한 알레르기 체질의 맹렬함과 그 확대 · 축소를 인간의 '욕망慾望'과 그때의 느낌, 생사生死로 비유하는 시각이다. 이러한 '연상association'의 방법은 18세기 주관화된 영국 미학의 성과였다. 인간의 본성과 인간 지식의 한계에 관심을 갖게된 17세기 철학자들이 객관적인 세계의 어느 특징에 반응하게 해주는 '취미의 기관'이라는 특수한 능력 – 미의 감관, 숭고의 감관 등 – 에 주목했다면, 18세기 미학은 '인간의 본성, 그리고 본성과 객관적 세계와의 관계'에 관심을 두면서, 그때까지 취미가 객관적인 판단의 토대인 것으로 기대하던 17세기 철학은 주관화되었다. 즉 주관에 주목함으로써 주관의 심적 상태들과 심적 능력들을 분석했는데[1], 그녀의 이번 전시는 이러한 주관화된 양상에 의한 인간의 심적 상태에 대한 분석이라고 할 수 있다.

모티프 – 인체와 알레르기 – 수목樹木, 숲

그녀의 그림의 모티프는 크게 1. 서양 의학의 해부학으로 해부된 인체, 즉 인체 전체와 또는 얼굴과 알레르기 체질이 진행되는 장기臟器, 2. 알레르기의 확대와 고통을 그 장기에서 왕성하게 자라는 핏줄나무, 수목樹木, 숲에 비유하여 표현한 것으로 나뉜다. 이 두 가지 모티프를 '대상'면과 '표현'면으로 나누어, 그녀의 작품의 특징을 구체적으로 살펴보기로 한다.

첫째, 그녀의 인체는 세 가지 형形으로 나뉜다. 즉 누워있거나 앉아있는 인체에 리얼하게 표현된 혈맥과 장기臟器의 모습(그림 1, 2)이나 알레르기를 생각하는, 즉 사유思惟하는 얼굴의 모습(그림 3)이다. 얼

그림 1 〈솟아나는 Sprouting…〉 132×195cm, 장지위에 먹, 분채, 2011

1) 김정옥의 '연상'의 방법 역시 연상에 의해, 즉 주관의 심적 상태와 심적 능력을 통해, 자신의 고통을 표출하는 방법이다(조지 디키 지음, 앞의 책, p.25 참조).

그림 2 〈심장의 기억〉 132×195㎝, 장지위에 먹 분채, 2011

굴의 모습의 경우, 1) 내관內觀, 즉 눈을 감고 알레르기의 장소와 현황을 생각으로 더듬고 있는 모습(그림 3), 2) 옆 얼굴로 눈을 뜨고 알레르기의 현장을 찾아보는 모습, 3) 마치 불이 활활 타듯, 성난 얼굴로 그 아픈 곳을 찾아가는 모습으로 나뉜다. 그 장기가 오히려 화분花盆이 되어 알레르기가 죽음의 나무인 하나의 측백나무가 되고(그림 4) 무성한 측백나무가 되며, 측백나무가 퍼져 숲이 된다(그림 1, 2, 3). 언뜻 보면, 마치 평화로운 산수화 같으나, 알레르기 체질 환자같이, 측백나무만 무성할 뿐 대지는 거의 황무지같다(그림 2, 3). 대지는 황무지화된 인간의 투영이다. 이제, 그녀의 이러한 형形의 근원은 무엇이며, 그 표현의 이유와 효과에 대해 살펴 보자.

모든 현상에는 양면성이 있다. 모든 대상이나 요인은 절대적인 것이 아니고 상황에 따라 변하며, 특히 질병의 경우는 그것을 보는 시각에 따라, 그리고 환자의 감각의 예민성에 따라 그

그림 3 〈솟아나는 Sprouting…〉 162×130㎝,
장지 위에 분채, 2010

그림 4 〈솟아나는 Sprouting…〉 162×130㎝,
장지 위에 분채, 2010

고통은 크게 달라지기도 한다. 동양철학은 변하는 것과 변하지 않는 것 중, 항상성 – 예를 들어, 소식蘇軾의 항상된 형태인 '상태常態'와 항상된 이치인 '상리常理' 등 – 에 주목하고, 서양철학은 대상을 정신과 육체, 정正-반反-합合, 즉 반대인 대자對者라는 양면성으로 이해한다. 서양에서는 18세기까지 신神·영웅 등 정신지향이다가, 산업혁명, 근현대 대중사회로 진행되면서 과학, 기계의 힘으로 많은 물질을 만들고 그것이 편리함을 가져다 주자, 오히려 자본과 물질적인 면이 중시되게 되었다. 동양 철학에서의 양면성은 형신形神, 음양陰陽, 허실虛實 등이나, 그 양자兩者는 서양처럼 대자對者, 즉 상극相剋만이 아니라 상생相生, 상보相補적인 면을 함께 갖고 있다. 그런데 중국 화론에서, 회화의 궁극목표가 오랫동안 '기운생동氣韻生動', 신기神氣, 신운神韻이었음을 감안한다면, 중국 회화, 더 나아가 동북아시아 회화에서는 여전히 대상을 움직이는 정신 쪽이 강했다고 볼 수 있다. 이는, 한국 동양화에서 요즈음 구상이 부상하기는 하나 여전히 추상이 강한 점으로도 알 수 있다.

그러나, 우리는 상극相剋보다 상생相生, 상보성相補性에 주목할 필요가 있다. 그 예 중 하나로 산소를 예를 들어, 상보성을 알아보자. 실제로 인간이나 동식물에 산소는 가장 중요하나, 산소의 대부분은 식물의 광합성 결과 배출된 것이다. 실제로 식물 잎사귀들의 이면裏面에는 약 100만 개의 공기 구멍이 있다고 한다. 식물은 낮에 인간과 동물이 배출한 이산화산소를 들이마셔 그 이산화탄소와 빛과 물을 사용하여 광합성을 하고 산소를 배출한다. 모두 합한다면 약 6,475만 평방킬로미터에 달하는 잎사귀들이 매일같이 이 놀라운 광합성 작용으로 식물을 키워 인간과 동물에게 산소와 먹이를 제공한다. 그때 식물이 불필요해서 뱉은 산소는 인간 및 그 외의 생물을 살린다. 그러나 밤에는 식물이나 인간 모두에게 산소가 필요하다. 인간이 식물과 더불어 살고 있는 이유, 인간에게 숲이 필요한 이유이다. 이산화탄소와 산소는 상극적 요인이다가 상생적 요인이 되고, 상보적 요인이 되기도 한다. 인간과 식물은 어느 때는 반대 입장이다가 어떤 때는 상보적인 입장이 되는 것이다.

동양화에서의 얼굴 표현

동양화의 인물 표현은 크게 정면 표현과 측면 표현으로 나뉜다. 정면正面의 경우, 고구려 벽화나 조선조 어진御眞, 18세기 조선왕조 초상화에서 보듯이, 주인공으로, 일종의 역사적인 기록의 성향이 있고, 관복官服과 평복平服 표현으로 나뉜다. 측면의 경우는, 주인공에 부수되는

그림 5 한漢, 〈익사弋射 · 수확도收穫圖〉, 46×46㎝,
화상전 탁본畵像磚 拓本

그림 6 한漢, 〈형가자진왕도荊軻刺秦王圖〉, 63×73㎝,
화상전 탁본畵像磚 拓本

존재나, 한대漢代이래 주로 동적動的인 모습의 표현에 쓰였는데, 그 대표적인 경우는 고구려 안악 3호분의 왕비의 모습이라든가 〈익사弋射 · 수확收穫〉(그림 5)과 〈형가자진왕도荊軻刺秦王圖〉(그림 6)등의 화상전畵像磚을 통해 확인할 수 있다. 동양에서 그러한 성향은 그 후 계속되었다.

그런데 얼굴 부분, 그중에서도 눈은, 동진東晉의 고개지가 "전신사조傳神寫照(즉, 초상화)는 아도阿堵에 있다"고 하면서 인간 표현에서 신기神氣를 전하는데 눈동자가 얼마나 중요한가를 천명한 이래, 그 관점이 그대로 계승되다가, 북송의 소식에 이르면, 눈동자의 중요성은 그대로 인정하면서도,

"전신傳神의 어려움은 눈에 있다. 고개지가 말하기를, 형形을 전하기 위해 그림자를 그리는데, 모두 아도(즉 눈동자)에 있고, 그 다음은 광대뼈와 뺨에 있다"

고 말함으로써, 전신에 눈동자 다음의 어려운 요소로 '광대뼈와 뺨'이 추가되었다. 소식의 근거는, 소식이 등불 아래에서 벽에 비친 그림자를 벽에 본뜨게 했는데, 눈과 눈썹을 그리지 않았는데도 사람들이 소식인줄 아는 것을 보고, 눈이나 광대뼈, 뺨이 닮으면, 나머지는 닮지 않음이 없고, 눈썹이나 코, 입과 같은 것은 대체로 증감하여 닮게 할 수 있다고 생각했던 데 있었다. 그의 생각은 그것에서 더 나아가, 무릇 사람은 그 특징이, 어떤 사람은 눈썹과 눈에 있고, 고개지(의 배해裴楷의 초상화에서)처럼 사람의 형상 특징에 따라 뺨 위에 터럭 세 개에도

있을 수 있다고 하면서 확대하였다. 이것은 동진東晉의 고개지가 말한, "눈동자를 그릴 때 아래 위나 크고 작음, 또는 짙고 옅음을 터럭만큼이라도 잃으면 신기神氣가 그것과 더불어 함께 변하고 만다"(고개지『논화論畵』)는 데에서 보면 전신의 내용이 크게 변한 것이었다. 즉 개인의 특징적인 형상이 추가된 것이다.

김정옥의 그림은 동양화의 목표인 기운생동이나 신기神氣가 느껴지지 않고 알레르기의 확산과 알레르기의 원인을 찾으려는 인간의 예민함과 고통에 집중되어 있다. 그러므로, 그의 그림에서는 눈이 오히려 생각의 방향을 읽게 하는 부분임에도, 한국인의 역설적인 표현, 오히려 눈을 그리지 않고 감음으로써, 내관內觀으로 상상속의 여행이 진행되기도 하고, 멍한 눈으로 그 분노를 표출하기도 한다. 그녀의 그림은, 크로체가 말하듯이, 그녀가 직관한 것을 표현한 것이다.

알레르기–그 생명성–수목樹木

동양철학에서는 서양철학에서와 달리, 고대부터 완전한 인간에게도 사단칠정四端七情같은 인간의 기본 감정이 용인되었다. 지금 김정옥의 얼굴은 대부분이 측면이고, 얼굴만 떨어져 있기도 한데, 그 형태는 다양하다. 전신傳神에 중요한 눈을 감고 있거나 눈동자가 없고, 굵은 핏줄이나 핏줄나무가 목을 빙둘러 휘감은 다음 핏줄은 머릿속으로 갈수록 점점 가늘어지면서 세분되어 오히려 구석 구석 꽉 차 있기도 하다. 두통이, 알레르기가 구석까지 자리잡은 것이다. 알레르기에 본인은 어쩔 수 없는 상황이 된 것이다.

그녀의 얼굴 모습은 전술前述했듯이, 세 가지로 나뉘지만, 얼굴 표현은 대체로 두 가지로 나뉜다.

하나는 목, 얼굴을 거쳐 머릿속으로 이어지는 붉은 핏줄나무가 마치 나뭇가지처럼 가득해 마치 꽃나무가 화려하게 만발하듯 한데, 주인공은 그것을 흘겨볼 뿐이거나, 머리 부분은 인체를 화분으로 해서 자란 무성한 측백나무뿐(그림 1)이고, 그 외에는 풀 몇 포기의 황무지(그림 2, 3)에, 저 너머로 푸른 숲이 마치 운해雲海나 어린문魚鱗文으로 표현되어 대비되는 그림이요(그림 3), 다른 하나는 마치 해부사진을 보듯이, 이비인후, 두뇌 속을 나무가 가지치듯 무성하게 계속 확대되는 그림이다.

그러나 이 얼굴의 측면 표현은, 동양화에서는 동적動的인 표현이지만(그림 5, 6), 그녀의 경

그림 7 〈솟아나는 Sprouting…〉193×130㎝, 장지위에 분채, 2010

우에는 눈이 있든 없든 이비인후耳鼻咽喉로 표현이 이어지고 있어, 알레르기만 있고 인간은 없는 듯하다. 이것은 환자의 그때의 무력화된 느낌, 어쩔 수 없음, 극도의 분노의 표현이거나 인간의 주시注視로 알레르기와 환자가 극도로 대립하고 있음을 표현한 것일 것이다. 예를 들어, 〈솟아나는Sprouting…〉(그림 1), 〈심장의 기억〉(그림 2)에서는 머리 부분이 온통 측백나무 숲이면서도, 얼굴에 이름을 알 수 없는 잡초가 무성하게 자라기도 하고, 얼굴과 심장이 화분이 되어 나무가 자라기도 한다. 또 목을 두른 불꽃나무가 귀 뒤에서 마치 두부頭部로 활활 타오르고 있는 듯 하기도 한데(그림 3), 극도의 분노는 역설적으로 눈을 없앴다. 그 맹렬한 타오름은 그녀의 알레르기에 대한 분노와 아토피의 무서운 확산을 말하는 것일 것이다.

그러나 이들 표현은, 우리 한국인이 보통 그렇듯이, 과학적인 추론이 아니라, 그녀가 말하듯이, 연상聯想에 의한 추론이다. 이점은 우리 작가들이 서구의 작가보다 논리적·과학적이지 못한 점일 것이요, 앞으로 우리 작가들이 극복해야 할 점일 것이다.

원래 한국인은 황인종이라 백인종처럼 피부에서 핏줄의 변화를 보기는 어렵다. 그녀는 인간을 양분으로 해서 무섭게 자라나는 병증을 붉은 핏줄나무로, 또는 녹색의 산이나 숲으로, 몽글몽글 피어나는 여름의 운해雲海처럼 그린다(그림 3). 그 녹색의 산, 숲은 멀리서 보면, 이상理想일 수 있으나, 가까이에서 보면 그 활활 타오름이 우리를 집어삼킬 듯하다. 그녀의 회화 세계는, 그림 3과 7에서 보듯이, 측백나무로 표현된, 붉은색과 녹색이 주主가 되는 세계, 감정의, 그것도 격정의 세계, 낭만주의적인 세계이다.

측백나무, 핏줄나무, 산수–그 형形과 색色

그녀는 사계절 녹색이고 잘 자라는 측백나무가, 그 형상이 내장기관을 연상시키고, 동·서

양에서 죽음과 연관 있는 나무로 전해져 온 데서 착안하여, 측백나무를 자연과 인체를 이어주는 중요한 매개체로, 인간의 욕망과 죽음의 상징으로 도입했다. 그녀는 무성하게 잘 자라는 짙은 녹색의 측백나무를 통해 오히려 아토피의 확산을, 순환하는 자연의 질서를 거스를 수 없는 인간의 유한함과 고통을 표현하고자 했다고 한다.

그림 8 〈기묘한 이야기〉, 143×71cm,
옻칠 장지 위에 먹·분채, 2008

김정옥의 박사과정 초기의 측백나무인 〈기묘한 이야기〉(그림 8)는 그 후 그녀의 그림을 예고하는 그림으로, 심장을 의미하는, 상하上下로 연결된 '거울 이미지' - 상반부는 그 후 핏줄나무의 핏빛 줄기이고, 하반부는 그것이 물, 또는 거울에 비친 모습 같고, 핏빛은 붉은빛, 갈색빛으로 표현되고 있다 - 측백나무였다. 사실 측백나무는 흔히 우리 옆에 있는 늘푸른나무로, 일찍이 북송 초의 형호荊浩가 『필법기筆法記』에서,

> "측백나무의 생生은 변하고 바뀌면서 굴곡이 많고 번잡하나 화려하지 않으며, 마디를 받쳐들면서(그 속에서 마디가 나와) 단락이 생기고 문채와 무늬가 돌아가며 따라가는데, 잎새는 가는 실로 매듭을 지은 것 같고, 가지는 삼나무 껍질을 입힌 것 같다"[2]

고 그 생生을 정확히 묘사한 바 있다. 또 측백나무는 어느 나무와 달리 몸통trunk에 핏빛이 많이 돌고, 껍질은 삼나무 줄기처럼 죽죽 벗겨지고, 어디에서나, 어느 환경에서도 잘 자라는 속성때문에 그녀의 그림에서 욕망과 생사生死의 나무로 지목되었는지 모른다. 그러나 그녀의 측백나무는 형호의 측백나무의 생生보다는 외적인 형사形似가 닮았다. 그런데 측백나무의 종류에는 향나무도 있어, 우리의 제사祭祀 - 향香과 연관되어 죽음의 나무로 지목되었는지도 모른다.

그러나 그녀는 알레르기를 갖가지 형태와 색으로, 즉 불火로, 핏줄로, 황색과 붉은색으로,

2) 형호(荊浩), 『필법기(筆法記)』(장언원 외 지음, 앞의 책, p.115의 그림 22와 내용 참조)

수목樹木으로 표현한다. 그러나 그녀가 알레르기를 핏줄나무로 표현한 형과 색은 흰색과 녹색이 추가된 채로 인간과 관계없이, 불이 맹렬해서, 즉 인간이 노려보는 데도 불구하고 그 핏줄나무가 가지를 수없이 치며 맹렬하게 타오름은 합리적이기보다 낭만주의적인 세계, 그녀의 격한 감정의 세계이겠지만, 그러한 표현의 근거는 전통적인 오행五行에서 그 답을 얻을 수 있다.

오행은 상극相剋으로 보면, 수水 · 화火 · 금金 · 목木 · 토土, 상생相生으로 보면, 목木 · 화火 · 토土 · 금金 · 수水이다. 존엄해야 할 중앙, 토土, 황제의 자리, 황색黃色은, 인간의 존엄과 만물의 영장靈長으로서의 왕 – 여기에서는 인간 – 을 의미하겠지만, 그녀의 그림에서는 거의 물〔水〕이 없는 황무지인 황색黃色의 대지에서 인간은 오히려 역으로 붉은색, 푸른색과 투쟁한다. 핏줄나무의 붉은색은 불火을 상징하겠지만, 오행五行에서는 또 남쪽의 상징이요, 일반적으로 중국에서는 피의 상징, 따라서 영생永生의 상징이다. 그러므로 핏줄나무의 붉은색은 아토피의 끊임없는 확산이요, 측백나무의 녹색은, 잘자라는 속성 역시 아토피의 끊임없는 확산이다. 앞으로도 세상에서 아토피는 늘어날 것이고, 그것은 의학의 과제로 인류의 끊임없는 숙제가 될 것이지만, 그녀의 결론은 아마도 인간과 자연의 상보적相補的 상생, 조화調和일 것이다.

그러나 아직도 그녀는 아토피와 맹렬히 싸우고 있다. 의학은 무엇을 하고 있는 것인가? 알레르기 – 아토피 때문에 이민을 가고, 농촌, 산악지대로 가야 할 정도로 아토피는 극복할 수 없는 난제難題일까? 그녀는 무의식적으로 초록 숲을 생각하고, 생生과 사死를 넘나들면서, 생生과 사死의 나무로 측백나무를 생각한다. 그녀의 박사과정 처음 시작도 측백나무요(그림 8) 나중도 측백나무이나, 아토피의 확산은 핏줄 나무로, 핏줄 나무 위에 측백나무로 표현되었다.

아직은 젊은 나이에 왜 생生과 사死의 나무로 측백나무를 선택한 것일까? 측백나무과의 편백나무가, 즉 편백나무에 피톤치드라는 천연 항균물질이 많이 함유되어 살균작용이 뛰어나 오히려 아토피 치료에 도움이 된다는 사실은 아이러니이다. 사실상 집에 측백나무과의 편백나무를 심거나 바닥이나 책상, 가구, 베개 등을 측백이나 편백나무로 하면 아토피가 호전된다고 한다. 아마도 측백나무의 잘 자람이, 그래서 무성함이 그러한 속성을 갖게 했는지 모른다. 아마도 우리 현대인이 도시를 떠나서 전원생활을 갈망하여 토 · 일요일, 공휴일, 휴가 때면 산과 바다로 그렇게 많이 나가는 이유도, 무의식적인 해결을 위한 그 하나의 선택일지도 모르지만, 그녀에게는 아토피와의 투쟁이 더 급박한지도 모른다.

그러나, 그녀의 그림은 〈솟아나는Sprouting…〉(그림 1, 3, 4), 〈화타의 여행〉에서 같이, 몸통을 그리거나 내장을 그릴 경우, 〈얼굴〉에서 나타나던 숲이 사라지고 장기臟器를 화분花盆으로 해서 다시 생生과 사死의 나무, 측백나무가 등장한다. 이제는 조금은 나무가 핏줄나무를 떠나, 측백나무의 형상을 하고 나타나고, 색은 측백나무만 있어 녹색이기도 하고, 붉은색에 녹색이 추가되기도 하다가, 〈심장의 기억〉 〈솟아나는Sprouting…〉에서는 바탕의 표현이 없어진다(그림 1). 인체에서 측백나무는 무성하나 바탕은 이 세계가 아니고, 마치 고비사막에 쐐기나무가 자라듯이, 점점이 풀만 있는 모래벌판이다. 그 속에 인간이 누워있다(그림 2). 그녀의 절망을 보는 듯 하다.

수석樹石에서 거유居游의 산수로

당唐의 장조張璪는 당唐의 장언원張彦遠이 생각하기에, 자신이 생각한 품등 중 최고의 품등인 '자연품自然品'에 속하는 최고의 작가였지만, 명말明末의 동기창董其昌은, 당의 문인화가 왕유王維를 남종 산수화의 시조始祖로, 귀족화가 이사훈李思訓을 북종산수화의 시조로 삼음으로써 그의 남북종화에 대한 시각을 보여주었다. 지금의 눈으로 보면, 우리는 이사훈의 그림에 더 가까운 세계에 살고 있는지도 모른다.

왕유는 미소년이요 음악과 시詩, 그림의 천재로 정치가·예술가의 삶을 살다가, 안록산의 난 때문에 고통을 겪고, 20년에 가까운 편력시대를 거쳐, 만년에 고요한 망천장輞川莊에 은거하면서 어머니가 열심히 믿었던 북종선北宗禪에 따라 극도의 자제적인 삶을 살았다. 그는 망천장에서 몇몇 선승禪僧들과 제자 배적裴迪과 산수를 즐기면서, 불후의 명작 〈망천도輞川圖〉와 〈망천집輞川集〉을 남겨, 산수화와 산수시山水詩로 우리에게 자연의 아름다움과 그곳에서의 그의 생각과 감정을 보고 듣고 느끼게 하였다. 그는 산수의 삼대三大예술, 망천장을 만든 조원술造園術과 산수시山水詩, 산수화를 제작하거나 만든 작가였다. 명승경인 망천장에서의 고통과 침잠의 은일隱逸한 삶이 그의 생각과 감정을 맑고 깊게 해 오히려 세상에 천재를, 주옥같은 산수시山水詩와 산수화를 낳게 했다고 말할 수 있다. 그도 처음에는 청록산수화를 그렸다고 하나 후에 세속의 화려함인 채색을 버리고 오도자吳道子의 오장吳裝적 수묵 담채화와 이사훈의 채색 선염을 종합해 수묵선담水墨渲淡을 창안하고, 아마도 그의 어머니의 북종선北宗禪의 불자佛者로서의 삶을 그대로 이은 그의 삶이 눈 온 뒤의 산을 칠하지 않고 남겨두는, 표현이 주主인 회화에서 표

현을 안하는, 역설의 파묵破墨을 창안하게 함으로써 여기餘技 작가인 문인들의 수묵화로의 참여를 이끌어 내, 그 후 화단에서 남종화의 종주宗主가 되었고, 그 후 중국 회화의 정신적 발달의 기반을 만들었다고 생각한다.

그 후 북송北宋의 곽희郭熙는, 산수를 '언제나 그렇게 거처하고자 하는 곳[所常處]', '언제나 그렇게 즐기고 싶은 곳[所常樂]', '언제나 그렇게 유유자적하고 싶은 곳[所常適]', '언제나 그렇게 친하고 싶은 곳[所常親]'으로 규정하고, '살고 싶고 노닐고 싶은', '거유居游'의 산수를 간절히 사모하는 '갈모渴慕'의 대상인 산수의 이상경계理想境界로 설정하였지만, 그것은 이미 왕유의 생활에 있었던 것이다. 그 '거유'의 산수경계는, 조선조 겸재謙齋, 정선鄭敾의 〈금강산전도〉나 그의 수많은 금강산 그림에서 보듯이, 아직까지도 우리의 꿈의 이상경계理想境界일 것이다.

그러나 그녀의 그림에서는, 인간은 아토피로 그러한 여유가 없다. 인간은 현실과 상관없이 황무지에 살고 있는 것이다. 거유의 경계가 원용되어, 화면 바탕은 황무지이다.

그녀는 모티프를 얼굴에서 몸통으로 바꾸면서 생사生死의 나무로 측백나무를 선택하고, 숲을 그린다. 숲은 마치 '물水'의 파도 표현에서의 어린문魚鱗紋같고, 여름의 운해雲海같다. 그녀의 그림은 인간과 나무, 숲으로 이루어져 있지만, 그러나 그 숲은 현대 산업과 과학이 낳은 그 이면裏面인, 알레르기의 무서운 확산으로 인한 인간의 고통을 표현하는 소재로 등장하거나 꿈으로 멀리 존재한다(그림 3).

현실에서는 숲, 나무가 있다는 것 자체가 우리에게 건강과 편안함을 준다. 숲이나 나무는 인간보다 오래 살고, 우리보다 강하며, 우리에게 그 무한한 성장으로 무한한 혜택을 준다. 만물의 영장인 인간에게 숲, 나무는 이제 우리와 더불어 사는 존재가 아니라 과거의 꿈이요, 숲이나 산수의 수목樹木을 아토피의 성장의 은유로 삼았을 정도로 나무와 산수는 우리에게서 멀어졌다.

우리는 20세기의 가장 큰 혁명을 비닐과 시멘트라고 한다. 이 양자가 없었다면, 우리는 지금 어디서 어떻게 살고 있을까? 인구 폭발, 인구의 도시 집중에 따른 대단위 아파트와 공장은 가능했을까 생각해 본다. 이 겉으로 들어난 거대함, 화려함 뒤에, 나무를 벌목하고 그 자리에 공장과 아파트, 대형 건물을 세운 결과, 우리는 인간을 포함한 자연환경의 심각한 조화의 파괴로 인한 폐해, 김정옥의 그림에서는 아토피를 생각하지 않을 수 없다. 지금 한국은 그러한 폐해 중 또 하나인 구제역과 AI으로 큰 홍역을 치르고 있다.

서윤희 | 불균형의 현실 속에 소외된 인간과 그 치유治癒

《기억의 간격》 • 2012. 09. 06 ~ 09. 27 • 유중아트센터 유중갤러리

《기억의 간격 / 시간의 궤적 너머의 기억들》 • 2012. 11. 01 ~ 11. 10

• 크라운-해태제과 서울 남영동 본사 사옥 갤러리 '쿠오리아'

동양화와 서양화의 큰 차이점은 동양화가 고래로부터 인물화로부터 시작되어 산수화로 확대되었다면, 서양화는 고래로부터 인물화 중심이었다는 점일 것이다. 동양의 인식은 원래 산과 강으로 둘러싸여 자연에 근본하고, 천天·지地·인人 삼재三才가 모두 같은 성性을 공유하고 있다고 생각하므로, 자기를 닦아 남을 다스리는 '수기치인修己治人'의 원칙에 따라 사람이나 대상의 이해는 나로부터 출발하여 천지, 자연, 우주로 확대된다. 전체가 하나이다. 그러나 서양의 경우, 인간은 절대자인 하느님의 창조물로 신神에 비해 하위下位 존재이다. 즉 신과 인간은 주종主從관계로 이분화되어 있다. 그들은, 자연이 분석·해체가 가능하다고 보지만, 동양의 경우에는 서양식의 분석과 해체는 없다. 그러므로 한국에서 1956~58년에 시작된 추상도 서양과 다를 수 밖에 없다. 70년대 이후 한국화 내지 동양화, 조각에서는 추상열풍을 가져왔고, 1980년대 이후, 특히 2000년대 이후 미술은 다시 구상으로 환원하는 경향을 보이고 있기는 하지만, 지금도 보편화되어 있다. 지금의 상황에서 우리가 이러한 현상을 어떻게 이해해야만 하고, 앞으로 어떻게 해야 할까?를 생각해 보지 않을 수 없다.

Ⅰ. 동양 산수화의 경계

1. 산수화의 탄생 이유와 이상경계理想境界 – 거유居遊

동양화의 대표적인 화과畵科는 북송이후는 모든 화과畵科가 총집합되어 있는 산수화이고, 문

인들이 문文과 서書, 음악樂을 같이 하고 있었으므로 북송말北宋末 이후에는 문학에서의 시詩와 문文이 화면에 서書로 씌여져 시 · 서 · 화가 화면에서 통합된, 세계회화사상 유래없는, 산수화라는 예술을 낳았다. 더구나 시와 음악과의 관련 상, 그리고 인물화에서 산수화로, 수목樹木으로 전신傳神이 확대되면서도 산수화의 그 궁극 목표 역시 인물화의 목표였던 '기운생동氣韻生動'이었다. 즉 운율韻律에 두었다는 특성을 갖고 있다.

북송의 곽희郭熙는 『임천고치林泉高致』에서 군자君子가 산수를 사랑하는 이유를, '언제나 그렇게 거처하고자 하는 곳〔所常處〕', '언제나 그렇게 즐기고 싶은 곳〔所常樂〕', '언제나 그렇게 유유자적하고 싶은 곳〔所常適〕', '언제나 그렇게 친하고 싶은 곳〔所常親〕'이라고 하면서, 산수화는 그럴 수 없는 상황에 있는 인간이 그 네 가지 경계의 대체물로 시작했음을 밝혔고, 그 중에서도 '사거자思居者', '사유자思遊者', 즉 살고 싶고, 노닐고 싶은 경계境界를 생각하게 하는 경계가 산수화의 최상의 경계라고 말한다. 그러나 '산수는, 산山은 큰 물체大物'이기에 산수화의 수많은 모티프가 완성에 이르는 도정은 4세기부터 10세기에 이르기까지 그 근거가 이루어지고, 북송北宋 · 원元 · 명明 등 오랜 시기 동안 수많은 천재의 도움을 필요로 했다. 그렇지만 산수는 큰 물체이기에 네 가지 경계 속에서 거유하는 인물은 '미미한', '조그마한' 점경點景 인물로 표현되었고, 전체를 그리는 전도全圖와 아울러 그 하이라이트, 명승경을 그리는 일폭화─幅畵도 북송 말末이래 공존共存했다.

2. 수양 ─ 회사후소繪事後素, 명경찰형明鏡察形
─ 인간의 산수에 대한 겸허한, 그러나 끊임없는 연구

서윤희의 그림은 동양화의 어떤 화과畵科에 속할까? 그리고 그녀의 그 화과의 이상理想은 무엇일까? 공자님의 예술관을 보여주는 '그림그리는 일은 바탕 후에 하는 일이다〔繪事後素〕'와 '맑은 거울이 모습을 살피게 해준다〔明鏡察形〕'는 결국 동양화가 작가의 바탕인 '소素'가 맑은 거울〔明鏡〕같아야 함을 말하는 것이다. 다시 말해서, 동양화는 화가에게 외적인 표현에서도, 내적인 수양면에서도, 항상 바탕이 맑도록 수양함이 중요함을 말하는 것이다. 산수화의 경우, 곽희의 산수화는 산수화가 '대산大山', '대수大水'를 그릴 때 색을 유보했다. 담채조차 유보했다. 북송 초의 산수화는 완전히 문인에 의한 수묵화이다. 영감의 순간, 집중의 순간이 짧기에 채색작업의 정세 치밀함은 집중을 방해하고, 끊기는 시간은 그 표현에 장애가 되었기에 중국화

가들은 채색도, 심지어는 담채도 버렸다.

북송 산수사대가는 문인이요 수묵화가였다. 이것은 무엇을 의미하는가? 그것은 그만큼 산수화 제작에는 많은 문인들의 연구와 극도의 자제와 집중이 요구되었다는 것을 의미할 것이다.

육조시대 혼란기에 서진西晉을 빼앗기고 양자강 남쪽으로 내려와 아름다운 산수에 매료된 동진東晉의 문인들이 아름다운 산수를 산수시山水詩로 노래하며 시의 경계境界를 열었고, 조원술造園術로 도시를 계획하며 정원을 만드는 것은 당唐으로 이어져, 왕유의 경우 산수시에서 산수화로 이어졌다.[1] 강남 산수에 의해 촉발된 산수화는 그후 북부중국으로 이어져 그려졌다.

북부중국의 산수는 대산大山 · 대수大水였기에, 아름다운, 그러나 '거대한〔大〕' 산수를 이해하기 위해서, 많은 북중국의 문인화가들은 계속해서 북부중국, 남부중국의 '대大'한 산수를 이해하기 위해 노력했다. 지속적이고도 다각적인 연구가 중요함을 말하는 것이다. 즉 산수의 '대大'에 대한 지속적인 연구와 추구의 연장선상에서 '거유居游'를 이상으로 하는 산수화는 산수 전체 및 그 요소요소의 파악을 위해, 그리고 그것을 화면에 압축할 경우, 제작시 집중적인 초월의 시간을 요하므로 장식적인 채색으로는 가능하지 않아 중당中唐시대부터 채색산수화는 오도자에 의해 수묵으로 전환되고, 왕유에 의해 수묵선염으로 전환되어, 북송 시대 문인 산수 사대가는 모두 수묵 산수화가였고, 그것은 남송南宋, 원元, 명明으로 이어졌다. 수양에 의한 '소素' 그 자체가 '맑은 거울〔明鏡〕'이 되게 청청하게 만들고, 확대시키고 심화深化시켜야, 즉 우리의 마음이 맑은 바탕이 되어야, 맑은 거울이 되어야 비로소 무관심적으로 형태 그 자체, 산수의 리理 즉 상리常理를 관찰할 수 있고 - 이것은 중국회화가 지향하는, 소식이 지향하던 화가의 마음뿐만아니라, 회화의 '맑고 새로움〔淸新〕' 중 '맑음〔淸〕'이다 - , 그 속의 정신을 파악할 수 있음을 시사한다. 그러한 북송 산수 사대가들이 있었기에, 산수화는 발달의 기본을 다지게 되었고, 원대에 산수 사대가에 의해 서정적 요인이 추가되면서 산수화는 완성되었다.

1) 왕유의 산수시(山水詩)에 관해서는 入谷仙介(いりたに せんすけ), 『王維』 中國詩文選13, 筑摩書房, 1973; 『王維研究』, 創文社, 1981 참조.

Ⅱ. 서윤희의 산수-'大' 대신 '그리운' 기억에 의한 자전적自傳的 이야기의 구성

산야가 천연염색의 얼룩으로 구성된 서윤희의 산수화에는 다양한 산야와 많은 점경點景인 물들이 등장하지만, 대산大山에는 준皴이나 수목樹木이 없다. 다시 말해서, 서윤희의 산수화는 그리는 산수화가 아니라 바위나 수목의 대체大體를 천연염색으로 만든다. 그녀의 산수는 천연 염색의 얼룩 만으로 우리를 그녀의 '그리움'의 기억속으로 끌어들인다(그림 1, 2, 3, 4, 5). 기존 의 산수화가 '대大' 속에 거유居遊의 경계의 갖가지 구성요소로 구성해 대大를 지향했다면, 서윤 희의 산수화는 천연염으로 화면 바탕이 구성된 대大상태에서 '소小'의 집합으로 축소되었으나, 각각은 기억의 편린이기에 소통이 되지 않는다.

그림 1 〈기억의 간격 Memory Gap 0069〉, 210×147cm, mixed media, 2007

그림 2 〈기억의 간격 Memory Gap 모두의 시간〉, 213×149cm, mixed media, 2012

그의 작업은 사진에 근거하 여, '대大'가 '소小' 하나 하나의 기억으로 구성되어 있지만, 그 부분에서 '누구'의 이름은 사 라져 익명성을 지닌다. 작가에 게는 거유居遊의 내용, 즉 '그리 움'이라는 작가의 기억이 우리 모두의 기억으로 확대되었지 만, 작가와 우리와도 어떤 간 격을 갖게 된다. 그러므로 그 녀의 《기억의 간격》 시리즈의 산수는 '대大'이면서도 산수 속 인물은 명산에 거유居遊하려는 인물이 아니다. 개개의 인물군 의 인물들이 너무나 작고, 대 산수화같이 인물의 보편적인 정형定型의 틀이 없어, 우리의 인식이 친근하게 다가가 말을

걸지 못한다. 사유가 시작되지 못한다. 이점에 서
윤희 그림의 특색이 있고, 그 점은 앞으로의 그녀
그림의 숙제가 될 것이다.

본서에서는 그녀의 산수화의 주제와 산수 바탕,
그 속의 인물 표현 등을 고찰함으로써 현대의 서
구화된, 고도의 산업화된 사회에서의 그녀 그림의
의미 및 의의를 추적해 보기로 한다.

전통 산수화가, 한편으로는 대물大物로서의 대자
연을 이해하려는 하나의 인식수단이요, 다른 한편
으로는 간접적인 거유居遊의 방편이었다면, 그녀의
산수화는 이 양자가 아니라, "'무엇을 그린다'는 말
은 '그리움으로 그들 대상을 기억한다'"는 입장이
다. 즉 자전적 에세이인 여러가지 '그리움의 기억'
을 임의적인 산수의 기억 구획으로 연결하여 대산
수를 만든 것이다.

그림 3 〈기억의 간격 Memory Gap 夏Ⅱ〉,
140×290㎝, mixed media, 2009

다가갈 수 없는 '그리움'

그녀의 그림은 그녀의 경험 중 그리움이 담긴 기억의 내용을 구성해 놓은 것으로, 그림의
각 부분이 기억을 중심으로 했기 때문에 대작大作의 각 부분 부분마다 다른 세계가 창조되어,
부분 간에는 서로 소통이 없다. 부분 부분은 현대인의 소통없는, 개인의 독립적인 세계 같다.
따라서 우리는 작가가 화면 바탕에 자연염색으로 염색한 후 사진에 근거한 기억으로 구성하
므로, 그녀의 그리움의 특색을 천연염의 재료 및 색을 통해 인지하고 그 감정을 추정할 수 있
을 뿐이다. 그러나 작가의 기억이 없는 감상자에게는 각 요소 간에 소통이 없어 현대인의 일
반화된 고독과 소외가 느껴진다. 북송北宋이나 명明·청淸 산수화의 인물들이 상술한 네 가지
경계境界 상에서 자연을 즐기고 있고, 평담한 마음으로 인간들 간에 소통이 존재했다면, 그녀
의 산수화에서는 전통 산수화처럼 이 시대적 보편성과 더불어 그리운 기억을 그렸기 때문에
서정적이면서도 중성적이어서, 감상자인 우리가 어떤 거리를 느끼고 가까이 다가가지 못하

그림 4 〈기억의 간격 Memory Gap 秋Ⅰ〉, 210×147cm, mixed media, 2008

게 한다. 점경인물은 작가에게는 '누구'라는 개개인이었지만, 감상자에게는 그냥 익명의 점경인물에 불과할 정도로 작다. 그렇다고 보편적인 전통 산수화처럼 우리로 하여금 산수 속에서 거유居遊하는 내용이 구체적이지도 않고 사진에 의거하기때문에 어떤 거리감이 느껴진다. 그러나 색이 짙어질수록 그러한 작가의 기억의 성격은 더 뚜렷해지고, 또 인물화로서 뚜렷한 특징이 없는 점경 인물들의 행위는 그것을 가중시키고 있다(그림 3, 4). 전통 산수화에서 소통의 역할은 '길'과 '물' '정자'나 '집'이고, 그것이 보편적인 요소를 도출하는 원인이 되나, 그녀의 작품에는 전통산수화와 달리 길에 출입이 없고〔路無出入〕, 물에는 원류原流를 그리고 그 흐름이 파악되어야 하는데 그렇지도 못하며〔水無源流〕,[2] 전통 산수화처럼 어느 특정 산이나 보편적인 산수가 아니어서 감상자에게는 인식이 동반되지 않는 근시안적이고 모호한 산수화로, 입구도 출구도 없는 현대인의 모습이다.

여백과 얼룩 표현 – 시간의 다중성多重性

그러면 그러한 그림들을 그리게 한 그녀의 그리움은 무엇이며, 그녀는 그것들을 어떻게 그림에 담고 있는가?

창동 스튜디오에서 시작된 《기억의 간격》 등 기억과 관련된 이상以上의, 일련의 전시 작품들은 발묵潑墨에 의한 커다란 여백이 주主이고, 연운煙雲으로 허리를 잘라 '대大'를 표현했던, 전체가 통일된 화면을 느끼게 했던 작품들(그림 5)이었는데, 이번 전시회 작품은 그때 작품과 전혀 다른 모습이다. 다시 말해서, 그녀는, 사진에 기초한 '기억'이라는 경험 상의 조그마한 인물

2) 송(宋), 요자연(饒自然), 十二忌 : "畵有十二忌, …四曰水無源流, …六曰路無出入…."

들을 '대산'과 대비적으로 표현한 전통 산수화에서의 거유居遊에서 출발했지만, 마치 남송南宋시대 전 목계傳牧谿의 〈소상팔경도瀟湘八景圖〉처럼, 발묵潑墨으로 대산大山을 확대하고, 인물들을 연운 속으로 사라지게 해, 그들 인물들을 일반화시키고, 색의 층차에 따라 산수의 깊이와 폭을 보편화시켰다. 조

그림 5 〈기억의 간격 Memory Gap 108〉, 210×147cm, mixed media, 2007, 송은문화재단 소장

그마한 인물이 발묵 속으로 사라짐으로써 우리에게는 발묵 산수만이 느껴진다. 실경實景보다 모호한 허경虛景이 더 넓어졌으나 여백의 역할은 전통산수화와 달라졌다.

그러나 최근 작품에서는 여백이 거의 없고, 여백 대신 심도深度가 다양한 얼룩이 화면을 주도하고 있다(그림 3). 그 인위적인 얼룩의 담淡한 부분이 길(道)이 된다. 길은 산수 속에서 사람이 다니고 있음을, 산수가 좋음을 의미한다. 그런데 자연의 길(道)보다 더 많은 길이 우리를 당황하게 만들지만(그림 3), 커다란 길, 그 위에 조그만 인물은 북송 산수화와 겸재 산수화에서의 점경인물點景人物처럼 오히려 우리를 편안하게 하고, 그 산수를 음미하게 한다(그림 4). 커다란 길은 그것이 만들어진, 인간이 수없이 다녀서 만들어진 기나긴 역사가 있어, 그 큰 길은 그 큼(大) 때문에 우리를 편안하게 하는데, 그러나 최근에는 입각지도 달라져, 집 안에서 집 밖을 내다보는 등, 과거의 일폭화—幅畵처럼 산수 중에서 최고의 경계를 그림으로 불러오는 것이 아니

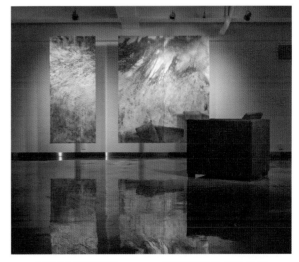

그림 6 〈기억의 간격 Memory Gap 걸음걸음마다〉, 설치, 2012

라 오히려 시각이 좁아지고, 인간과의 대자연과의 관계도 더 축소되고 냉랭해지고 있다(그림 6). 근시안적 현대인의 시각이다.

서구의 추상은, 보링거가 말했듯이, 자연과의 부조화의 결과이다. 서구의 추상은 산업혁명, 일·이차 세계대전 등의 결과, 기계화로 인한 도시로의 인구집중과 그로 인한 가족의 해체, 부익부富益富·빈익빈貧益貧의 심화에 따른 불균형에 기인했지만, 한국 동양화에서의 추상은 서구 미술의 영향과 한국전쟁, 남북한의 대치, 군사정권에 의한 정치·사회적 불안 등에 기인한 한국인의 심정적 불안감과 서구 선진국에 비례한 한국의 왜소화·개인화의 표현으로 보인다.

K. 해리스는 그러한 서구의 '주관성의 미학'에 주목하면서, 20세기 예술의 특성으로, '흥미로움', '새로움'과 '부정과 추상' 및 '구성'을 들었다. 그것을 보면, 현대의 '추상'이라는 말은 우리에게 '변형'이나 '해체', 그리고 '비인간화'와 같은 부정적인 의미와 함께 '구축'이라든가 '구성'이라는 긍정적인 의미도 갖고 있다. 후자를 동양화에 접목할 경우, '구축'이라든가 '구성'이라는 용어는, 일찍이 육조六朝 시대 남제南齊, 사혁謝赫의 '화육법畵六法' 중 제5법인 '경영위치經營位置'에 해당한다. 동양화에서는 구성의 뜻으로, 당唐시대에 이르면, 장언원에 의해 "경영위치는 회화의 총체적인 요체"[3]로, 그림에서는 화면구성이 가장 중요한 기본적인 요소가 되었다. 이 경영위치가 그 후 포국布局, 포백布白, 장법章法 등 다양한 용어로 쓰인 것이나, 회화에서 구성을 하는 정신적 밑바탕인 '구사構思'가 중시된 것으로 볼 때, 동양에서의 구성은 서양의 원근법에 의한 일정한 시공간이 아니라, 시공간도 열려 있다. 심지어 그 영역이 서양보다 훨씬 폭도, 깊이도, 넓이도 열려 있다. 심지어 포국布局과 포백布白을, 다시 말해서, 표현된 국면局面과 그로 인해 남겨진 부분을 같이 생각할 수 있는, 예를 들어, 연운이나 눈〔雪〕과 같은 유有이나 왕유의 파묵으로 표현을 하지 않는, 실제로는 무無인 역설적인 사유도 가능해, 서양의 원근법에 의한 시간·공간이 아니라, 시간·공간도 그 영역은 서양보다 훨씬 광범위하다. 이것은 한대漢代부터 문인들이 정치하는, 또는 삶의 여가에 여기餘技 작가로 활동하면서 그들의 생각이 그림과 화론으로 화단에 영향을 끼친 결과로 보여진다.

그러나 그녀는 "나의 회화는 시간의 활동이 만든 결과물이라고 정의할 수 있다"고 말하면서, 자기 작품의 '시간의 다중성多重性'을 설명한다. 그녀의 화면은 천연염색의 재료를 찾고, 작

3) 장언원, 『역대명화기(歷代名畵記)』卷一「論畵六法」: "至於經營位置則畵之總要."

가가 염색을 하고 찌고 말리는 오랜 시간과 더불어, 사진에 남은 기억의 시간성, 그것을 화면에 표현하는, 구성하는 집중된 시간 등이 이중, 삼중으로 화면에 재구성되고 있다. 더욱이 식물로 이루어진 천연염색이 비록 쪄서 색이 날아가거나 그 담채화淡彩化로의 진행을 늦출 수는 있다 해도, 색의 담화淡化는 시간이 감에 따라 지속될 것이다. 따라서 수묵화에서의 거의 변함이 없는 점경인물의 역할만큼이나 여전히 숙제가 될 전망이다. 작가의 그 방법론에 대한 연구는 앞으로 지켜보아야 만 할 사항이다.

무의식적으로 조성한 바탕 화면 - 천天과 지地 - 현실

동북아시아인은 유儒 · 도道 · 불佛을 보더라도 현실적이다. 그녀는 그러한 현실성을 어떻게 나타냈을까? 그녀가 택한 방법은 그때의 그녀의 기본적인 느낌을 우선 천연염색 바탕의 얼룩으로 만드는 것이었다. 그러므로 얼룩이 주가 된 바탕화면은 염색하는 그 때, 그 곳에서의 그녀의 현실인식을 대변한다. 그녀의 그림에서 그녀의 그리움의 다층성과 깊고 옅음〔深淺〕이 심각한 얼룩의 심화와 다중적多重的 불균형으로 보아 그녀의 그리움의 기억은 자연과의, 즉 대상과의 심각한 부조화이리라 생각된다. 그렇다면, 그녀의 과제는 어떤 기억을 어떻게 구성하느냐?와 그 심각한 다중적 얼룩의 불균형을 화면에서 어떻게 해결하느냐?일 것이다.

그녀는 다른 작가와 달리, 바탕화면 제작에 많은 시간과 정성을 쏟는다. 그녀는 왜 바탕에 집중하는가? 동양화에서 위는 하늘〔天〕이요, 아래는 땅이다. 다시 말해서, 바탕은 하늘〔天〕과 땅〔地〕이다. '회사후소繪事後素'에서 보듯이, 그림에서 칠하거나 그림은 바탕 다음의 일이다. 동양화에서 바탕이 중시되는 이유요, 여백이 중시되는 이유였다. 그녀에게 바탕은 '그 기억속에서 인간이 살고 있던 천지요, 현실이다'고 말할 수 있다.

그녀의 그림에서는 '전통 산수화에서의 천天 · 지地는 대大이기에 여백'이었던 자연관도 사라졌다. 천天과 지地의 여백이 없다. 천지天地를 자연대로 수긍하는 인간의 모습은 사라졌다. 작가의 기억 속 인물들은 그저 대중 속의 한 사람 한 사람에 불과한 현대인의 모습이다. 그녀의 바탕은 수많은 시간과 노력의 결과인 천연염색의 결과가 산의 준皴이 되고, 수목樹木이 되고, 골짜기, 길이 된다. 그러므로 그녀의 현실인식, 그리움의 종류와 깊이는 바탕작업의 결과 나타난 얼룩의 모습이 기억으로 대체되면서 그 대체가 결정된다. 그때의 현실 상황이 그때의 인간의 상황을 결정하는 현대인의 모습이다. 그녀의 화면 바탕에서 녹색의 화면 얼룩은 몇 달간

제주도 우도에서 그 작업이 이루어졌다. 그 얼룩은 봄에 우도의 지상地上이나 해중海中에서의 식물을 주조로, 우도에서의 기억, 즉 우도의 바다, 파도소리, 돌, 지형, 검은 돌과 노란, 흐드러지게 핀 유채꽃 등의 기억을 담고 있다.

우도의 유채꽃이나 해초海草, 차茶, 한약재들을 이겨서 물들인 다음 물로 씻어내고 찌는 많은 시간을 통해 화면에 생긴 전체적인 톤과 부분들마다의 독자적인 얼룩의 톤을 통해 나타난 형태 위에 그녀의 기억이 입혀진다. 그러나 이러한 얼룩은 전통 산수화와 달리 모호해, 근시안적이 된 현대인의 삶을 표출한 것, 또는 그때 그때 떠오른 연상에 의한 작업이라고 말할 수 있다. 발묵 산수의 여백이 많던 점경인물이 자연속에서 내가 자연과 합일되는 것이었다면, 이 얼룩에서는 인간의 현실과의 어쩔 수 없는 불균형이, 여유가 전혀 없는 국지화局地化로 좁혀진 현대인의 모습이 다양하게 표출되고 있다고 보여진다.

'대大'의 표현방법 – 연하煙霞에서 셀cell의 구성으로

전통산수화의 '대大'의 표현방법은 산의 허리를 왕유의 파묵의 연하煙霞로 잘라 '대大'를 극대화시키는 것이었고, 대산수大山水이기에, 큰 산과 작은 산은 군신君臣관계로 크기가 정해지고 임금이 조회를 하듯 거느린 자세였다. 그곳에서 살고 싶고 노닐고 싶은 '거유居遊'의 경계는 그 속에서 이동을 가능하게 하는 길이라든가 정자亭子, 누관樓館, 점경인물이 있고, 산山은 크기에 〔大〕 오히려 간간이 보이는 물의 원류와 그 흐름을 그림으로써 '대大'를 표현하고, 수목樹木으로 수많은 경관景觀을 창출創出하고 있다. 그러나 그녀의 산수화는 얼룩으로 구성된 형태나 톤에 그녀의 생각이나 감정에 의해 사진의 어떤 기억이 입혀지지만, 정자나 집, 수목이 없다. 레오나르도 다 빈치같이, 자연의 얼룩 같은 화면 바탕이 신비함을 가중시키면서, 오히려 인위성이 안 느껴지고, 인물들을 화면 속으로 빠져 들어가게 해, 오히려 부분 부분이, 즉 하나 하나의 셀cell 자체가 서로에게 배타적인 셀로 조합된 일폭화가 되었다. 2007년 송은 전시회가 하나의 기억이 주主를 이루었다면, 이번 전시회 그림은 많은 셀cell이 셀 하나마다 하나의 기억이 담긴 수많은 셀의 기억의 총체이다.

그 얼룩의 형상은 기괴하다. 평탄하기보다 깎아지른 듯 하고(그림 1, 3), 거대한 산 속의 조그만 길, 수목은 길이 구체적으로 보이지 않아, 극히 어려울 때마다 그때 그때 선택을 해야 하는 현재의 우리 인간의 모습을 말하는 듯 하다(그림 3, 4). 그것이 지금 그녀가 겪는 현실이요,

그녀가 생각하는 우리의 현실이다. 따라서 전통 산수화와 달리 한 부분이 한 부분을 넘지 않고, 전체에서는 소외된, 그 셀cell이라는 블록 안에서의, 그들 만의 인간 군상이다. 현대인은 쉽게 사람과 섞이면서도 실제로는 소통하지 않으므로, 현대인의 고독이나 소외는 계속 심화되고 있다. 이것은 그녀 작업의 기초가 사진, 즉 기계라는데 연유한 것이기도 하다. 특히, 현재의 디지털 카메라는 필름 카메라처럼 초점을 맞춘다는 집중조차 없이 자동이어서, 자신의 생각과 감정이 사진 속에 투영되어 있지 않다. 현실의 사차원을 이차원적으로 전달하는 것에 불과하다. 인물이 구도를 통해, 또는 인간형상과 바탕색을 통해 그녀의 기억 중의 인간이 도출된 데 불과하다.

한국회화사에서 일반적인 대중들이 화면에 본격적으로 출현한 것은 17, 8세기 진경眞景 산수화와 풍속화에서 비롯되었다. 그러나 그 경우의 인물은 표정이나 행동이 필묵筆墨의 속도와 무게를 통해 대상에 대한 작가의 감정이 표출될 수 있었다. 그리고 그것은 그 시대의 주위, 진경眞景의 구체적인 시간과 장소가 담긴 산수화였기에 그들 인물들은 집중된 시간 속에서 어떤 공통감이 표출되었고, 그것이 감상자에게도 느껴졌다. 생각과 감정이 공유되었다. 그러나 서윤희의 경우에는 산수 속에 몰입된 인물에 자기정체성이 없다. 화면 속의 인물이 보편화되지 못하고 자신의 기억에 지나지 않는다는 데에 문제가 있는 듯 하다. 화면의 부분 부분은 얼룩에 의해 형성된 산수의 깊이에 따라 감상자는 하나 하나 독립된 공간을 이동한다. 하나의 기억이 한 점의 작품이 된 송은 전시회와 달리 이번 전시회의 경우는, 부분 부분 하나 하나가 구체적인 시간성·장소성을 상실하여 부분 부분이 긴장성으로 연결되는 통일성이 없다. 북송이래의 산수화에는 산수화에 주종主從이 군신君臣 관계처럼 있고, 그 속에, 주로 근경이나 중경에 점경인물은 감정이 표현되나 서윤희의 산수화에서는 점경인물이 전혀 구체성이 없다. 노자老子『도덕경道德經』에서 말하는 "이름 없는 것이 천지의 시작이 되었다〔無名天地之始〕"인가?

그러므로 창동 스튜디오 작품에서 보았던 거대한 공간 내지 전일全—한 공간, 신비성의 도가적 '무無'라든가 불가적 '허공虛空'의 개념은 사라지고, 오히려 '자기' 내지 '우리'로 축소되어, 자전적自傳的 요소인 부분, 부분에 집중되면서 우리 개개인, 누구나의 이야기가 되어 우리를 침잠시키고 우울하게 한다.

음악, 연극, 영화 등 시간예술에 비해 회화는 평면예술이므로, 시간성을 표현할 수 없지만, 문학이 구성으로 그러한 시간의 단점을 보완하였다면, 동양화는 북송北宋 말末 이당李唐의 〈만

학송풍도萬壑松風圖〉(강서경, 그림 1)에서 보듯이, '심원深遠'을 개발함으로써, 그리고 서양화와 달리, '이동하는 시점'으로, 화면에서 시점 이동을 가능하게 함으로써 그러한 단점을 보완하여 정적靜的인 공간에 동적動的인 시간을 부가하였다. 서윤희의 경우, 송은 전시회가 한 곳에 집중된 일폭화一幅化의 특성을 갖고 있었다면, 이번 전시회의 작품은 길을 통해 우리가 시점을 이동할 수 있게 한다.

독립된 셀(cell) 구조로 된 구성−독립된 자연 속의 소외를 통한 치유

서윤희의 산수화에서는 '이동하는 시점'이 보이지만, 그 시간성은 오히려 문학적 구성에 가깝다. 그녀의 그림은 그리운 기억들을 화면에 하나 하나, 부분으로 부른, 부분의 집합으로 된 구성이다. 그 구성은, 그녀가 말하듯이, 자신에게는 이미 과거완료형이 된 기억들의 구성이나, 감상자에게는 부분들의 기억 모두가 경험 가능한 현재진행형이어서, 시·공간의 역할은 작가와 감상자 간에 차이가 있다.

그녀의 산수화는 자전적이고, 그림 제작시 집중을 통해 서정적 성격이 더욱 강화되면서, 그녀의 그림에서 하늘과 땅은 '대大'이므로 색을 칠하지 않는다거나, 화폭의 상上은 하늘이요, 하下는 땅이라는 전통 산수화에서의 개념은 사라졌다. 최근에는 하늘, 땅을 구분할 수 없고, 기억의 내용이 커지고, 구체화·다변화되면서, 전체가 온통 천연 염색 얼룩으로 된 채색 화면이 되었다. 흡사, 북송 초, 거비파巨碑派의 대산大山, 대수大水가 북송 말에 일폭화一幅畵를 낳았듯이, 그녀의 그림도 그림 속에서 몇 개의 일폭화, 셀cell로 나뉘면서 시각의 다변화가 진행되다가 최근에는 설치와 그림이 동반된, 하나의 시각에 의한 일폭화가 등장했다(그림 6). 그러나 전통 산수화와 달리, 그 속의 인간들은 소통이 없다. 셀로 나뉘어져 있어, 인물들이 이동하는 시점에 의해 계속 이동이 가능한 것이 아니라, 작품에 카메라처럼 줌 인, 줌 아웃이 진행되면서도, 다른 부분과 소통할 수 없다. 부분 부분은, 하나 하나가 분리되어 있고, 입각지가 좁혀져, 전체를 알 수 없는, 해체된, 외톨이의 현대인의 소외를 표출하고 있다.

그러나, 그녀의 그림에는 여전히 지면地面을 대표하는 다양한 땅의 색깔(그림 3, 4)이 있다. 산을 바라보면, 수목의 초록색만 보이듯이 그녀의 그림은 하늘도, 땅도 없이, 수목의 청靑·록綠이 주도색이다(그림 1, 2, 5). 그 색은 그녀가 이야기하듯이,

"예컨대, 구름처럼 혹은 물처럼, 아니면 기암괴석과 같은 지형의 윤곽처럼 화면 속에 정착
된 나의 기억의 흔적, 내 삶의 사유공간"

이 된다. 그러나 그것은 선택된 약재나 차茶등 우리의 삶에 친숙한 한국 소재에 의한 천연염색
을 통해 이루어졌으므로, 거의 이질감 없이 부분 속에서 기억 하나 하나로 천지속에서의 '나'
를 객관화시킨다. 일본의 미학자 이마미치 도모노부今道友信(1922~2012)가 말하듯이, 작업상의
집중이 미적 거리를 만들어, 다른 것을 무화無化시킴으로써, 작가의 기억에 묻혀 있는 자신의
상처, 더 나아가서는 우리들의 상처를 환기시키기는 하지만, 객관화를 통해 치유治癒되어 전통
산수화의 역할은 계승되고 있다.

현대에는 서구화가 가속화되어 우리는 그 속도에 질식될 정도이다. 우리 것이 남아 있을까
하는 의문도 들지만, 그러나 우리의 철학으로 우리 그림을 고요히 들여다 보면, 하늘과 땅에
대한 생각과 느낌, 그 표현이 친숙하게 다가오고, 그 속에서 살고 있는 인간들의 본성과 행동
의 밑바탕에는 여전히 자연 속의 '나'라든가 서구의 '나' 위주가 아니라 종적縱的인 '우리' 사회
의 '우리'라는 전통 개념이 깔려 있음을 느낄 수 있다.

강서경 | 불안과 불균형

– 동양 · 서양적 해결: 심정적心情的 중용과 보편적 논리

《제13회 송은미술대상전》 · 2013. 12. 19 ~ 2014. 02. 15 · 송은아트스페이스

현대 회화에서 동 · 서양화의 주主 개념과 표현방법상의 차이는 갈수록 알 수 없을 정도가 되고 있다. 이러한 상황은, 한국에서는, 해방 이후 구미歐美의 영향, 즉 유학과 여행의 자유화, 인터넷, 스마트폰의 보편화로 지구촌 소식이 거의 실시간으로 전해짐에 따라 더 심화되고 있다. 이러한 상황에서 한국에서 동 · 서양화는 과연 어떻게 제작하고, 어떻게 보아야 만 하며, 어떻게 변화하고 있을까? 필자는 진정한 동양화의 제작과 이해는 과거로 소급해서 전통 화론이나 경전, 문집을 읽으면서 그 시대 그림과 화론의 관계를 분석해서가 아니라, 현재 우리의 유전적 · 환경적 요인을 살피되, 현대 상황 하에서 동양화의 그림의 특성을 곰곰이 다시 생각하면서 새로운 동양화의 개념을 확립한 후에야 비로소 가능해지리라고 생각한다.

사차원적 시 · 공간 표현

동양화는, 크게 보면, '자연自然'을 표현하고, 크게 인물화 · 산수화 · 화조화로 삼대별三大別된다. 그러나 지금 인간을 중심으로 '대산大山' '대산수大山水'의 '대大'의 산수화와 미세한 '소小'의 확대인 화조화와 같은 화과畵科 구분은 한국에서 사라지고 있다. K. 해리스가 말했듯이, 인간, 산수, 화조花鳥에 대한 존경이나 사랑이 사라져 버린 결과일까? 동양에서는 모든 것이 자연이고, 고래로부터 모든 생물, 심지어 수석壽石조차도 생명력을 갖고 있어, 북송 말末 소식이나 휘종에 의한 괴석도怪石圖의 출현은 명 · 청대, 현대까지 번창했다. 인간은 자연의 일부로, 상황에 따라 끊임없이 육체적으로 정신적으로 변하는 면과 변하지 않는 면 – 상형常形과 상리常理 – 을

지니고 있다. 이러한 자연관과 생명관은 동양화 내의 모든 대상에서 '기운생동氣韻生動'을 추구하게 해, 서양화가 르네상스 이후 선線 원근법에서 보듯이, 인간의 시각성을 중시한 결과 시점視點이 하나가 되었고, 그결과 삼차원이 되었다가 현대 이후에 다시점多視點이 된데 반해, 동양화는 고대부터 다시점을 갖고 시간 · 공간 표현도 사차원이었다. 이것은 아마도 한 대漢代부터 시작된 문인들이 여기餘技 작가로 대거 시 · 서 · 화에 참여하고, 그들의 우주관과 철학이 화론畵論을 통해 동시대 및 그 후의 문인 및 화가와 화론에 영향을 미친 결과요, 그들의 철학이 계속 그림에 반영된 결과로 보인다.

시간 · 공간에서의 사차원적 표현은, 예를 들어, 북송, 곽희郭熙의 『임천고치林泉高致』에서의 산의 삼원법, 즉 평원平遠 · 고원高遠 · 심원深遠과 남송, 한졸韓拙의 『산수순전집山水純全集』에서의 강[水]의 삼원법, 즉 미원迷遠 · 활원闊遠 · 유원幽遠을 보면 알 수 있다. 중국인은 인간과 마찬가지로 산에서도 넓이平遠와 높이高遠, 깊이深遠를, 강[水]에서는 강의 연운이나 아지랑이, 또는 거리로 인한 혼미함[迷遠]과 탁트임[闊遠], 아득함[幽遠]을 통해 넓이와 높이 · 깊이를 표현하려고 하였다. 원근법은 바로 그들의 주主 생활환경이 어디였느냐에 따라 산이 중심인 북부 중국에서는 산의 원근법이, 강과 바다가 많은 남부 중국에서는 강[水]의 산수화가 발달하였다. 그러나 이들 삼원법들 중, 곽희의 '산 앞에서 산 뒤를 넘겨다 보는' 심원深遠이나 한졸의 미원迷遠, 유원幽遠 등은 산수화의 시간과 공간이 다시점임과 동시에 사차원적임을 보여준다. 이것은, M. 설리반이, 산의 경우, '이동하는 시점'이라고 말한 바 있는데, 예를 들어, 곽희의 〈조춘도早春圖〉(1072)에서의 산수 속 거유居遊의 인간에서도 확인된다. 그리고 시공간에서 다시점多視點을 취하는 동양화는, 예를 들어, 간단한 형식의 산수화도, 한편으로는 앞에서는 보이지 않는 중첩된 산과 시내[川]의 세부까지 산 속의 이모저모를,

그림 1 북송北宋, 이당李唐, 〈만학송풍도萬壑松風圖〉, 견본 착색絹本 著色, 139.8×188.7㎝, 1124

즉 사차원적인 삶을 한눈에 파악되는 부감법으로, 또는 북송北宋 이당李唐의 〈만학송풍도萬壑松風圖〉(그림 1)처럼 중앙에 있는 대산大山의 대부벽준大斧劈皴의 바위의 깎아지름과 그 옆의 왕유의 파묵의 연운이 살짝 덮어 '대大'를 표현하고, 심원深遠을 표현함으로써 산의 깊이를 더하고, 근경에 있는 적송赤松의 붉은 몸통과, 소나무 숲의 초록색, 중앙 봉우리 뒤로 멀리 보이는 푸른 봉우리 등으로 보면, 〈만학송풍도萬壑松風圖〉는 상당한 채색산수화였으리라 추정되고, 이당은 금대金帶를 하사받은 당시 화원 최고의 화가였으므로 같은 시기의 황제인 휘종의 〈청금도聽琴圖〉와 비교해 볼 때, 채색 산수화로서의 그 모습이 상상되기도 한다. 곽희의 『임천고치』를 보면, 화훼花卉는 위에서 전체가 파악된 다음에 그린다. 그 표현은, 다른 한편으로는 사차원에서, 삼차원, 이차원, 일차원으로 선화線化시켜 '생략〔略〕'의 형태를 취하는데, 이것은 감춤과 드러냄〔隱現〕에서 감춤〔隱〕의 결과 나타난다.

더 나아가 동양에서는 그림을 그리는 종이나 비단, 심지어는 도자기에서도, 그 위에 올려진 유약의 색이나 도자기 바탕이 시간이 감에 따라 시간을 머금는데, 이들 시간도 작품의 시간에 포함된다. 그러므로 회화나 도자기는 제작 완료와 동시에 완성되는 것이 아니라 서양화와 달리 시간에 따라 변해가고, 이들에 대한 이해는 동양화 감상에 필수이다.

그러므로 그 시대 회화의 경향이나 그림에 내포된 화론 지식, 작가의 어떤 경험, 인식에 대한 이해가 없으면, 진정한 그림의 의미는 이해되지 않는다. 이러한 동·서의 차이는 우리가 '취미'하면 낚시나 등산을 떠올리는데 비해, 즉 산수를 떠올리는데 비해, 산이나 강이 많지 않은 유럽사람들은 조깅이나 운동을, 즉 인간을 떠 올리는 것만으로도 알 수 있을 것이다.

상리常理 · '시정화의詩情畵意' · '서화동원書畵同源'

북송시대, 문인 문화의 발달은 문인들로 하여금 변하는 자연속에서 그 자연을 움직이는 이치인 상리常理를 찾으려고 노력하게 했고, 사회 체제의 확립과 문화의 발달은 체계적으로 확립된 화원제도 하에서 화원화가들에게 10일마다 고시古詩를 화원고시畵院考試로 출제함으로써 당시 문인과 마찬가지로 시정詩情이 풍부한 그림을 그리게 했다. 문인들은 북송 말에 신유학을 발달시키면서 우리에게 가까운 것에서 멀리로 사물의 이치를 확대해 지식을 취하는 '격물치지格物致知'를 발달하게 하였다. 그것은 사군자 중 대나무 그림을 발달시켜 소동파와 문동의 '소문화파蘇文畵派'를 탄생시켰으며, 다른 한편으로, 또한 그림에서 항상된 이치인 상리常理를

취하는, 즉 회화의 제작의도〔畵意〕를 중시하는 풍조와 아울러 그때, 그 장소에서의 시적詩的인 정취인 '시정화의詩情畵意'에도 주목하게 함으로써 북송화단을 풍요롭게 했다.

당唐, 장언원張彦遠이래, '글씨와 그림은 근원이 같다書畵同源'는 생각은 용필用筆이 같다는 것이었다. 이 생각은 그 후 원元 조맹부趙孟頫로 이어져 수묵화의 극점極点인 원말사대가元末四大家를 낳았고, 문인 남종화 – 남종화라는 용어는 명말明末 동기창에 의해 생겼고, 동기창에 의하면, 그 시조는 당唐 왕유이다 – 의 수묵 산수화는 명明 · 청淸으로 이어졌다. '서書와 그림은 이름은 다르지만 체는 같다〔書畵異名而同體〕'는 장언원의 생각은 그후 중국이나 한국 회화의 근간이었다. 이러한 중당中唐이래 '서화동원'에 의한 문인화의 발달은 북송에 이르러 시적詩的 정취〔情〕와 그림의 제작 의도, 즉 화의畵意의 표현이 시 · 서 · 화를 하나로 묶게 했고, 이것은 원 · 명 · 청 · 근대까지 지속되었다. 이 상리常理와 감정의 표출의 인정은 이후 동양화와 서양화 간에 큰 차이를 만들었다. 그러므로 소식蘇軾이 "왕유의 그림에는 시詩가 있고, 시속에는 그림이 있다"는 말은 조선조 18세기 이후 조선조 그림, 예를 들어, 겸재의 그림에서도 '시화상간詩畵相看'으로 남아 있었다.

삼지三支조직 – 산수시山水詩 · 조원술造園術 · 산수화

세계회화사상 동북아시아에서의 산수화의 유례 없는 발달은 육조시대부터 교양 과목으로 조원술造園術이 있었고 – 조원술은 집이나 궁정의 정원庭園 만들기에서부터 도시계획까지 해당된다 – 남북조시대부터 산수시山水詩 · 산수화가 같이 발달해 산수에 대한 통합적인 사유가 일찍부터 발달했던 데에 기인한다. 북송의 소식이 "왕유의 그림에는 시詩가 있고, 시 속에는 그림이 있다"는 말도 왕유가 망천輞川이라는 산장山莊의 조원술과 『망천집』이라는 '자연시自然詩', 〈망천도輞川圖〉라는, 아직은 정원그림이기는 하지만, 산수화, 이 세 가지 산수 예술의 통합적인 작가였고, 망천에서의 삶을 즐겼기에 가능했지 않았나 생각된다. 그러한 통합적인 사유에 의한 산수화의 이해는 명대까지 이어져, 명대 산수화나 산수화 속의 제화시題畵詩, 아직도 중국 남부 항주杭州나 소주蘇州의 유명한 정원, 예를 들어, '사자림獅子林' '졸정원拙政園' '이원怡園' 등 명대 문인들의 조원술造園術의 유행을 함께 생각하면, 진정으로 이해할 수 있다고 생각한다.

그러나 다른 한편으로 보면, 동양의 산수화는 동양의 '자연관自然觀'에 기인한다. 즉 천天 · 지地 · 인人 삼재三才 중 인간과 산수는 천지간의 중간 존재이긴 하나, 천 · 지 · 인이 성性을 공유

하므로 천·지의 인식과 표현은 인간의 성性을 연구함으로써도 가능하다고 생각한 것에 기인했다. 따라서 장언원이 『역대명화기』에서 중당中唐때 오도자의 '변變'을 거쳐 이사훈에게서 완성[成]되었다고 전하는 산수화는 북송의 문인 산수사대가山水四大家들에 이르러, 천지의 중간에 뜻을 세워[立意] 경치를 정했다.[1] 즉 화의畵意로 상상력과 인식knowledge을 상보적으로 연결하여 복합적인 시각적 이미지를 제작making하였다. 북송의 산수화의 발달이 문인화가들에 의해 수묵화로 이어지면서 기교와 이념이 발달한 것도, 그들 문인화가 때문에 가능했다.

그러므로 동북아시아의 산수화에는 동양화의 전술 화과畵科가 망라되어 있다. 즉 전 화과가 종합되어 있다. 북송의 문화적·사회적 발달은 산수화가 더 이상 우리가 늘상 보는 자연이 아니라 '대산大山', '대수大水'로 확대되었지만, 그 궁극목표는 여전히 육조六朝 종병宗炳이래로 '세勢'나 사혁謝赫이래로 형사形似를 초월한 '기운氣韻'의 획득이었다. 실제로 북송 말에 이르면, 산수화 전성시대가 끝나고 휘종이 도교에 심취했으므로 도석화道釋畵와 화조화 시대가 되었다. 이는 북송 말의 『선화화보宣和畵譜』가 기록한 작가 수로는 도석문道釋門 – 예로, 이공린의 〈산장도山莊圖〉(지본 수묵紙本水墨, 364.6×28.9㎝)와 송宋 휘종徽宗의 〈서학도瑞鶴圖〉(비단에 채색, 51×138㎝, 중국 요녕성遼寧省박물관)가 있다 – , 작품 수로는 화조문花鳥門이 많은 것을 보아서도 확인된다.[2] 산수화는 변화하여 '전도全圖 형식'에서 '대산', '대수'의 일부이나 그 산의 명승경인 일폭화—幅畵가 탄생했지만(예: 이당李唐의 〈기봉만목도奇峯萬木圖〉), 그 일폭화 역시 그러한 자연관 하에 전도全圖 형식의 일부로 이해해야 한다. 그러나 도석화, 화조화, 이 두 화문畵門의 발달은 산수화에도 영향을 미쳤다. 고유섭(1905~1944)이 채소나 과일을 그리는 '소과화蔬果畵'도 그 배경인 채마밭이나 과수원을 상정해야 한다고 함도 이러한 의미에서이다. 겸재의 〈금강산전도〉와 〈만폭동〉, 〈정양사〉 등, 즉 전도全圖나 일폭화 역시 전체로 이해해야 하는 것은 동양화의 이러한 사유에서 비롯된다.

1) 郭熙, 『林泉高致』: "凡經營下筆, 必合天地. 何謂天地? 謂如一尺半幅之上, 上留天之位, 下留地之位, 中間方立意定景."

2) 북송 휘종(徽宗) 때 찬술(撰述)된 『선화서보(宣和書譜)』 『선화화보(宣和畵譜)』는, 휘종 황제가 초서(草書)의 명인(名人) 임과 아울러 화조화의 명인이기에, 즉 서화의 명인이기에 가능하지 않나 생각된다. 『선화화보』는 어고(御庫)에 수장된 그림을 십문(十門)으로 나누어 작가와 작품 수를 기록했는데, 가장 많은 작가는 도석문 49인, 화조문 46인, 산수문 41인이요, 작품 수는 화조문 1786축(軸), 도석문 1179축, 산수문 1108축 순서였다.

불안과 불균형—동양 · 서양적 해결: 심정적心情的 중용과 보편적 논리

인간의 삶은 역사 속의 한 점에 불과하다. 우리는 과거에서 현재, 미래를 향해가고 있다. 그러나 인간에게는 과거를 기억하는 능력과 미래를 예지하는 능력이 있다. 특히, 우리의 유전적遺傳的 또는 삶의 방식 곳곳에 녹아있는 동양철학의 근간은 작품제작의 경우에도 끊임없이 과거 · 현재 · 미래 위에 서 있게 하고, 의식적이든 무의식적이든 그러한 의식을 발휘하게 한다. 그러므로 유전적 요인과 작가 개인의 체험을 근거로 한 작가의 철학적 근거는 작가의 역사적 · 사회적 · 개인적인 체험 위에서 해석이 가능하다.

강서경의 이번 송은 아트스페이스 전시는 설치와 그림으로 나뉘어져 있어, 그녀의 작품 세계는 동 · 서양 미술의 통합적 이해 위에서만 이해가 가능하다. 한국이 낳은 세계적인 작가, 백남준의 설치와 영상, 사진작품의 경우에서와 마찬가지이다. 백남준의 작품들에서는 서양미술의 설치, 영상작품과는 다른 점, 즉 동양미술의 관점이 간취된다. 경기도 용인시의 백남준아트센터에는 그의 대표작인 〈TV 정원〉[3]과 〈TV 물고기〉[4], 사진들, 〈먼 후일〉이라는 시와 악보樂譜 등이 전시되어 있다. 그 공통점은 무엇일까? 〈TV 정원〉은, 구겐하임 미술관의 〈TV 정원〉[5]과 달리, 백남준 자신이 제작한 것으로, 나무가 자연에서처럼 공기가 소통되는 정원 속에 TV들이 놓여 있고, 〈TV 물고기〉는 어항에서 헤엄치고 있는 물고기와 영상의 인간의 움직임이 이원적으로 진행되고 있어, 살아있는 물고기를 위해 일주일에 한번은 물을 갈아주는 실제 어항이다. 동 · 서양 미술의 차이는 아마도 사차원적인 시공時空의 표현과 생명, 생동력vitality의 표현에 있을 것이다. 〈TV 정원〉과 〈TV 물고기〉에서는 가상과 실제가 함께 그 자체 생명을 갖고 움직이고 있다. 우리의 동양철학과 전통 미술이 갖고 있는, 식물 · 동물 · 바위 등 모든 것이 생명을 갖고 우주의 원리 하에 조화造化 속에 있다는 '자연관'이 인간의 소산품까지 확대되었고, 그들의 '기운氣韻'의 '생동'이 갖는 운율성, 선線이 갖는 동적인 운동성 등 많은 점을 이해하지 않으면 이 작품은 진정으로 이해되지 않을 것이고, 백남준의 다른 작품도, 강서경의 작품

3) 백남준, 〈TV정원(TV Garden)〉, 비디오 설치, 2,134×2,134cm, 1974(2002), 백남준아트센터 소장.
 작품 이미지 : http://njp.ggcf.kr/archives/artwork/n006_tv-%EC%A0%95%EC%9B%90 (2016.05.23)
4) 백남준, 〈TV물고기〉, 비디오 설치, 1,070×147×80cm, 1975(1997), 백남준아트센터소장.
 작품 이미지 : http://njp.ggcf.kr/archives/artwork/n007_tv-%EB%AC%BC%EA%B3%A0%EA%B8%B0%EB%B9%84%EB%94%94%EC%98%A4-%EB%AC%BC%EA%B3%A0%EA%B8%B0 (2016.05.23)
5) Nam June Paik, TV Garden, Video installation with color television sets and live plants, Guggenheim Museum.

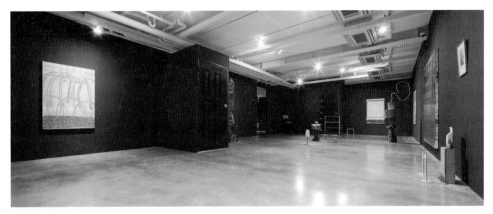

그림 2 〈송은아트센터 전시전경〉

도 이해되지 않을 것이다.

　그러면 강서경의 설치와 그림은 어떻게 이해해야
할까? 예술에서의 상상력imagination, 즉 이미지image
를 산출하는 능력은, 사르트르가 말하듯이, 지식으
로든 경험으로든 인간의 오성 능력을 근거로 한다.
그녀는 박사과정 중에 영국왕립예술대학원으로 유
학을 갔다 옴으로써 동양인의 내재적인 사유 외에
영국의 경험론 철학이나 삶의 태도를 수용하게 되었
으므로, 영국의 조원술과 그들의 철학을 이해할 필
요가 있다.

　상술했듯이, 시공간은 일차적으로는 조원술造園
術에서 확인할 수 있다. 그녀의 설치와 그림은 영국

그림 3 〈거울 텍스트, 시경詩經－백화白華〉 중 부
분, 72×42㎝, 68×60㎝, 거울에 음각, 2013

의 조원술처럼 종합적이다(그림 2). 시간과 역사가 포함되어 있다. 설치작품의 경우, 작품은
한 점 한 점이 각각 한 점이지만, 그러나 전시장 전체가 하나의 작품이기도 하다. 동양에서 한
· 중 · 일의 조원술이 다르듯이, 유럽의 조원술은 영국의 조원술과 프랑스의 조원술로 나뉜다.
영국의 조원술은 기하학적인 프랑스의 조원술이나 일본의 인위적인 조원술과 달리 시간의 흐
름을 그대로 수용한다는 점에서, 다시 말해서, 인위를 배제한다는 점에서 시간관 · 공간관이
우리 한국의 조원술과 유사하다. 그러므로 그녀의 그림과 설치작품 역시 시공간은 둘이 아니
라 하나라고 할 수 있다. 하나로 이해해야 작품을 이해할 수 있다. 그녀는 영국 유학 후, 설치

작품과 회화를 하나로 우리의 시공간관으로 작품화하고 있다. 설치 작품과 회화가 그대로 자연이 되고 있다.

영국에서의 유학 중 전시에서의 원색 대비와 사물의 새로운 이해에 이어, 그녀의 최근 작품에서 두드러지는 특징은 설치와 함께 글씨와 거울이 도입되고(그림 3), 작품에 그림자도 도입되어(그림 4, 5) 하나의 공간, 하나의 작품을 형성한다는 점이다. 즉 그녀가 'paintallation'이라고 부르는 접시 건조기, 통나무, 가구의 이동을 도와주는 바퀴 등 매체를 도입한 동양의 개방공간이 도입된 설치작품은 회화, 글씨와 혼합되어 시차원적인 표현으로 사유영역을 넓히고 있다(그림 2).

해리스K. Harris가 말하듯이, 20세기 서양미술의 경향은, 권태의 극복을 위한 '흥미interest'와 '새로움novelty'의 추구였다. 근대에 시작된 서구의 식민지의 정복과 확대는 산업혁명과 더불어 서양인의 의식을 바꾸어 버렸다. 그들은 식민지 확보로 새로운 세계를 대면하게 되면서, 물질적 풍요와 아울러 인식의 범위와 시야가 확대되었다. 중세철학이 이원적二元的인 신과 인간의 관계를 '인간 내면의 심화深化'로 풀었다면, 근대철학은 끊임없이 새로 등장하는 외면세계의 재해석과 그로 인한 인식의 확대로 자연과학의 발달을 가져왔다. 그 결과 서양은 물질적인 면에서는 확대되었으나 내면적인 철학면에서는 그 깊이나 초월 면에서 후퇴했다고 할 수 있다. 외부의 다면적인 변화와 다양성은 인간으로 하여금 흥미를 유발시켜 자신의 정체성을 잃고 외부, 물질로 향하게 해, 산업화와 자본주의화를 가속화시켜 자유 · 평등을 염원했던 인간은 자본에 의해 다시 위계位階가 형성되고, 가족은 해체되고, 인간은 더 개인주의화되고, 더 고독과 소외 속에서 살게 되었다. 서양은 그 간극을 사회보장제도와 법치法治로 메꾸려 했지만 그 간극은 메워지지 못했고, 그 근간의 철학이나 그에 따른 삶의 방식이 다른 한국의 미술은 서구의 영향으로 서구화되면서도 철학적 · 문화적 · 역사적 기반이 달라, 자신의 정체성을 확립하지 못하고, 아직도 그 방법을 찾지 못하고 있다.

불안과 불균형─소재가 유도하는 심정적心情的 중용

동서미술의 공통점은 '규칙없는 예술은 예술이 아니다'라는 점이다. 그러나 강서경은,

"불안과 불균형, 이 두 가지는 내가 작가로서 세상을 이해하는 방법이자 태도이다. 삶의 모

순을 최소한의 균형으로 상쇄시키려는 생각이 내가 작업에 접근하는 방식이다."

라고 말한다. 강서경 작품들의 축軸은 현대인이 겪는 무한 속도로 가속화되는 세계에 대한 불안에서 오는 불균형이다. 그녀의 작품에서 보이는 불안과 불균형의 모티프는 네 가지이다. 즉 복잡하게 뒤얽힌 실타래같은 '실'과 규칙적으로 감긴 '실', '바퀴'의 '쌓기 및 중첩', '거울', '그림자의 활용'이다(그림 3, 4, 5). '실'은 규칙적으로 감겨있을 때는 직조나 뜨개질로 옷을 만들거나 섬유를 만들지만, 불규칙하게 있으면, '실'의 기능이 없어질뿐만 아니라 그 자체가 불안을 가중시키는, 전혀 쓸모없는 쓰레기가 된다. 인간으로 바꾸어 생각해도, 상황은 마찬가지이다. 인간의 의식이 혼란스럽게 얽혀 있으면 인간은 아무 것도 하지 못하고, 바퀴는 땅 위에 확고히 서서 방향성을 갖고 제대로 작동될 때만 그 '움직임'의 기능이 있게 되며, 거울은 빛이 비칠 때와 거울이 잘 닦여 있을 때만 거울의 '비추임'의 역할을 한다. 강서경의 최근의 작품에서는 바퀴가 그 역할을 하지 못하고, 통나무 위에 불안하게 서 있거나, 땅 위에서도 어디로 굴러갈지 불안하며, '쌓기 및 중첩'인 〈할머니 탑Grandmother Tower〉(그림 4, 5)은 그녀가 자신의 할머니의 죽음을 보면서 느낀 최소한의, 아슬아슬한 균형을 취하고 있으나 위태위태하고, 그림자가 그 위태함을 가중시키고 있다. 그녀의 위태위태한, 절망의 표현이다.

그녀의 작품에서의 불균형·불규칙은 우리에게 불

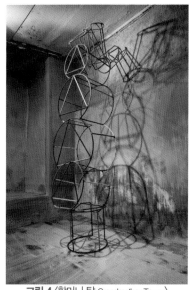

그림 4 〈할머니 탑 Grandmother Tower〉, 80×80×210㎝, 공업용 접시 건조대에 실 감기, 2013

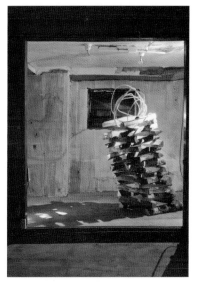

그림 5 〈할머니 탑 Grandmother Tower Installation View〉, 2013

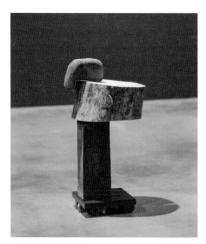

그림 6 〈회색 어깨〉, 35×35×70㎝, 나무둥치·
돌·가죽 조각·철 구조물에 나무바퀴, 2013

안을 가중시키고, 그림자는 그것을 더 극화極化시키고 있다. 그러나 그녀는 다음과 같은 물질적이거나 정신적인 차용 방식을 통해 그러한 불안과 불균형을 상쇄하는 최소한의 균형의 방식을 도출하고 있다. 첫째, 그녀는 주위의 일상적인 기구나 습관 및 생각, 의미를 그녀 작품의 근간으로 하여 그대로 표현하기도 하고, 둘째, 고전古典의 상징을 차용해 대상에서 유추되는 것과 전혀 다른 면으로 현대인의 의식을 확대하여 불균형을 상쇄한다.

첫째, 그녀의 작품은 우리에게 친숙한 기구나 습관, 생각을 던져줌으로써 우리가 그 속으로 빨려 들어가 오히려 마음의 평안을 찾게 한다. 예를 들어, 〈할머니 탑〉(그림 4, 5)은 똑바로 서려고 하나 서지 못하는, 자신을 키워주신, 죽음을 앞둔 할머니에 대한 애처로움과 그녀의 죽음의 어쩔 수 없음에 대한 자신과 할머니의 마음의 위태위태한 큰 슬픔을 형상화하고 있다. 이것은, 다른 면에서 보면, 미래에 대한 우리 자신의 불안의 형상화요, 인간의 생로병사生老病死의 인생무상人生無常이기도 하다. 북송北宋 곽희郭熙가 말하듯이, 인간은 눈으로 '가까이에서 자세히 보려는 욕구'와 '멀리 바라보고자 하는 욕구'가 있다(『林泉高致』). 우리의 인생을 반추해 볼 때, 작가의 할머니의 죽음에서 오는 충격, 또는 현대를 살아가는 그녀의 '불안과 불균형'은 너무나 컸지만, 그러나 '최소한의 균형'은 불가의 인생의 어쩔 수 없음을 수용하는 '심정적인 중용中庸'으로 이루어졌다. 위태 위태한 〈할머니 탑〉(그림 4, 5), 오를 수 없는 〈둥근 계단〉, 한 쪽만 넓어 불안하나 굳건한 듯한 〈회색 어깨〉(그림 6), 〈메아리〉(그림 7) 〈위태 위태〉 등은, 멀리서 바라보면, 위태 위태한 '불균형으로 불안'이 느껴지나, 가까이에서 자세히 보면, 인공적으로 손이 가지 않은, 벌목한 대로의 통나무나 털실 등 소재가 우리에게 친근하다든가, 따뜻한 추억 때문에 불안이 상쇄되어 오히려 우리에게 편안함을 가져다 준다.

둘째, 팝 아트처럼 우리 주위의 소재를 고전을 차용해서 소재의 영역을 넓히고 있다. 지난 전시에서의 〈치효치효鴟鴞鴟鴞〉는 『시경詩經』 중 주공周公의 시詩, 〈치효鴟鴞〉에서 빌어왔고, 〈매매종邁邁鍾〉(그림 9)은 『시경』 「백화白華」에서 빌어 와, 즉 경전을 차용해서 현대인의 불안을 설

그림 7 〈메아리〉, 60×180×70㎝, 와이어에 실 감기,
브론즈 · 철 구조물 · 잣나무 둥치, 2013

그림 7-1 〈메아리〉 부분도

명하고 있다. 소재를 번안해서 영역을 확대한 경우이다. '간악한 사람을 빗대거나 어미의 몸을 쪼아 먹는 불효不孝의 새'인 '부엉이'라는 조그마한 소재를 통해, 그녀는 현대의 가족의 해체와 서로 서로를 해치는 이기적인 현대인의 사악함과 불안을 극대화하는가 하면, 벼룩시장에서 산 dining bell이나 문앞에서 벨을 누르는 삽화를 통해 '습관에 의한 현대인의 불안한 기대감과 그 기대로 인한 상실감'을 표현한다. 그러나 상술했듯이, 동양화의 "구도는 반드시 천지天地에 합해야 한다. 위는 하늘天의 자리, 아래는 땅地의 자리로 유보하고, 중간을 경치로 정해야 하는데", 〈치효鴟鴞〉(그림 8)에서는 불안이 인간의 영역을 넘었기에, 금기禁忌인 천天과 지地 중 지地, 즉 땅을 파는가 하면, 파낸 콘크리트 위에 통나무, 그 위에 바퀴달린 둥근 통을 얹어, 그 불안스

그림 8 〈치효鴟鴞〉, 40×40×130㎝,
수석 · 철 구조물 · 나무조각 ·
부엉이 오브제, 2013

그림 9 〈매매종邁邁鐘〉, 45×45×220cm, 나무 · 거울 · 접시건조대 실 감기 · 철제 종 · 벽에 구멍, 2013

그림 9-1 〈매매종〉 부분도

럽고 불균형한 배치가 우리를 더욱 더 불안과 불균형으로 데려가고, 벽에 있는 붉은색, 또는 진한 갈색의 실타래가 고속高速기법으로 뒤엉켜 있는 그림 역시 불안과 불균형을 더 가중시킨다. 총체적인 불안, 불균형의 표현이다.

그런데 이번 전시에서 그녀가 자신의 논리로 찾은 방법은 다음 두 가지라고 생각한다. 하나는 표현에 사용된 소재가 과거에 그녀와 우리에게 친숙한 철선이나 통나무, 둥근 금속 판, 실타래이고, 과거 한국 여인들의 일상이었던 실을 감는 행위와 우리가 물체를 쌓는 행위, 벼룩시장에서 산 'Please ring the bell'이라는 삽화와 다이닝 벨이라는 사람모양의 종鐘 등, 기성재료ready made를 연상聯想을 통해 연결하는 방식이다. 다른 하나는 그러한 불규칙적인 모습들에서 규칙을 발견한 것이다.

서양미학에서는 그리스 이래로 '규칙없는 예술은 예술이 아니다'고 일컬어져 왔고, 동북아시아 회화에서도 인물화 · 산수화에서는 인물묘법人物描法이나 준법皴法이라는 규칙이 있고, 용필用筆이나 용묵用墨의 규칙이 있다. 그녀의 표현 방식은 그 불안을 우리의 삶의 방식이나 고전

의 차용의 논리로 일상화·단순화시키는 방법이다. 이번 전시에서는, 지난 전시와 달리, 보는 것 자체가 불안이요 고통이던 것은 사라지고 정형화定型化된 감이 있다. 이들 소재들은 우리에게 익숙한 것이어서, 가까이에서 보면, 과거의 추억들이 연상되어 그 익숙함이 우리에게 불안이나 불균형을 주지 않고, 오히려 친근감이 든다. 그러나 작가는 "마치 이 둘(즉 삽화와 종鐘)이 서로 같은, 불안한 기다림을 갖고 있었던 것이 아닌가 하는 생각에 사로잡혔다"고 말한다. 우리가 종鐘을 보면 연상되는 일상적인 기다림이 그녀에게는 다른 연상으로 다른 의미를 갖고 있다. 즉, 예를 들어, 그녀는 문밖에서 종을 누를 때나 '식당에서의 벨dining bell'의 종鐘의 단서를 『시경』「백화白華」에서 '건성 건성보다, 스쳐 지나가다'라는 뜻의 '매매邁邁'라는 단어에서 찾았다. 작가의 종소리에 대한 인식은 작가의 경험에서 유래한다. 작가에게 종소리는 〈백화〉 편에서 '남자의 사랑을 잃은 여인이 남자의 집에서 종소리가 들리기만 해도 그대를 그리워한다', 다시 말해서 '잃은 것에 대한 아름다운 추억, 기억'을 안고 있다. 그러나 그 추억은 추억에 지나지않고, 이루어지지 않는다는 것을 알고 있기에 그녀의 마음에는 '이루어지지 않는 추억'이라는 불안감이 상존한다. 종은 일반적으로 우리가 초등학교 때 〈학교 종〉이라는 노래에서, "학교 종이 땡땡땡, 어서 모이자"의 친숙한 종소리요, 성당이나 교회의 예배나 미사 시간을 알려주는 종소리이며, 불교에서 사邪된 것을 제거하는 종소리를 예상하는 종이다. 그러나 강서경의 종은 우리에게 익숙한, 그래서 편안함을 가져다 주는 종 소리에 위배된다. 높은 나무 위에 위태하게 있는 dining bell은 보이지 않을 정도로 작고, 그 위치 또한 불안해서(그림 9), 그 종은 '건성 건성', '스쳐 지나가는', 즉 뚜렷하지 않고 스쳐 지나가서, 오히려 그녀에게 '혹시나', 또는 '오지 않을 것에 대한 불안한 그리움'을 증폭시킨다. 종은, 그리고 그녀에게 '매매'는 우리의 전통적인, 희망적인 결과가 예상되는 기다림이 아니라, 보자마자 연상에 의해 불안이 시작되는 것이다. 현대의 상

그림 10 〈녹녹한 기다림〉, 180×180㎝,
천 위에 종이, 과슈, 아크릴, 2013

그림 11 〈하늘 품〉, 82×125㎝, 과슈, 아크릴,
천 위에 종이, 2013

그림 12 〈노란 품〉, 82×125㎝, 과슈, 아크릴,
천 위에 종이, 2013

황은, 문득 문득 많은 것들이 우리에게 그러한 위태 위태한, 엄청난 고통과 불안을 야기하나, 남들은 그것에 무관심해서 그 섬찍함이 오히려 배倍가 된다. 현대의 한국인은 동북아시아 사회에서의 자연법自然法 시대의 종적縱的인 단단한 결속과 믿음이 깨지고, 서양인처럼 횡적인 제도하에서의 법치적法治的인 평안도 찾을 수 없어, 갈수록 왜소해지고 갈수록 소외와 고독이 심해지고 있다. 이것이 바로 현대의 우리의 모습이라고 할 수 있다. 그것을 어떻게 상쇄할 수 있을까?

그녀는 "상술했듯이, 최소한의 균형으로 상쇄시키려는 생각"이라고 말한 바 있다. 균형을, 서양에서의 어떤 기계적인 규칙으로서가 아니라 우리 주위의 친숙한 돌, 통나무, 금속, 실이라는 소재에서 찾았다. 즉, 심정적心情的 중용에서 찾았다. 실의 경우, 우선은 색으로 어두운 색을 아래에, 밝은 색은 위에 놓음으로써, 심정적 안정을 찾는다. 그리고 실은 얽혀 있으면 그 역할을 하지 못한다. 그 중용은 '실을 감는' 행위가 '뒤얽혀 있는' 그림과 규칙적인 것이 상하로 대치된 〈녹녹한 기다림〉(그림 10), 〈하늘 품〉(그림 11) 〈노란 품〉(그림 12) 〈분홍소리〉에서 예고받고 있다. 다시 말해서, 우선은 색으로, 어두운 색 위에 편안한 색이 올려지고, 뒤얽혀 있는 실감기 위에 규칙적인 실감기가 올려짐으로써 '밀密' 위에 '소疎'를 놓아 뒤얽힘을 약화시키고

있다. 불안과 불균형이 안정과 균형의 희망을 예고받고 있다.

최근까지도 한국의 여인들에게 털실은 옷을 떠서 입다가 아이들이 크면, 풀면서 수증기로 쬐어서 놓았다가 감아서 다시 떠서 입는, 가변적인, 영원한 요술 방망이요, 털옷을 짜는 엄마 손 역시 요술방망이었다. 이 뜨개질은, 실 쪽에서 보면, 색과 형이 다양해서 처음의 실에서 끝이 추정 안되는, 그야말로 기술技로 도道를 넘보는 '技而進乎道'의 무한변신의 세계를 갖고 있다. 이제 우리 여인들에게서 뜨개질이라는 솜씨의 기능이 사라지고 있으나, 어렸을 적, 또는 중년, 노년의 사람들에게는 이들에 대한 기억이 우리를 꿈에 젖게 하고 행복하게 한다. 이것은 강서경에게서도 마찬가지였을 것으로 생각한다. 그 추억의 뜨개질의 요소가 〈녹녹한 기다림〉(그림 10), 〈하늘 품〉(그림 11), 〈노란 품〉(그림 12)에서 작품의 색의 조화라든가 입었다가 푼 실의 쌓임과 구불구불함, 와선渦旋의 동적 긴장감과 느슨함, 소밀疎密의 대비 등으로 나타나는 작품은 〈녹녹한 기다림〉(그림 10)에서는 긴장감이 그래도 느껴지다가 〈노란 품〉(그림 12)을 거쳐 〈하늘 품〉(그림 11)으로 가면서 상반부의 규칙성과 느슨함, 색을 통해 안정을 얻었다. 이것은 〈그림 2〉 전시 광경에서 작품의 구성·배치에서도 보인다.

'품'－소밀疎密·은현隱現－정情적인 해결

당唐의 장언원은 "그림에 소밀疎密 두가지 체體가 있다는 것을 안다면, 바야흐로 그림을 논의할 수 있다"[6]고 했다. 강서경은 지난 그림에서는 밀密로, 이번 전시에서는 소밀을 대치시키면서도 양자중 소疎를 크게, 밀密을 작고 촘촘하게 함으로써, 그리고 수평선이 점점 아래로 내려감으로써 소疎가 확대되고 규칙을 찾았다. 화면 위부분인 하늘 부분은 섬유 간의 규칙화된 사이를 넓혀 엉성하게 하여 여유와 평안을 주고, '아래下'는 빽빽함密으로 불안하나 규칙을 찾았다. 〈녹녹한 기다림〉(그림 10)보다 〈하늘 품〉(그림 11)에서는 빽빽함密의 부분이 아래에 작아짐으로써 편한 색이 위에 있고 크며, 불안한 색이 아래에 작게 있음으로써 불안이 그전보다 축소되고, 편안함을 찾았다.

얽혀 있는 실타래같이 복잡하게 뒤얽혀 있던 와선渦線이 〈분홍소리〉, 〈녹녹한 기다림〉, 〈하늘 품〉, 〈노란 품〉으로 이어지면서 작가의 사고思考상의 전이轉移나 감정상의 진전이 나타나고

6) 張彦遠, 『歷代名畵記』 卷二, 「論顧陸張吳用筆」: "若知畵有疎密二體. 方可議乎畵."

있다. 〈분홍소리〉에서는 전체가 성글고〔疎〕, 내려올수록 더욱 성글어지며〔疎〕, 〈녹녹한 기다림〉에서는 화면을 상하로 나누되, 바닥 쪽은 빽빽하나〔密〕 위로 올라올수록 성글거나 띄엄띄엄〔疎〕하게, 그러나 중첩과 규칙적인, 다양한 세로·가로 선과 그 중첩사이의 여백을 통해 하반부의 진한 청색의 빽빽함〔密〕을 상쇄시키고 있다가, 〈하늘 품〉, 〈노란 품〉에서는 '품'이, 상부는 하늘의 넉넉한, 모든 것을 수용하는 품을 씨줄과 날줄의 넉넉한, 성글거나 띄엄띄엄한〔疎〕 표현으로 여유를 주고, 하부下部는 실을 감은 듯한, 또는 뒤얽힌 빽빽한〔密〕 와선渦線이 땅 부분으로 밀착됨으로써 하늘과 땅, 하늘과 인간의 긴장의 중용을 하늘의 넉넉한, 모든 것을 수용하는 품의 하늘과 땅의 뒤얽힘, 어두움이라는 '소밀疎密과 색의 감정의 대비'에서 찾고 있다. 불안과 불균형은 이제 그 하늘 부분의 '품'이 성글면서도 넓음에서, 그리고 색깔이 황黃이나 청靑의 담채가 됨으로써 넉넉함을 찾았다. 그렇게 균형의 답을 찾았다. 이것은 천지天地의 장법章法에서도, 색에서도 나타났다. 서정적인, 동양의 정情적인 해결이다. 편안하고 넉넉한 하늘과 복잡하고 풀리지 않는 땅의 세계로, 천지는 각각 그 역할과 몫을 얻었다. '품'은 모든 것을 받아주는 자연의 '품'이요, 엄마의 '품'이며, 작가에게는 아마도 그리운 할머니의 '품'일 것이다. 이러한 소밀疎密의 표현 방법은 장언원의 방법이었고, 다른 면에서 보면, 동양화의 '은현隱現'으로 갈수록 중요한 것만 남기고 모든 것을 숨기고〔隱〕 생략하는〔略〕 것이라고도 볼 수 있다.

마지막으로 동·서양 미학적 견지에서 작가의 작품을 보자. 동·서양 미학에서는 모든 예술 작품의 제작에는 '영감이나 흥興에 의한 것'과 '기획에 의한 것', 즉 인식에 의한 것이 있다고 한다. 영감은 신神이 주는 것이지만, 기획은 인간의 정신집중 속의 오랜 연구 결과, 즉 오성적 사유, 개념에 의한 논리에서 오는 것이다. 이것은 불교의 북종선北宗禪의 점오漸悟와 남종선南宗禪의 돈오頓悟로도 설명될 수 있다. 그러나 불가의 논란 중에 점오漸悟와 돈오頓悟는 별개의 것이 아니라 점오의 수행 중에 돈오가 온다고 하기도 하니, 인간에게는 오직 정진과 공부가 있을 뿐이다.

동북아시아는 농업국가의 특성상 오랜기간 동안의 관찰과 경험으로, 또는 그러한 경험 속에서의 직관으로 자연의 이치를 터득하고, 그것을 응용해 왔다. 그러므로 동북아시아에서는 이 양자가 다를 수도 있지만, 같을 수도 있다. 〈할머니 탑Grandmother Tower〉은 서양미학적 견

지에서는 오히려 세월이 가면서 신의 섭리로 주관적 보편성을 얻었다고 할 수 있지만, 동양미학적 견지에서 보면, 처음 작품은 무게 중심으로 불안함, 쌓기, 감기의 불규칙성 등으로 처음의 슬픔, 강렬함을 표현했지만, 심정적, 또는 우리 문화의 속성상 할머니의 죽음을 자연의 이치로 받아들이고, 하늘의 '품'으로 받아들였다.

그러나 〈치효치효〉에서의 '땅을 판다'는 행위는, 동양의 경우, 천지는 그 '큼[大]'으로 인해 인위가 용인되지 않고 여백으로 둘 정도로 절대성을 지니고 있으므로, 동양화에서는, 천지는 아직도 절대로 인위가 거부되는 부분이어서, 왕유王維의 파묵破墨처럼, 먹으로 칠하지 못하고 남겨두고 있다. 따라서 강서경의 '땅을 판다'는 행위(그림 8)의 파격은 대단하다. 이는 우리의 의식이 자본주의화되고, 동양 철학의 모든 사물을 생명의 존재로 보는 사유思惟가 무너지고 서구식 물화物化가 자리잡았음을 말한다. 이것은 서양 미술에서 인상파 이후 사진이나 그림에서 인간이 부분적으로 잘리고 추상에서 왜곡과 분해·종합이 가능해진, 그러나 극도의 불안과 불균형의 표출의 영향의 소산이라고 볼 수 있다.

우리는 지난번 전시회에서 강서경의 작품에서 서구 문화의 영향으로, 한국 미술에서도, 절대적이었던 천天과 지地의 힘이 약화되고 인간의 힘이 강화되어 '땅을 파기도 함'을 보았다. 그러나 이번 전시회에서도 그러한 서구화된 '현대인의 불안과 불균형에 대한 고뇌'는 지속되었지만, 그러나 그녀가 찾은 결론은 장언원의 '소疎'·'밀密'과 색이 도출하는 감정, 동양인의 자연에의 순응, 우리의 생활 습관과 전통에 의거한 심정적 중용中庸이었다.

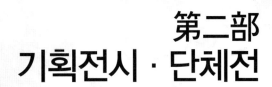

第二部
기획전시 · 단체전

第一章 학부 · 대학원 전시

1. 학부 | '우수졸업 작품전'

1) 《2008 우수졸업 작품전》
① 작가의 미래를 기대하며

제4회 《2008 우수졸업 작품전》 · 2008. 01. 09 ～ 01. 22 · 동덕아트갤러리

2008년 새해 벽두에, 동덕여자대학교는 서울 소재 19개 미술대학 회화과 졸업 예정자 중에서 각 대학 교수님들이 추천한 34명의 재원[1]들의 동·서양화 작품들로 구성된 《2008 우수졸업 작품전》을 동덕아트갤러리에서 열게 되었습니다. 본 전시는 잠시 중단되었던 《향방전》을 그 특성을 뚜렷이 하기위하여 《우수졸업 작품전》으로 명칭을 바꾼 것으로, 젊은 신진 작가의 발굴과 그들의 현 주소를 화단과 대중에게 알리는데 그 의의가 있다고 하겠습니다. 선정된 학생들에게 우선 축하의 말씀을 전하고, 앞으로의 활동을 기대해 봅니다.

각 대학교 미술대학 회화과 또는 동·서양화 학과 졸업전이 지난해 말 각각 열렸으므로, 이 전시는 동덕여대가 동덕아트갤러리에서 각 대학교의 대표작을 함께 보게 함으로써, 서울 시내 각 대학교 미술대학의 동·서양화의 올해 예비 졸업생들의 전체적인 흐름을 비교해 볼 수 있는 기회가 되리라 기대해 봅니다. 이번 출품작들에서는 아마도 각 대학의 특성과 시각이 보일 것이고, 이 시점에서의 젊은이들의 생각과 감정이 작가의 개성에 의해 표출되어 있으리라

1) 서울 소재 19개 미술대학 회화과 졸업 예정자 중 추천된 34명의 학생은 다음과 같다.
 동양화 : 박진영(경희대), 김진선(덕성여대), 선소희(동국대), 이선명(동덕여대), 허동진(상명대), 유귀미(서울대), 박정혜(성균관대), 유지연(성신여대), 박은경(세종대), 김은솔(숙명여대), 신유정(이화여대), 임희성(중앙대), 강은주(추계예술대), 윤규섭(한성대), 정연태(홍익대).
 서양화 : 이은미(경희대), 이정아(고려대), 박원표(국민대), 허윤선(덕성여대), 김미주(동국대), 정현주(동덕여대), 한정민(상명대), 이준우(서울대), 차수인(서울여대), 김진기(성균관대), 박소현(성신여대), 이화정(세종대), 김혜진(숙명여대), 안진희(이화여대), 김선민(중앙대), 박정경(추계예술대), 박길종(한성대), 임지희(한국예술종합학교), 이동조(홍익대).

고 생각합니다. 아마도 그들의 관심이나 생각, 정서의 기본은, 그들의 앞날에 큰일이 있지 않는 한, 평생 계속되는 것이 일반적이기에, 이 전시회는 작가는 물론이요 한국 화단의 앞날, 즉 향방을 가늠하는 중요한 잣대가 되리라고 생각합니다.

21세기가 되었는데도, 한국 화단 및 세계 화단에서는 아직 뚜렷한 주도적인 흐름이 보이지 않습니다. 특히 그간에 한국 미술계는 20세기, 100년을 정리하면서도 아직도 근 · 현대의 구분조차 뚜렷하지 못한 상황입니다. 그러나 20세기 말 소련이 붕괴되고 중국이 개방됨에 따라 상황은 많이 달라졌습니다. 이제까지 한국 화단이 구미歐美와 일본 화단에 주목해 왔다면, 지금은 중국 대륙의 미술계가 추가되었다고 볼 수 있습니다. 본격적인 유학과 여행, 각종 비엔날레의 참가, 외국 대학교와의 자매결연으로, 특히 회화부분에서 외국 작가들의 국내전도 드물지 않게 접하게 되었고, 이제는 '죽竹의 장막'에 가려있던 중국 화단의 학제學制나 예술가들에 대한 이해조차 넓어져 중국의 주요 작가들의 작품도 낯설지 않게 되었습니다. 그러나 올해 카셀 트리엔날레나 베니스 비엔날레를 보면, 구미 미술계의 동북아시아 미술의 이해는 아직도 미약해 보이고, 그 점은 앞으로 우리의 작가, 더 나아가 여러분의 활동에 기대해 봅니다.

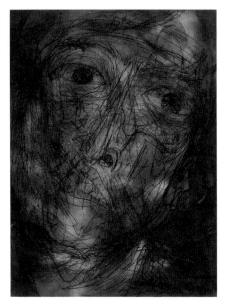

그림 1 임희성(중앙대), 〈현대인의 초상〉,
122×163㎝, 아크릴릭 · 수묵 · 칠添, 2007

예술은 '현실의 반영이고 정화精華'이며, '실재의 발견'이고, '강화'이며, '예술가의 개성의 표출'입니다. 그런데 지금은 변화의 시대이면서도 뚜렷한 트렌드가 보이지 않고 아직도 대중예술 후반기의 '소수화', '소수집단화', '개인화'되는 경향이 보이고 있고, 교통 수단과 인터넷 등 정보 수단의 발달이 가속화되면서, 이제는 한 전공만의 연구에서 통합적인 예술이 요구되는 시대로 변화하면서, 예술가도, 한국이나 구미의 작가 만의 예술이 아니라 지구촌 작가 시대가 되었습니다. 더욱이 화가의 양성기관인 미술대학의 학제가 학부 – 대학원 석사과정이다가 주요 미술대학이 박사과정을 개설하면서 공부연한이 더 늘어남으

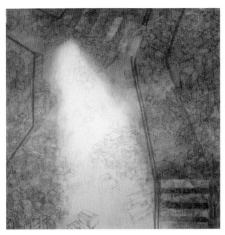

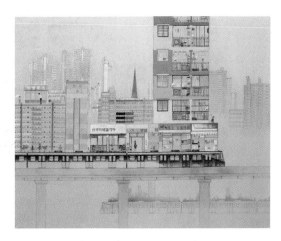

그림 2 정연태(홍익대), 〈그의 영역〉, 142×142㎝, 순지에 혼합재료, 2007

그림 3 김은솔(숙명여대), 〈Move-도시 여행〉, 162×130.3㎝, 장지에 채색, 2007

로써 대학원생이 된 그들 화가들이 자신 만의 기술적인 면의 개발은 물론이요, 미학·미술사 등 미술 이론의 연구를 심화시키면서 자신의 회화의 화의畵意, 즉 개념도 세계 화단의 변화에 맞추어 보편화·다변화시키려 노력하고 있으므로 앞으로 풍성하면서도 다양한 우리 화단이 예상되는 시기입니다.

이번 《2008 우수졸업 작품전》의 작가들에게서도 여전히 20세기의 인간의 소외와 불안이 지속됨을 보면서, 위에서 말한 환경 등으로 인해, 예를 들어, 인물화라는 같은 장르[畵科]라도 그 시각은 다각화되고, 방법 역시 다변화되고 있음을 볼 수 있습니다. 그러나 동북아시아적 견해에서, 인간이 자연이든, 구미적歐美的 견해로 인간이 신神의 창조물이든지 간에, 사회를 살아가는 주체가 인간인 이상 인간에 대한 관심은 여전하고, 또 당연하다고 여겨집니다.

이번 전시 그림은 크게 인물화와 주변 풍경묘사, 상상·가상과 주변 사물로 나뉘지만, 이들 모두는 인간이 표현되었든 표현되지 않았든지 간에 다양한 인간의 모습을 보여줍니다. 인물화의 경우, 한 명의 인물을 표현한 경우와 많은 인물을 표현한 경우로 나뉘고, 주변 풍경 묘사, 상상·가상과 주변 사물의 경우는, 지금은 융합의 시대이니만큼, 상상력을 통한 대상들의 접합과 삽입, 확대(그림 6), 또는 숨김과 드러냄[隱現·藏露]으로 나타납니다. 인물이 한 명일 경우에는 안초롱이나 허동진·한정민·박정혜·임희성(그림 1)·김선민 등 얼굴을 표현한 작품이 많고, 그 중 임희성은 현대인을 다채색의, 생각하는 모습으로, 정현주, 박소현의 경우는 신체의 뒷 모습만 표현했으며, 김혜진은 여자의 한 쪽 가슴 만의 확대, 박은경은 특수 상

그림 4 김상현(동국대), 〈한강漢江〉, 163×70cm, 장지에 향, 2007

태에서 들여다 보는 행위를 표현했고, 박진영이 하나의 화폭에 한 명의 인물을 그렸다면, 이은미의 인물은 한 공간에 한 인물을 그렸고, 김미주, 선소희, 이신명, 김진기, 이동소는 가족이나 주변 인물의 모습을 그렸으며, 정연태는 희미한 인간이 보이는 건물 내부(그림 2) 등을 그림으로써 이 시대 젊은이들이 고정된 인간관으로 그림을 그리지 않고 다양한 시각으로 현대인의, 자신의 어려운 현실을 표현하고 있음을 알 수 있고, 또 김은솔의 평이한 도식화한 강변 아파트나 고층건물을 그린 〈Move - 도시 여행〉(그림 3), 김상현의 멀리 보이는 한강 철교와 그 위로 보이는 수묵의 남산南山이 있는 〈한강〉(그림 4), 윤규섭의 먹만의 깜깜한 도시와 산, 임지희의 흔히 보는 주위 풍경에서 낯익은 것을 과감하게 적赤과 홍紅으로 갑작스럽게 확대한 것, 강은주의 물고기와 자동차의 상상 공간 등의 다변화 역시 우리시대의 다양한 시각을 반영하고 있습니다.

장욱진(1917~1990)의 〈붉은 소〉(1950)가 그 조그마한 붉은 소가 붉다는 이유만으로 작품 전시가 금지된 적이 있었듯이, 붉은색의 사용은 한국회화에서, 예를 들어, 임금의 옷이라든가 불佛 · 보살菩薩의 옷 등 그 사용이 극히 제한되어 있었고, 상징의 의미도 갖고 있습니다. 그러나 주도하든, 작은 부분이든지 간에 이번 전시작품의 두드러진 특징은 아직은 젊은 작가여서인지 전시 작품에 붉은색이 많다는 점과 강렬한 색의 대비, 얼굴의 다양한 표현이 두드러진다는 점, 그리고 구상그림이 많다는 점입니다. 구상은 아직은 어린 작가이기에 타당한 선택이요, 구상이나 색 대비는 전통 한국회화의 특성이고, 최근의 중국, 일본과 더불어 가는 모습이지만, 붉은색 입술이나

그림 5 이정아(고려대), 〈불완전 분리〉, 135×105cm, 나무에 도료, 2007

그림 6 차수인(서울여대), 〈틈 사이에서 본 자유〉, 가변크기, Video Installation, 2007

옷의 붉은색은 그렇다고 해도 눈〔眼〕 – 박진영의 '눈', 박정혜의 안경, 안초롱의 붉은 눈 화장, 임희성의 다채색과 드로잉에 의한 얼굴과 멍한 눈, 붉은색의 눈〔眼〕(그림 1) – 에 나타난 붉은 색이나 이세정, 이은미, 박정경의 붉은색, 이정아의 사람이 먹어감에 따라 점점 살이 없어지고 뼈만 남은, 세 마리의 빨간 칠을 한 나무 생선(그림 5) 등은 우리에게 붉은색이 이제는 그 전통적인 '영원'의 상징이나 제한성의 의식이 없이 현대 서양 사회에서의 '경고' '놀람' '금지'의 의미인 우리의 불안심리나 현재의 우리의 모습을 질타하고 있는 듯하고, 서울 시청 옥상 위의 가상의 커다란 코끼리 한 마리의 움직임과 시청 앞 광장 위의 조그마한 인간의 모습을 아침부터 밤까지 여섯 장면으로 나누어 촬영해, 그 커다란 코끼리의 행위에 상관없이 시청 앞 광장에서의 조그마한 인간을 대비적으로 표현한 차수인의 〈틈 사이에서 본 자유〉(그림 6)는 앞으로 다각적인 시각에 의한 구상에서의 표현영역의 확대도 기대해 보고, 박원표의 주변의 표현이 없이 화면 중앙에 오직 구획된 면들의 사선斜線의 구불구불한 움직임의 구도는 우리의 변화다양한 현실과 젊은이의 한 면 만의 인증이나 집중을 보여준다고 생각됩니다.

끝으로 그간 좋은 작품을 지도해 주신 각 대학의 교수님들과 좋은 작품을 출품한 학생들의 노고에 감사의 말씀을 드리고, 앞으로 출품 학생들의 화업畵業에의 진전이 한국 화단의 새로운 축軸이 되기를 기대해 봅니다.

② 2008《우수졸업 작품전》

제4회《2008 우수졸업 작품전》 • 2008. 01. 09 ~ 01. 22 • 동덕아트갤러리

동덕여자대학교 예술대학은 "작가 – 화가와 이론가, 미술교육자들이 한자리에서 만나서, 그 만남으로부터 희망과 반성의 계기를 목격하는데 있다"는 취지 하에 2001년에 시작되었으나 2003년 이후 중단되었던 〈미술의 향방전〉을 되살려, 서울 소재 19개 미술대학 회화과 교수님들이 추천한 한국화 · 서양화 우수졸업작품을 전시한다는 의미에서 〈우수졸업 작품전〉으로 명칭을 바꾸고, 그들 우수 작품 34점을 한 자리에 모은《2008 우수졸업 작품전》을 동덕아트갤러리에서 개최하였다. 이미《향방전》작가인 김광윤, 안성하, 이창원, 서지선 등은 작가로, 최정희 등은 큐레이터로 활동함으로써, 어떤 면에서 신진작가의 발굴에 기여하고 있는 이 전시는 각 대학 졸업예정자 중 그 대학의 대표작을 통해 현재, 각 대학 학생 · 교수들의 특성과 시각, 젊은이들의 관심과 생각, 감정의 흐름을 한 전시공간에서 비교 · 설명하면서 화단과 대중에게 그들을 소개한다는 점에서 그 의의를 찾을 수 있다.

그러나 이번 전시는 각도를 조금 달리하여, 우수 작품의 전시와 작가가 이미지로 제출한 다섯 점의 영상 프리젠테이션 외에 〈21세기에서의 작가의 삶이란?〉 이라는 세미나라는 세 축軸으로 구성되어 있다. 세미나는《향방전》참여 작가였던 이창원, 한정은, 최정희와 현재 전시기획과 비평에 깊숙이 관여하고 있는 박일호 교수, 최태만 교수, 김승호 박사가 발제자로 참여하여 '오늘의 이상적인 작가상'을 토론하였다.

20세기 후반 이후 화단은 교통수단과 인터넷 등 정보수단의 발달로 급변하면서 한 전공 만의 분석적 연구에서 통합적인 분석이 가능한 인간이 요구되는 시대로 변화하고 있고, 다변화된 민족들의 그림을 다양하게 볼 수 있는 지구촌 시대가 되었다. 이번 전시회 작품들은 이러

한 현실을 반영하여, 여전히 20세기 인간의 소외와 불안이 표출되고 있고, 또 한국화와 서양화의 장르 구분이 해체되고 있는 듯한 감을 보였다. 그러나 작품 중 눈에 띠는 특성은 마치 장욱진의 〈붉은 소〉(1953)가 조그마한 '붉은 소가 붉다'는 이유 만으로 작품 전시가 금지된 적이 있었듯이, 주도하든, 적은 부분이든, 이번 전시 작품들의 특색은 전통적인 의미에서든 서구적인 의미에서든 붉은색이 많다는 점, 강렬한 색의 대비와 얼굴의 다양한 표현, 만화영화적 소인 둥으로 어떤 개체에 대한 존엄성이 사라졌다는 점, 그리고 구상 그림이 많다는 점들일 것이다. 구상이나 색 대비는 전통 회화의 특성이요, 최근의 중국, 일본과 더불어 같이 가는 모습으로 보이지만, 붉은색, 검은색은 현대 사회에 대한 불안 심리로 우리 모습을 표출하면서, 그것을 질타하고 있는 듯 해, 앞으로 구상에서의 표현 영역의 확대도 기대해 볼 수 있게 한다.

동북아시아적 견해에서, 인간이 자연의 성性을 공유한 자연의 일부이든, 구미적歐美的 견해로 인간이 신神의 창조물이든지 간에, 이제 동서양의 학문은 공유되고 지구환경의 변화 등으로 인해 시각이 다각화되고, 방법이 다변화되면서도, 사회를 살아가는 주체로서의 인간에 대한 관심이 여전히 화단을 주도하고 있다. 작품들은 크게 인물화와 주변 풍경묘사, 상상·가상과 주변사물로 나뉘고, 그 표현은 상상력을 통한 접합과 삽입·확대, 또는 숨김과 드러냄(隱現·藏露)으로 나타나고 있으며, 필자의 사회로 진행된 세미나에서는 대학교의 학제가 박사과정의 개설과 해외 유학으로 연구기간이 늘어남에 따라 그들 화가들에게 기술적인 면의 개발과 다변화는 물론이요, 동·서양미학에서 말하는 그림의 개념인 화의畵意의 다변화에 주목하여, 발제자들은 '지속적인 연구와 예술가의 눈'(박일호), '나를 찾아가는 과정이자 나의 표현으로서의 예술'로서 예술가의 정체성의 확립, 정보·글로벌 스탠다드의 이해(최태만), 일상과 예술, 상품과 예술품의 경계가 무너지면서 전시의 기능과 예술가의 역할이 다변화되는 시대에서의 이론과 실천의 필요성, 모더니즘 이후 기존의 판단 기준에서 이탈한 다원주의 예술에서의 진지한 대화의 방법(김승호)을 새내기 작가들에게 주문했고, 참여 작가나 객석 학생들의 관심은 남녀의 성비性比나 대 사회적인 관계, 옥션에 집중되었다.

『미술세계』 2008년 2월호

2) 작가의 미래를 기대하며

제5회 《2009 우수졸업 작품전》 · 2009. 01. 07 ∼ 01. 20 · 동덕아트갤러리

　2009년 새해에 동덕여자대학교 회화과는 지난해에 이어 다섯 번째로 서울소재 20개 미술대학 회화과 졸업 예정자 중에서 각 전공 교수님이 추천한 36명의 재원들[1]의 동 · 서양화 작품들로 구성된 《2009 우수졸업 작품전》을 동덕아트갤러리에서 열게 되었습니다. 이 전시는 젊은 신진작가의 발굴과 그들의 현 주소를, 그리고 그들의 앞으로의 작가로서의 가능성을 탐색하면서 화단과 대중에게 올해 새로이 화가로서 출발하는 작가와 현재 미술대학의 추세를 알리는데 그 의의가 있습니다. 선정된 학생들에게 우선 축하의 말씀을 전하고, 앞으로의 활동을 기대합니다.

　이 전시에 초대된 작품들은 각 대학의 동 · 서양화 우수졸업 작품이므로, 화단에서는 이 작품들을 통해 각 미술대학의 학생들 및 교수진의 특성과 시각, 관심사를 알 수 있을 것이고, 또 매년 각 대학의 작품을 한 자리에서 봄으로써, 학생 및 교수님들의 그 해의 흐름 및 변화, 몇 년 간의 전체적인 흐름을 한 공간에서 비교해 볼 수 있는 계기가 되리라고 기대합니다. 그러

1) 지난해 서울소재 19개 미술대학에 올해에는 고려대학교가 추가되었다. 서울 소재 20개 미술대학 회화과 졸업 예정자 중 추천된 36명의 학생은 다음과 같다.
　동양화 : 이미령(경희대), 오윤화(고려대), 염지현(덕성여대), 김상현(동국대), 조혜진(동덕여대), 유치준(상명대), 기민정(서울대), 권소영(성균관대), 최희선(성신여대), 허용선(세종대), 이가람(숙명여대), 신민애(이화여대), 허범준(중앙대), 성왕현(추계예술대), 황윤경(한성대), 김유경(홍익대)
　서양화 : 양진영(경희대), 편대식(고려대), 성안나(국민대), 장혜림(덕성여대), 이지연(동국대), 김경오(동덕여대), 정은주(상명대), 유현경(서울대), 윤하(서울여대), 서아름(서울과학기술대), 박찬정(성균관대), 신효순(성신여대), 김연아(세종대), 박경선(숙명여대), 권구희(이화여대), 박지숙(중앙대), 황인우(추계예술대), 송민석(한성대), 도완영(한국예술종합학교), 김빛나(홍익대)

나 출품작들이 마지막 대학 재학년도 중 작품이므로 예민한 젊은이들의 재학기간 중의 생각과 감정이 작가의 개성으로 표출되어 있는 동시에 다사다난多事多難했던 2008년 한국, 그리고 미술계의 어떤 트렌드가 표출되어 있으리라 생각합니다. 아마도 그들의 관심이나 생각, 정서情緖의 기본은 작가의 주제로, 표현방식으로 일생동안 지속되는 면과 시대에 따라 변하는 면이 있으리라 생각됩니다. 그러나 이 전시회에 초대된 예비 작가들은 한국 화단의 현재 및 앞날 즉 향방을 가늠하는 중요한 잣대가 되리라고 생각합니다.

지난해에 이어, 21세기 현재 한국 화단 및 세계 화단에는 아직도 뚜렷한 주도적인 흐름이 나타나고 있지 않지만, 그러나 뚜렷하게 부상되는 특징은 세계가 하나로 되고 있는 글로벌화 현상과 옥션이라든가 경매라는 말이 어색하지 않게 되었다는 사실, 즉 지역이 넓어지면서 작품으로서의 가치와 상품으로서의 가치가 동시에 지구촌에 존재하는 시대가 되었다는 사실일 것입니다.

지난 2008년 한해 국립 · 공립 · 사립미술관에서는 프랑스 퐁피두 미술관 전시를 비롯하여 유럽 및 아직도 낯선 남미南美의 대표작, 중국의 소장少壯 화가들의 전시까지 우리에게 소개되었고, 우리 작가들의 해외전시도 빈번해지는 등 한국 미술계의 상황이 많이 달라졌습니다. 그것은 한국 경제가 성장하면서 본격적인 우리 문화, 우리 미술 및 역사에 대한 연구가 계속 이어지는 한편으로 다양한 국가로의 유학과 여행 외에 각국의 비엔날레, 트리엔날레, 아트 페어가 많아져, 작가들의 초청 및 참여가 늘어남으로써 우리의 안목도 국제화가 가속화되고, 학교들도 외국 대학과의 자매결연 등으로 외국 대학과의 접촉이나 외국에서의 교육의 기회가 확대되어, 이제는 외국의 화단, 학제學制나 예술가들에 대한 이해의 폭이 넓어지고 주요작가들도 낯설지 않게 되었음에 기인한다고 생각됩니다.

예술은 '현실의 반영이고 정화精華', '실재의 발견 또는 강화'이기도 하지만, 그러나 예술가의 개성, 즉 독창성의 표출입니다. 그런데 한국의 지금은 변화의 시대요, 도약을 기대하는 시대입니다. 지난 왕조인 조선왕조에서 회화의 도입과 번안이 주로 중국을 통해서 이루어졌다면, 지금은 교통수단과 정보수단이 발달하면서 세계 각국에서 질적質的 · 양적量的인 면에서 예전과 비할 수 없이 많은 작품들이 들어오고 변화의 속도가 빨라졌으며, 한 전공만을 뛰어나게 잘 하는 작가에서 기계의 사용으로 장르가 오픈되면서 한 걸음 더 나아가 통합적으로 연구하는 작가를 요구하는 시대로 변화하고 있습니다. 특히 회화기법이 과학 기술과 정보의 발달로

다양화된데 비해 그림의 근거인 사유의 확대와 심화는 미처 그것을 못 따라가고 있습니다. 이러한 상황은 대학교의 학제가 학부제로 바뀌면서 전공의 전공성을 잘하기 위해 학부에서 전공의 저변을 확대하고 복수전공이 시행되는가 하면, 대학원에 석사과정, 또 그 위에 박사과정을 개설함으로써 미술교육을 심화하고 있는 것으로도 확인됩니다. 따라서 시대는 화가들에게 오랫동안의 기술적인 면에서의 숙련과 개발은 물론이요 제작 의도〔畵意〕, 즉 개념도 질적質的·양적量的으로 다변화하면서 학문의 넓이平·높이高·깊이深를 요구하고 있다고 생각됩니다. 화가도 이제는 형호荊浩가 『필법기筆法記』에서 말했듯이, 평생 공부하는 시대가 되었습니다.

이러한 변화의 시대에, 이번 전시 참여로 화단에 첫발을 내딛는 새내기들은 편안하게 공부하기보다 격변과 불안이 가속화되면서 경쟁도 심해져 작가로서 동양화의 이상理想인 평담천진平淡天眞이라든가 '시와 회화가 본래 일률이다〔詩畵本一律〕', 비범한 천부의 재능과 시정詩情, 인간의 마음의 항상 '맑으면서 새로움〔淸新〕'[2]을 요구하는 기본 입장을 갖고 있는 소동파가 이공린을 칭찬한 시詩와 똑같은 방식의 절묘한 시각화라는[3] 우리의 전통적인 회화 문화를 다시 한번 생각해 볼 필요가 있지 않을까 생각해 봅니다. 이것은 물론 북송시대 문인들이 화단의 리더로서 적극적으로 회화에 참여하면서 한편으로는 황제의 어고御庫에 수장된 서화書畵 작품 등을 『선화서보宣和書譜』『선화화보宣和畵譜』로 학문적으로 정리하고, 다른 한편으로는 화원제도의 확립과 화원고시畵院考試를 통한 화원화가의 양성과 질적質的인 향상에 힘쓰는 등 제도를 체계화함으로써 이루어진 결과이기에, 우리 화단과 교육제도도 그러한 리더의 출현으로 이러한 수장품의 체계적인 정리와 작품의 연구 및 수장, 화가의 육성 체재 등에서 체계적인 확립이 요구되고 있습니다.

이번 《2009 우수졸업 작품전》 전시 그림을 보면, 여전히 동·서양화가 개념 상의 차이가 아니라 기법이나 매체 상의 차이임을 보여, 전공의 확립을 위해 그리고 작가의 작가관 정립을 위해 동·서 미학과 미술사 공부를 통해 그림의 정의라든가 조형에 관한 구체적인 공부가 교

2) 蘇軾, 『集註分類東坡先生詩』(四部叢刊 編), x. 24. 39a : "시(詩)와 그림은 본래 일률(一律)인데, 천공(天工)과 청신(淸新)이다〔詩畵本一律 / 天工與淸新〕."
3) 앞의 책, 5. 11. 11. 29a : "옛부터 화가는 평범한 사람이 아니어서, 그들의 현실의 절묘한 시각화는 실로 시(詩)와 똑같은 방식으로 산출되네〔古來畵師非俗士 / 妙想實與詩同出〕."

육체계나 미술계에 시급하고, 미학·미술사 연구를 통해 역사 속에서 작품을 확인하는 작업의 필요성을 절감하게 됩니다.

이번 전시 작품의 특징은, 지난 해와 마찬가지로 크게 인물과 주변 풍경묘사, 내적인 심상心像의 변화가 대상의 색과 형을 변화시킨 것 등으로 나뉠 수 있다고 생각됩니다. 동북아시아적 견해에서 인간이 자연의 성性을 공유한 자연의 일부이든, 구미적歐美的 견해로 신神의 창조물이든지 간에, 사회를 살아가는 주체가 인간인 이상, 인간에 대한 관심과 그 주변 풍경에 대한 관심 및 젊은 학생이기에 심정 변화에 따라 대상이 다르게 느껴진다는 것은 당연하다고 여겨집니다. 그런데, 인물화의 경우는, 한 명의 인물을 표현한 경우 – 오윤화, 이지연, 허용성 – 와 많은 인물을 표현한 경우로 나뉘지만, 지난해에 이어 여전히 뒷모습 – 유현경, 엄지현 – , 옆모습 – 이미령 – 도 보이고, 알 수 없는 공간에 놓인 인물 – 이가람, 신민애 – 도 보이며, 심상과 주변사물들의 경우는 상상력을 통한 대상들의 접합과 삽입·확대, 또는 숨김과 드러냄隱現으로 나타나기도 합니다.

K. 해리스가 말했듯이, 20세기이래 인간

그림 1 조혜진(동덕여대), 〈留 2〉, 130×193.5cm , 2008. 장지 위에 수묵 채색

그림 2 편대식(고려대), 〈베네치아(Venezia)〉 182×227.5cm, 2008, 45배접지에 연필

은 인간에 대한 존경을 상실했는지, 정상적인 초상 인물은 두 작품 뿐이고, 학생의 일상인, 일상의 화실 내 풍경을 담담하게 그림으로써 자신을 객관화시키거나(그림 1), 인체나 풍경은 그

그림 3 권소영(성균관대), 〈감동感動〉, 180×420㎝, 2008, 한지에 수묵

리더라도 로봇화된 모습 - 양진영 - 이거나, 겹쳐지거나 변형된 모습 - 이지연, 박지숙, 신효순, 황인우, 김빛나, 서아름, 신민애, 편대식(그림 2) - , 지금 화단에서는 흔하지 않은, 한국 중부의 흔한 산수 자연이면서도 인간이 없이, 자연은 인간과 대對로만 존재하는 사경풍寫景風의 수묵화(권소영, 〈그림 3〉, 김유경, 김상현) 이거나 불안한 인간심리(김경오, 박지숙, 이가람, 이미령, 이지연), 현재 상황과 관계없이 주위 대상을 지나치게 담담하게 인식한 것(염지현) 등은 현재 한국 내지 세계의 정치·사회·경제의 불안한 '현실의 반영'이리라 생각되거나, 북송 문인화가들처럼 내가 삶 또는 자연의 적극적인 주체자가 되지 않고 방관자가 되고 있음을 보여주어, 작년 그림들과의 차별점 역시 여기에서 찾을 수 있지 않을까 생각됩니다.

 끝으로 좋은 작품을 지도해 주신 각 대학의 교수님들과 좋은 작품 출품을 위해 수고한 학생들 모두에게 감사의 말씀을 드리고, 앞으로 출품 학생들의 이번 전시와 세미나가 그들의 화업畵業을 되돌아보는 계기가 되어 앞으로 큰 진전을 가져오길 기원하며, 아울러 그들의 미래에의 진전이 한국 화단에 새로운 축軸이 되기를 기원합니다.

3) 자연에 기초한 또 하나의 추상

제6회 《2010 우수졸업 작품전》 • 2010. 02. 03 ~ 02. 12 • 동덕아트갤러리

2001년 21세기를 시작하면서 미술의 《향방전》으로 시작한 《우수졸업 작품전》이 2008년부터 《우수졸업 작품전》으로 명칭을 바꾼 후 올해로 6번째 전시회를 동덕아트갤러리(2010.2.3 ~ 12)에서 갖게 되었습니다.

이 전시가 처음 기획되었을 때 제목이 《향방전》이었던 것에서 알 수 있듯이, 이 전시는 매년, 그 해 미술대학 회화전공 졸업 예정자들 중 우수작품[1]을 전시하는 단순한 연례행사를 넘어 계속 젊은 신진작가를 발굴함으로써 각 대학의 졸업전시 작품의 경쟁력을 높이고, 그들의 미의식과 표현세계, 미술계와 각 대학교 미술대학의 현주소를 알아봄으로써 대학 교육의 현재 및 앞으로의 역할 및 방향을 조명해 보는 면도 열어놓고 있습니다. 아직 이들 예비 작가들은 화단의 새내기이기는 하지만, 예술에서는 인식과 독창성이 큰 역할을 하는 만큼, 이 전시는 그러한 면에서 우리 화단에서의 참신한 인식의 현주소를 개발하고 독창성을 찾으려는 노력의 일환이기도 합니다.

1) 서울 소재 20개 미술대학 회화과 졸업 예정자 중 추천된 36명의 학생은 다음과 같다.
　동양화 : 지희선(경희대), 이은지(고려대), 박경인(덕성여대), 강수정(동국대), 임보영(동덕여대), 장지수(상명대), 전수연(서울대), 이현호(성균관대), 박세리(성신여대), 조은애(세종대), 김윤아(숙명여대), 민은희(이화여대), 최차랑(중앙대), 박웅규(추계예술대), 김한나(한성대), 이영선(홍익대).
　서양화 : 황선아(경희대), 이연선(고려대), 김수연(국민대), 오유란(덕성여대), 강지혜(동국대), 김보람(동덕여대), 송보미(상명대), 윤채은(서울대), 정은영(서울여대), 김규동(서울과학기술대), 이세연(성균관대), 권오현(성신여대), 심지현(세종대), 정여진(숙명여대), 이지현(이화여대), 이장선(중앙대), 민지훈(추계예술대), 한혜경(한성대), 김희욱(한국예술종합학교), 전혜정(홍익대).

그림 1 임보영(동덕여대), 〈호흡 I 〉, 130.3×162.2cm,
한지에 혼합기법, 2009

그러므로 이 전시는 미술계에 새로운 신진 작가의 출발의 현주소를 알리는 동시에 그들의 앞으로의 작가로서의 가능성을 여러모로 알아보는데 의의가 있다고 하겠습니다. 이번에 선정된 학생들에게 축하의 말씀을 전하고, 아울러 그간에 배출된 작가들은 이미 화단에서 그 모습을 보이고 있으므로, 이번 진시참여 작가들도 《우수졸업 작품전》 참여에 대한 긍지를 갖고 계속 그림 공부와 재능 개발에 매진하기를 기원합니다.

이번 전시회에 초대된 작품들은 각 미술대학의 동·서양화 우수졸업작품들이므로, 화단에서는 이 작품들을 통해 각 대학의 현재 학생들 및 교수진의 특성과 시각, 관심사들을 알 수 있을 것이고, 또 매년 서울 소재 각 대학의 작품을 한자리에 놓고 봄으로써, 전년도前年度와의 비교와 아울러 학생 및 교수님들의 올해의 동·서양화의 흐름과 전체 대학의 흐름을 한 공간에서 비교해 볼 수 있는 계기가 되리라 기대합니다. 그리고 올해로 여섯 번째 전시회가 되다 보니 그간의 변화나 특성도 간취할 수 있으리라 생각합니다.

그러나 출품작들이 4년간 학창생활의 결정체結晶體요, 4학년 내내 집중한 작품이므로, 그들 작품들을 통해, 감성이 예민한 현대 젊은이들의 대對 사회적 내지 대對 세계적인 자신의 생각과 감정을 읽을 수 있는 동시에 자신의 기량이 최대한 발휘되어 있는 작품을 통해, 현대 한국 미술계에서의 젊은이들의 트렌드도, 그들이 다른 세대와 다른 트렌드와 그들의 독특한 해석도 알 수 있으리라고 생각됩니다.

대학시절 학생들의 관심이나 생각, 정서情緒는 우리가 서양 현대의 피카소나 칸딘스키, 미로, 또는 한국회화사에서의 거장인 겸재謙齋나 단원檀園의 그림을 보아도 알 수 있듯이, 그들의 젊었을 때의 특성이나 관심이 피카소의 여인, 겸재의 산수화, 단원의 신선도神仙圖같이 평생에 걸친 주제로 일관성있게 다작多作한 결과 오히려 주제의 심화와 다양성을 가져와, 그들을 명

가名家 내지 대가大家가 되게 했다고 생각합니다. 다시 말해서, '여인'이나 '산수화' '도석화道釋畵'로 대상이 같다고 해도, 겸재같이 한 대상, 즉 지금의 서울인 한양의 산수 및 금강산 모티프를 지속적으로 각기 다른 시각으로, 예를 들어, 〈만폭동〉 같이, 금강산의 부분은 부분대로, 〈금강산전도〉 같이 금강산 전체는 전체대로 꾸준히 대상을 그리는 시각이나 표현방법과 구성을 달리 함으로써 남종화 특유의 미점米點을 전수하면서도 작가 나름의 음양을 도입한다든가 우리 산수에 맞는 그의 특유한 준법皴法 – 빗발준, 수직준 등 – 을 개발하여 그만

그림 2 김한내(한성대), 〈柳仁玉〉, 각각 70×83cm, 혼합재료, 2009

의 독특한 작품이 이루어졌다고 생각됩니다. 이 점은 겸재에게 같은 제목의 작품이 여럿 있음을 볼 때 확인됩니다. 금강산이 아름다운 것은 이미 고려 왕건이 담무갈보살에게 예배하는 그림에서도 나왔지만, 그러나 겸재나 단원에 의해 우리는 금강산 이곳 저곳을 작품을 통해 여행하고 명산名山임을 알게 되었습니다. 같은 장소를 많이 작품으로 제작한, 그 오랜 기간의 노력이 오히려 작품을 다양화 · 심화시켰다고 생각합니다. 오대 말五代 末 송초宋初의 작가요 화론가인 형호荊浩가『필법기筆法記』에서 "일생의 학업으로 수행하면서 잠시라도 중단됨이 없기를 결심해야 할 것이다〔期終始所學勿爲進退〕"라고 한 이유를 알 수 있을 것이고, 현대미술의 특징인 '새로움novelty'이 얼핏 보아서 새로운 것이 아니라 그 새로움도 오랜 노력의 결과임을 알게 되었습니다. 이 같은 예를 보면, 인간의 능력

그림 3 이지현(이화여대), 〈공간, 장소성〉, 180×200cm, 사진 위에 아크릴릭, 2009

그림 4 민은희(이화여대), 〈병안풍수〉,
135×220㎝, 한지에 혼합재료, 2009

그림 5 김보람(동덕여대), 〈남영〉, 163×130㎝, 캔버스 위에 아크릴릭, 2009

이 자연에 비해 얼마나 왜소한지 알게 되고, 그것을 극복하기 위해 화가들이 인간이나 자연에 대한 파악과 표현에 얼마나 오랜 시간의 노력이 필요함을 알게 되는 동시에 인간의 오랜, 끈기있는 예술의욕이 인간을 얼마나 위대하게 할 수 있는지도 알게 됩니다. 겸재나 단원의 성공은 그들의 시각의 다각화로 대상의 본질이나 이치[理]를 찾으려는 끊임없는 노력과 그것을 평생의 화업畵業으로 삼은 결과라고 생각됩니다. 서양 미학이 신神의 창조를 the creation이라 하고 예술의 창조를 a creation 이라고 하는 이유도 대상을 시각을 달리 하므로써, 표현영역이, 표현대상이 어떻게, 얼마나 심화될 수 있는지를 확인할 수 있게 합니다.

 신의 창조물인 자연은 인간의 영원한 숙제입니다. 시각만 달리 하면, 인간의 표현영역은 무궁무진해집니다. K.해리스가 현대의 예술이 '새로움novelty'을 추구한다고 해서 새로운 지역을 여행할 것이 아니라, 키에르케고르[2]가 권한 '윤작법' 역시 시각을 달리하면, 그 대상이 달리 보임을, 즉 새로워짐을 말하는 것이요, 그것은 역逆으로 자연대상이 무궁한 면모를 가졌기에 그 본질 파악은 평생이 든다는 말이기도 합니다. 그러한 의미에서, 어떤 면에서 대학시절

2) 키에르케고르(Kierkegaard, 1813~1855) : 덴마크의 실존철학자.

처음 시작한 대상에 대한 시각이 일생 동안 지속될지도 모른다고 생각하면, 나의 대학시절의 그림은 시대에 따라 변하는 면도 있겠지만, 화가 자신의 화업의 기본인 그 시각이, 그리고 그리고 싶다는 내용이 지금 이미 결정되었을 수도 있기에, 표현 기법은 때와 시기에 따라 달라지겠지만 자연에 대한 집중적인 작업은 끊임없이 계속되어야 '그것의 다양화를 거둘 수 있으리라'고 생각됩니다. 끊임없는 정진만이 그 해답을 얻을 수 있을 것이기에 새내기 작가들에게 끊임없는 노력을 기대해 봅니다.

동 · 서양화의 기본 - 자연

한국에서의 서양화의 본격적인 시작을 일제강점 日帝强占의 해인 1910년을 기원으로 한다면, 올해로 100년이 되었는데도 불구하고, 한국화로서의 정체성 확립이나 서양화의 한국적 수용은 아직도 그 길이 보이지 않는 듯 합니다. 그것은 아마도 전통회화가 문인화가와 화원화가로 서로 상보적인 상생相生 관계이다가 문인화가가 사라진 데도 원인이 있을 것이라는 생각이 들기도 합니다. 세상이 달라져 전공이 깊어지면서 바쁜 일상에서 수양하듯 오랜 세월의 공부를 요구하는 회화에서, 문인 여기작가들은 보기 힘들게 되었고, 그들의 화단에의 진입 역시 어려운 상황입니다.

그림 6 이현호(성균관대), 〈분양-남산타워〉, 81×141cm, 순지에 채색, 2009

사실상 한국에서의 한국화와 서양화는 한국인의 그림인데도 불구하고, 양자는 화의畵意라는 이념의 전개나 그에 대한 형식의 차이로 구분되지 않고 있어 사실상 한국 그림에서의 서양화 · 동양화나 한국화의 공통 속성 내지 그 뚜렷한 차이점을 찾기 어렵습니다. 더구나 한국은 지역상 중국과 가까워 중국의 '죽竹의 장막'이 걷힌 후 사회주의적 '현실반영론'에 의거한 구상 그림의 영향이 보여 최근에는 구상 그림의 존재도 그 존재를 부각시키고 있는 데다, Pop Art 계열 이후의 미국 회화의 영향 등도 계속 보이고 있습니다. 사실상 동양화는 천天 · 지地 · 인人이 기본입니다. 즉 자연을 기본으로 하므로, 비록 현

대의 복잡함이나 의외성이 추상을 부른다고 해도, 추상은 구상 이후에나 가능합니다. 20세기 초 피카소나 브라크의 추상을 보면, 그때의 추상은 지금 시대의 관점에서 보면, 오히려 구상으로 보이고, 시간이 갈수록 점점 추상이 강화되었습니다. 그러므로 좋은 추상화는 구상의 기본이 단단할수록 다양하고 뛰어난 작품이 될 가능성이 높다고 생각되기에, 그러한 의미에서 소묘 공부가 회화의 기본으로 요청된다고 하겠습니다.

20세기는 1, 2차 세계 대전이나 식민지에서의 해방, 사회주의와 자본주의의 대립 등으로 한국화에서조차 추상의 등장은 1956~58년이라 하나, 비구상 부문의 성장이 날로 심해져 1970년 국전부터 조각부가 구상부·비구상부로 나뉘었고, 1974년, 국전 제23회에서는 동양화와 서양화, 조각의 비구상 부문과 공예·건축·사진을 봄에, 동양화와 서양화, 조각의 구상부문과 서예·사군자를 가을에 전시하는 방식으로, 봄 국전과 가을 국전으로 나뉘다가, 1980년 제29회에 결국 관전시대가 끝나고 주관단체가 민간단체인 '한국문화예술진흥원'으로 옮겨 민전民展이 되었으며, 1981년에 국전은 제30회로 막을 내리고, 사단법인 미술협회가 주관하는 '대한민국 미술대전'으로 거듭나게 되었습니다.[3]

그러나 《우수졸업 작품전》은 대상이 대학 졸업생들이고, 구상의 중심이었던 소련이 망하고 중국의 그림이 90년대에 이미 개방됨으로써 구상이 우위임은 당연하다 하겠습니다. 중국화론에서 말하듯이, 회화에서는 우선은 작가에게 대상에 대한 자신의 관찰인 체찰體察이 요구되고, 그 결과 화의가 추상일 경우 대상에 대한 추상의 논리화 단계에 들어갈 수 있기 때문에, 아직은 나이가 많지 않은 예비작가들의 경우, 추상화에 대한 논리구조의 확립이 어렵기 때문입니다.

그러나 이들의 구상은 꽃길 골목에 건물들이 늘어선 길과 담 위 하늘에 갑자기 조그만 금붕어를 크게 확대한 것(임보영, 그림 1), 기존의 대상을 그대로 놓은 것과 인공적인 물체를 대치시킨 것(김희욱), 큰 것을 작게(전수연, 박세리, 권오현, 박용규. 강지혜), 또는 대상의 상대적 크기를 인위적인 사고思考로 변환한 구성(강수정, 이현호, 임보영)은 대상의 크기나 모습의 선택이 작가의 의식에 따라 크게 변할 수 있음을 보여주고 있고, 대상의 정상적인 면과 의외적인 면 분할 구성(김한나, 그림 2), 획일적인 건물과 다양한 색 구성과 공간구성으로 전혀 다

3) 『한국민족문화대백과』, 최초의 '대한민국미술전람회' 참조.

른 느낌을 갖고 있는 각기 다른 두 그룹의 아파트 〈공간, 장소성〉(이지현, 그림 3), 공간의 의외성〔조은애, 정은영, 송보미, 임보영, 오유영〕, 일상(이연선), 일상의 의외적인 변환이나 일상의 상상상의 구성〔김수연, 이은지, 지희선, 민은희(그림 4), 최차랑, 오유란, 정은영, 이장선, 이현호(그림 6)〕, 감성적인 대상의 색과 형의 단순화〔김보람(그림 5)〕, 의외적인 대상의 접합(한혜경), 현대적인 마테리의 선택과 의외적 구성(민지훈, 이장선)으로 나눌 수 있겠지만, 이들은 대부분 현대의 자연과 나와의 조화와 부조화, 구상과 추상 및 작가의 의식에 따라 대상이 작품을 얼마나 다양하게 변하게 하는지를 보여줍니다. 그러나 동북아시아인으로서 동양의 자연관이 이미 서양의 인식에 따라 변화하고 있기는 하나 아직은 그 연장선 상에서 있다고 생각됩니다.

끝으로 이번 작품전이 있게 배려해 주신 본 대학 당국과 좋은 작품을 지도하시느라 노고가 많으셨던 각 대학의 교수님들, 좋은 작품을 출품한 학생들의 노고에 감사의 말씀을 드리고, 앞으로 출품학생들의 화업畵業에의 진전이 한국 화단의 새로운 빛이 되기를 기대해 봅니다.

4) 창신創新에 의한 새로운 구상具象

제7회 《2011 우수졸업 작품전》 · 2011. 01. 12 ～ 02. 08 · 동덕아트갤러리

경인년庚寅年 2010년은 동덕여대 창학創學 100년, 동덕여자대학교 개교 60주년으로, 동덕여대가 과거를 돌아보고 앞으로 새로운 100년을 위해 비약을 다짐한 해로, 회화과는 올해 2월에 제6회 《우수졸업 작품전》을 시작으로, 4월에 서울 소재 8개 대학교 대학원 박사과정이 컨소시엄 형식으로 참여한 《논 플루스 울트라》전 (4월 28일~5월 11일), 8월에 회화과 106인의 동문전인 《목화전》(8월 18일~24일), 9월의 《한 · 중교류전》(동덕여자대학교 · 북경중앙미술학원 · 국립대만사범대학 교수작품전, 9월 1일~7일)등 많은 전시회를 기획하면서 우리와 화단을 뒤돌아보며 우리의 미래를 생각해 보았다. 그들 전시회를 통해 '회고와 전망'을 하면서, 한국 회화사에, 우리 화단에, 더 나아가 한韓 · 중中 화단의 인식에 실타래처럼 국내 · 외 요소들이 정리가 안된 채 얽혀 있는 것을 보았다.

시간은 사실상 점點으로 이루어진 현재의 연속이다. 말하는 순간, 현재는 사라진다. 한국에서의 추상은 학자에 따라 그 시작이 한국전쟁 후인 1956년 또는 1958년에 시작되었다고 말한다. 그러나 어느 쪽으로 보더라도 어느 새 한국에서의 추상은 반세기가 넘었다. 추상의 파급력은 놀라워 1970년에 벌써 관전인 국전의 조각부분에서 시작되어 1974년에는 동 · 서양화로 확대되었다. 그러나 추상은 한국민의 한국전쟁과 그 후 우리 생활의 참혹함에서 비롯되었다고 생각된다. 그러나 한국전쟁 후 이러한 화단의 급변은, 사실상, 한편으로는 해방 이후 화단을 정리하지 못한채 반성이 없이 그대로 선전鮮展에서 국전國展으로 이어지면서 관례화된 화단畫壇의 책임이요, 다른 한편으로는 우리 화단이 이제까지 문화의 유입부가 중국이나 일본에서 – 중국은 사회주의 노선으로 '죽竹의 장막'으로 닫히고, 일본에서 조선이 해방이 되면서 –

지리적으로 멀고 인식상, 그리고 환경상 생소한 구미歐美로 바뀜에 따른 결과라고 생각된다. 그들의 철학 및 예술 문화의 이질적인 생소함은 그 이해에 반세기가 소요되었다. 20세기 후반 한국 회화에서의 구미의 영향은 동·서양화가 마찬가지였다. 그러나 동·서양화가 외국 회화와의 관계 및 영향과 해방 후 대학의 설립으로 인한 교육의 효과가 크게 영향을 미쳤고 국가 정책이나 화가나 화단의 노력에 의한 자체적인 노력도 컸으리라 생각된다. 이제는 세계 화단에서 우리 한민족, 더 나아가 한국 미술의 정체성에 대해 반성해야 할 때가 되었다고 생각한다. 최근 세종문화회관 미술관이 리모델링 후 재개관을 기념하여 한국 미술의 위상을 세계에 알린, 고암을 초대한 《고암 이응노 展》을 보면서, 외국에 나가 작업하면서도 한국의 모티프나 수묵과 형을 고수했고, 그림에서 더 나아가 옥중 생활 중 밥풀을 이겨 춤추는 여인상을 만들고 간장이나 된장으로 색을 입히면서 입체로 그 영역을 넓힌 이응노와 한국의 모티프와 용묵用墨이나 색을 씀에서 우리 기법을 차용한, 예를 들어, 선염이나 발묵에서의 '번짐'을 차용한 먹점이라든가 푸른 점 등의 '점' 시리즈나 간략한 우리 모티프를 차용했던 김환기를 생각했다. 이 두 작가가 각각 동양화와 서양화 작가로 명명되고 있지만, 이 두 작가는 우리로 하여금 '가장 한국적인 것이 가장 세계적인 것이다'를 생각하게 한다. 이응노와 김환기에게 우리의 모티프, 우리의 형과 색, 용필用筆과 용묵用墨은 세계화에 손색이 없었다. 공자님은 나이 50세를 '지천명知天命'이라고 하셨다. 이제 해방 후 한국 화단도 천명天命을 아는 '지천명知天命'인 50세를 넘었으니, 화단의, 그리고 우리 그림의 지향志向 및 실체를 찾아야 할 때가 되었다고 생각한다.

한국 미술의 특성은 트렌드에 강하고, 다양성이나 소수에 대한 배려가 약한데, 최근에는 사회에서의 경제 논리가 문화적인 예술성을 넘어서고 있는 점 역시 문제라고 생각한다. 그러나 유행은 어느 시대에나 있었지만, 지금 큐레이터, 평론가 및 미술이론가들이 우리 현대를 제대로 해석하고 있는가는 신중히 생각해 보아야 할 시점이다. 특히 2011년 새해 초, 새로운 다짐으로 동덕여대 회화과가 기획한 제7회 《우수졸업 작품전》(1월 12일~1월 25일, 동덕아트갤러리)의 작품들, 즉 서울 소재 20개 대학교 동·서양화 교수님들이 올해 졸업 예정자 중 추천한, 서울여대의 공동작품 1점을 포함한, 한국화, 서양화에서의 총 35점의 새로운 예비작가 36명[1]

1) 서울 소재 20개 미술대학 회화과 졸업 예정자 중 추천된 36명의 학생은 다음과 같다.
　동양화 : 김지혜(경희대), 김종인(고려대), 임소희(덕성여대), 양지선(동국대), 유영경(동덕여대), 전소슬(상명

의 공통점은, 동양화 용어로 말하면, 형사形似요, 서양화 용어로 말하면, 구상具象이 많아졌다, 아니 구상이 대부분임을 보고, 필자는 이제 화단에 변이變異가 일어나는 것이 아닌가 하는 생각을 하게 되었다. 구상회화가 영어로 figurative painting이니, 이는 서양화에서도 사물의 형태인 figure가 다시 부상됨을 말한다.

동 · 서양화에서의 형사形似−구상具象의 의미

이번 추천 작품들은 지난 해와 다르게 구상 작품이 많다. 지난 해의 구상이 의식상意識上의 대소大小에 따라 변형된 대소大小, 즉 중요성이나 특정 시각에 따른 변형이 주主를 이루었다면, 올해의 구상은, 동양화에서는 당唐 장언원이, 회화의 탄생이 '그 형태를 보게하기 위해서〔見其形〕'라고 했던 그 형사形似에 근거하고 있다. 동양 회화사에서 보면, 형사는 회화의 기본이었고, 서양화에서는 그리스의 플라톤 · 아리스토텔레스 이래 '예술은 자연모방'이었기에, 서양화는 근대까지 구상이 주主였다. 동양 화론에서 보면, 동양의 '형사'는 남제南齊 사혁謝赫의 '화육법畵六法' 중 제삼법, '응물상형應物象形', 제사법, '수류부채隨類賦彩'를 기본으로 한다. 즉 자연의 형과 색을 기본으로 하고, 서양화에서는 대상과의 닮음

그림 1 남상두(성균관대), 〈보고싶은 얼굴〉, 130×166cm, 한지에 먹, 130×166cm, 2010

대), 안호성(서울대), 남상두(성균관대), 최다혜(성신여대), 고한나(세종대), 나하린(숙명여대), 최요운(이화여대), 이자란(중앙대), 이영주(추계예대), 김혜원(한성대), 이지연(홍익대).

서양화 : 정원봉(경희대), 김해연(고려대), 양준화(국민대), 이아랑(덕성여대), 유영미(동국대), 백경문(동덕여대), 이진영(상명대), 박신영(서울대), 마선경, 이정현(서울여대), 김현철(서울과학기술대), 구유리(성균관대), 이정희(성신여대), 김선림(세종대), 김근아(숙명여대), 김병진(이화여대), 김대환(추계예대), 정지영(한성대), 서리나(한예종), 하지현(홍익대).

resemblance, likeness이니, 형사와 구상, 이 두 용어의 관계를 모른다면 현재 동·서양화의 구상 그림을 잘 이해할 수 없을 것이므로, 그 양자의 역사에 대해 간단히 살펴 보기로 한다.

동북 아시아에서, 그림은, 상술했듯이, 장언원의 대상의 형상을 보게 하는 '견기형見其形'에서 시작되어, 당唐에 이르면 이미 '화畫', '도圖', '회화繪畫'라는 용어가 있었다. 당唐의 장언원張彦遠은 『역대명화기歷代名畫記』「회화의 원류를 서술함[敍畫之源流]」에서 '화畫'의 뜻은 '종류대로 그리는 것[『廣雅』, 類也]', '형태대로 그리는 것[『爾雅』, 形也]' '경계짓기[『說文』, 畛也]' '사물의 형상에 따라 채색을 칠하는 것[『釋名』, 掛也]'이라고 소개했고, '도圖'의 뜻은 안광록顔光祿의 견해로 세가지 뜻, 즉 '이법理法을 그리는 것[圖理]' '개념이나 인식을 그리는 것[圖識]' '형태를 그리는 것[圖形]'을 소개하면서, 회화繪畫는 '형태를 그리는 것[圖形]'이라고 말한다. 그리고 품평의 기준으로 사혁謝赫의 육법六法과 자신의 오품五品(즉 自然·神·妙·精·謹細)을 소개하였다. 사혁의 경우, 최고 목표는 육법 중 제일법第一法인 '기운생동氣韻生動'의 '기운'이었고, 장언원의 경우는, 신품神品 위에 '자연품自然品'이었지만, 묘妙·정精으로 볼 때 불교국가로서의 불교미술의 번창으로 인한 장엄용으로 기울고 있는 회화에 대한 경종이었다고 생각된다. 그러나 이미 남조南朝 송宋, 종병宗炳의 산수화에서의 세勢가 있었고, '기운氣韻'은 후에 인물화에서 산수화로 확대되었고, '기氣'가 골법骨法과 합한 것인 듯한 '골기骨氣'로도 쓰였다. 그러나 장언원에 의하면, 형形과 기운氣韻의 관계는 '기운으로 그 그림을 구하면 형사形似는 그 사이에 있다'는 입장이었다. 그런데 그림의 목표가 기운이 '생동'하는 것이고, 산수화의 경우는, 산수를 어떻게 보느냐에 따라 기운이 요구되기도 하고, 산수화에서는 '대체의 파악'이 우선인만큼 세勢가 강조되면서, 세勢의 파악을 위해 '멀리 보는 것'이 요구되었다. 따라서 산수화를 그리기 위해서 '전체를 보는 것', 따라서 멀리 보는 것이 요구되었기에, 산 전체를 보게 하는 투시법透視法과 부감법이 발달되는 계기가 되었다. 따라서 산수화는 전체를 그리는 '전도全圖'가 먼저 발달했다. 북송 말에 '일폭화一幅畫'가 나온 후에도 '전도全圖'가 지속된 이유였다. 이렇게 본다면, 동양화에는, 오랜 회화사가 증명하듯이, 추상이 없었다. 아니 추상은 있어도 서양화에서와 같이 인간화된 추상은 있을 수 없고 자연화된 인간의 시각으로 인한 산수추상이 있었다고 볼 수 있다.

서양의 경우, 일찍이 그리스의 플라톤, 아리스토텔레스 이래 서양미술의 기조는 "예술은 자연모방이다"이었으나, 그리스 시대부터 자연 모방은 자연을 어떻게 보느냐에 따라 해석은 달랐다. 대상의 본질이나 이치[理]의 모방 – 서양화에서 20세기에 추상이 나올 수 있는 소지는

여기에서 찾을 수 있다 - 과 외형의 모방이 있을 수 있으므로, 전자의 경우는 대상을 보는 시각에 따라 왜곡이나 추상이 가능하다. 이렇게 보면, 동양은 20세기 전까지, 서양의 회화사는 19세기 후반 인상파까지 '자연모방', 즉 구상에서 크게 벗어나지 않았다. 오히려 서양미술사는 현대의 시작을 낭만주의로 보고, 낭만주의는 중세에서 왔다고 하니, 서양 현대미술은 중세미술과 공통점이 있지 않나 생각된다. 로마네스크에서 고딕으로 이어지는 높은 성당, 삼문三門과 성당 문門 위의 반원형의 팀파눔, 빛에 의해 교회 내부의 존재가 생명을 얻게 되는, 성당 내부를 죽 둘러싼 삼원색의 커다란 스테인드글라스 창窓의 성서와 교회사를 주제로 한 그림과 채색화, 성자聖子, 성모 및 성인의 조상彫像, 성당 내를 흐르는 파이프 오르간의 음악, 그곳에서의 인간의 신神에 대한 제사祭祀 의식儀式인 일종의 연극으로서의 미사, 이들은 수많은 예술인에 의한 완벽한 종합적인 예술이었고, 유럽 미술의 역사에서 이보다 더 한 미술은 없었다. 예술의 탄생에 인간이 어떻게해야 하는지를 보여주는 예라고 할 수 있다. 이 천년의 중세의 신神에게로의 몰입, 신에게로 이 영광을 돌리고 찬양을 위한 종합적인 예술의 역사에 현대 미술의 모든 싹이 있었다.

복고復古에 의한 '새로움'의 창조[創新]

현대 예술은, 특정 목적의 예술을 제외하면, 자신의 생각이나 느낌을 표현하는 것이지만, 그 생각이나 느낌은 평생 지속되는 작가의 생각과 느낌 외에, 그때 그때의, 작가의, 또는 그 시대의 생각과 느낌이 있을 수 있다. 그러나 역사적으로 예술은 시대에 찬성하든 반대하든 그 시대의 문화나 사회를 반영하는 속성을 지니고 있다. 역사가 전란戰亂이나 사회적 혼란으로 기록되지 못했거나 유실되었을 때, 미술사상의 작품들이 정신상의 해석을 근거로 역사의 중요한 근거로 역사를 복원할 수 있고 또 다른 변화의 근거가 되기도 한다. 그것은, 중국회화사의 경우, 임모臨摹로 고대의 그림을 볼 수 있다든가[2] 당唐 현종玄宗때 복고적復古的 낭만주의에 의해 육조의 미술이 오히려 창신創新으로 새로운 꽃을 피운 것에서 볼 수 있다.

2) 우리는, 동진(東晉) 고개지(顧愷之)의 〈여사잠도권(女史箴圖卷)〉은 당말(唐末)이나 송초(宋初)의 임모작으로 본래의 작품을 보고, 당(唐) 장훤(張萱)의 〈도련도(搗練圖)〉는 북송(北宋) 휘종(徽宗)의 임모로 볼 수 있을 뿐이고, 그 작품의 진정한 실체는 알 수 없다(〈도련도〉 설명은 장언원 외 지음, 앞의 책, p.86 참조).

그림 2 백경문(동덕여대), 〈Homos 2〉, 158×176㎝, Acrylic, Oil on Fabric, 2010

그림 3 김혜원(한성대), 〈사라지는 것〉, 130×160㎝, 장지에 먹, 2010

20세기는 1, 2차 세계대전과 식민지로 부터의 해방을 위한 투쟁과 해방, 남북 분단, 한국 전쟁, 베트남 전쟁, 페르시아 전쟁 등 전쟁의 연속이었다. 이러한 세 계적인 상황은 20세기 서구西歐 회화로 하여금 피카소, 브라크, 칸딘스키 이후 추상 일변도이게 했고, 그것은 인물화, 풍경화, 정물화 전 영역에 걸친 것이었 다. 이것은 창신創新의 시초였을까?

헤겔은 미술사가 변증법적으로, 즉 정 正-반反-합合으로 발전해간다고, 즉 구상 과 추상이 번갈아 발전한다고 설명하고 있고, 볼링거는 미술을 인간의 대자연에 대한 태도, 즉 대자연과 조화관계인가 (즉 감정이입이 되는가) 부조화관계인 가에 따라 감정이입의 구상과 그 반대인 추상이 번갈아 나타난다고 보았다.

20세기의 추상 일변도에, 그리고 한국 에서 20세기 후반에 추상이 주도한 것과 달리 예외적으로 대표적인 구상미술에 아마도 미국의 Pop Art와 독일 표현주 의, 신표현주의, 중국과 소련의 사회주 의 회화가 있을 것이다. 20세기에 자신 의 국토에서 전쟁이 없었던 미국은 오히 려 세계를 주도하는 막강한 강국強國으 로 소련과 더불어 세계를 지배했고, 독 일은 제1 · 2차 세계대전을 일으켰으나, 전후戰後 패전국敗戰國으로 어렵고 암울했던 시절을 보

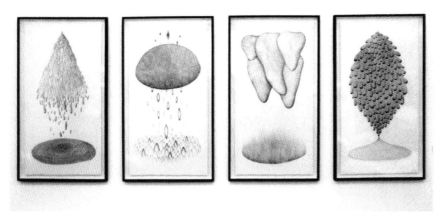

그림 4 박신영(서울대), 〈시각-촉각 유기체 놀이〉, 153×369㎝, 에칭 & 수채화, 2010

냈으면서도 러시아 태생의 칸딘스키라는 추상화가를 낳기도 했으나 구상 회화를 갖고 있다. 그러면 볼링거의 이론은 그 의미를 잃게 되는 것일까? 한국 화단에서 다시 구상이 시작되었으니, 그렇다면 한국 화단의 상황은 앞으로 어떻게 변할까? 복고적 낭만주의에 의한 창신創新이 시작되지는 않을까?

1980년대부터 나타나기 시작한 한국의 구상은 어떠한 모습이었을까? 구상이, 즉 미술사에서 '합合'이 이전시기의 '정正'과 같은 구상이라고 해도, 그것은 전과는 다른 구상이다. 추상은, 헤겔식으로 말하면, '반反', 즉 부정적 사고의 세계이다. 동북아시아 문화권에서는 궁극목표가 전술前述했듯이, '기운氣韻'이나 '세勢'이고, 후에는 '기氣' 또는 '골기骨氣' '신기神氣'로 변하면서도 '기운으로 그 그림을 구하면 형사形似는 그 사이에서 당연히 나오는 것'이었으므로, 기운의 획득을 위해서도 형사는 포기할 수 없는 것이었다. 즉 추구 목표인 기운에 형사는 부수해서 나오는 것이었다. 전통회화관으로 추상이 없는 이유이다. 이것은 한韓 · 중中 · 일日 그림의 차이나 시대에 따른 변이에도 불구하고 20세기가 될 때까지 기운과 자연 형상과 유사한 형사形似가 유지된 것을 보면 알 수 있다. 그러나 예술은 자신의 유전적 요인이나 수양, 학습, 경험 등에 의해서 뿐만 아니라 기후나 민족, 환경에 따라 변할 수 밖에 없다. 우리는 이미 추상의 탄생에 전쟁과 혼란이라는 요인이 있었음을 알고 있다. 그런데 이제 우리의 환경은 한국이나 동북아시아뿐만 아니라 지구촌 전체로 확대되었으므로, 지금 우리에게 세계 미술의 주류인 구미歐美의 영향은 피할 수 없다. 그들이 세계 권력 내지 세계의 경제의 중심에 있는 한, 한국 회

화에서의 그들의 시각이나 표현 언어, 표현 방식은 영향을 받을 것이다.

그러므로 이번 전시 그림들도 같은 구상이라고 해도, 이 작품들은 1960년대 이전, 우리의 구상, 형사形似가 아니다. 이번 작품들을 보면, 동양화, 한국화라고 해도 전통적인 형사가 아니라 대상을 기술적으로 변화시킨 사실적 표현이 있는가 하면(남상두, 그림 1), 대상이 갖고 있는 형태나 색, 비례, 구성 등이 전혀 현실과 떨어지게 디자인적으로 변형되면서 가운데를 나누어 오른편에 눈을 감고 고뇌하는 인물의 상반신의 확대와 왼편 윗쪽 하반신만 살짝 보이는 조그마한 인물로 상·하반신을 대립시켜, 대·소를 통해 인간의 고뇌를 강조하면서, 구성 역시 현실과 전혀 다른 백경문의 작품(그림 2)은, 이 변형이 바로 우리의 모습, 우리의 관심에서 유래한 것임을 알게 한다. 이와같은 것들은 이 시대 젊은이들이 현실에서 거부할 수 없는 인간이나 환경의 벽이라는 부정적인 사유나 사회적으로 어두운 현실을 반영하는 것이요, 과학기술과 정보의 발달로 자기인식에는 무관심한 듯 하지만 강력하게 현실을 수용하는 변화를 보여준다. 그러나 그들에게 자연 그대로에 대한 긍정적인 시선은 드물다.

이제까지 구상의 목표는 미美나 우아미優雅美였다. 그러나 지금의 구상적 표현에는 우아미나 당당한 에로스eros의 아름다운〔美〕 대상은 존재하지 않는다. 인간은 산업화·기계화·정보화의 풍요로움을 누리면서도, 그러한 산업화를 이룬 당당한 인간이 아니라, 오히려 찰리 채플린이 감독하고 출연한 영화, 〈모던 타임스〉에서 공장에서 하루 종일 나사못 조이는 일을 하는 찰리가 모든 것을 나사못으로 보듯이, 어떤 체계 속의 일부, 대중 속의 한 사람으로 왜소화되고, '개성시대'라고 하면서도 오히려 몰개성적으로, 마치 대량 생산된 물품이 감정의 몰입없이 그대로 나열되어 있는 듯한 느낌이다. 우리는 사회라는 거대한 구조 속의 한 요소에 불과하다. 생산자라고 해도 근대 이전 농업 국가 시절과 달리 그것만 생산하고 전체 원리는 모르며, 사물도 원리는 모르면서 그것을 사용하는 사용자에 불과하다. 현재는 '아이돌 세대'라고 하면서도, 젊은 그들의 실재實在는 그들

그림 5 김병진(이화여대), 〈Cyclical Relationship〉, 혼합재료, 2010

세대를 지배하고 있지 못하다. 그 모습이 지배하고 있을 뿐이다. 그러므로 구상도 어느 점에서는 추상의 연장선 상에 있다(김혜원, 그림 3). 그 구조를 단순화하여 새로운 구조를 시도하든가(김병진, 그림 5), 대상의 다각적인 모습을 보면서 그 본체를 생각하는, 무관심한 듯 하면서도, 거대한 외형의 모습의 연구를 통해 논리를 구축하고 있다라고나 할까?

그렇다면 그들의 실재는 과연 무엇이고, 그들의 꿈, 이상은 무엇일까? 생각해 본다. 이제 우리는 당당한 젊은이로서의 긍정적이면서도 강력한 추진력을 보고 싶다.

지난 한 해의 수많은 전시에 이어, 또 연초에 바쁜 와중에도 이번 전시를 준비하느라 수고하신 회화과 교수님들, 그리고 이번 전시에 작품을 선정해 주신 각 대학교 회화과 교수님들과 졸업 작품을 준비하느라 고생한 예비작가 여러분에게 고마움의 마음을 전하면서, 새해에 떠오른 해를 보면서 또 희망의 한 해를 기약하듯이, 새로운 각오로 참가 예비작가 여러분의 화업畵業에의 정진精進과 무궁한 발전이 있기를 기원한다.

第二部
기획전시 · 단체전

第一章 학부 · 대학원 전시

2. 대학원, 석사 | 동덕여자대학교 대학원 회화학과
· 중앙대학교 대학원 한국화학과《한국화교류전》

1) 《한국화교류전》 현실의 초월 – 감성의 심화深化

제1회 동덕여자대학교 · 중앙대학교 《한국화교류전》 · 2006. 09. 11 ~ 09. 17

· 중앙대학교 1캠퍼스(흑석동) 중앙문화예술관 전시장

여기[1] 동덕인과 중앙인의 그림을 통한 조그마한 목소리가 있다.[2] 그 목소리를 통해 우리는 이 시대 한국화 화단의 젊은 새내기들이 살아가는 이야기, 현실에서의 그들의 생각과 느낌, 그리고 꿈을 들어 본다.

청淸 심종건沈宗騫은, 그림이란 각 지방마다 다른 기氣를 품수받은 화가가 그 품수받은 성품에 따라 발發해서 필묵을 쓰게 되는 것이므로, 그 지역의 바른(正) 기氣를 얻을 것과 잘 배워서 모두 기氣가 바른 것으로 돌아가게 할 것을 권한다. 즉 화가의 목표는 바른(正) 기氣의 획득과 표현이었기에, 그는

"그러나 잘 배우면 모두 (氣가) 바른 것으로 돌아갈 것이고, 잘 배우지 못하면 나날이 편중된 쪽으로 흘러갈 것이다. 배움이 (과연) 순수하냐 잡스러우냐를 보고 우열을 가리는 것이

1) 이번 전시의 평론은 동덕여자대학교와 중앙대학교의 미술 이론 교수가 각각 자신의 대학원생들의 그림을 평론하였으므로, 이 글의 내용은 동덕여자대학교 대학원 회화학과 동양화 전공 석 · 박사과정 대학원생들의 그림에 한정되어 있다.

2) 양교(兩校)의 《한국화교류전》에 참여한 대학원생은 동덕여대는 박사 · 석사과정이 있으므로 박사 · 석사과정이, 중앙대는 석사과정 만 있으므로 석사과정이 참여하였다. 참여한 대학원 학생은 다음과 같다.
동덕여대 : 박사과정 – 강수미, 유희승, 신학, 서수영; 석사과정 – 박수경, 한정은, 구모경, 백승은, 이수경, 홍진희, 이주선, 문혜경, 고은주, 신승화, 이한나, 안종임(16명).
중앙대 : 이창원, 이영희, 현민우, 이상헌, 장정윤, 이경훈, 여주경, 정미숙, 홍두표, 고주희, 영균, 이소정, 김정미, 주정아, 박미희, 오세철(16명).

지, 종파가 남종南宗이냐 북종北宗이냐로 높낮이를 나누지는 않는다"[3]

고 말한다. 따라서 이번 전시는 학교마다 다른 커리큘럼과 다른 교수들에게 다른 전통과 다른 기氣를 받은 두 대학교의 대학원생들의 정正한 기氣·순수한純 기氣는 과연 무엇이며, 정正·순純한 기氣를 배웠다면, 그것을 어떻게 표현했으며, 그렇지 못하다면 어떻게 할 것인가를 보는 기회가 될 것이다.

이번 동덕여자대학교 대학원 동양화전공 석사·박사과정 원생들의 작품과 중앙대학교 대학원 한국화학과 석사과정 원생들의 교류전시회는 '점차 세계화되어 가는 현대사회에서 교류 전시를 통하여 예술작품에서의 다양한 제작의도〔畵意〕와 감각을 배양하고 창작 의욕의 증진을 위해 상호 교류·협력함을 목적으로 한다'는 취지에서 출발하였다. 현대는 모든 것이 급격한 변화를 맞고 있지만, 심종건의 말대로, 이번 전시회는 출신지와 배움의 장소, 스승에 의해 달라짐도 보이고 있다.

현대의 정치·경제·사회·학문·문화 상의 급격한 변화는 20세기 미술의 축軸을 담당하던 '고독'과 '소외'와 '새로움', '흥미'도, 인터넷이나 서점을 통해 구입한 각국 서적이나, 인터넷과 전자, 운송수단의 발달로 고금古今의 회화는 물론이요 세계 각국의 회화도, 전시도 볼 수 있어, 갈수록 그 차원을 달리 하지 않으면 안 되게 되었다. 그런데도 이번 전시회에서 양 대학원생들의 주제로 가장 많이 보이는 것은 여전히 '고독'과 '소외'이면서, 또 하나 '다양한 자기 정체성 찾기'이다. 그러나 이것 역시, 한편으로는 서구화의 영향으로 대상에 대한 새로운 시각이 보이고, 다른 한편으로는 옛 것을 기반으로 새로운 것을 창조하는 복고적復古的 창신創新도 보인다.

20세기 말 미술에서 우리는 모든 미술의 '주의ism'가 무너지고 다양화되는 것을 보았고, 서양화는 물론이요 한국화에서조차 회화에서 당연시 여겼던 화폭, 즉 한지나 비단조차 선택하게 되면서, 동양 작가들에게서도 설치 미술과 영상 미술의 번창 등 다양한 기획과 표현 시도

3) 청(淸), 심종건(沈宗騫), 『개주학화편(芥舟學畵編)』卷一「산수(山水)·종파(宗派)」: "惟能學則咸歸於正. 不學則日流於偏. 視學之純雜爲優劣. 不以宗之南北分低昂也."(장언원 외 지음, 김기주 편역, 『중국화론선집』, 2001, 미술문화, p.252, p.320 참조)

를 보았다. 그것은 평면에 한정된 회화에서 탈피해야 될 정도의 인식 상의 충격적인 사실들이 화가들을 뒤흔들었음을 말한다. 기존의 언어로 표현이 불가능하기에 새로운, 다른 언어가 요청된 것이다. 그러나 한국화 내지 동양화에서는, 아마도 서양 캔버스와 달리 동양화에서 일반적인 화면인 한지韓紙 자체가 장지·화선지·순지·유지 등 종류가 다양하고, 한지를 작가가 만들 수도 있으며, 한지에 닥지를 더 붙여 새로운 한지 화면을 만들 수 있는가 하면, 화면을 염색할 수도 있고, 다양한 안료의 중첩이 가능하고, 화면 뒷면에서 배채도 가능해, 서양화보다 많은 표현의

그림 1 고은주, 〈영원한 어머니의 표상〉,
91×116.8cm, 순지에 수묵 담채, 2006

가능성을 내포하고 있기 때문인 듯, 서양화에서의 캔버스와 달리 화폭은 여전히 한지로 남아 있다.

이번 전시회에서도 남성 중심의 사회에서의 폭력적인 면모와 사회에서의 속도를 보여주는 이수경의 〈Leap〉라는 닥종이 작품을 제외하면 – 이것도 한지이나 작가 자신이 만든 한지이다 – 제품으로 나와 있는 한지 중에서의 선택이라는 기본은 아직 깨어지지 않고 있다. 단지 한지 중에서는 지나치게 장지의 쓰임이 높아져 대학원생들의 실험이나 기획이 적어졌다. 즉 선 표현의 뚜렷함이나 날카로움보다 선염이 둔탁하고 몽롱하게 침참되는 현상을 보여 현대의 사회상이 엿보인다. 그러나 고독과 소외의 표현이 두드러지면서도, 단순히 감성적인 표현의 차원을 넘어, 종이 자체를 그대로 인정하지 않고, 닥종이를 추가하거나 뜯어내는 기법을 통해 기존 표현이 화폭으로까지 확대되었음도 보인다.

같은 시대, 같은 서울에서 회화를 공부하는 대학원생들의 작품이므로, 이상以上의 공통점도 보이겠지만, 이 전시에 출품된 동덕여대 대학원생들의 작품들은 대체로 다음과 같은 특성을 보이고 있다.

첫째, 주제 면에서 '소외'가 보편적이고, 형사形似에 근거하나 대상의 일부분의 확대 내지 대표화(고은주, 그림 1), 전통적인 주제에 대한 시각의 변이와 현실의 자성自省에 의한 구축(유희승, 그림 2) 이 있다.

둘째, 전통적인 동양화의 표현방법이 바뀌면서 지紙 · 필筆 · 묵墨에 대한 다양한 실험이 계속되고 있다는 점이다.

다음 이들 두 가지 특성을 구체적으로 들여다 보자.

Ⅰ. 주제

1. 소외

그림 2 유희승, 〈피에로-시선의 멈춤〉,
91×167㎝, 화선지에 천 배접, 혼합재료, 2006

현대인의 소외는 두 가지로 나뉜다. 하나는 과거를 회상하면서 현재와 과거를 비교하는 것이요, 또 하나는 현실에서의 돌파구를 아예 서구적인 시선으로 돌려 버리는 것이다. 그러나 이들 소외의 모습은 현실에서의 후퇴나 절망도 보이지만, 대부분이 오히려 현실에서 우리가 버린 것, 즉 서구문화의 우위 속에서 서구 문명의 소화와 답습 · 모방의 결과 우리 문화가 버린 소중한 문화적 재산에 대한 자각이나, 우리 문화가 잘못 가고 있는데 대한 '하나의 외침'으로 나타나고 있는 한편으로, 서구의 과학 문명의 결과 현재의 서구 중심의 세계가 되었다고 보고 서구적 실체에 대한 시각이 추가되어 대상 하나 하나에 대한 집중적인 표현을 한 경우이다.

전자는 충절忠節을 상징하는 대나무를 그리면서 대나무조차 상징 의미가 소멸되고 있음에 대한, 더 나아가 그것이 중요했다는 것조차 망각한 현대인에 대한 아쉬움을 화폭 그대로가 아니라 화면에 수많

그림 3 강수미, 〈이것은 잎이 아니다〉, 136.5×76㎝, 혼합재료, 2006

은 스크래치로 표현하고, 그 잔재를 아크릴 표구에 남김으로써 전통의 바탕이 혼탁해졌고, 그
것이 이미 먼지 등의 잔재로 변했음을 말하고 있다. 수묵 만의 대다무墨竹 그림에 수많은 매체
를 혼합함으로써 현대인의 잘못됨·혼탁됨을, 그 길이 보이지 않음을 말하고 있는 강수미의
〈이것은 잎이 아니다〉(그림 3)고 말하는 역설逆說과 현대인의 모습을 우리의 소중한 문화인 전
통적인 병풍문화의 화폭의 나눔, 붙임을 통해 현대인의 자기인식과 다층적인 현대 인간을 풍
자한 유희승의 〈피에로 – 시선의 멈춤〉(그림 2), 『장자莊子』「소요유逍遙遊」에서 보이는 거대하
고 막막한 대해大海에서의 유遊를 생각하게 하면서도 여유 없는 현대인에 대한 조용한 외침으
로 보이는 신학의 〈사유四遊〉, 과거에 한국이 과연 동방예의지국으로 인간의 내적, 외적 조화
를 추구하는 예악禮樂의 나라였는가? 하는 자문이 일 정도로 무례해진 우리의 역사와 문화에
대한 자성自省으로 고급문화, 즉 '황실문화의 품위' 시리즈를 그리면서도 현재의 어쩔 수 없음
을 표현한 서수영의 〈황실의 품위 Ⅲ-2〉, 꿈을 잊고 사는 현대인에게 꿈과 환상의 소중함을 일
깨워주는 듯한 이주선의 〈꿈꾸는 시간〉이요, 후자는 세계를 떠나 실체 속으로 무한 진입한 듯
한 박수경의 〈공空 – 중中〉, 폭력적이고 다변하는 비인간적인 사회에서의 무의식적인 움직임
을 그린 홍진희의 〈허공돌기〉, 한창 발랄한 젊은 여성으로서의 자극적인 교태를 '눈먼'이라고
제목을 붙인 신승화의 〈눈먼 자의 교태〉의 아이러니가 그것이다. 이상의 작품은 우리의 일상
의 현재의 모습에 대해 자성自省의 계기를 주었다는 점에서 의미가 있다.

2. 대상의 확대

동양화에서는 남제南齊 사혁謝赫의 화육법畫六法 중 '응물상형應物象形'과 '수류부채隨類賦彩'라
는 전통에 의해 대상의 형形과 색色이 대상의 본질인 이치[理]의 파악, 즉 명리明理에 중요한 역

할을 하므로, 서양식 추상은 없었다. 그런데 대상의 크기는, 북송北宋의 곽희郭熙가 『임천고치林泉高致』에서 말하는, 산수화의 삼대三大의 전통, 즉 산·나무·사람에서 보듯이, 대상 자체가 갖는 크기에 기준을 두었다. 동양화가 '멀리에서'와 '가까이에서' 볼 것이 정해져 있는 이유는 '작가가 대상의 무엇을 그리려 하는가'에 달려 있다. 예를 들어, 산수화의 경우는, 산수가 큰大 존재이기에 남조시대부터 산수화의 목적이 '자연自然의 세勢'의 파악과 표현이었으므로, 전도全圖 형식이 먼저 발달하고 인간은 왜소해져 점경인물點景人物이 되었다. '세勢'는 가까이에서 파악이 어렵기 때문에 원근법이 – 즉 육조시대 남조南朝 송宋의 종병宗炳부터 투시법透視法이 – 발달했지만, 화조화의 경우는 멀리서 조그맣게 보이는 꽃이나 새鳥를 크게 확대해서 놓치기 쉬운 화조의 아름다움을 확인하면서 주목하게 함으로써 극채색으로 우리의 주위를 장식해 우리의 마음을 따뜻하게 하였다.

1980년대, 화단에서는 '큰 것은 작게, 작은 것은 크게' 확대하여, 대상이 갖고 있는 크기 자체에 대한 의미가 재고再考되었다. 이제 도시화·산업화의 결과 기존 가치가 재편성됨에 따라 거시시각巨視視覺이 사라지고 미시시각微視視覺이 확대된 결과, 물리적인 대소大小가 아니라 사회에 대한, 또는 작가 자신의 대상에 대한 가치에 따른 대상의 확대와 축소로 기존 가치가 재평가되는 시대가 되었고, 그러한 그림들이 등장하게 되었다. 나노와 같은 초미세의 것도 볼 수 있는 과학적인 기계의 발달은 우리의 삶을 바꾸었다. 그러한 기계의 운영에 의한 의학의 발달은 인간에게 건강을 가져다 주었고, 인간의 수명을 늘여, 옛날의 '인생칠십고래희人生七十古來稀'인 70세라는 나이는 평균 수명이 이미 70을 넘었으니 누구나가 가능하게 되어, 그림에도 다양한 소재와 도구가 개발되었고, 화가의 공부 연한도, 연구 연한도 늘어나게 해, 우리의 의식상 일대 전환이 일어나게 되었다. 이 결과, 18세기에 이미 서양 미술의 공통점이 된 드로잉drawing이나 디자인design의 영향이 동양화에서도 강하게 나타나고 있다. 백승은의 담묵淡墨 선선線에 의한 〈율律〉, 어머니의 사랑을 꽃잎 한 장으로 확대해서 표현한 고은주의 〈영원한 어머니의 표상〉(그림 1), 그간 대자연의 색인 녹색과 황토색 점으로 산수를 인체의 부분으로 표현했던 안종임이 무수한 손의 주름을 통해 나를, 나의 인생을 들여다 본 〈나에 대한 탐구〉(그림 4), 이한나의 〈배꼽장이〉 등은 작가의 주관에 의해 대상을 확대한 예이다. 이 경우, 가장 중요한 것은 작가 자신이 중요하다고 본 대상의 관찰〔體察〕 내용을 과연 작가가 어떻게 색과 형으로 표현하는가이다. 고은주의 〈영원한 어머니의 표상〉은 그것이 더욱 확대되어 종병宗炳에

그림 4 안종임, 〈나에 대한 탐구〉, 260×162㎝, 순지에 채색, 2006

서 시작된 동양의 투시화법에 대한 현대적 도전이라고도 보이는, 100호 크기로 확대한 꽃잎 한 장이 나타났다. 서양 미학에서는 이미 그리스 시대부터 꽃의 아름다움은 적당한 크기와 아름다운 색, 구형球形인데, 이제 '크기'라는 대상의 조건은 사라졌다. 현대인이 무심코 지나가는 꽃, 꽃잎 하나가 가까이에서 보면 얼마나 생명력있고 감각적으로 아름다운가? 하는 아름다움의 의미를 다시 생각해 보게 한다는 의미를 갖고 있다. 이는 마치 『닥터 지바고』에서 지바고가 현미경 속을 들여다 보며 경탄하는 것과 같다. 시각의 다변화로, 즉 정상적인, 일반적인 시각이 아니라 미시시각微視視覺에 의해 대상이 확대됨으로써 기존에는 주목받지 못한 그 대상의 아름다움이 우리에게 다가와 '어머니의 젊었을 적'을 회고한다. 그러나 안종임의 그림에서는 우리의 손을 미세시각으로 크게 확대하여 일상에서는 간과되는 손의 조그마한 주름까지 리얼하게 보여줌으로써 우리의 손을 통해 우리를, 우리의 고통스런 노동을 통한 현재의 나를, 삶의 족적足跡을 다시 생각하게 한다.

이들 두 작가의 섬세한 노력을 생각한다면, 그것은 더 커져서 필자로 하여금 과연 현대의 기준은 무엇인가를 생각하게 한다. 동양화의 품평기준 중 제일第一인 기운생동氣韻生動은 골법骨法, 즉 선으로 이루어진다. 그러나 고은주의 작품에서는 형사形似에 의한 감성적인 색선色線이어서 색이 선에 우선해 감성적인 꽃잎의 아름다움이 우선이고 정통인 골법선骨法線이 두드러지지 않고, 안종임의 경우에는 선의 강화로 손의 주인공의 삶의 족적은 더 강화되고 있다.

20세기 후반 한국 화단에서의 추상의 보편화는 대상에서의 선線에 의한 이치[理]의 파악을 떠난지 오래됐고, 따라서 우리의 미술 교육에서 선線 교육은 체계화되지 못했다. 따라서 품평 기준이 바뀌고 있다고 보아야 할까? 그러나 다른 한편으로 보면, 고은주의 〈영원한 어머니의 표상〉은 크고 웅장한 남성적 소재보다 작고 섬세한, 곱고 아름다운 꽃을 꽃잎 한 장을 크게 확대하여 그 미세한 부분 하나 하나까지 곱고 아름답다고 봄으로써 어머니의 젊었을 적의 아름다움과 어머니의 아름다운 희생을 생각하게 하고, 〈나에 대한 탐구〉는 무심코 보는 손의 확대를 통해 자신의 삶이나 사람의 삶을 재추적함으로써 자신의 과거와 미래를 다시 생각해보게 하는 보는 이 시대에 흔하지 않은 젊은 여성의 섬세한, 감각적 표현으로 보여진다. 성性에 따라 시각의 차원이 달라졌다고 생각된다.

3. 전통 주제에 대한 시각의 변이

동양화의 주제는 크게 산수 · 인물 · 화조花鳥로 삼대별三大別되고, 이 산수화 · 인물화 · 화조화는 아직도 중국 북경의 중앙미술학원의 중요 커리큘럼이기도 하다. 그러나 한국에서는, 그들 세 화과畫科의 구분이 그리 중요하지 않고, 세 화과로 나누어 교육하고 있지도 않으며, 커리큘럼은 갈수록 서구화되고 있다. 그러나 서양미술에는 동양화에서의 화조화는 없다. 그것은 정물화로 존재하고, 동양 채색 화조화의 그 정세함이나 아름다움, 극히 화려함은 존재하지 않고, 그 자체로 또는 알레고리로 존재할 뿐이다. 그러나 이 세 화과畫科는 사실상 인간보다 훨씬 큰 것(즉, 산수화)과 미세한 세계(즉, 화조화), 즉 자연에서의 대소大小를 미적가치로 보지 않고 큰 것은 큰대로 작은 것은 작은대로, 특히 후자의 경우, 다른 것을 무화無化하고 화조만을 미세시각으로 보고 미적 가치를 발굴함으로써

그림 5 구모경, 〈山水-Shopping〉, 장지에 채색, 162.2×130cm, 2006

인간의 표현 능력과 심미능력을 키워줄 것
이기에 우리 미술 교육이 다시 생각해 보아
야 만 할 점이다. 인간사회에서 중요하기에,
중국인이 자연을 그렇게 나누어 분류했던
그 중요성이 한국인에게는 인식상 달랐던
것으로 느껴진다. 고구려벽화, 고려불화 및
17~18세기 화조화를 통해 우리의 화조화에
대한 심미의식을, 그 정체성을 되돌아보아
야 할 것이다. 그렇다면 한국의 미술대학과
화단에서의 그것의 대안은 무엇일까?

'크기가 너무 커서大' 인간의 힘으로 파악
이 어려워, 우리의 선조들은 겸재도, 단원도
금강산에서 오랜 기간동안 체재한 결과 〈금
강산도〉를 그려냈다. 그러나 현대에는 그러

그림 6 한정은, 〈푸른 초상〉, 한지에 수묵 담채,
130×160cm, 2006

한 것이 수많은 사람들의 합동연구로, 또는 현대과학과 인공위성으로 그것이 쉽게 이루어지
고 있다. 비행기로 산수 전체를 부감할 수 있고, 인공위성으로 찍은 사진을 접할 수 있는 과학
이 발달된 덕택일까? 그러한 산수화조차 구모경에게서는 〈산수 - Shopping〉(그림 5)으로, 산
수가 쇼핑의 대상이 될 정도가 되었다. 그러한 시각은 한정은의 〈푸른 초상〉(그림 6)에서는,
서양화에서는 흔히 그려졌지만, 전통 회화에서는 이제까지 쳐다보지 않던, 문인화나 단원의
그림에서밖에 보이지 않던, 작가의 그림 그리는 일상의 주변을, 마치 1950년대의 한국 화단에
서 한국 전쟁에 폐허가 된 우리의 가난한 삶이나 1980년대의 민중예술에서의 민중의 삶처럼,
담담하게 그려지고 있다.

II. 동양화의 표현방법의 변화

1. 선염渲染

동양화는 수묵으로 그리느냐 채색으로 그리느냐에 따라 수묵화와 채색화로 나뉘고, 대상

을 선으로 그리거나 수묵이나 색을 중첩해서 표현하던가, 선염으로 대상의 입체성이나 사유思惟의 깊이를 표현했다. 동양화에서는 제작이념인 화의畫意가 중요했기에 떠오른 영감을 순간적으로 표현할 수 있는 종이나 비단, 문방사우의 발명은, 특히, 수묵과 한지와의 만남은 그 화의를 고도화하는데 성공했다. 중국에서는 이들에 대한 기반이 당唐의 왕유王維에 의해 지금의 기반이 다져졌다. 당唐의 왕유는 시인이요, 화가요, 음악가이며, 당시 문학의 모든 장르를 다 할 수 있었던 그 시대에도 유례없는 천재였다. 그는 오도자의 수묵과 이사훈의 채색선염을 수묵 선염으로 종합했고, 먹의 용법도 파묵破墨과 발묵潑墨, 두 종류 외에 또 하나의 역설적인, 예를 들어, 눈雪의 경우, 눈을 그리지 않고 그대로 여백으로 두는 파묵을 개발해, 그 단순한 용법으로 인해 그 후 지속적으로 문인들이 중국 회화에 참여해 회화를 발달하게 한 계기를 만들었다. 소동파가 "왕유王維와 자신간에는 간극이 없다"고 왕유를 추숭한 것도, 동기창이 왕유의 '문인'임에 주목하고 남종화의 종주宗主로 추숭한 것도, 그 저변에는 북중국을 편력하였고, '안록산의 난(755)' 이후 세속의 급변急變에 만년에 망천장輞川莊을 매입하여 배적裵迪과 함께 고요히 은거하면서 소수의 선종禪宗 스님들만 만났을 뿐 평생 호학好學하면서, 〈망천도輞川圖〉와 〈망천집輞川集〉등 주옥과 같은 시詩·화畫작품을 낳았던 왕유에 대한 찬탄이 있었을 것이라는 생각이 드는 동시에 그의 오랜 귀양살이를 통한 작품의 제작과 왕유의 편력을 비교한 데에서 연유했으리라는 생각이 든다. 왕유와 소동파가 있었기에 시·서·화에 근거한 문인화가 중국회화의 중심에 있게 되었고, 중국회화는 그후에도 문인화가들에 의해 정신적으로 더 높이 고양될 수 있었다. 형호荊浩가 『필법기筆法記』에서 자신의 육요六要에 근거해 왕유를 "필筆과 묵墨이 완려宛麗하고 기氣와 운韻이 높고 맑으며〔氣韻高淸〕, 교묘하게 형상을 그려내면서도 천진난만한 심사를 움직이게 한다〔動眞思〕"[4]고 육요六要 중 오요五要를 구비했다고 극찬한, 그 '기운고청氣韻高淸'이나 '동진사動眞思'도 그가 오랫동안 세속과 절연하고 은거하면서 북종선北宗禪의 열심한 신자로 자연과 종교와 예술에 침잠함으로써 평상심平常心이 높아졌으면서도 맑아지고〔高淸〕 생각이 참다워진〔眞思〕 결과를 맑은 파묵 선염으로 표현했기 때문이 아니었을까? 생각되고, 미불米芾이 "동원董源은 대단히 평담천진平淡天眞하다. 당唐 시대에는 이와 같은 품품은 전혀

4) 荊浩, 『筆法記』: "筆墨宛麗, 氣韻高淸, 巧寫象成 亦動眞思.."

없었다"[5]고 극찬한 '평담천진平淡天眞' 역시 아직도 동양화에서 그 후 명·청까지 이상理想이 되고 있었다는 생각이 든다. 현대사회의 복잡함과 대중화는 이제 이러한 것을 이상으로 만 남게 했다. 그러나 이번 전시회에서도 한국인의 남종화에 대한 의식적이면서도 지속적인 선호選好의 영향인 듯, 수묵 선염, 수묵 담채는 여전히 강세이다.

허버트 리드[6]가 말했듯이, 먹의 발명은 세계미술사상 인류 최대의 발명이다. 이번 전시를 보면서, 먹의 다양한 기법과 용도 또한 서양의 어떤 매체가 그것을 뛰어 넘을 수 있을까? 하는 생각이 든다. 동양화는 현대 한국 동양화 화단이 보여주듯이, 대학원생들의 작품에서도 근원에서 멀어지기는 했지만, 여전히 지紙·필筆·묵墨의 특성을 최대한 이용하면서도, 이에 대한 실험이 계속되고 있음을 보여준다.

2. 한지韓紙

이번 전시회는 마치 한국 화단의 축소판을 보여주는 듯하다. 동덕여대 회화과의 커리큘럼에 한지를 만드는 과목과 벽화를 제작하는 과목이 있고, 그 전공 교수가 있어서, 종이라는 매체의 제작과 사용, 벽화를 만들어가는 과정의 습득은 대학원생들의 화폭 바탕에 대한 인식과 그 채색에 대한 생각 면에서 중앙대 및 타 대학과 차별화되면서 다양하게 나타나고 있다. 동덕여대 대학원생들은 한국화 내지 동양화는 더 이상 만들어진 한지 위에 그리는 그림이 아니라는 생각 하에, 한지라는 화폭 자체를 만드는가 하면, 한지에 닥종이나 다른 것을 추가하기도 하고 뜯어내기도 하며, 앞의 화면뿐만 아니라 그 배면背面까지 표현을 확대한 그림도 나타났다. 예를 들어, 이수경의 〈Leap〉는 이제까지 한지 제작 자체가 남성 위주로 제작하는 어려

5) 米芾, 『畵史』: "董源平淡天眞多, 唐無此品…."

6) 허버트 리드(Herbert Read, 1893~1968) : 영국의 시인이요, 예술비평가로 케임브리지, 에딘버러, 리버풀 대학교에서 미술사 교수로 예술론을 강의했고, 하버드 대학교 교수를 지냈다. 예술과 문학에 대한 광범위한 저술 활동을 했고, 특히 영국 빅토리아 앨버트 박물관(Victoria and Albert Museum)에 근무하면서, 도기(陶器)·스테인드 그라스를 접하고 영국의 공예미술에 대한 관심이 촉발되어, 순수예술에 비해 홀대(忽待)당했던 조형 미술 전반에 걸쳐 뛰어난 연구실적을 남겼다. 그의 저서 "Meaning of Art"(1931), "Icon and Idea"(1955), "The Grass Roots of Art"(1946, 1961), "Education through Art", "Art and Society(1937)" 등이 『예술의 의미』(박용숙 역, 1985, 문예출판사), 『도상과 사상』(김병익 역, 1982, 열화당), 『예술의 뿌리』(김기주 역, 1998, 현대 미학사), 『예술을 통한 교육』(황향숙·김성숙·김지균 역, 학지사, 2007), 『예술과 사회』로 한국어로 번역되어 그의 예술론이나 예술 사상은 한국 독자에게도 친숙하다.

운 과정이었음에도 불구하고 닥을 붙여서 6자의 한지를 만드는 화면 제작 과정과 그 우툴두 툴한 화면에 저돌적이고 거의 폭력적이라고 할 만큼 힘이 드는 드로잉 먹선으로 그림을 그렸고, 홍진희의 〈허공돌기〉는 종이가 여러 겹으로 이루어진다는 한지의 속성을 이용한 것이며, 이한나의 〈배꼽장이〉는 화면 바탕을 뜯어냄으로 우툴투툴한 화면을 만들어, 곱고 예쁜 과일과 화면을 대비시킴으로써 과일을 만들어내기 위한 과일의 노고勞苦를 표현하였다. 이러한 한지작업의 결과 동덕여대 대학원생 그림들에서는 동양산수화의 '이동하는 시점'처럼 제작과정에서 이미 시간성을 공유한 또 하나의 다른 표현의 동양화가 나타났고, 그 외에 이주선의 〈꿈꾸는 시간〉은 먹이 종이의 배면背面까지 번짐을 이용한 한지에서의 먹과 색에 대한 다양한 실험의 결과였다.

2) ① 제2회 '한국화교류전'을 개최하며

제2회 동덕여자대학교 · 중앙대학교 《한국화교류전》 · 2007. 06. 27 ~ 07. 02

• 동덕아트갤러리

2006년 9월 11일 중앙대 - 동덕여대 대학원에서 한국화를 전공하는 대학원생들의 교류전을 연지 벌써 일 년이 지났습니다. 대학원 간 교류전은 아마도 국내 최초일 것으로 생각됩니다.

이 교류전은 두 대학교가 힘을 모아 화단에 인재를 키워내려는 양교 교수님들의 의지에서 출발하였습니다. 처음에는 한국화, 한국, 서울이라는 공통점 외에 대학교 캠퍼스도, 교수님들도, 학풍도 낯설기만 했던 두 대학교가 이제는 상호 이해와 배움, 배려의 길에 들어선 것 같습니다. 사람도, 작품도 만나면 반가워졌고, 그간의 추이 과정을 보면서 두 대학교는 실제와 심정心情면에서 훨씬 가까워졌다고 생각합니다. 양교 대학원생들이 앞으로 또 하나의 회화 그룹으로 성장하기를 기대해 봅니다.

이번 교류전[1]은 지난 번 교류전을 이으면서 몇 가지 점에서 진일보하였다고 생각합니다.

첫째는 지난 전시회가 중앙대학교 내 전시실에서 모든 대학원생의 작품을 걸고 서로 작품으로 수인사를 한 것이라면, 이번에는 학교 구내가 아니라 인사동 동덕아트갤러리라는 인사동 공간에서 일반인들에게 작품을 공개하게 되었다는 점이고,

두 번째는 이번 전시회는 대학원생 모두가 참여하는 전시가 아니라 양교의 교수님들의 심사과정을 거쳐 선택된 각 대학교 대학원생들 8명에게 조금 더 큰 공간을 주어 자신의 그림들

1) 두 대학교의 참여 대학원생은 다음과 같다.
 동덕여대 : 박사과정 - 서수영, 석사과정 - 고은주, 이한나, 문혜경, 홍진희, 안종임, 이수경, 신승화(8명).
 중앙대 : 김성호, 최경순, 이상미, 김지나, 현민우, 이영실, 여주경, 김지현(8명).

을 걸게 함으로써, 작가의 숫자는 지난 번보다 적어졌으나, 참여 대학원생들의 다양한 작품을 보게 하면서, 두 대학의 대학원생들의 작품의 평과 설명을 각각의 대학의 이론 교수가 맡았다는 점이며,

세 번째는, 한국에서, 보통 일주일이라는 짧은 기간에 작품을 전시하던 틀에서 벗어나 작가와 감상자, 또는 작가와 작가가 만나 자기 작품을 설명하는 발표 기회를 마련함으로써, 대학원생들 자신이 대학원 재학 중에 자기를 다시 한 번 돌아보게 하는 동시에 감상자들로 하여금 작가와 작품에 다가가면서 생각할 수 있는 기회를 마련했다는 점입니다.

20세기는, 국내적으로는 일제日帝 강점과 해방, 한국전쟁, 서양 문화의 대량 유입이 있었던 세기였습니다. 해방 후 반세기가 지나면서, 한국의 경제적 약진과 우리 문화의 사회화·국제화 현상이 진행되면서, 드라마·음악·영화에서 한류韓流가 생기고 있으니, 우리 그림도 이제 우리의 미학에 기반을 두고 세계 예술로 도약할 때가 되었습니다. 다른 면에서 보면, 우리 미술작품에서 우리 미학을 찾을 때가 되었습니다. 양교의 교류는 이러한 문턱에서의 시도라는 점에서 중대한 의의를 찾을 수 있겠습니다.

이번 전시회를 지원해 주신 동덕여대 대학원, 중앙대 대학원과 이번 전시회를 위해 전시공간을 마련해주신 동덕여대 관계자 및 전시를 위해 대학원생들을 지도해주시고, 전시 운영을 위해 힘써 주신 동덕여대, 중앙대 교수님들의 노고에 감사의 말씀을 드리고, 이번 전시회에 출품한 원생들의 그간의 노고勞苦에 축하와 격려의 말씀을 전합니다. 앞으로도 끊임없는 노력으로 부단한 성장이 있기를 기원드리고, 당부드립니다.

② 회화, 정신과 언어·기법의 조화

제2회 동덕여자대학교·중앙대학교《한국화교류전》 • 2007. 06. 27 ~ 07. 02

• 동덕아트갤러리

현대를 시작하면서 인간의 눈은 '새로움novelty'을 찾아 헤맸다. 20세기의 불안은 세계에 대한 인간과 그들의 전통적인 인식을 불신하게 했고, 그러한 세계관은 추상을 낳았다. K. 해리스가 말하듯이, 인간이 인간을 신뢰하지도, 존경하지도 않게 된 결과, 서구미술사에서 꾸준히 이어져 오던 초상화나 인물화가 사라지고, 인간의 형태는 해체되고 일그러지게 되었다.

원래 동양화에는 추상이 없다. 그러나 지금, 한국은 서양화와 한국화 화단 모두 추상이 대세이다. 인간의 존엄성이 유지되던 동양, 그나마 사회주의 체재 하에서 중국은 구상이 유지되고 있으므로 제외한다고 해도, 특히 한국에서는 추상이 지속되고 있는 느낌이 깊다. 왜일까? 이것은 필자에게 계속 의문이었다. 그것은 아마도 해방, 남북분단, 한국전쟁, 4.19, 5.16, 군사독재, 민주화 운동으로 이어진 인간의 불안의 표출은 아닐까? 생각된다. 그러나 전통 한국화 쪽에서는 한편으로 구상도 꾸준히 계속되고 있지만, 현대의 불안한 상황이, 또는 서구화가 사람을 바꾸어 버렸다. 구상의 경우, 아직도 남제南齊 사혁謝赫의 응물상형應物象形이나 수류부채隨類賦彩, 즉 자연의 형과 색은 계속되고 있고, 중국회화에서의 목표인 기운생동氣韻生動 역시 지속되고 있다. 서양에서 말하듯이, 형식이 달라져 내용이 변한 것이 아니라 인간의 의식이라는 내용이 그 형식을 바꾸어 버린 것이다.

19세기까지 지구는 지구인에게 넓었다. 그러나 20세기의 인구의 폭발적인 증가와 20세기에서 21세기로 이어진 운송수단과 과학, 정보산업의 발달로 지구의 어느 곳도 새로운 곳이 없게 된 듯하고, 어디의 예술도 낯설지 않게 되었다. 신비가 없어진 셈이다. 더구나 중국이 문호

를 개방하면서 가까워졌고, 일본은 그 벽을 허물고 이웃이 되었다.

　이러한 변화된 상황 하에서 현재 한국인의 관심은 어디에 있는가? 하고 자문해 본다. 현대 사회는 다층적多層的이고 복잡하다. 그러한 복잡함은 화가들의 가슴 속도 복잡하게 만들어, 그 복잡함을 어떻게 푸는가는 화가의 정신상의 문제이기도 하지만, 예술에서는 역시 형식이 문제이다. 동양화·한국화가 그 돌파구를 찾지 못하고, 자기 땅에서 여전히 서양화 우세를 보이는 경향은 비록 사유思惟가 같다고 해도, 우리가 형식 찾기와 전달하기에 실패한 것이 아닐까 생각한다. 이 점에서 북송北宋의 소식蘇軾(호號는 동파東坡)과 남송의 조희곡趙希鵠[2]은 우리에게 시사하는 바가 크리라고 생각한다. 소동파(1037~1101)는 "붓의 필적은 간단하나 뜻은 충족하다〔筆簡而意足〕"는, 형사形似를 경시한 구양수歐陽脩(1007~1072)를 이어 북송 문화계를 주도한, 존경받는 정치가요 시인이며, 서가書家요, 화가였다. 당시唐詩가 서정적이라면, 송대의 그의 시는 철학적 요소가 짙어 새로운 시경詩境을 개척하여 중국의 시詩를 한 단계 더 심화시켰고 '시화일률詩畵一律' '시정화의詩情畵意'로 그림에도 크게 영향을 미쳤다. 동파가 "시 속에 그림이 있고, 그림 속에 시가 있다〔詩中有畵, 畵中有詩〕"라고 왕유의 시·화의 예술적 경지를 압축적으로 평가한 것도 그의 이러한 예술관을 표현한 것으로 이해된다. 그러나 기법이, 언어가 중요한 회화에서 오히려 도연명의 '졸拙'을 도입하여 문인화를 차별화시키고, 더 나아가서는 중국 회화의 층層을 심화시켰으며, 왕유를 '자기와 간극이 없는 사람'으로 이해하면서, 그가 예술에 요구한 것은 '청신淸新[3]'이었다. '청신', 즉 '맑고 새로움'이 항상 있다는 것은, 형호의 왕유에 대한 평가가 '기운이 맑고 높았다〔氣韻淸高〕'라는 사실, 그가 당시 일반 대중의 상형常形과 세속적 영리營利보다 그림 그리는 관념〔意〕과 대상의 이치〔理〕 파악을 중시해 상리常理를 요구한 것이나, 그 당시 문화계가 시정화의詩情畵意를 중시한 것과 맥을 같이 한다고 생각된다. 남송 대의 조희곡은『동천창록집洞天淸祿集』에서,

2)　이종(理宗, 1224~64) 때 사람으로 종실(宗室) 출신 문인. 옛 거문고〔古琴〕, 옛 벼루〔古硯〕, 옛날 청동기〔古鐘鼎彝器〕, 괴석(怪石), 연병(硯屛), 붓꽂이〔筆格 즉 筆架〕, 연적(水滴), 옛 한묵진적〔古翰墨眞迹〕, 고금의 석각〔古今石刻〕, 옛 그림〔古畵〕등 문인의 서재〔文房〕와 제시설〔淸供〕의 취미를 체계화한 그의 저서『동천청록집(洞天淸祿集)』(1242년 이후 저술)은 서화의 재료와 감식면에서 중국화론 상 중요한 자료이다.

3)　수잔 부시는『중국의 문인화』(김기주 譯, 학연문화사, 2008, p.53)에서 'originality'로 번역한 바 있으나, 사실은 '청탁(淸濁)' '고신(古新)' 중 그림의 실제상, 정신상의 혼탁함〔濁〕과 '옛 것〔古〕의 고수'를 버리고 나머지 '淸'과 '新'의 합성어로 생각된다.

"사실은 가슴 속에 만 권의 서책書冊이 있은 연후에야 이전 시대의 명작을 자기 것으로 받아

들이고, 또 천하의 반을 여행한 후에야 바야흐로 그림을 그리기 시작할 수 있다"

고 하면서, 그림을 그리려면, 공부와 임모臨摹로 옛것에 대한 해석과 기법을 가슴에 새기고 여
행으로 새로운 안목이 생겨야 함을 역설한다. 그는 남송시대의 화가들이 형상만 그리고 정신
이 부족하므로 사대부가 화가를 천한 자의 직업이라고 생각한다고 말하고, 화조화가花鳥畫家,
황전黃筌의 '부귀富貴'와 서희徐熙의 '야일野逸' 중 서희의 '야일'의 우수성이 '독서讀書와 여행에 있
다'고 인정한 최초의 사람이 되었다. 이것은 그대로 명대의 동기창에게 전승되었다. 그러나 동
기창은 '기운氣韻은 태어나면서부터 아는 것〔生知〕이나 배워서 알 수 있는 방법이 있는데, 그것
은 바로 "만권의 책을 읽고 만리의 길을 가면, 가슴 속에서 세속의 혼탁한 먼지가 털려 나가,
자연히 언덕과 골짜기(즉 산수)가 가슴 안에서 경영되며 성곽이 성립될 것이니, (그것을 뒤쫓
아) 손가는대로 그려내면 모든 것이 산수전신山水傳神이 될 것이다."[4]고 보았다. 즉 '만권의 책
을 읽고 만리의 길을 가는 것'은 화원 화가들이 사대부 화가들보다 못한 이유인 '기운생지'를
극복하는 단초가 되었지만, 현실적으로 그들에게 독서와 여행은 힘든 일이었다. 회화사에서,
형사形似와 더불어 주제의 해석이, 즉 세상을 보는 눈이 그림을 좌우했던 것을 보면, 그림에
서 독서와 여행의 중요성을 알 수 있다. 그러나 이러한 문인 회화관의 우세는 회화에서 기교
의 폄하를 불러와 오늘날의 동양화의 쇠퇴의 원인 중 하나가 된 것은 아닐까? 생각되기도 한
다. 회화의 기법은 회화의 언어이다. 북송 말에 구양수가 표현 기술상의 교巧가 필수인 회화에
서 교巧를 버리고 졸拙을 받아들인 이유는 예술가에게 생략하는 능력과 솔직함인 '간솔簡率'이
란 방법이 오히려 기교보다 중요함을 말한 것일 것이다. 고도로 정신을 집중한 결과 순간적으
로 파악된 정신적인 이념을 그 집중된 순간에 지紙 · 필筆 · 묵墨으로 순간적으로 표현하기 위해
서는 오히려 회화 언어의 숙지가 화가로 하여금 회화에서 감정과 생각의 표현을 자유롭게 한
다. 화가들이 자신의 화법畫法을 개발하는 이유이다. 그런데 오늘날의 동양화 쇠퇴가 생각, 주
제만 강조하다 보니, 생각의 다양화 · 심화로 시대에 따른 주제의 확대와 번안 · 다양한 시각의

4) 董其昌, 『畫旨』卷上 : "畫家六法. 一曰氣韻生動. 氣韻不可學. 此生而知之. 自然天授. 然亦有學得處. 讀萬卷書
行萬里路. 胸中脫去塵濁. 自然丘壑內營. 成立郛郭. 隨手寫出. 皆爲山水傳神."

개발이 이루어지지 못한 것이 원인 중 하나가 아닐까 하고 추측되기도 한다. 그러므로 동파의 '청신淸新'도 대상을 보는 시각과 아울러 작가의 마음자리가 높고 우아하고 맑은〔高 · 雅 · 淸〕상태에서 제작 이념인 화의畵意의 다양화 · 다각화로도 이해된다.

지구 상 수많은 사람들이 역사상 각각의 시대와 사회적, 개인적 상황마다 수많은 생각과 감정을 갖고 있었고, 그것의 표현에 인간이 공감하면서 예술은 인간의 삶을 풍요롭게 해 왔다. 명明의 동기창董其昌이 화가의 장수長壽를 강조한 것은 화가가 세상의 기복起伏에 별로 영향을 받지 않음을, 즉 세상에 부림을 당하지 않고 자신의 평상심이 유지됨을 말하는 것일 것이요, 회화에서 주제의 심화와 그 이치의 파악 및 표현이 얼마나 어렵기에 그렇게 지속적이고도 집중적인 세월이 필요하며, 그들이 시대 · 예술가에 따라 얼마나 표현기법을 달리하여 감상자 · 수장가와 소통하려 하고 있는가를 말해준다고 생각한다.

동양화의 주제는 역사상 인물 · 산수山水 · 화조花鳥였는데, 이번 전시회의 동덕여대 대학원생들의 주제는 인물화로 집약되고 있다. 표현상으로는 크게 꽃 · 과일〔蔬果〕 · 인물로 나뉘지만, 그러나 함의含意는 인간이라는 공통점을 갖고 있다. 이들은 젊다. 젊은 여성의 인간관이 그림 속에서 보인다. 그러나 이들 그림들의 표현방법은 동북아시아에 일찍이 함의含意 · 상징으로 사군자四君子가 있었듯이, 우리에게 익숙한 함의含意를 다양하게 구사하고 있다. 그 함의는 '인간의 품위'(서수영), '헌신'(고은주), '찬란한 젊음과 그것을 위한 아픈, 고통스러운 노력'(김한라) '남성사회의 폭력과 질주'(이수경), 그로 인해 소외된 인간의 몸부림(홍진희), 또는 소외되어 독자적인 자기를 쌓아가는 여성, 벗어 놓은 여성의 옷을 통해 그 여성을, 자신을 느끼는 것(문혜경) 등 인간을 보는 눈이 다양하고, 그것이 내적 · 외적으로 열려 있든, 또는 역사적으로 열려 있든지 간에 인간을 보고 있다. 표현된 형체는 꽃이나 과일, 인간으로 달라도 주제는 인간으로 열려 있다. 그러면 그들 작품 각각의 주제의 표현형식은 어떠한지를 들여다 보기로 한다.

서수영의 〈황실의 품위〉(그림 1)는 그녀가 최근 집중하고 있는 〈황실의 품위〉 연작連作중 하나이다. 채색화와 수묵 담채화를 하던 그녀가 최근 수묵 담채에 금박과 금니를 도입하여 조선 왕조의 '품위'라는 주제에 주목함으로써 우리로 하여금 '품위'의 의미를 되짚어 보게 하고 있다. 그녀가 도입한 상징은 고전적이지만, 이제는 고전적 상징도, '영원의 상징'으로 도입한 금

그림 1 서수영(동덕여대), 〈황실의 품위〉, 262×163㎝, 닥종이에 석채 · 금박 · 동박 · 금니 · 수간채색 · 먹, 2007

박도, 군자君子의 상징으로 도입한 연꽃도 그녀의 손에 익은 듯하다. 이 그림의 시원始原이 된 일본 교토京都에서 보았던 〈경미인도京美人圖〉가 남녀의 모습에 집중했다면, 이번 그림은 황실의 품위를 이루는 상징 모티프의 함의含意에 주목하고 있다. '군자꽃'으로서의 연꽃, 등용문의 고사故事에서의 잉어, 고려불화에서 천락天樂을 의미하는, 천상天上에 떠다니는 악기樂器의 모습이나 거문고 등의 악기를 표현하여 우리 민족의 고래로부터의 음악관으로 생각이나 감정을 전달하고[5], 원圓을 통해 완벽한, 이상적인 왕실을 표현하고 있다. 고은주의 〈영원한 어머니의 표상〉은 꽃잎이 암술, 수술의 보호막이 되어 씨앗을 만드는 것을 어머니의 헌신, 희생에 비유한 작품이다. 우리는 곱고 예쁜 꽃잎 한 장의 확대에서 젊었을 때의 어머니의 고왔던 모습 뒤에 그간의 어머니의 숨겨진 희생의 의미를 동시에 느끼게 된다. 이한나의 〈감미로운 엉덩이〉(그림 2)의 사실적인 토마토는 과일의 부드러움, 달콤함으로 젊은 여인의 인체를 연상하여 표현한 것이었다. 우리가 과일을 살 때 싱싱함의 기준이 과육果肉의 아름다운 색과 꼭지이듯이, 그녀 그림의 사실성은 먹음직스러운 토마토의 색과 꼭지 만이다. 그러나 그녀가 과육과 꼭지를 드러내기 위해 집중한 것은 그러한 토마토를 키우는 인간의 노고勞苦를 종이를 붙였다 뗐

5) 본서, 第一部 개인전 평론, 第二章 박사청구전,「서수영 ㅣ 영광 − 그 앞과 뒤 − 그리고 역사」그림 3,「서수영 ㅣ 유한(有恨)과 영원 − 먹과 금의 상생(相生)」그림 6, 7 참조.

그림 2 이한나(동덕여대), 〈감미로운 엉덩이〉, 227×181㎝, 장지에 채색, 2007

다 하면서 쌓아서 표현한, 우툴두툴한 배경이었다. 이것은 우리의 전통 동양화가 배경인 천지天地가 크〔大〕므로 오히려 배경을 그대로 여백으로 두는 방법(고은주의 경우)과 전혀 다른 방법이다. 그러나 김한라는 토마토의 아름다운 색과 사실적으로 싱싱한 꼭지가 인간의 힘든 노고를 표현한 우툴두툴한 화면 배경과 대비됨으로써 과육이 더 맛있고 싱싱함으로, 아름다운 여인을 연상聯想하게 하였다.

동양화와 서양화의 다른 점은 시간의 표현이다. 김한라가 종이를 뗐다 붙였다 하면서 만든 우툴두툴한 화면 배경으로 시간을, 즉 키우는 동안의 노고를 표현했다면, 인간이나 옷, 구두의 경우는 아마도 주름으로 표현될 것이다(문혜경). 그러나 안종임의 〈나에 대한 탐구〉가 수많은 세월동안 손의 사용으로 인해 생긴 주름을 그녀의 생각에 따라 표면 색을 달리 해 그 노고勞苦를 표현하고 있다면, 문혜경의 〈그녀의 수요일〉은 방에 들어서면 눈에 띄는, 그녀의 벗어놓은 옷을, 걸려있는 형태나 주름을 통해 그 옷의 주인인 인간을 생각하게 하고 있다.

이상의 그림이 인간에 대해 긍정적인 시각을 갖고 있다면, 이수경의 경우는 남성 위주의 사회에서의 집단적인 폭력을 고발하고 있고(그림 3), 홍진희는 침잠해서 같이 부유하고 있다(그림 4). 양자는 적극적인 고발과 인내 또는 무관심이라는 상반된 표현을 통하여 현대, 한국 사회 현상의 아이러니를 표출하였다. 그에 비해 신승화의 〈Miss Lee〉는 꽃과 나비가 얽혀 있는

붉은 진분홍 바탕에 앉아 생각하고 있는 젊은 여인을 그림으로써 여인의 상반된 환경과 실재를 역설적으로 설명하고 있고, 푸른 바탕의 물 속으로 헤엄쳐 들어가는 듯한 인간의 수많은 팔, 다리의 움직임의 모습을 영사기를 빨리 튼 듯한 시차時差를 그대로 표현한 듯한 홍진희의 그림(그림 4)은, 사선으로, 전혀 편안한 모습이 아닌, 긴장된 인체가 뒤얽혀 움직이는 모습을 그림으로써 현대의 복잡하면서도 긴박한 인간사회를 연상하게 하면서도 청青 – 백白으로, 다시 말해서, 희망을 갖고 있는 작가의 마음을 읽을 수 있다.

이수경의 〈Leap Ⅱ〉(그림 3)는 작가가 만든 우툴두툴한 질감의 닥종이 위에 먹 드로잉으로, 아마도 앞만 보고 뛰는 현대 한국 남성들이 근육있고, 힘있는 다리와 발로 질주하고 있는 모습을 통해 사회에서의 남성의 폭력을 연상하게 하고 있다. 줄을 서고 함께 질주하는 한국인, 그 긴장됨과 폭력과 힘은 기존의 한지로는 표현이 어려우므로 그녀는 한지를 만들고, 한지를 만들 때 먹을 넣음으로써 오히려 한지에서의 먹색과 우툴두툴한 종이가 거칠고 힘든 사회에서의 인간의 우울한 뒷면을 보여주고 있다. 다양한 먹색이 우러나오는 닥종이 위에 붓과 인두로 남성의 인체를 드로잉함으로써 그 거침, 외길을 표현하고 있다. 마테리, 즉 한지 화면을 만든

그림 3 이수경(동덕여대), 〈Leap Ⅱ〉, 150×195cm, 닥종이에 먹, 2007.

그림 4 홍진희(동덕여대), 〈공중 떠 돌기〉, 130.3×162.2cm, 한지에 채색, 2006

다는 것은 동덕여대 회화과의 특화特化 중 하나이고, 이수경의 작품은 동덕여대 학부와 대학원을 거쳐 최초로 그 힘든 과정을 거쳐 닥으로 대형 종이를 만들어 활용한 예이다.

그러나 이들 그림들의 특성은 그들이 생각한 사회, 여성, 여성의 대 사회적인 태도, 또는 보여지는 여성들로 이루어졌음을 알 수 있다. 예술이란 인간의 보편적인 욕구의 표출일 때 그 의미를 더한다. 피카소의 〈게르니카〉에서 보듯이, 인간이 우선이다. 인간의 존엄성이 우선이고, 우리의 목표이다. 인간이 있고, 남녀男女 · 노소老少가 있게 마련인데, 사유思惟의 층이 너무나 젊음에 한정되고, 내부의 침잠을 보여주지 못한 면은 아쉬운 면으로 남지만, 이것은 그들의 나이로 인한 인생 경륜의 짧음 탓일 것이라서, 앞으로를 기대해 본다. 그래도 이러한 다양한 방식으로 인간을 표현하려는 노력은 아직 우리 젊은이에게 희망이 있다는 축복일 것이다. 이 작품들을 보면서 그들이 대상에 대한 다양한, 긍정적, 또는 부정적인 해석으로 앞으로 다양한 표현이 가능하리라는 희망을 본다.

3) 현대를 사는 젊은이의 초상

제4회 동덕여자대학교 · 중앙대학교 《한국화교류전》[1] · 2009. 06. 17 ～ 06. 23

• 동덕아트갤러리

우리는 고래로부터 특히, 명明, 동기창에 의해 많은 양量의 독서와 여행, 즉 만권의 책을 읽고 만리를 여행하는 '讀萬卷書 行萬里路'가 없이는 재주를 갖고 태어난 생지生知의 훌륭한 작가와 학자를 뛰어넘을 수도, 그들과 같이 되기도 어렵다고 들어왔다. 이는 예술에서 기량보다 직 · 간접적인 경험에 의한 공부와 사색이 어떤 대상이나 어떤 사안事案에 대한 다각적인 시각과 해석을 다양하게 해주는 동시에, 폭과 넓이를 가져와 작품 제작에 훨씬 중요함을 말하고 있는 것이다. 그러므로 일찍이 당唐의 장언원張彦遠은 『역대명화기歷代名畵記』를 시작하면서, 그림의 정의定義를, "그림이란 것은 ……(중국 최고의 경전인) 육경六經과 공功을 같이 한다[畵者……與六籍同功]"고 말하게 했을 것이다. 다시 말해서, 장언원은, 그림이 당唐 시대에 이미 당시 문인사대부들이 최고로 여겼던 육경六經과 그 공능功能 면에서 같은 최고의 위치라고 이해했던 것이다.

존 듀이John Dewey(1859~1952)는 '경험을 유기체와 환경간의 상호작용으로 파악'하고, 이를 '행함과 겪음doing and undergoing'이라는 측면에서 접근했다. 과연 우리는 사회를 떠나서 살수 없어, 예술도 사회에 민감할 수밖에 없으면서도 개인이나 사회의 이상理想을 향해 전진해

1) 참여 대학원생은 다음과 같다.
　동덕여대 : 박미리, 박정림, 박채희, 이선명, 이정, 전지원(6명).
　중앙대 : 김경은, 박소연, 박준호, 여주경, 오세철, 홍혜경(6명).

왔.다. 듀이는 예술은 정제되고 강화된 경험형태로 '자연의 완성적 정점頂點'이면서(『경험으로서의 예술Art as Experience』), 그 경험은 완전성 · 내적 추진력 · 연속성 · 뚜렷한 분절 · 하나의 지배적인 성질을 갖고 있다고 파악하였다.[2]

필자는 이번 전시에서 이러한 '동 · 서양의 경험'이라는 입장에서 젊은 우리 대학의 작가들이 이 시대, 사회라는 환경을 어떻게 이해하고 반응하는가? 어떻게 '겪고 있고 그것을 어떻게 행하는가'를 중심으로 그들의 그림에 나타난 작가의 시각을 알아보고, 듀이가 "재료가 다른 재료들과 함께 어떤 질서에 따라 사용되고, 그래서 하나의 포괄적인 전체의 부분이 될 때 그 재료는 매체가 된다"고 한 그 어떤 질서를 가진 재료인 매체나 그 표현방법이 과연 현대 동양화에서 젊은 작가들에게서 어떻게 수용되고 변모되고 있는가를 알아봄으로써, 젊은 작가들의 한국화에서의 인식의 현주소를 알아보기로 한다.

회화 기법

우선 이번 전시 작품을 통해 나타난 두 대학교 대학원생들의 매체의 표현기법을 살펴보자.

현재 대부분의 동양화 내지 한국화는 대개 한지 위에 그리는 그림이므로 '종이의 마술'이라고 일컬어진다. 중앙대 대학원생들이 한지 위에 그림을 그리는 것으로 작품을 완성했다면, 동덕여대 대학원생 작품에서는 화폭인 캔버스 자체에 대한 실험은 물론이요 그리는 행위에서도 다양한 실험을 통해 그들 재료 · 매체가 갖는 질서를 찾으려는 시도가 계속되고 있다.

동덕여대 대학원생들은, 박

그림 1 박정림(동덕여대), 〈090106〉, 162×130㎝, 순지에 먹, 콜라쥬, 2009

2) 먼로 C. 비어슬리, 이성훈 · 안원현 譯,『미학사』, 이론과 실천, 1987, p.397.

그림 2 박채희(동덕여대) 〈Mine〉, 260.6×162.2cm, 장지에 채색, 2009

정림의 콜라주(그림 1)라든가, 그린 후에 스팽글spangle을 붙이고(박미리), 전사轉寫 후에 그리기도 하며(이선명), 먹지를 대고 빠르게 그린 후 칠을 하는(박채희)(그림 2) 등, 그림의 의미를 다시 한 번 생각하게 할 정도로 전통적인 방법으로 한지 위에 선과 색으로 형形을 그리기보다는 화면 자체에 대한 실험은 물론이요 그리는 행위 및 재료와 매체에 대해서도 다양한 기법을 시도하면서, 다른 한편으로는, 오히려 일반 그림과 역逆으로 화의畫意에 따라 매체를 찾고 기법을 찾는 작가의 노력이 돋보인다.

소재의 운용

이번 작품들은 소재의 운용상, 전통적인 입장과 현대적인 입장에서의 의식의 확대와 전환이 특히 눈에 띈다. 동양의 산수화에서는 산수나 산은 큰大 존

그림 3 오세철(중앙대), 〈Roman Dream 13〉, 50×130cm, 장지에 채색, 2008

그림 4 이정(동덕여대), 〈참을 수 없는 존재의 가벼움〉,
132×162㎝, 장지에 채색, 2009

그림 5 여주경(중앙대), 45×38㎝, 장지에 채색, 2007

재이므로[3] 겸재謙齋 정선鄭歚의 〈금강산전도〉 같이 전체를 그리는 전도全圖양식이었고, 그 경우, 인간은 큰 산에 비해 조그마한 인간, 즉 점경인물點景人物로 표현되었다. 그 전통적인 점경인물은, 예를 들어, 오세철의 〈로만 드림〉(그림 3)과 이선명의 〈Concrete Playing〉에서도 적용되고 있다. 오세철의 〈로만 드림〉에서는 마치 중세의 유럽이 사랑한 성모마리아의 색인 푸른색 바탕의 기하학적, 거대한 석조 건물에 대해 왜소한 인물로, 이선명의 〈Concrete Playing〉에서는 거대한 사회에 대해 더 작게 느껴지는 현대인의 모습을, 고층 아파트로 둘러싸인 물 속으로 번지 점프를 하는 극히 왜소하지만 용감한 인간으로 묘사하고 있다. 그러나 부감법에 의한 전체에 대한 인식 하에, 자연과 함께 하는 익명의 인간으로 왜소성을 더 극화極化해, 작지만 사회의 큰 장벽에 대해 끊임없이 도전하는 현대인을 보여주고 있다.

그에 비하면, 박미리의 〈Futurism, Cushion〉이나 〈Futurism T Shirts & Shoulder Bag〉, 이정의 〈참을 수 없는 존재의 가벼움〉(그림 4)은 쿠션이나 티셔츠 같은 일상의 것이 그 자체만으로 새로운 존재로 부상하거나 이 시대의 외모 또는 외부 치장

3) 郭熙, 『林泉高致』「山水訓」 : "山水大也. 山大也."

지상주의에 대한 추구, 덧없음에 대한 말없는 고발을 하고 있고, 박정림의 서재나 장독, 길거리의 일상은 무심코 넘겨버리는 우리 문화에 대한 소중함, 또는 주목이다(그림 1). 일상 대상들이, 시각을 달리해 보면, 우리가 일상적으로 지나쳐 버리는 것과는 다른 당당한 어떤 문화를 지녔다고 외치는 듯한 모습을 보여준다. 그러나 여주경의 축구장 밤 풍경이나 텅 빈 운동장 스탠드에서의 고독하고 소외된 인간(그림 5), 환상 또는 만화적인 발상에서 먹으로 온 화면을 채우고, 잎을 디자인적으로 여백으로 분절하는 역逆 발상적 방법이라든가(박준호, 〈메아리〉, 그림 6), 인간이 츄파 춥스 사탕으로 변하는가 하면(전

그림 6 박준호(중앙대), 〈메아리〉, 한지에 먹, 130.3×193.3cm, 2009

지원, 〈Chupar! Roman-Chups〉), 무심코 고무 오리가 떠다니는 물속에 얼굴을 반쯤 담근 채 천연스레 웃고 있는 이해하기 힘든 인간(홍혜경, 〈허허! 이것 참〉), 비닐로 덮힌 인간을 보는 듯한 박소연의 〈몽夢〉은 다양한 현대인의 모습, 즉 고독과 소외, 인간의 존엄성이나 자기 정체성에 대해 다시 한번 생각하게 하는 그림들이다. 그들은 해석을 통해 일상과 다른 시각으로 그 존재의 전혀 다른 면모를 생각함으로써 우리로 하여금 완전함으로 유도하려 한 것으로 보인다.

그런가 하면, 시각적 측면에서 미시微視시각부터 거시시각巨視視覺까지 다양한 시점으로 대상을 보기도 하고, 적록赤綠 양 화면을 대비시켜 극히 생략적인 자연으로 자신의 정서를 표현하기도 한다(김경은, 〈The Secret-Love(17)〉).

작품 속 또 다른 세상

그런데 예술은 역사상 인간과 인간 간의 생각이나 느낌을 직관적으로 전달할 수 있는 능력 때문에 인간을 교화教化하는 중요한 역할을 했고, 이것은 앞으로도 그러할 것이다. 과연 존 듀이가 말한 대로, "모든 표현 속에는 정서情緒가 있지만, 재료가 변형되면 그에 따라 정서도 변형된다…… 따라서 마지막 정서는 처음의 정서가 아니다." 이들 몇 점의 그림에 현대를 사는 젊은이들의 생각, 정서가 그림에서 재료의 변형을 통해 어떻게 자기화自己化 되어있는지 그 표현관계를 읽어보자.

박미리의 그림 속의 옷이나 방석은 스팽글spangle을 붙임으로써 가까이에 있는 옷이나 방석의 일상성이나 정겨움은 사라지고, 박정림의 수묵 농담의 종이 붙이기는 일상적인 대상을 작은 한지를 계속 붙여감으로써 대상성이 희석되면서 다른 차원으로 옮겨 놓는다. 그 일상적인 대상성을 떠났다. 그녀가 하고 싶은 것, 그러나 잘 할 수 없는 것 – 책은 읽어야 한다. 그림은 그려야 한다, 음식은 신토불이가 좋다는 강박관념 – 으로 읽혀지기도 하는 존재의 편린을 한 조각 한 조각, 종이를 붙여가면서(박정림), 또는 스팽글spangle을 붙이면서(박미리) 그렇지 못한 나에게, 존재에 대해 더 생각해 보고 우리가 무엇을 해야 할지를 경고하고 있는 것 같다. 대상은 조그마한 추가 행위와 배경을 달리 하면, 또는 시각을 달리 보면, 전혀 다른 대상이 된다. 전지원의 츄파춥스 사탕도 처음에는 전지원의 얼굴이 츄파춥스 사탕의 표면에 나타나다가, 수많은 전지원의 얼굴이 하나의 츄파춥스 사탕을 장식하면서 중앙에 그녀의 큰 얼굴 하나가 기묘한 표정을 짓기도 하고, 그것이 하늘로, 산과 들로 날아다니면서 인간이 인간을 떠나 희화戲化되기도 하고 다시 무의식적으로 서로를 물화物化하는 현대인을 생각하게 한다. 존 듀이가 말하듯이, 과연 "미적 경험은 한 문명의 삶의 표현과 기록과 기념이요… 또한 한 문명의 질質에 대한 최종적 판단이다"고 할 수 있다.

이제 이 그림들을 보면서 우리는 이들 젊은 작가들이 일상성은 물론이요 인간의 어떤 절대적인 문제도 희석되는 이 세상에서 다른 대안이나 그 해결점을 찾기 위해 꾸준히 노력하고 있고, 기획으로 도전하고 있으며, 앞으로도 그러하리라고 기대한다. 우리는 이들의 그러한, 이 시대에 대한 다양한 이해 노력과 외침에 귀 기울이면서 이들을 후원해야 할 것이라고 생각한다.

第二部
기획전시 · 단체전

第一章 학부 · 대학원 전시

3. 대학원, 박사 | 동덕여학단 창학創學 100주년 기념
서울 소재 8개 대학교 동 · 서양화 전공 박사과정 전

회화교육 마지막 코스의 찬란한 마감

동덕여학단 창학創學 100주년 기념 서울 소재 8개 대학교 동·서양화 전공 박사과정 展

《2010 논 플루스 울트라 Non Plus Ultra》展 • 2010. 04. 28 ~ 05. 11 • 동덕아트갤러리

동덕여대 회화과가 동덕여학단 창학創學 100주년을 맞이하여 서울 소재 8개 대학교의 동·서양화 전공 박사과정에 재학중인 대학원생들의 작품을 동덕아트갤러리(4월 28일 ~ 5월 11일)에 초대하게 되었습니다.

더 큰 세상을 향한 예술교육의 확대

이 전시는 큰 눈으로 보면, 회화 전공의 학부 과정, 석사과정, 박사과정 중 마지막 단계인 박사과정 원생들의 그림을 한 자리에 모아 화단과 일반에게 공개하는 한국 최초의 전시회요, 각 대학교 최종과정에서의 회화의 진수眞髓를 비교해 볼 수 있는 최초의 자리라고 할 수 있습니다. 동덕여대 회화과에서는 이미 2001년에 《미술의 향방전》이라는 이름 하에 서울 소재 19개 대학교 학부의 졸업예정자 중 우수한 동·서양화 작품 전시를 시작한 바 있고, 2008년부터 그 명칭을 《우수졸업 작품전》으로 바꾸어 계속하고 있으며(2010.2.3 ~ 12, 6회), 2006년부터 동덕여자대학교 대학원 동양화 전공 석·박사 과정생과 중앙대학교 대학원 석사과정 한국화과와의 《한국화교류전》에 이어, 이번에 회화교육의 최종단계인 박사과정 원생들의 전시회를 열게 되었습니다. 이 전시가, 한편으로는 대학교라는 제도의 최종 과정생들의 한 단계 더 높은 공부에의 열망의 결과인 작품의 실체를 보면서 서로를 비교해 보고 점검해 보는 계기가 되고, 다른 한편으로는 그 비교와 점검이 참여한 박사과정생들에게는 새도약하는 계기가 되기를 기대합니다.

서울 소재 미술대학에 회화과가 있는 대학은 《우수졸업 작품전》에 참여하는 대학교인 20개

대학교이고, 이번에 초대받은 박사과정이 개설된 대학교는 8개 대학교입니다. 이들 대학원 박사과정은 대부분 10년 안팎의 역사를 갖고 있고, 앞으로도 각 대학교에 박사과정은 더 생기리라고 예상됩니다.

고故 욱진 화백의 소망이 '장인'이 되는 것과 "평생 그저 그림 그리는 사람으로 살고 싶다"고 한 것에서 보듯이, 우리 화가들의 꿈은 언제나 그림 그리는 '쟁이'– 현대어로 전업작가 – 로 남는 것인지도 모릅니다. 그만큼 장욱진은 이 시대는 평생을 화업畵業으로 하는 철저한 직업정신을 요구하지만, 실제로는 그럴 수도 없고 그렇지도 못하다고 느꼈는지도 모릅니다. 그러나 이 양자를 같이 하려면 양자가 상생相生해야 하는데, 이 변화많은 세상에서 화가가 평생 그림을 그리기에는 정신적으로도, 그림을 그리는 매체 상으로도, 판매와 수장 면에서도, 생활면에서도 아직은 사회와의 간극이 너무 큽니다. 그러나 화가 쪽에서 보면, 조그마한 작품은 장인으로도 가능하지만, 대작의 경우는 기획 하에 작가들이 자신의 역량에 따라 연구하고 합동하는 합작合作이 필요하고, 합작을 위해 제자나 동료라는 체재가 필요합니다. 왜 중국 미술이 문인들이 한대漢代부터 여기작가餘技作家로 참여해 그 후 역사상 문인화가와 화원화가로 양분되어 있었고, 문인들이 화단을 리드했는가? 왜 르네상스의 대가들이 과학자scientist가 되기를 소망했고, 재력財力대신 명예를 선택했으며, 그 후 구미歐美에서 예술가를 우대하는가? 그 이유를 생각해 보면, 예술 및 예술가의 위상과 사회나 문화에서의 역할이, 더구나 현대에는 교육이 개방되고 문화가 점점 확장되는 사회의 변화에 따라 그 요구가 더 커지고 있기 때문에, 화가의 대작大作이나 특수한 작품의 기획은 더 어려워지겠지만, 오히려 더 요청되고 있는 상황이라고 생각됩니다.

지금, 출품자를 성별性別을 보면, 남 12명, 여 23명 입니다.[1] 성비性比로 보면, 학부·석사과정처럼, 여女가 거의 두배로 많아 성비性比에서 문제가 있음을 알 수 있고, 연령 별로 보면, 30

1) 서울 소재 8개 대학교의 동·서양화 전공 박사과정 전인《논 플루스 울트라 Non Plus Ultra》展에 참여한 박사과정생은 다음과 같습니다.
　동양화 : 단국대 - 강유림, 남현주, 양태모 동국대 - 정해진, 한상윤 동덕여대 - 김정옥, 서수영, 신학, 유희승 상명대 - 김정란 서울대 - 선호준, 이광수, 하대준 숙명여대 - 이애리 이화여대 - 서윤희, 서은애, 임서령 홍익대 - 김경화, 배지민, 이창수.
　서양화 : 단국대 - 김서연 동국대 - 박신자 동덕여대 - 반경란, 허정수 서울대 - 이준형, 정직성 숙명여대 - 김경주, 허정화 이화여대 - 김홍식, 이주은, 정승희 홍익대 - 고석원, 이원교, 이준형, 임택, 장양희.

448　| 동서 미학으로 그림을 읽다

대가 주류이기는 하나 20대부터 50대까지의 폭넓은 나이대가 박사과정에 대한, 그림 공부에 대한 화가들의 열의를 알게 하는 동시에, 이제 회화공부 역시 평생 공부가 되었음을 알게 합니다. 이제 교육 과정이 한 단계 더 늘어나면서 여러분들에게 '끝없는, 영원한 구도求道의 길'로서의 한국 회화의 발전적인 미래를 기대해 봅니다. 길은 멀어도 혼자가 아닌, 더불어가는 미래는 밝으리라 기대합니다.

한국 회화의 입지

인류 역사 상 20세기, 21세기는 제1 · 2차 세계대전, 식민지에서의 독립을 위한 투쟁과 해방, 그 후의 혼란, 사상과 민족의 대립, 한국전쟁, 베트남전쟁, 페르시아에서의 이란 · 이라크 전쟁, 환경문제 등으로 평화를 별로 느끼지 못할 정도로 지구촌과 한국은 혼란기였습니다.

한국 미술은, 중국이 혼란기에 예술의 싹이 트고 안정기에 들면 완성되는 것과 달리, 혼란기에 미술이 발전하지 못하고, 번성기에 미술도 발전한다는 특성을 갖고 있었습니다. 그러나 세계적으로 보면, 이러한 환경 하에서 예술 중에서 문학을 제외하고 회화만큼 이러한 환경을 반영한 많은 양量의 작품多作과 다양성, 변화 면에서 큰 변이를 이룩한 장르는 없을 것입니다. 서양화는, W. 보링거Wilhelm Worringer(1881~1965)가 『추상과 감정이입』(1908)에서 말했듯이, 그러한 어려운 상황에서 사회와 조화롭지 못한 인간의 격정은 인간으로 하여금 추상으로 변화하지 않을 수 없게 하였고, 세계의 다양한 변화는 예술의 이상理想이나 목표를 다양하게 해, 그것은 매체를 다양화시켰고, 정신적으로도 표현 매체상으로도 예술의 다양성을 가져왔습니다. 그러나 K. 해리스Karsten Harries(1937~)가 말했듯이, 현대 미술의 특징은 권태를 극복하는 '새로움novelty' '흥미'라고는 하나, 그것도 키에르케고르가 권한, 경작지를 바꾸는 것이 아니라 오히려 '관심의 세계를 괄호로 묶고' 경작방법을 바꾸는 '윤작법' - 이것은 동북아시아인의 눈으로 보면, 복고復古가 하나의 방법이 될 것이다 - 으로 할 수 밖에 없어[2], 돌아올 수밖에 없음을 이번 출품작들은 보여주고 있습니다(그림 1, 2). 다시 말해서, 키에르케고르는 농사에서 '윤작' 방식이, 땅에 새로운 힘을 주어 소출을 늘린다고 보았듯이, 우리 화단에서의 서양화적 요소의 도입이, 즉 서양의 대상에 대한 생각이 한국 화단의 정형定型 회화에서 오는 일상

2) K. 해리스 지음, 오병남 · 최연희 옮김, 『현대미술 - 그 철학적 의미』, 서광사, 1988, p.96.

적인 표현의 권태를 좀 더 흥미로운 것으로 변형시키는 힘을 갖고 있을 수 있다고도 생각됩니다(그림 1, 2). 주제는 같지만, 시대의 변화에 따라 시각과 표현이 달라지고 그에 따라 경작 방법 역시 달라져야 합니다. 이미 보편화된 서양 철학·미술 등 서구의 정신적·문화적 요소가 도입되고 보편화되었으며 디지털 카메라의 발달, 컴퓨터, 인터넷의 발달로 이미지를 만드는 많은 표현 방법이 활용되고 추가됨으로써(그림 3, 4) 회화상에 큰 변화가 나타나고 있습니다. 그러나 그림 3에서의 바위 위의 소나무 숲은 북송 범관范寬의 〈계산행려도溪山行旅圖〉 중앙 바위 위의 총림叢林이요 겸재의 산수화에서 보는 'T'자준

그림 1 이광수(서울대), 〈생의 경계 D-2〉, 69×46㎝, 화선지에 수묵 담채, 2009

그림 2 하대준(서울대), 〈사람들〉, 162×130.5㎝, 순지에 수묵, 아교, 2009

'T'字皴 등 윤작법의 응용이라고 할 수 있는 우리의 기억 속의 요소들이 활용되고 있습니다.

　1908년, 피카소의 〈아비뇽의 처녀들〉로부터 시작된 서양 현대 미술의 추상은 제1·2차 세계대전을 겪으면서, 한편으로는 미술의 중심지가 미국 뉴욕으로 옮겨갔고, 1950년대 이후는 오히려 미국 미술이 유럽에 영향을 주기도 했지만, 유럽에서는 미술에서 다다이즘의 자기정체성의 부정과 꿈과 무의식까지 들추어낸 초현실주의를 거쳐 자신의 문화를 재해석하면서 점점 자신의 역사 상에서 자기 자리를 찾아갔습니다. 그러나 동양화 내지 한국화는 한·중·일이 그 중심이고, 미국과 유럽의 영향이 있기는 하나, 여전히 그 밖으로 확대되지 못하고 있습

니다. 그런데 중국의 경우, 사회
주의 미학을 선택한 결과, 정치
와 교화, 즉 정교政教의 인물화
구상이 지배하고 있는데 비해,
우리 한국화나 일본의 국화國畵
인 대화회大和繪는 시대를 반영
해 추상과 구상을 넘나들고 있
습니다. 그러나 한국화에서, 중
국의 남제南齊 사혁謝赫의 화육
법畵六法에서의 기운氣韻이나 형
사形似는 여전히 유효하고(그림

그림 3 임택(홍익대), 〈옮겨진 산수 유람기 063〉, 138.03×110cm, C-Print, 2006

1, 2, 4), 서구가 지구촌을 주도하는 상황에서 서양 추상의 영향, 즉 1950년대에 시작된, 서양 추상화의 한국화에의 영향 또한 강해, 한국 화단에서의 추상 또한 아직도 강력합니다. 이러한 다양한 변화와 글로벌화를 지금 한국의 동·서양화는 과연 어떻게 수용하고 있으며, 앞으로 어떻게 변화해, 세계 회화 속에서 자신의 목소리를 낼 것인가? 이것은 앞으로 한국 회화가 숙고해야 만 할 하나의 큰, 중요한 과제일 것입니다.

예술 - 천재와 인식의 소산

예술은 한편으로는 천재의, 또는 영감의 소산이기도 하지만, 다른 한편으로는 인식의 소산입니다. 그리고 예술은 천재가 만들기도 하지만, 시대의 소산이기도 합니다. 불교의 돈오頓悟·점오漸悟에서 점오 중에 돈오가 오는 경우도 있듯이, 예술에서는 인식의 집중 속에 영감이 오기도 하니, 영감과 인식은 대자對者가 아니라 상보적일 때도 있습니다. 이들 양자兩者는 다른 것 같지만 상보적相補的 관계입니다. 이것은 북송 곽약허郭若虛가 주장했듯이, 천재는 생지生知의 소산이기도 하지만, 동기창이 '讀萬卷書 行萬里路'를 주장했듯이, 많은 양의 독서와 여행으로도 가능하리라 생각됩니다. 즉 인식은 노력의 소산일 수도 있지만, 과연 우리 회화가 각자의 생지生知나 자신의 공부와 자기개발로 우리시대의 요청을 얼마나 수용하고 있을까? 예를 들어, 북송시대의 신유학은 묵죽화墨竹畵를 발달시켰고, 북송초 산수사대가山水四大家는 모두 문

그림 4 김정옥(동덕여대), 〈오후의 기억〉, 장지 위에 채색,
130×162cm, 2010

인文人이었습니다. 그들의 산수에의 지속적인 집중과 그 해석의 노력은 중국회화사, 더 나아가 동북아시아에서의 획기적인 사건, 산수화의 발전을 가져왔습니다. 그들은 '산수를 대물大物'로 인식하면서 '大'의 표현방법으로 왕유의 파묵의 연운煙雲을 도입하여, 이후 산수화 번창 시대를 열었습니다. 북송인은 신채神彩였던 연운煙雲을 얻어 빼어나고 고운〔秀媚〕 산수를 표현할 수 있게 되어, 한 대漢代이래로 배경에 지나지 않았던 산수화를 중국회화의 중심 화과畫科로 만든 '대관大觀 산수화'를 완성하였습니다. 그러나 이 연운은 왕유가 창안한 파묵이었고, 왕유의 중요성은 소동파에 의해 '비난할 결점이 없다〔無間然〕'는 말로 확인되었습니다. 당대唐代에 왕유의 산수화는 망천장輞川莊이라는 조원술造園術에 의한 산장을 그린 것이었지만, 이미 오대 말 송초, 형호 때에는 감응에 근거한, 대자연으로 확대되어, 북송대北宋代에 완성되었다고 보여집니다.[3] 형호荊浩가 『필법기筆法記』에서, "수묵 만의 문체로 표현하는 것은 우리 당대에 일어났다〔如水暈墨章 興我唐代〕"고 말하듯이, 당대唐代에 다양한 수묵의 방법이 발달했고, 그것은 "느껴서 그것에 따른다〔感而應之〕"는 것에 근거한 용묵用墨 방법이었습니다. 그러나 북송산수사대가인 이성李成 · 범관范寬 · 동원董源 · 미불米芾은 모두 문인화가로 각각 정신상, 또는 표현기법상의 창안 – 동원의 낙가준落茄皴과 미불의 미점米點, 미씨운산米氏雲山 – 으로 북부 중국과 남부 중국의 산수화의 확립에

3) 董其昌 『畫旨』 上 36 : "요컨대, 마힐(즉 왕유)의 이른바 '구름에 감싸인 봉우리와 돌자취에서는 아득히 천기(天機)가 나오고, 붓을 움직이는 뜻의 종횡무진함은 조화(造化 즉 자연)에 참여하고 있네'라는 것이다. 동파(즉 소식)가 오도자와 왕유의 벽화에 또한 찬(贊)하여 말하기를, '나는 왕유에게서 결점을 지적하여 비난할 것이 없다'고 했으니, (과연) 이치에 닿는 말이다〔要之摩詰所謂雲峰石跡. 迥出天機. 筆意縱橫. 參乎造化者. 東坡贊吳道子王維畫壁亦云. 吾於維也無間然. 知言哉〕."

기여했습니다. 〈조춘도早春圖〉의 작가요, 화원화가인 곽희는 이성의 제자로 중국 삼대 화론서인 『임천고치林泉高致』를 저술하였는데, 그 내용을 보면, 그것은 북송 문인 화가들과 화원화가들의 합작合作이었습니다. 이제 박사 과정생들은 회화사에서 보면, 문인화가요 화원화가이기도 하기에, 이후에 이들 그림도 화단에 새바람을 일으키리라 생각됩니다. 아니 새바람을 일으켜야 한다고 생각합니다.

그러나 그 저변에는, 플라톤이 말했듯이, 미美를 위해서는 사랑이 없어서는 안 될 것입니다. 다시 말해서, 우리의 산수, 우리 한국인, 우리의 전통 등과 자신에 대한 사랑이 있고, 그 사랑에 근거한 무한한 감동, 즉 감응感應이 자리잡고 있어야 합니다. 그래야 그림에서의 그 무한한 감동이 감상자에게도 전해질 것이기 때문입니다. 사랑은 대상을 알기위한 지속적인, 그리고 집중적인 노력을 동반하게 합니다. 이제 우리 박사과정생들이 앞으로 해야 할 일은 이러한 사랑에 충만한, 열린 감성, 사유에 의한 부단不斷한 인식 상의 노력과 표현형식의 개발로 한국 화단을 심기일전시키는 일일 것입니다. 그들이 자신의 개발과 연구에 치중해야 할 부분은 지속적인 노력과 집중적인 작업으로 인식의 논리화를 계속 추진해, 동양화에서 인물묘법人物描法이라든가 산수준법山水皴法이 있었듯이, 인물이나 산수의 질서 내지 규칙을 확립해 자신의 작업을 일신시키거나, 협동으로 대작大作을 제작하는 것일 것입니다. 이러한 인식의 논리의 연마로 인식이 충만해질 때 영감이나 초월로서의 천재가 여러분들의 예술에서 발휘되리라 생각합니다.

한국에는 많은 문화유산이라는 보고寶庫가 있습니다. 1971년 무령왕릉 발굴 이후 계속되는 발굴과, 그 발굴품들의 연구로 우리의 풍요로운 예술적 요소가 새로 알려지고 있습니다. 1993년 부여읍 능산리 절터에서 칠기에 넣어져 매납된 채 출토된 〈백제금동대향로〉(국보 287호)에 이어, 지난 해 미륵사지 해체 복원시 금·은·동 사리함의 발굴과, 국립중앙박물관에서의 미륵사, 왕흥사의 금·은·동 사리함의 전시는 삼국시대 백제, 더 나아가 한국미술의 깊이와 다양함, 정치精緻함 면에서 그들이 세계적인 예술품임을 알게 해주었고, 우리 민족의 예술성에 대해 자긍심을 갖게 해주었습니다. 그렇게 뛰어난, 정교한 작품이 지구촌 어느 나라에 또 있겠습니까? 이제 우리는 밖으로 향했던 눈을 우리의 내부로, 즉 우리의 작품으로, 우리의 문화유산으로 돌려야 할 때가 아닌가 생각합니다. 우리에게 지금 소중한 것은 역사상 중국 문인·화원화가의 합작같은 산수화도 소중하겠지만, 있으면서도 모르고 살아왔던 우리의 전통 문화

의 정수精髓를 찾아, 시대의 요청에 부응해 '온고이지신溫故而知新'의 그림 내지 국적國籍있는 그림을 창안하는 것일 것입니다. 그러한 면에서 작가 여러분의 앞으로의 정진을 기대합니다.

끝으로 이번 전시가 이루어지도록 노력해주신 동덕여대 대학 당국과 동덕아트갤러리 관장 홍순주 교수님, 작품 지도에 노고가 많았을 각 대학교 대학원의 교수님들, 좋은 작품을 출품한 대학원생들의 노고에 감사를 드리고, 앞으로 출품 대학원생들의 화업畵業에의 발전이 한국화단의 새로운 바람과 한 축軸이 되기를 기원합니다.

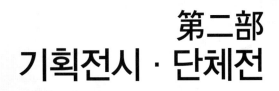

第二部
기획전시 · 단체전

第二章 기획전

1. 중국작가 기획전

1) 단절되었던 동북아시아 회화의 동질성 회복을 기대하면서

《중국 북경 중앙미술학원[1] 교수 초대전》[2] · 2006. 10. 11 ~ 10. 17 · 동덕아트갤러리

한국 · 중국 · 일본의 동북아시아 문화는 회화사상 오랫동안 중국을 하나의 주축主軸으로 하나의 맥脈을 형성하고 있었다. 그 동안 사상과 이념의 대립으로 소원했던 한韓 · 중中 관계가 20세기 말부터 중국의 문호개방과 더불어 동북아시아의 위상은 정치 · 경제뿐만 아니라 문화에서도 세계에서 무시할 수 없는 세력으로 부상하고 있다. 특히 진시황릉秦始皇陵 유물과 중국 한대漢代 분묘 출토 유물 전시는 우리의 고조선 · 고구려 문화와의 연관 선상에서 한국에서의 호응이 컸고, 최근의 한류韓流가 음악 · 영화 · 드라마 · 음식으로 확산됨을 보면서, 과연 동북아시아 민족 간에 어떤 동질감이 없고도 이러한 현상이 가능했을까? 하는 생각을 하게 된다. 그러나 미술 장르에서는 이미 삼국三國시대부터 교류가 확인되고 있으니, 동질감은 있었으리라 생각되는데, 북송 때 고려의 이령이나 불화, 조선조의 추사의 서書가 그 예일 것이다. 지금은 중국이 사회주의 국가이고, 한국이나 일본은 자유민주주의, 자본주의 경제 체재를 취하고 있고, 해방 후 남북한이 대립하고 있고, 북한과 중국, 구舊소련과의 오랜 단절로 인해, 중국회

1) '中央美術學院' (中国語 : 中央美術学院, 영어 : China Central Academy of Fine Arts, CAFA)은 중화인민공화국 (中華人民共和国) 교육부(教育部) 직속의 베이징(北京)에 있는 미술 종합대학으로, 중국에서 가장 권위가 있는, 저명한 미술대학이다.

2) 이번 전시회에 참여한 교수(13)는 다음과 같다.
리유 쿠왕흐어(劉光和 Liu Qinghe), 후 밍즈어(胡明哲, Hu Mingzhe), 손 진브어(孫景波, Sun Jingbo), 왕 인성 (王穎生, Wang Yinsheng), 탕 후이(唐暉 Tang Hui), 닝 팡치엔(寧方倩 Ning Fangqian), 차오 리(曹力, Chao Li), 리유 상잉(劉商英 Liu Shangying), 후 지엔청(胡建成 Hu Jiancheng), 리 엔조우(李延洲 Li Yanzhou), 야오 밍징(姚鳴京 Yao Mingjing), 마 시야오텅(馬曉騰 Ma Xiaoteng), 천 원지(陳文驥, Chen Wenji).

화는 아직 우리에게 낯설게 느껴진다.

　구舊 소련과 중국이 사회주의화되면서 소련과 중국의 예술은 사회주의 리얼리즘을 택했다. 그 결과 중국회화에서는 '현실 반영론'과 전통적인 '숭고崇高'의 맥락이 양맥兩脈으로 유지되는 한편으로 중국 특유의 중화中華 사상에 의해 서구의 미술과 그 이론의 체계적인 중국화가 시도되어 왔다. 그 결과 그 간에 단절되었던 서구의 미학이 1980년대부터 본격적으로 번역되어 소개됨에 따라 서구 미학과 중국 미학 간의 상호정리가 이루어져 이제는 중국에서 자리를 잡은 것으로 보인다. 그리고 예를 들어, 그림도 학문도 그들의 체재 상 합작合作의 성과와 속도 역시 놀라웠다. 그러나 한국의 미학과 미술의 관계 및 구미歐美와의 학술적 관계는 아직도 요원해 보인다. 중국 화단에는 청淸 이후 치 바이스齊白石, 후앙 빈홍黃賓虹, 판 티엔서우潘天壽, 쉬 베이홍徐悲鴻, 창 다이천張大千, 리 크어란李可染, 등의 전통적인 그림이 있는가 하면, 린 펑미안林風眠 이래의 서양그림의 중국화中國化 과정도 있었다. 예를 들어, 창 다이천張大千의 세계 곳곳에서의 전시도, 중국그림의 과거와 현재를 돌아보게 만든다는 점에서 눈여겨 볼 필요가 있다.

　정형화되면서도 정신화로 고도로 발달했던 문인 주도의 중국화가 1949년 중국 공산당이 사회주의 체재의 중화인민공화국을 수립한 후 '현실반영론'으로 오히려 그들 그림의 정신성은 약해졌다. 그러나 전통 중국회화는 사회주의 리얼리즘의 영향 하에 오히려 리 크어란李可染의 산수화에서 보듯이, 중국의 산야山野라든가, 인물 표현 면에서 강화되어 새로운 영역을 구축하기도 했다. 다시 말해서, 오랫동안 문인화의 영향 하에 정신적 성향이 짙었던 동북아시아 회화는, 중국의 사회주의화로 한국과 일본은 자유민주주의 하에서 그 근거를 잃고 각각 독자적인 길을 가고 있는 반면, 중국에서는 현실을 반영하는, 예를 들어, 정치가의 인물화나 노동이나 투쟁하는 그림 및 인물 조각이 지속되고, 노장老莊의 자유로운 회화도 지속되어 중국 독자의 영역이 구축되고 있는 것으로 보

그림 1 리유 쿠왕흐어劉廣和, 《隔岸》, 180×235cm, 수묵, 2002

인다.

한국이 70년대, 80년대에 학생운동, 민중운동, 민주화운동이 하나의 커다란 미술사조로 발달하지 못하고 사라지고, 한국의 정치·사회 상황의 급변을 반영한 듯, 회화나 조각이 추상일변도로 변해 한국화, 서양화가 회화의 의미를 더 이상 추구하지 못하게 된 것과는 전혀 다른 모습이다.

이번 전시회를 보면, 중국에서는 70, 80년대 이래 우리에게서 사라져 간 구상의 전통 산수화와 유화에서의 풍경화, 인물화 등 현

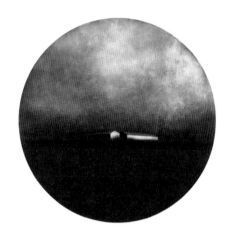

그림 2 천 원즈陳文驥, 〈西方·北方〉, 직경 100㎝, 캔버스에 유화, 2006

실을 반영하는 구상이 여전히 주도하면서도(그림 1), 기존 중국 회화에 익숙한 우리에게는 낯설면서도 현대적이고, 서구적인 다양한 모습이 나타나고 있고(그림 2), 전통적인 중국회화와 유화가 그들의 전통적인 간솔簡率로도 가고 있어, 어떤 면에서는 또 다른 추상으로의 길도 열어놓고 있지만, 아직도 추상화는 한국회화처럼 주도하고 있지 못하다. 그들의 앞으로의 다양한 변화가 기대된다. 특히 손 진브어孫景波(Sun Jingbo), 왕인성王穎生(Wang Yinsheng), 탕 후이唐暉 (Tang Hui) 교수의 합작인 〈징기스칸 일대기〉의 분본粉本(그림 3, 4) 합작合作은 몽골 징기스칸 관에 벽화로 그려질 분본으로, 국화과國畵科, 유화과, 벽화과 교수들이 국가의 역사적 작업에 동참한 합작이다. 이 분본과 이 분본에 의거하여 확대한 그림이 본 전시회에 소개되었는데,

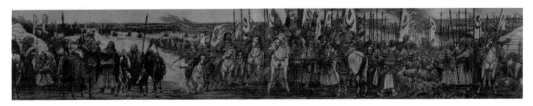

그림 3 손 진브어孫景波, 〈몽고민족의 영웅〉, 2760×320㎝, 캔버스에 유화, 2006

그림 4 손 진브어孫景波, 〈징기스칸 몽고제국을 세우다〉, 2750×320㎝, 캔버스에 유화, 2006

이 본분은 장소에 따라 다양한 크기로 다양한 장소에 벽화를 그릴 수 있다는 장점이 있다[3]. 지금은 한국에서 사라진 분본의 중요성의 인식과 더불어 분본의 회복을 기대하고 우리에게 뛰어난 고구려 벽화 전통이 있었으면서도 그것이 전승되지 못해 현대화된 본격적인 벽화나 그 응용이 없고, 동·서양화 합작을 본 적이 없는 한국의 현재 상황에서 이 중국 벽화의 모습을 통해 현대가 전통과, 그리고 장르가 다른 동·서양화 화가가 어떻게 합작할 수 있을까 하는 우리의 가능성을 탐색해 보고, 우리 미술에서도 분본에 의해 다양한 크기의 작품의 제작을 기원해 보고, 벽화의 용도와 미적 의의를 찾아 이 시대에 어떻게 현대화할 수 있는가 하는 가능성을 돌아보게 하는 계기가 되었으면 하고 기대해 본다. 다시 말해서, 이 전시회를 계기로 중국인의 '숭고崇古'와 '복고復古', '온고이지신溫故而知新'이 우리 화가들로 하여금 과거를 돌아보게 함으로써 한국화의 앞날을 다시 한번 되짚어보게 되는 계기가 되기를 기대해 본다.

이번 북경 중앙미술학원 교수들의 전시 작품은 현재 중국 화단의 중심에 서 있는 작가들의 작품들이기도 하다. 이번 전시를 통한 인적人的·예술적 교류로 그들의 전통 교육방식을 가미한 교육방식과 우리의 서구적인 교육방식을 비교해 보고, 이 전시회가 앞으로 우리 미술 교육에 어떤 이정표를 제시하여 반 세기 간에 드리워져 있던 무거운 '죽의 장막' 때문에 생긴 낯섦을 어느 정도 제거해 주는 역할을 하기를 기대하고, 또 하나 그들의 벽화 작업이 한 개인의 작업 임과 동시에 다른 학문처럼 팀제의 합작合作에 의한 작품이었다는 사실이 한국 화단에 예술의 사회화와 합작合作문제에 하나의 자극제가 되기를 기대해 본다.

3) 우리는 이번 전시회를 통해, 즉 오픈 전날 밤에 공항에 도착해서 그 그림을 안고 동덕아트갤러리에 도착해 전시공간을 둘러보면서 그림을 걸 때, 그 그림에 하루핀 1개도 안 된다는 요청을 하고, 다음 날에도 전시 전(前)에 세 번이나 방문한 북경 중앙미술학원 교수님들의 이 작품에 대한 커다란 애정을 보고, 우리 작가들의 작품에 대한 태도를 다시 한 번 돌아보게 되었다. 이 중국 분본은 우리나라에 처음 소개된, 중국그림의 중요한 자료이다.

중국회화사에서 보면, '합작合作'은 2인 이상의 작품임과 아울러 '합당한 작품'이었다. 동기창의 '집대성集大成'[4]도 다른 눈으로 보면, 역사상 많은 대가들의 장점을 임모臨摹를 통해 배워서 모은 후에 자신의 독자성으로 작품에 응용한다면, 대가가 될 수도 있음을 말하는 것이다. 이것은 역사상 커다란 중국 대륙의 특성상, 그리고 국가 체재 상 합작이 많이 이루어졌고, 그것은 많은 곳에, 특정 주제를, 최고의 작가와 작품으로 그려넣을 수 있다는 장점이 있다. 합작으로 각 작가의 장점이 서로 원원해서 더 빛을 발휘할 수 있다는 증거일 것이다. 이점 역시 중국미술에서 배울 점이라고 여겨진다.

그리스의 철학자 아리스토텔레스의 말처럼, '예술은 자연 모방'이고, 인간이 본유本有한 모방충동을 통해 이루어진다. 고인古人이나 자연 모방인 예술을 통해 인간의 인식 및 기술이 발전한다면, 이번 전시회와 같은 전시가 계속될수록 우리는 상호모방을 통해 각자의 심미의식을 들여다보면서, 다시 한번 그 위대했던 동북아시아 미술문화의 개화開花를 싹틔울 수 있는 어떤 공통분모의 모색과 발전이 가능하지 않을까 생각해 본다.

4) 董其昌, 『畵旨』上 30.

2) 2007 중국 북경중앙미술학원 최근 졸업작품 우수작 한국 전시회를 보면서

《중국 북경중앙미술학원 우수졸업작품 한국전》 · 2007. 10. 03 ～ 10. 09 · 동덕아트갤러리

　지독한 더위와 비로 힘들었던 여름을 보내고 다시 수확의 계절, 가을이 왔습니다. 동덕여대 회화과는 지난 2006년, 세계화 교육의 일원으로 중국 교육부 직속의 유일한 4년제 고등미술학원高等美術學院인 북경의 '중앙미술학원北京中央美術學院'과 국제교류를 추진하면서 양교의 교수와 졸업생들의 졸업작품을 교환전시하기로 협약을 맺은 뒤, 1차로 2006년 10월(10.11~10.17) 동덕아트갤러리에서 《중국 북경 중앙미술학원 교수 초대전》을 기획한데 이어, 2차로 2007년 1월5일~12일 북경 중앙미술학원 교내에서 2007학년도 동덕여대 회화과 졸업생들의 졸업전 전시가 있었고(한국화 전공: 24명, 서양화 전공: 39명 참가), 이번에 세 번째 행사로 2007년 10월 3일부터 9일까지 일주일간 북경 중앙미술학원이 소장하고 있는 2000년부터 2007년까지 국화계國畵系 · 판화계版畵系 · 유화계油畵系 졸업생의 졸업작품 중에서 우수작을 선정하여 21인, 총 36점(국화 9명, 12점; 판화계 6명, 14점; 유화계 6명, 10점)[1]의 작품을 동덕아트갤러리에서 전시하게 되었습니다. 졸업작품 우수작 21인의 작품을 대하면서, 동덕인의 마음이나 우리 화

1) 이번 전시회의 참여 작가는 다음과 같습니다.
　　국화(國畵) : 팡 잔치엔(方展乾, Fang Zhanqian), 쉬 화링(徐華翎, Xú Húalíng), 왕 아이잉(王艾英, Wang Aiying), 자오 페이레이(趙蓓蕾, Zhao Béiléi), 옌 하이롱(顏海容, Yan Háiróng), 비엔 카이(邊凱, Bian Kai), 취 양 차이롱(歐陽彩蓉, Ōuyáng Căiróng), 이 쉬에펑(衣雪峰 Yi Xuefeng), 조우 크어런(周可人 Zhou Keren).
　　판화(版畵) : 리 카이량(李凱亮, Li Kailiang), 송징천(宋靜琛 Song Jingchēn), 리유 쉬(劉旭, Liu Xu), 안 브어(安波, An Bo), 우 쉬타오(吳虛嘵, Wu Xutao), 우 홍(武宏, Wu Hong).
　　서양화(油畵) : 주 쩐밍(祝錚鳴, Zhu Zhengming), 주앙 천추 (張晨初, Zhang Chenchu), 마 옌홍(馬延紅, Ma Yanhong), 캉 레이(康蕾, Kang Lei), 시아오 진 (肖進, Xiao Jin), 왕 광르어(王光樂, Wang Guangle).

단은, 한편으로는 그간의 한韓·중中 미술의 역사와 사상思想·심미안의 차이, 한·중 화단의 차이와 교육제도의 다른 점 등으로 인한 여러 가지 차이점을 비교하고, 다른 한편으로는 체재에 의해 단절되었던 그간의 그림의 변화를 보면서 이들 그림을 대하는 감회가 남다르리라 생각됩니다.

이번 중앙미술학원의 졸업작품 전시는 한국에서 열리는 최초의 외국 미술대학 졸업생들의 단체 작품전이라는 점에서, 그리고 사회주의 미술이면서 일본에 이어 세계 미술시장에서 두각을 나타내면서 일본미술을 추월하여 세계미술의 중심에 떠오르고 있는 중국의 젊은 화가들의 작품 소개를 통해 최근 중국회화의 근간을 가늠해 볼 수 있다는 점에서, 한·중 비교를 통해 한국의 대학교육의 현재를 비교·검증해 보는 계기가 되는, 대내외적으로 매우 의미있는 전시라고 생각합니다. 그러면 우선 '중앙미술학원'의 학제學制와 교과과정에 의한 교육의 실체를 간단하게 알아보고, 그들의 체재로 인한 작품 경향을 알아보기로 하겠습니다.

북경 '중앙미술학원'의 학제學制와 교과 과정에 의한 교육

졸업작품은 창작품이라고 해도 대학교라는 제도 안에서 교수와 학생간에 이루어졌으므로 이번 북경 중앙미술학원생의 작품을 이해하기위해서는 우선 한국의 대학과 다른 그들의 학제學制와 교과 과정을 비교해 살펴 볼 필요가 있다고 생각합니다.

북경 중앙미술학원은 조형학원, 중국화학원, 디자인대학, 건축학원, 성시城市설계학원, 인문학원 등 6개 대학과, 유화, 중국화, 벽화, 판화, 조소, 애니메이션, 평면 설계, 상품 디자인, 의상 디자인, 촬영 예술, 디지털 매체, 환경예술 설계, 건축 설계, 미술사론, 설계예술사론, 예술관리, 설계 관리, 박물관학, 예술고고학, 미술교육학 등 20개 학과로 구성된 미술종합대학교입니다. 설립 초기에 조형학원에 있던 '중국화'가 '중국화학원中國畵學院'으로 독립된 대학이 되었고, 4년제 본과, 3년제 석사대학원, 박사생 및 연구생제로 이루어져 있습니다. 조형학원의 학업 관리는 매년 38주(20주-10주-8주)이고, 각각 필수 과목, 전공 과목과 외부 수업, 전공 선택 과목, 공동 선택과목으로 이루어져 있으며, 국화계國畵系 – 최근 중국화학원으로 승격 – 의 경우, 소묘가 중시되면서도 소묘는 임모臨摹와 사생寫生, 사의寫意를 동반함으로써, 전통적인 중국 회화를 잇는 그들만의 구상적인 면에서의 강세를 이끌어내고 있습니다. 이것은 우리와 전혀 다른 학제로, 중국회화가 전통을 계승하면서도 새로운 시대를 열어 세계화시키는데 큰 힘

이 되었으리라 생각됩니다.

중국의 오랜 문인화 전통은 '서화동원書畵同源'에 근거하고, 그림에 '사생寫生'과 '사의적寫意的' 요소가 강합니다. 그러한 전통은 우리 미술 대학에서는 거의 사라진 서화書畵 수업과 사생寫生과 사의寫意 작업이 이루어짐으로써 사회주의 하에서도 전통을 전수하게 하여, 중국 만의 전통적인 옛것[古]과 현대[今]를 잇는 회화를 갖게 하였다고 생각합니다. 그들 미술대학교의 교육은 전통 회화의 삼대三大 장르인 인물화와 화조화, 산수화를 근간으로 하면서도, 고문자古文字 기초라든가 서법書法 창작, 초서草書, 더 나아가 전각篆刻 창작 등의 수업이 이루어지고 있어, 전통의 전수를 창작으로 이어 한국의 대학 졸업미전에서는 사라진 제발題跋과 낙관落款이 있는 산수도[팡 잔치엔方展乾의 〈淸秋圖〉(그림 1)]가 가능하게 되었으리라 생각되고, 이번 국화계에서 출품된 서예작품도 그 결과로 보여집니다. 따라서 같

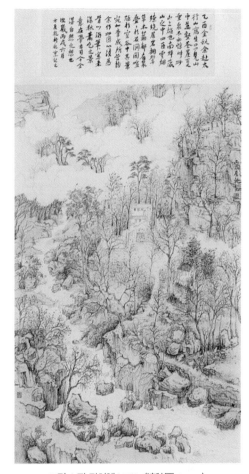

그림 1 팡 잔치엔方展乾, 〈淸秋圖 Autumn〉,
120×210㎝, 紙, 2006

은 동북아 회화라도 제발이 추가됨으로써 우리와는 다른, 화의畵意가 강화된 함의含意 높은 그림이 될 가능성이 높습니다. 그러나 왕유의 파묵에 의한, 그리지 않은 연운이라든가 전통적인 준법皴法을 사용한 전통산수화로 남북종화가 어우러지면서도 산속의 집이 북송 범관范寬의 산수화를 떠오르게하는 비엔 카이邊凱의 〈山水〉(그림 2)는 그들의 학부과정에서의 임모의 수위水位를 느끼게 합니다.

북경 중앙미술학원의 교육은 한국 대학의 수업기간이 1 · 2학기가 15-15 또는 16-16주로 일년에 30주 내지 32주인데 비해, 우리보다 6주 내지 8주가 많고, 전통적인 임모臨摹와 사의寫意, 사생寫生을 기초로 하면서 – 이 세 부분은 구체적으로 나뉘어져 있다 – 선묘線描 조형, 수묵 조

그림 2 비엔 카이邊凱, 〈山水〉, 130×160cm, 紙, 2006

형 등의 조형, 즉 중국 전통의 선線과 수묵을 거쳐, 화실 작업과 야외 작업을 병행해 창작을 하게 함으로써 공부 순서 면에서 보면, 과거와 현재, 사고思考와 감성, 전통과 창작이라는 양축兩軸이 어우러진 교과 과정을 갖고 있습니다. 예를 들어, 임모의 경우를 보아도, 임모가 한 면에 치우친 것이 아니라 선묘線描 임모와 사의寫意 인물 임모, 선묘 조형 임모, 수묵 조형 임모, 수묵 인물 임모, 공필工筆 임모, 산수 임모, 화조 임모, 색채 전각 임모, 서법 임모 등 회화의 전 장르의 엄청난 역사상의 작품의 임모를 통해 대상을 익히고, 고전을 익히게 하고 있고, 사생은 선묘 사생, 수묵 사생, 수묵 인물 사생, 공필 인물 사생,

공필 사생, 시내市內 사생, 화조 사생이 있고, 사의에는 사의 화조, 구성에는 수묵 구성, 창작으로는 산수 창작, 화조 창작, 수묵 인물 창작, 졸업 창작으로 이루어져 있으며, 화조 필묵연구와 같은 전통 필묵연구도 수행하고 있습니다. 따라서 학생들의 선택 여하에 따라 꾸준히 연마하면, 먼 장래에 다양한 작가의 탄생이 가능하리라 생각합니다.

유화계의 경우에도, 눈에 띠는 것으로, 우리에게는 드문, 유화 사생 1, 2, 3, 4와 속사速寫, 즉 크로키(인체 속사, 색채 속사)가 있고, 조형언어 표현[造型語言表達], 사회 실천, 구도 등이 있습니다. 이렇게 구체적이고 체계적인 교과과정들은 한국의 미술 대학들도 참고해야 만할 과정들로, 완전히 서구화되어 있는 한국의 서양화 전공과 판화 전공에서도 주목해야 만 할 과정들일 것입니다. 이 과정들이 특히 다양한 장르의 인물 표현을 다양하게 나타나게 했을 것이라고 생각합니다(그림 3, 4, 5).

사회주의 리얼리즘, 전통과 체재, 개방

중국은 1992년에 대외적으로 변경도시 및 내륙의 모든 성도省都와 자치구 수도를 개방함으

로써 문호를 개방하였지만, 그들의 사회는 우리의 민주주의 자본경제 체재가 아니라 쿠바와 더불어 자생自生 혁명을 기조로 한 사회주의 국가체재이고, 그 근본 미술방침 역시 우리와 다른 '사회주의 리얼리즘'입니다. 그러나 중국의 사회주의 리얼리즘은 구舊 소련의 사회주의 리얼리즘과 어떤 면에서는 유사한 면모를 지니고 있습니다. 즉 쯔다노프Andrei Zhdanov에 의해 '소비에트작가동맹 헌장'에서 정의된 바 있는, 즉 1934년 제1차 소비에트 작가회의에서 완료된 마르크스 – 레닌주의의 사회주의 리얼리즘인 "예술가에게 '혁명적으로 발전하는 현실을 진실되게 역사적이고 구체적으로 재현할 것'을 요구합니다. 더 나아가 그것은 사회주의 정신 하에서 '노동자들을 이데올로기적으로 변형시키고 교육하는데 기여하여야 한다"[2]는 진리와 역사에 기인한 '현실의 반영 내지 재현'과 효과적 선전에 대한 요구가 '혁명적으로 발전하는 현실'에서 마르크스 레닌주의 미학을 답습하면서도 – 이번 작품 중 리 카이량李凱亮의 〈個人系列〉, 왕 아이잉王艾英의 작품은 – 문호개방으로 인해 이념적이기보다 현실의 단순한 재현이 나타나기도 하고, 쉬 화링徐華翎의 〈另一種空間 三, 四〉는, 중국의 대표적 화가인 쉬 베이홍徐悲鴻(Xu Beihong), 치 바이스齊白石(Qi Baishi), 후왕 빈홍黃賓虹(Huang Binhong), 판 티엔서우潘天壽(Pan

그림 4 우 쉬디오吳虛弢, 〈車上老婦 A Woman in the Bus〉, 40×53㎝, Dry Point, 銅版, 2001

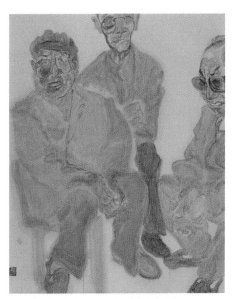

그림 3 왕 아이잉王艾英, 〈隴東市井人物之二 Citizens of Longdong City II〉, 89.5×97㎝, 紙, 2000

2) 먼로 C. 비어슬리 著, 이성훈 · 안원현 譯,『미학사』, 이론과 실천, 1987, p.426.

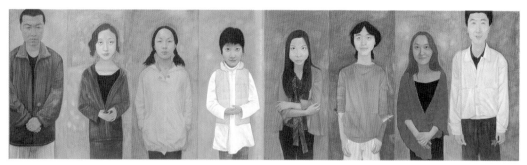

그림 5 시아오 진肖進, 〈閃亮的日子系列 Shining Light〉, 布, 4pieces, 各各 160×180cm, 2001

Tianshou), 창 다이천張大千(Chang Daichen), 리 크어란李可染(Li Keran) 이나 이번 출품작 옌 하이룽 顔海容의 〈초설初雪〉에서 보듯이, 오랜 회화 전통에 대한 존경이 강하게 스며 있습니다.

중국은 한漢나라 때 실크로드를 통하여 불교를 도입하였고, 로마로 실크를 수출하였으며, 남북조시대·수隋·당唐을 거쳐 계속 유입된 불교 문화를 기반으로 당唐의 찬란한 불교미술과 불교 철학을 창출創出하였고, 유럽으로 도자기를 수출하는 등 – 1970년대에 아프리카 북부 도시에서 수많은 중국 도자기가 발견되었다 – 에서 보듯이, 역사상 외국 문물의 수용과 자국自國 제품의 수출에 남다른 특성을 보여주었다. 이러한 이중성은 그들 민족 만의 독특한 중화예술을 창조해 그들 미술의 특성이 되었지만, 오히려 판화의 경우는, 전통적인 표현보다는 우 홍武宏의 차가운 건물, 그것도 인간성을 전혀 느낄 수 없는 음영이 짙은 차가운 건물은 그들의 현재의 마음자리를 보여 주고 있는 듯하며(그림 6), 리유 쉬劉旭의 〈無題系列〉, 리 카이량李凱亮의 〈一个人系列〉, 우 쉬타오吳虛弢의 〈연출 전의 화장〉 〈차 속의 노부인[車上老婦]〉(그림 4)등과 같은 인물 표현에서는, 서양화된 인체의 자유로움은 있으나 전통 중국회화에서의 이상적理想的인 인물의 품위가 없이 사회주의 리얼리즘에

그림 6 우 홍武宏, 〈逝去的記憶之二 Lost Memory II〉, 48×38cm, 石版, 2004

의한 '현실의 반영'이어서(그림 3, 4, 5) 중국의 전통적인 인물화가 사라졌음을 알게 합니다.

이번 전시를 통해 우리는 현재 중국미술의 변화된 모습과 아울러 그들의 전통에 대한 존경에서 비롯된 중국회화의 전승에 대한 강력한 의지를 읽을 수 있었던 동시에 우리 화단도, 미술대학들도 그러한 점에서 다시 한번 한국 미술의 과거와 현재를 재고再考해 보고, 앞으로의 길을 설정해야 하지 않을까 생각해 봅니다.

3) 동북아시아 회화의 발전을 위한 또 한 걸음을 내디디며

《동덕 창학 100주년 · 동덕여자대학교 개교 60주년 기념 한 · 중 교류전

– 동덕여자대학교 · 중국 북경 중앙미술학원 · 국립대만사범대학 교수작품 초대전》

· 2010. 09. 01 ~ 09. 07 · 동덕아트갤러리

경인년庚寅年 2010년은 동덕 창학 100년, 동덕여자대학교 개교 60주년이 되는 해입니다. 동덕여대 회화과는 이를 축하하기위해 회화과 졸업생 106인이 참여한 동문전, 《목화전》 (8.18~24)에 이어, 두 번째로 동덕아트갤러리에서 중국의 두 명문대학, 즉 중화인민공화국의 북경 중앙미술학원과 중화민국의 국립대만사범대학 교수들의 작품을 초청하여 본교 회화과 교수들의 작품과 더불어 3개 대학 교류전을 마련했습니다.[1] H. A. 테느Taine(1828~1893)가 문화적 사상事象을 결정하는 정신적 기반의 원천이 '인종' · '환경' · '시대'라고 했듯이, 이번 전시회가, 한국의 동덕여대와 중국의 대표적인 두 대학교의 교수 작가들이 인종과 환경, 시대의 차이로 인해 세 국가의 회화의 동질성과 이질성이 과연 어떻게 화폭에 담겨 있고, 그들 화단에서의 역할은 어떠한지를 비교해 볼 수 있는 기회가 되는 동시에 앞으로 국제화 시대를 맞아

[1] 세 대학교의 참여 교수는 다음과 같습니다.
　동덕여자대학교(8) : 심현삼(沈鉉三), 이철주(李澈周), 홍순주(洪淳珠), 오경환(吳京煥), 이승철(李承哲), 서용(徐勇), 윤종구(尹鐘九), 권경애(權慶愛).
　중국 북경중앙미술학원(12) : 바이 시아오강(白曉剛, Bai Xiao-Gang), 차이 몽샤(蔡夢霞, Cai Meng-Xia), 캉 지엔페이(康劍飛, Kang Jian-Fei), 콩 리양(孔亮, Kong Liang), 스 위(石煜, Shi Yu), 왕 쨩싱(王長興, Wang Chang-Xing), 왕 잉성(王穎生, Wang Ying-Sheng), 우 시아오하이(吳嘯海, Wu Xiao-Hai), 위에 치엔산(岳黔山, Yue Qian-Shan), 쌍 공(張弓, Zhang Gong). 쨩 멍(張猛, Zhang Mcng), 장 예(張燁, Zhang Ye).
　중화민국 국립대만사범대학(9) : 청 다이르어(程代勒, Cheng Dai-Le), 천 수화(陳淑華 Chen Shu-hua), 주 요우이(朱友意 Chu Yu-Yi), 황 진롱(黃進龍 Huang Chin-Lung), 리 쩐밍(李振明, Lee Cheng-Ming), 린 창드어(林昌德 Lin Chang-De), 수 시엔파(蘇憲法 Su Hsien-Fa), 왕 치옹리(王瓊麗 Wang Chiung-Li), 양 수황(楊樹煌 Yang Shu-Huang).

진정한 교수작가로서의 화업畫業을 다시 한번 생각하는 계기가 되리라 생각합니다.

그림 1 바이 사이오강白曉剛, 〈老車間之一〉,
100×100㎝, 布面에 유채, 2008

그림 2 왕 잉성王穎生, 〈父子〉, 97×187㎝, 수묵

이 전시는 동덕여대의 협약대학이기도 한 중국 북경 중앙미술학원과 격년隔年으로 진행되고 있는 양교兩校의 교류전의 일환이기도 하고, 자매학교인 중화민국의 국립대만사범학교와의 교류전이기도 합니다. 중국 북경 중앙미술학원의 13인의 교수작가가 참여한 2006년에 이어, 2010년 올해에는 동덕 창학 100년 · 동덕여자대학교 개교 60주년을 축하하기 위해 중국 북경 중앙미술학원의 12인의 교수작가 외에 중화민국의 9인의 국립대만사범대학 교수 작가도 초청하여 8인의 본교 교수들의 작품들과 함께 전시한다는 점에서 이번 전시회는 본교로서는 뜻깊은 한 · 중 교류전인 동시에 이 전시회가 앞으로 한국과 두 개의 중국, 즉 삼국이 회화교류를 통해 상호 세계로의 도약의 계기가 되기를 기대해 봅니다.

이러한 의미로 개최되는 이번 전시 작품에서는 특히 다음 세 가지 점에서 의의가 있다고 할 수 있습니다.

첫째는, 한국과 중국 두 나라는 하나의 민족이면서 각각 두 개의 나라로 나뉘어 있다는 공통점을 갖고 있고, 그들 두 중국의 교수작품이 이역異域 땅인 한국에서 자리를 같이 한다는 점에서 그의의가 크다고 할 수 있습니다. 앞으로 한국도 두 개의 한국이 문화예술 면에서 개방되어 이와 같은 전시회가 있게 되기를 기대해 봅니다.

둘째는, 중국은 오랜 전통이 있는 서화書畵나 벽

화가, 아직도 전통성을 갖고 계속되고 있을 뿐만 아니라 전통의 현대화가 계속되고 있다는 점에서 우리를 반성하게 한다는 점입니다.

셋째는, 동북아시아 작가이면서도 중국이 전통과 사회주의 리얼리즘 때문인 듯, 사생寫生과 현실에 근거한 구상이 주主이고(그림 1, 2), 그

그림 3 리쩐밍李振明, 〈不甘願的肆意〉, 114×72㎝, 수묵, 2008

사생이 실물의 사생뿐 아니라 전통회화를 활용하여 새로운 회화를 창조하고 있는데(그림 3) 비해, 동덕여대 교수 작품들이 북경 중앙미술학원과 란저우대학蘭州大學에서 수학한 서용 교수를 제외하면, 대체로 비구상, 추상이라는 점에서 차이가 커 시대적 환경의 차이를 느끼게 합니다.

첫째는, 한국의 경우와 마찬가지로 분단되어 있으면서도, 중국은 90년대에야 문호가 개방되었고, 대만은 1992년에 한국과 국교가 단절되었지만, 최근 두 중국은 우리와 달리 인적人的·문화적·교육적 교류를 하고 있습니다. 예를 들어, 중국 북경 중앙미술학원·국립대만사범대학, 두 대학교의 박사생들이 교수님들과 함께 오악五嶽을 20여일 동안 여행하면서 같이 사생하고 토론하면서 화집畫集을 내어, 그들의 전통적인 사생寫生 문화를 공유하고, 여행 중에 학교 간 차이 및 특징을 토론하면서 자신의 작품의 특성을 키워가는 동시에 문인 문화의 전통을 잇고 있다는 점은 우리 남·북한 미술계·교육계에도 하나의 자극제가 되었으면 합니다. 이러한 점을 감안하여, 동덕여대 회화과는 지난 4월에 창학 100년·동덕여대 개교 60주년을 기념하는 의미에서 우선 국내에서 서울 소재 8개 대학교 대학원 박사과정이 컨소시엄 형식으로 참여한 《논 플루스 울트라》 전(4.28~5.11)을 열어, 전시를 통해 한국 내의 박사생들의 그림의 비교 내지 화합의 장場을 기획한 바 있습니다. 그러나 이번 전시를 통해 두 중국이 정치 노선은 다르지만, 문화적 동일성을 꾸준히 다지고 있다는 점에서, 우리도 정치와 달리 그러한 남북한 미술의 교육계 및 화단의 조우遭遇를 희망해 봅니다.

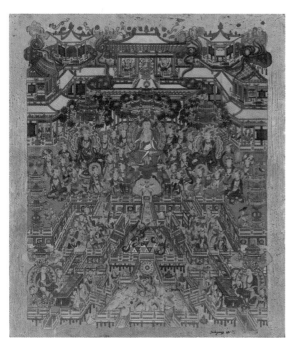

그림 4 서용徐勇, 〈천상 언어天上言語-1001〉, 150×175㎝, 마麻에 황토·분채·석채·금박, 2008

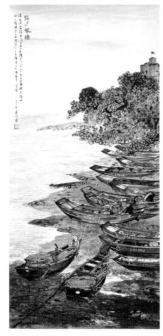

그림 5 린 창드어林昌德, 〈淡水風情〉, 59×120㎝, 선지宣紙에 수묵, 2003

둘째는, 중국의 경우, 기원전 1세기 초 한漢 무제武帝가 차고 건조한〔乾冷〕실크로드의 관문인 간쑤성甘肅省의 둔황敦煌에 서역 진출의 전진기지를 둔 이래, 서역을 통한 문물의 수입은 남북조南北朝, 수隨, 당唐까지 이어졌고, 그로 인한 불교 미술은 요遼시대까지 천여 년 간 발달했고, 아직도 그곳에 그때의 석굴에 조각과 벽화가 남아 있는데, 그곳의 건조하고 더운 기후가 벽화의 보존에 크게 기여했습니다. 그러나 같은 불교미술이 발달했으면서도 한국에서는 그 후 벽화가 조각처럼 계속해서 발달하지 못하고 지금도 사찰 등에 그려지고는 있지만, 현대에는 보편화되지 못하고 있습니다. 이것은 중국 돈황의 사막성 건조한 기후와 달리 한국의 봄·여름이 고온다습한 기후이고, 조선조는 국교를 유교儒敎로 정함으로써 불교가 조선조에서는 발달하지 못했고, 그 간에 전쟁이 많았던 탓이 아닐까 생각되기도 합니다. 중국의 경우, 지난 2006년 《중국中國 북경北京 중앙미술학원中央美術學院 교수 초대전》에서 손 진브어孫景波, 왕 인성王穎生, 탕 후이 唐暉 교수의 〈징기

스칸 일대기〉의 분본紛本에서 보았듯이, 중화정신에 입각해 아크릴화로, 유화로 번안된 합작合作을 하고, 그 합작 분본에 입각해 그 작품이 설치되는 장소에 따라 다양한 크기로 그려지고 있던 것을 북경에서 보면서, 그들이 국화國畵와 유화油畵의 구분이 없이 전통의 현대화에 지속적으로 같이 합작하고 있음은 분본 자료의 중요성을 인지하고, 자료를 귀중히 여기는 그들의 문화 에서 연유한 것이라고 생각됩니다. 이것은 21세기 문화의 세기에 우리도 시각의 확대와, 앞으로 전통이라는 우리 문화 자산의 소중함과 현대화에의 동ㆍ서양화의 합동 연구의 노력이 필요함을 보여주는 예라고 하겠습니다. 다행히 동덕여대의 서용 교수는 중국 북경 중앙미술학원과 간쑤성甘肅省 란저우시蘭州市 란저우대학, 둔황敦煌 연구소에서 벽화를 공부한 작가이므로(그림 4), 지금 작품의 둔황미술적 경향에서 앞으로의 한국에서의 현대화를 기대해 봅니다.

그리고 서書는 한국에서는 회화과에서 대체로 이수과목으로만 남아 있고, 학부졸업 전시에서도 서書로 졸업작품을 내는 경우가 없는 상황인데, 2007년의《중국 북경중앙미술학원 우수졸업작품 한국전》에 이어 이번에도 서書가 독립적으로, 또는 제발題跋로 쓰인 전통적인 사생풍의 동양산수화를 보면서(그림 5), 이 시대에 그들의 전통적인 '서화동원書畵同源' 내지 '서화용필동원書畵用筆同源'을 볼 수 있다는 점은 우리 한국화 화가들에게 사라지고 있는 시ㆍ서ㆍ화 일치라든가 그림에서의 용묵법이나 용필법 등의 전통 회화에서의 의미와 역할을 다시 한번 생각하게 합니다.

셋째는, 양국간의 화풍의 차이, 특히 한국화에서의 추상 경향은, 볼링거Wilhelm Worringer(1881~1956)의 견해에 의하면, 자연과의 부조화나 급변하는 사회와의 부조화가 우리의 심미의식으로 표출된 것입니다. 그런데 사회의 급변에도 불구하고 중국 북경중앙미술학원 교수들이나 중화민국의 국립대만사범대학 교수들의 작품에 남제南齊 사혁謝赫의 응물상형應物象形(즉 대상의 形)과 수류부채隨類賦彩(즉 대상의 색)에 근거해 기운氣韻을 추구하는 구상성이 여전한 데 비해, 한국, 동

그림 6 이철주李澈周, 〈致虛-비우다〉, 63×63cm, 한지에 수묵, 2007

덕여대 교수들의 작품에는 추상화 경향이 두드러진다(그림 6)는 점은 그간 중국 문화와 단절되고, 서구로 문화가 열린 탓이기도 하고, 구상 전통의 국전國展의 종언때문이기도 하며, 우리 화단의 트렌드가 강한 문화 탓이기도 할 것인데, 그것에는 산업화, 그중에서도 IT산업과 컴퓨터의 일반화, 세계여행 기회의 확대, 해외유학의 양적 · 질적 팽창 등 이유가 많을 것입니다. 그러나 한국 현대회화에서의 추상의 뿌리가 무엇인지, 그리고 지금의 발전 방향을 초래한 이유 및 그 전개과정은 앞으로 미학이나 미술사학이 연구해야 할 과제이기는 하지만, 현재의 한국화가 중국의 전통 그림과 달라졌음은 분명합니다. 즉 중국에서의 추상은 육조시대에 이미 동진東晉의 서예가, 왕희지王羲之(307~365)가 완성한, 장초章草에서 변화한 금초今草가 기맥氣脈이 통하는 일필—筆로 이루어졌고, 사혁謝赫이 『고화품록古畵品錄』에서 제일품第—品으로 든, 육탐미陸探微의 일필화—筆畵를 거쳐, 그 후 직관에 의한 과감한 생필省筆쪽으로 중국회화가 진행된 것에서 알 수 있듯이, 중국의 추상은 본질만 남기고 생략하는 것이었습니다. 따라서 9세기의 장언원은, 그림을 논의할 수 있는 조건으로, "남북의 오묘한 그림, 고금古今의 유명한 그림을 변별할 것"[2]과 "그림에 밀체密體와 소체疏體가 있다는 것을 알 것"을 요청하고, 이 두 조건을 갖춘 후에야 바야흐로 그림에 관해 논할 수 있다고 말하면서, '붓자취가 겨우 하나 둘로, 붓이 비록 두루하지는 못하나 뜻이 두루한, 다시 말해서, 상像이 이미 그것에 응해 있는 장승요張僧繇 · 오도자吳道子 그림의 소체적疏體的 특징에 주목하고,[3] 오도자를 화성畵聖이라고 부를 정도로 회화에서의 소체는 화가의 이상이요 궁극점이었습니다. 남송南宋 시대에 선화禪畵가 생필화生筆畵로 평가를 받은 것도 이 소체에 연유한 것인데, 오늘의 한국화의 추상의 뿌리는 그러한 중국 전통이나 우리의 문인화 전통이 아니고 현대 서양화에 그 근거를 둔 것 같다는 느낌을 지울 수 없습니다.

이번 전시에서 중국의 두 대학이 오랜 문화적 단절이나 시대의 사상, 기후와 환경이 다름에도 많은 점에서 공통점을 보이는 것은 두 중국이 아직도 그들의 문화유산을 숭상하여 그들 문화유산이 미술교육 및 화단에 큰 영향을 미치고 있다는 사실을 보여주는 것으로, 이점은 우리

2) 張彦遠,『歷代名畵記』卷二,「敍師資傳授南北時代」: "所宜詳諦南北之妙迹, 古今之名蹤, 然後可以議乎畵."

3) 앞의 책, 卷二,「論顧陸張吳用筆」: "張吳之妙, 筆纔一二, 像已應焉. 離披點畵, 時見缺落, 此雖筆不周而意周也. 若知畵有疎密二體, 方可議乎畵."

문화에 대한 한국 작가들의 심도있는 반성과 연구가 요구되는 면이기도 합니다.

이 세 대학교의 교수작품들을 같은 공간에서 함께 볼 수 있다는 것은 유난히 더웠던 올해, 우리에게는 하나의 축복입니다. 더운 여름에 이번 동덕 100주년, 대학 창설 60주년 축하 전시에 작품을 출품해 동덕의 발전에 무언無言의 후원을 해주신 세 대학의 교수님들께 감사의 마음을 전하고, 앞으로도 여름에 작열하는 태양처럼, 화업畵業에의 정진精進과 무궁한 발전이 있기를 기원합니다. 그리고 전시를 준비하느라 수고하신 회화과 교수님들께도 고마움의 마음을 전합니다.

第二部
기획전시 · 단체전

第一章 학부 · 대학원 전시

2. 동덕여자대학교 회화과 창설 40주년
· 동덕 창학創學 100년 · 개교 60주년 기념 기획전

1) 회화과 창설 40주년 기념전《자연 · 인간 · 일상日常 展》

동덕여자대학교 회화과 40주년 기념 초대전《자연 · 인간 · 일상日常 展》

· 2008. 07. 23 ~ 08. 05 · 동덕아트갤러리

동덕여대 회화과 창설 40주년을 축하하는 전시회가 2008년 7월 23일부터 2주일 간 동덕아트갤러리에서 열립니다. 회화과가, 사람으로 치면, 불혹不惑의 나이가 되었습니다. 사람으로서는 자리를 잡고, 자신이 확신을 가지고 자신의 일을 처리할 나이요, 사회적으로는 중견의 위치에서 사회에서, 가정에서 기둥이 되어 활동하는 나이가 되었습니다. 회화과 40주년을 진심으로 축하하며, 작가로서 성장한 졸업생 여러분을 초대합니다. 그동안 학생들을 지도하시느라 고생하신 교 · 강사 여러분과, 이번 회화과 전시를 후원해주신 학교 당국에도 고마움을 전합니다.

회화과는 1968년 '미술과'로 학과가 개설된 후, 1969년 한국화와 서양화, 두 전공이 있는 '회화과'로 명칭을 바꾸었고, 1984년에 석사과정, 1999년에 박사과정이 개설되어, 지금은 학부와 석 · 박사과정을 갖춘 학과로 성장하였습니다. 졸업생들은 국내에서 석사, 박사과정을 마치고 국내외에서 작가로 활동하고 있거나, 국외에서 유학 후 현지에서 또는 국내에서 작가로 활동하고 있습니다. 그러한 한편, 회화과는, 대외적으로는 국제화 시대에 부응하여 중국 북경 중앙미술학원과 격년으로 학부졸업 작품을 전시 교류를 하고 있고, 올해 9월에는 자매대학인 중국 항주杭州의 중국미술학원中國美術學院에서 대학원 전시를 열 예정입니다.

지난 40년간, 미술계도 1981년에 국전國展 시대, 즉 관전官展 시대가 끝나고, 이제는 국가 경제의 세계적 위치로의 부상에 힘입어 국 · 공립미술관[1], 사립 미술관과 개인화랑 및 미술대학

1) 예를 들어, 대표적인 국립현대미술관이 1986년 과천관, 1998년 덕수궁관, 2013년 서울관에 이어 2017년 청주

그림 1 김혜원, 〈집에서〉, 3EA, 30×35㎝, 캔버스에 유채, 2007

의 화랑이 어우러지면서, 외국과의 학적學的 · 인적人的 교류가 활발한 글로벌 시대가 되었고, 그 앞을 국공립미술관 및 각 대학 미술대학이 주도하고 있습니다. 미술 비평가이자 철학자인 아서 단토(1924~2013)가 1964년 앤디 워홀이 뉴욕에서 전시한 '브릴로 상자'를 본 뒤 예술의 본질에 대한 근원적 질문을 던지고, '예술의 종말'을 예고하였지만, 회화는 더 다양화되었고, 앞으로도 회화는 미술계를 주도하리라 예상됩니다.

이러한 변화는 화가에게 화학畵學 역시 한국화, 서양화에 관한 기술적인 공부는 물론이요 문文 · 사史 · 철哲에 대한 인문학적 학식과 미술사 및 동 · 서양화 자체의 본질의 인식인 미학에 대한 공부를 평생할 것을 요구하고 있습니다. 일찍이 오대 말五代末 북송 초北宋初 형호荊浩는 '생生을 해치는 기욕嗜慾, 즉, 잡된 욕심〔雜慾〕을 제거하기 위하여 거문고琴 · 서書 · 도화圖畵를 즐기되, 처음부터 끝까지 배움에 진퇴가 없어야 한다'고 하면서, 그러나 '좋아서 공부해야〔好學〕 그것을 끝내 이룰 수 있다'[2]고 했습니다.

현대미술은 권태를 극복하게 하는 '새로움' '흥미'의 추구에서 시작되었으면서도 인간의 기욕은 끝이 없으니, 화가가 그것을 자제하기 위해서는 더욱 '좋아서 평생 공부해야 하게' 되었

관이 개관될 예정으로 전국에 4관(館)의 유기적인 활동 체계를 확립하였고, 서울시립미술관은, 한편으로는 세계적 미술관으로 도약하고, 다른 한편으로는 시민 · 관객과 소통하는 시립미술관이 되고자 하는 양대(兩大) 목표 하에, 서소문 본관, 중계동 북서울 미술관, 사당역 근처의 남서울미술관을 비롯해 난지창작스튜디오, 경희궁 분관 등 5개의 시설로 확대 · 구성되어, 이전 시대보다 전시 기획이나 감상이 양적(量的)으로 전대(前代)와 비교할 수 없을 만큼 확대되었다.

2) 荊浩,『筆法記』: "嗜慾者生之賊也. 名賢縱樂琴書圖畵 代去雜慾 自旣親善 但期終始所學勿爲進退."; "好學終可成也."

습니다. 그러나 20세기 미술을 보면, 그 길은 어려운 길이겠지만, 그러나 가야할 길입니다.

한韓 · 중 中 · 일日의 전통 회화를 보면, 북송北宋 시대에 문인화가文人畵家와 화원 화가가 양립兩立하면서 이론과 실기 양면에서 상보적으로 발달하여, 북송北宋을 중국미술사에서 최고의 회화시대로 기록하게 했으나, 그 기본은, 문인화가들이 주창主唱한 이론을 그들이 그림으로 표현하고 화원화가들이 따르는 형국이었습니다. 이것은 한국의 고려 회화도 마찬가지였습니다. 지금 현존 고려회화가 주로 불화佛畵여서 그 당시 고려의 회화를 불화를 통해서밖에 엿볼 수 없지만, 과거제도에 승과僧科가 있었고 많은 스님들이 불교회화에 참여해 불교정신에 입각한, 찬란한 극채색의 장엄한, 세계 회화사상 찬란한 불화佛畵를 낳았습니다.

서양의 경우, 르네상스 시대에 미술가가 중세의 길드의 직인職人을 떠나 '명예'를 택하면서 학문science을 지향志向한 것에서 보듯이, 21세기 우리 화단이 현재 컴퓨터의 발달로 인해 모든 정보나 지식이 글로벌화됨으로써 동 · 서양화가 하나가 되어가고, 점점 더 고도의 지식을 요구하는 상황이 되고 있으므로, 21세기의 새로운 교육 시스템의 개발과 그로 인한 인재의 탄생은 절실합니다. 아마도 작가들은 예민한 감성으로 그것을 이미 인지하고 있는지도 모르겠지만, 작가들 역시 그것을 인식하고 지향해야 할 때라고 생각합니다. 아마도 그 점에서 이번 회화과 창설 40주년 기념 전시회는 시대에 부응하면서 의식있는 작가를 배출한 회화과가 국내외 미술계 및 문화계 전반에서 그들의 역량을 발휘하고 있는 동덕여대 회화과 졸업생들의 성장한 모습을 보여주는 계기요, 그 위상을 가늠할 수 있는 좋은 기회가 되리라고 생각합니다.

이번 전시회를 보면, 20세기 후반 이후, 우리 미술계가 어떻게 진전되었는가가 읽혀지고,

그림 2 홍진희, 〈몸짓, 그 순간의 잔영〉, 141×74.1㎝, 한지에 채색, 2007

그림 3 최순민, 〈My Father's House〉, 80×80cm,
혼합재료, 2008

그림 4 이정, 〈어제와 같은 하루의 시작〉, 130×160cm,
순지에 마블링, 꼴라쥬, 2007

인간으로서, 화가로서, 여성으로서, 어머니로서의 그들의 세상에 대한 시각을 느낄 수 있으리라 생각합니다. 이번 전시 작품은 필자의 기획 하에 동문작가 93인의 작품을 세 개의 주제, 즉 '자연'(30명) · '인간'(34명) · '일상日常'(29명)으로 나누어 진행될 것입니다.

'자연'이나 '일상'에서 많이, 그리고 자주 눈에 띠는 요소는 꽃, 우리의 주위 환경입니다. 우리는 '아름답다〔美〕'고 하면 꽃을 연상합니다. 작가들이 여성이고, 꽃은 우리가 주위에서 손쉽게 언제나 볼 수 있으므로, 이번 전시에서 가장 다양하게 나타난 것이 꽃이 아닌가 생각됩니다. 이는 가정과 육아 때문에 시계視界가 확대되기 어려운 여성 작가의 여성적인 섬세한 표현인 동시에 미美에 대한 추구로 보이기도 하지만, 여대女大의 한계로도 생각됩니다. 그런데 꽃은 꽃잎 한 장을 화면 전체로 확대한 것(고은주, 〈영원한 어머니의 표상〉)에서부터, 꽃들이 독립적 가치를 갖고 주변 상황에 강력한 메시지를 전하거나, 혹은 구성으로, 또는 문양화되고, 일상 상징을 그림으로 끌어들이는 등[3] 갖가지 모습으로 나타나고 있습니다. 그러나 주변생활과 밀착되어 있는 한국 여성들, 동문들의 일상적인 시각은 그들의 작품 제목이 꽃 이름 자체인 경우도 있지만, 〈향연〉〈회귀〉〈그리움〉〈사유의

3) 본서, 第一部 개인전 평론, 第二章 개인전, 「구지연 I 자연과학에 기초한 식물화(植物畵)를 넘어 자연의 화훼화(花卉畵)로」 그림 16 참조.

공간〉〈시 · 공의 노래〉〈Human Performance〉〈생명 - 상생相生〉〈류流〉〈생生〉〈투영〉 등의 제목을 볼 때, 인생의 모든 문제를 꽃에 비유해 표현하고 있음을 알 수 있습니다.

그런데 동덕여대 회화과는 구상이 강한 교수님들이 재직하셨던 관계로 '자연' '일상'의 작품들은 구상적인 전통 산수화에서부터 시간과 장소가 다른 일상의 연작連作을 통해 인간을 되돌아보거나(그림 1), 일상의 〈몸짓, 그 순간의 잔영〉을 통해 인간의 진정한 모습을 찾으려고 노력하고(그림 2), 〈바람부는 언덕〉 풍경(그림 6), 하나 하나 각기 크기도 모양도 달라 집의 구성을 통해 큰 영역에서의 하느님

그림 5 이한나, 〈달콤한 꿈〉, 160.2×130㎝, 장지에 채색, 2007

그림 6 허정수, 〈바람부는 언덕〉, 160×97㎝, 캔버스에 유채, 2006

의 아들, 딸로서의 우리를 생각하게 하는, 즉 하느님의 어떤 메시지가 느껴지는 작품(그림 3), 앞에서 보면 사람 하나 하나가 개성적인 한 사람이지만, 위에서 무심코 본 뒷모습을 부감법으로 그린, 거리의 보도 블럭처럼 사람마다 별로 차이가 없이 바쁘게 앞만 보고 출근하는 사람들을 그리기도 하며(그림 4), 커다란 화면에 맛있는 과일 하나를 그리면서, 색으로는 과일의 달콤함을 설명하고,

그림 7 이수경, 〈Circle〉, 170×170㎝, 닥종이에 먹, 2010

그림 8 안예환, 〈연(緣)〉, 116.8×91㎝, 장지 위에 석채 수간안료, 2005

그림 9 김경미, 〈보금자리 V〉, 61×46㎝, 아크릴릭 · 혼합재료, 2008

바탕은 종이를 뗏다 붙였다를 반복해 우툴두툴하게 함으로써 맛있는 과일과 과일나무의 성장이 현실에서 어려움을 이원적으로 표현하거나(그림 5), 바람으로 인해 크게 한 방향으로 쏠린 언덕이 극사실적으로 표현된 무성한 들판을 통해 오히려 폭발적으로 다가오는 자연 또는 인간의 어떤 힘을 사유思惟하게 하는 구상 작품(그림 6) 외에 닥종이를 만들고 그 우툴두툴한 화면에 먹선으로, 중앙을 중심으로 팔과 다리를 죽죽 뻗는 힘에 의해 현대사회에서의 폭력적인 힘을 극대화하기도 하고(그림 7), 무지개, 공간의 다양한 구성 - 우리가 제사때 엄정하고 규칙적으로 제자리에 놓아야 할 목기木器, 발鉢을 청靑 · 홍紅으로 일직선으로 쌓아 놓거나 엎어놓기도 하고, 어지러이 놓여 있기도 한 구성을 통해 예禮를 다시 생각하게 함으로써, 예禮에 어긋난, 우리의 무질서하고 혼란한 현실을 고발하고(그림 8), 우의적으로 희화戱化해(그림 9), 현실과의 간극이 오히려 커지는 면모도 보입니다. 그러나 한국은 전통적으로 농업국가였던만큼 서양에서처럼 어둡고 처절한, 논리적인 추상, 반反자연적인 추상은 적습니다.

이번 전시를 준비하느라 고생하신 동창회 회장단과 회화과 교수님들, 그리고 이번 전시를 초대해 주신 학교 당국과, 동덕아트갤러리 관장님께도 고마움의 마음을 전하면서, 어렵고 긴 예술의 도정道程에 앞으로도 동문들의 화업畫業에의 정진精進과 무궁한 발전이 있기를 기원합니다.

2) 동덕 창학 100년, 동덕여자대학교 개교 60주년 기념 '목화전'을 생각하면서

동덕 창학創學100주년, 동덕여자대학교 개교 60주년 기념전《목화전》
• 2010. 08. 18 ~ 08. 24 • 동덕아트갤러리

경인년庚寅年, 2010년은 동덕 창학 100주년이요, 동덕여자대학교 개교 60주년입니다. 동덕여자대학교 회화과는 이를 축하하기위해 동덕아트갤러리에서 올해 2월에 서울 소재 20개 대학교의《우수졸업 작품전》(2월 3일~12일), 4월에 서울 소재 8개 대학교 대학원 박사과정이 컨소시엄 형식으로 참여한《2010 논 플루스 울트라 Non Plus Ultra》전(4.28~5.11)에 이어, 이번에 회화과 동문전인《목화전》(8.18~24),《한·중 교류전 – 동덕여자대학교·중국 북경 중앙미술학원·국립대만사범대학 교수작품 초대전》(9.1~7),《회화과·디지털공예과 전·현직 교강사전》(9.15~28) 등의 일련의 기획 전시를 통해 학부생과 박사과정생, 해외 자매학교의 교수와 본교 회화과 전·현직 교수들의 작품전에 이어, 이번에는 동문들의 현재의 작품들을 함께 화단에 소개하여 우리 화단 속에서의 우리의 모습을 확인하면서, 앞으로 동덕인의 새로운 발전을 다짐해 보려고 합니다.

동덕 창학創學 – 대학 창설의 양면兩面

올해는 1910년, 일제강점日帝强占 100년이 되는 해요, 동덕 창학 100주년이며, 동덕여자대학교 개교 60주년입니다. 동덕 창학은 1910년, 여성교육이 국권회복을 위한 장場이라는 교육 이념 하에 여성교육을 시작한 후, 해방 후에 대학을 창설해 그 동안 급변하는 사회의 수요에 맞추어 새로운 산업화·세계화 시대에 수많은 전문 여성 인력을 배출해왔습니다. 특히 현재 재학생 7000여 명 중 4000여명이 예술 전공 학생으로, 그간에 다양한 예술가의 배출로 예술계

그림 1 서지선, 〈081007〉, 130×130㎝, 캔버스에 아크릴릭, 2009

및 사회에 기여했고, 특히 회화과는 1968년 학과가 개설된 이래 동·서양화 발전에 기여한 바 크다고 생각됩니다. 2008년, 회화과 창설 40주년 동문작가 93인의 기념 초대전이 《자연·인간·일상》(7.23~8.5)이라는 세가지 주제로 나뉜 '주제'진이었다면, 이번 동덕여자대학교 개교 60주년 기념 동문초대전은 70학번대부터 최근까지 106인의 동문들을 학번으로 70년, 80년, 90년 2000년대로 나누어, 그간의 발자취와 변화를 역사적으로 되돌아보면서 오늘을 보여주고, 앞날을 다지는 전시라고 할 수 있습니다.

동서의 차이, 새로운 장르 – 대大와 미세微細 시각으로의 세상의 확대

서양이, 독일에서 괴테Goethe(1749~1832)와 더불어 계몽주의를 탈피하여 고전주의 문학의 금자탑을 세운 쉴러Schiller(1759~1805)에 이르러, 기존의 이성만이 아니라 이성과 감성이, 다시 말해서 의意와 정情이 조화된 인간을 완전한 인간으로 인정했던 것과 달리, 동북아시아 문화는, 일찍부터 사단칠정四端七情같이, 인간의 기본 감정 내지 감성을 인정해 왔다. 또 일찍이 당唐의 장언원이 '그림에 소화疎畵와 밀화密畵가 있다는 것'과 '남북의 오묘한 작품〔妙迹〕'과 '고금古今의 유명한 자취〔名蹟〕'를 알아야만 바야흐로 그림에 관해 논의할 수 있다"[1]고 말한 것에서 알 수 있듯이, 그림에 관해 논의하려면 남부중국과 북부중국의 명품 및 역사 상의 옛 그림과 현재의 그림, 표현상 소疎·밀密을 알아야만 그림을 제대로 제작할 수 있고 논의할 수 있습니다. 고금의 작가와 작품론, 그 당시 미술사를 알아야만 하는 것은 당연하다고 해도, 왜 소疎·밀密인가? 서양이 예술에서 영감을 중시해 왔다면, 동양은 농업국가의 속성상 직관을 중시

1) 본서, 第二部 기획전시, 단체전, 第二章 기획전, 「중국작가 기획전」 주8, 9 참조.

해 왔습니다. 동북아시아에서는 농업국가의 속성상 우주와 대자연의 관계가 중요했기에 일찍이 통계에 의한 일반론의 도출과 직관이 발달했고, 순간적인 직관을 순간적으로 표현할 수 있는 문방사우文房四友[2]가 발달해, 보편적 논리와 직관된 내용을 물이 잘 스며드는 한지에 쾌속快速의 표현이 가능한 모필毛筆과 수묵에 의해 '소밀疎密'을 조절했는가 하면, 일찍이 아교나 백반 포수를 하는 방법을 개발하여 화면의 틈조차 없이 함으로써 자유롭게 수묵화와 수묵담채, 극채화極彩畵를 발전시켜 왔습니다. 따라서 동양화는 인식과 열정 내지 영감을 소밀疎密로 모두 표현할 수 있는 문방사우라는 도구가 있어 정신과 감성, 양면의 표현이 일찍부터 가능했습니다. 그런데 그 밑바탕에는 회화가 진秦 · 한漢부터 발달하기 시작하여 육조六朝시대부터 시詩 · 서書 · 화畵 중 먼저 서書가 – 따라서 지필묵紙筆墨이 – 생활화되고 발달했고, 그 다음에 시詩가 당唐시대에 발달하고, 그것에 용묵用墨이 발달했으며, 그것을 근거로 그 후 북송北宋 시대에 문인들이 회화畵를 발달시키면서 북송 말에 이르면, 화면에 제발題跋이 등장하면서 화면에서 시 · 서 · 화가 종합되어, 표현은 정신상으로도, 감각적으로도 극極에 도달하게 되었습니다. 남북조시대 이래 고도의 정신을 가진 문인들에 의한 시 · 서 · 화 이론이 주도하면서, 당 · 송 · 원 · 명 · 청까지 예술이 학문과 더불어 인간의 수양 방법으로 인간의 완성에 기여한 바 컸고, 문인들의 구체적인 시 · 서 · 화 이론과 그것을 옮길 수 있는 지필묵紙筆墨은 회화 발달에 큰 기여를 했습니다.

정치와 교화, 즉 정교政敎의 수단이었던 인물화에서 시작된 회화 예술은 시대가 감에 따라 산수화와 화조화花鳥畵로 확대되었습니다. 즉, 대산大山 전체를 그리도록 요청받은 북송대北宋代의 '대관大觀 산수화'의 완성은 우리 눈으로는 담을 수 없는 광대

그림 2 강민정, 〈구겨진〉, 130×162㎝, 장지에 혼합재료, 2010

2) 서재(書齋)에 꼭 있어야 할 네 가지 벗, 즉 종이 · 붓 · 벼루 · 먹을 말함.

한 넓이와 높이·깊이를 통합적으로 사유하여 표현함으로써, 인간의 자연 – 인간의 관계를 숙려熟慮하게 하는데, 즉 우주적 시각으로 확대하는데 큰 기여를 했습니다. 산수화는, 가까운 곳은 관찰로 정세하게 그리고, 대산의 중간은 연운으로 차단하고, 먼 곳은 조망을 통해 평원경平遠景으로 그렸고, 깊이는 원근법 중 심원深遠으로 그리는가 하면, 부감법을 개발하여 전체를 조망할 수 있게 하였으며, 산수화가 '大'를 그렸다면, 화조화는 '저 높이 보이는 나무 위의 새 한 마리 또는 여러 마리를 꽃과 더불어 그림'으로써, 조그마한〔小〕 대상을 확대함으로써, 자연의 양극兩極인 '큰 것大'과 작은 것의 양면에서 동양화를 일보 진전하게 했습니다. 한국 회화사에서의 겸재 정선의 몇 년에 걸친 한양 주위의 산수와 금강산의 근·원경의 관찰과 조망이 없었다면, 그의 한양의 정경과 〈금강산전도金剛山全圖〉가 과연 탄생할 수 있었을까? 그리고 우리가 한양과 금강산의 이미지나 개념을 그리 자세하게 이해할 수 있었을까? 또 그 속에 우리 한복을 입고 갓을 쓴 사람들의 '거유居遊'하는 모습이 없었다면, 과연 우리가 겸재의 진경眞景산수화에서 '거유'의 여유로움을 찾을 수 있었을까? 하고 자문自問하게 됩니다. 산수화가 채색 산수화 후에 수묵 산수화로 전이되어 발달했다면, 화조화도 마찬가지입니다. 극히 아름다운 채색 화조화, 즉 황씨체黃氏體인 구륵전채鉤勒塡彩 후에 깊이있는 서씨체徐氏體의 수묵선염의 화조화가 발달한 데에는, 그러나 당唐의 산수화가, 왕유의 수묵선염이 있었기에 가능했습니다. 즉 화조의 형形과 색의 아름다움 후에 명대明代에 문인들이 그 더 없는 아름다움과 깊이와 상징을 흑백톤의 수묵선염 화훼花卉로 변환한 것에 동양화의 경이로움이 있습니다. 이로써 우리는 큰 것과 작은 것, 순간적인 것과 오랜 시간이 드는 것, 장식적인 회화와 불교미술인 장엄용·예배용 회화와 감상용 회화를 모두 화면에 담을 수 있게 되었습니다.

새로운 시작 – 해방 후 전문화 교육

그러한 한국의 문화배경 속에서 20세기, 그리고 특히 21세기 지금, 미술을, 회화를 학문함은 어떤 모습이어야 하고 지금은 어떤 모습으로 존재하고 있을까?

일제강점에 의해 나라가 멸망하고, 일제는 조선왕조가 가진 모든 문화와 교육제도를 버리고 서양의 교육방법과 제도를 들여와 우리 문화의 발전과 전승을 막았습니다. 그 결과, 지난 일세기 간 우리의 미술교육이 우리의 전통회화에 대한 공부와 연마보다는 서양문화의 공부와 연마로 우리 회화의 범위와 깊이를 넓히고 다양화하였다면, 앞으로의 일세기는 우리의 정체

그림 3 김초희, 〈Installation View〉 적동F[1],RP · 우레탄 도장 · 나무 · 브론즈 · 천 · 광원, 한전프라자 갤러리, 가변크기, 2010

성 있는 미술을 확립하기 위해 그간에 내포된 사유思惟와 정보를 기초로 '온고이지신溫故而知新'으로 우리 전통도 돌아보면서 창조의 꽃을 피우는 데에 역량을 기울여야 하지 않을까 생각해 봅니다.

이는 조선조까지 예술교육이 한정된 인간 계급, 즉 양반과 중인, 다시 말해서, 문인 · 사대부나 장인에 한정되었던 것이, 해방후 일반 대중 누구나에게로 확대된 결과, 다양한 인간의 다양한 달란트로, 동서문화가 어우러져 미술의 신지평을 여는데 큰 기여를 했고, 그러한 경향은 앞으로도 지속되리라고 생각합니다. 그러나 아직도 〈고려불화전〉이라든가 〈몽유도원도〉등의 전시회에 수많은 관객을 보면, 이제는 고금古今의 어떤 조화도 필요하다고 생각됩니다. 이점에서는 한대漢代부터 오히려 문인과 장인그룹이 예술에서 같이 활동해왔던 동양문화권이 서양보다 오히려 더 접근가능성이 높다고 생각됩니다.

그러나 그 발전의 기조는, 석도石濤가 "먼저 받아들이고 나중에 인식하는 것이다. 인식한 후에 받아들이는 것은 받아들이는 것이 아니다"[3]고 말했듯이, 예술을 감상하거나 창조하거나 간에 우선 감각기관을 통해 감각자료를 받아들임이 우선일 것입니다. 느껴야 그에 응하게(感而應之)되기 때문입니다. 우리는 이미 동서양의 많은 문화를 받아들였고, 앞으로도 그러할 것입니다. 그런데 동양 회화는 감관에서 받아들이는 순간에 사유의 매개없이 식관적으로 표출

3) 『석도화어록(石濤畵語錄)』「존수장(尊受章)」第四.

할 문방사우가 있었습니다. 그러나 문방사우의 지紙 · 필筆 · 묵墨은 전달력은 뛰어나나, 수련이 쉽지 않기에, 형호는 '평생공부'와 '호학好學'을 중시했다고 생각됩니다. 일찍이 그리스의 플라톤이 『향연Symposium』에서 '미'를 '사랑eros의 대상'으로 규정했듯이, 우리는 우선 대상에 대한 사랑을 기반으로, 열린 마음으로, 칸트가 말하듯이, 선입견이나 편견없이, 긍정적으로, '무관심'으로, 즉 '관심없는 관심(interest without interest)'으로 순수하게 받아들여야 할 것입니다. 우리는 감각재료를 받아들여 인식하는 것이 아니라, 오랜 교육의 결과, 공부가 진행됨에 따라 인식의 내용이 무의식으로 깔려있고, 감성 역시 그 기반이 시간이 감에 따라 폭 넓게, 폭 깊게 형성된 다음에 어느 순간 영감에 의해 순수하게, 열린 마음으로 사유의 매개없이 직관으로 받아들일 때 비로소 예술은 시작됩니다. 즉 그 후에야 개인이나 민족의 달란트에 맞게 새로운 시각으로 해석이 시작되기 때문입니다.

기획과 영감 – 호학好學

예술, 그 중에서도 순수 회화는 창조 그 자체가 목적인 무목적적 · 자기목적적인 창조요 상상력의 산물입니다. 창조란 새로운 기술이 중요한 것이 아니라 '느껴서 우리의 마음이 움직인 感而動' 상태에서 작가의 대상에 대한 새로운 시각과 그 시각에 의한, 대상의 새로운 해석 및 그 방법의 도출이 중요합니다. 상상력의 발휘에는, 상상력imagination은 이미지를 산출시키는 능력이므로, 이미지 산출을 위한 예민한 감성과 대상에 대한 오성개념이 풍부하게 깔려 있어야 하고(그림 3), 작가에게는 상상력을 실현시킬 모험적인 실험정신이 요구됩니다.

9세기의 장언원이 당唐의 오도자를 산수화의 '변變'의 작가로 지칭하고, 이사훈을 그 완성인 '성成'의 작가로 지칭한 것도, 양자兩者의 실험정신을 높이 평가한 것입니다. 당대唐代에 그 융성한 문화 속에서, 불교의 장식적인 장엄 속에서도 그 '변變'은 산수와 닮은 '사모산수寫貌山水'였고, '성成'은 청록靑綠에 의한 채색선염의 완성이었습니다. 그러나 그것은 당 현종玄宗의 명령에 의해 이루어졌습니다. 즉 당 현종이 꿈에도 그리던 가릉강嘉陵江 삼백여리의 산수를 오도자에게 역驛의 말을 빌려가서 그려오게 했는데, 그가 돌아온 날 현종이 그 모습을 묻자, 가릉강 삼백여리의 분본紛本은 자기 가슴에 있다고 하고, 대동전大同殿 벽에 하루에 그렸다고 하므로,[4]

4) 朱景玄, 『唐朝名畵錄』: "'신(臣)은 분본(紛本)이 없이 마음속에 모두 기억하고 있습니다'고 대답했다." "후에

그의 그림은 고속高速의 수묵 또는 수묵담채 - 오장吳裝 - 산수화였을 것입니다.[5] 그 산수는 당 현종이 꿈에 그리던 산수였고, 궁전 내 도교사찰[道觀] 대동전大同殿 벽에 이 두 사람에게 그리게 했다고 하니, 그 산수는 전도全圖 형식일 수 밖에 없었을 것입니다. 그러나 가릉강 삼백여리의 산수를 '사모산수寫貌山水'로 그리면서 분본이 없이 하루만에 그렸다는 '변變'은 당시로서는 실험으로서의 창조였습니다. 오도자의 그러한 그림은 당시 분본에 의해 그리던 전통 채색회화에 혁명을 일으킨 것입니다.

그리하여 장언원은 그 사건을 『역대명화기』 권일卷－「논화산수수석論畵山水樹石」 장章 제목에서 기존의 수석화樹石畵를 젖히고 '산수수석山水樹石 순順'으로 산수를 앞에 씀으로써 오도자에 의해 새로운 산수화 시대가 열렸음을 선포했습니다. 오도자와 이사훈李思訓이라는 천재가 없었더라면, 우리는 그 이후 산수화의 전도全圖 형식을 보지 못했을 것입니다. 그들에 의해 '전도全圖' 양식이 유래해서 많은 작가들로 이어졌고, 명대明代 심주沈周의 〈여산고廬山高〉와 같은 명품名品을 보게 되었습니다. 그러나 '사모산수'로 그린다는 것은 겸재가 금강산을 사모寫貌한 것만큼이나 끈기있는, 오랫동안의 대상의 파악과 그 삼백여리를 한 화면에 압축하는, 파격적인 천재가 없이는 불가능합니다. 바로 이 '변變'은 당唐에 화원畵院은 없었지만 국가에 봉사하는 화사畵師가, 그것도 성당기盛唐期 현종玄宗이 그의 천재를 알아보고 그를 애호해 지방화가였던 오도자를 장안長安으로 불러 '현玄'이라는 이름을 내리고, 그에게 가릉강을 대동전 벽에 그리게 함으로써 본격적으로 산수화를 시작하게하여 산수화사山水畵史에 큰 업적을 남긴 예이기에, 장언원은 그를 '신인가수神人假手'로 평가했을 것입니다.

불교의 융성으로, 장엄으로 인한 채색화가 유행했고 극히 융성하던 당시 현종의 요구에 응해 오도자가 당시에 산수화로 명성을 떨치던 종실宗室화가 이사훈李思訓의 정세치밀한 채색 선

현종이 [도교의 신선도에 몰입하여 태상노군상(太上老君像)을 안치하고 아침·저녁으로 향(香)을 피우고 예배를 드리던 현종의 개인 도관(道觀)인] 대동전(大同殿) 벽에 그리도록 명령하자…하루에 마쳤다. 그 때 이사훈(李思訓) 장군이 있어 산수로 이름을 날리고 있었으므로 황제가 또 대동전에 그림을 그리도록 명령을 내렸다. 몇 달 만에 바야흐로 마쳤다. 명황이 이르기를, 이시훈의 몇 개월의 공(功), 오도자의 하루의 자취, 모두 그 오묘함에 이르렀다고 한다(장언원 지음 조송식 옮김, 『역대명화기』 상(上), 시공사, 2008, pp.101-102 참조)."

5) 莊申은 오도자의 그림의 특징인 일세(逸勢)·속도·오장(吳裝) 중 '오장'을 '간단한 담채[簡淡]'로 이해했다(譚旦冏 主編, 김기주 譯 『중국예술사 - 회화편』, 열화당, 1985, pp.88-89 참조).

염渲染에 비해 – 미술사학자는 역사를 추적하면, 그의 아들 이소도李昭道가 그린 것으로 추정한다 – 하루 만에 수묵, 또는 수묵담채로 완성한 산수화는 그의 지위나 당시의 명성으로 볼 때, 회화사상繪畵史上 하나의 파격적인 실험이요 혁명이라고 말할 수 있고, 양자를 현종이 이해했다는 것 역시 현종에게 미래를 내다보는 혜안이 있었음을 말하는 것입니다.

예술에서 미美는, 인식의 산물이기도 하고, 영감에 의해 초월로 이루어지는 산물이기도 합니다. 그러나 창조와 창조의 결과인 미美는, 칸트에 의하면, 감성과 오성의 자유로운 유희상태에서 나온다고 합니다. 이러한 유희상태가 되기 위해서는 작가는 기술, 기교가 자신에게 완성되어 있어, 그것에서 자유로워져야 하고, 오성에 의한 개념이 완성되어 그것에서도 자유로워져 오성이 기술의 제한없이 무의식적으로 자유롭게 그려져야 합니다. 중세 교부인 신플라톤주의 철학자, 아우구스티누스(354~430)는 영감을 '신의 은총'이라고 보았습니다. 그러나 어느 예술도 신의 은총인 영감 외에는 대부분은 끊임없는 공부에 의한 기획의 산물입니다. 기획과 기술의 합작입니다(그림 4). 그러나 영감에 의한 창조도 오랜 시간 기획에 의한 노력의 결과 어느 순간 – 칸트에 의하면 – 감성과 오성이 결합하면 미美가, 감성과 이성이 결합하면 숭고崇高가 이루진다고 합니다. 말하자면, 어느 순간 초월이 이루어지는 것이고, 플로티누스는, 이것은 자신이 초월한 다음 사다리를 치우는 것 같아, 누구도 좇아갈 수 없다고 말합니다. 오직 자신의 평생에 걸친 노력만이 신의 은총에 의해 초월을 가져올 것이지만, 그러나 노력해도 초월은 오지 않을 수도 있습니다. 불가에서 돈오頓悟, 점오漸悟와 같습니다. 선인先人들은 이 부분을 어떻게 생각했을까? 생각해 봅니다.

일찍이 오대 말五代末 북송 초北宋初 형호荊浩가 "생生을 해치는 (끊임없이 일어나는) 기욕嗜慾을 제거하기 위하여 거문고〔琴〕, 서書, 도화圖畵를 즐기려 한다"고 하면서 그 단서를 '호학好學해야 그것을 끝내 이룰 수 있다'고 했듯이, 우리도 예술·그림 공부도 '좋아서〔好〕' 공부해야 합니다. 좋아서 평생 즐겁게 그림 공부를 해야 수명壽命에 손상을 입지 않고 장수長壽할 수 있습

그림 5 한정은, 〈푸른 초상의 나열〉, 한지에 수묵 담채, 156×57㎝, 2005

니다.[6]

20세기 현대인의 숙제는 '권태'입니다. 현대의 예술은 그러한 '권태'를 극복하기 위한 '새로움' '흥미'의 소산이었습니다. 현대인은 아직도, 아니 오히려 기욕은 더 끝이 없으니, 그것을 자제하기 위해서도, 이제 회화는 '좋아서 평생해야 하는' 학문이 되었습니다. 동북아시아에서 문인화가 기技에서는 장인보다 떨어지지만 그림의 질質이 우수한 그림이 더 많은 이유요, 서양화와 다른 이유입니다.

현재 우리 사회는 쉽게 무엇을 이루려는 풍조가 만연하고 있습니다. 그러나 쉽게 얻은 것은 귀하지 않기에 쉽게 잊혀지고, 쉽게 버려집니다. 그러므로 글로벌화된 세계에서 우리 것에 대한 사랑으로 우리의 미를 찾으려고 노력하면서 우리의 시각을 심화深化하여 우리회화의 미를 발견하고 그것을 표현하는데 우리의 옛 사유와 기술이 '온고이지신溫故而知新'이 될 때, 예를 들어, 〈그림 4〉에서 보듯이, 고려칠기를 활용한 칠화漆畵라든가, 〈그림 5〉에서 보듯이, 수묵이 담채와 어울릴 때, 속도있는 용필이 선염과 어울릴 때 우리는 비로소, 우리 고유의, 우리 만의 새로운 미술, 회화를 창출할 수 있게 되고, 한국 회화, 개개 화가들의 그림도 꽃을 피우게 되리라 생각합니다. 그러기 위해서는 우리 동덕인들도 대학에서 받은 교육, 즉 '받아들임〔受〕'과 '인식〔識〕'을 바탕으로 우리 것에 대한 사랑과 다양한 우리 것에 대한 감성의 지속적인 개발과 공부

6) 董基昌, 『畵旨』上, "각획하고 세밀하고 신중하게 그리느라 조물주에게 부림을 당하는 자에 이르러서는 수명(壽命)에 손상을 입을 수도 있으므로, 대체로 생생한 기미가 없다(장언원 외 지음, 김기주 편역, 앞의 책, p.240 참조)."

로 이 새로운 길에 동참해야 하리라고 생각합니다.

이번 전시 출품작들이, 여성의 활동의 한계 상, 우리의 일상을 감성적으로 표현한 작품이 많고, 한국화의 경우, 아름다운 수묵과 담채의 융합인 작품도 있으나, 세밀한 묘사는 뛰어나나 총체적인 구성 능력이나 의식 저변의 인식의 질적質的인 깊이, 시각의 심화深化는 앞으로도 꾸준한 공부를 필요로 합니다. 미국의 팝아트Pop Art는 우리에게 일상이 예술이 될 수 있음을 보여주었습니다. 이러한 우리 주변의 일상은 서양화는 물론이요(그림 1), 한국화에서도 나타나고 있습니다(그림 2). 이는 예술작품 제작에 필수인 상상력의 결과요 그림 소재가 먼 이상이 아니라 주위에 있다는 것을 알려주었습니다. 이러한 일상을 그리는 것은 서양화에서는 17세기 네덜란드 풍속화 genre painting에서 시작되었고, 한국에서는 18세기 단원 · 혜원 등의 풍속화에서 취급되었는데, 그 위상位相은 인물화 · 산수화 · 화조화보다 낮았지만, 그러나 이제 작가들에게는 대상이 위상位相에 관계없이 모든 대상이 열려 있습니다. 아마도 미국의 대중예술Pop Art의 영향인 듯합니다.

요즈음 회화는 한국화 · 서양화를 불문하고 영상 · 설치로 확대되었습니다(그림 3). 그러한 확대는 작가에게 이전보다 상상력을 유발하는 그 근저에 오성의 개념이 이전 시대와 다르므로 유발된 화의畫意나 매체에서 모험적인 실험정신을 요구하기 때문에 야기된 것입니다. 그 실험은 중국회화사에서는 '변變'일 것입니다.

회화과가 이제 40년, 인간으로 보면 불혹不惑의 나이를 지났으니, 동문들 각자가 화가로서의 자신의 역사를 뒤돌아보면서 학문적 소양의 꾸준한 축적과 시각의 확대 및 장르의 다변화 등에서 선 · 후배들이 앞에서 끌고 뒤에서 따르면서 꾸준한 자신의 정진이 있기를 기대해 봅니다.

이번 전시를 준비하느라 수고하신 회화과 교수님들, 그리고 동창회 회장단과 이번 전시에 작품을 출품해 우리 동덕 100주년, 대학 창설 60주년을 축하하며 앞으로의 동덕의 발전을 위해 무언無言의 후원을 해주시고 동참해 주신 동문들께도 고마움의 마음을 전하면서, 앞으로도 동문들의 화업畫業에의 정진精進으로 동덕여대가 무궁하게 발전하기를 기원합니다.

第二部
기획전시 · 단체전

第三章 한국화 기획전

한국 미술 – 한국화 어떻게 보아야 할 것인가?

2009 한국화여성작가회 10주년 기념 기획전《여성이 본 한국 미술》

• 2009. 08. 19 ~ 08. 25 • 세종문화회관 미술관 본관

'한국화여성작가회'가 올해로 10회 정기전을 맞이한다. 이 단체의 특징은 첫째, 여성 작가라는 점, 둘째, 이 땅의 여성으로 한국화를 전공한 화가라는 점, 셋째, 몇몇 또는 하나의 특정 대학교 출신자들로 이루어지지 않고, 출신이나 연령의 고하高下를 불문하고 여성 한국화 전공자에게 참여의 기회가 개방되어 있다는 점이다. 아마도 이러한 다소 복합적인 성격이, 한편으로는 기존 여성 미술단체들과 달리 '한국화'라는 하나의 전공 하에서 자칫하면 전통적이어서 오히려 한 면으로 치중되기 쉬운 성격을 불식하고 어떤 통일된 면모를 보이면서 국내외에서 꾸준히 자기 정체성을 모색해 가는, 그러나 다양하면서도 활발한 활동내역을 보여주게 한 요인이 되었으리라고 생각하고, 다른 한편으로는 이 회會를 창립한 원로들이 중심축이 되어 계속 참여함으로써 상호 영향과 감화感化의 장場이 되어왔기 때문이라고 생각된다.

한국화

이번 전시를 〈여성이 본 한국 미술〉이라는 주제 하에 기획하게 된 것은, '10년이면 강산도 변한다'는 말이 있듯이, 지난 10년간 '정보화'와 '글로벌화'로 크게 변한 지구촌에서 한국 회화의 주요 맥脈인 우리 한국화 여성작가들이 과거의 한국 미술 내지 지금, 또는 앞으로의 한국 미술, 그중에서도 특히 한국화를 어떻게 인식하고 있으며, 또 인식해야 할 것인지를 생각해 보자는데 있다. 즉 급변하는 한국, 더 나아가 세계에서 여성의 역할이 크게 달라진 지금 '한국화'의 정체성을 다시 한번 재조명해 보고, 앞으로의 작업이 한국화에 자긍심을 갖고 달라진 세계에 맞는 사고의 전환과 우리 전통에도 맞는 새로운 언어의 개발 등 노력하는 한국화의 길

을 걷기를 바라는 기대에서였다. 이미 1960년대부터 서양미학에서는 현대예술이 정의할 수 없을 정도로 다양해서 '개방 개념Open Conception'시대라고 정의한 바 있다. 그러나 현대미술이 이렇게 예술가의 개성이나 작품 성향이 다양하기때문에 구체적인 공통 분모를 찾을 수 없고 어떤 이즘ism 하에 계속 작업하는 작가군作家群이 없을 정도로 개성적인 작가와 변화많은 세상일지라도, 작가들은 자신의 개성적인 작업을 이어가면서도, 어떤 주제의 전시를 통해 회원 상호간에 서로 '다양의 통일' 속에서 그 해답을 같이 찾아보지 않으면 한국 미술 내지 한국화의 정체성의 확립은 요원할 것이라고 생각된다. 필자는 본 전시회를 통해 사회와 가정에서 다면적인 역할을 하고 있는 여성들로부터 한국 미술의 정체성에 대한 자구노력이, 즉 안으로부터의 자각이 외부로 확산되기를 바라고, '한국화여성작가회' 회원들에게는 이 전시회가 작가로서 자신의 한국화를 보는 시각을 점검해보면서 자신의 미래의 작업을 위한 또 하나의 예지叡智의 장場이 되었으면 한다.

사실상 한국화는, 의미상으로 보면, 중국화나 일본화가 자신의 회화를 '국화國畵'라고 하듯이, 국화國畵, 즉 한국에서의 회화일 것이지만, 현재는 대학교의 학과도 회화전공은 명칭이 '한국화과'와 – '동양화과'는 한국화과와 같은 의미의 전공의 학과인데, 대학교마다 양자 중 하나를 선택하고 있다 – '서양화과'가 있으므로 서양화는 제외된다. 그러므로 한국화와 동양화, 서양화의 차이를 안다는 것은 사실상 한국에서의 회화를 아는 길이 될 것이다. 인터넷이 가져온 다양한 정보의 홍수와 의견 제시, 상상력이 홍수를 이루고 있는 이 시점에서, '한국화'에서 사

그림 1 김춘옥, 〈자연–관계성〉, 73×61㎝, 한지에 색지 · 먹, 2009

실상 영감에 의해 순간적으로 그려지는 그림을 제외하면, 대부분은 당唐, 장언원이 "그림 그리는 뜻이 그리기 전에 이미 있었고, 그림이 끝나도 그대로 남아있다(意存筆先, 畵盡意存)"고 했던 화의畵意, 즉 회화에서 가장 기본인, 그림 그리기 전에 정해졌고, 후에도 지속되는 그림을 그리는 뜻 내지 개념이 그림에서 가장 중요할 것이고, 한지와 안료의 사용이나

용필用筆, 용묵用墨은 그 화의에 의거
해 결정될 것이고, 발달될 것이다.

　김춘옥의 〈자연 - 관계성〉(그림
1)은 군자꽃으로서의 청정淸淨한 연
꽃에 대비되는 연꽃 물밑의 더러움
을 그녀는 정제되지 못한 우툴두툴
한 닥종이를 붙이고, 그 위에 탁濁한
색지에 먹으로 그리고 있다. 그러한
화의와 시각은 꽃봉우리와 예토穢土

그림 2 이화자, 〈무제〉, 61×78㎝, 종이에 석채·분채, 2009

만 있으면서 화면에 청정한, 화려한 연꽃을 기다리는 구도로 구체화·시각화되었다. 장언원
이 구도인 '경영위치를 회화에서의 총체적인 요체[經營位置畵之總要]'라고 말한 이유일 것이
다(그림 1, 2). 구도를 포국布局, 포백布白이라고 하는 것도 동북아시아 회화에서는 그리는 것에
못지 않게 그려지지 않은 여백이 중요하기에 '여백을 배포[布白]한다'고 했을 것이다(그림 2).
이것은 동북아시아인의 공간에 대한 화의畵意와 시각의 투영일 것이다. 이제는 여백을 잘 다
루는 작가가 드물 정도로 작가의 여백, 즉 허실虛實에 대한 철학이 심화되지 못하고, 한국화는
지금 의례화·근시안적이 되었다. 그러므로 이제부터 재료에 의한 구분 외에 정체성이 없이
표류하는 예술 - 한국화의 정의와 같은 미학의 기본 문제를 작업할 때와 일상에서, 일상화하
는 것을 생각해 보는 것은, 어찌 보면, 오히려 부박浮薄한 세태의 현상을 뛰어넘을 수 있는 대
안이 될 수 있을 것이라고 생각한다.

　일찍이 플라톤은 사랑eros이 없이는 미가
산출되지 않는다고 말하면서, 사랑의 방법
을 하나의 인간, 인체에 대한 사랑부터 시
작하여, 다수의 인간, 제도나 법률, 개념적
으로 이어나가면, 궁극적으로는 선善의 이
네아Idea를 인식하게 된다고 말했다. 한국
화 여성작가들도, 우선 자신에 대한 사랑과
자긍심에 근거하여 한국인, 한국의 산천, 제

그림 3 장혜용, 〈엄마의 정원〉, 10F, 한지에 혼합재료, 2009

도 · 법률, 우리의 미美에 대한 생각으로 이어지면서 고구考究하지 않으면 그들의 아름다운 요소가 제대로 보이지 않아 화가 자신의 한국화, 더 나아가서는 우리 모두의 한국화를 제대로 세울 수도, 그려낼 수도 없으리라고 생각한다.

독창성 – 새로움〔novelty〕– 윤작법

예술은 동서를 불문하고 '규칙없는 예술은 예술이 아니기에' 끊임없이 규칙을 도출하려고 노력해왔다. 그러나, 또 다른 한편으로, 예술의 제일 특성은 '독창성'이기에, 육조시대의 종병宗炳은 산수화에서조차도 '새로운 것을 펼칠 것(暢新)'을 요구했고, 소식은 그의 불교에의 경도傾倒에서인듯 청정하면서도 새로움인 '청신淸新'을 요구했다. 그러나 동북아시아에서는 규칙과 독창성은 대자對者가 아니라 상보적이면서 작품마다, 특히 피카소가 언명했듯이, 자기 그림의 모방도 경계할 정도로 유념해야 될 사항이다. 수잔 부시Susan Bush는 『중국의 문인화』에서 '청정하면서도 새로움〔淸新〕'을 독창성orginality으로 번역했으니, 동양 회화에서도 독창성은 '새로움〔新〕'도 중요하지만, 새로움에 '청정함'이 추가된 것이었다. 예술이 독창성을 목표로 했기에, 서양 역시 역사적으로, 그리고 20세기 이후에도 '새로움novelty'을 요청했다. 그러나 중국도, 한국도 규칙과 완벽성을 요구하기는 했지만, 그것이 정형화되는 순간 예술은 관념화 · 정형화定型化되어 예술성은 소멸되므로, 그 어느 순간 초월해야 한다. 특히 예술의 완벽성은 국가나 종족, 작가마다 자신의 개성에 따라 다르다. 고려불화는 고려만의 독특한 표현방법, 즉 웅대한 불 · 보살 자체 내에 응집된 힘이 뿜어나오는 인체와 금니의 선과 이들을 지지하는 먹선, 불보살의 불의佛衣의 적색赤色의 위엄, 다양한 모티프의 활용 등 – 예를 들어, 연꽃 · 연잎이 대칭으로 마주 본다든가, 연꽃이 원형이나 타원형으로 나타나면서도 '절대적인 존재'이기에 주름이 없다든가 주름이 접히기도 하고 연꽃 형태도 다양하다 – , 다양하면서

그림 4 이해경, 〈초록서점〉, 100×60㎝, 한지에 혼합재료, 2009

도 율동적인 문양으로 중국화나 일본화의 정교성과는 다른 위업偉業, 즉 자신의 독특한 이상理想을 달성했고, 조선의 민화는, 완벽성보다는 완벽성 직전에 오히려 '희화화戲畵化'와 '졸拙'을 선택했다(그림 3). 인간이 '새로움'을 좋아하는 것은, 이미 북송北宋, 곽희郭熙의 『임천고치林泉高致』에서 "사람의 이목은 새 것을 좋아하고 묵은 것(즉 옛것)을 싫어한다〔人之耳目喜新厭故〕"고 말했듯이, 인간의 본성이다. 그러나 덴마크의 철학자이자, 신학자로 실존주의의 선구자인 쇠렌 오뷔에 키르케고르Søren Aabye Kierkegaard(1813~1855)가 '권태'를 극복하는 '새로움'의 방법으로 '윤작법'을 추천하듯이, 회화사에서 보면 언제나, 항상 새로움은 없다. 이 윤작법은 이미 우리 조상들이 농사에서 소출을 늘리고 땅의 힘을 키우기 위해 한 땅에 한 농작물을 키우는 것이 아니라 다른 종류의 농작물을 돌아가면서 심었던 오래된 기법으로, 그 근거는 '온고이지신溫故而知新'이요, 숭고崇古이다. 즉 새것, 새로움이라는 것은 다른 대상, 다른 느낌이 아니라, 대상에 대한 시각의 변화로 새로움이 창출됨을 의미한다. 복고復古의 방법이었으므로 우리도, 생각이나 기법을 밖에서 찾지 말고 안에서, 역사에서 찾을 필요가 있다.

자연과 전통, 숭고崇古

고故 김원용은 한국 미술의 특징을 '자연自然'이라고 규정한 바 있다(그림 4). 그러나 〈초록서점〉(그림 4)은 자연을 모티프로 했으나, 지평선을 높이 잡고 윗부분을 연하烟霞로 처리하는 한편, 근경近景을 확대함으로써 아름다우나 꿋꿋한 자연의 존재가 그 존재의 타당성을 얻지 못하고, 우리의 현재의 불안, 즉 세계와의 불균형을 가시화하고 있다. 그러나 우리의 현재 그림

그림 5 이애리, 〈또 다른 자연〉, 162×65㎝, 장지, 수묵, 2009

은 대부분 자연도, 과거 즉 전통도 아닌 것 같다. 사실 우리 회화의 살 길은, 화가들의 스승은, 동기창이 이미 간파했듯이, 양자兩者, 즉 자연 · 천지天地와 옛 사람〔古人〕에 있다[1]고 생각된다. 그러나 무조건적인 수용이 아니라 역사 속에서 발췌하면서도, 그 의미를 현대적으로 해석하여 계승하여야하므로, 시각vision에 현대적 해석이 필요하고(그림 5), 그러기 위해서, 오대말五代 末 송초宋 初의 형호荊浩가 말하듯이, "일생의 학업으로 수행하면서 잠시라도 중단됨이 없기를 결심해야 할 것"이고, 그 중단없는 학업의 방법으로 우리 선인들은, 동기창의 『화지畵旨』 첫 구절에서 보듯이, "많은 책을 읽고, 여행을 많이 하여야 한다〔讀萬卷書, 行萬里路〕"고 했다. 동기창은 명나라 말기에 80세 이상을 살지 않으면 온전한 작가가 아니라고 했으니, 이는 화업畵業이 인간의 성명性命을 해치는 것이 되면, 화가는 장수長壽할 수 없고 좋은 작품도 제작할 수 없음을 의미한다.[2] 즉 언제나 화가가 주체여야 함을 말한다.

한국 미술은 독자적으로 고대부터 현대까지 한국의 미술사를 기술할 수 있을 정도로 미술의 질質과 양量이 풍부하면서도 다양하다. 세계적인 중국미술이 옆에 있었다는 것은 언제나 큰 부담이 된 동시에 큰 힘이요 자극이 되었다. 그러므로 양자兩者, 자연 · 천지와 전통인 옛 작품을 차별화해서 공부할 수 있다면, 산고수려山高秀麗한 아름다운 산천을 가진 우리민족의 미술 자원은 무궁무진해질 것이고, 옛 그림은, 현재의 상황에서는 외국 미술관 탐방이나 책, 영상, 인터넷으로도 공부는 가능할 것이다. 더구나 회화의 경우, 중국의 회화이론인 화론은 이미 공자孔子시대에 있었고, 4세기부터 본격화하여, 서양보다 천 년이나 앞서지 않는가? 이것은 역사서는 존재하지 않으나 미술이 남아 있는 고구려나 백제 미술로도 확인된다. 예로, 1971년 우리를 깜짝 놀라게 했던 무령왕릉의 발굴 유물[3]과 1993년에 발견되어 세상을 깜짝 놀라게

1) 동기창(董其昌), 『畵旨』上 21 : 畵家以古人爲師 已者上乘. 進此當以天地爲師.
2) 장언원 외 지음, 앞의 책, p.240 참조.
3) 충청남도 공주시 금성동 송산리 고분군 내에 있는 백제 제25대 무령왕과 왕비의 무덤으로, 1971년 7월 5일, 제6호 벽돌무덤 내부에 스며드는 유입수를 막기 위하여 후면에 배수를 위한 굴착공을 파면서 왕릉의 입구가 드러나 발굴되었기 때문에 도굴과 같은 인위적 피해는 물론 붕괴 등의 피해가 없이 완전하게 보존된 상태로 조사되었다. 현재 송산리 고분군 내 무령왕릉은 제7호분으로 분류되어 있으나, 피장자가 명확히 확인된 무덤이므로 무령왕릉이라고 부른다. 중국 양(梁)나라 지배계층의 무덤형식을 그대로 모방한, 남북 길이 420㎝, 동서 너비 272㎝, 높이 293㎝의 벽돌무덤〔塼築墳〕내에서 많은 뛰어난 금제 장신구가 출토되었다. 중요 장신구로, 왕과 왕비가 착용했던 것으로 보이는 왕과 왕비의 금제관식 1쌍(국보 154호, 155호) 금귀걸이 2쌍(국보 157호), 금목걸이〔金製頸飾〕2개(국보 158호), 금제 뒤꽂이〔金製釵〕1점(국보 159호), 베개〔頭枕〕1점(국보 164

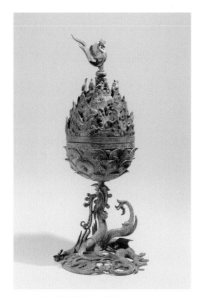

그림 6 〈백제금동대향로百濟 金銅大香爐〉,
7세기 초, 국보 287호, 높이 64㎝,
최대 직경 19㎝, 무게 11.8㎏, 국립부여박물관

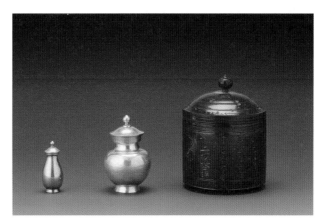

그림 7 〈부여 왕흥사터 출토 사리장엄유물〉 오른쪽부터 은제 그릇을 담았던
청동 용기 · 금제 사리병을 담았던 은제 그릇 · 금제 사리병,
국립부여문화재연구소

한 〈백제금동대향로〉[4](그림 6)를 보았고, 2007년 왕흥사지에서 발굴된 왕흥사의 사리호[5](그

호), 발받침〔足座〕 1점(국보 165호), 은제과대 외 요패 1벌, 금동식리 1쌍, 용봉문환두대도(龍鳳文環頭大刀)와 금은제도자(金銀製刀子) 각 1점 등과 왕비 은팔찌〔銀製釧〕 1쌍(국보 160호), 금팔찌 1쌍, 금은장도자(金銀裝刀子) 2개 등이 출토되었다. 그 밖에 지석 2매(국보 163호)와 청동제품으로 신수문경(神獸文鏡) · 의자손명수대문경(宜子孫銘獸帶文鏡) · 수대문경(獸帶文鏡)(이상 국보 161호) 등의 각종 거울과 청동제 접시형 용기, 청동완, 청동개, 수저, 젓가락, 다리미 등이 있고, 기타 도자(陶瓷) 제품으로 등잔이 있다. 이 가운데 1974년 7월 9일에 국보로 지정된 것만도 12종목 17건에 이른다〔한국민족문화대백과 무령왕릉(武寧王陵) 참조〕.

4) 백제 나성과 능산리 무덤들 사이, 절터 서쪽의 한 구덩이에서 450여점의 유물과 함께 발견된, 높이 61.8㎝, 무게 11.8㎏의 백제의 금동향로로, 크게 몸체와 뚜껑으로 구분되고, 뚜껑에 부착된 봉황과 아래 받침대를 포함하여 4부분으로 구성되어 있다. 1996년 5월30일에 국보 제287호로 지정되었다.

이 향로는 일찍이 한사군(漢四郡) 중 낙랑, 즉 평양남도 대동군 대동강면 석암리(石巖里) 219호분에서 박산향로(博山香爐)가 출토된 적이 있으므로(국립중앙박물관 소장, 높이 16.0㎝) 중국 한(漢)나라에서 유행한 청동 박산향로의 영향을 받은 듯 하나, 중국이 일반적으로 청동향로이고 크기가 20㎝안팎임에 비해, 이 백제 향로는 60㎝가 넘는 대형이고, 소재가 청동이 아니라 금동이며, 산들이 중국과 달리 독립적 · 입체적이면서, 사실적으로 표현되어 있고, 고구려 무용총 수렵도와 같이 연산(連山) 구조의 산으로 조형성이 뛰어나며, 짐승이나 인물 등 구성 모티프들이 고구려 벽화와 연관성이 보이는, 불교와 도교가 혼합된, 종교의 사상적인 복합성까지 보이고 있어, 백제시대의 공예와 당시의 미술문화, 종교와 사상, 제작 기술까지 파악할 수 있게 해 주는 귀중한 작품이다.

5) 2007년 10월 10일 부여 백마강 건너편, 백제 왕흥사(王興寺) 터 목탑지 심초석 사리공에서 발굴된 사리함은

림 7)에 이어, 2009년 1월 미륵사지 탑의 해체 복원 중 발견된 사리장엄구 - 금제사리봉안기[6]들만으로도 우리는 현대 공예를 능가하는 백제의 그 당시의 부富와 뛰어난 예술적 재능 및 중국 양梁나라와의 문화교류를 알 수 있고, 이들은 세계미술사에서 삼국시대 신라의 반가사유상(국보 78호, 83호) - 국보 83호는 백제 제작이라는 학설도 있다 - , 석가탑에 이어 백제의 조각, 금 · 은 내지 금동金銅 공예예술의 뛰어남을 증명하고 있다. 이러한 공예작품들의 출현은 공예의 기형器形이나 디자인을 볼 때 삼국시대 회화의 발달을 추정할 수 있게 해, 역사를 초월해 당시 백제인의 삶을, 이상理想을, 문화수준을 단적으로 증명하고 있다.

한국화 작가 여러분은 역사적으로는 이러한 자랑스러운 선조들의 후예로, 여러분들 내부에도 그러한 자랑스러운 한국인의 예술혼의 맥이 흐르리라고 생각한다. 우리는 미국, 일본, 유럽 등 밖으로만 눈을 돌리고 있지만, 안으로도 눈을 돌려 긍지를 갖고 그 찬란한 정신을 이어야 하리라고 생각한다. 그러므로 우리 속에 항존恒存하는 것과 현대에서의 변화를 감안하면서 현대에 근거한 인식과 전통의 재해석으로 새로운 세상을 열기를 권한다. 서양의 무분별한 모방이나 수용, 기술적인 면에 치우치는 것은 특히 국화國畵로서의 한국화의 위상位相이나 발전에 큰 도움이 안되리라고 생각된다. 그러므로 동북아시아인이 그림을 크게 인물화, 산수화, 화조화로 삼대별三大別한 이유도 알 필요가 있다. 가까이 보이는 인간, 인간을 다스리는 신神인

한국 미술사에서 백제 금동대향로이래 최대의 발굴성과이다. 사리함에서는 왕흥사가 위덕왕이 577년에 세운 왕의 사찰[王刹]임이 분명한 창건과 관련된 명문기록이 확인됐고, 금 · 은 · 동 사리함 3중[重] 세트 구조는 형태는 다르지만, 뚜껑에는 모두 봉긋한 꼭지가 달려 있어 한 세트로서의 통일성을 갖추고 있었다. 동제함 속에 은제함, 은제함 속에 금제함(이 사리구 성분 분석결과, 금제병과 은제병은 각각 금과 은의 순도가 99% 안팎인 순금과 순은인 것으로 밝혀졌다)이 차례로 들어 있었다. 동제 사리함은 소박한 통형(筒形)이고, 은제 사리함은 긴 목이 달린 듬직한 항아리 모양이며, 금제 사리함은 고귀한 구기자 열매같은 예쁜 형태로, 한결같이 형태미가 아름답다. 동제 사리함 몸체에 '정유(丁酉)년(위덕왕 19년, 577) 2월 15일 백제 [위덕왕(威德王)의 생전 이름인] 창왕(昌王)은 죽은 왕자를 위하여 사찰을 세우고 사리 2매를 묻었는데, 신묘한 변화로 3매로 되었다'라는 글씨가 새겨 있었다. 사리의 변화를 말한 이러한 구절은 사리 봉안기에 의례적으로 나오는 문구이다.

이 사리함들은 백제사람들이 이제까지 고분에 쏟던 예술적 열정과 기량을 불교미술로 옮겼다는 미술사적 의의를 갖는다. 바야흐로 왕을 위한 금관의 시대에서 절대자(즉 부처)를 위한 사리함의 시대로 전환했음을 실물로서 말해주고 있다(유홍준의 국보순례 [71] 백제 왕흥사 사리함과 서울 연합뉴스 참조).

6) 국립문화재연구소가 시행 중인 미륵사지 석탑 보수정비 사업에서 발견된 백제 사리기는 지난 2007년 부여 왕흥사지 목탑터에서 발견된 창왕(昌王) 시대(577년 제작) 사리기 이후 두 번째이다.

불보살佛菩薩을 그리는 인물화로부터 멀리, 눈으로 일별하지 못하는 광대한 산수를 걸으면서 장시간의 관찰체험〔體察〕과 감상을 요하는 시간까지 표현해야 하는 산수화, 멀리 조그맣게 있어서 시각을 크게 확대해야 만 보이는 아름다운 화조화가 동양화에서 발달했다는 것은 바로 동북아시아인의 회화의 시각의 다변화와 그 뛰어남과 깊이를 증명하는 것이요, 우리의 대자연에 대한 사랑의 표현이라고 할 수 있다. 한국 현대 회화도 이와 다르지 않을 것이다.

명明의 심주沈周는

"산수의 아름다움은 눈으로 파악되어 마음에 머문다. 그리고 그것을 필묵으로 표출할 때는 흥興이 아니면 안될 것이다"[7)]

라고 말한 바 있다. 즉 산수화 – 더 나아가 모든 화과의 예술 – 는 눈에서 마음으로 산수의 아름다움이 전해지면서 마음에 흥興이 일어나는 순간에 표출되는 것이니, 흥이 많은 우리민족의 마음은 고속高速의 선이 가능한 수묵과 붓, 순간적으로 입체 표현이 가능한 선염과 고도의 집중적인 중봉中鋒이 있기에 뛰어난 그림으로의 승화가 가능하지 않았을까 생각된다. 북송 문단의 영수領袖인 구양수歐陽脩가 '교巧'보다 오히려 '졸拙'을 선택했고, 명明의 고응원顧應遠은 오히려 예술이 성숙된 뒤에 나타나는 '큰 기교는 오히려 서투른 듯하다(大巧若拙)'의 서투른 듯 함〔拙〕 때문에 원元 시대의 화가를 높이 평가한 것도 이 흥의 순간이 짧고, 그것에 대응하기 위한 한 방법이었으리라 추정된다. 동북아시아인이 노인의 동안童顏을 사랑했듯이, 우리의 그림은 언제나 어린이 같은 순진한 마음으로 한 감동을 필요로 한다. 그 감동은 통일 신라 인면문 수막새 기와에서 보듯이, 안쪽에 눈, 코, 입과 양 볼 만을 만들고 귀와 머리는 생략한, 졸拙한 듯한, 한국미술사상 뛰어난 우아미優雅美를 산출해 왔다.

동북아시아의 그림의 목표는 인물화에서는 사혁謝赫이 말하는 '기운氣韻'이고, 산수화에서는 종병宗炳이 말하는 세勢였다. 아마도 겸재의 진경산수화眞景山水畵는, 특히 겸재의 〈만폭동〉이나 〈통천문암〉, 〈금강산전도〉의 '세勢'는 우리나라에서는 드문 예라고 생각되고, 그 점에서 우리는 중국회화에서 그 중요성이 으뜸인 화과畵科, 산수화에서노 중국과 어깨를 겨눌 수 있다

7) 卞永譽,『式古堂書畵彙攷』: "山水之勝, 得之目, 寓諸心. 而形於筆墨之間者, 無非興而矣."

고 생각한다. 과연 금강산같은 명승경名勝景속에서의 '거유居遊'가, 그 감동이, 겸재에게 '감이응지感而應之'로 다가와 흥으로 표출되었다고 생각한다. 그러나 명明시대를 오파吳派로 이끈 심주沈周(1427~1509)의 〈여산고廬山高〉같은 그림, 즉 시詩·서書·화畵가 같이 한 그림은 호암미술관 소장의 〈금강산전도〉밖에 없다. 한국에는 서書에서는 추사秋史 김정희가 있었지만, 화畵에서는 회화사상 많은 명품이 있고, 시대마다 대상이 다양하여, 다양한 기량이 요구된 결과, 뛰어난 문인文人의 참여가 드물었기 때문이다.

이제 한국화여성작가회 여러분들도, 우리 그림, 우리 산천, 자신을 사랑하면서 꾸준히 작업을 하는 작가들에게도 화업畵業을 '일생의 학업으로 수행하면서 잠시라도 중단됨이 없기'를 권하면서, 공부에 전념하고, 동양화의 이상인 마음의 평담平淡·천진天眞·청신淸新이 여러분들의 그림의 평담과 청신淸新이 되어 독창성있는 우리 한국화가 창출되기를 기원해 본다.

第二部
기획전시 · 단체전

第四章 공모전

젊은 작가들의 또 다른 이상理想 세계의 완성을 기대하며

《제2회 '2014 한국은행 신진작가 공모전'》[1] · 2014. 06. 21 ~ 09. 21; 09. 30 ~ 12. 18

· 한은갤러리

현재 한국의 화단은 외래 문화의 영향으로 서양화의 경우, 유화, 아크릴화는 물론이요 설치나 영상도 많아져 장르의 구분이 어려울 정도지만, 서양화의 기반인 과학지식의 인지가 부족해 다양한 작품제작이나 이해, 유지나 보존에 문제가 있고, 한국화의 경우, 한국화의 특성인 기운氣韻이나 세勢, 이치理 등의 화의畵意는 물론이요 제작기법인 용필用筆 · 용묵用墨의 원리나 다양한 기법, 즉 수묵水墨의 깊이나 평담平淡을 위한 수묵 표현, 색의 중첩, 입체적 표현이 가능한 채색선염 · 수묵선염渲染, 사차원적인 표현 – 예를 들어, 원근법에는 산의 삼원법인 평원平遠 · 고원高遠 · 심원深遠과 수水(즉 강)의 삼원법인 미원迷遠 · 활원闊遠 · 유원幽遠이 있는데, 심원深遠은 사차원적인 속성인 '이동하는 시점'으로 동북아시아 회화에서만의 특징이다 – 이라든가 여백의 활용 등이 동양철학의 이해부족으로 전수되지 못하고, 그에 대한 연구도 미진한 형편이다. 그러니 전통 회화의 입장에서 보면, 서양화에 서양화가 없고, 한국화에 한국화가 없다는 역설도 존재하고, 서구 미술이 우리 미술과, 우리 미술이 서구 미술과 접목하고 있기도 하다. 이러한 상황이 현재 한국 화단의 모습이요, 그것은 한국의 학교 교육의 현재 모습이기도 하다.

1) 제2회(2014) 한은갤러리 선정작가(이번 공모전 상한(上限) 연령은 40세)는 다음과 같다.
　서양화(5명) : 전웅(31세, 남), 옥경래(29세, 여), 이윤정(34세, 여), 박노을(30세, 여), 최은혜(30세, 여).
　한국화(3명) : 김형주(30세, 남), 장은우(34세, 여), 김진우(33세, 여).
　사진(2명) : 조문희(34세, 여), 박세연(29세, 여).

20세기 후반 이후 다양한 예술의 출현은 예술을 정의하려는 시도를 무색하게 했고, 그 결과 예술의 정의를 포기하고, 예술은 '개방개념open conception'의 시대가 되었지만, 예술에 대해 정의하려는 시도는 아직도 열려 있다. 이러한 상황은 세계가 글로벌화 · 정보화 · 기계화되면서 더 심화되었다. 한국에서도 1970년대에 영미英美의 분석미학이 도입되었는가 하면, 현상학적 미학이 도입되어, 예술현상은 그 자체 '의문여지의 논쟁'에 빠졌고, 그 표현된 전경前景만이 아니라 그 후경後景도 관심의 대상이 되었다. 이것은 이전에 초현실주의에서의 꿈, 환상이, 그리고 프로이트의 무의식이 연구된 것과 같은 맥락으로 이해된다. 따라서 서양화에서조차 서양미학에서 예술의 추구목표는 다양화되어, '미美는 예술의 추구 목표'로 아직도 유효하기는 하나, 미는 예술의 유일한 추구 목표가 아니라 그 추구목표 중 하나가 되었고, 이제 예술제작에 기계의 도입으로 '예술은 자연모방'이라는 정의 역시 그 의미를 잃었다.

그러나 예술을 '하나의 의식적인 인간활동'이라고 할 때, 예술과 여타의 의식적인 인간활동과의 차이점은, W. 타타르키비츠에 의하면, 예술작품이 수용자에게 불러일으키는 반응에서 찾아야 하고, 그럴 경우, 예술을 다른 것과 구별짓는 특징은, 예술이 1. 미의 산출 2. 실재實在의 재현 또는 재생, 3. 형식의 창조, 4. 표현, 5. 미적 경험의 산출, 6. 충격의 산출이라고 하는 점이었다.[2]

이번 공모전 응모의 상한 연령은 40세로 높였으나, 선정 작가는 주로 30대 전반에 집중되어 있고, 선정된 작가 10명 중 서양화 전공이 5명, 한국화 전공이 3명, 사진 전공이 2명이었다. 이들 연령은 이제 자신의 작업의 개념 및 방향을 잡아나가는 연령으로, 타타르키비츠의 정의에 의하면 '실재의 재현 또는 재생', '형식의 창조', '표현', '미적 경험의 산출'을 찾으려는 노력이 두드러진다고 할 수 있다. L. 벤투리가

"상상력이란 창조성으로 다 소모되는 것이 아니라 자신의 시대의 삶에 집착하거나 반항함으로써 자신의 시대에 참여하고 있으므로 …예술은 역사를 초월하기도 하지만, 반면에 또 역사에 참여하고 있다. 따라서 어떤 예술가의 역사적 환경을 완전히 인식하지 않고 그의 창

2) W. 타타르키비츠 지음, 손효주 옮김, 『미학의 기본개념사』, 미진사, 1990, pp.42~47.

조성을 비판적으로 간파해 낸다는 것은 불가능하다"[3]

고 말하듯이, 우리가 작품의 창조성을 간파하기위해서는 우선 어떤 형식으로든 시대에 참여하고 있는 예술가의 역사적 환경, 시대상황에 주목하는 것이 필수일 것이다.

본고에서는 우선 선정 작가들의 제작의도를 다음 세 가지로 나누어 살펴보되, 전시까지는 아직도 그들의 작품이 완료된 상태가 아니므로 현재 제출된 포트폴리오 및 작가의 작품의 제작의도에 따라 그들이 택한 방법, 그 방법의 미학적 · 미술사적 고구考究를 통해 선정 작가들의 이 시대적 특성, 또는 다음과 같은 세가지 개별적 특성을 통해 작가의 작품들의 경향을 알아보기로 한다.

1. 현실에 대한 인식의 표현

20세기 이래 한국의 현실은 젊은이들로 하여금 사회현실 및 주위에 많은 관심을 갖지 않을 수 없게 했지만, 이번 작가들은 대부분 1980년대까지의 젊은이들처럼 정치 · 사회에 대한 관심보다는 그들의 주위 현실에 대해 강한 관심을 보여주고 있다. 그런데 그들이 시대에 참여하는 방법에는, L. 벤투리가 말하듯이, 자신의 시대의 삶에 집착하거나 반항하는 두 가지 방법이 있을 수 있다. 표현상 전자는 구상적이요, 후자는 추상적인 방법을 취한다. 전자는 의미론적으로는 적극 참여하면서 해결을 시도하거나, 은둔 · 칩거하지만, 후자는 다른 방향으로 전환함으로써 대상을 해제하거나 종합하여 대상

그림 1 조문희, 〈New Form 01〉, 73×110㎝(1/5), Inkjet Print, 2014

3) L. 벤투리 지음, 김기주 譯,『미술비평사』, 문예출판사, 1988, p.410.

그림 2 장은우, 〈A moved landscape 1205〉, 117×80㎝, 한지에 혼합재료, 2014

표현상으로는 자연대상을 회피하는 방법을 취할 것이다.

이번 작가 중에서, 추상적인 표현으로는, 도시를 간단한 색띠를 통해 구성함으로써 현대 도시 공간 속의 인간이 과거 · 현재와 어떻게 조화를 이루면서 현대의 기하학화한 도시 공간에서 살고 있는가 하는 삶의 정체성을 추상적으로 찾으려 노력한 작가(옥경래)가 있는가 하면, 일산 – 서울 – 인천을 매일 오가면서 이미지와 대상간의 간극에서 오는 삶의 허무한 감성을 기계적인 색과 선의 구축물과 야생의 가을 들판의 상반적인 대비로 인간의 의미를 다시 생각하게 한 작가(조문희, 그림 1)도 있고, 구상적인 표현으로 지루하고 고독한 현실을 멀리 바라본다거나(전웅), 끊임없이 생성되고 소멸하는, 암울한 도시 공간에서 치열하게 살면서, 다른 한편으로는 방랑을 꿈꾸는 도시 인간의 양면성을 표현하거나(장은우, 그림 2), 다다닥 붙어 있는 집을 통해, 집의 여러 가지 의미, 즉 '보호와 격리' '은둔과 칩거'라는 이중적 의미와 창과 문을 통해 '소통'을 표현하기도 하고(박노을, 그림 3), 서울이라는 대도시 한가운데인, 을지로의 끊임없이 짓고 허물어지는 건물들을 통해 서울 사람들이 현재 지향하는 유토피아Utopia와 도시자체의 에너지를 표현하기도 했다(김

그림 3 박노을, 〈Fictional World W2〉, 162×60㎝, 판넬에 아크릴릭 · 유채, 2014

진우, 그림 4).

그러나 도시 안에서 그들이 현실에 대처하는
삶의 모습은 너무 다르다. 옥경래의 작품은 기계,
즉 디지털 제작방식을 통해 인간의 감정을 제거
함으로써 인간의 무의식적인 선택의 삶을 기계적
으로 표현했고, 조문희의 작품은 오히려 추상적
인 선이나 우리의 색의 차용을 통해 그 간극을 추
상화 · 객관화해 버렸으며, 전웅의 작품은 추상과
구상의 접목을 통해 그 삭막함을 상쇄하였고, 장
은우의 작품은 생성 · 소멸을, 한지에 폐지로 만든
골판지를 붙여 소멸의 재생인 골판지 자체의 우
툴두툴한 질감과 골이 파인 선을 통해 생성과 도
시 또는 도시인의 어쩔 수 없는, 소멸해가는 나락
那落을 표현했으며, 박노을의 작품은 흐릿한 담채

그림 4 김진우, 〈U-029〉, 70.5×100㎝,
종이에 혼합재료, 2014

와 그 일률성, 획일성으로 집의 '보호와 격리' '은둔과 칩거'라는 이중적 의미와 그 문門이나 창
창窓은 있으나 작음으로 인해 소통은 의욕만 있을 뿐임을 표현했다. 그러나 하늘 부분이 마을 부
분보다 훨씬 넓은 것이나, 집 부분이 거시적巨視的인 안목이나 멀리서 보면, 마치 연운煙雲처럼
그 선이나 색의 표현이 잘 보이지 않고, 담백함은 그녀의 시력상의 문제에서 온 것이기도 하
지만, 현실과의 소통의 어려움을 말하면서 희망이 있음을 말하고 있다. 김진우의 그림에는 도
시의 주인인 인간이 없고, 그의 그림의 단초인 창문들로 가득찬 고층 건물과 건물들이 내뿜는
연기, 집을 짓는 기중기, 건물들을 잇는 길들이 주인이고, 이미 이러한 현상이 디자인화되고
있어, 우리 도시의 주객主客이 바뀐 현실을 토로하고 있다. 이것은 바로 우리 서울 시민의 현재
의 의식이 아닐까? 오일 콘테, 색연필 등으로 소재가 바뀜에 따라 전체 분위기가 전혀 달라지
고, 길에 따라 구도가 전혀 달라짐으로 인해 인간을 위한 도시 · 건물에서 오히려 건물이, 그것
의 건축이 주인이 아닌가 하는 그의 주종主從이 바뀐 도시에 대한 생각과 느낌과 더불어 인간
의 왜소화 · 무의미화가 전해져 온다.

일찍이 플라톤은, 예술은 존재being의 세계로부터 생성becoming의 세계로 추방 당한 인간이

이데아의 모방인 세계를 모방한 것이지만, 예술가에게 스스로를 완전하게 하고자 하는 인간의 욕구가 있는 한, 존재를 간절히 사모〔渴慕〕하여 대상과 사랑에 빠짐으로써 궁극적인 선善의 이데아Idea의 인식을 위해 노력할 것이라고, 말한다. 따라서 일찍이 오대말五代末 송초宋初의 형호荊浩가『필법기筆法記』에서 말했듯이, "일생의 학업으로 수행하면서 잠시라도 중단됨이 없다면" 미의 이데아의 파악도, 그것의 표현도 가능하리라고 생각한다.

2. 자연

자연의 표현은 다음 두 가지로 나뉜다. 첫째는 산수, 자연을 현대 사회의 갈등ㆍ소외ㆍ고독ㆍ불화ㆍ불안감의 돌파구로, 즉 산수, 자연과의 조화로운 삶을 민화적 조형으로 구축한 경우요(김형주, 그림 5), 둘째는 '본다'는 행위가 미술의 창조적 활동의 근거이므로, 작가가, 자신 만의 예술적인 방식으로 생활에서 접하는 대상들, 즉 목책 속의 돼지와 오리가 있는 집과 나무, 판다와 대나무, 차안에서 본 안과 밖 풍경 등 일상 속의 대상을 인위적으로 조작하거나, 형태를 왜곡시키거나 생략한 여러 면으로 나누고, 특정 색과 드로잉으로 그린 다음 라인 테이프로 그 면을 이어, 새로운 시각으로 대상에 대한 다층적인 인식을 표현하되, 같은 대상이라도 면의 대소大小와 설치장소, 정면이냐 측면이냐에 따라 그림이 달라지면서 자연스럽게 힐링을 이루는 경우이다(이윤정).

그러나 이 두 작가에게는 '자연이란 불쾌하고 무질서한 것'이기에 자연의 미술을 버리고 실제 자연계에 결여된 정확하고 기계적인 질서를 제한적인 색채와 기하학적인 디자인으로 창조한 '신조형주의'의 몬드리앙 또는 피카소, 블라크처럼 형의 분석이나 종합 등의 서양적 사고思

그림 5 김형주, 〈변함이 있는 삶 B.r〉, 91.5×117cm, 장지에 채색ㆍ혼합재료, 2014

考는 없고, 동양철학의 근거인 자연과의 친화가 그 근저에 있다. 이윤정의 작품은 면을 자유로 떼고 붙이는 것이 가능하고, 라인 테이프가 이동하므로, 전통 동양화가 한 화면에서 다시점多視點을 운용하는 것에 비해, 화면이 고정적이지 않고 설치장소와 작가의 의지에 따라 화면의 크기, 위치, 구성이 자유로운 새로운 유형의 예술이 되었다.

북송의 곽희郭熙는 『임천고치林泉高致』에서, 산수화가 대산大山, 대수大水를 그리고, 물水은 인체의 혈맥에 해당된다고 했다. 그런데 김형주(그림 5)는 마치 모자이크처럼 나무를 쌓아 숲이 점점의 덩어리로 위에서 아래로 지그재그로 이어지는데 비해, 인체에서 혈맥에 해당하는 파묵破墨의 강물은, 동양 산수화에서는 물水의 원류를 표현해야 하는데, 그 근원이 잘 보이지 않고, 우리가 현실에서 보듯이, 아래로 내려올수록 강물은 점점 많아진다. 강물은 숨어 있어도〔隱〕 대산의 소통과 존재의 근원이 되는데, 그림에서는 파묵의 강물의 존재가 부감법으로 본 강江같고, 너무 뚜렷하다. 그러나 김형주는 자연을 조화롭게 더불어 살아가는 삶을 터득하게 해주는 도구로 생각하고, 이상적 · 이념적 자연을 민화적 조형성으로 해체하면서 타자와의 합일을 시도하고 있다.

3. 빛, 그리고 빛에 의한 대상의 의미의 확장

사진은 빛의 예술이다. 사진은 작가의 시각이나 대상에 대한 인식에 따라 사진기의 노출과 조작을 달리함으로써 대상이 달리 표현되고, 인화 방법에 따라서도 대상은 달라진다. 박세연은 창을 통해 들어오는 빛에 따른 대상의 변화와 사진기 조작과 사진 인화방법에 따른 대상의 달라짐에 주목하지만, 최은혜는 다음과 같이 두 가지 종류의 작품을 만든다. 하나는 한 캔버스에 두 번 그림을 그리는 종류이다. 즉 공간을 추상적으로 해석한 그림을 그린 후, 그 위에 그 장소, 공간 속에서 발견한 다른 풍경을 재조합해서 그림을 그리는 종류요(〈오로라〉〈교감하는 공간〉, 그림 6), 또 하나는 캔버스에

그림 6 최은혜, 〈교감하는 공간〉, 91×91㎝, 캔버스에 유채, 2014

색 막대를 오브제로 부착하여 실제 그림자와 그려진 그림자가 중첩된 이미지를 보여주거나, 공간 속에 또 다른 공간, 빛에 의해 만들어지는, 다시 말해, 잠재되어 있는 무한한 공간의 연결고리들을 은유적으로 보여주는 종류이다(그림 4). 그들에게 시공간과 대상은 기존회화처럼 불변이 아니고, 빛과 그림자라는 요인에 대한 작가의 공간 경험에 따라, 또는 빛이 유동적인 공간 안에서 일으키는 결합이나 대상의 이동, 해체 등을 통한 변형과정을 통해 공간 속에 시각화된 환영들이 나타나는가 하면, 그것들이 또 다른 새로운 관계망을 형성하여 의미와 영역이 확장되고 변화하기도 한다.

이들 세 가지 종류의 제작의도나 제작방향, 기법 등을 살펴보면, 젊은 작가들이 이제 일정한 기존의 회화관을 벗어나 다차원적으로 새로운 시도를 하고 있음을 알 수 있다. 한편으로는 마테리가 확대되어 표현 영역을 넓히면서, 그 마테리가 갖고 있는 소재성, 표현성의 활용으로 동·서양의 경계가 무너지면서 의미를 확장하고, 다른 한편으로는 회화가 이전의 평면에서 삼차원을 구현하려는 경계를 넘어, 오히려 동양화에서 구축된 사차원적인 '이동하는 시점'이라든가, 플라톤이래 작품에서 거부되었던 환영illusion까지 확대하면서 의식의 무한한 확대를 추구하고 있어, 앞으로도 지속적인 노력으로 그들의 시도가 자신들의 회화에서 완성되어 한국 화단에 새로운 바람을 일으키기를 기대해 본다.

第二部
기획전시 · 단체전

第五章 미술관 전시

비움에 대한 해석이 아쉽다

삼성미술관 Leeum 개관 3주년 기념,《한국 미술 – 여백의 발견》展
• 2007. 11. 01 ～ 04. 27 • 삼성미술관 리움

삼성미술관 Leeum이 개관 3주년을 기념하여, 세계 속에 한국 미술의 이해를 촉진시키고 한국 미술 전체에 대한 일반인의 관심을 환기시키기 위해, 한국 미술을 새롭게 읽어 내는 방법으로 한국인에게 친숙한 '여백과 비움'의 문제를 주제로《한국 미술 – 여백의 발견》展을 개최하고 있다. 이는 한국미술에서의 '여백'의 형식과 그 의미를 재고再考해 봄으로써 전통과 현대 및 시각예술 각 장르의 경계를 해체하고 통합하려는 하나의 시도로, 삼성 소장품 외에 기타 20점을 추가하여 총 61점을 시대별·장르별로 나누어, 고대 4~5세기〈신발 모양 가야토기〉, 6~7세기〈집모양 토기〉부터 한국 미술 중 대표적인 고려청자·조선백자와 서화書畵, 민화, 근현대미술, 사진, 영상에 이르기까지 전시하고 있는데, 현대 작품이 과반수 이상인 33점으로, 여백이라는 전통이 현대까지 어떻게 이어져 있는가를 보여주고 있다.

현재 한국에서 대표적인 개인미술관은 간송미술관과 리움이다. 간송미술관은 1966년 '한국민족미술연구소'를 설립하여 간송이 소장하고 있던 민족 미술을 연도별·장르별·작가별로 상세하게 정리하기 시작했고, 1971년부터 '간송미술관'이라는 이름 아래 '한국민족미술연구소'에서 조선조까지의 소장품을 분야별, 작가별로 연구하고, 그 연구 내용을 봄, 가을 15일씩 전시하면서, 매회『간송문화澗松文華』를 출간하여 작품 이미지와 전시 작품에 관한 논문을 실음으로써, '그 연구 논문을 통해 전시작품을 본다'는 의미에서 당시 새로이 부상한 '한국 미술사'의 본격적인 연구를 촉진하고 그 성과를 보여주는데 기여했다면, 리움은 모태인 호암미술관과 호암갤러리 등으로 미술관의 명칭, 체재나 전시 체재를 계속 바꾸면서《분청사기명품전》,《대고려국보전》,《조선후기 국보전》 등을 통해 한국미술 명품들 위주로 전시 방법과 전시 기

획에 대한 숙고를 보여주었다. 전자는 연구와 기획전시요, 연례행사요, 후자는 기획전시를 통해 작품을 이해하는 다각적인 시각을 보여줌으로써 작품을 다양하게 이해하는데 단초를 제공했다. 이는 1960년대 후반부터 한국에서의 미학과 미술사학의 학회 창립과 연구가 시작되고, 각 도道 · 시市마다 생긴 국립國立, 시립市立 또는 대학박물관에 의해 미술의 체계적인 정리와 동서미술에 대한 해석방법에 대한 연구가 본격적으로 시작된 것과 맥을 같이 한다.

리움 측은 전시 의도에서, 제1부 "여백의 발견, 자연"은, 여백을 '동양의 자연관'으로, 제 2부 "자유, 비움 그러나 채움"은 주로 '도가적道家的인 예술정신'으로, 3부 "상상의 통로, 여백"은 비움의 공간을 작품과 작가의 상상력을 통한 '소통의 창구'로 이해했다는 사실을 강조하였다. 그러나 이번 전시에서 고금古今과 장르를 해체하면서 이루어진 여백을 이해하려면, 전시 기획이 3부로 나뉜 이유에서도 간취되듯이, 우선 전시공간에서의 공간과 작품에서의 공간개념을 알아보고, 다음에 동양철학에서의 자연관과 예술관 속에서 예술과 여백, 자연 · 자유, 비움과 채움의 허실虛實 관념을 살펴보지 않으면 안 될 것이다.

작품 자체의 공간과 작품 간의 전시 공간

이번 전시는 동양화에서 주제가 되는 것만을 단적으로 표현하고 나머지는 흔히 공백으로 놓음에도, 이것이 완성화完成畵로 통용되는, 말하자면 '아무것도 그려져 있지 않으면서 무언가 여운이 감도는 듯한 공백'의 부분, 즉 '여백'을 고금의 미술과 미술 각 장르로 확대 해석한 것이다. '여백'은 결국 작품의 허실虛實에 대한 문제요, 작품의 공간배치와 그 공간배치를 이해하는 문제이기에, 이번 전시에서의 중요과제인 '여백'은 작품에서의 '여백'은 물론이요 전시 공간에서의 '여백'도 전시의 중요 요소가 되었다.

전시 공간은 건축가 승효상이, 다른 나라 건축과 달리 '비움과 채움의 미학'인 한국 건축의 백미白眉, 부석사를 모델로 연출한 공간이었다. 그는 다음 몇 가지 예, 즉 〈인왕제색도〉[1] 앞의 자갈길과 돌을 지나 작품을 보고 돌아나오면서, 서도호의 투명한 속이 들여다 보이는 〈문〉을 보면서, 백남준의 〈부처〉에서 보는 이가 부처 뒤에서 움직이면서 TV 속에 참여한다든가, 안

1) 본서, 第一部 개인전 평론, 第二章 개인전, 「오숙환 | 바라보는 대상에서 일체적 몰아(沒我)로 – 전통의 창신(創新)으로 우주를 손 안에」 중 〈그림 8〉참고.

규철의 〈먼 곳의 물〉 등은 열린 공간에서 보는 이가 참여하는 공간도 작품공간인 동시에 전시공간이 되어, 한국 작품에서는 그 주위 작품과의 관계도, 즉 허虛인 여백과 실實인 작품은 물론 작품들간의 공간과의 관계 속에 생긴 공간을 체험하게 하였으나, 에스컬레이터를 통한 아래 위 공간의 이동이나 공간 간의 연결이 매끄럽지 않아 작품의 예고와 그 이해라는 전체 작품들의 구성결과 나오는 공간개념이 인식되지 않는 점 등은 아쉬웠다.

예술의 원인

여백을 이해하기 위해서는 다음 두 가지, 즉 예술을 수양과 인식의 한 방편으로 이해하는 동양의 예술관과, '興於藝'에서 보듯이, 흥興의 소산이요 천재의 소산으로 보는 동양의 예술을 이해할 필요가 있다.

첫째, 오대말五代末 송초宋初의 화가인 형호荊浩는 『필법기筆法記』에서 "명현名賢 들은 생을 해치는 기욕嗜慾을 제거하기 위해서 거문고琴와 서書 · 도화圖畵를 즐긴다"고 하면서, 잡욕雜欲은 인간에게 끊임없이 되살아나는 것이기에, 그림공부도 '다만 일생의 학업으로 잠시라도 중단됨이 없어야' 함을 강조하였다. 그에게 예술의 목적은 잡욕雜欲의 제거와 물상의 근원의 구명〔明物象之原〕, 즉 '명리明理'에 있었고, 진정한 생각〔眞思〕 하에 진정한 경치〔眞景〕를 그리는 것, 즉 참인 '진리〔眞〕의 획득〔得眞〕'에 있었으며, 그 목적은 평생의 작업이어야 하기에 '즐기면서 그려야 했다〔好寫〕'. 이점에서 작품이 좋을수록 오히려 비움이 추구되고, 비울수록, 즉 잡욕이 제거될수록 좋은 작품이 될 가능성이 높아진다. 미불米芾이 동원董源을 평가한 '평담천진平淡天眞'이 그 후 원말사대가元末四大家가 동원을 추숭推崇하게 하여 원말 사대가 이후 남종 산수화가 강남의 산수화를 동원풍으로 그리게 한 원인이 되었는데, 이 경우, 품평品評 면에서는 기운氣韻이나 신운神韻이 평가되는 것도, 이 이치를 밝히는 명리明理의 작업 하에서 이해해야 한다. 문인이나 선승禪僧들의 그림이 평가받는 이유이기도 하다.

둘째, 예술은 흥의 소산이다. 그러나 후에 북송의 소동파가 말했듯이, 천재〔天工〕와 독창성〔淸新〕의 소산이어야 함이 추가되었다. 그러나 예술에서는, 양자의 태도가 다르게 나타난다. 전자의 경우, 이인상의 〈장백산도〉, 어몽룡의 〈월매도〉와 같이, 주로 '화사畵沙'나 '인인니印印泥' 같은 중봉中鋒에 의해 붓을 씀으로써 그 작품에서 고도의 집중에 의한 고요함靜이 느껴진다면, 후자의 경우는, 정선의 〈단발령망금강도〉〈인왕제색도〉처럼, 비록 필筆은 규칙에 의한다고 하

더라도, 단발령이나 인왕산 부분의 산에 편필偏筆이나 측필側筆을 쓰므로써 법칙과 변통, 음과 양이 조화를 이루며, 큰 그림의 경우, 작가의 '세勢'에 의한 동적動的인 양상을 띤다.

여백

당唐, 장언원張彦遠에 의하면, 그림은 대상의 형상을 보여주는 '견기형見其形'에서 시작되어 대상의 '종류類也'와, '형태形也', '경계畛也', '색挂也'을 확실히 하는 쪽으로 진행되었다. 그런데 동북아미술에서 묘사 형체가 우선인 그림에서 오히려 그리지 않은 공간인 여백은, 작가의 소양에 따라 다양한 의미로, 즉 도가적 · 유가적 · 불가적 의미로 활용되어 왔다.

동양화의 여백에는 다음 세 가지 종류가 있다.

하나는, 동북아시아의 '천인합일관天人合一觀'을 기조로 하면서도 4세기 종병宗炳에 의해 산수가 물적物的 존재가 아니라 영적靈的 존재로 인식한 결과, 동양화에서는 너무나 큰 존재인 하늘과 땅은 공백, 여백으로 남겨 두었다. 그리고 그림에서의 천天 · 지地 · 인人 삼재三才도 자연에서와 마찬가지로 위는 하늘, 아래는 땅이었다.

둘째는, 북송의 산수화가들이 대산大山, 대수大水 및 거유居遊의 경계를 그리려는 의도에서, 당唐의 왕유王維가 눈이나 연운煙雲, 강江 등을 그리지 않고, 여백으로 남겨둔 파묵破墨을 선택한 결과 생긴 여백인데[2], 제1부의 여백은 거의 대부분 이 양자에 속한다.

셋째는, 동양화에서는, 6세기에 사혁謝赫에 의해 '화육법畫六法' 중 '기운생동氣韻生動'이 회화의 최고의 작화作畫 목적이요 품평品評기준이고, 그것은 '골법용필骨法用筆', 즉 골법선骨法線에 의해서만 가능하므로, 윤두서의 〈자화상〉에서 보듯이, 서화에서 '기운생동'을 위한 용필이 강조되었다. 그러나 형호荊浩의 육요六要에 의해, 김정희의 〈죽로지실竹爐之室〉에서 보듯이, 붓〔筆〕은 법칙에 의하더라도 운용상 임기변통의 필요성이 강조되고, 또 장언원이, 그림을 '소체疏體'와 '밀체密體'로 나누면서, 필筆이 겨우 하나나 둘이라도 뜻이 두루해 상像이 그것에 응해 있는' 장승요張僧繇와 오도자吳道子의 '소체'를 중시함에 따라, 묘사보다는 뜻이, 법칙의 준수보다는 변

2) 조선조 18세기 남종화의 예인, 정선의 〈인왕제색도〉에서, 여백은 '하늘'을 여백으로 남겨둔 경우와 연운을 그리지 않고 화면을 여백으로 그대로 둔 경우였다. 양자는 모두 '왕유의 파묵'이었다. 그리지 않은 여백이 그린 공간과 마찬가지, 또는 그 이상의 효과를 갖고 있다.

통이 가능한 작품이 평가되고, 그 결과 순간적인 영감을 표현하기 위해 자유롭게 과감하게 표현을 생략한, 간솔簡率과 평담천진平淡天眞이 중시되었다. 그 결과, 화면에서 여백이 많아지고, 그 여백이 중시되게 되었다. 동양 미술의 경우, 극과 극은 통한다. 여백은 역설逆說이다. 기술이 극極에 이른 고려 〈청자상감운학문매병〉(국보 68호, 간송미술관 소장)후에 오히려 여백이 대부분인, 소疎한 조선조 〈백자 철화 끈무늬병〉(그림 1)이 나온 것이 이해가 될 것이다. 현대의 박수근의 〈귀가〉의 생필적省筆的인 선과 색이라든가 장욱진의 〈도인〉, 〈원권문 장군〉이나 아무 표현도 없는 달항아리인 〈백자호〉, 김환기의 〈하늘과 땅〉 등에서 보듯이, 한국 미술에서 이러한 역설적 표현은 흔하다.

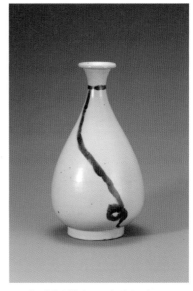

그림 1 〈백자 철화 끈무늬 병〉 높이 31.4㎝, 입지름 7.0㎝,, 밑지름 10.6㎝, 15세기, 보물 1060호, 국립중앙박물관 소장

우리 미술에서는 빛을 상징하는 '백색' 선호사상과 묘사형체를 지지하는 먹이 오채五彩를 소화할 수 있다는 생각이 우리 미술의 단색화, 간솔화에 결정적인 역할을 했다고 할 수 있다. 특히 동양의 붓이 서양화와 달리 방향과 속도, 특히 힘의 표현이 가능하다는 붓의 세 가지 특성은 4세기부터 산수화에서 산수의 '세勢'의 파악과 표현을 가능하게 했고 - 이것은 동양화의 큰 특징 중 하나이다 - , 정선의 〈인왕제색도〉는 물론이요, 15세기 분청사기 〈귀얄문 편병〉이나 〈바람골〉에서는 허실虛實의 허虛가 상보적인 여백이고, 최소의 생필省筆적 형태인 서세옥, 이종상, 김종영의 작품과 반복적인 단순한 인문印文의 〈분청사기 원권문 장군〉 같은 형식은 여백이 오히려 표현면을 깊어지게 했고, 김환기의 〈하늘과 땅〉도 이러한 면에서 읽혀진다.

동양 산수화가 서양의 풍경화와 다른 점은 산의 원근법, 즉 평원平遠, 고원高遠, 심원深遠중 특히 심원에서 시간이 표현되어 있다는 점이다. 이 '이동하는 시점'의 표현은, M. 설리반이 말했듯이, 여백이 상상력의 공간이 아니라, 우리의 관념에 따라 유 · 도 · 불적 개념의 공간으로 작용한다는 점을 보여준다. 그러므로 제3부가 '상상력으로 소통이 된다'는 것은 동양적 관점이 아니다. 754-755년 신라시대의 자지紫紙, 금니불화金泥佛畵 〈대방광불화엄경 변상도〉는 여백과

의 관계로 볼 수는 없지만, 자지紫紙와 금니, 변상도에서의 표현을 통해 통일신라시대의 불화의 모습을 알 수 있고, 그후 고려불화의 불보살상을 예기시키며 석굴암의 본존상, 보살상 및 10대大 제자상 역시 고려불화와의 연관선상에서 한국 미술의 다른 면, 정세치밀한 미술의 이해에 중요한 자료라고 할 수 있다.

자연-자유

동양에서, 자연은 대자연과 장언원이 "그림이라는 것은 ……천연에서 발해야 한다(畫者……發於天然)"라고 했듯이, 인간의 본연성本然性, 즉 자연성自然性, 천연성天然性으로 나뉜다. 이미 한대漢代에, 자연自然은 문자적 의미로 '자언自焉', '자성自成', '자여시自如是 또는 자약自若'의 뜻을 갖고 있어, 이미 자연과 '자유自由', '자유자재自由自在'는 같은 의미였다. 서양인에게서의 '무엇으로부터 풀려나는(free from)', 또는 '그러한 제한이 없는(free of)' 자유freedom와 달리 동양의 자연은 자기 본연성으로의 회귀, 합일이며, 천天 · 지地 · 인人 삼재三才가 같은 성을 공유하고 있다고 생각하기에 초월도, 흥도 이 합일에서 이루어진다. 윤두서의 〈자화상自畫像〉은 이러한 의미에서 이해해야 할 것이다.

『교수신문』 2007년 12월 3일

부록

기행 / 작가 약력 / 참고문헌 / 색인

전체와 개인, 고금古今

KCRP 한국종교인평화회의 주최 북한 평양–묘향산 방문 • 2007. 05. 05 ～ 05. 08

한국의 남과 북은 체제상 민주주의와 사회주의, 자본주의와 공산주의, 바꾸어 말해서, '개인과 전체가 각각 나라를 움직이고 있다' 라고 할 수 있다. 나흘간(5월 5일~8일)의 짧은 평양 방문 동안 북한의 예술이 어느 정도 이해되었을까? 나 자신도 잘 알 수 없지만, 그 기간 동안의 인상을 중심으로 북한의 몇 가지 예술을 살펴 보기로 한다. 사회주의 예술의 장점은, 우리가 구舊 소련의 아이스 쇼나 발레를 기억하듯이, 집단의 작품이다. 러시아의 모스크바, 상트페

그림 1 〈김일성 생가 앞에서〉, 맨 왼쪽이 필자

테르부르크 여행에서도 인상적인 것들은 그 두 도시가 도시의 물길이 잘 이용된 해자垓字도시라는 점과 발레의 전설, 니진스키와 그의 여동생 니진스카야가 공연한 마린스키 극장, 수많은 청동 기념조각이나 건축, 모스크바의 동방교회 건축에서의 금숲 지붕, 성당 안과 밖의 대작大作 모자이크 및 녹주석·청금석 등 성당 내의 대형 원형 기둥 등 집단의 작품이었다.

평양 도착 첫날 밤 공항에서부터 비가 내리다 말다 해서 우리는 말로만 듣던 〈아리랑 공연〉[3]을 볼 수 있을까? 볼 수 있다면 어떠한 형식일까? 등 걱정 겸 상상을 많이 했다. 그들은 5월 5일이 마지막 공연이라고 했고, 우리는 행운이었다고 했다. 비가 많이 내리고 있었기 때문에 원형 경기장에서는 바닥의 물을 치우는 작업이 시작되었다. 그리고 공연 틈틈이 물을 치우면서 공연은 계속되었다. 우리는 정면 우측에 자리잡았는데, 반대편 앞 좌석, 전광판 밑의 학생들의 카드 섹션이 자신의 소속을 밝히면서 전광판이 보여주는 북한의 역사를 주제로 공연은 지속되었다. 군집 종합예술인, 말로만 듣던 〈아리랑 공연〉은, 비가 점점 거세어졌는데도, 그대로 진행되었다. 잠시 50년대 말 초등학생 시절 이승만 대통령 탄신일 때의 매스게임이나 88올림픽 때의 공연을 생각하였다. 그것이 일회적이었던데 비해 이곳에서는 지속적으로 이루어지고 있고, 그 명성이 대단하다는 데에서 남북의 차이를 느낄 수 있었다. 이 집단 공연은 아마도 지금은 이곳 외에는 지구상 어디에서도 가능하지 않을 것이라는 생각이 들면서, 달빛이 교교한 가운데 연극인·무용수들이 사방에서 일사불란하게 등퇴장을 하였다. 공연 후 자유롭게 공연자들과 촬영이 허용되었던 1994년 여름, 인도네시아 프롬바난 왕궁에서의 – 우리에게는 없는 – 우리에게는 통일 신라 시대에 해당하는 시대부터 이어져 온 고대 연극 공연이 떠올랐다. 같은 사회주의 체재 하에서도 예술은 모습을 달리하고 있었다.

〈아리랑 공연〉은 인간의 육체를 통한 예술과 영상, 기구의 도입의 만남의 예술로 하늘과 땅에서 진행되었다. 사회주의 체재 하에서 예술은 정치·교화政敎·선전을 위한 예술이기에, 전광판과 카드 섹션이 주제를 선도하고 있었다. 이 공연은 총 15만 명쯤, 중복 출연하는 인원을 감안한다면, 아마도 7~8만 명 쯤이 출연하는 초등학교부터 대학교 2학년쯤까지의 학생들과

3) 아리랑 공연은 2002년 김일성 주석 90번째 생일을 맞아 체재 결속을 대내외적으로 과시하기위해 4월 29일부터 6월 29일까지 두달간 열린 '평양 아리랑 축전' 기간에 처음으로 '평양 능라도 5.1경기장'에서 10만명을 동원해 카드섹션, 태권도, 무용, 매스게임으로 공연된, 세계최대 규모의 대집단 체조 및 예술공연으로 알려져 있다. 2006년에는 홍수로, 2014년에는 잠정적으로 중단되었다고 전해지고 있다.

그림 2 아리랑 공연

예술인들의 작품이라고 하는데, 전면을 차지한 카드 섹션의 일사분란함과 색色이 퍽이나 인상적이었고, 그 운영과 기획, 연출 및 공연은 기예 면에서 우리에게 친숙했던 구 소련의 발레와 서커스 · 아이스 쇼만큼이나 경이로웠다. 오랜 공연으로, 마치 구舊 소련의 마린스키 극장에서의 〈백조의 호수〉 공연 만큼이나 역사에 따른 해석이 추가된다면, 그 공연 만의 독자성을 갖게 되지 않을까 하는 생각이 들었다. 그러나 예술은 제작에서도, 감상에서도, 보면서 인간에게 오는 감동에서 출발한다. 우리는 흔히 예술을 '개성의 표출'이요, '영감', 또는 '흥興의 표출'이라고 말한다. 그러하기에 예술에서 통일성이 중시되는 것이 아닌가? 우중雨中임에도 불구하고 일사불란함을 보면서 그 연습량과 우천雨天에 관계없는 그들의 고도의 기술에 의한 예술공연과 순식간에 경기장을 떠나는 그들을 보면서 감탄하였다. 중국 도자기가 도토陶土의 점질粘

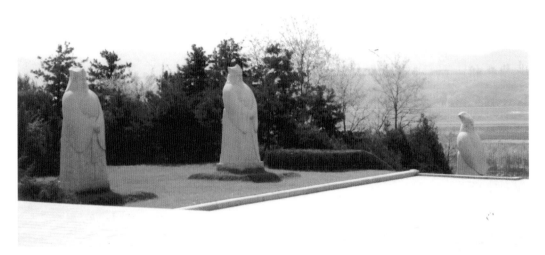

그림 3 단군릉으로 올라가는 계단 풍경

質이 한국보다 훨씬 뛰어나 기교면에서 뛰어나고, 수많은 사람들의 합작合作이기에 세부기교상 뛰어남에도 불구하고, 한 도공陶工의 작품인 고려나 조선조 도자기가 더 돋보이고, 잔잔한 감동을 주는 것은 이러한, 한 도공의 집중된 작업의 결과 표출된 통일성으로 작가의 감동이 전해진 것이 아닐까 생각해 본다.

그 다음날 우리 방문단의 방문 일정은 '단군릉'과 우리의 후원으로 건축된 동방교회 성당 등으로 나뉘어 각 종교단체의 종교행사에 참여하였고, 평양의 '조국통일 3대헌장 기념탑', '주체사상탑', 평양의 '개선문' 등의 집단 작품도 보았다. '조국통일 3대헌장 기념탑', '주체사상탑', '개선문'은 그 크기나 면적 면에서 평양의 대표적인 석조 상징물이요 주체사상의 상징물이었다. 체재의 상징인 '주체사상탑'은 김일성 주석의 70회 생일에 맞추어 1982년 4월 15일에 완공된 높이 170미터로, 화강암으로 만들어진 세계에서 가장 높은 석탑인데, 엘리베이터로 150미

터까지 올라가면, 평양 시내를 한눈에 내려다 볼 수 있는 평양의 상징탑이었다.[4] 그러나 규모 면이나 상징면에서 보면, 고조선의 시조인 단군릉이 압권이었다.

단군릉은 『고려사』와 『신증동국여지승람』 강동현조, 『조선왕조실록』에 전해져 내려왔다고 한다. 1993년 10월 그 일대의 발굴결과, 약 5000년 전의 것으로 추정되는 인골 두구가 출토되었는데, 이를 단군과 그 아내로 추정하여 - 단군 부부는 오누이라는 설명이었고 아내의 뼈, 넓적다리 뼈로 추정했다고 한다 - 복원하여 안치했다고 한다. '민족의 시조를 예우하라'는 김일성 주석의 지시로 1994년 10월 29일 개건改建되었다고 한다.[5] 단군이 역사적 실존 인물인가? 신화인가?의 문제와, 그 년대(기원전 5111년) 문제는 지금 중국과 한국 사학계에서 논란이 되는 예민한 사항이지만, 그러나 단군릉은 1994년에 이루어졌다는 의미에서 한국의 대표적인 돌인 화강암 1994개로 이루어진 장대한 구조이다. 단군릉은 한국을 상징하는 거대한 호랑이와 청동 단검이 - 1970년대에 고조선 시대의 청동 마차가 발굴되었는데, 일본 학작들은 진시황릉에서 발굴된 청동 마차보다 더 과학적으로 진보된 것이라고 하므로 고조선에서의 청동의 사용은 고도의 기술에 의한 것으로 보여지므로 이 청동 단검도 그러한 의미로 이해된다 - 호위하고 있는 가운데, 그 뒷면 계단을 단군의 신하와 네 아들이 시립侍立한 형태를 취한(그림 3), 20세기 말에 구축된 건축물이다. 단군릉을 제외하면, 그들의 체재 수호 즉, 김일성 주석의 일생을 표현한 벽화나, 벽화 모자이크를 시내 곳곳에서 볼 수 있었다. 한국에는 없는 모자이크 벽화 - 이것은 구舊 소련의 고대동방교회의 영향인 듯 하다 - 와 거대한 시멘트 조각이 인상적이었는데, 북한의 작품은 아리랑도, 구조물도 그 크기 면에서는 장대하여 후시대가 되면, 단기간에 이루어진, 한 시대의 특성이 될 것 같다.

이상이 현대의 평양 인상기라면, 5월 7일 묘향산 보현사 방문은 고려시대 미술을 볼 수 있는 기회였다. 묘향산에서는 이름 높은 묘향산의 아름다움과 더불어 깨끗한 계곡의 물, 그곳에서의 점심식사와 더불어 한국 5대 사찰 중 하나로 꼽히는 보현사 방문이 인상깊었다. 보현사는 1042년 고려시대 때 건립되었고, 총 5만㎡ 부지 안에 조계문, 해탈문, 천왕문, 다보탑, 만

4) 최상부의 20미터 정도에 불길 모양의 붉은색 봉화가 있어, 밤에는 빛이 나는 한편 불빛이 흔들리기 때문에 마치 실제 불길 같다고 하지만, 방문시에는 보지 못했다.
5) 면적 1.8㎢의 거대한 피라미드형 화강석.

세루, 석가여래탑, 대웅전 등이 남북 기본축 선상에 놓인 1전殿 2탑塔, 1루樓 3문門 형식으로 배치되어 있다고 하고, 횡측선 상에는 만수각, 관음전, 영산전이 있고, 조선 중기 서산대사西山大師 휴정休靜의 사당건물인 수충사가 있으며, 수충사는 충의문, 영당, 수충사 비각으로 구성되어 있다.

보현사에는 팔만대장경 판본이 보관되어 있으며, 팔만대장경 보존고는 1호 동과 2호 동으로 나뉘어져 있는데, 1호 동에는 1236~1251년 경상남도 합천 해인사에서 목판으로 찍어낸 팔만대장경이 보존되어 있고, 2호 동에는 묘향산 지구와 전국 각지에서 발굴된 불상, 공예품, 미술품들이 전시되어 있다고 하지만, 공개되지 않아 보지못해 안타까웠다. 대웅전과 대웅전 앞 8각 13층탑, 관음전 등이 필자의 주의를 끌었고, 탑파는 옥개석屋蓋石 끝에 구멍을 뚫은 것이 연결되어 있어, 만약 고려시대에 '이 사찰에 바람이 불었다면' 하고 상상할 경우, 풍경소리와 더불어 바람에 따라 움직이는 탑파가 있는 사찰의 새로운 모습이 상상되었다. "역시 섬세하면서도 장대한 고려인의 예술이구나" 하는 생각을 하게 되었다. 이러한 모습은 남한에도 있지만, 그 당시 탑파가 남아있는 남한의 유적과 차별되므로, 그 전거가 궁금하였다.

이러한 전거에 대한 의문은 대웅전의 비로자나불을 위시한 삼불상이나 관음전의 두건 형상의 금동관음상도 마찬가지였다. 그 상像들은 역시 이채로워, 그 보수 전거가 확인된다면 학계에 도움이 될 것 같고, 송광사의 관음전의 경우, 천개天蓋 속의 나무 조각의 용이 관음상을 감싸고 있고, 관음전 앞 돌계단에도 용으로 이어져, 관음전 안과 밖이 조응照應하고 있음을 생각한다면, 시간 부족과 체재상의 차이로 인한 제한된 시간과 전공 지식의 미비로 제대로 못 본 것이 안타까웠다. 그러나 이들 보현사의 유적은 필자뿐만 아니라 우리 대표단 모두에게 감동을 안겨 주었으리라고 생각한다. 사회주의 체재 하에서 개인의 해탈解脫을 추구하는 불교 사찰이 이만큼 남아 있다는 것은 체재 이전에 민족 미술의 전승의 문제이므로 남북한의 학문상의 교류의 필요성이 절실하게 느껴졌다. 강화도의 고려시대 사찰인 전등사 대웅전에 들어갔을 때, 겉으로 보면, 자그마한 대웅전이, 안으로 들어가 부처님을 마주하며 앉아, 부처님과 천장의 구조, 벽화들을 보면, 장대함과 무언가가 안에 가득차면서 우리를 포근하게 감싸는 넉넉함이 느껴졌듯이, 역시 고려의 예술이구나! 라는 느낌을 지울 수가 없었다.

우리가 나흘간 머물렀던 아름다운 평양, 한국에서 유일하게 고대와 현대에 지명地名이 바뀌지 않은 도시, 아름다운 대동강이 흐르는 도시, 양각도 호텔에서 본 아침의 대동강의 아름다운 안개, 고구려인이 산성山城 도시인 국내성에서 천도한 수도 평양平壤은 글자대로 평지 위의 도시였다. 체재와 상관없이 우리가 머문 47층 양각도 호텔에서 내려다 본 밤의 평양은 6.25의 포화 후에 1970년대에 건설되었다고 하는 고층 아파트와 고층건물이 즐비한 현대의 계획 도시였다. 그러나 전력 사정이 나빠서인 듯 평양의 밤은 호텔 방의 전기불도 몇 개 층만 불이 들어오고, 시내는 캄캄한 밤이었다. 남한, 한강변이라면, 수많은 불빛이 반짝이는 아름다운 도시였으리라 생각해 보면서, 그래도 처음 아침 산책에서 본 아스라이 안개 낀 대동강은, 고려의 시인 정지상의 일화에서 보듯이, 그림같이 아름다웠다.

『종교와 평화』, 2007년 6월 1일(제4호)

작가 약력

황창배(1947~2001)

서울대학교 미술대학 회화과(1970) 및 동 대학원 회화과, 동양화 전공 졸업(1975)

동덕여자대학교 회화과 교수(1982~1984), 경희대학교 조교수(1984~1986)

이화여자대학교 교수(1986~1991)

[상훈]

대한민국전람회 문화공보부 장관상 수상(1977), 대한민국전람회 대통령상 수상(1978),

선미술상 수상(1987)

장선백(1931~2009)

서울대학교 미술대학 회화과, 동양화 전공(1957)

미국에서 작가수업(1979~1983)

영남대학교 미술대학 교수, 동덕여자대학교 교수(1984~1998)

안동숙(1922~)

1922년 전남 함평군 나산면 나산리 출생

서울대학교 회화과 입학(1948)

이화여자대학교 미술대학 동양화과 교수(1965~1987)

첫 개인전(1952) / 대한민국전람회 추천작가, 초대작가, 심사위원(1965~1981) / 대한민국전

람회 비구상 심사위원(1970~73) / 제1, 3회 대한민국미술대전 심사위원(1982, 1984) / 제7

회 대한민국미술대전 심사위원장(1988)

후소회 회장

[상훈]

조선미술전람회 입선(1940, 1942~4) / 대한민국전람회 특선(1961~63) / 제11회 대한민국전

람회 문교부 장관상(1962) / 제18회 대한민국전람회 추천작가상, 기독교미술상(1969)

보관문화훈장, 예술문화상, 의재 허백련 미술상(2010)

구지연(1952~)

동덕여자대학교 예술대학 회화과 졸업(1976)

중앙대학교 대학원 회화과 졸업(1993)

뉴욕 보태니컬 가든, 보태니컬 아트 & 일러스트레이션 과정 졸업(1998)

한국식물세밀화협회 회장

[상훈]

대한민국 전람회 특선(1987) / 대한민국 미술 전람회 입선(1989-1990) / Art in Science 국제전 최고상(1999) / RHS Flower, Painting, and Drawing 국제전 Silver메달 수상(2000) / RHS Flower, Painting, and Drawing 국제전 Silver-Gilt 메달 수상(2002)

이승철(1964~)

서울대학교 미술대학 회화과 및 동대학원 석사 졸업(동양화 전공)

동덕여자대학교 회화과 교수(2002~)

『자연 염색』(학고재, 2001) /『우리 한지』(현암사, 2002) / 이승철 한지유물기증도록 (원주 역사박물관, Gyeol 출판사. 2011) /『Hanji』국문, 영문 (현암사, 2012)

홍순주(1954~)

동덕여자대학교 예술대학 회화과 졸업(1976)

이화여자대학교 대학원 석사 졸업(동양화 전공, 1981)

동덕여자대학교 회화과 교수(1981~)

[상훈]

대한민국미술전람회 문공부장관상(1979) / 대한민국미술대전 대상(1983) / 석주미술상(2009), 광화문 국제 아트 페스티벌 선정, 올해의 미술가상(2013)

송수련(1945~)

중앙대학교 예술대학 회화과 졸업(동양화 전공, 1969)

성신여자대학교 대학원 석사 졸업(동양화 전공, 1974)

중앙대학교 예술대학 한국화학과 교수. 현재 명예교수

[상훈]

대한민국전람회 특선 4회, 문화공보부 장관상(1978), 15회 석주 미술상 (2004)

강길성(1961~2013)

서울대학교 미술대학 회화과 졸업(동양화 전공, 1985)

프랑스 엉쥬고등미술학교(Ecole Supérieure des Beaux-Arts d'Angers) 회화과, 회화 진공 5학년 졸업(1992, 국립최고조형표현 졸업장 DNSEP 취득, MFA) / 응용미술과, 시각예술 전공 5학년 졸업(1996, DNSEP 취득, MFA)

프랑스 오뜨 브레타뉴 헨느 2대학(Université Rennes II Haute-Bretagne) 조형예술학과 준박사과정 DEA 졸업(1999) / 조형예술학과 박사 졸업(Docteur en Arts Plastiques, 2003)

엉쥬고등미술학교 실기교수, 프랑스 채색학교 초빙강사 역임

한국조형예술연구소 소장

제16회 한국 미술작가상 수상 기념전, 인사아트센터(2006)

심현삼(1941~)

서울대학교 미술대학 회화과(1963), 동국대학교 교육대학원 역사교육 석사(1981)

Brooklyn Museum of Art 수학 Max-Beckmann Scholarship(1973)

동덕여자대학교 회화과 교수(1989~2008)

이근우(1970 ~)

동덕여자대학교 예술대학 회화과(1992) 및 동대학원 회화과 석사 졸업(서양화 전공, 1995)

독일 드레스덴 미술대학 Diploma(2002) 및 Meister(2005)

제 13, 15, 16, 17회 대한민국전람회 입선

쿤스트아우스슈텔룽 할레 / 아트리에 레지덴시, 프랑크푸르트(2004)

오숙환(1952~)

이화여자대학교 미술대학 동양화과 및 동 대학원 석사 졸업(동양화 전공)

이화여자대학교 조형예술대학 한국화 전공 교수

[상훈]

대한민국미술전람회 대상(1981), 이당 미술상(2004), 대한민국 기독교 미술인상,

이중섭 미술상(2012)

김정수(1975~)

동덕여자대학교 회화과 졸업(1998), 동 대학원 회화과 석사 졸업(2000)

국립대만사범대학교 창작이론 박사(2013)

제1회 단원미술대전 대상(1999)

'立移出新' 師大美術水模組 博士班聯展, 法務部 / 臺灣; 五岳寫生創作文流作品展, 北京中央美

術學院美術館 / 중국(2007) ; '五岳看山'展, 國父紀念館 / 臺灣(2008)

유희승(1963~)

동덕여자대학교 예술대학 회화과 졸업(1986), 동 대학원 회화과 석사 졸업(1989),

동 대학원 미술학과 박사 졸업(회화 전공, 2010)

동덕여자대학교 예술대학 회화과 겸임교수 역임

대한민국미술대전 특선 2회 및 입선(과천 국립현대미술관)

신학(1967~)

중앙대학교 한국화학과 졸업(1994), 동 대학원 한국화학과 석사 졸업(1997),

동덕여자대학교 대학원 미술학과 박사 졸업(회화전공, 2012)

중앙대학교 예술대학 한국화학과 겸임교수 역임

서수영(1972~)

동덕여자대학교 예술대학 회화과 졸업(1995), 동 대학원 회화과 석사 졸업(1997),

동 대학원 미술학과 박사 졸업(회화전공, 2011)

재단법인 경기문화재단, 2010년 문화예술지원금 공모 우수창작 선정(2010),

동덕여자대학교 대학원 최우수논문상(2011), 동덕여자대학교 대학원 커리어 리더상(2011),

사단법인 안견기념사업회 안견청년작가 대상(2011), 재단법인 용인문화재단 문화예술지원

사업 선정(2013), 영은미술관 입주작가(2015)

김정옥(1979~)

중앙대학교 한국화학과(2002) 및 동 대학원 한국화학과 석사(2007),

동덕여자대학교 대학원 미술학과(회화전공) 박사(2015)

서윤희(1968~)

이화여자대학교 미술대학 동양화과 졸업(1990) 및 동 대학원 석사 졸업(동양화 전공,

1993), 동 대학원 한국화과 박사 졸업(2013)

현 이화여자대학교 초빙교수

국립현대미술관 창동미술창작스튜디오 4기 입주작가(2006), 이화여자대학교 조형예술박사

우수학위논문상(2013), 송은문화재단 제7회 송은미술대상전 우수상(2007), 제 29회 중앙미

술대전 선정작가(2007)

강서경(1977~)

이화여자대학교 미술대학 동양화과 졸업(2000) 및 동 대학원 석사 졸업(동양화 전공, 2002)

영국 왕립예술대학 회화과 석사(2012), 이화여자대학교 대학원 한국화과 박사 수료.

국립현대미술관 창동 미술창작 스튜디오 4기 단기(2005), (프랑스) 파리 국제 예술 공동체

(2011), 영국 Bloomberg New Contemporaries 선정 작가(2012), 13회 송은미술대상전 우수

상(2013), 난지미술창작스튜디오 8기(2014)

참고문헌

한국도서

한국 저서(著書)

안휘준 · 이병한 공저,『안견과 몽유도원도』, 예경, 1993

간송미술문화재단,『澗松文化 매 · 난 · 국 · 죽 선비의 향기』, 2015. 5. 11

＿＿＿＿＿＿＿＿,『澗松文化 풍속인물화 일상 꿈 그리고 풍류』, 2016. 4. 15

고전번역서 및 중국어 번역서

張彦遠 외 지음 , 김기주 編譯,『중국화론선집』, 미술문화, 2002

石濤, 김용옥 註,『石濤畵語錄』, 통나무, 1992.

譚旦冏 主編, 김기주 譯,『중국예술사-회화편』, 열화당, 1985.

葛路 著 강관식 譯,『중국회화이론사』, 미진사, 1989.

張彦遠 지음 조송식 옮김,『역대명화기』상(上), 시공사, 2008

영어 및 독일어 번역서

먼로 C. 비어슬리, 이성훈 · 안원현 譯,『미학사』, 이론과 실천, 1987

수잔 부시, 김기주 譯,『중국의 문인화』, 학연문화사, 2008

조지 디키, 오병남 · 황유경 공역(共譯),『미학입문』, 서광사, 1982

N. 하르트만, 전원배 譯,『미학』, 을유문화사, 1969(N. Hartmann, Aesthetik)

K. 해리스, 오병남 · 최연희 옮김,『현대미술: 그 철학적 의미』, 서광사, 1988

마이클 설리반 , 김기주 옮김,『중국의 산수화』, 문예출판사, 1992

＿＿＿＿＿＿＿ , 김경자 · 김기주 공역(共譯),『중국미술사』, 지식산업사, 1978

마크 로스킬, 김기주 譯,『미술사란 무엇인가』, 문예출판사, 1990

W. 타타르키비츠 著, 손효주 譯,『미학의 기본개념사』, 미진사, 1990

L. 벤투리 , 김기주 譯,『미술비평사』, 문예출판사, 1988

고전(古典)

한국도서

이규상(李奎象),『일몽고(一夢稿)』

중국도서

『易經』

『說文』

南齊, 謝赫,『古畫品錄』

唐, 朱景玄,『唐朝名畫錄』

唐, 張彦遠,『歷代名畫記』

五代, 荊浩,『筆法記』

北宋, 蘇軾,『集註分類東坡先生詩』(『四部叢刊』編)

北宋, 郭熙,『林泉高致』

北宋, 米芾,『畫史』

南宋, 趙希鵠,『洞天淸祿集』

宋, 饒自然,『繪宗十二忌』

元, 陳繹,『翰林要訣』

明, 董其昌,『畫旨』

明, 朱若極,『石濤畫語錄』

淸, 沈宗騫,『芥舟·學畫篇』(1781)

淸, 蔣和,『學畫雜論』

卜永譽,『式古堂書畫彙攷』

楊六年 編著,『中國歷代畫論采英』, 河南人民出版社, 1984.

일본도서

入谷仙介, 『王維』, 中國詩文選13, 筑摩書房, 東京, 1973

_____, 『王維研究』, 創文社, 東京, 1981

鈴木敬, 『中國繪畫史』上, 吉川弘文館, 東京, 1981

竺原仲二, 『中國人の自然觀と美意識』, 創文社, 東京, 1982

今道友信 編, 『講座 美學』第1卷, 1984

柳宗玄, 『色彩との對話』, 岩波書店, 2002

畵集, 전시도록 및 인터넷 자료

1992.10.1 ~ 10.10. garam art gallery, 오숙환 전시도록

1993년 11.26 ~ 12.10. 금산갤러리, 오숙환 전시도록

2007년, 빛 갤러리, 오숙환 기획 초대전 전시도록 전시평

안동숙, 『오당 안동숙』, 2012(오광수, 「회화에서 조형으로 – 안동숙의 조형적 역정」)

2015년 5월 7일자 서울 문화재단 글

『동아일보』, 피카소 「또 다른 세계로 초대」, 1995년 10월 16일자 기사

『연합뉴스』, 유홍준, [유홍준의 국보순례] [71] 백제 왕흥사 사리함; 관련 참조

도판 저작권

간송미술재단

김홍도, 〈좌수도해坐睡渡海〉, 38.4×26.6cm, 지본 담채

김홍도, 〈염불서승念佛西昇〉, 28.7×20.8cm, 모시에 담채, 1804

겸재 정선, 〈통천문암通川門巖〉, 53.4×131.6 cm, 한지에 수묵

국립중앙박물관

〈백자 철화 끈무늬 병〉 높이 31.4cm, 입지름 7.0cm,, 밑지름 10.6cm, 15세기, 보물 1060호

국립부여문화재연구소

〈부여 왕흥사터 출토 사리장엄유물〉

국립부여박물관

〈백제금동대향로百濟金銅大香爐〉, 7세기 초, 국보 287호, 높이 64cm, 최대 직경 19cm, 무게 11.8kg

鏡神社

김우문, 〈수월관음도水月觀音圖〉, 419.5×254.2cm(전체 530×300cm), 비단에 채색, 1310년

鏡神社所蔵, 佐賀県立博物館寄託, 日本国重要文化財, 絹本著色楊柳観音像

(일본 사가현 가가미 진자 소장, 사가현립박물관 기탁, 일본국중요문화재, 견본채색 양류관음상)

동국대학교박물관

정조正組, 〈파초도芭蕉圖〉, 51.3×84.2cm, 지본 수묵, 보물 제743호

삼성미술관 Leeum

민영익, 〈노근묵란도露根墨蘭圖〉, 58.4×128.5cm, 지본 수묵紙本 水墨, 20세기 초

겸재 정선, 〈인왕제색도仁王霽色圖〉, 79.2×138.2cm, 한지에 수묵水墨, 1751, 국보 제216호

겸재 정선, 〈금강전도金剛全圖〉, 94.1×130.7cm, 종이에 수묵 담채, 1734, 국보 제217호

찾아보기